Design Innovationen Jahrbuch 2003

Design Innovations Yearbook 2003

Impressum

Herausgeber | *Editor*:
Peter Zec

Projektleitung Jahrbuch |
Project supervising yearbook:
Elmar Schüller
Sabine Wöll

Projektorganisation | *Project organisation*:
Gesa Wieczorek
Nadine Jasch
Dijana Milentijevic

Redaktion | *Editorial work*:
Bettina Derksen, Essen

Redaktionsassistenz | *Editorial assistance*:
Daniel Garcia Alonso, Düsseldorf/Bocholt

Text | *Text*:
Bettina Derksen, Essen
Dr. René Spitz, Köln (red dot: design team
of the year)

Lektorat | *Proofreading*:
Klaus Dimmler, Essen
Public Relations ... Ute Schmidt
& Norbert Knyhala, Castrop-Rauxel

Übersetzung | *Translations*:
Lunn Drabble GmbH, Essen
Jan Stachel-Williamson, Christchurch,
Neuseeland
Übersetzungen der Hersteller |
Translations by the companies

Gestaltung | *Layout*:
oktober Kommunikationsdesign GmbH,
Bochum

Titelfoto | *Cover photo*:
Hans Hansen, Hamburg

Produktion, Lithographie und Druck |
Production, lithography und printing:
Rehrmann Plitt GmbH & Co. KG,
Gelsenkirchen

Fotos | *Photographs*:
Udo Kowalski, Wuppertal
Poeppel Fotografie, Weeze
SFF fotodesign GmbH, Hofmann/Dietz, Hof
Willebrand Photographie, Köln

Werksfotos der Firmen | *In-company photos*

©2003 red dot GmbH & Co. KG

Verlag | *Publisher*:
red dot edition
im Design Zentrum Nordrhein Westfalen
Gelsenkirchener Str. 181, 45309 Essen
Deutschland/Germany
Telefon +49 (0)201 81 41–822
Telefax +49 (0)201 81 41–810
E-Mail info@red-dot.de
www.red-dot.de

ISBN 3-89939-061-X
Deutsche Ausgabe | *German Edition*

Vertrieb weltweit | *Worldwide distribution*:
avedition GmbH
Königsallee 57, 71638 Ludwigsburg
Deutschland/Germany
Telefon +49 (0)7141 1477–391
Telefax +49 (0)7141 1477–399
E-Mail kontakt@avedition.de
www.avedition.com

ISBN 3-929638-82-7
Englische Ausgabe | *English edition*

red dot award: product design
Der Wettbewerb | *The award*

Projektleitung | *Project supervising*:
Vito Oražem

Projektmanagement | *Project management*:
Anja Sell

Presse- und Öffentlichkeitsarbeit |
Press and public relations:
Sonja Lehnert
Astrid Sprenger

Ausstellungsgestaltung | *Exhibition design*:
Christiane Rolland

Eventmanagement | *Event management*:
Anja Sell
Beate Wallek

Projektteam | *Project team*:
Simon Bierwald
Anna-Lena Bushart
Kerstin Ernert
Marius Gasse
Christa Gerber
Simone Girbert
Axel Goyeneche
Klaus Hannig
Stefan Jagdt
Sabine Jebe
Sonja Kunders
Wolfgang Kunz
Patrick Mac Gregor
Martin Maubach
Martin Mecklenbeck
Christina Melzer
Kerstin Oberheid
Aylin Polat
Kurt Reinhardt
Kathrin Rieger
Timo Rybicki
Birgit Schmitz
Yoowadi Thevit
Ganna Vikolova
Tobias Vincenz
Tobias Wiesel
Lars Wispel
Heinz Witzke
Margret Zahn

und
alpha agentur, Velbert
sb.events, Essen
Jochen Renz Filmproduktion, Essen
vierfahrt kommunikationsförderung, Essen

Design Zentrum Nordrhein Westfalen
Gelsenkirchener Straße 181, 45309 Essen
Deutschland/Germany
Telefon +49 (0)201 30 10 4–0
Telefax +49 (0)201 30 10 4–40
E-Mail info@dznrw.com
www.dznrw.com

Titelfoto:
Das Foto von Hans Hansen zeigt die Uhr
Presto Digital Bracelet von Nike, Beaverton,
USA. Sie wurde gestaltet von Scott Wilson
(Nike). (Siehe Seite 82)

Cover Photo:
*The photo by Hans Hansen shows the Presto
Digital Bracelet from Nike, Beaverton, USA,
designed by Scott Wilson (Nike). (See Page 82)*

Der Wettbewerb „red dot award: product
design" gilt als Fortsetzung des Wettbewerbs
„Design Innovationen".
*The "red dot award: product design" competition
is the continuation of the Design Innovations
competition.*

reddot design award
product design

reddot design award
product design

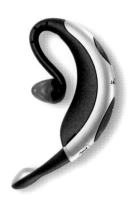

Die Designer der red dot: best of the best
The designers of the "red dot: best of the best"

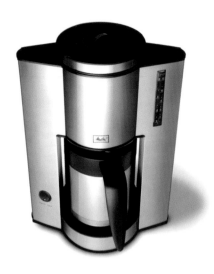

Die Fachjuroren des red dot award: product design
The specialist jurors of the "red dot award: product design"

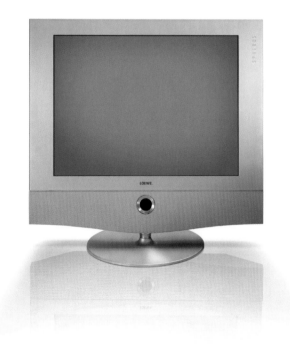

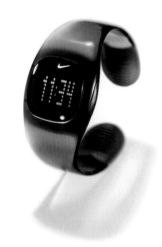

Vorwort Prof. Dr. Peter Zec
Foreword by Prof. Dr. Peter Zec

Liebe Leserin, lieber Leser,

Design definiert Unterschiede. Besonders vor dem Hintergrund globaler Märkte ist die Gestaltung eines Produktes entscheidend für dessen Erfolg. Zielgruppen differenzieren sich zusehends, Markenwelten stehen im Mittelpunkt, und Design ist das Entscheidungskriterium Nummer eins.

Der red dot award: product design hat hier die zentrale Rolle von Auswahl und Qualifizierung inne. Die im Wettbewerb ermittelten Produkte rücken in den Fokus internationaler Öffentlichkeit und erlangen ein Höchstmaß an Aufmerksamkeit. Die Bedeutung des Wettbewerbs nimmt dabei stetig zu: In diesem Jahr erreichten uns 1.494 Einsendungen aus 28 Nationen. Das sind wesentlich mehr als noch im Jahr zuvor.

Das vorliegende Jahrbuch dokumentiert den red dot design award in seiner Lebendigkeit. Auf nahezu 450 Seiten werden Trends deutlich, Zeitströmungen manifestieren sich und Entwicklungen der Zukunft zeichnen sich ab. Dass der red dot design award Menschen und ihre Vorstellungen und Visionen von Design in den Mittelpunkt stellt, vollzieht auch das Jahrbuch nach: Die Designer „red dot: best of the best" werden ausführlich porträtiert; Jurymitglieder sprechen in Statements über den diesjährigen Wettbewerb.

Die anerkannte Bedeutung des red dot award: product design garantiert seine Jury. Diese Jury ist eine der besten Auswahlinstanzen des internationalen Designs und setzt sich zusammen aus renommierten Persönlichkeiten der internationalen Designszene. Von dieser Jury ausgezeichnet worden zu sein, heißt, zu den Besten zu zählen.

Die diesjährige Jury ermittelte aus den 1.494 Einsendungen insgesamt 373 Gewinnerprodukte. Die Auszeichnung „red dot" wurde von der Jury 340-mal für die hohe Designqualität vergeben. Die exklusive Auszeichnung „red dot: best of the best" erhielten 31 Produkte aller Kategorien. Die mit dem red dot: best of the best ausgezeichneten Produkte haben überragende Gestaltungsqualitäten und verkörpern damit die Verwirklichung der Auswahlkriterien im Wettbewerb.

Dear readers,

Design defines differences. Especially against the background of global markets, the design of a product is decisive for its success. Target groups are becoming rapidly differentiated, brand universes are at the centre of attention, and design is the number one criterion for decisions.

In that context, the "red dot award: product design" occupies a central role in qualifying products for selection. The products chosen in the competition are placed in the focus of an international audience and achieve a maximum of attention. The importance of the competition is constantly increasing: this year, we received 1,494 entries from 28 countries. That is significantly more than only a year ago.

This Yearbook documents the vitality of the red dot design award. On nearly 450 pages, trends become apparent, fashions manifest themselves, and the developments of the future loom large. The focus of the red dot design award on people and their ideas and visions of design is reflected in the Yearbook: the designers of the "red dot: best of the best" are portrayed in detail, and members of the jury issue statements on this year's competition.

The recognised importance of the "red dot award: product design" is guaranteed by its jury. This jury is one of the best boards of selection in international design, and is composed of well-known personalities from the international design scene. Winning an award from this jury means belonging among the best.

This year's jury identified a total of 373 winning products from the 1,494 entries. The red dot for high design quality was awarded 340 times. The exclusive "red dot: best of the best" award went to 31 products in all the various categories. The products chosen for a "red dot: best of the best" are outstanding in their design quality, and therefore embody a fulfilment of the competition's selection criteria.

►

Die Statuten des red dot award: product design sehen zudem die Auszeichnung „red dot: intelligent design" vor. Hier kann die Jury Produkte ermitteln, die dem Design innovative Aspekte einer intelligenten Gestaltung hinzufügen, dem Nutzer neue Anwendungsqualitäten ermöglichen und den Horizont des Designs erweitern. Diese Auszeichnung konnten in diesem Jahr zwei Produkte erlangen. Allen Gewinnern im red dot award: product design 2003 möchte ich meinen Glückwunsch aussprechen für ihre außerordentliche Leistung und ihren Beitrag für die Gegenwart und Zukunft des Designs.

Die jährliche Auszeichnung „red dot: design team of the year" geht in diesem Jahr an das Nokia Design Team. Nokia Design gelingt es, stets aufs Neue Erlebniswelten rund um die Marke zu erschaffen. Durch ein sehr anwenderbezogenes Design setzt das Unternehmen dabei seit Jahren international Standards in der Benutzerführung und der Gestaltung von Interfaces. Die Nokia-Produkte sprechen innerhalb der Marken-Erlebniswelten durchweg alle Zielgruppen an und wecken positive Assoziationen. Die Kommunikation ist ganzheitlich und integrativ – Design und Kommunikation bilden bei Nokia eine symbiotische Einheit, die von der Grafik bis hin zum Shopdesign reicht. Dem Nokia Design Team gratuliere ich herzlich zu dieser Auszeichnung.

Ein Wettbewerb wie der red dot design award wird erst möglich durch die Menschen, die in ihn involviert sind. Danken möchte ich deshalb allen, die zum Gelingen des red dot award: product design 2003 beigetragen haben und seine Austragung und Kommunikation in alle Welt ermöglichen. Dies sind zunächst die Mitglieder der Jury, die in einem überaus anstrengenden Prozess jedes einzelne Produkt ihrer strengen Prüfung unterziehen und ihre Zeit zur Verfügung stellen. Mein großer Dank und Respekt geht weiterhin an alle Mitarbeiter. Erst durch ihr unermüdliches Engagement kann der red dot award: product design seinen Ansprüchen genügen und seine Bedeutung Jahr für Jahr steigern.

Prof. Dr. Peter Zec

The statutes of the "red dot award: product design" also provide for a "red dot: intelligent design" award. There, the jury can select products which have the added value of innovative and intelligent design, provide the user with new potential applications and expand the horizon of design. Two products qualified for the award this year. I should like to congratulate all the winners in the "red dot award: product design 2003" on their outstanding achievements and their contributions to the present and future of design.

The annual "red dot: design team of the year" award goes this time to the Nokia Design Team. Nokia Design manages to create worlds of experience surrounding the brand again and again. With its highly user-orientated design, the company has set international standards in user guidance and the design of interfaces for many years. The Nokia products appeal to all the target groups within the brand worlds, and evoke positive associations. Communication is holistic and integrative – design and communication at Nokia form a symbiotic unit which ranges from graphics to shop design. I heartily congratulate the Nokia Design Team on this award.

A competition like the red dot design award is only made possible by the people involved in it. I therefore wish to thank all those who have contributed to the success of the "red dot award: product design 2003", in its staging and global communications. First and foremost, this applies to the members of the jury, who made their time available and subjected each individual product to their stringent scrutiny in a thoroughly exhausting process. My thanks and great respect are also due to all our staff. Only their untiring commitment allows the "red dot award: product design" to fulfil its promise and gain in importance year by year.

Prof. Dr. Peter Zec

Zum sechzehnten Mal wird im Jahrbuch ein Designteam vorgestellt, das durch besondere Leistungen auf sich aufmerksam machte. Nach den Designteams der Leybold AG und der Braun AG, den Teams von Slany Design, moll design reiner moll und partner, Neumeister Design, frogdesign, den Designteams von Mercedes-Benz, Siemens, IDEO Product Development, dem Studio De Lucchi, von Philips, Audi, Sony, Festo und Apple wurde in diesem Jahr das Nokia Design Team zum design team of the year gewählt.

In jedem Jahr wechselt die Trophäe „Radius" ihren Besitzer. Die Skulptur wurde von der Firma Niessing/Vreden in Auftrag gegeben. Entworfen und angefertigt hat sie der Designer Simon Peter Eiber aus Weinstadt-Schnaidt. Auf der feierlichen Preisverleihung des red dot award: product design gibt das Designteam des Vorjahres den „Radius" als Symbol des red dot: design team of the year 2003 an Nokia weiter.

For the sixteenth time in the yearbook we are presenting a design team whose special achievements have captured attention. Following in the footsteps of the design teams of Leybold AG, Braun AG, Slany Design, moll design reiner moll und partner, Neumeister Design, frogdesign, Mercedes-Benz, Siemens, IDEO Product Development, Studio De Lucchi, Philips, Audi, Sony, Festo, and Apple, this year's winner of the "design team of the year" award is the Nokia Design Team.

Every year the "Radius" trophy changes hands. The sculpture was commissioned by Niessing of Vreden and created by the designer Simon Peter Eiber of Weinstadt-Schnaidt. At the "red dot award: product design" ceremony the trophy is passed on Nokia as a symbol of the "red dot: design team of the year" in 2003.

red dot: design team of the year 2003
red dot: design team of the year 2003

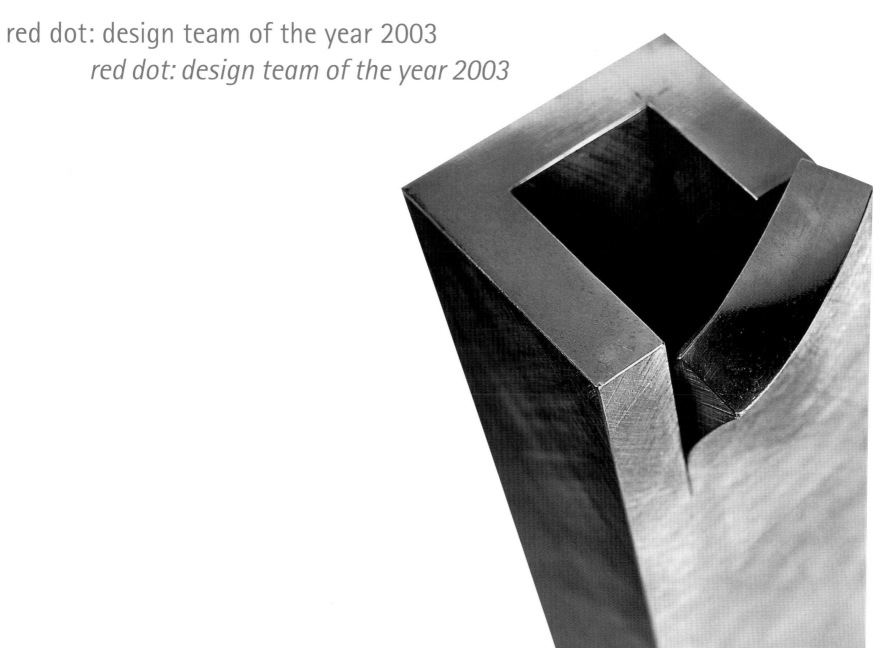

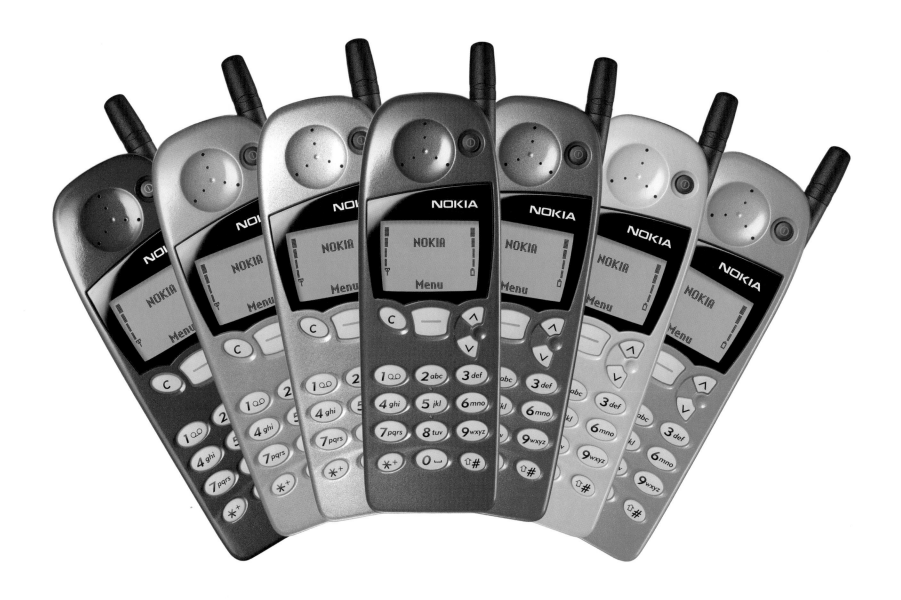

„Personalisierung bedeutet: Trage dein Handy als Reflexion deines individuellen Stils. Organisiere deine Welt mit intelligenter Mode."
Frank Nuovo

"Personalisation means: Wear your phone as a reflection of your individual style. Manage your world with intelligent fashion."
Frank Nuovo

Frank Nuovo

Die Mobilisierung der Kommunikation
Mobilising communication

„Nokia produziert heute keine Mobiltelefone mehr, Nokia gestaltet heute alle Formen der Kommunikationsmobilität und -aktivität. Das Telefonieren gehört nur noch als ein Bestandteil dazu." Frank Nuovo, Chefdesigner von Nokia, formuliert damit die gesamte Erfolgsgeschichte des Unternehmens in einem Satz.

Es klingelt in einer Tasche und alle sehen nach, ob es ihr Handy ist. Nuovo kann nur schmunzeln über diese Besprechungssituation, die wir alle noch kennen, die nun aber der Vergangenheit angehört. Mobiltelefone klingeln heute individuell, genauer: Sie läuten, summen, singen, bellen oder spielen einen aktuellen Hit aus den Musikcharts. Das ist eins von vielen Verdiensten des Nokia-Designs. Denn als jemand sagte, es wäre vielleicht ganz sinnvoll, wenn alle Telefone unterschiedliche Klingeltöne hätten, hielt Nokia das für eine gute Idee. Bald darauf entdeckte man auch, dass eine unterschiedliche Farbe der Gehäuse ebenfalls dabei hilft festzustellen, welches Mobiltelefon wem gehört.

"Nowadays Nokia no longer produces mobile phones – it designs all forms of communication mobility and activity. Phoning is just a part of that." With these words Frank Nuovo, head designer at Nokia, put the company's whole success story into a single sentence.

A mobile in somebody's pocket rings and everyone looks to see if it's theirs. Nuovo can only grin at this typical situation at a meeting that we're all familiar with but which is now a thing of the past. Mobile phones now call attention to themselves in a more individual way: they chime, hum, sing, bark or play one of the latest hit tunes. That is one of Nokia Design's many achievements. Hearing someone say it might be quite useful if phones all made different noises, Nokia recognised it as a good idea. Soon afterwards they also discovered that different coloured housings also made it easier to find out whose mobile is whose.

Der Visionär

Frank Nuovo und sein Team hatten eine unerhörte Vision: Zu einem Zeitpunkt, als Mobiltelefone nur dann als mobil bezeichnet werden konnten, wenn sie in einem Auto eingebaut waren, arbeiteten sie schon an dem individuellen Mobiltelefon. So persönlich wie das Gespräch, das damit geführt werden soll. Das Mobiltelefon als Teil und Entsprechung der Persönlichkeit und des Stils seines Besitzers. Heute erkennen wir, dass es bei dieser selbstgewählten Aufgabe um nichts Geringeres ging als um die Mobilisierung der Kommunikation selbst.

Das Design Nuovos und seines Teams bei Nokia beginnt nicht erst bei der äußeren Form des Produktes, und es endet dort auch nicht. Sein Designteam ist bei Nokia an Entscheidungen beteiligt, die grundlegend für den Erfolg des gesamten Unternehmens sind. Dazu gehören umfassende Produktkonzepte, Stilkategorien und Personalisierungen wie zum Beispiel mehrfarbig dekorierte Gehäuse. Für Frank Nuovo hat Nokia damit zwei der besten Ideen verwirklicht, die den Massenmarkt der mobilen Kommunikation geprägt haben. Nokia hat nicht zuletzt dadurch eine Führungsrolle erzielt, der alle Mitbewerber gefolgt sind. Anfangs war das Gelächter in der Branche laut, als die austauschbaren Fronten auf dem Markt auftauchten. Heute bietet jeder Hersteller, der etwas auf sich hält und der nicht vom Konsumenten ignoriert werden möchte, trendgerechte Austauschschalen.

The visionary

Frank Nuovo and his team had an unprecedented vision. At a time when mobile phones could only be called mobile if they were installed in a car, they were already working on the personal mobile. As personal as the call that was being made. The mobile phone as part of its owner's personality and style. Now we can appreciate that this self-imposed task was aimed at nothing less than the mobilisation of communication itself.

Nuovo and his team's design at Nokia neither begins nor ends at the outward form of the product. His design team at Nokia influences critical decisions that are fundamental to the success of the whole company. That includes total product concepts, style categories and personalisation like multi-coloured decorated housings. In Frank Nuovo's view these are two of the best ideas Nokia has implemented to shape the mass market for mobile communication. It is not least due to them that Nokia has attained a position of leadership that has been emulated by all its competitors. At first the industry laughed out loud when the exchangeable casings appeared on the market. Now every self-respecting manufacturer who does not want to be ignored by the consumers offers them.

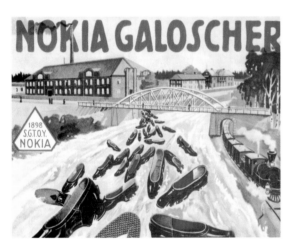 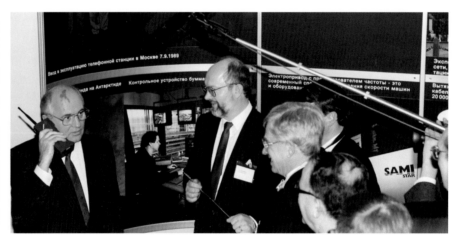

Der High-Tech-Konzern

Wer heute irgendwo in der Welt an Nokia denkt, hat dabei gewiss nicht die Marderart „Nokinäätä" vor Augen, die in der Nähe der finnischen Stadt Tampere verbreitet ist. Sicherlich kommt ihm auch nicht der Fluss mit Namen Nokia in den Sinn, der in dieser Region fließt und an dem der Bergbauingenieur Frederik Idestam 1865 eine Papierfabrik ansiedelte. Genauso wenig der Ort, der neben der Fabrik entstand und ebenfalls Nokia genannt wurde. (Noch heute führt der Ort den Marder in seinem Wappen.)

Nokia wird heute mit einer homogenen, vielfältigen Erlebniswelt der mobilen Kommunikation verbunden. Einzelne Produkte, nämlich Mobiltelefone, sind nur ein Teil dieser Erlebniswelt. Sie erscheinen wie zur Materie kristallisierte Kommunikation.

Das ist ein außergewöhnliches Phänomen. Denn noch vor zehn Jahren war Nokia ein traditioneller Mischkonzern mit 28 Aktivitätsfeldern. In diesem Konglomerat wurden Gummistiefel, Fußbodenbeläge und Autoreifen, Windeln und Toilettenpapier, Kabel und Fernseher produziert. Die Diversifizierung galt als Sicherheit vor wirtschaftlichen Schwierigkeiten. Diese Einschätzung erwies sich als falsch, in den Achtzigerjahren geriet der Konzern in die Krise.

Im Januar 1992 – also vor gerade einmal elf Jahren – verabschiedete der Aufsichtsrat einen Generations- und Strategiewechsel und berief den 42-jährigen Manager Jorma Ollila zum Vorstandsvorsitzenden. Ollila formulierte eine klare und mutige Strategie für das Unternehmen: Konzentration auf das Geschäft mit Telekommunikation, unrentable Bereiche wurden abgestoßen. Nokia fokussierte seine Energie keinesfalls auf seine umsatzstärkste Sparte. Das Geschäft mit Telekommunikation war zwar profitabel, es steuerte aber damals nur ein Zehntel zum Gesamtumsatz bei. Der gesamte Markt war noch winzig, die Perspektive

High-tech concern

When anyone anywhere in the world thinks of Nokia it can be taken as a certainty that they are not thinking of the species of pine martin called "nokinäätä" that is to be found in large numbers in the area around the Finnish city of Tampere. Nor will they be thinking of the river in this region called Nokia where the mining engineer Frederik Idestam built a paper mill in 1865 and the town by the same name grew up around it (featuring the animal in its coat of arms to this day).

Nowadays Nokia is connected with a homogenous, varied world of mobile communication. Individual products such as mobile phones are only a part of this world of experience. They seem to us to be communication crystallised into matter.

An extraordinary phenomenon: A mere ten years ago Nokia was a conventionally diversified group with 28 business areas, a conglomerate producing rubber boots, floor coverings, car tyres, nappies, toilet paper, electrical cables and television sets. The idea was to hedge against problems in any one particular market. The strategy was wrong and in the 1980s the group approached a crisis.

In January 1992, just eleven years ago, the supervisory board resolved on a change of strategy and a rejuvenation of management, appointing the 42 year old Jorma Ollila as chairman of the executive board. Ollila devised a clear and courageous corporate strategy of concentration on telecommunications and divestment of unprofitable lines of business. This was not tantamount to focusing on the division with the biggest turnover. Telecommunications was profitable but at that time accounted for only a tenth of the group's total sales. The market as a whole was still tiny and the outlook uncertain. In the early 1990s only a few million mobile phones were being sold world-wide and not a single market researcher predicted the astounding success that was to come. Nevertheless,

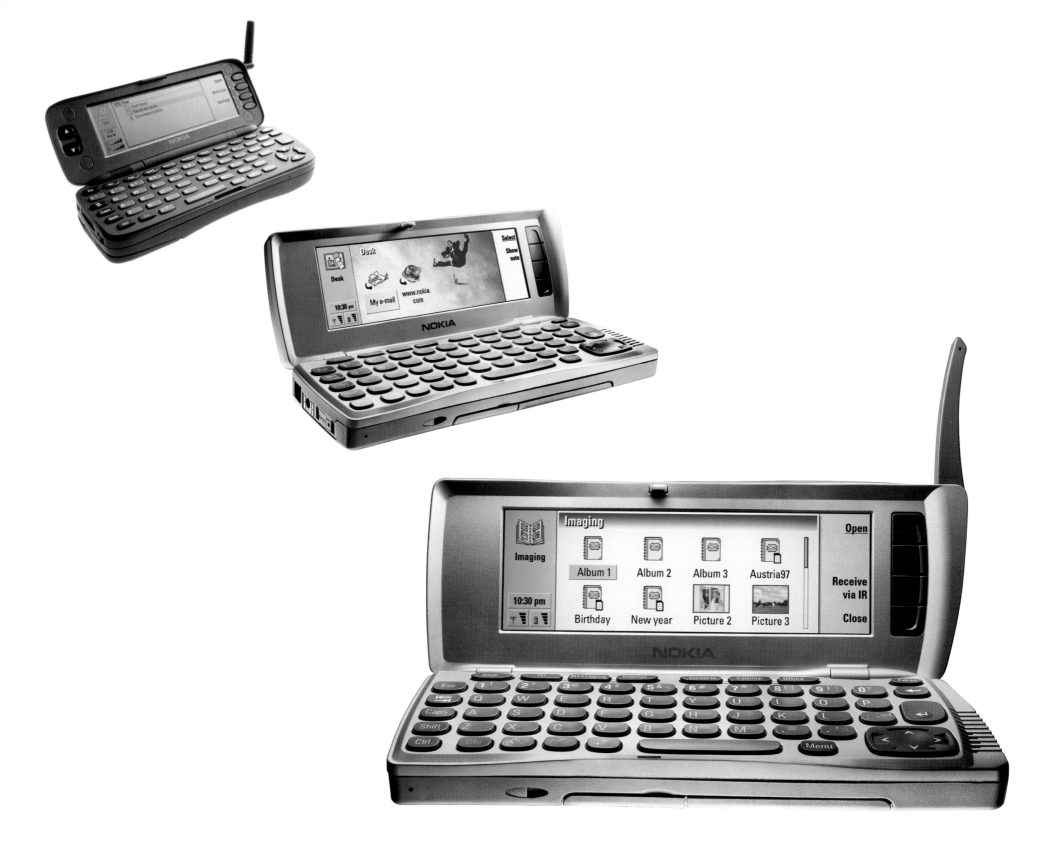

Linke Seite, links:
Der Markenname des Mischkonzerns stand über 100 Jahre lang für eine Vielzahl von Produkten: vom Toilettenpapier und Autoreifen bis zu Fernsehern und Kabeln (hier Anzeigen von 1916 und 1933, die für Gummischuhe werben)

Linke Seite, rechts:
Ein PR-Coup, der den jungen Mobiltelefonhersteller Nokia 1987 weltweit ins Gespräch brachte: Michail Gorbatschow telefoniert in Helsinki spontan mit dem „Mobira Cityman 900" (800 Gramm, ca. 4.560 Euro) nach Moskau

Oben:
Mit dem Communicator (aufklappbar, zwei Bildschirme) wurde das Internet erstmals mobil: Nokia 9000 (1996) und 9210 (2001)

Left-hand page, left:
For more than a hundred years the brand name of this diversified concern stood for a wide variety of products ranging from toilet paper and car tyres to television sets and electrical cables (advertisements for rubber boots from the years 1916 and 1933)

Left-hand page, right:
A PR coup that had the world talking about Nokia in its early days of mobile phone production in 1987: Mikhail Gorbachev spontaneously calls Moscow from Helsinki with a Mobira Cityman 900 (800 grams, price approx. Euro 4,560).

Top:
The internet goes mobile for the first time with the Communicator (fold-out, two display screens): Nokia 9000 (1996) and 9210 (2001)

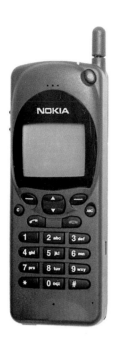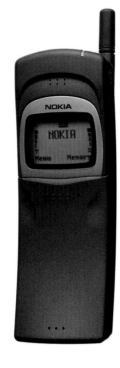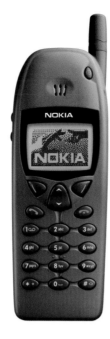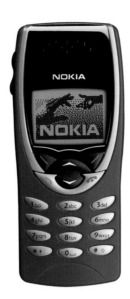

ungewiss. Anfang der Neunzigerjahre wurden weltweit nur wenige Millionen Mobiltelefone verkauft, und kein Marktforscher ahnte ihren Siegeszug voraus. Nokia jedoch reduzierte seine Investitionen außerhalb von Mobilfunk und Telekommunikation. Gleichzeitig richtete sich das Unternehmen global aus und verstärkte seine Aktivitäten und Ressourcen in der Forschung.

Design als neue Unternehmensstrategie

Gummistiefel sind nicht für den Laufsteg gemacht. Nuovo und seine Team haben innerhalb weniger Jahre einem traditionellen Gummi-, Papier- und Energiekonzern beigebracht, dass seine Zukunft in der Entwicklung von Produkten liegt, die als Modeartikel begriffen werden müssen. Der Erfolg gibt ihnen Recht: Seit 1998 verkauft Nokia weltweit die meisten Mobiltelefone. Der Anteil am Weltmarkt liegt heute bei 35,8 Prozent, in Europa sogar bei 48,3 Prozent – nur sechs Jahre nach der strategischen Entscheidung, sich auf mobile Telekommunikation zu konzentrieren. Und der Vergleich mit der Mode ist keine Attitüde, sondern verdeutlicht die Designstrategie von Nokia. Das Nokia 8810 hatte zwei Wochen vor der offiziellen Markteinführung im August 1998 seinen ersten Auftritt – in sechs Shows bei der Modemesse „Collections Premieren Düsseldorf" (CPD). Das Mobiltelefon als „Objekt der Begierde" könnte kaum besser präsentiert werden als im Umfeld internationaler Haute-Couture-Models.

Obwohl Frank Nuovo erst 42 Jahre alt ist, bestimmt er das Design von Nokia schon, seit Nokia sich für Design als Schlüsselkomponente seiner Unternehmensstrategie entschieden hat. Noch bevor sich Nokia auf mobile Kommunikation konzentrierte und noch bevor überhaupt ein Designteam existierte, arbeitete er bereits für Nokia. Nach seinem Designstudium am Art Center College of Design in Pasadena (Kalifornien) hatte Frank Nuovo seine Karriere in dem Büro Designworks (USA) begonnen. 1989 ging Designworks mit Nuovo als Sieger aus einem Wettbewerb hervor und beriet seither Nokia bei den ersten neuen, aber noch zögerlichen Schritten des globalen Produktdesigns. Bis 1992 baute Nokia noch Mobiltelefone, die mit analoger Netztechnik arbeiteten und heute weder unter ästhetischen noch unter ergonomischen Aspekten überzeugen. Fast alle Tasten waren gleich groß, exakt in Reih und Glied angeordnet, ohne Unterscheidung von Wahl- und Funktionstasten und vielfach mit Funktionen belegt.

Die Situation änderte sich 1992. Denn der Vorstandsvorsitzende Jorma Ollila wollte sich künftig nicht nur auf mobile Kommunikation im globalen Maßstab konzentrieren. Er entschied auch, dass gutes Design in seinem gesamten Spektrum – Produkt-, Kommunikations- und Interiordesign – eine strategische Rolle in dem neu ausgerichteten Unternehmen ausfüllen sollte. Das Nokia 101 kam in diesem Jahr auf den Markt, das erste Telefon mit abgesetzten Funktionstasten

Nokia reduced investment on everything except telecommunications and mobile phones, while at the same time reorganising the company on global lines and spending more on research.

Design as a new corporate strategy

Wellington boots are not made for fashion parades. In the space of a few years Nuovo and his team have taught a conventional rubber, paper and energy concern that its future lies in developing products that have to be seen as fashion requisites. Success has borne them out. Since 1998 Nokia has had the world's largest sales of mobile phones. Its share of the world market is currently 35.8% and 48.3% of the European market – only six years after the strategic decision to concentrate on mobile telecommunications. And the comparison with fashion is not a frivolous one: it illustrates Nokia's design strategy accurately. The Nokia 8810 made its first public appearance six weeks before the official market launch in August 1998 – in six shows at the fashion trade fair Collections Premieren Düsseldorf (CPD). The mobile phone as an "object of desire" could scarcely be presented more effectively than in the company of international haute couture models.

Although only 42 years old, Frank Nuovo has shaped Nokia's design ever since the company resolved on design as a key component of the business strategy. He was working for Nokia even before its concentration on mobile communication and before a design team existed there. After studying design at the Art Center College of Design, Pasedena, California, Frank Nuovo started his career at Designworks (USA). In 1989 Designworks with Nuovo, as the winners of Nokia's international consultancy competition, took on consultancy work for Nokia, guiding the company's first renewed but hesitant steps in global product design. Up until 1992 Nokia was still making mobile phones for analogue networks which fell far short of today's aesthetic and ergonomic standards. Nearly all the buttons were the same size and in identical rows with no distinction between dialling and function keys and with multiple assignment of the function keys.

The situation changed in 1992. Executive board chairman Jorma Ollila was no longer exclusively concerned with mobile communication on the global scale. He decided that the full spectrum of good design – product, communication and interior design – was to play a strategic role in the reorganised company. This was the year that the Nokia 101 came onto the market, the first phone with distinct function keys and a big LCD. On the left a green button for receiving calls, on the right the button for terminating calls, and the navigation keys above. To go with it a one-course menu with logically organised commands. At that time Nokia's competitors were still working with operating codes that telecommunications

Die Evolution der mobilen Kommunikation
Linke Seite: Nokia 2110 (1994), 8110 (1996), 6110 (1997), 8210 (1999) und 3650 (2002)
Rechts: Das Nokia 8810, das Mobiltelefon als Schmuckstück und modisches Accessoire,
als „Objekt der Begierde"
Ganz rechts: Das Nokia 8910i aus dem Jahr 2003. Mattschwarz und mit klarer Linienführung.
Per Knopfdruck gleitet es sanft aus seiner Titan-Umhüllung nach oben und gibt den Blick auf
die ebenso elegante wie filigrane Tastatur frei.

The evolution of mobile communication
Left-hand page: Nokia 2110 (1994), 8110 (1996), 6110 (1997), 8210 (1999) and 3650 (2002)
Right: The Nokia 8810, the mobile phone as a jewel and a fashionable accessory,
an "object of desire".
Far right: The Nokia 8910i from the year 2003. Matt black with clear-cut lines. At the touch of
a button it rises smoothly from its titanium case, exposing the elegant, filigree keypad.

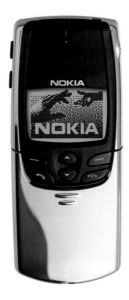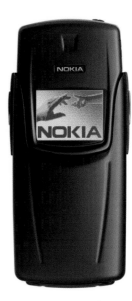

und einem großen LCD-Schirm. Links eine grüne Taste für die Gesprächsannahme, rechts die Taste für das Beenden, darüber die Navigationstasten. Dazu eine eingängige Menüführung, in der die Befehle logisch geordnet waren. Die Wettbewerber arbeiteten damals noch mit Bedienungscodes, die sich bestenfalls Techniker merken konnten.

Nokia setzte zugleich auf die neue, digitale Technik GSM als Mobilfunkstandard. GSM versprach modernste Leistungsmerkmale wie Roaming, also das Telefonieren in ausländischen Netzen, sekundengenaue Abrechnung, Rufumleitungen und das Senden von kurzen Textnachrichten (SMS). Dadurch boten die neuen Mobiltelefone genau den Komfort, der notwendig war, um mobile Kommunikation von einer Technik für wenige Geschäftsleute in ein selbstverständliches Muss für jedermann zu verwandeln. Mit den digitalen GSM-Netzen entstand erstmals ein europaweiter Markt, und Nokia war der erste Hersteller, der seine Mobiltelefone in allen Standards liefern konnte. Zu dieser Zeit dachten die damals führenden Hersteller noch in Kategorien der Technik. Sie produzierten Geräte in Brikettgröße für Geschäftsleute. Frank Nuovos Vision hingegen lautete, das Mobiltelefon in ein Konsum- und Modeprodukt zu verwandeln.

Design works

Mit den frühen Modellen wie 101, 232, 2110 und 8110, die Frank Nuovo und sein Team bei Designworks für Nokia bis 1995 entwarfen, entstand der Kern des Nokia-Designanspruchs. Nuovo berichtet davon, dass sich seine Mitarbeiter ebenso wie die Ingenieure schon Telefone wünschten, bei denen die Teleskopantennen nicht mehr mühsam herausgezogen werden mussten, als dies technisch noch nicht umgesetzt werden konnte. Nokia musste erst eine Technik entwickeln, bei der die Antenne im Handy aufgewickelt wird, ohne Sendeleistung einzubüßen. Es kostete Nokia einen zweistelligen Millionenbetrag in Finnmark – mit dem Ergebnis, dass Mobiltelefone, die immer noch einen Antennenstummel benötigen, sich heute nicht mehr verkaufen lassen.

Die Mobiltelefone wurden aus einem einfachen Grund bekannt und geschätzt: Nokias Design verband in ihnen das Angenehme mit dem Nützlichen. Die Ingenieure und die Mitarbeiter im Marketing boten die richtigen technischen Merkmale in Verbindung mit einem Design, das es seinem Besitzer gestattete, eben diese Technik auch leicht zu nutzen. Die wesentlichen Charakteristika haben bis heute ihre Gültigkeit bewahrt. Auf der Seite des Kommunikationsdesigns sind dies die einfache und benutzerfreundliche Menüführung, denn in den meisten Fällen genügen ein paar Tastendrucke, und trotz der vielen sinnvollen Funktionen ist das Display nicht mit Informationen überladen. Auf der Seite des Produktdesigns sind es die typisch abgerundete, gefällige Form mit ihrem unaufdringlichen,

engineers, but few others, might be able to remember. At the same time Nokia backed the new GSM digital technology as the standard for mobile phones. GSM supported state-of-the-art features like roaming in foreign telephone networks, exact calculation of charges down to the second, re-routing of calls and SMS. This gave the new mobiles the comfort and convenience that was necessary to transform mobile communication from a technology for a few businessmen into a self-evident must for everyone. The digital GSM networks created a European market for the first time and Nokia was the first manufacturer able to supply its mobile phones to all standards. The leading suppliers at that time were still thinking in terms of engineering, and producing handsets the size of small bricks for businessmen. Frank Nuovo's vision was to turn the mobile phone into a fashionable consumer article.

Design works

The early 101, 232, 2110 and 8110 models that Frank Nuovo and his team designed for Nokia up until 1995 formed the core of Nokia's design approach. According to Nuovo, the engineers and designers all wanted to remove the problem of an antenna sticking out of the phones – they proposed designs many times early on but the technology was not ready. What the Nokia engineers had to do first was to develop a technology that coiled the aerial inside the phone without impairing performance. It cost Nokia a figure in the tens of millions of finmarks and resulted in mobile phones that have even a residual stub of an aerial becoming unsaleable. Mobile phones became universally popular for the simple reason that Nokia Design combined utility with enjoyment. Nokia engineers and marketing specialists offered the right technical features complemented by a design that made them easy to use. The essential characteristics remain unchanged to this day. On the communication design side there are the simple, user-friendly menus requiring only a few touches of a button for most purposes and offering a wide variety of useful functions without overloading the display with information. On the product design side there is the pleasing, rounded form with its fashionably understated charm – an often copied elliptical body with no hard corners or edges to stick in the lining of pockets, buttons positioned according to importance and frequency of use and innovations like exchangeable chimes and graphics, games and schedulers where Nokia led the field. The result was always the same: a mobile phone that consumers could relate to personally and stylistically and was useful to them. Frank Nuovo calls it "romancing the phone". Nuovo and the Nokia team has succeeded in what is seldom achieved: satisfying consumers' demands by producing design that delivers what it promises. Its high degree of functionality (e.g. self-explanatory simplicity of the user interface, limitation of

„Nokia Design Mission bedeutet, am Herzen der Marke zu operieren, um unseren Verbrauchern einen größtmöglichen Nutzen zu verschaffen, indem wir ihnen die beste Qualität an Designvision und Forschung sowie überragende Nokia-Produkterlebnisse bieten." Frank Nuovo

"The Nokia Design Mission is to operate at the heart of the brand, bringing superior value to our consumers through the highest possible quality of design vision, exploration and total Nokia product experiences."
Frank Nuovo

modischen Charme; ein oft kopierter elliptischer Körperbau ohne harte Kanten und Ecken, der den Stoff der Hosentaschen schont; die Anordnung der Tasten, platziert nach der Wichtigkeit und Häufigkeit beim Telefonieren; und Innovationen wie austauschbare Klingeltöne und Grafiken, Spiele und Terminkalender, die es zuerst bei Nokia gab. Das Ergebnis war stets das gleiche: ein Mobiltelefon, das zur Persönlichkeit und zum Stil der Konsumenten in Beziehung stand und das ihnen nützte. Frank Nuovo formulierte hierfür einen einfachen Leitgedanken: „Romancing the phone".

Mit ihrer Designstrategie haben Nuovo und das Designteam ein Ergebnis erzielt, das nur selten verwirklicht wird. Ihre Resultate genügen den Ansprüchen, die die Konsumenten an sie stellen, weil sie halten, was ihr Design verspricht. Eine hohe Funktionalität (z.B. Nützlichkeit durch Einfachheit und Selbsterklärung der Bedienungsoberfläche, Selbstbeschränkung der Funktionalität auf das Wesentliche, lange Lebensdauer, ergonomische Qualität, Freude am Benutzen) ist selbstverständliche Grundlage für Produkte, in denen sich der Zeitgeschmack kristallisiert. Sie veralten nicht, auch wenn sich die Vorlieben ändern, denn sie stehen emblematisch für eben die Zeitspanne, für die sie entworfen wurden. Dass dieses Zeitfenster immer schmaler wird und es Nokia Design zugleich gelingt, stets aufs Neue den Nerv zu spüren, der zu grenzüberschreitendem wirtschaftlichem Erfolg führt, ist umso bemerkenswerter für ihr Design.

Das Designteam entsteht

„Verliebe dich niemals in deine erste Idee", lautet ein eherner Grundsatz Frank Nuovos. Deshalb werden Dutzende von Varianten eines Produktes entworfen, als Modell gebaut und mit allen Sinnen begutachtet. Denn wenn das Mobiltelefon zum persönlichen Accessoire wird, müssen Fragen des Lifestyles beantwortet werden. Wie telefoniert man einhändig? Welche Informationen muss ein Handy-LCD übermitteln? Welche Funktionen haben dann die höchste Priorität? Wie klein darf ein Mobiltelefon sein? Die Antworten Nuovos und seines Designteams fallen nie einsilbig aus.

Die Geburtsstunde des Nokia-Designteams, wie es im Wesentlichen noch heute besteht, war im Frühjahr 1995. Design sollte als eine Kernkompetenz des gesamten Unternehmens ausgebaut werden. Frank Nuovo nahm den Auftrag an, als Chefdesigner für Nokia zu arbeiten. Er verließ Designworks und begann damit, eine Mannschaft zu formen. Ihre Aktivitäten wurden mit Nigel Litchfields Abteilung für globales Produktmarketing in einer übergeordneten Konzept- und Designgruppe unter Dr. Peter Ashall gebündelt, einem Team aus Technikern und Marketingspezialisten. Eines der ersten Ergebnisse war das „Simplex"-Interface, ein Meilenstein in der Entwicklung, weil es im Wesentlichen mit einer einzelnen Funktionstaste für die Navigation durch das Menü auskommt. Diese funktionelle Einfachheit, die auf einen Entwurf Christian Lindholms zurückgeht, bildete das Herz der erfolgreichen Nutzerorientierung einer ganzen Serie von Produkten, zu

functions to essentials, durability, ergonomic quality and being fun to use) is the self-evident basis for products that crystallise contemporary taste. They remain ageless, even if preferences change, because they are emblems of the period in which they were designed. That Nokia Design constantly succeeds in hitting the vein that leads to global commercial success despite the fact that this window of time is becoming increasingly narrow is the hallmark of their remarkable design.

Birth of a design team

"Never fall in love with your first idea," is one of Frank Nuovo's iron precepts. Dozens of concepts of a single product are drawn and modelled and assessed with a view to the impression they make on all the senses. If a mobile phone is to become a companion, questions of lifestyle need to be answered. How do you phone with one hand? What information should be displayed on the LCD? Which functions have the highest priority? How small should a mobile be? Nuovo and his design team always answer at length.

The Nokia design team in essentially its present form came into being in the spring of 1995. A decision had been taken to promote design as a core area of corporate expertise. Frank Nuovo accepted the appointment as head of design at Nokia, left Designworks and started to assemble a team. Their activities were bundled together with those of Nigel Litchfield's global product marketing department in a concept and design group, a team led by Dr. Peter Ashall, consisting of engineers and marketing specialists. One of the first results they came up with was the "simplex" interface, a milestone in development because it essentially needs only a single function key to navigate the menu. This functional simplicity, a design primarily by Christian Lindholm, was at the heart of the usability success of a whole series of products that included the Nokia 5110 – the top-selling mobile phone world-wide. The interface is still used today.

Frank Nuovo's design team has been housed in its own building in Calabasas, California, rather than at headquarters in Finland, since February 1996. This is where the world-wide language of design is spoken and trends in music, fashion and lifestyle are anticipated and developed that delight people throughout the world. It is a strategic design centre, a full-service facility in which all the necessary disciplines are represented: product design, communication design (graphics, multi-media, internet, interaction), engineering and modelling. Unwilling to be satisfied with provisional individual solutions, Frank Nuovo followed the notion that a good idea had to be developed from start to finish in all these fields at once. Design projects frequently started here prior to being transferred to other product development centres in other parts of the world for detailed completion. The designers accompanied this process, which integrated design, engineering and marketing. Their ideas had to weather the technical chaos of an assortment of different protocols and new standards – a situation the designers had to accept, digest and form creatively if they wanted to

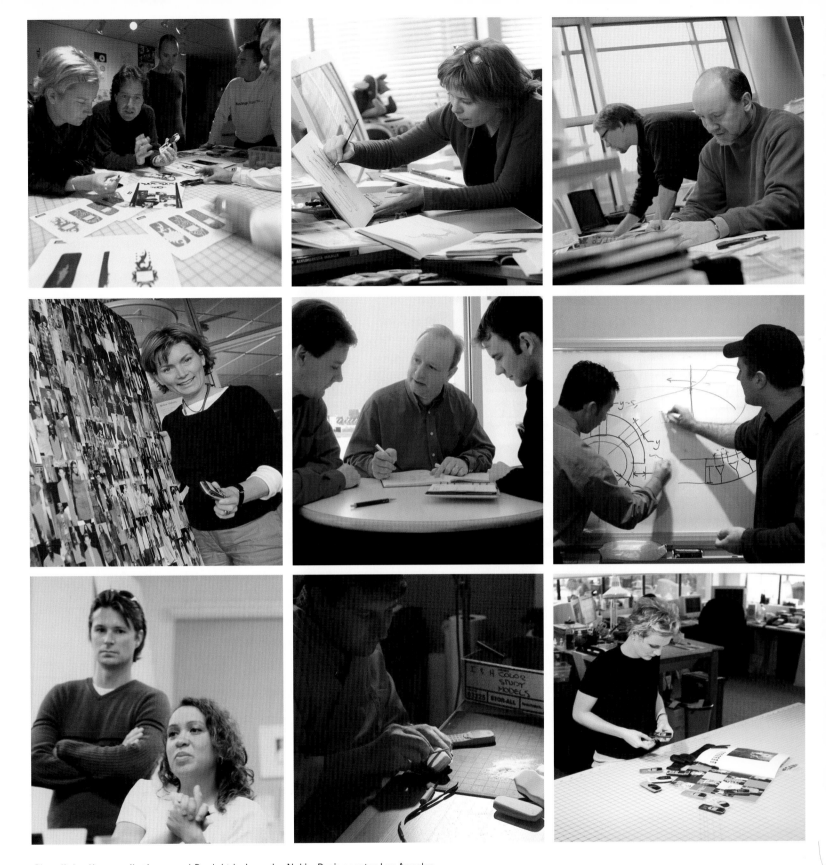

Oben links: Kommunikations- und Produktdesigner im Nokia-Designcenter Los Angeles beim Entwurf für das Nokia 3210. Marni McLoughlin (Senior Graphic Designer), Frank Nuovo (Chefdesigner), Matthew Sinclair (Senior Industrial Designer), Alastair Curtis (Corporate American Design Chief), Gerardo Herrera (Senior Designer) (v.l.n.r).

Top left: Communication and product designers in the Nokia design centre in Los Angeles working on the Nokia 3210. Marni McLoughlin (Senior Graphic Designer), Frank Nuovo (Head of Design), Matthew Sinclair (Senior Industrial Designer), Alastair Curtis (Corporate American Design Chief), Gerardo Herrera (Senior Designer) (from left to right).

denen auch das Nokia 5110 gehörte – das Mobiltelefon, das weltweit am meisten verkauft wurde. Dieses Interface wird noch heute verwendet.

Frank Nuovos Designteam arbeitet seit Februar 1996 in einem eigenen Gebäude in Calabasas (Kalifornien), nicht am Sitz der Firmenzentrale in Finnland. Hier wird die weltweit gültige Designsprache gesprochen, werden Trends in Musik, Mode und Lifestyle vorweggenommen und entwickelt, die die Menschen in jedem Land der Erde begeistern. Es ist ein strategisches Designzentrum, eine Full-Service-Einrichtung, in der alle notwendigen Disziplinen vertreten sind: Produktdesign, Kommunikationsdesign (Grafik, Multimedia, Internet, Interaktion), Technik und Modellbau. Frank Nuovo wollte sich nicht mit vorläufigen Einzellösungen zufrieden geben, sondern verfolgte das Konzept, dass eine gute Idee von Anfang bis Ende in all diesen Bereichen zugleich entwickelt werden muss. Die Designprojekte starteten oft hier und wurden dann an andere Produktentwicklungszentren in anderen Teilen der Welt zur Ausarbeitung weitergeleitet. Die Designer begleiteten diesen Prozess, weil Design, Technik und Marketing zu einem integrierten Prozess zusammengefasst wurden. Ihre Ideen mussten dabei durch das technische Chaos verschiedenster Protokolle und neuer Standards hindurchgetragen werden – ein Zustand, den die Designer akzeptieren, verdauen und auf kreative Weise formen mussten, wenn sie in einem globalen Klima des konstanten Wandels erfolgreiche Produkte liefern wollten. Herausragende Produkte, ohne die die Menschen in aller Welt nicht leben wollen. Frank Nuovo zeigt, dass Designlösungen im Zusammenhang mit der ganzen Wertschöpfungskette des Unternehmens begriffen werden müssen. Eine Erkenntnis, die nicht nur für Mobiltelefone gilt.

Seit 1998 gilt Nokia als Trendsetter im Markt, als Nonplusultra für Lifestyle, als Hersteller von Schmuckstücken und Accessoires, die die Persönlichkeit ihrer Besitzer spiegeln. Austauschbare Geräteschalen sind nur ein Vehikel dafür. Nokia verzichtete auf die Funktionsübersättigung seiner Produkte. Innerhalb kürzester Zeit glichen sich die Leistungsmerkmale der Geräte im Massenmarkt ohnehin bis zur Ununterscheidbarkeit. Unter diesen Umständen wurde Designqualität zum zentralen strategischen Erfolgskriterium, wichtiger als die Akkuleistung oder technische Perfektion. Die Marke Nokia rangiert in einer Studie aus dem Jahr 2000 unter den ersten fünf bekanntesten und wertvollsten Marken der Welt – hinter Coca-Cola, Microsoft, IBM und Intel. Damit ist Nokia das bekannteste nichtamerikanische Unternehmen der Welt. Sein Markenname hat einen Wert erreicht, der über dem Wert der Produktionsmittel liegt.

Connecting People

Nokia ist heute eine der wenigen Marken, die weltweit verstanden werden. Nicht nur, weil der Slogan „Connecting People" einfach und klar all das ausdrückt, wofür Nokia steht. Sondern auch, weil Nokias Designteam die zweite mit der dritten Dimension zu einer Einheit verbunden hat. Kommunikationsdesign und Produktdesign sind bei Nokia eine untrennbare Verbindung eingegangen. Eine einheitliche Produkt- und Zeichensprache ist entstanden, die überall auf der Welt Interaktion ermöglicht. Nokia verbindet weltweit, über die Grenzen des Alters, des Einkommens, des Status' hinweg, vom jugendlichen Boarder bis zum Senior mit geringen Ansprüchen, vom Geschäftsmann mit hohen Anforderungen an technische Leistungen bis zum Kunden, der Wert auf Prestige legt. Nokias Design drückt das Lebensgefühl vieler Menschen aus, die sonst nur wenig miteinander verbindet, weil es ihre Bedürfnisse in Kommunikation übersetzt – nicht nur in Produkte, die sie sich wünschen.

Das Designteam bildet seit 1997 eine separate Einheit bei Nokia. Das Design ist seither vollständig in den Produktentwicklungsprozess integriert. Durch die flachen Hierarchien hat Nokia interne Auseinandersetzungen vermieden, die in anderen Unternehmen die Zusammenarbeit zwischen Technikern, Marketingexperten, Designern und Produktionsleitern behindern. Frank Nuovo ist der weltweite Chef des Designteams und Vizepräsident von Nokia. Seither bestehen außer der Zentrale in Kalifornien noch zwei weitere Designgruppen sowie mehrere Untergruppen in anderen Ländern, unter anderem in Großbritannien und in Finnland. Jede Gruppe wurde von Anfang an dazu ermutigt, eine eigene Handschrift zu entwickeln, damit einerseits eine globale Perspektive eingenommen und andererseits die regionalen Einflüsse wahrgenommen werden konnten. Gute Ideen tauchen überall auf der Welt auf, jederzeit. Man muss zum richtigen Zeitpunkt vor Ort sein, um die Ideen aufzufangen und sie zu fördern. Daran glaubt

deliver successful products in a global climate of constant change. Products of outstanding excellence that people all over the world would not dream of doing without. Frank Nuovo demonstrates that design solutions must be seen in the full context of a company's added value chain. An insight that applies not only to mobile phones.

Since 1998 Nokia has been perceived as a market trend-setter, the non plus ultra of lifestyle, a producer of jewels and accessories that reflect the personality of their owners. Exchangeable casings are only a vehicle for this. Nokia chose not to stuff its products with innumerable functions. Within a short space of time there was nothing to choose between the features of mobiles on the mass market anyway. Design quality became the central strategic criterion of success, more important than battery power or technical perfection. In a study carried out in the year 2000 Nokia ranks among the top five best known and most valuable brands in the world, coming directly after Coca-Cola, Microsoft, IBM and Intel. That makes Nokia the best known non-American company in the world. Its brand name is now more valuable than its production assets.

Connecting People

Today Nokia is one of the few brands that are understood throughout the world. Not only because the slogan "Connecting People" expresses everything Nokia stands for with clarity and simplicity, but also because Nokia's design team has combined the second and the third dimensions in a unit. At Nokia, communication design and product design are indissolubly linked. A unified language of product and symbol has been created that facilitates interaction all over the world. Nokia connects world-wide across divisions of age, income and status, from teenage skateboarders to frugal pensioners, from businessmen with high expectations of technical performance to customers who value prestige. Nokia Design expresses the lifestyle feeling of many people who otherwise have little in common because it translates their needs into communication – not just into products they covet. Since 1997 Nokia Design has constituted a separate unit at Nokia and design has been fully integrated in the product development process. Relatively flat hierarchies at Nokia have avoided the internal strife that hinders collaboration between engineers, marketing experts, designers and production managers in other companies.

Frank Nuovo is the world-wide head of design and a vice-president of Nokia. In addition to the central facility in California there are now two design groups and several sub-groups established in other countries, including Great Britain and Finland. Each group has been encouraged from the start to develop its own signature so as to ensure that global perspective is balanced by regional influences. Good ideas come up all over the world all the time. You have to be in the right place at the right time to grasp the idea and promote it. That is Nuovo's personal belief and Nokia Design's global policy. Logically, it is also being applied to the world of digital convergence, the merging of all mobile communication technologies. For this reason Nokia has split into several business areas – so as to be ready for whatever direction the mobile information society takes. The design team is a brand continuity element combining the uniqueness of each business unit together under one brand design approach.

In the year 2002 Nokia Design reorganised its internal structure to better work with these new business areas. Design is represented in the key areas of Design Operations including Style, Communications Design, Experience Design, and Design Delivery. Global Design Directors Alastair Curtis, Eero Miettinen, William Sermon and Mark Mason assure smooth on-going stragegic operations and creative development of Nokia Design. The design team is organised globally in such a way as to be an efficient partner for all Nokia business areas – with the personal friendliness and flexibility otherwise only experienced in small offices. The design centre in Calabasas, for instance, recalls a boutique rather than a global nerve centre of a major international corporation, making a crucial contribution to Nokia's lead over its competitors.

"Right at the start," says Nuovo, "it was a question of making mobile communication work. Product performance was the main priority. Then it was size, whether the phone would fit in your pocket. That was the time of personalised communication. For the first time design made a great difference because now it wasn't just rectangular boxes for businessmen but a matter of individual communication and personal style. The future has already begun –

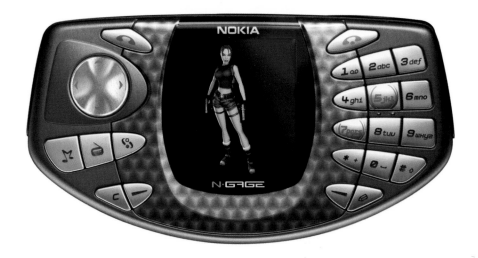

In der Gegenwart angekommen: Aus der mobilen Sendestation ist ein Schmuckstück, ein MP3-Player, ein Spiel geworden. Die aktuellen Musik- bzw. Spielkonsolen 3300 (links) und N-Gage (rechts).

The present day: The mobile radio telephone has become a veritable jewel, an MP3 player, a game. The latest 3300 music and game consoles (left) and N-Gage (right).

Nuovo, und das ist auch Nokias globaler Anspruch. Er wurde konsequent aus der Welt der Mobiltelefone in die Welt der digitalen Konvergenz, des Zusammenwachsens aller Techniken der mobilen Kommunikation übertragen.

Darum hat sich Nokia in mehrere Geschäftsbereiche geteilt, um zu erkennen, in welche Richtung sich die entstehende mobile Informationsgesellschaft entwickeln wird. Das Designteam achtet darauf, dass die Einzigartigkeit jedes Geschäftsbereiches ebenso gewahrt wird wie die Kontinuität der Marke und des Designs von Nokia.

Im Jahr 2002 hat sich das Designteam eine neue interne Struktur gegeben, um mit diesen Geschäftsbereichen besser zusammenzuarbeiten. Innerhalb der Nokia Design Operations, in denen Design entwickelt wird, bestehen jetzt die Schlüsselbereiche Style, Communications Design, Experience Design und Design Delivery. Alastair Curtis, Eero Miettinen, William Sermon und Mark Mason stehen in ihrer Funktion als Global Design Directors für stetig voranschreitende strategische Operationen und eine kreative Weiterentwicklung des Designs von Nokia. Das Designteam ist weltweit so organisiert, dass es ein effizienter Partner für alle Geschäftsbereiche von Nokia ist – mit der persönlichen Freundlichkeit und Agilität wie in einem kleinen Büro. Das Designzentrum in Calabasas erinnert zum Beispiel eher an eine Boutique als an die weltweit aktive Zentrale eines Konzerns, die entscheidend dazu beiträgt, dass Nokia seinen Wettbewerbern stets vorauseilt.

„Früher, ganz am Anfang", sagt Nuovo, „ging es noch darum, mobile Kommunikation zu ermöglichen. Die Leistung der Produkte stand im Vordergrund. Dann ging es um die Größe der Mobiltelefone, um die Frage, ob sie in die Tasche passen. Das war die Zeit der persönlichen Kommunikation. Design machte hier erstmals einen großen Unterschied, denn jetzt ging es nicht mehr um rechteckige Kisten für Geschäftsleute, sondern um individuelle Kommunikation und den persönlichen Stil. Die Zukunft hat bereits begonnen: mit mobiler Multimedia-Kommunikation, bei der Telefonieren nur noch ein untergeordneter Bestandteil ist."

Die Vision Nokias für die nächsten Mobilfunkgenerationen lautet: Weg vom Ohr und hin zu den Augen. Es geht Nuovo und seinem Team nicht darum, Telefone zu entwerfen, mit denen wir auch Musik abspielen, Radioprogramme empfangen, fotografieren und filmen, im Internet stöbern oder spielen können. Nokias Design läutet den Paradigmenwechsel ein. Sprachtelefonie wird es künftig als kostenloses Nebenprodukt geben. Stattdessen stehen Dienste und Anwendungen rund um das mobile Internet im Mittelpunkt des Interesses.

Nuovo erzählt, dass Nokia heute Spielekonsolen, Kameras, Minicomputer, Musikplayer entwickelt – mit denen wir auch telefonieren können. Jedes dieser Produkte ist das digitale Ich seines Trägers, speichert Telefonnummern und Kontakte, digitale Unterschriften und Termine. In der Zukunft wird es über seinen Halter noch besser Bescheid wissen und ihn im Informationsstrom repräsentieren. Es wird zum perfekt individualisierten Massenprodukt, das zugleich einzigartig ist und doch zu den geringen Kosten einer Serienfertigung mit hoher Stückzahl hergestellt wird – einem Traum der Moderne, der bislang als unerfüllbar galt.

with mobile multi-media communication in which actual telephoning plays sometimes a minor part."

Nokia's vision for the next generation of mobile phones is a switch of emphasis from the ear to the eye. Nuovo and his team are not primarily interested in designing phones we can play music on, receive radio programmes, take photographs and record videos, surf the Internet or play games on. Nokia Design heralds a change of paradigm. In the future voice communication will be a free extra, the main focus of interest being on services and applications based on the mobile Internet.

Nuovo says that Nokia Design is now designing game consoles, cameras, minicomputers and music players that we can also telephone with. Each of these products is the digital alter ego of its user, saving phone numbers, names, digital signatures and appointments to memory. In the future it will know even more about its owner, enough to stand in for him and cope with the floods of data on his behalf. It will be a perfectly personalised mass produced article that is also unique, produced in large quantities at low cost – a dream of modernity that used to be dismissed as science fiction.

„Der Schlüsselfaktor für das weltweite Handy-Design der Zukunft liegt auch künftig in der richtigen Balance zwischen funktionalen Ansprüchen und dem immer weiter schrumpfenden Platzbedarf der darin enthaltenen Schlüsseltechnologie." Frank Nuovo

"A key to factor for future mobile world design will continue to be striking the right balance between functional demands and the physically shrinking size of core technology." Frank Nuovo

Auszeichnungen „red dot: best of the best"
und Sonderauszeichnung „red dot: intelligent design"

"red dot: best of the best"
and special award "red dot: intelligent design"

Aus elf verschiedenen Prämiierungsbereichen kann die Jury in jedem Jahr besonders innovative Produkte auswählen. Ausgezeichnet wird im red dot award: product design dabei Design mit außergewöhnlichen und herausragenden Eigenschaften. In jeder Produktgruppe kann die Jury drei Produkte für die Auszeichnung „red dot: best of the best" nominieren. In diesem Jahr wurde der red dot: best of the best 33-mal verliehen. Die Auszeichnung „red dot: intelligent design" wurde dabei zweimal vergeben. Dieses Prädikat erhalten Produkte, die neue Wege der Gestaltung gehen und damit innovative Entwicklungen in Gang setzen. Diese Produkte ermöglichen und schaffen durch ihre Gestaltung und Technologie eine völlig neue Interpretation von Design.

Each year, the jury can select particularly innovative products from the eleven different categories. These awards go to design with unusual and outstanding qualities. The jury can nominate three products from each product group for the award "red dot: best of the best". This year, the "red dot: best of the best" was awarded thirty-three times. Among them, the "red dot: intelligent design" was awarded two times. This award is made to products which take new directions in design and thus spark off innovative developments. With their design and technology, these products facilitate and create a completely new interpretation of design.

red dot: best of the best und red dot: intelligent design
"red dot: best of the best" and "red dot: intelligent design"

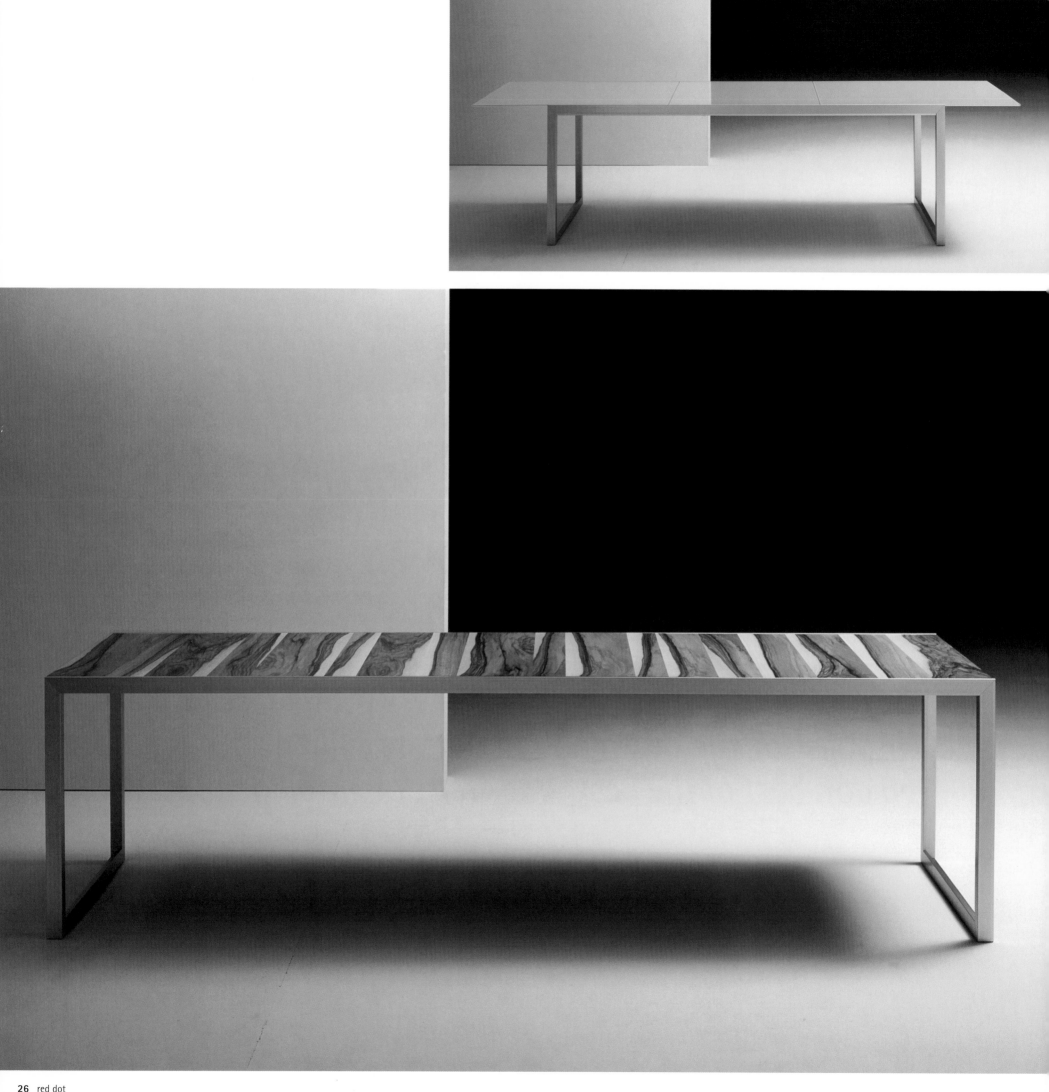

Tisch ErQu, 2002

Wellis AG, Willisau, Schweiz
Design: Kurt Erni
www.teambywellis.com

Communis — Gestaltung für die Gemeinschaft. Der Begriff der Kommunikation ist vom lateinischen „communis/commune" abgeleitet und meint die Gemeinsamkeit zwischen Menschen. Ein Synonym für diese menschliche „Commune" ist der Tisch. Schon immer war dieses Möbelstück ein Ort der gemeinsamen Mahlzeiten und des Austauschs im direkten Gespräch. Neben seiner Bedeutung als feste Instanz für die Familie, spielt auch die Funktionalität des Tisches eine Rolle. Denn die Zahl der Gäste kann schnell einmal wachsen, eine gemeinsame Mahlzeit benötigt dann viel Platz. Ein bekanntes Funktionsmerkmal des Esstischs ist deshalb die Möglichkeit, ihn schnell zu vergrößern.

Besonders in den 50er Jahren beschrieb der beliebte Ausziehtisch die wieder entdeckte Kultur neu zelebrierter Gastlichkeit. Nahezu jeder Tisch der 50er und 60er Jahre hatte deshalb einen Ausziehmechanismus, mit dem man jedoch selten schnell auf Gäste reagieren konnte. Denn das Prinzip des Tischausziehens ist nur im Idealfall leicht zu handhaben, wenn es darum geht, den Tisch flink den veränderten Bedingungen anzupassen.

Der Tisch ErQu kombiniert das traditionelle Funktionsprinzip des Ausziehtisches mit einer zeitlosen Formgebung. Seine reduzierte und schlicht anmutende Gestaltung impliziert gepflegte Gastlichkeit sowie menschliches Miteinander und vermittelt dabei ein hohes Maß an Ästhetik. Der Tisch interpretiert den Ausziehmechanismus als selbsterklärende Mechanik, wobei die Innovation in einer überlegten und ausgereiften technischen Verfeinerung des Funktionsprinzips der „Tischvergrößerung" liegt.

Handwerklichkeit und gestalterische Präzision sind weitere Maximen der Gestaltung des Tischs ErQu. Er ist ein formgewordener Ausdruck der gelebten menschlichen „Commune" des neuen Jahrtausends.

Communis — design for the community.
The word "communication" is derived from the Latin "communis/commune" and denotes common ground between human beings. The table is a synonym for this human "community". This piece of furniture has always been a place for eating and talking together. In addition to its importance as a centrepoint for the family, the table's functionality also plays a part. The number of guests may increase rapidly without much warning and more space is suddenly needed to accommodate them. The possibility of extending the dining table is accordingly a common functional feature.

Especially in the 1950s, the popular extending table reflected a rediscovered celebration of hospitality. Accordingly, nearly every table in the 1950s and 1960s had an extension mechanism which, nonetheless rarely betokened a quick response to unexpected guests. Actually, the extending table that is quick and easy to adapt to changed circumstances is an ideal seldom attained.

ErQu combines the conventional functional principle of the extending table with timeless design. The reduced simplicity of its design implies discerning hospitality and sociability, conveying at the same time a high degree of aesthetic appeal. The table interprets the extension mechanism as a self-evident mechanical device, the innovation lying in a well thought through and fully evolved technical refinement of the functional principle of "table enlargement".

Sound workmanship and formal precision are further maxims informing the design of the ErQu table. It is an expression of human community as experienced in the new millennium.

Liege MaRe, 2002

Wellis AG, Willisau, Schweiz
Design: Christophe Marchand,
Zürich, Schweiz
www.teambywellis.com

Körper-Sprache oder Gestaltete Interaktion. Der menschliche Körper ist das Ergebnis stetiger Evolution und täglicher Anpassung. In einer niemals endenden Entwicklung reagieren die Mechanismen des Körpers, wir sind bewusst und unbewusst im ständigen Austausch mit unserer Umwelt. So wie wir zum Beispiel auf die ersten Sonnenstrahlen mit der Bildung von Vitamin D reagieren, antworten auch die Muskeln rund um die Wirbelsäule mit Verspannungen und einer Schonhaltung, wenn wir zu lange am Schreibtisch sitzen. Der Körper weiß instinktiv, was er als bequem und angenehm empfindet.

Um dies zu bekräftigen, sendet er feine Signale aus, um den Menschen zur Handlung anzuregen. Die zeitlos elegant gestaltete Liege MaRe stellt diese Reaktionsfähigkeit des menschlichen Körpers in den Mittelpunkt. Die Gestaltungsmaxime in Form und Funktion von MaRe impliziert, dass sich Einrichtungsdesign stets und uneingeschränkt am Menschen orientieren muss. Die optimale Liegeposition ermittelt der menschliche Körper selbst – denn die Liege reagiert interaktiv auf Bewegung. Möglich wird diese qualifizierte Interaktion zwischen Liegendem und Liege durch ein ausgeklügeltes Verhältnis von Zug und Druck. Eine innovative und technisch ausgereifte Konstruktion führt dazu, dass der Körper die Position der Liege „dirigiert" und die individuelle Liegeposition stetig ausgelotet wird. Als Reaktion auf den Körperdruck scheint die Liege einfach innezuhalten. Die elegante und puristische Anmutung der Liege wird dabei durch keinerlei technische Details gestört: die Mechanik ist völlig unsichtbar.

Die in ihren Reaktionen so direkte Mechanik und Anpassungsfähigkeit der Liege MaRe legt die Assoziation einer Möbel-Körpersprache nahe – Komfort entsteht durch die Gestaltung von Interaktion.

Body language or designed interaction
The human body is a product of constant evolution and daily adaptation. The body's mechanisms react in a never ending development; consciously and unconsciously, we are continually interacting with our environment. Just as we react to the first rays of sunlight by producing vitamin D, the muscles surrounding the spinal column respond with cramp and protective adjustments of posture when we sit at a desk too long. The body knows instinctively what it finds pleasant and comfortable. In support of this it sends out subtle signals to influence our behaviour. The timelessly elegant design of the MaRe recliner focuses on the response capability of the human body. The design maxim embodied in the form and function of MaRe implies that interior design must always be fully oriented on people. The human body itself finds the optimum posture: the recliner responds interactively to movement. This qualified interaction between body and recliner is made possible by a refined interplay of push and pull. The innovative and technically fully evolved design enables the body itself to "direct" the position of the recliner, individual posture being constantly "sensed". In response to body pressure the recliner appears to halt in position. No technical detail impinges on the elegant, purist appeal of this recliner; the mechanism is completely invisible.

The direct responsiveness embodied in the mechanism and adaptability of the MaRe recliner suggests a body language of furniture – comfort results from the design of interaction.

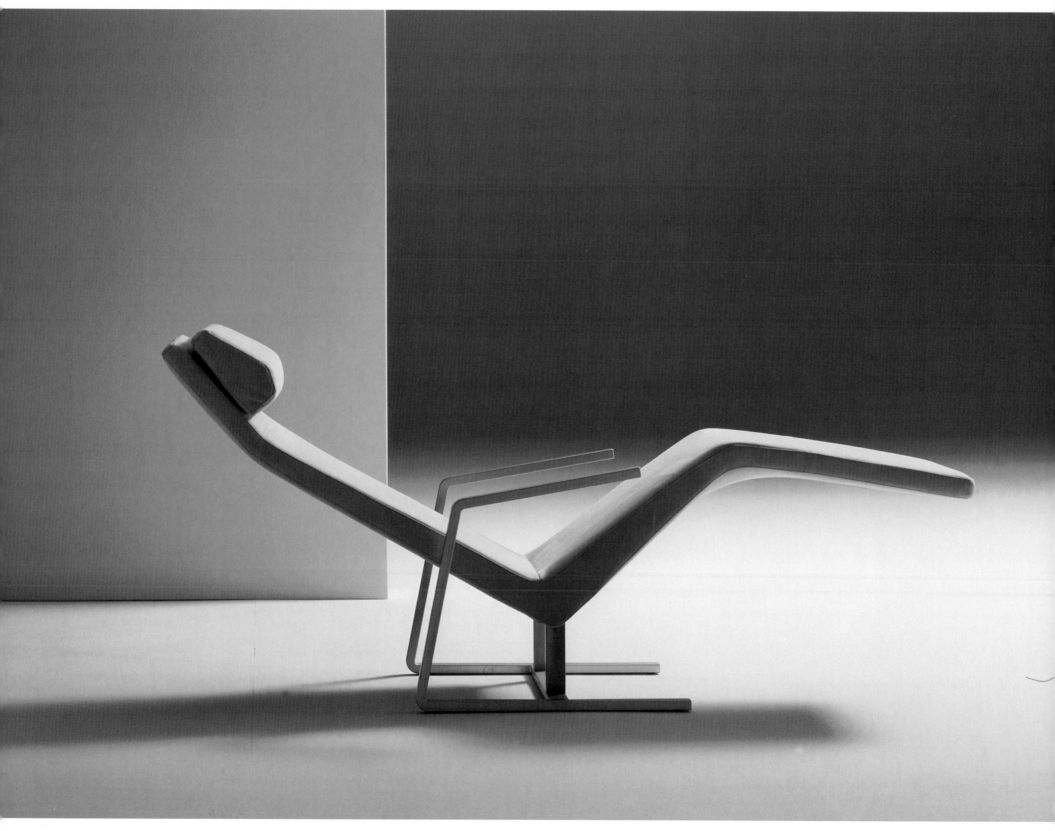

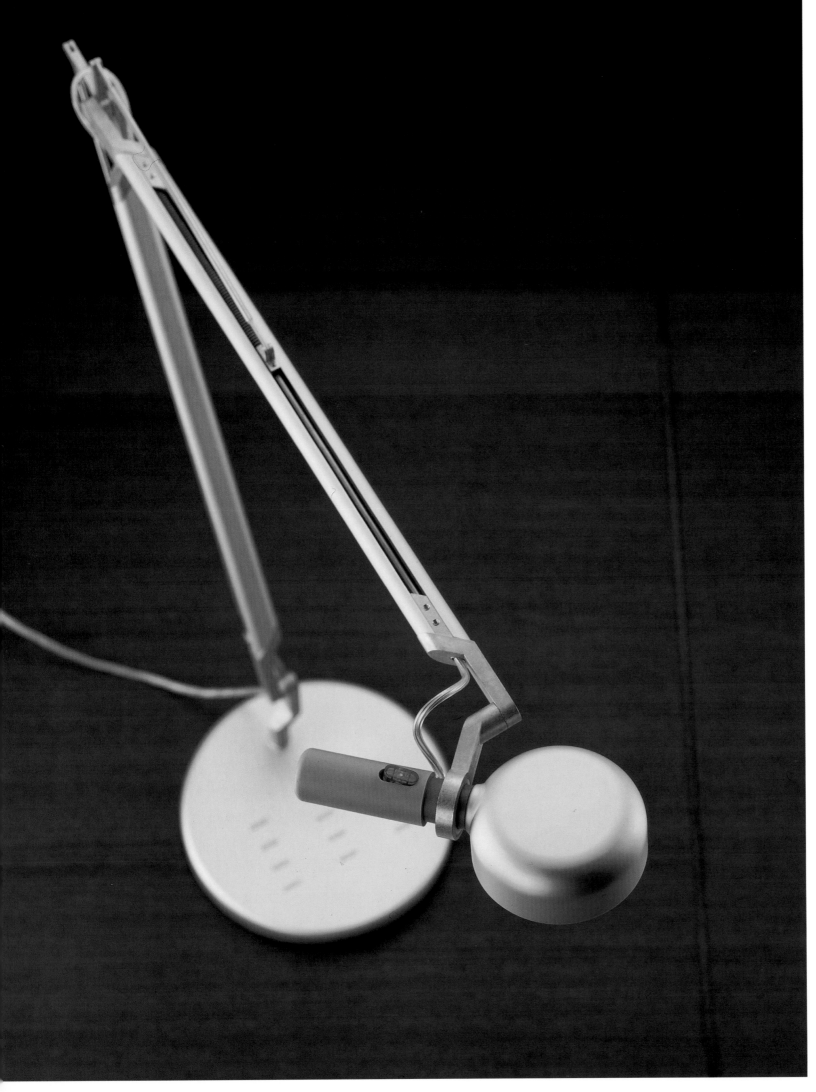

Leuchte Bill Hochvolt, 2002

Tobias Grau GmbH, Rellingen
Design: Tobias Grau
www.tobias-grau.com

Formen-Sprache oder Die Form in der Zeit.
In welcher Verbindung stehen Form und Zeit? Und wie lässt sich eine Formensprache mit dem Faktor Zeit in Verbindung bringen? „Rhythmus ist das Gelingen von Form unter der erschwerenden Bedingung von Zeitlichkeit", resümierte etwa der französische Linguist Émile Benveniste über eine gelungene sprachliche Form. Die Wahl der Mittel innerhalb der Zeit definiert den Ausdruck. Dieses Verhältnis von Form, Zeit und sprachlichem Ausdruck lässt sich ohne weiteres auf den Begriff der Formensprache übertragen. Durch Gestaltung entsteht ein spezifischer „Ausdruck", der sich in der Form wahrnehmen lässt.
Die Leuchte Bill Hochvolt kombiniert die zur Gestaltung gewählten Mittel zu einem spezifischen Ausdruck. Und es ist besonders die Wahl und Kombination der Materialien, die die Formensprache definiert. Prägend ist das Verhältnis der im Kontrast rauh und weich anmutenden Materialien Aluminium und Zinkdruckguss. Diese Kombination der Materialien Aluminium für das schlanke Gestell und Zinkdruckguss für die beweglichen Elemente verleiht der Leuchte zudem einen klaren und ästhetischen Ausdruck. Die Leuchte Bill Hochvolt ist als Tisch-, Steh-, Klemm- oder als Wandleuchte einsetzbar und mit einer ausdrucksstarken Funktionalität versehen. Ein Federmechanismus ist im Aluminiumgehäuse versteckt und ermöglicht eine leichtgängige Verstellbarkeit. Ein Ein- und Ausschalter in Orange oder Transparent ist direkt am Griff der Lampe angebracht und bildet ein markantes Erkennungszeichen der Leuchte.
Innovativ ist die Wahl der Leuchtmittel. Ein 60-Watt-Halogenhochvoltleuchtmittel bewirkt eine hohe Lichtintensität und brillante Farbwiedergabe. Der Leuchtmittelwechsel ist unkompliziert und macht einen Transformator überflüssig.
Die Gestaltung der Leuchte Bill Hochvolt macht sie zeitlos. Sie ist, wie ein gut gesprochener Satz, auch durch ihre Formensprache von Dauer.

Language of form or form in time
What is the connection between form and time? And how can a language of form be linked with the time factor? "Rhythm is the triumph of form over time," remarks the French linguist Émile Benveniste à propos of a successful form of language. The choice of means within time defines expression. This relationship of form, time and linguistic expression may be applied in full to the notion of a language of form. Design creates a specific "expression" that is perceptible in form.
The Bill Hochvolt lamp combines the means employed in its design in a specific expression. In particular, the selection and combination of materials defines the language of form. The contrasting relationship of rough and smooth in the use of aluminium and zinc is crucial. The combination of aluminium for the slender frame and die cast zinc for the moving elements lends the lamp a clear aesthetic appeal. Bill Hochvolt can be deployed as a table, standard, clamp or wall mounted lamp and emanates an expressive functionality. A concealed spring mechanism in the aluminium housing assures smooth and easy adjustment. An orange or transparent ON/OFF switch directly on the handle of the lamp is a striking feature. The choice of light element is innovative. A 60 W high voltage halogen element makes for high intensity and brilliant colour definition. Replacing the element is simple and no transformer is necessary.
The design of the Bill Hochvolt lamp makes it a timeless object. Like a well delivered sentence, its language of form is durable.

**Dampf-Drucklosgarer G 5664
Vetro-Design, 2003**

imperial oHG, Bünde
Design: Studio Ambrozus, Köln
www.imperial.de
www.studioambrozus.de

Design au point. In der aktuellen Kultur des Kochens spielt die Frische der Zutaten eine große Rolle. Services für die Sterne-Gastronomie liefern nun auch dem Hobbykoch einen Loup de Mer oder erntefrischen französischen Mangold direkt an den heimischen Herd. Zum Allgemeinwissen gehört mittlerweile, dass die Dauer der Kochzeit entscheidend ist für das Gelingen und die Qualität der Speisen. Denn die besten Zutaten nützen wenig, wenn sie nicht auf den Punkt zubereitet werden. In den Küchen des neuen Jahrtausends spielt deshalb auch die ausgefeilte Funktionalität der Küchengeräte eine große Rolle. Die Umsetzung dieser sich immer mehr spezialisierenden Funktionalität ist eine Herausforderung an das aktuelle und künftige Design.

Der ästhetisch gestaltete Dampf-Drucklosgarer G 5664 Vetro-Design ist konzipiert für das schonende Garen mit Dampf von 50 bis 100 Grad Celsius. Eine hochwertig anmutende Edelstahl-Schwenktür ist selbst mit nur einer Hand zu bedienen und fügt sich modular in die Umgebung der Küche ein. Für die Bereitung unterschiedlicher Speisen dient eine in Fünf-Grad-Schritten steigerbare elektronische Temperatur-Regelung von 50 bis 100 Grad. Neben Temperatur-Festwerten wie z.B. 60 Grad für das Auftauen und dem Garen bei 100 Grad können auch (je nach Rezept) individuell Temperaturen programmiert werden.

Funktional und technologisch überlegt ist es, den Dampf außerhalb des Garraums zu erzeugen: der Dampferzeuger liegt separat in einem Frischwasserbehälter. Dieser ist gut nachfüllbar und die Nutzung ist dadurch gänzlich unabhängig von einem Fest-Wasseranschluss. Sicherheitsaspekte wie eine automatische Abschaltung bei Wassermangel vervollständigen das Bild einer klug durchdachten Funktionalität – für ein effektives Garen auf den Punkt genau.

Design au point. *In today's culinary culture the freshness of ingredients plays a prominent part. Providers supplying Michelin star restaurants will now also deliver a loup de mer or freshly harvested French turnip greens directly to the amateur cook in his own home. Nowadays it is common knowledge that length of cooking time is crucial to the success and quality of dishes. Even the best ingredients are of no avail if they are not cooked properly. Accordingly, in the kitchens of the new millennium sophisticated functionality plays an important part in the design of kitchen appliances. The implementation of this increasingly specialised functionality presents a challenge to present and future design.*

The aesthetically appealing G 5664 Vetro-Design steamer is designed for unpressurised cooking at temperatures of 50°C – 100°C and fits like a modular element into any kitchen. The handsome stainless steel pivoting door can easily be opened and closed with one hand. An electronic control adjusts temperature in steps of 5°C from 50°C to 100°C to suit different kinds of food. In addition to basic settings like 60°C for thawing frozen food and steaming at 100°C other temperatures throughout the range can be set to suit particular recipes. Generating the steam outside the cooking compartment is functional and technically well thought out. The steam boiler is separate in a fresh water tank. The tank can be easily refilled and the appliance need not be connected to a tap. Safety aspects such as an automatic cut-out when water gets too low complete the picture of thoroughly thought through functionality – for effective cooking au.point.

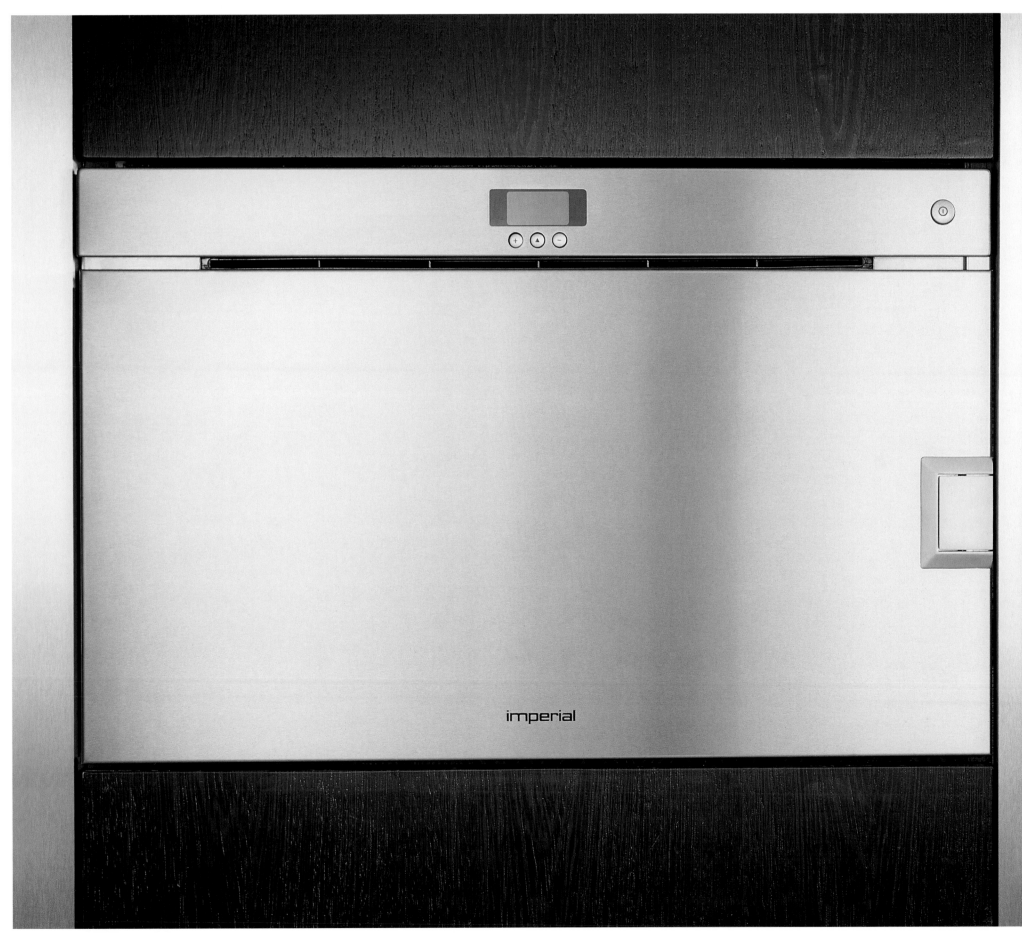

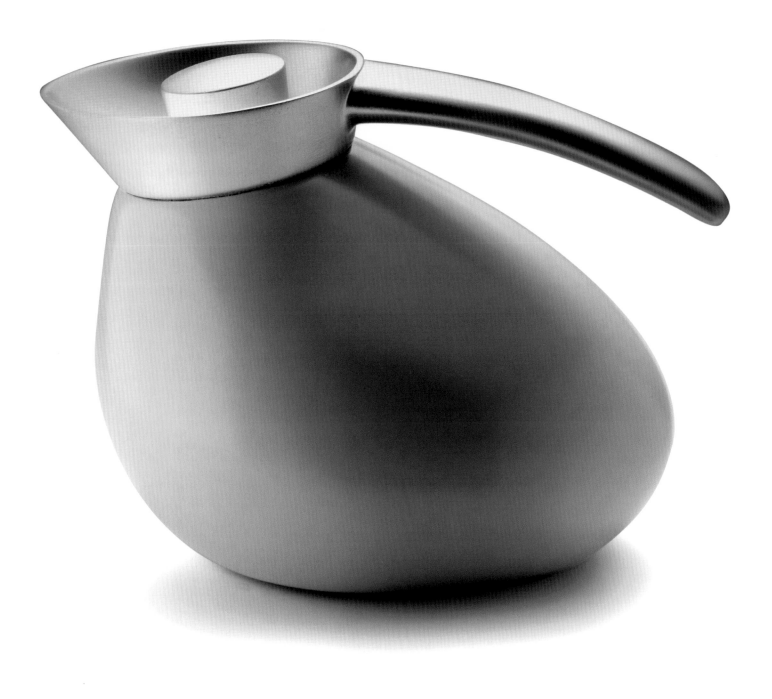

Quack Thermo Jug, 2003

Georg Jensen A/S,
Frederiksberg, Dänemark
Design: Maria Berntsen,
Kopenhagen, Dänemark
Vertrieb: Georg Jensen GmbH,
München

Form für die Emotion. Wann sprechen Formen den Betrachter an? Oder wann sind Formen dazu angetan, sie auf Anhieb zu mögen? Neben einer guten Problemlösung und einer vielleicht verblüffenden Funktionalität entscheiden besonders die Emotionen darüber, was wir mögen. Gutes Design muss den Menschen auch über einen längeren Zeitraum ansprechen, um als solches gelten zu können. Durch Emotionen handeln wir schnell und instinktiv: wir fühlen. Und doch sind emotionale Urteile nicht banal oder eindimensional, sondern komplex und qualifiziert. „Richtig sieht man nur mit dem Herzen, das Wesentliche ist für das Auge unsichtbar", resümiert Antoine de Saint-Exupérys „Der kleine Prinz" und beschreibt damit den nicht definierbaren Bereich der menschlichen Emotion.

Die Thermoskanne Quack spricht durch ihre organische Gestaltung ohne Umschweife direkt Gefühle an. Die Formgebung von Quack stellt konzeptionell diese Gefühle in den Mittelpunkt. Die Form sollte mehr als das sein, was sie auf den ersten Blick aussagt, sie sollte in der Lage sein, die Gefühle jeden Tag aufs Neue anzusprechen und vertraut zu wirken. Entstehen sollte so ein Design, dass sich auch längerfristig mitteilt. Die prägnante, oval anmutende Form der Thermoskanne Quack wurde möglich durch eine innovative Produktionstechnik. Die spezielle asymmetrische Form entsteht durch die Verwendung einer Gussplastik. Das Material sammelt sich dabei nicht mehr an bestimmten Stellen, neue kreative Formgebungen von Thermoskannen werden damit auch in Zukunft möglich sein. Quack hat ein Fassungsvermögen von 0,9 Litern, der Korpus besteht aus gegossenem Aluminium. Die Tülle und der Griff sind in hochglanzpoliertem Metall ausgeführt, auf diese Weise tropft die Thermoskanne nicht. Quack ist gestaltete Emotion – für jeden neuen Tag.

Form for emotion. When does form appeal? When is it likely to appeal instantly? Aside from a good solution to a problem and a perhaps surprising functionality, it is, in particular, the emotions that decide what we like. Good design must also please for more than a short time in order to merit the name. Emotions make us act quickly and instinctively: we feel our way. Nevertheless, emotional judgements are not banal or one-dimensional but complex and qualified. "Only the heart sees truly. The essential things are always invisible to the eye," says Antoine de Saint-Exupéry's "Little Prince", describing the indefinable realm of human emotion. The Quack thermos flask appeals directly to the emotions through its organic design. The styling of Quack focuses on these emotions. Form should be more than the message it conveys at first glance; it should be capable of appealing to the emotions every day anew while remaining familiar. The result should be design that communicates in the long term. The striking oval form of the Quack thermos flask has been made possible by innovative production technology. The asymmetrical shape is attained using a special plastic moulding technique which prevents the material from collecting at certain points. This will enable more new, creative forms to be devised for thermos flasks in the future. Quack has a capacity of 0.9 litres. The body of the flask is made of casted aluminium and the non-drip pourer and handle of highly polished metal. Quack is designed emotion – for each new day.

Knoblauchpresse Garlic Wonder, 2002

Tupperware Belgium N.V.,
Aalst, Belgien
Werksdesign: Tupperware Europe,
Africa & Middle East (Bob Daenen),
Aalst, Belgien
Design: Erik Herlow Tegnestue A/S
(Stig Lillelund, Mikael Koch, Jakob
Heiberg), Hellerup, Dänemark
Vertrieb: Tupperware Deutschland
GmbH, Frankfurt/Main

Funktionalität für die Lebenswelt. Die
Heimat des Knoblauchs ist die Kirgisensteppe,
von dort aus wanderte er über Vorderasien
und Italien nach Mitteleuropa ein. Der Knoblauch wurde in der Geschichte einst sogar
mit Gold aufgewogen und viele Berühmtheiten schätzten ihn über alles. Das Huhn à la
Marengo etwa war Napoleons erklärte Leib-
und Magenspeise. Zu diesem Gericht gehören
außer Krebsen, Champignons und gebackenen
Eiern auch mindestens zwei frische
Knoblauchzehen.
Der Knoblauch ist Teil unser heutigen Koch-
und Lebenswelt. Meist findet dabei eine
Knoblauchpresse Verwendung. Man schält
die Zehen und presst sie durch ein Sieb, was
aber oft mit erheblichem Kraftaufwand
verbunden ist.
Die Knoblauchpresse von Tupperware interpretiert die Knoblauchpresse neu und fügt
ihr funktionale und ergonomische Aspekte
hinzu. Denn die Presse zerkleinert nicht nur
die Zehen effektiv, sondern entfernt auch
die Schale und schneidet die Enden ab. Die
Schale des Knoblauchs wird angeknackt
und man kann ihn schälen. Die Löcher im
Edelstahl-Sieb (durch das hindurch gepresst
wird) sind scharf, und eine präzise Passform
zwischen Sieb und Gehäuse ermöglicht, dass
mit hoher Ausbeute gepresst werden kann.
Überlegt ergonomisch ist die Anordnung der
abgerundet gestalteten Griffe, die – auch
dies eine funktionale Neuerung – für Links-
wie für Rechtshänder ausgelegt sind. Die
Bedienung ist zudem selbst mit weniger
kräftigen Händen leichtgängig: man drückt
beide Griffe mit einer Hand fest zusammen.
Um die Knoblauchpresse zu reinigen, klappt
man das am Scharnier befestigte Sieb
schlicht heraus.
Kochen und die Dinge, mit denen wir uns
umgeben, sind immer ein direkter Ausdruck
der aktuellen Lebenswelt. Die Gestaltung der
Knoblauchpresse von Tupperware verbindet
eine spezifische Produktästhetik mit
überlegter Funktionalität, und es gelingt
ihr dabei die Symbiose mit eben dieser
Lebenswelt.

Functionality for living. *Garlic is native to
the steppes of Kyrgyzstan, from where it
came to us in Central Europe via Asia Minor
and Italy. In historical times garlic has even
cost its weight in gold and many famous men
valued it above all things. Napoleon's
favourite dish, for example, was Chicken
Marengo, a concoction of chicken, crayfish,
mushrooms, eggs and at least two fresh
cloves of garlic.
Nowadays garlic is a part of our cookery and
our lives. Mostly it is crushed in a garlic press
before use: the peeled cloves are forced
through the perforated end of the press with
a lever action that frequently takes quite
an effort.
The Tupperware garlic press re-interprets
this kitchen tool, adding functional and
ergonomic features. Not only does it crush
garlic cloves effectively, it also makes them
easier to peel by cracking the skin and cuts
the ends off. The holes in the stainless steel
sieve through which the garlic is pressed
have sharp edges; a precise fit of the sieve
in the housing maximises the yield.
The arrangement of the rounded levers is
with an eye to ergonomic convenience – as
an additional functional innovation, they are
equally suitable for right and left handers.
The lever action is smooth and easy, requiring
minimum effort. To clean the garlic press,
the hinged sieve can be simply tilted out.
Cooking and the objects we surround
ourselves with are always a direct expression
of the world we live in. The design of the
Tupperware garlic press combines a specific
notion of product aesthetics with superior
functionality, achieving a successful
symbiosis with this world.*

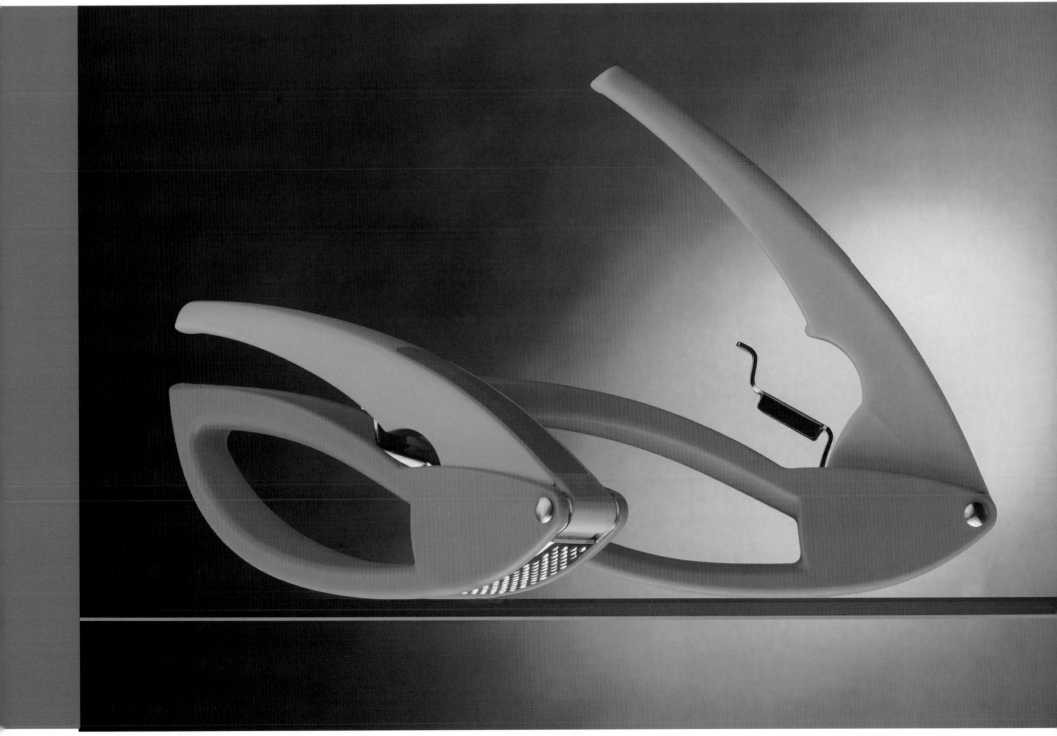

system 25, 2002

bulthaup GmbH & Co Küchensysteme, Aich
Design: Ritz Schultes Design
(Herbert H. Schultes, Klaus Delbeck), Inning/Stegen
www.bulthaup.com

Die Magie der Berührung. Die taktilen Sinne des Menschen in der Moderne sind kaum mehr gefordert. Dabei sind diese Sinne der Haut überaus hoch entwickelt, viele tausende von Nervenenden machen besonders die Hand zu einem Ort vielseitiger Erfahrung und Kommunikation mit der Umwelt. Mit dem Tastsinn kann der Mensch sich im Dunkeln einen Raum ertasten. Materialien wie Samt oder Fell gewinnen durch die Berührung eine Qualität, die die Sinne beflügelt.
Die Gestaltung des system 25 ist die funktionale Systemerweiterung eines bestehenden Küchensystems. Durch seine Gestaltung und Funktionalität interpretiert es die Fähigkeit der menschlichen taktilen Koordination und verleiht ihr in Verbindung mit einer ausgeklügelten Mechanik eine interessante Neuauslegung. Die innovative Berührungsmechanik bewirkt, dass sich selbst bei leichtem Antippen der Frontfläche Tür oder Schubladen von selbst öffnen. Dieses Antippen kann mit der Hand geschehen; hat man aber, was in der Küche häufiger vorkommt, schmutzige oder fettige Hände, genügt auch ein Ellbogen oder das Knie, um das Öffnen zu bewerkstelligen.
Eine langlebige und wartungsfrei gestaltete Berührungsmechanik ermöglicht dieses Öffnen und Schließen von Türen, Klappen oder Schubfächern, ohne die Gestaltung mit einem Griff oder Griffleisten, und es kommen auch nicht verdeckte Griffleisten oder Beschläge zum Einsatz. Neben den funktional-ergonomischen Komponenten der Berührungsmechanik schafft dies neue Wege in der Gestaltung der Küche. Die Fronten und damit die Küche wirken ohne Griffe ruhiger und ausgewogener, Schrankfronten und Auszüge sind nicht mehr auf den ersten Blick als solche erkennbar.
Das system 25 scheint den Tastsinn zu erweitern und eröffnet zugleich der Küchengestaltung neue Wege — fast magisch scheint die Berührung.

The magic touch. *In the modern world man's sense of touch has ceased to be of vital importance. Nonetheless, the tactile sensitivity of the skin is highly developed, many thousands of nerve endings making the hand in particular an area of variegated experience and communication with the environment. We can navigate a darkened room by feel. Contact with materials like velvet and fur can enrapture the senses. The design of system 25 constitutes a functional expansion of an existing kitchen system. Its design and functionality interpret the capabilities of human tactile coordination and, with the aid of sophisticated mechanical arrangements, lend it interesting new possibilities. With the innovative contact mechanism a mere touch on the front of a unit opens doors or drawers: it can be the touch of a hand or, if hands are greasy or dirty as they frequently can be in the kitchen, the touch of an elbow or knee. The durable, maintenance-free contact mechanism opens and closes doors, flaps and drawers, making exposed or concealed handles of any kind superfluous. In addition to the functional and ergonomic aspects, this opens up new avenues of kitchen styling. The fronts of the units, and therefore the kitchen as a whole, gain a smoother, calmer, more balanced appearance when the handles are eliminated. Cupboards and drawers are no longer recognisable as such at first glance. system 25 seems to enlarge the sense of touch and at the same time points to new possibilities in kitchen design – the magic touch.*

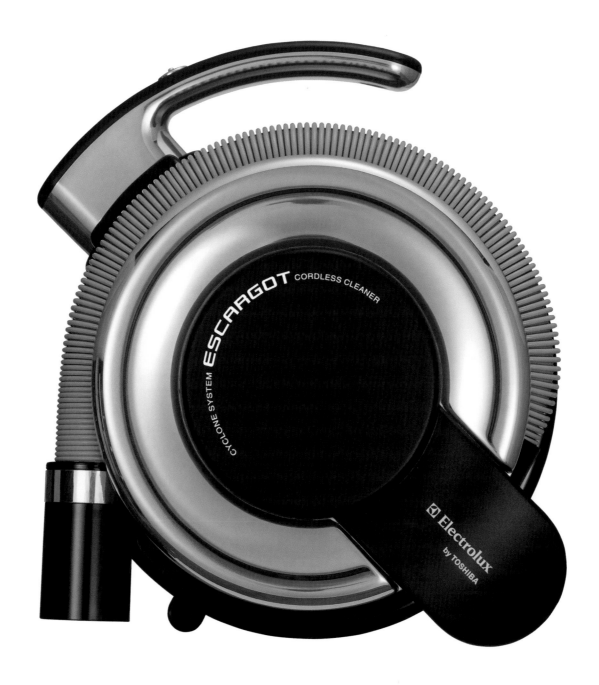

Vacuum Cleaner Escargot
ECL-ES1(L), ECL-ES1(R), ECL-ES2(K),
ECL-ES3(G), 2002

Toshiba Corporation, Tokio, Japan
Werksdesign: Toshiba Corporation
Design Center (Toshiyuki Yamanouchi,
Kanya Hiroi)

Friendly! — Die Leichtigkeit der Funktionalität. Die 50er Jahre brachten einen Boom für Haushaltsgeräte. Alle Bereiche wurden neu organisiert und der sogenannte „Stilnovo" prägte das tägliche Leben – sauber musste es vor allem sein. Dass ein gepflegtes Heim als eine Tugend galt, veranschaulicht der Bestseller „Das 1x1 des guten Tons" von Gertrud Oheim, ein überaus erfolgreicher deutscher Benimmführer von 1955. Im neuen Jahrtausend stellt sich die häusliche Welt etwas differenzierter dar. Besonders die 60er und 70er Jahre haben gesellschaftliche Zwänge verändert. Wir leben in weitläufigen Lofts oder winzigen Apartments. Sauber muss es dennoch

sein – jedoch mit mehr Leichtigkeit. Der kabellose Zyklonstaubsauger Escargot ist so ein funktionaler Helfer, der durch seine Gestaltung den Alltag spielerischer und ästhetischer macht. Er ist ein in Japan sehr erfolgreiches Zyklonmodell, das ohne Papierbeutel auskommt und eine saubere Abluft hinterlässt.
Konzipiert ist das tragbare und kabellose Gerät als Zweitstaubsauger für die Familie oder Alleinstehende. Seine Gestaltung ist kompakt, er wiegt 1,8 kg und hat dennoch eine hohe Saugleistung. Ergonomisch ist die Platzierung des Tragegriffs und des Griffs für die einhändige Bedienung. Der Staubsauger ist wendig und lässt sich tragen wie eine

Umhängetasche. In seiner ästhetischen Anmutung wirkt er nicht wie ein Staubsauger, eher wie ein Teil der Inneneinrichtung. Die Anmutung und Haptik der Oberfläche unterstreichen diesen Eindruck. Eine Kombination aus schwarzen und metallischen Flächen schafft Kontraste, die Bebilderung vermittelt den Eindruck von Unebenheit, die Oberfläche ist jedoch samtig und angenehm. Der Zyklonstaubsauger Escargot wirkt wie ein freundlicher Helfer, der mit zahlreichem Zubehör das Saugen in allen Ecken erleichtert. Er vermittelt eine Leichtigkeit der Funktionalität, die sich auch auf das Lebensgefühl der Nutzer überträgt.

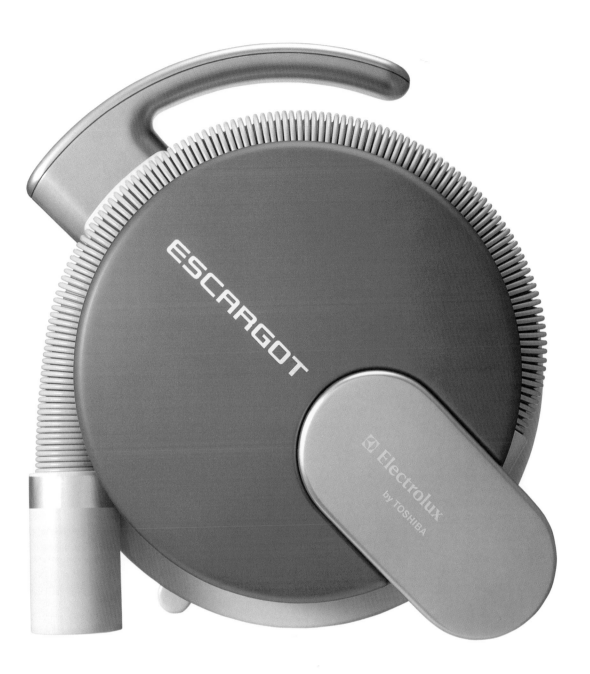

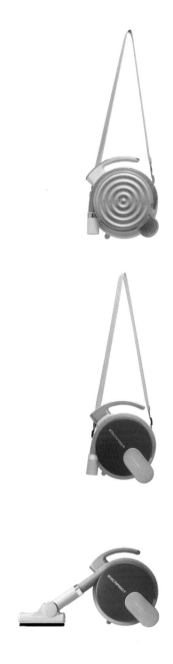

Friendly! — the lightness of functionality

The 1950s brought a boom for household appliances. All departments were reorganised and everyday life came under the influence of the so-called "stilnovo" – the guiding precept was that everything had to be clean and tidy. This emphasis on the virtues of keeping the home shipshape is reflected in the best-selling success of Gertrud Oheim's A to Z of etiquette, "Das 1 x 1 des guten Tons", published in 1955.

The domestic world of the new millennium looks a little less straightforward. The 'sixties and 'seventies, in particular, brought about changes in social imperatives and constraints. Nowadays we live in spacious lofts or tiny apartments. It still has to be kept clean and tidy – but with less effort. The Escargot cordless cyclone vacuum cleaner is a functional helper whose styling lends an aesthetically appealing lightness to everyday chores. Very successful in Japan, the cyclone design dispenses with dust bags and assures clean exhaust.

This portable, cordless appliance is intended for singles or as an extra vacuum cleaner for families. Weighing only 1.8 kg, it nevertheless provides high performance. The carrier grip and the one-hand control are ergonomically positioned. Compact and manoeuvrable, it can be carried on a shoulder strap. Its aesthetic appeal makes it seem not so much a vacuum cleaner as part of the interior decoration, an impression that is reinforced by the look and feel of its surfaces. A combination of black and metallic surfaces creates contrasts and an impression of unevenness that is nevertheless velvety and agreeable to the touch.

The Escargot cyclone vacuum cleaner is a friendly helper with numerous accessories to clean every nook and cranny. It conveys an impression of the lightness of functionality that is in keeping with our modern lifestyle.

Induction Heater IHC-25PC, 2002

Toshiba Corporation, Tokio, Japan
Werksdesign: Toshiba Corporation
Design Center (Hiroko Matsumoto)

Kulturfolger – Gestaltete Ästhetik des Kochens. Die Kochstelle ist immer ein Ort der Tradition. Gekocht wird überall anders – ob im Wok oder in Stein- oder Lehmtöpfen. Noch vor hundert Jahren dominierte in Europa der große, gusseiserne Herd die Wohnküchen mit seiner speziellen Anmutung. Er war Kochstelle, aber auch Heizung und Backofen. Neue Technologien und solche Traditionen müssen sich nicht ausschließen. Der Induktionskocher IHC-25PC variiert und kombiniert die Technik der Induktionshitze mit bekannten Kochgeräten und schafft damit eine neue Interpretation. Der Induktionskocher hat einen trennbaren Aufbau und der Topf im Innern birgt innovative Entwicklungen. Denn Töpfe verschiedener Materialien können hier verwendet werden. Dabei spielen Tradition und Kultur eine Rolle: So konnten etwa die in Japan weit verbreiteten Keramiktöpfe bislang nicht mit IHC-Kochgeräten verwendet werden. In Zusammenarbeit mit lokalen japanischen Tontopf-Herstellern wurde deshalb ein Spezialtopf entwickelt. Er besitzt genug Widerstandsfähigkeit, um dem Kochen mit Induktionshitze standzuhalten. Der Gestaltung dieses Topfes gelingt es zudem, die Leichtigkeit und Anmutung eines Tontopfes und die porzellanspezifische Wärme- speicherfähigkeit zu erhalten. Der Induktionskocher IHC-25PC ist innovativ gestaltet im Hinblick auf seine Funktionalität, seine Modularität und die Verwendung der Materialien.
Auch das Gehäuse wurde in Kooperation mit einem Hersteller für Eisengeschirr entwickelt. Er erinnert an einen zeitlosen gusseisernen Topf und kombiniert natürliche Materialien mit neuen Technologien. Funktionale Bedürfnisse werden neu im Verhältnis von Zeit und Kochkultur modifiziert. Kultur, Technologie und Tradition scheinen zu verschmelzen.

Cultural succession – styled culinary aesthetics. *The place where cooking is done is always a place of tradition. Cooking methods are different everywhere – whether in woks or stoneware or earthenware pots. Up until a hundred years ago European culinary practice was dominated be the characteristic, big, cast iron range that included an oven for roasting and baking and also provided domestic heating. Such traditions need not necessarily be ousted by new technology. Varying and combining induction heating technology with familiar cooking utensils, the Induction Heater IHC-25PC creates a new interpretation. This induction heater has a detachable superstructure and the pot inside offers innovative developments – pots made of various different materials can be used, taking account of specific traditions and cultures. Up until now, for example, the ceramic cooking pots popular in Japan could not be used with IHC cookers. A special pot has now been developed in collaboration with local earthenware manufacturers that will stand up to induction heat. The design combines the lightness and traditional appeal of a clay pot with the heat-retaining characteristics of porcelain. The design of the Induction Heater IHC-25PC is innovative with regard to functionality, modularity and use of materials. The housing has been designed in collaboration with a manufacturer of cast ironware to recall the timeless cast iron cooking pot, combining natural materials with new technology. Functional requirements have been adjusted to modern times and culinary culture. Culture, technology and tradition seem to merge into a unity.*

Smolik Reaction Pro Laufradsatz, 2003

Smolik Components
Design: Lutz Scheffer,
Hans Christian Smolik
Vertrieb: RTI Sports GmbH, Urmitz

Die Ästhetik der Extreme. Extreme Radsportereignisse wie die Tour de France begeistern Nationen und es scheint eine starke Magie von diesen Ereignissen auszugehen. Die Tour de France verlangt in jedem Jahr absolute Höchstleistungen von Mensch und Material und ist deshalb auch ein wichtiger Impulsgeber und ein spektakuläres Erprobungsfeld der Rad-Branche. Wichtig ist dabei, dass alle Komponenten eines Rennrades in Perfektion zusammenarbeiten. Den Designern des Smolik Reaction Pro Laufradsatzes gelingen in der ihnen seit Jahren vertrauten Welt des Radsports Innovationen in Material und Funktion. Die Gratwanderung der Vereinigung der extremen

Anforderungen hinsichtlich Leichtigkeit, Stabilität und Aerodynamik geschieht außerdem unter dem Vorzeichen einer ästhetischen Gestaltung. Die Formgebung ist markant und hat einen hohen Wiedererkennungswert.

Die Herausforderung an die Gestaltung war komplex. Wegen breiter Zahnkränze mit einer größeren Übersetzungsbandbreite bei modernen Laufradsätzen sind z.B. die Speichen am Hinterrad einer größeren Bruchgefahr ausgesetzt. Die Speichen auf der Zahnkranzseite stehen wesentlich steiler und sind stärker vorgespannt, wodurch die Speichen auf der Gegenseite mehr Spiel haben – speziell wenn der Fahrer in den

Wiegetritt geht. Deshalb brechen die Speichen auf der linken Seite auch häufiger als rechts. Die Lösung war eine Gestaltung, in der die Nabenflanschen näher zusammenstehen und niedriger sind. Das führt zu flacher stehenden Speichen auf der rechten Seite und gleicht die Speichenspannungen auf beiden Seiten an.

In der Symbiose von Design und Funktion ist der Smolik Reaction Pro Laufradsatz ästhetisch und aussagekräftig gestaltet. Und dies in einem Bereich, der hohe Anforderungen an Mensch und Material stellt – Design der Extreme.

Aesthetics of the extreme. *Extreme endurance sporting events like the Tour de France hold entire nations enthralled. A special kind of magic seems to emanate from them. Every year the Tour de France demands top performance from man and materials and is accordingly both a major stimulus and a spectacular trial for the bicycle industry. The important thing is for all the components of a racing bike to work together perfectly. The designers of the Smolik Reaction Pro bike wheels have been successful for years in this specialised world*

with their innovations in functionality and materials. Their technical skill in meeting extreme requirements with regard to low weight, strength and aerodynamics is complemented by a concern for aesthetically appealing and strikingly individual design. The design challenge in this case was complex. The wide range of gears on modern bikes, for example, increases the danger of the back wheel spokes breaking. The spokes on the gear wheel side stand at a steeper angle and are set at greater tension, which means that the spokes on the other side

have more play – especially when the cyclist stands off the saddle to pedal. This is why the spokes on the left-hand side break more often than on the right. The solution was a design with the hub flanges lower and closer together, widening the angle of the right-hand side spokes and evening out the tension on both sides.
The symbiosis of design and function in Smolik Reaction Pro also makes a satisfying aesthetic statement. And that in a field where unrelenting demands are made on man and materials – design for extremes.

Mini Trolly Bag, 2002

BMW AG, München
Werksdesign: BMW AG
Design: Designteam der BMW Group/
Designworks
www.bmw.de

Authentisch – Design in Analogie.
Das Design des Sir Alec Issigonis für den Mini im Jahre 1959 war ungewöhnlich, denn der Motor war quer eingebaut und mit dem Getriebe verbunden. Diese Anordnung des Motors hatte jedoch einen triftigen Grund: der Winzling sollte den großen Innenraum einer Limousine bieten. Es gelang, und der wendige Mini symbolisiert seit den 60er Jahren die Spontaneität seiner Besitzer. Selbst in den Urlaub kann man mit ihm fahren.
1961 erschienen dann die Wolseley-Versionen des Mini. Sie waren elegant mit Chromgrill und Stufenheck gestaltet, im Innenraum überwogen Leder und Holz. Geworben wurde für diese Modelle mit bunten Abbildungen der beliebten Urlaubsregion an der Adria. Reisen war Luxus und die neuen Mini-Modelle waren exakt auf die Bedürfnisse der Reisenden abgestimmt.
Die Gestaltung des Mini Trolly Bag inszeniert zeitgemäß eine spontane Reise oder einen Kurztrip aufs Land. Die Proportionen der Gestaltung entsprechen denen des Mini: große Radien und eine horizontale Farbtrennung vermitteln einen legeren und zugleich straffen Gesamteindruck. Funktionale und ergonomische Komponenten des Mini Trolly Bag sind komplett versenkbare Teleskopgriffe sowie ein breiter Rollenabstand für die einfache Handhabung.
Funktional im Hinblick auf die Reise sind zudem zwei Taschen auf dem Innendeckel für Accessoires sowie eine kleine Innentasche für den Reisepass. Das Konzept der Gestaltung in Analogie zum Mini wird auch deutlich im überraschenden Farbdesign des Innenraums, das die spezifische Designhaltung unterstreicht. Haptisch ansprechend ist das verwendete weiche und wasserabweisende Kunststoffmaterial.
Das Mini Trolly Bag – entworfen in direkter und gelungener Analogie zur Marke Mini – verbindet eine gute Gestaltung mit Authentizität, für das Reisen in der Gegenwart. Es gelingt, durch eine überlegte Neuinterpretation der Gestaltung, bestehende Markenwelten fortzuführen und ihnen Akzeptanz im neuen Jahrtausend zu verschaffen.

Authentic – design as analogy. *Sir Alec Issigonis' design for the Mini in 1959 was unusual in that the engine was fitted sideways-on to the transmission. The point of this arrangement was to make a small car with a passenger compartment as spacious as that of a standard saloon car. It worked. Since the 1960s the compact, highly manoeuvrable Mini has symbolised the spontaneity of its owner. You can even take it on vacation.*
This was followed in 1961 by the Wolseley versions of the Mini, elegantly designed with chromium plated radiator, notchback and mostly wood and leather inside.
The advertising for these models featured colourful pictures of popular holiday resorts on the Adriatic. Travel was a luxury and the new Mini models were precisely tailored to travellers' needs.
In line with the times, the design of the Mini Trolly Bag suggests the spontaneous journey or the short trip to the country. Its proportions correspond to those of the Mini: large radii and colours divided horizontally convey an impression of lightness and solidity at one and the same time. Functional and ergonomic components of the Mini Trolly Bag are fully retractable telescopic handles and a broad wheelbase for easy handling.
Functional features for travelling are two pockets on the inside of the lid for accessories and a smaller inside pocket for passports. The analogy with the Mini also comes to the fore in the striking interior colour scheme that underscores a specific attitude to design. The soft, water repellent synthetic material of the bag is pleasant to the touch.
The Mini Trolly Bag – successfully styled as a direct analogy with the Mini marque – combines good design with authenticity for today's traveller. A well thought out re-interpretation of design results in a successful follow-on from established brand worlds with appeal for the new millennium.

Mini City Bag, 2002

BMW AG, München
Werksdesign: BMW AG
Design: Designteam der BMW Group/
Designworks
www.bmw.de

Passend — Gestaltung für Individualisten.
Der Mini war und ist ein Spiegelbild aktueller Moden und Stile. Viele Unternehmen waren vor allem in den 60er Jahren darauf spezialisiert, den in seinem Image völlig klassenlosen Mini so zu verfeinern, dass er auch extravaganten Ansprüchen genügte. Mini-Liebhaber waren Scheichs und Filmstars ebenso wie die Rolling Stones, die Bee Gees oder der Aga Kahn.
Der Mini de Ville aus den 60er Jahren integrierte deshalb gar ein Waschbecken mit fließendem Wasser, einen Kosmetikkoffer und ein eingebautes Diktiergerät für den eiligen Manager. Viele Designer gestalteten fortan das zudem überaus wandlungsfähige Image des Mini. In den 70er Jahren stattete die für die „Erfindung" des Minirocks bekannte Modedesignerin Mary Quant z.B. einen Mini in ihrem berühmten Schwarz-Weiß-Stil aus.
Gutes Design ist immer auch die Kunst einer gekonnten Interpretation in Verbindung mit der Funktion. Das Mini City Bag inszeniert in seiner Gestaltung das spezifische Lebensgefühl eines Mini und schafft dabei eine gelungene Verbindung zur Gegenwart und zur Marke. Entworfen ist das Mini City Bag funktional und zeitgemäß im Laptop-Format. Bewusst gewählt wurden große Radien und eine horizontal angelegte Grafik. Eine legere und dennoch straffe Formensprache unterstreicht visuell nachvollziehbar die Verbindung zum Mini. Funktional öffnet sich der Deckel nach oben hin und wird dabei an einem Riemen geführt. Die Oberhaut des Mini City Bag besteht aus einem wasserabweisenden Kunststoff, der haptisch weich anmutet. Durch diese funktionalen Gestaltungselemente ist das Mini City Bag direkt und einfach zu handhaben – und es passt zum Mini.

Matching — design for individualists.
The Mini was and is a reflection of current fashions and styles. Particularly in the 1960s many firms specialised in refining the utterly classless image of the Mini to suit extravagant tastes. Mini fans included oil sheikhs and film stars, the Rolling Stones, the Bee Gees and the Aga Khan.
In line with this, the 'sixties Mini de Ville even had an integrated washbasin with running water, a toiletries compartment and a built-in dictaphone for the executive on a tight schedule. From then on numerous designers adapted the versatile image of the Mini to their own tastes. In the 1970s, for instance, fashion designer Mary Quant, the "inventor" of the miniskirt, did up a Mini in her famous black-and-white.
Good design is always the art of skilful interpretation combined with functionality. The design of the Mini City Bag expresses the specific lifestyle feeling of the Mini, linking it successfully with the marque and the present day. The functional and contemporary design is in laptop format. Large radii and a horizontally oriented visual layout have been deliberately chosen. The language of form combines lightness with solidity, clearly underscoring the link with the Mini. A functional feature is the upwards-opening lid on a connecting strap. The top layer of the Mini City Bag is made of a water repellent synthetic material that is soft to the touch. These functional elements make the Mini City Bag uncomplicated and easy to handle – matching the Mini itself.

Gira Türstationssäule 2002

Gira Giersiepen GmbH & Co KG,
Radevormwald
Design: Phoenix Product Design,
Stuttgart
www.gira.de
www.phoenixdesign.de

Intelligent eingefügt oder Die Form der Integration. Werden wir in Zukunft im „Intelligent Home" leben? Einem Haus, dass sich selbst steuert und auch intelligent auf Veränderungen reagieren kann? Bereits in den späten 80er Jahren begannen Studien, die Voraussetzungen einer Vernetzung in der Haustechnologie zu erforschen. Viele Fragen tauchen seitdem immer wieder auf, etwa: Wo soll diese Intelligenz im Netz eigentlich lokalisiert sein oder wann sind diese Systeme intelligent zu nennen? Sogenannte „generische Systeme" thematisieren bereits die Vernetzung ganzer Wohnkomplexe und das japanische TRON-Projekt beschreibt mit viel Know-how die Inszenierung der gesamten Lebenswelt, von Häuserblocks bis hin zur Industrieanlage.
Ein spannender Aspekt der Zukunft und ein Thema für Innovationen. Ein Beispiel für eine integrative Gestaltung als Wegweiser ist die 1,60 m hohe Gira Türstationssäule. Sie stellt Beleuchtung und Kommunikation bereit und ist Teil eines innovativen Konzepts, welches als systemische Verbindung von Technologie und Design fungieren kann. Allen Systemkomponenten gemeinsam ist dabei eine klare und konsequente Formensprache. Die Türstationssäule kann variabel mit Elementen aus einem bestehenden Schalterprogramm, wie Türlautsprecher, Info-Modul oder Farbkamera, ausgestattet werden. Integriert werden können auch ein Automatikschalter, der Lichtelemente in der Säule bei Bewegung automatisch ein- und wieder ausschaltet, oder ein Schlüsselschalter für das Toröffnen.
Die Formensprache der aus hochwertigen Materialien gestalteten Kamera in der Türstation vermittelt technische Präzision. Anpassungsfähig schaltet sie von Tag- auf Nachtbetrieb um: vier unter der Kameraabdeckung angeordnete Leuchtdioden leuchten das Gesicht des Besuchers aus. Der Gestaltung der Gira Türstationssäule gelingt in ihrer klaren und sachlichen Formensprache ein Brückenschlag von Kommunikation und Integration.

Intelligently fitted or the form of integration. *Will we be living in "intelligent homes" in the future? Houses that are self-regulating and respond intelligently to changing conditions? As early as the late 1980s studies were in progress looking into the basics of networking building engineering systems. Since then a number of questions have been recurring. For example, where should the intelligence in the network be located? or when can these systems be termed intelligent? So-called "generic systems" are already addressing the problem of networking entire residential complexes and the Japanese TRON project deploys considerable expertise to describing an entire networked world, from residential streets to industrial plants.*
A thrilling aspect of the future and a target for innovation. One example of forward-looking integrative design is the 1.60 metre high Gira doorkeeper column. It incorporates lighting and communication systems and is part of an innovative concept combining technology and design. A clear and consistent language of form is common to all the system components. The doorkeeper column can be fitted with a variety of elements taken from existing ranges of switches: intercom, information, colour camera modules etc. An automatic switch sensitive to movement to turn on/off lights or a key switch to open doors can also be integrated.
The language of form and high-quality materials of the camera installed in the doorkeeper column convey an impression of precision engineering. It switches automatically from daylight to night-time service and four light-emitting diodes located under the camera cover scan the visitor's face. In a clear, straightforward language of form the design of the Gira doorkeeper column succeeds in spanning communication and integration.

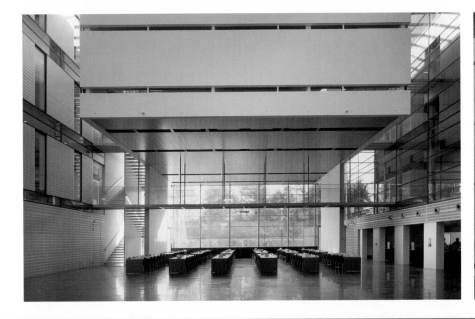
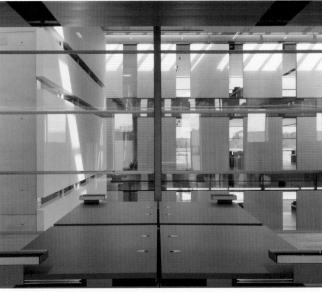

**KMD New Headquarters,
Ballerup, Dänemark**

Architect: KHR Arkitekter AS
Jesper Lund, Kurt Schou,
Ove Neumann, Jan Søndergaard,
Kaj Terkelsen, Nille Juul-Sørensen,
Mikkel Beedholm, Jakob Brønsted,
Peter Leuchsenring, Anja Rolvung

Designgroup:
Mikkel Beedholm (Partner)
Henrik Danielsen
Torsten Wang
Maya Grøn
Mads Mandrup Hansen
Emi Hatanaka
Lisa Christiansen

Open Mind — Arbeit im Zentrum.
Die Architektur des Büros ist stets auch Ausdruck der Geisteshaltung einer Zeit. Architektur setzt Visionen von Arbeit um und denkt sie vor. Der Entwurf für den Firmensitz der Johnson Wax Company in Racine, Wisconsin, des Architekten Frank Lloyd Wright etwa war 1936 eine gewaltige Neuerung. Der riesige Büroraum war lichtdurchflutet, die Schreibtische gruppierten sich aufgelockert rund um Pfeiler. In den 90er Jahren war die Architektur der Bürohäuser dominiert vom Gedanken an die „Nomaden" des Arbeitslebens. Man stellte Mobilität und Flexibilität ins Zentrum der Entwicklungen. Mit dem neuen Jahrtausend

zeichnet sich nun ein Paradigmenwechsel ab: Ruhe und Harmonie rücken in den Mittelpunkt. Solche und weitergehende Überlegungen verwirklicht die Architektur des neuen KMD Headquarters von KHR Arkitekter AS. Der Arbeitsplatz und dessen Gestaltung stehen dabei im Zentrum des architektonischen Prozesses. Architektonisch umgesetzt wird die Möglichkeit, flexibel arbeiten zu können, aber dennoch auch unter 50 Arbeitskollegen Ruhe zu finden. Die Arbeitstische sind groß und ermöglichen Distanz. Die Architektur begünstigt Intimität durch die Anordnung von vier gleichen Einheiten, die sich um zwei verspiegelte und teilweise versteckt gestaltete Atrien gruppieren.

Die Architektur lässt Freiräume. Sie soll dem Arbeitenden erlauben, die Maximen Veränderung und Offenheit zu empfinden und sie aus sich selbst heraus verwirklichen zu können. Das Material Glas kommt im KMD Headquarter gezielt im Verhältnis von Tageszeit und Himmelsrichtung zum Einsatz. Das Licht dient dabei der Orientierung im Gebäude. Die Nordfassade ist völlig verglast, während die Südfassade mit französischen Balkonen gestaltet ist. So sind die Büros stets von Licht durchflossen.
Arbeit und Architektur werden zeitgemäß interpretiert und schaffen einen Rahmen von selbstbestimmter Individualität und mentaler Offenheit.

Open mind — working at the centre.
Office architecture is always an expression of the contemporary mindset. Architecture anticipates and implements visions of work. Frank Lloyd Wright's design for the Johnson Wax Company's headquarters in Racine, Wisconsin, for instance, was a tremendous innovation in 1936. The huge open-plan office was flooded with light with desks grouped loosely around pillars. In the 1990s office architecture was dominated by the notion of office "nomads". The focus was on mobility and flexibility. The new millennium has brought a change of paradigm:

tranquillity and harmony are now the central concern. The new KMD headquarters by KHR Arkitekter AS epitomises these and more far-reaching considerations. The workplace and its design are at the hub of the architectural process. The architecture facilitates both versatility and the possibility of finding peace and quiet in a room with fifty other people in it. The desks are large and enable distance to be kept. At the same time an atmosphere of intimacy is created by an arrangement of four identical units grouped around two mirrored and partially concealed atriums. It is an architecture that grants personal

space, emphasising the maxims of change and openness and encouraging individuals to adapt these to their own use. Glass is used with an eye to the position of the sun at different times of day. Light serves as a means of orientation in the building. The north facade is all glass, while the south facade is provided with French balconies. The offices are always flooded with light. A contemporary interpretation of work and architecture creates a framework of personally determined individuality and mental openness.

Powercrusher PC 1275 I, 2002

Hartl Anlagenbau GmbH, Mauthausen,
Österreich
Design: RDD Design (Rainer Atzlinger),
Linz, Österreich
www.powercrusher.com
www.rdd.at

Gestaltete Kraft. Steine sind fast so alt wie die Erde und standen schon immer im Dienst des Menschen. Steinbrüche dokumentieren dies, und in einigen Marmorbrüchen Italiens wird noch heute der weiße Marmor mit einfachsten Werkzeugen aus der Wand gebrochen. Dabei handelt es sich jedoch meist um Monolithen, die von Künstlern in Skulpturen verwandelt oder für Säulen in imposanten Gebäuden verwendet werden. Die Wirklichkeit auf einer Steinhalde ist von harter Arbeit geprägt und nur in Ansätzen mit der ästhetischen Arbeit eines berühmten Bildhauers wie z.B. Auguste Rodin verwandt. Ein Idealfall ist es, wenn sich die Kraft und

Funktionalität einer Maschine mit einem gutem Design verbinden. Der Powercrusher PC 1275 I ist ästhetisch und dennoch mit einer kraftvollen und robusten Anmutung gestaltet. Großzügig ausgeführte schwenkbare und funktional wartungsarme Verkleidungselemente verleihen der Formgebung Eigenständigkeit und einen hohen symbolischen Wiedererkennungswert.
Der Powercrusher ist ein sogenannter Prallbrecher und damit konzipiert als Primärbrecher im Recycling oder für den Einsatz bei mittelharten Natursteinen. Durch die innovative Entwicklung der Prallmühle im Innern ist diese Maschine sehr leistungsfähig.

Die Arbeitsabläufe wurden neu konzipiert: der Powercrusher ist ausgestattet mit einer hydraulisch angetriebenen Vibrorinne, einem gestuften Vorabsieberost und einer automatischen Überwachung des Vorschubs. Fahren und Brechen sind mit ihm deshalb gleichzeitig möglich.
Bei der Gestaltung wurde besonderer Wert auf die Zugängigkeit zu den einzelnen Bauteilen gelegt, sie sind gut überprüf- und bedienbar. Arbeitern und Technikern wird so die Arbeit erleichtert. Der Powercrusher PC 1275 I verleiht durch seine anmutige und dennoch kraftvolle Gestaltung dem Stein und auch der Arbeit Würde.

Styled power. Stone is nearly as old as the planet and has always been man's servant. Quarries are there to prove it and in some Italian quarries white marble is still taken using the simplest tools – mostly monolithic pieces for sculptors or for pillars in prestigious buildings. The reality of working in a quarry is hard labour, remote from the aesthetic striving of an Auguste Rodin. Ideally the power and functionality of a machine should be combined with good

*design. The Powercrusher PC 1275 I has both aesthetic appeal and rugged strength. Generously dimensioned, low-maintenance, pivoting casing elements are incorporated in a styling that stands out.
The Powercrusher PC 1275 I is an impact crusher designed for use as a primary crusher in recycling plants or on medium-hard natural stone. The high performance of this machine is attributable to the innovative design of the crushing tools and operating*

*process. The Powercrusher is fitted with a hydraulically powered vibrating pan, a graduated screen box and automatic feed control. It can accordingly be operated on the move.
The design places particular emphasis on the accessibility of the various components for easy inspection and operation. The blending of grace and strength in the Powercrusher PC 1275 I pays tribute to the dignity of stone and labour.*

Hacksaw frame 319, 2003

Bahco Metal Saws AB,
Lidköping, Schweden
Design: Ergonomidesign,
Bromma, Schweden
Vertrieb: Bahco Belzer GmbH,
Wuppertal

Von Ergonomie und Innovation. Die Ergo-nomie beschreibt eine Vielzahl von Einzel-aspekten. Ein Werkzeug muss z.B. gut in der Hand liegen, notwendige Arbeitsschritte erleichtern und stets aufs Neue seine Gestal-tungsqualität beweisen können. Die Erkennt-nis, dass ein Werkzeug ergonomisch gestaltet ist, erschließt sich jedoch stets nur im direk-ten Gebrauch. Gestaltung und Funktionalität müssen sich hier zu einer komplexen Einheit zusammenfügen. Die Bahco 319 Metallsäge fügt dieser Interpretation von Ergonomie noch einige Aspekte hinzu. Ihre Gestaltung betrachtet ein bekanntes Werkzeug neu und ermöglicht interessante Perspektiven der Arbeit mit einer Metallsäge.
Die Gestaltung stellt die Faktoren Leichtig-keit, Komfort und Nutzerfreundlichkeit in den Mittelpunkt. Der Rahmen ist leichtge-wichtig und durch die Ausführung mit einem Stahlkern stabil und langlebig. Zudem ist der Rahmen von einem Zweikomponenten-Kunststoff umschlossen. Das Blatt der Bahco 319 ist ausgerichtet auf 100 kg, was ein präzises Schneiden erlaubt.
Die Gestaltungsmaximen orientieren sich insbesondere an der Stärke und Schneide-kapazität der Säge. Innovativ ist dabei die Anmutung und Haptik des Griffs. Er ist aus einem rutschfesten Gummi mit gerundeten Griffenden gefertigt. Das ermöglicht ein hohes Maß an Komfort beim Arbeiten mit der Säge, auch während langer Arbeitsperioden. Eine harmonische und stimmige Grafik und Farbwahl unterstreicht die Bedienungs-freundlichkeit der Säge.
Die Gestaltung der Metallsäge Bahco 319 interpretiert ein bekanntes Werkzeug neu und fügt ihm innovative Aspekte hinzu. Ergonomie – gesehen aus einem weiten Blickwinkel.

Ergonomics and innovation. *Ergonomics incorporates a number of individual aspects. A tool, for example, must lie comfortably in the hand, facilitate certain types of work and constantly prove the merit of its design. The ergonomic qualities of a tool only become evident through actual use. Design and functionality must merge in a complex unity. The Bahco 319 hacksaw adds several aspects to this interpretation of ergonomics. Its design takes a fresh look at a familiar tool, opening up interesting new prospects. The focus is on user-friendliness, lightness, comfort and convenience. The lightweight frame has a steel core jacketed in two-component plastic for strength and durability. The blade is rated for 100 kg for precision cutting.*
The design maxims involved here relate particularly to the strength and cutting performance of the saw. An innovative feature is the aesthetic appeal and tactile quality of the handle, which is made of non-slip rubber with rounded ends, promoting a high degree of comfort and convenience even when working for long periods. The whole is underscored by a harmonious colour scheme and visual appearance.
The design of the Bahco 319 hacksaw re-interprets a familiar tool, adding new and innovative aspects. Ergonomics – viewed from a wide angle.

Lamborghini Murcielago, 2001

Automobili Lamborghini S.P.A.,
St. Agata, Italien
Werksdesign: Luc Donckerwolke
www.lamborghini.com

Die Gestalt des Mythos — zwischen Athletik und Aeronautik. Für den französischen Philosophen und Zeichentheoretiker Roland Barthes ist ein Mythos ein überaus schwieriges Konstrukt. Er entsteht scheinbar über Nacht und bildet eine feststehende Aussage, die fortan einer Sache ihre Bedeutung verleiht. Der Mythos des Lamborghini nahm im November 1963 auf dem Automobilsalon in Turin mit dem Prototyp 350 GTV seinen Anfang. „Ein Sportwagen vom Traktorenkönig Lamborghini – mit zwölf Zylindern?", fragten damals die Journalisten. Eine Provokation war vor allem die avantgardistische Form des ersten Lamborghini aus der Hand Franco Scagliones, eines Exzentrikers aus dem Flugzeugbau.
Der Mythos Lamborghini und die Tradition, Autos der Ausnahmeklasse zu kreieren, besteht bis heute. Eines der aktuellen Modelle ist der Murcielago. Er hat einen Zwölfzylinder-Motor, ist ausgestattet mit einem Allrad-Antrieb und erreicht eine Höchstgeschwindigkeit von 330 km/h. Der Murcielago wurde von dem Lamborghini-Chefdesigner Luc Donckerwolke kreiert. Dabei ging es der Gestaltung weniger um Bodybuilding, sondern der Murcielago sollte nur die „nötigen" Muskeln zeigen. Masse wurde auf das nötige Maß reduziert, die muskulös-athletische Anmutung konzentriert sich dabei vor allem auf den Bereich rund um die Reifen. Der Murcielago hat monovoluminöse Proportionen und verbindet diese mit einer minimalistischen Interpretation der Gestaltungselemente, wie z.B. den schlicht entworfenen Türgriffen. Inspiriert ist die Gestaltung des Murcielago von den Extremen der Aeronautik und der spezifischen Ästhetik eines Jet Fighters. Diese Anleihen werden deutlich vor allem in der Anordnung der Funktionen und der Form der Oberflächen. Purismus kommt dagegen zum Ausdruck in der Gestaltung der Technologie, auf Ornamentik wird hier nahezu vollständig verzichtet. Im Interieur setzt sich die Designphilosphie des Exterieurs fort. Die Gestaltung ist sehr fahrerorientiert und deshalb asymmetrisch. Der Fahrer soll sich eins fühlen mit der Maschine des Wagens.
Die Gestaltung des Murcielago bündelt Emotion und führt einen Mythos fort – zwischen Athletik und Aeronautik.

The shape of the myth — between athleticism and aeronautics. *In the view of the French philosopher and semiotics theorist, Roland Barthes, a myth is a decidedly difficult construct. It seems to come into being over night and constitutes a firm statement that subsequently endows a thing with meaning. The myth of the Lamborghini was born with the 350 GTV prototype at the Turin car show in November 1963. "A sports car from the tractor king Lamborghini – with twelve cylinders?" the journalists asked. An especial provocation was the avant garde shape of the first Lamborghini, created by Franco Scaglione, an eccentric from aircraft design.*
The Lamborghini myth and the tradition of creating cars in a class of their own continue up to the present day. One of the latest models is the Murcielago. It has a twelve cylinder engine, four-wheel drive and a top speed of 330 km/h. The Murcielago was developed under the direction of the Lamborghini chief designer Luc Donckerwolke – showing only the "necessary" muscle rather than producing a "bodybuilder" effect. Mass has been reduced to essentials with the muscular, athletic appearance concentrated mainly around the wheels. In the Murcielago monovolume proportions are combined with a minimalist interpretation of design elements, eg. the simplicity of the door handles.
The design of the Murcielago draws its inspiration from the extremes of aircraft design and the specific aesthetics of the jet fighter. These borrowings are especially clear in the organisation of functions and the form of surfaces. The design of the technology is purist to the almost complete exclusion of ornament. The interior follows on from the design philosophy that shapes the outside of the car. The design is very driver oriented and, for that reason, asymmetrical. The driver is intended to feel at one with the machine. The design of the Murcielago bundles emotion and perpetuates a myth – between athleticism and aeronautics.

Mercedes-Benz CLK-Klasse, 2002

DaimlerChrysler AG, Stuttgart
Werksdesign: DaimlerChrysler AG,
Sindelfingen
www.mercedes-benz.com

Design in Linie. Gutes Design bedeutet immer auch Angemessenheit. Das Automobildesign bildet hier keine Ausnahme. Die Zielgruppen werden zunehmend differenzierter und Sachzwänge scheinen die Handlungsfreiheit der Designer einzuschränken. Wie interpretiert man einen Mercedes der CLK-Klasse im neuen Jahrtausend? Es gilt stets, auch dem Mythos zu entsprechen, der im Jahre 1883 mit dem ersten leichten Versuchs-Benzinmotor Gottlieb Daimlers seinen Anfang nahm. Vielfach wird heute im Automobildesign der Faktor der Emotionalität thematisiert. Aber auch schon Mercedes-Modelle wie der Sportwagen 230 SL von 1963 oder die Coupés 250 C/CE von 1969 haben ihre Besitzer emotional in ihren Bann gezogen. Vielleicht liegt der Schlüssel im rechten Modell zur rechten Zeit.

Die Gestaltung der Mercedes-Benz CLK-Klasse repräsentiert vor diesem Hintergrund eine zeitgemäße, eigenständige Modellreihe. Die Anmutung als Zweitürer ist dynamisch und progressiv. Das Design hat markante Stilelemente wie etwa das durchgängige Band der rahmenlosen Seitenscheiben und eine markentypische Lamellen-Kühlermaske. Gestaltungsprägend sind ein neu interpretiertes Vier-Augen-Gesicht und ein schwungvoll gestaltetes Coupé-Dach.

Das Interieur des CLK ist mit weichen Formen und harmonischer Farbabstimmung gestaltet. Das Design betont die Details: Instrumententafel, Mittelkonsole, Türverkleidungen und die Sitze sind Neuentwicklungen und haben eine eigenständige Formensprache. Die Bedienelemente sind funktional und ergonomisch in greifbarer Nähe angeordnet, Details wie Chromringe an den Instrumenten oder große Zierblenden aus Edelholz oder strukturiertem Aluminium betonen die Wertanmutung des Interieurs. Selbsttätig arbeitende Systeme entlasten den Autofahrer und ermöglichen einen hohen Bedienkomfort. Der CLK ist ohne Zweifel gestaltet, um Emotionen zu wecken. Dabei gelingt ihm eine ausgewogene Interpretation zwischen Emotion und Wertigkeit. Design in Linie – entlang der Modellreihe und für die spezifische Zielgruppe.

Design lines. *Good design always means appropriateness. Automobile design is no exception to this rule. Target groups are becoming increasingly heterogeneous and restrictions imposed from outside on designers out of practical necessity seem to limit their freedom of action. How do you interpret a CLK class Mercedes in the new millennium? Always with an eye to the myth that was born in 1883 with Gottlieb Daimler's first light experimental petrol engine. As in other fields, the factor of emotionality is frequently addressed in automobile design nowadays. Mercedes models like the 230 SL sportscar of 1963 or the 1969 C/CE 250 coupés already had their owners emotionally spellbound. Perhaps the key is having the right model at the right time.*

With this in mind, the Mercedes-Benz CLK class represents an independent series that is in line with the times. The appeal of the two-door model is dynamic and progressive. Its design has striking elements of styling such as the uninterrupted flow of frameless side windows and the typical ribbed radiator grill. Other conspicuous features are a re-interpreted four-lamp front and a zestfully curved coupé top.

The interior of the CLK is characterised by smooth forms and a harmonious colour scheme. The interior design emphasises details. The dashboard, central console, door panels and seats are new developments with their own language of form. Controls are functional, ergonomic and within easy reach. Details like chrome rimmed indicators and decorative hardwood or textured aluminium trim emphasise the up-market quality. Automatic systems reduce stress on the driver and provide a high degree of comfort and convenience. Without any doubt, the CLK is designed to arouse emotions. Having said which, it must be added that the interpretation hits on a balance between emotion and high intrinsic value. Design lines – for the series and its specific target group.

**Renault Mégane
Dynamique Luxe 1,9 dci, 2002**

Renault S.A., Boulogne-Billancourt,
Frankreich
Werksdesign: Team Renault Design,
Renault S.A. Technocentre,
Guyancourt, Frankreich
Vertrieb: Renault Nissan Deutschland
AG, Brühl
www.renault.com

**Form und Dimension — Gestaltete
Individualität.** Was ist ein Automobil für
Individualisten? Keine leichte Frage. Denn
das, was wir Individualität nennen, ist ein
dynamischer Prozess. Die Generation X ist
beispielsweise eine der am stärksten reflek-
tierten Zielgruppen. Sie stellt sich aber trotz
der scheinbaren Einheitlichkeit in Massen-
events wie der Berliner Loveparade als
keineswegs homogen, sondern überaus
pluralistisch dar.
Der Renault Mégane bietet vor diesem Hin-
tergrund bewusst eine Gestaltung zwischen
Klassik und Moderne an. Er ist markant und
optisch eigenständig entworfen. Die Konzep-
tion richtet sich an den Individualisten im
Autokäufer. Vier Designlinien, drei verschie-

dene Ausstattungsniveaus sowie individuelle
Fahrzeugversionen ermöglichen dabei Eigen-
kreationen der Fahrzeugeigner. Die markante
Ausstrahlung entsteht durch eine gestreckte
Frontpartie, einen großzügig dimensionierten
Fahrgastraum und einen von einer senk-
recht stehenden Panoramascheibe geprägten
Karosserieabschluss. Prägnant sind eckig
geschnittene Klarglasscheinwerfer und ein
prominent auf dem Mittelsteg des Kühler-
grills platzierter Rhombus.
Der Renault Mégane ist das Ergebnis kurzer
Entscheidungswege. Das Mégane-Projekt
wurde unter dem Codenamen X84 innerhalb
von nur 29 Monaten unter der Leitung des
Renault-Entwicklungszentrums umgesetzt.
Innovativ ist der Renault Mégane in Fragen

der Sicherheit. So verfügt der Dreitürer etwa
über einen neuartigen Anti-Submarining-
Airbag für die Vordersitze. Zeitgemäß sind
die ökologischen Aspekte: Die Abgasanlage
des Mégane besteht aus korrosionsfestem
Edelstahl, die Fahrzeugstruktur ist zu acht
Prozent aus beidseitig verzinkten Blechen
gefertigt. Hinzu kommt ein hohes Maß an
Recyclingfähigkeit. Um die Wiederverwer-
tung zu erleichtern, entwickelte Renault
innovative Lösungen zur schnellen Demon-
tage. Neu kombinierte Werkstoffe ver-
einfachen das Recycling.
Der Renault Mégane ist ein zeitgemäßes
Statement zur Individualität im Automobil-
design – zwischen Form und Dimension.

Form and dimension — designed individuality. *What is an automobile for individualists? No easy question. What we call individuality is a dynamic process. The so-called "Generation X", for example, is one of the most prominent target groups. Despite its apparent homogeneity in mass events like the Berlin "Love Parade" it is, in fact, thoroughly pluralistic.*
Against this backdrop the Renault Mégane deliberately presents a design that is located between the classic and the modern. It is striking and visually assertive. The concept addresses the individualist in drivers. Four design lines, three different levels of extras

and individual versions prompt personalised creativeness on the part of the car owner. The model stands out with an elongated front section, a generously dimensioned passenger compartment and a vertical panorama window. Angular clear glass headlamps and a prominent rhombus emblem in the middle of the radiator grille make for distinctive character.
The Renault Mégane is a result of swift and decisive action. Under the code name X84 the Mégane project was implemented in only 29 months by the Renault design and development centre. The Renault Mégane is innovative with regard to safety with a new

anti-submarining airbag for the front seats. The ecological aspects are also thoroughly modern: the exhaust is made of corrosion-proof stainless steel and 8% of the vehicle structure consists of all-over galvanized steel plate. A large proportion of the car is recyclable. To facilitate this, Renault developed innovative solutions for rapid dismantling and used new combinations of materials.
The Renault Mégane is a contemporary statement on individuality in automobile design – between form and dimension.

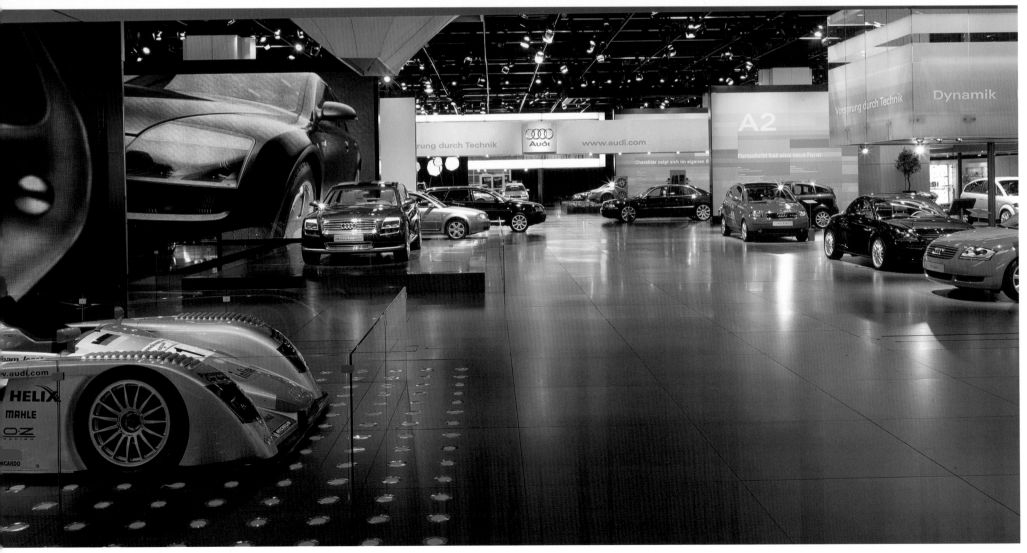

Audi Messekonzept 2001/2002

Audi AG, Ingolstadt
Design: tools off.architecture
mit KMS, München
www.audi.com
www.tools-off.com

Bewegung und Gefühl — Motion and Emotion. Information ist nicht gleich für jeden Information. Herrscht ein Überangebot an Signalen wie etwa auf einer gut besuchten Messe, nehmen wir automatisch nur das wahr, was zu fesseln vermag. In der Kommunikationswissenschaft nennt man dies den „Cocktail-Party-Effekt". Man konzentriert sich – wie man auf einer lauten Cocktailparty gezielt einem bestimmten Gespräch lauscht – bewusst auf das Besondere. Das Audi Messekonzept entspricht in Architektur und Kommunikationsdesign den individuellen Wünschen der Besucher. Es sollte gezielt ein Gegenpol zur Reizüberflutung des Messebetriebs entstehen. Verzichtet wurde auf rein

bauliche oder ornamentale Elemente. Klare Strukturen und deutliche Hierarchien ermöglichen eine schnelle Orientierung. Im Konzept wurde Bewegung – denn das Auto steht für Mobilität – zur formalen Metapher. Die dynamisierte Standarchitektur mit fahrenden Wänden und sich ändernden Licht- und Klangstimmungen spiegelt dabei zentrale Aussagen der Marke wider. Bewegungen der Wände und Filmbilder sind aufeinander abgestimmt, die Lichtstimmungen verändern sich fließend. Der Messestand ist eingerahmt von einer Galerieebene, die über Rampen erreichbar ist. Während das Erdgeschoss der unmittelbaren Präsentation der Fahrzeuge dient, ist die Galerie ein Ort der Begegnung.

Auch die Lounges sind in den schwebenden Gebäudekörpern untergebracht, die den Stand nach außen hin definieren. Auffälligste Elemente der Gestaltung sind fahrende LED-Wände, die einzelnen Themen zugeordnet sind. Auf ihnen werden themenbezogene Filme abgespielt. Transluzente Lichtwände, die durch RGB-Leuchten ihre Farbigkeit wechseln, ermöglichen zyklische Veränderungen der Lichtstimmungen. Durch den Einsatz von berührungsloser Energie- und Datenübertragung können die Wände um ein Vielfaches ihrer eigenen Länge fahren. Das Audi Messekonzept verbindet Architektur, Grafik und Kommunikation zu einem überzeugenden Erlebnis – durch Bewegung und Emotion.

Motion and emotion. *Information is not the same for everybody. When there is a surplus of messages – for example, at a crowded trade fair – we automatically shut out everything except what interests us. Communication scientists call it the cocktail party effect: you concentrate on one particular conversation against a background of loud chatter. In its architecture and communication design the Audi trade fair concept corresponds to visitors' individual wishes. The intention was to set up a counterbalance to the flood of stimulus that characterises any event of this kind.*

Purely ornamental elements have been dispensed with. Clear structures and hierarchies facilitate rapid orientation. Cars being a symbol of mobility, movement has been taken as a formal metaphor. The dynamic architecture of the stand, with moving walls and changing moods of light and sound, reflects major statements of the marque. The movements of the walls and pictures are synchronised, light flows through transformations. The stand is bounded by a gallery reached by means of ramps. This is designed as a meeting place, as opposed to the floor level showcase for the cars.

Lounges are integrated in the floating structures that enclose the stand. The most striking elements of the design are moving full-wall LED screens showing videos on specific topics. Translucent walls of changing RGB light project a cycle of moods. The use of optical power and data transmission means that walls can travel several times their own length. The Audi trade fair concept combines architecture, graphic design and communication in an experience that carries conviction – motion and emotion.

Braillezeile B2K-44, 2002

Frank Audiodata,
Oberhausen-Rheinhausen
Design: Design-Consulting Hannelore
Albaceli (Bruno Sijmons), Weeze
www.audiodata.de

Fühlbar — Gestaltung zwischen Funktionalität und Haptik. Die von Louis Braille (1809 –1852) entwickelte Punktschrift stellt Buchstaben und Zahlen mit jeweils bis zu sechs geprägten Punkten ertastbar dar. Sie ist noch heute die Basis der Blindenschrift. Mit der Computerisierung in den 80er Jahren wurde die Schrift EDV-gerecht um zwei auf heute acht Punkte (ein Byte) erweitert. So wurden die komplexer werdenden Bildschirminhalte auch für Blinde zugänglich. Auf jedem Acht-Punkte-Feld können 256 unterschiedliche Zeichen oder Kürzel dargestellt werden. Diese entsprechend schwer zu erlernende Vielfalt erlaubt es, neben Zahlen und Buchstaben auch Textattribute, Farben und andere differenzierte Informationen bis

hin zur Grafik taktil zu erfassen, d.h. mit den Fingerkuppen zu ertasten.
Bei der Gestaltung der USB-Lesezeile wurden die ursprünglich in Papier geprägten Punkte durch Kunststoff-Pins ersetzt, die durch piezoelektronische Elemente mechanisch angehoben (gesetzt werden). Dies geschieht schnell und nahezu geräuschlos.
Eine spezielle Software mit dem Namen Blindows erschließt zudem grafische Benutzeroberflächen wie z.B. Windows auf der Lesezeile. Die technische Ausstattung integriert aktuelle Optionen. Funktionstasten für Navigation und Steuerung sowie ein Zeilenschieber mit integriertem Taster ermöglichen die parallele Nutzung von Großschrift auf dem Monitor und eine Sprachausgabe.

Über jedem Braillezeichen befindet sich eine Cursorrouting-Taste zum Heranholen des Cursors.
Die Innovation der Braillezeile B2K-44 liegt auch in der Gestaltung des Gehäuses mit zwei Aluminium-Strangpressprofilen. So entstehen neue Möglichkeiten der ästhetischen Gestaltung einer Lesezeile. Die Anmutung des Gerätes ist gewollt und technisch zwangsläufig puristisch. Die Oberfläche ist haptisch angenehm und die Lesezeile integriert sich leicht in die Computer-Peripherie anderer USB-Geräte. Die Gestaltung für Blinde erfolgt mit ästhetischer Selbstverständlichkeit – Integration, die sich selbst erklärt.

Feeling — design between functionality and tactility. *The script devised by Louis Braille (1809 –1852) represents letters and numbers using patterns of up to six punched dots that can be followed with the fingertips and is still the basis of writing for the blind. To meet the needs of computerisation in the 1980s an extra two dots were added to make eight (= 1 byte). In this way the increasingly complex content on computer screens was made accessible to blind people. A range of 256 different characters or symbols can be represented on each eight-dot cell. Although correspondingly difficult to learn, this variety*

enables not only letters and numbers but also text attributes, colours and other detailed information up to and including graphics to be read by touch.
The design of the USB Braille display replaces dots punched in paper with plastic pins set by piezo-electronic elements. This is fast and almost noiseless.
Special software called Blindows makes graphic user interfaces like Windows available on the Braille display with all current options integrated. Function keys for navigation and control and an integrated line scanner enable block capitals to be used

on the monitor simultaneously with a voice output. A cursor routing key is located above each Braille character to fetch the cursor. The innovativeness of the B2K-44 extends to the design of the housing with its two extruded aluminium sections, opening up new possibilities for the aesthetically appealing styling of this kind of equipment. The impression is intentionally purist. The surface is agreeable to the touch and the Braille display fits in easily with other USB computer peripherals. This design for the blind has an aesthetically self-assured quality – integration that is self-evident.

Platten- und Probenverarbeitungs-system David MBA 400, 2002

Olympus Diagnostica Lab Automation GmbH, Umkirch
Design: Ottenwälder und Ottenwälder, Schwäbisch Gmünd
www.olympus-europa.com
www.ottenwaelder.de

Mit Sensibilität — Die Gestaltung medizinischer Verantwortung. Das Labor des neuen Jahrtausends hat wenig gemein mit den berühmten Labors des Bakteriologen Louis Pasteur. Denn die Diagnostik der medizinischen Spezialgebiete wird immer differenzierter. Eine Lösung bietet hier die Automatisierung: Untersuchungen und Tests sollen dadurch noch exakter werden. Ziel der Automatisierung ist es außerdem, die Qualität der Tests für Nährböden noch zu verbessern. Das Platten- und Probenverarbeitungssystem David MBA 400 ist vor diesem Hintergrund das weltweit erste vollautomatische derartige System für das mikrobiologische Labor. Unterstützt durch eine laborinterne EDV werden Blut-, Urin-, Stuhl- oder Variaproben verarbeitet und für die mikrobiologische Analyse vorbereitet.

Das David MBA 400 verbindet eine ästhetische Formensprache mit technologischen Innovationen für die Probenverarbeitung. Dazu nutzt das System Petrischalen – die sogenannten Platten – die automatisch sortiert werden. Die Entnahme dieser Petrischalen – mit unterschiedlichen Nährböden für Bakterienkulturen – aus einem Magazin, die Spiralplatierung und die automatische Verteilung in Vorratsbehälter sind einige der wichtigsten Eigenschaften des David MBA 400. Die Anlage kommuniziert durch ihre Technologie Kompetenz und die Gestaltung visualisiert die hohe Verantwortung, die einem solchen System innewohnt.

Die primären Arbeitsbereiche sind beispielsweise durch gewölbte Fronten definiert, die ganz oder teilweise mit grünen Acrylfenstern abgeschirmt sind. Zwischen dem seitlichen und dem frontalen Arbeitsbereich wurde eine Steuerung mit der Bedieneinheit formal integriert.

Die Gestaltung des Platten- und Probenverarbeitungssystems David MBA 400 ist den Anforderungen in einem hochsensiblen medizinischen Bereich angemessen. Es gelingt eine neue Interpretation gestalterischer Verantwortung und Ästhetik für das Labor.

With sensitivity — design for responsible medical care. *The laboratory of the new millennium has little in common with the famous laboratories of the bacteriologist, Louis Pasteur. Diagnostic procedures are becoming more specialised all the time. One solution is provided by automation with a view to making analyses and tests even more precise. Another aim of automation is to improve the quality of tests on culture nutrients. The David MBA 400 slide and sample processing system is the first fully automated system of its kind for the microbiology laboratory. Supported by a laboratory data processing system, it prepares blood, urine, faeces or varied samples for analysis.*

The David MBA 400 combines an aesthetically appealing language of form with technological innovation. For this purpose the system uses petridishes – the so-called plates - which are automatically sorted. A magazine for selection of petridishes coated with nutrients for different cultures, spiralling and automatic distribution to storage containers are among the most important features of the David MBA 400. The technology communicates expertise and the design visualises the great responsibility inherent in a system of this kind. The primary working areas, for example, are defined by curved fronts partially or wholly shielded by green acrylic windows. The controls are integrated between the front and side working areas.

The design of the David MBA 400 is appropriate to the requirements of a highly sensitive field of medicine. A successful new interpretation of responsibility and aesthetic appeal for the laboratory.

Webteppichboden Tec Pearl, 2002

Carpet Concept Objekt-Teppichboden
GmbH, Bielefeld
Design: TWO Design, Claudia de Bruyn
und Achim Nagel, Ratingen
www.carpet-concept.de

Innovation aus Tradition. Tec eint die Qualitäten eines Webteppichs mit denen von Hartbelag. Die Insignien von Klarheit und formaler Reduktion leiht Tec dem Hartbelag. Die sinnlichen Qualitäten einer handwerklich erzeugten Struktur entlehnt er dem Webteppich. Die industrielle Logik der Präzision verschmilzt mit der handwerklichen Wärme der Erfahrung. Den Zauber des Materials entfacht metallisches Garn.

Innovation from tradition. Tec combines the qualities of a woven carpet with those of hard floorings. It lends the hard flooring the insignia of clarity and formal reduction. The sensory qualities of a manually produced structure stem from the woven carpet. The precision's industrial logic merges with the warmth of experience typical of manual craftsmanship. The material's charm is created by metallic yarn.

Tec Pearl, ein Programm der Tec Generation, glänzt mit seinem metallischen Faden. Das Programm entsteht auf traditionellen Schaftwebstühlen im zweichorigen Verfahren. So kann das glänzende Garn seinen Charme in gleichmäßigem Rhythmus versprühen. Tec Pearl steht in zwei Strukturen zur Wahl. Die klare Oberfläche mit regelmäßigem Noppenbild sowie die diffuse Oberfläche mit quadratischen, versetzt angeordneten Noppen. Je dichter der metallische Polfaden der Noppen verwoben wird, desto weniger Farbe kommt zum Vorschein. Sechs Farbtöne bietet das Programm Tec Pearl, dazu gehören grey, blue, red, black, brown und natural.

Tec Pearl, a programme of the Tec generation, shines with its metallic thread. The programme is produced with a traditional shaft loom in a double-strand method. Thus the brilliant yarn can radiate its charm in a steady rhythm. Tec Pearl comes in two structure variants, with a clear surface with regularly arranged loop piles and with a diffuse surface with square, staggered loop piles. The closer the loop piles' metallic pole thread is woven, the more colour becomes visible. The programme offers six shades, which are grey, blue, red, black, brown and natural.

Webteppichboden Tec Wave, 2002

Carpet Concept Objekt-Teppichboden
GmbH, Bielefeld
Design: B+T Design Engineering AG,
Hadi Teherani, Hans-Ulrich Bitsch,
Ulrich Nether, Hamburg
www.carpet-concept.de

Wellen im Spiel des Lichts. Tec definiert
eine neue Qualität von Material, denn der
gewebte Teppichboden besitzt innovative
Eigenschaften. Sein Geheimnis besteht im
metallischen Garn. Als Polfaden verwoben
gießt das Garn seinen Glanz über farbigen
Grund. So schwebt metallische Brillanz wie
ein Hauch gleichmäßig über dem Boden.
Tec lebt im wechselnden Einfall des Lichtes.
Sein glänzendes Garn reflektiert und bricht
den Lichtstrahl, vertieft so den Wechsel aus
Licht und Schatten für die starke Wirkung
von Architektur.

Tec Wave, ein Programm der Tec Generation,
formuliert die Parität von Noppe und Grund.
Das leicht gedrehte Flachgarn formt Muster
auf farbigem Grund. Mit der formalen
Präzision des Jacquardgewebes samt seiner
enormen Fadendichte schenkt Tec Wave
dem Boden Stärke. Vier Dessins der Struktur
Wave stehen zur Wahl. Sie entstehen aus
dem Regelmaß der Schräge und dem Wech-
sel aus Quadraten oder Streifen. Die Kraft
der Struktur entfaltet sich auf dem Boden
von sechs Farbtönen, dazu gehören grey,
blue, red, black, brown und natural.

*Waves in the play of lights. Tec defines a new
quality of material, since the woven carpet
has innovative characteristics. Its secret
lies in the metallic yarn. Woven in as a pole
thread, the yarn pours its shine over coloured
ground. Thus, metallic brilliance evenly hovers
over the ground like a veil. Tec comes to life in
the changing incidence of light. Its glistening
yarn reflects and breaks the rays of light, thus
intensifying the change of light and shadow
for the strong effect of architecture.*

*Tec Wave, a programme of the Tec
generation, formulates the parity of loop
piles and ground. The lightly twisted flat
yarn forms patterns on a coloured ground.
With the jacquard weave's formal precision
and its enormous density of threads, Tec
Wave gives the floor strength. Four Wave
Structure design are available. They result
from the regularity of the diagonals and
the alternation of squares or stripes.
The structure's power unfolds against the
ground of six colours, which are grey, blue,
red, black, brown and natural.*

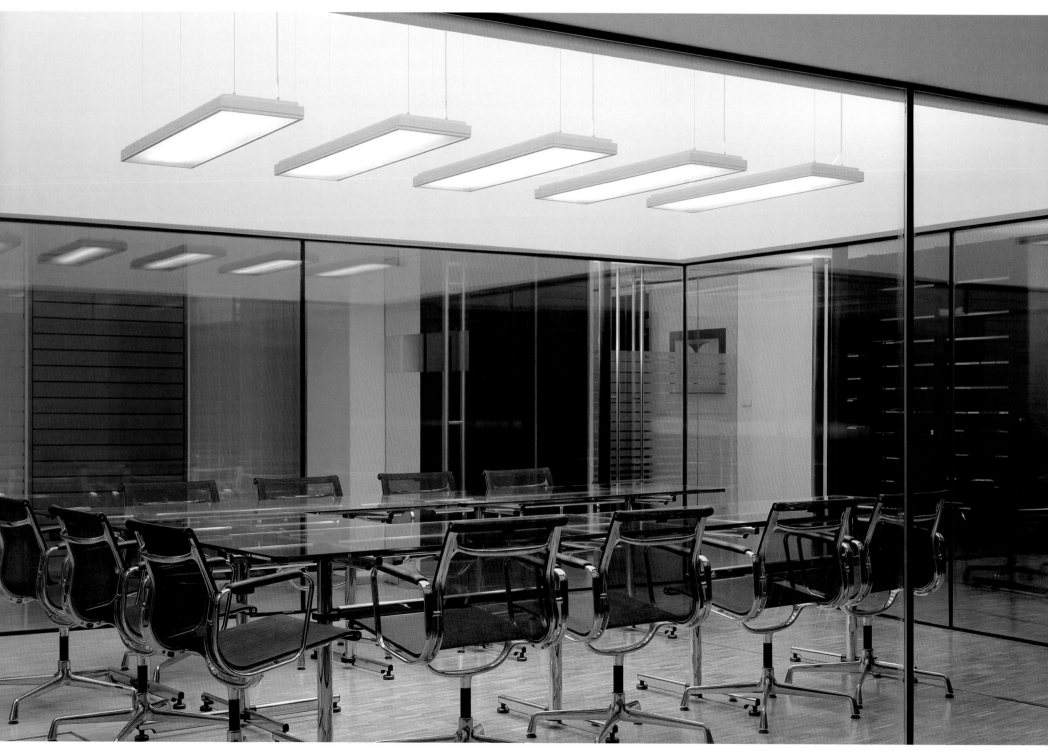

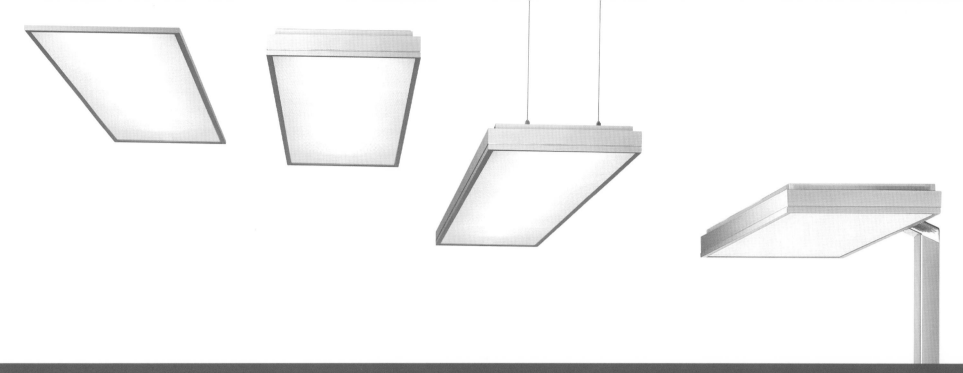

Lichtsystem Light Fields/
Light Fields – S, 2002

Zumtobel Staff GmbH, Dornbirn,
Österreich
Design: Ettore Sottsass & Chris Redfern
in collaboration with Zoran Jedrejcic,
Mailand, Italien
Vertrieb: Zumtobel Staff Deutschland
Vertriebs GmbH, Lemgo
www.zumtobelstaff.com
www.sottsass.it

Working Space — Licht für den Raum.
Die aktuellen Bedingungen der Arbeit und
die Architektur erfordern spezifische Licht-
systeme. Das modulare Mikropyramiden-
Lichtsystem Light Fields ist deshalb puris-
tisch auf das Wesentliche reduziert. Mit
einer elegant anmutenden Formensprache
fügt es sich nahezu organisch in Raum und
Architektur ein. Für die Designer stand bei
der Konzeption und Entwicklung nicht die
Leuchte, sondern das Licht im Vordergrund.
Entsprechend zurückgenommen ist Light
Fields mit einer klaren, schlanken Linien-
führung, strikt geometrischen Formen und
hochwertigen Materialien. Die Architektur
wird nicht dominiert, sondern das Licht-
system fügt sich dezent den Vorstellungen
der Planer und Architekten. Auf der Grund-
lage einer innovativen Mikropyramiden-
Strukturoptik werden Bildschirmarbeits-
plätze brillant und gezielt ausgeleuchtet.
Ein spezielles optisches System bewirkt, dass
Streustrahlen nach oben reflektiert werden
und man die dahinter liegenden T5 16-mm-
Leuchtmittel nicht sieht. Variabel ist das
Lichtsystem auch im Hinblick auf die Anord-
nung im Raum: es erleuchtet den Raum als
klassisch einzelne Einbau-, Anbau- oder
Pendellleuchte, sieht aber ebenso eine
Anordnung in Clustern vor. Licht, Arbeit
und Architektur erscheinen im Gleichklang –
gestaltet für die Räume der Neuzeit.

Working space — light for rooms.
*Modern working conditions and architecture
require particular lighting systems.
The modular micro-pyramid lighting system
Light Fields is accordingly reduced to purist
essentials. Its elegant language of form
fits almost organically into space and
architecture. Not a lamp but light itself
was at the forefront of the designers' minds.
Light Fields is correspondingly self-effacing
with clear, slender lines, severely geometrical
shapes and high-quality materials. Rather
than dominating the architecture, this
lighting system fits in discreetly with the
notions of the planners and architects.
An innovative micro-pyramid optical
structure illuminates PC workplaces
brilliantly and accurately. A special optical
system ensures that scattered rays are
reflected upwards so that the 16 mm T5
light element remains invisible. The lighting
system is also versatile with regard to its
arrangement in space: as classic recessed,
surface-mounted or suspended lamps or as
clusters. Light, work and architecture in
harmony – designed for modern spaces.*

Skin + Structure, 2002

MABEG Kreuschner GmbH & Co. KG,
Soest
Design: Greutmann Bolzern AG für
Gestaltung, Zürich, Schweiz
www.mabeg.de

Raum Gestalten. Ein Raum in der Natur ist ein veränderbares System. Einsiedlerkrebse wechseln z.B. ihr Haus nach Bedarf und Bienen bauen täglich neue Waben. Solche aus Wachs geformten Räume sind exakt für die Bedürfnisse der Larven konstruiert. Räume nach den Vorbildern der Natur haben die Gestaltung vielfach inspiriert. Von organisch gestalteten, Pflanzen nachempfundenen Möbeln des Jugendstils bis hin zu den wabenförmigen Raumszenarien und Möbeln der 70er Jahre.
Skin + Structure überführt solche der Natur entlehnten Raumkonstruktionen in ein leichtes und variables Strukturelement für das Büro. Die organische Gestaltung der

Stellwand wirkt durch eine funktionale Variabilität lebendig. Leicht und großzügig entstehen Räume nach dem Prinzip einer vorgehängten Fassade. Vertikale Aluminium-profile bilden dabei die Tragekonstruktion, horizontale Aluminiumprofile tragen die Außenhaut. Die Gestaltung mutet schwerelos an, horizontale Radien scheinen den Weg zu suchen und formen Begrenzungen nach innen.
Skin + Structure ist mit vielgestaltigen Elementen in Höhe und Breite einsetzbar. Prägend für die Gestalt sind die Materialien der Außenhaut: Holz, Metall und Kunststoff. Es werden transparente und opake, farbige oder schwarz-weiße Materialien verwendet.

Sie formen ein individuelles Bild, das ergänzt oder verändert werden kann. Variiert wird das Stellwandsystem durch verschiedene Elemente für die Organisation wie etwa Displays. Durch sie wird die Stell-wand zum Möbel, mobile Container für den Stauraum oder das Catering ergänzen das Programm. Eine einfache Montage erlaubt den Wandel der Struktur. Mit wenigen Handgriffen lösen sich die Verschlüsse. Skin + Structure gestaltet Räume mit einer organisch und natürlich wirkenden Leichtig-keit. Das Büro wird variabel – strukturiert in der Situation und dazu angetan, sich wohl zu fühlen.

Designing space. *Space in nature is a mutable system. For example, hermit crabs change their shells at need and bees build new honeycomb cells every day, rooms formed of wax exactly tailored to meet the needs of the larvae. Design has been variously inspired by the models provided by nature. From organically designed Jugendstil furniture recalling the forms of plants to the honeycomb room scenarios and furniture of the 1970s.*
Skin + Structure applies nature's models to a variable, lightweight element for structuring office space. The organic design of this partition draws vivacity from functional

variability. Spacious rooms can be easily created on the curtain façade principle. Vertical aluminium sections constitute the main load-bearing structure, while the outer skin is attached to horizontal aluminium sections. The design creates an impression of weightlessness. Horizontal radii seem to seek out the way and form inward boundaries. Skin + Structure can be deployed using a variety of elements to give height and width. Its characteristic appearance is due to the wood, metal and plastic used for the outer skin. Transparent and opaque, coloured and black and white materials are employed. They create an individual picture that can be

changed or added to. The partition system is varied using organisation elements such as displays which make the partitions into furnishings. Portable containers for storage or catering round off the programme. Easy assembly facilitates structural versatility: fastenings can be engaged and released in moments. Skin + Structure creates rooms with a lightness and ease that is organic and natural. The office has become variable, structured to meet the needs of the situation and to promote comfort and convenience.

Personal Entertainment Organizer
PEG-NR70V Clie, 2002

Sony Corporation, Tokio, Japan
Werksdesign: Sony Design Center
(Tetsu Kataoka)
Vertrieb: Sony Deutschland GmbH, Köln

**Im Einklang mit der Ästhetik —
Information und Entertainment**. Die
enorme Vielfalt der Kommunikations- und
Informationstechnologie zu gestalten,
bedeutet eine Herausforderung der Zukunft.
Dabei geht es neben der sinnvollen Reduk-
tion von Information und deren Überführung
in klar nachvollziehbare Interfaces auch
darum, neue Szenarien zu entwerfen. Es ent-
stehen Kommunikationswelten, die durchaus
vergleichbar sind mit den verblüffenden
Entwürfen eines Ken Adam, des Mannes, der
als Produktionsdesigner die kommunikative
Welt der berühmtesten James-Bond-Filme
schuf. Die Gestaltung des PEG-NR70V Clie
verbindet Entertainment und intelligente
Technologie. Hinter der Bezeichnung eines
„Personal Entertainment Organizers" verbirgt
sich dabei die multifunktionale Gestaltung
eines PDA mit einem hochauflösenden
Farbdisplay. Das Gehäuse integriert den PDA,
eine leistungsfähige Digital-Kamera und
eine Audio-Funktion (Music-Playback für
ATRAC/MP3-Dateien). Der PEG-NR70V Clie
ist ausgestattet mit PalmOS 4.1 und einem
Dragonball VZ Prozessor 66 MHz.
Ästhetisch und funktional ist die Gestaltung
mit einem um 180 Grad drehbaren Display.
Dieses Display ist zugleich auch das Cover
des PDA. In seiner Zusatzfunktion ist das
Cover, ob geöffnet oder geschlossen, so mit
der Tastatur verbunden, dass keine störenden
Zwischenräume entstehen. Als Kontrast zur
Multifunktionalität ist die Formensprache
bewusst schlicht gehalten. Der PEG-NR70V
Clie ist schmal und hat eine Anmutung von
Wertigkeit und Eleganz.
Innovativ im Hinblick auf die Kameragestal-
tung ist auch die Positionierung der Kame-
ralinse zwischen dem LCD-Display und der
Tastatur. Dabei ist die PDA-Funktion keines-
wegs eingeschränkt: der Blickwinkel auf das
Display ist stets gut. Die Keyboard-Tastatur
ist ergonomisch gestaltet und lässt sich
angenehm bedienen.
Der Gestaltung des PEG-NR70V Clie gelingt
es, den Unterhaltungs- und Informations-
aspekt des PDA sinnvoll zu erweitern – im
Einklang mit der Ästhetik.

**Aesthetic harmony — information and
entertainment**. *Designing the enormous
variety of communications and information
technology is a challenge for the future.
In addition to sensibly reducing the spate
of information and channelling it to clearly
organised interfaces, it is necessary to design
new scenarios. Worlds of communication
are coming into being that bear comparison
with the amazing designs of Ken Adam,
the production designer who created the
communications world featured in the most
famous James Bond films.
The design of the PEG-NR70V Clie combines
entertainment with intelligent technology.
The term "Personal Entertainment Organizer"
stands for a multi-functional PDA with a
high resolution colour display. The housing
contains an integrated PDA, a powerful
digital camera and an audio function
(music playback for ATRAC/MP3 files). The
PEG-NR70V Clie is equipped with PalmOS 4.1
and a 66 MHz Dragonball VZ processor.
The aesthetically appealing, functional
design features a display swivelling through
180° which is also the cover of the PDA.
This is connected with the keyboard in such
a way that there are no gaps, whether the
cover is open or closed. The language of form
is deliberately kept simple in contrast to the
multi-functionality of the device. The slim
lines of the PEG-NR70V Clie are expressive
of intrinsic value and elegance.
An innovative feature of the camera design
is the positioning of the lens between the
LCD and keyboard, which in no way restricts
the PDA function: the display always remains
at an angle of good visibility. The ergonomic
design of the keyboard makes it a pleasure
to use.
The design of the PEG-NR70V Clie succeeds
in usefully enhancing the entertainment
and information functions of the PDA –
in harmony with aesthetic appeal.*

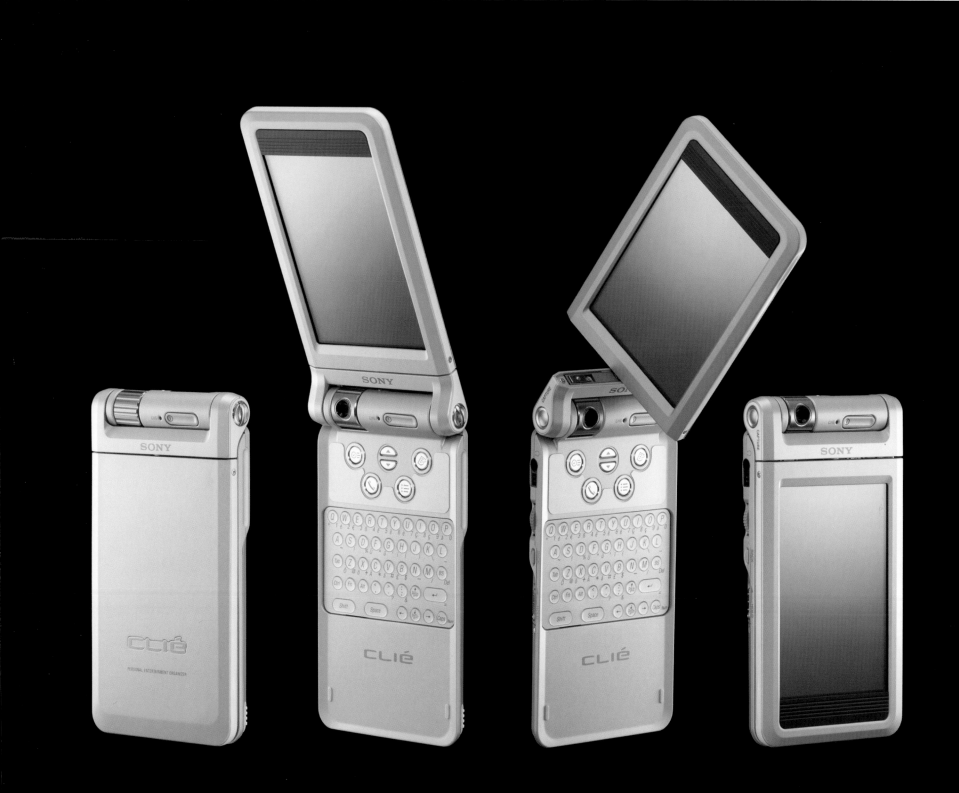

Jabra® FreeSpeak™

Jabra® Corporation, San Diego, USA
Design: Stuart Karten Design Inc.,
Los Angeles, USA
www.kartendesign.com

Weiche Ergonomie — Die Symbiose von Material und Form. Die ersten Telefonhörer muten aus heutiger Sicht an wie Riesen. Sie waren auch wegen ihres Inhalts so schwer, dass man den Hörer nicht allzu lange in der Hand halten wollte. Designgeschichte ist immer auch Sozialgeschichte, denn seit Ende des 19. Jahrhunderts sind Telefone eine feste Institution in Ämtern und Haushalten. Filmsequenzen wie in „Blue Gardenia" (USA 1953) mit einer Telefonistin in der Hauptrolle thematisieren die gesellschaftliche Bedeutung des Telefons.

Im neuen Jahrtausend beinhaltet die mediale Entwicklung des Telefons eine gestaltete Leichtigkeit der Mobilität, Miniaturisierung und die Reduktion von Material. Das Jabra® FreeSpeak™ arbeitet mit der drahtlosen Bluetooth-Technologie und ermöglicht durch seine Technik und Gestaltung eine nahezu völlige Unabhängigkeit vom Telefon. Es kann aber auch ebenso mit einem Ansteckadapter an ein Mobiltelefon angeschlossen werden. Entworfen wurde es unter Einbeziehung weitreichender Studien mit dem Fokus auf Ergonomie und Nutzerfreundlichkeit. Die Gestaltung minimiert die Größenverhältnisse unter der Maxime einer hohen technologischen Qualität.

Die Formgebung des Jabra® FreeSpeak™ besitzt eine fließende und organische Anmutung. Wichtiger innovativer Aspekt der Gestaltung ist dabei die Materialgebung: die am Ohr anliegenden Teile bestehen aus einem weichen, anschmiegsamen und klangabsorbierenden Elastomer-Material. Dieses Material reduziert Verzerrungen und ermöglicht eine klare Klangqualität. Der Hörer und das Mikrophon schmiegen sich durch ihre Flexibilität hinter das rechte oder linke Ohr und passen sich den individuellen Formen des Gesichts an. Zusätzlichen Komfort bietet die Verwendung von „intra-aura"-Minigel. Das ist ein weiches, sich ergonomisch der Ohrmuschel anpassendes Material, welches den Klang in die Gehörgänge weiterleitet. Die Gestaltung des Jabra® FreeSpeak™ ist eine gelungene Symbiose von Material und Ergonomie. Gestaltete Interpretation der heutigen Zeit.

Soft ergonomics — the symbiosis of material and form. To the modern eye the first telephone receivers look gigantic. Because of the comparatively bulky components packed into them they were also so heavy that people preferred not to have to hold them too long. Design history is always social history too. Since the end of the 19th century telephones have been a fixture in public buildings and private homes. Film sequences of the kind shown in "Blue Gardenia" (USA, 1953) with a switchboard operator in the principal role reflect the social significance of the telephone.

In the new millennium the development of the telephone as a medium constitutes a designed ease and lightness of mobility, miniaturisation and reduction of material. The Jabra® FreeSpeak™ works with wireless Bluetooth technology and renders the user almost completely independent of the object as such. It can equally well be plugged into a mobile phone using an adapter. Its design draws on extensive studies focused on ergonomics and user-friendliness, minimising size and emphasising high-quality technology.

The styling of the Jabra® FreeSpeak™ possesses a flowing, organic appeal. A major innovative aspect of the design is in the materials used. The parts in contact with the ear are made of a soft, supple, noise absorbing elastomer.

This material reduces distortion and improves sound clarity. The earpiece and microphone fit snugly behind the right or left ear, adapting to the individual form of the face. Additional comfort and convenience are afforded by the use of "intra-aura" mini-gel, a soft material fitting ergonomically into the ear that transmits sound into the inner passages. The design of the Jabra® FreeSpeak™ is a successful symbiosis of materials and ergonomics. An interpretation of modern times given form.

Presto Digital Bracelet, 2002

Nike, Beaverton, USA
Werksdesign: Scott Wilson
www.nike.com

Pur – Zeit-Zeichen. Design in der Welt des Sports hat eigene Gesetze. Besonders jugendliche Zielgruppen sind pluralistisch und dynamisch unter dem Einfluss lebendiger Subkulturen. Welten entstehen rund um Marken und deren Bedeutung, Produkte sind Zeichen einer differenzierten Identität. Design muss Einflüsse dieser internationalen Subkulturen verinnerlichen, sie interpretieren und in adäquate Produkte umsetzen. Die Gestaltung der Uhr Presto verbindet die sportorientierte Markenidentität der Marke Nike mit den Maximen Purismus und Leichtigkeit. Die Vision für Presto war eine leicht und komfortabel zu tragende Armbanduhr. Die Lösung ist ein bequemes und angenehmes „C"-Armring-Design. Das Uhrwerk ist mit einer fließenden und nahtlosen Formensprache in das Armband eingebunden, inspiriert von High-Performance-Polymeren, welche auch in Nike-Brillen verwendet werden. Ergonomisch ist das Prinzip der Passform der Uhr Presto: es entsteht ein Dreipunkt-Kontakt mit dem Handgelenk des Trägers. Die Unterseite des Uhrwerks und die Endstücke mit haptisch weichen Mikroflossen umgreifen das Gelenk, vermeiden Kontakt mit den Sehnen und erlauben einen freien Fluss von Luft. Das Konzept von Presto beinhaltet ein breites Spektrum saisonaler Farben und drei Größen. Eine funktionale Brücke zum Sport ist das Design des Interfaces mit Uhrzeit, Datum und einer Stoppuhr. Wesentliches Element des umfassenden Produktkonzepts von Presto ist die Verpackung. Sie ist puristisch gestaltet und entspricht damit der Gesamtphilosophie des Produkts wie auch der Konstruktionsweise der Uhr. Am Point of Sale ist die Verpackung ein Display. Umweltfreundlich und zeitgemäß kann sie später als Blumentopf genutzt werden. Der Deckel dient als Untersetzer und der UPC-Barcode-Schlitz am Boden des Bechers wird zum Abfluss. Das Produktkonzept der Uhr Presto überzeugt durch Einfachheit und überlegte Details. Es werden Lifestyle-Welten inszeniert, die glaubhaft wirken und kulturübergreifend sind.

Pure time. Design in the world of sport has its own laws. Young target groups, in particular, are dynamic and pluralistic under the influence of vital sub-cultures. Worlds grow up around brands and their significance, products are symbols of a specific identity. Design must absorb and digest the influence of these international sub-cultures, interpret it and express it in appropriate products.
The design of the Presto watch combines the sport oriented identity of the Nike brand with the maxims of lightness and purism. The vision for Presto was a wristwatch that is light and comfortable to wear. The solution is an agreeably comfortable C ring design. The movement is integrated in the bracelet in a seamless, flowing language of form, inspired by the high-performance polymers Nike uses for its eyewear. The fit is ergonomic with a three-point contact established with the wearer's wrist. The underside of the watch and the end-pieces fitted with soft, tactile micro-fins embrace the wrist, while avoiding contact with tendons and permitting a free flow of air. The Presto concept incorporates a wide range of seasonal colours and three sizes.
The design of the interface, displaying time, date and a stop watch, establishes a functional bridge with sport.
The packaging is a significant element of the comprehensive Presto product concept. Purist in style, it is in line with the overall philosophy of the product and the design of the watch itself. At the point of sale the packaging constitutes a display. It can later be used as an environment-friendly flower pot with the lid as a dish and the UPC barcode slit draining the water. Simplicity and well thought out details make for a product concept that carries conviction for lifestyle worlds that have credibility and multi-cultural appeal.

Titelfoto:
Das Foto von Hans Hansen zeigt die Uhr Presto Digital Bracelet von Nike, Beaverton, USA. Sie wurde gestaltet von Scott Wilson (Nike).

Cover Photo:
The photo by Hans Hansen shows the Presto Digital Bracelet from Nike, Beaverton, USA, designed by Scott Wilson (Nike).

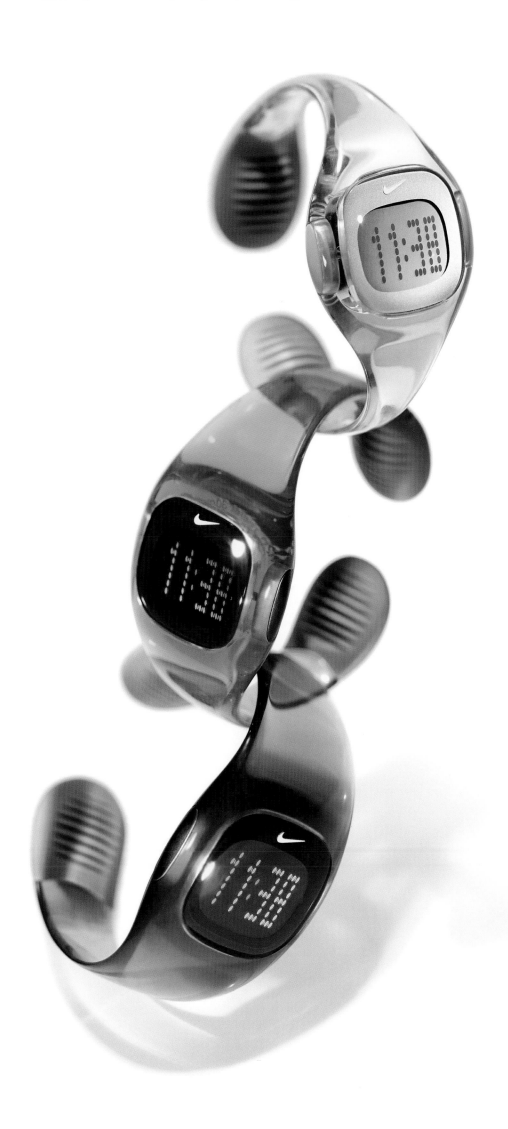
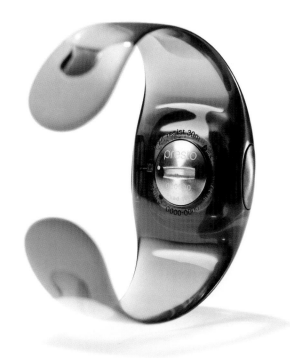

Logitech Cordless Trackman Optical,
2002

Logitech USA, Fremont, USA
Design: Design Partners
(Eugene Canavan, Peter Sheehan,
David Maher), Bray, Irland
www.logitech.com
www.designpartners.ie

**In Verbindung — von der Hand zum
Computer.** Eine Mouse ist die direkte Ver-
bindung zwischen Mensch und Computer.
Das Gehirn erbringt bei der Führung einer
Mouse vielschichtige Abstraktionsleistungen.
Denn die Mouse ist ein sehr spezifisches Ein-
gabe-Werkzeug vom Gehirn über die Hand
zum Computer, das mit der Benutzerober-
fläche interagiert. Gut gestaltet ist sie dann,
wenn sie schnell reagiert und die Ergonomie
einer Hand versteht. Die Gestaltung einer
Computer-Mouse der ersten Generation
mutet heute fast archaisch an. Etwas sperrig
waren sie in ihrer Reaktion, die Kugel im
Boden der Mouse wurde leicht schmutzig
und viele Geräte schienen ergonomisch
gesehen eher für kleine Hände entworfen
zu sein.
Die Gestaltung des Logitech Cordless Track-
man Optical ist das Ergebnis langwieriger
Untersuchungen und Annäherungen an eine
benutzerfreundliche Modellierung, die wich-
tige Aspekte in sich vereint. Er ist ergono-
misch gestaltet und minimiert die Ermü-
dungserscheinungen der Hand. Zentrales
Element des Trackman ist ein Trackball,
eine, anders als eine Mouse, statische Einga-
be-Vorrichtung, die mit den entsprechenden
Benutzeroberflächen arbeitet und diese
unterstützt. Der Trackball wird mit den
Fingern bedient und ist in ein ästhetisches
und kompakt gestaltetes Gehäuse integriert.
Der Entwurf aller Elemente folgt einem
nachvollziehbaren einfachen visuellen
Konzept und Layout, die Formensprache
ist dabei fließend.
Ein weiterer ergonomischer Gestaltungs-
aspekt ist die individelle Anpassungsmög-
lichkeit an den Benutzer, denn die Orientie-
rung mit der Mouse ist abhängig von der
Größe der Hand. Die Rotationsachse des
Trackballs des Logitech Cordless Trackman
Optical kann deshalb über eine Software
für jede Hand maßgeschneidert werden.
Ergonomie, Formensprache und Software
verbinden sich beim Logitech Cordless
Trackman Optical zu einer Einheit. Sie voll-
ziehen die Verbindung von Hand und
Computer nach.

Connection — hand to computer. *A mouse
is the direct link between man and computer.
In using the mouse the human brain performs
complex abstract operations. The mouse is a
very specific tool for input from the brain to
the hand to the computer, interacting with
the user-interface. A mouse is well designed
if it responds fast and understands the
ergonomics of the human hand. First-
generation mouse design seems almost
archaic to us now. The response was rather
clumsy, the ball quickly became dirty and
many mice seemed to have been designed
for small hands.
The design of the Logitech Cordless Trackman
Optical is the result of extensive trials
advancing towards a user-friendly model
that unites a number of important factors.
It is ergonomically designed to minimise
fatigue. Its central element is a trackball
which, unlike a conventional mouse, remains
static while interacting with user-interfaces.
Manipulated directly with the fingers,
the trackball is integrated in a compact,
aesthetically appealing housing. All the
elements are designed in accordance with a
simple, self-explanatory concept and layout
in a flowing language of form.
Another ergonomic aspect of the design
lies in its adaptability to individual users –
orientation with the mouse depends on hand
size. In the Logitech Cordless Trackman
Optical the trackball's axis of rotation can
be tailored to the user's hand with the aid of
special software. Ergonomics, language of
form and software form a unity, establishing
the connection between hand and computer.*

Qi, 5-tlg. Schalenset aus Porzellan, 2002

Porzellanmanufaktur Fürstenberg,
Fürstenberg/Weser
Design: Kap sun Hwang, Kellinghusen
www.fuerstenberg-porzellan.com

Vom Wirken der Natur — Gestaltung zwischen Purismus und Kontemplation.

Asiatisches Porzellan steht in engem Zusammenhang mit fernöstlicher Geisteshaltung und Kultur. Dass aus den Keramiken Chinas feinstes Porzellan entstehen konnte, wird mit der seit Jahrtausenden wirksamen Geisteshaltung der „drei Freunde", der Gelehrten Konfuzius, Laotse und Buddha, erklärt. Gebrauchsgegenstände sind hier ein Teil der Natur. Das Zusammentreffen des Materials mit dem Geist habe, so steht es in der einschlägigen Literatur, in Asien stärker als anderswo zum Vorteil des Materials gewirkt. Der auf die Natur gerichtete Geist sehe nicht nur die Verwendbarkeit, sondern er schaue auf die Naturkräfte, unter deren Einfluss sich das Material bildete. Die Verwandlung der Keramik und der Lasur im Feuer wird zum Schulbeispiel für Laotses Lehre vom „Wirken der Natur".

Die puristische Gestaltung der Schalen Qi ist inspiriert durch diese asiatische Lebensphilosophie. Durch die aufeinander abgestimmten Proportionen der fünf einzelnen Schalen erinnert das Set bewusst an die sich langsam öffnenden Blüten einer Wasserlilie, das Symbol für Lebenskraft und Reinheit. Innovativ ist die keramische Glasur in Blaugrün auf der Oberfläche, die auf den Innenflächen der Artikel seidig schimmernde Effekte hervorruft und bei den Schalen Qi erstmals auf Porzellan übertragen wurde. Die Gestaltung bezieht Kontraste ein. Als Kontrapunkt sind die unglasierten Außenseiten der Artikel einzeln von Hand aufpoliert.

Durch diese Bearbeitung entsteht ein haptisches und optisches Erlebnis. Die Schalen Qi vermitteln eine zeitlose Langlebigkeit und Ästhetik im Sinne des Feng-Shui und ermöglichen sinnliche Erfahrung und Kontemplation.

Fernöstliche Kulturformen werden in die westliche Kultur überführt. Sie veranschaulichen den weiten Kosmos einer Gestaltung zwischen Tradition und Moderne.

The way of nature — design between purism and contemplation.

A close relationship exists between Asian porcelain and Far Eastern culture and attitudes. The development of the finest porcelain from Chinese ceramic ware is explicable in terms of the mental attitudes of the "three friends", the scholars Confucius, Lao Tse and Buddha, which have prevailed there for thousands of years. Objects of daily use are seen as part of nature. According to the relevant literature, the meeting of mind and matter has had a more beneficial effect on materials in Asia than elsewhere. Oriented towards nature, the mind sees not only the utility of materials; it is also disposed to contemplate the natural forces under whose influence they have been formed. The transformation undergone by ceramic material and glaze in the fire is taken as a case in point illustrating Lao Tse's doctrine of natural effects.

The purist design of the Qi bowls draws its inspiration from this Asian philosophy of life. The harmonious proportions of the five bowls making up the set intentionally recall the slow opening of a water lily, the symbol of vitality and purity. An innovative surface glaze, used for the first time on porcelain in the Qi set, produces a shimmering, silky effect in delicate blue-green.

The design includes contrasts. The smooth, shimmering inside of the bowls stands in opposition to the unglazed outside, creating a visual and tactile experience. The Qi bowls convey an impression of timeless durability and an aesthetic appeal reminiscent of Feng Shui that stimulates sensual experience and contemplation.

A transfer of Far Eastern culture to the West, they embody the wide-reaching cosmos of design spanning tradition and the modern age.

Sonderauszeichnung
„red dot: intelligent design"
Special award
"red dot: intelligent design"

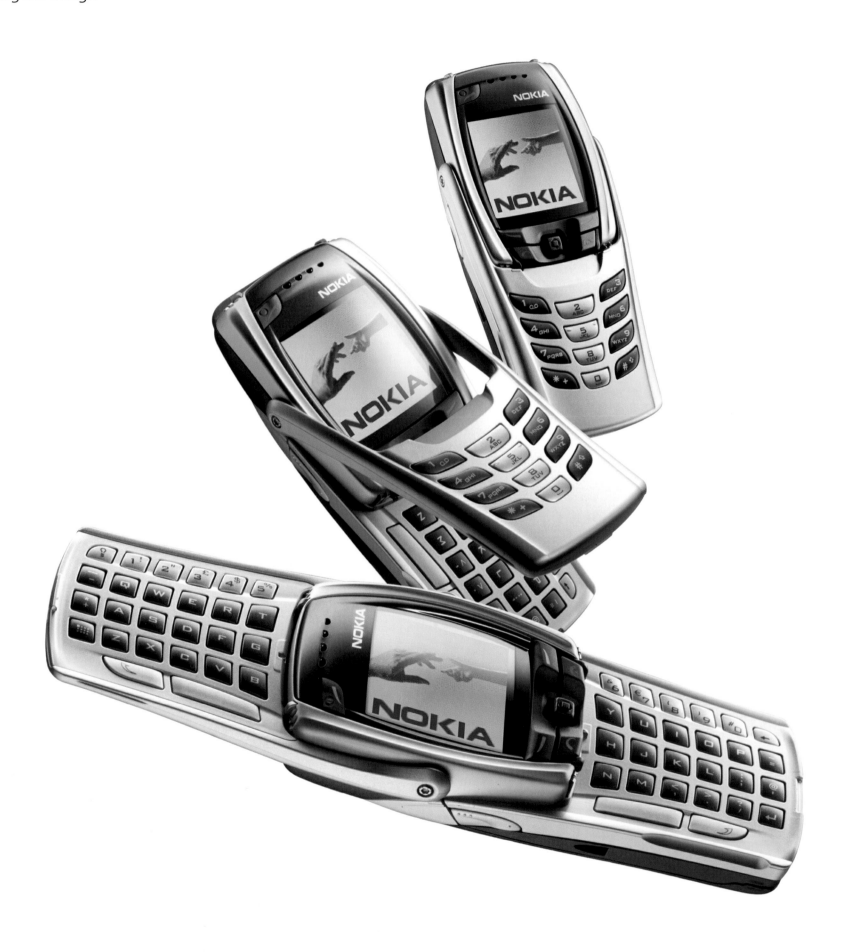

Nokia 6800, 2003

Nokia Mobile Phones, Espoo, Finnland
Werksdesign: Nokia Design Team
(Andrew Gartrell, Lead Designer
for team), Calabasas, USA
Design: Mango Design
(Concept Design), Braunschweig
www.nokia.com

Effektivität und Intelligenz. Unter welchen Voraussetzungen lässt sich die aktuelle Vielfalt medialer und elektronischer Information effektiv nutzen? Diese Vielfalt in gute Interfaces umzusetzen und dabei neue Optionen zu schaffen, ist eine anspruchsvolle Aufgabe. Eine intelligente Gestaltung bzw. die Gestaltung von Intelligenz erschließen sich hier vor allem über die Funktionalität. Das Nokia 6800 Mobiltelefon kombiniert in einem ästhetisch gestalteten Gehäuse Information und Organisation zu einer innovativen Qualität. Es optimiert das schnelle Schreiben von Mitteilungen und E-Mails und ermöglicht einen direkten Zugang zu den gängigen Textprogrammen.

Die Kombination von Telefon und Tastatur ist funktional und ergonomisch gestaltet. Klappt man die Abdeckung des Telefons auf, präsentiert sich eine vollständige, nutzerfreundliche Tastatur zur Eingabe. Diese Tastatur ist kombiniert mit einem Vierwege-Joystick, der eine schnelle und flüssige Texteingabe auch per Daumen für z.B. Kurznachrichten (SMS), Multimedianachrichten (MMS) oder E-Mails erlaubt.

Der Aspekt einer simultanen effektiven Nutzung von Medien wird mit MMS, den Multimedianachrichten, erzeugt. Damit können Nachrichten (an andere MMS-taugliche Telefone) nicht nur Text, sondern auch polyphone Daten, Bilder und Grafiken enthalten. Das Nokia 6800 ist mit einem hochauflösenden Farbdisplay gestaltet und hat eine Notizbuchfunktion, mit der sich schnell Gesprächsnotizen erfassen und Informationen verwalten lassen. Mit einer integrierten elektronischen Brieftasche für WAP-Shopping können Online-Transaktionen sicher und flexibel über WAP durchgeführt werden. Eine SyncML-Unterstützung ermöglicht das Fernsynchronisieren persönlicher Daten beispielsweise mit dem Firmen-Intranet. Mit der Java-Technologie lassen sich verschiedenste Anwendungen aus dem Internet herunterladen.

Das Nokia 6800 wird durch seine Gestaltung zur intelligenten Schnittstelle für Multimedia- und Computeranwendungen – Effektivität entsteht hier durch Kombination.

Effectiveness and intelligence. *How can the vast range of media and electronic information now available to us be used effectively? Organising this variety in good interfaces and creating new options is an exacting task. Intelligent design or the design of intelligence will focus principally on functionality here. In an aesthetically appealing housing the Nokia 6800 mobile phone combines information and organisation in innovative quality. Rapid writing of messages and e-mails is optimised and there is direct access to commonly available word processing programs.*
The combination of telephone and keyboard is styled functionally and ergonomically. Opening the cover reveals a complete, user-friendly keypad for input. The keypad is combined with a four-way joystick which facilitates rapid text input using the thumb for SMS, MMS or e-mails.
MMS makes for simultaneous effective use of multi-media messages – text, audio and video – to other phones with MMS capability. The Nokia 6800 has a high-resolution colour display, a notebook function and an integrated electronic wallet for WAP shopping. SyncML facilitates remote synchronisation of personal data (for example, with the company intranet). A wide variety of applications can be downloaded from the internet using Java.
The design of the Nokia 6800 makes it an intelligent interface for multi-media and computer applications – effectiveness through combination.

Soundbug, 2002

Olympia-Europe GmbH, Schortens
Design: PDD Ltd. (Ian Heseltine,
Greg Browne), London, GB
www.soundbug.biz
www.pdd.co.uk

Extension — akustische Reaktionen. Alles in unserer Welt ist Klangquelle. Die New Yorker Subway beispielsweise hallt monoton in unseren Ohren nach und sogar Regen ist, je nach Wahrnehmung, eine hoch interessante Klangquelle. Wir sind umgeben von Klang — die Gestaltung des Soundbug nutzt dieses Phänomen und bringt es auf neue Art und Weise in das alltägliche Leben zurück. Der Soundbug kann eine harte, flache Oberfläche, wie z.B. eine Tischplatte, eine Tür oder ein Fenster, in ein Soundboard für Stimme oder Musik verwandeln. Hintergrund ist die innovative Konstruktion mit einem Terfenol-D-Kern (ein Kompositum aus Eisen und mineralischen Substanzen), der einen Magnetostriktionseffekt erzeugt: ein Magnetfeld weitet und zieht den Kern zusammen und produziert auf diese Weise eine starke Kraft, die dann in Audiosignale verwandelt wird. Die Ausstattung mit einem Aktuator macht die Audiosignale nutzbar und überträgt sie auf die Oberfläche, auf der der Soundbug befestigt ist. Der Soundbug erzeugt so Schwingungen, die diese Oberfläche in einen Lautsprecher verwandeln. Mit einer ansprechenden und attraktiv anmutenden Gestaltung ist der Soundbug eine tragbare Alternative zu Kopfhörern oder Lautsprechern für Discman, MP3-Player, Walkman, Gameboy, Camcorder und Laptop. Er ist kleiner als eine Computer-Mouse und kann in die 3,5-mm-Buchse jedes Audio-Geräts eingestöpselt werden. Ein Soundbug kann Klang bis zu einer Lautstärke von 75 dB erzeugen — ausreichend für eine Gruppe von Leuten oder eine Laptop- oder Video-Präsentation.

Der Soundbug vereint akustische Leistung mit innovativer Technologie in einem ästhetisch anspruchsvollen Objekt — Klang neu modelliert.

Sonderauszeichnung
„red dot: intelligent design"
*Special award
"red dot: intelligent design"*

Extension — acoustic reactions. *Everything in our world is source of sound. The New York subway reverberates monotonously in our ears and even rain — depending on your perception — is a highly interesting source of sound. It is all around us and Soundbug exploits that by bringing it to everyday life in a radically new way.*

Soundbug can transform a hard, flat surface such as a tabletop, door or window into a soundboard for voice or music. It is equipped with an innovative assembly that has a

Terfenol D core (a composite of iron and mineral substances), which generates a magnetostriction effect: a magnetic field dilates and constricts the core, producing a powerful force that is then converted to audio signals. Soundbug's unique actuator harnesses the audio signals and transfers them to the surface to which Soundbug is attached, setting up vibrations that effectively turn that surface into a loudspeaker. Attractively styled, the Soundbug is intended as a portable

alternative to headsets or speakers for Discman, MP3 player, Walkman, Gameboy, Camcorder and laptop. Smaller than a PC mouse, it can be plugged into the 3.5 mm jack of any audio appliance. A Soundbug can produce a sound volume of up to 75 dB — plenty for a group of people or a laptop or video presentation.

The Soundbug combines acoustic performance with innovative technology in an aesthetically satisfying object — sound re-modelled.

Die besten Designer des red dot award: product design
The best designers of the "red dot award: product design"

Im red dot award: product design verleiht die Jury stets nur sehr wenigen Produkten die Auszeichnung für höchste Designqualität. In jeder Produktgruppe kann sie drei Produkte für diese Auszeichnung nominieren. Die Auswahl erfolgt dann nach einer demokratischen Abstimmung unter den Juroren. Nur Design mit exzellenten Qualitäten und einem Höchstmaß an Innovation erhält den begehrten red dot: best of the best. Auf den folgenden Seiten werden die Menschen hinter diesen Produkten, die Designer und Designteams mit Viten, Statements und Fotos dargestellt.

In the "red dot award: product design" the jury reserves *the distinction of highest design quality for only a very few products. It can nominate three products from each product group for this award. The final selection is then made by democratic vote. Only design with excellent characteristics and maximum innovation receives the coveted "red dot: best of the best" award. The people behind these products, the designers and design teams complete with biographies, statements and photos, are presented in the following pages.*

Die Designer der red dot: best of the best
The designers of the "red dot: best of the best"

Tisch ErQu
ErQu table

Kurt Erni

Kurt Erni, geboren 1949, machte eine Ausbildung zum Möbelschreiner. Danach absolvierte er die Fachklassen für Innenarchitektur und Projektgestaltung an der Schule für Gestaltung in Zürich. Von 1975 bis 1979 war er Lehrer für Werken und Gestaltung. 1978 gründete er sein eigenes Designbüro. 1979 erhielt Kurt Erni den Leistungspreis der Stadt Zürich für die Gestaltung von Ladeneinrichtungen, Innenausbauten und Räumen. Seit 1986 ist er Chefdesigner der Firma Team by Wellis. Kurt Erni wurde für seine Möbel und Konzepte bereits mehrfach ausgezeichnet.

Kurt Erni über
„Der Unterschied zwischen Mittelmaß und Klasse":
Design heißt, räumliche, funktionelle und technische Aspekte auf einer Plattform zusammenzuführen und sie auf ästhetische, schlüssige Weise zu verbinden. Dabei spielt die konsequente Reduktion auf das Wesentliche eine wichtige Rolle. Aber auch der Mut zum Wagnis ist im Spiel. Genauso wie das Gespür für raffinierte technische Details, die den entscheidenden Unterschied zwischen Mittelmaß und Klasse ausmachen.

Kurt Erni, *born in 1949, trained as a cabinet-maker. He then studied interior design and project design at the Schule für Gestaltung in Zurich. From 1975 to 1979, he taught craft skills and design, and founded his own design studio in 1978. In 1979, Kurt Erni was awarded the City of Zurich's Achievement Prize for the design of shop furnishings, interior fittings and rooms. He has been chief designer at Team by Wellis since 1986. Kurt Erni has received several awards for his furniture and concepts.*

Kurt Erni on
"The Difference between Class and Mediocrity":
Design means bringing together spatial, functional and technical aspects on a single platform and combining them in a logical, aesthetic manner. Systematic reduction to the essentials plays an important role in that process. Daring to accept a challenge is also part of the game, as is the feeling for clever technical details which make the decisive difference between class and mediocrity.

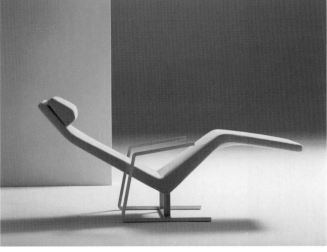

Liege MaRe
MaRe recliner

Christophe Marchand

Christophe Marchand ist Produktgestalter HfGZ, Innenarchitekt, Autor und Dozent. Geboren 1965 in Fribourg in der Schweiz, absolvierte er von 1982 bis 1986 eine Lehre zum Möbelschreiner. In den Jahren 1987 bis 1991 schloss sich ein Studium an der Höheren Schule für Gestaltung in Zürich an. Seine Diplomarbeit wurde 1991 durch den SID (Schweizer Industrial Designer Verband) ausgezeichnet. 1993 gründete Christophe Marchand das Atelier für Product Development in Zürich. In den Jahren 1993 bis 1997 folgten Ausstellungen für das Museum für Gestaltung in Zürich. Christophe Marchand erhielt zahlreiche Auszeichnungen wie 1997 den Leistungspreis der Höheren Schule für Gestaltung in Zürich, und er gewann den Internationalen Wettbewerb Ladenbau Fogal in Zürich 2000. Christophe Marchand ist in vielen internationalen Jurys und Arbeitsgruppen vertreten, er lehrt als Gastprofessor und Gastreferent.

Christophe Marchand is a product designer from the Höhere Schule für Gestaltung in Zurich, an interior designer, author and lecturer. Born in Fribourg, Switzerland, in 1965, he served an apprenticeship as a cabinet-maker from 1982 to 1986, and followed up with a course at the HfGZ from 1987 to 1991. His degree project won an award from the Swiss Association of Industrial Designers (SID) in 1991. In 1993, Christophe Marchand founded his Studio for Product Development in Zurich. Exhibitions for the Design Museum in Zurich followed from 1993 to 1997. Christophe Marchand has received numerous awards such as the Leistungspreis der Höheren Schule für Gestaltung in Zurich in 1997, and won the international Fogal shop construction competition in Zurich in 2000. He is a member of several international juries and working groups, and also works as a visiting lecturer and speaker.

Christophe Marchand zum Thema „Gestaltung und Interaktion":

Ich entschied mich für eine schmale, beinahe spartanisch anmutende Liege. Die Form verspricht Beständigkeit und macht keinerlei Kompromisse an die Mode oder den Zeitgeist. Die Liegefläche ist in sich nicht verstellbar. Die Liegeposition lässt sich stufenlos und ohne aufzustehen verändern. Dadurch verharrt die Liegefläche in jeder gewünschten Position. Die dafür notwendige Mechanik tritt nicht in Erscheinung, wodurch das Möbel überrascht.

Christophe Marchand on the topic of "Design and Interaction":

I decided to make a narrow, almost Spartan recliner. The form promises durability and makes no concessions to fashion or the spirit of the age. The recliner surface is itself not adjustable, but the reclining position can be altered smoothly and without getting up, allowing the surface to stop in any position desired. The mechanism used is concealed, which makes this piece of furniture surprising.

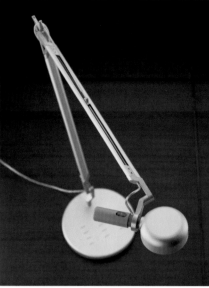

Leuchte Bill Hochvolt
Bill Hochvolt lamp

Tobias Grau

Geboren 1957 in Hamburg, studierte **Tobias Grau** Betriebs-wirtschaft mit Examen 1983 in München. In den Jahren 1983/84 folgte ein Designstudium in New York und die Arbeit in der Entwicklungsabteilung von Knoll International in den USA. 1984 begann seine Selbständigkeit mit innenar-chitektonischen Arbeiten. Ab 1985 entwickelte Tobias Grau eine eigene Leuchtenkollektion, die er erstmals auf der Internationalen Möbelmesse Köln 1987 präsentierte. Es folgte der Ausbau der Leuchtenkollektion zu einer interna-tional vertretenen Marke, die heute ihren Absatz über den exklusiven Leuchten- und Einrichtungsfachhandel weltweit findet. 1984 gründete er die Tobias Grau GmbH in einem Altona-Loft mit dem Zweck, Möbel und spezielle Einrichtun-gen zu entwickeln. Auftragsbezogen entstanden ebenfalls Leuchtenentwürfe.

*Born in Hamburg in 1957, **Tobias Grau** studied business administration in Munich, taking his degree in 1983. This was followed in 1983/84 by a course in design in New York and work in the development department of Knoll International in the USA. His independent career started with interior architecture projects in 1984. From 1985 onwards, Tobias Grau developed a collection of luminaires which he presented for the first time at the International Furniture Fair in Cologne in 1987. The luminaire collection was then expanded into an international brand, which is now distributed through exclusive lighting and furnishing outlets worldwide. In 1984, he founded Tobias Grau GmbH in a loft in Altona, with the aim of developing furniture and special interiors. The contracts received have resulted in further luminaire designs.*

Tobias Grau zum Thema „Materialismus und Materialgebung":
Hinter jedem guten Entwurf steckt mindestens ein Gedanke, ein Gefühl – in den fertigen Produkten sind sie versteckt verpackt, verdichtet enthalten. Man braucht dafür nicht unbedingt viele Schnörkel und viel Material.

Tobias Grau on the topic of "Materialism and Choice of Materials":
Behind every good design there is at least an idea, a feeling – and in the finished products they are packaged and concealed; contained in a compressed form. It is not really necessary to use a lot of material and produce countless frills to achieve that.

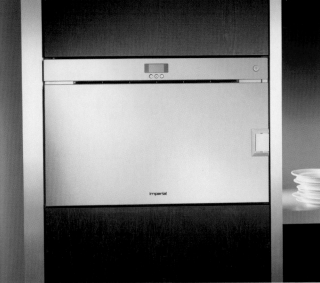

Dampf-Drucklosgarer G 5664 Vetro-Design
G 5664 Vetro-Design steamer

Stefan Ambrozus

Stefan Ambrozus, geboren 1963, studierte Industriedesign in Essen bei Prof. Stefan Lengyel. 1991 gründete er ein eigenes Designbüro in Essen. Seit sechs Jahren lebt und arbeitet er mit einem Team von vier Mitarbeitern in Köln. Studio Ambrozus entwickelt seit vielen Jahren erfolgreich Produktkonzepte für Kunden aus unterschiedlichen Bereichen. Branchenvielfalt ist erklärtes Ziel, um gestalterischen oder technologischen Einengungen vorzubeugen. Zu seinen Kunden gehören u.a. Firmen wie Imperial, Zumtobel Staff, Rudolph, Villeroy & Boch, Cabinet AG, Blanco und E&P. Seit mehr als sieben Jahren betreut Stefan Ambrozus die Firma Imperial exklusiv in allen Designbelangen. Er erhielt zahlreiche Auszeichnungen wie den Roten Punkt für Hohe und Höchste Designqualität, iF-Award, Staatspreis NRW, Focus in Gold Design Center Stuttgart und den Mia Seeger Preis.

Stefan Ambrozus, born in 1963, studied industrial design with Prof. Stefan Lengyel in Essen. He founded his own design studio in Essen in 1991. For the last six years, he has lived and worked with a team of four in Cologne. Studio Ambrozus has successfully developed product concepts for clients from various fields for many years. The variety of the client mix is a declared aim, helping to avoid creative or technological bottlenecks. His clients include companies such as Imperial, Zumtobel Staff, Rudolph, Villeroy & Boch, Cabinet AG, Blanco and E&P, among others. For more than seven years, Stefan Ambrozus has exclusively supported the Imperial company in all matters of design. He has received numerous awards such as the Red Dot for High and the Highest Design Quality, the iF Award, the State Prize of Nordrhein-Westfalen, the Focus in Gold from the Design Center Stuttgart and the Mia Seeger Prize.

Stefan Ambrozus über „Die Gestaltung von Funktionalität":

Der Begriff der Funktionalität lässt sich von zwei Seiten betrachten. Aus der Sicht des Nutzers und Käufers steht Funktionalität für die Erfüllung von Bedürfnissen und Wünschen sowie intuitive und leichte Bedienung, bei einem adäquaten Preis. Für den Produzenten sind technische Synergien, Herstellungskosten und Vermarktungsmöglichkeiten maßgebliche Funktionalitätskriterien. Nach unserer Auffassung besteht die Aufgabe von Gestaltung darin, den Bedürfnissen beider Seiten gerecht zu werden. Erst die Kombination aus Kreativität und technologischem Sachverstand ermöglicht es, eigenständige Produkte zu gestalten, die die in sie gesetzten ökonomischen Zielsetzungen auch erreichen.

Stefan Ambrozus on "The Design of Functionality":

The concept of functionality can be seen from two sides. From the point of view of the user and purchaser, functionality stands for the fulfilment of needs and wishes, for intuitive and easy operation, and that at an appropriate price. For the manufacturers, technical synergies, manufacturing costs and marketing opportunities are decisive criteria of functionality. In our view, the task of design is to meet the needs of both parties. Only the combination of creativity and technological know-how allows us to design unique products which also meet the economic objectives set for them.

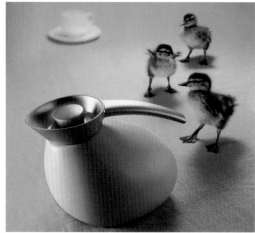

Thermoskanne Quack
Quack Thermo Jug

Maria Berntsen

Maria Berntsen, geboren 1961, ist tätig in den Bereichen Produktdesign, Beleuchtung, Einrichtung und Möbel. Sie ist Diplomkauffrau seit 1985 und besuchte die Architektenschule der Kunstakademie von 1987 bis 1990. Sie war Studentin an der Ecole d'Architecture de Bordeaux von 1991 bis 1992 und besuchte einen Zeichenkurs in Florenz, einen Glasbläserkurs bei dem Glaskünstler Do Karlslund, Aarhus, 1990 sowie einen Goldschmiedekurs bei dem Goldschmied Carsten From von 1996 bis 1998. Maria Berntsen besuchte außerdem 1997 an der Designschule Dänemark einen Gipskurs, den Design-Workshop unter Vitra Design Museum/Centre Georges Pompidou in Lessac, Frankreich, im Juli 1998 und die Meisterklasse an Rødding Højskol, arrangiert von der Designstiftung und dem Kultusministerium 1998. Seit 1992 ist sie selbständig mit einem Designkonstruktionsbüro, von 1998 bis 2000 war sie Lehrerin an der Designschule Dänemark.

Maria Berntsen, born in 1961, works in the fields of product design, lighting, furniture and interiors. She graduated in business studies in 1985, and attended the architectural department of the Academy of Art from 1987 to 1990. She then studied at the Ecole d'Architecture de Bordeaux from 1991 to 1992, and attended a drawing course in Florence, a glass blowing course with glass artist Do Karlslund in Aarhus in 1990, and a goldsmith's course with Carsten From from 1996 to 1998. Maria Berntsen also attended a course in plasterwork at the Danish Design School in 1997, the design workshop run by Vitra Design Museum and the Centre Georges Pompidou in Lessac, France, in July 1998, and the Rødding Højskole master class arranged by the Design Foundation and Ministry of Education in 1998. She has run her own design studio since 1992, and taught at the Danish School of Design from 1998 to 2000.

Maria Berntsen zur Gestaltung der Quack-Thermoskanne:

„Die Form soll Gefühle auslösen und Geschichten erzählen", sagt Maria Berntsen, die die Thermoskanne Quack für Georg Jensen entworfen hat. Ein Ding dürfe niemals nur als ein solches betrachtet werden. Für Maria Berntsen ist entscheidend, dass die Formen der Gegenstände, mit denen wir uns umgeben, etwas Besonderes in uns wachrufen. „Es gibt Körper und Skulpturen, deren Anblick wir nie überdrüssig werden. Dieses Gefühl hoffe ich bei den Menschen zu erwecken, die sich mit meinem Design umgeben."

Maria Berntsen on the design of the Quack thermos flask:

"A shape should awake feelings and tell a story," says Maria Berntsen who designed the Quack thermos jug for Georg Jensen. A thing should never just be a thing. To Maria Berntsen it is vital that the shape of the products we surround ourselves with appeal to something bigger in us. "A body or a sculpture are both shapes we never tire of looking at. I hope my designs awake the same emotions in people who surround themselves with my designs."

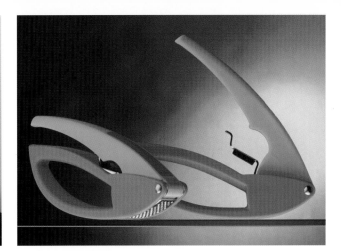

Knoblauchpresse Garlic Wonder
Garlic Wonder garlic press

Stig Lillelund
Jakob Heiberg
Mikael Koch
Bob Daenen

Stig Lillelund, 1945 geboren, ist Architekt MAA und Designer MDD. 1970 schloss er die Königliche Dänische Akademie der Schönen Künste ab. Er ist geschäftsführender Direktor von Erik Herlow Design in Hellerup, Dänemark.

Jakob Heiberg, 1955 geboren, ist Architekt MAA und Designer MDD; er schloss die Königliche Dänische Akademie der Schönen Künste 1983 ab. 1986 kam er zu Erik Herlow Design, wo er 1999 Teilhaber wurde.

Mikael Koch, 1957 geboren, ist Architekt MAA und Designer MDD. Er schloss die Königliche Dänische Akademie der Schönen Künste 1984 ab. 1986 ging er zu Erik Herlow Design. Er ist Vorsitzender des Designrates der Dänischen Föderation Akademischer Architekten und Vorstandsmitglied der Dänischen Föderation Akademischer Architekten.

Bob Daenen, 1942 im belgischen Leuven geboren, absolvierte 1965 sein Studium des Industriedesigns an der Designakademie in Eindhoven. Er studierte Kunst in Italien und Griechenland. Seit 1966 entwirft er für Tupperware und gründete das Europäische Zentrum für Produktentwicklung. Heute ist er Vizepräsident Innovation der Tupperware Corporation. Er betätigt sich als Designer, Maler und Schriftsteller.

Bob Daenen über „Jenseits der Banalität: vom Gewöhnlichen zum Außergewöhnlichen":
Wir sehen zu viele Seifenopern im Fernsehen, leer und banal, blättern durch zu viele Magazine, hochglänzend, aber abgedroschen. Wir hören zu viele Unterhaltungen, Konversationen, Musik ohne Inhalt oder Schönheit. Wir sehen zu viele Produkte ohne Botschaft oder Identität. Wir erleben zu viel Banalität, die Kommerzialisierung der Leere, das Klischee. Dabei sollte nichts banal sein: Jedes Wort, jeder Gedanke und Kontakt, jede Blume und jedes Produkt sollte eine Bedeutung, sollte Tiefe und Wert haben und einzigartig sein. Banalität ist (k)eine Einstellung: Es ist Unbewusstheit.
In der Natur ist nichts banal. Jede Blume ist ein Wunder, jedes einzelne Blatt ein technisches Meisterwerk, jeder Baum ist eine großartige Skulptur, jede Lösung ein geniales Design. Deshalb müssen wir die Fassade der Banalität durchlöchern, um das Wesentliche, die wahre Wirklichkeit zu entdecken. Die Gestaltung eines einfachen Produktes bedeutet also, das Banale zurückzuweisen und nach der Neudefinition der Werte, der Neuerfindung des Sinnvollen, der Beherrschung des großen Ganzen zu suchen.

Stig Lillelund, *born in 1945, is Architect MAA and Designer MDD. He graduated from the Royal Danish Academy of Fine Arts in 1970. He is Managing director of Erik Herlow Design in Hellerup, Denmark.*

Jakob Heiberg, *born in 1955, is Architect MAA and Designer MDD, and graduated from the Royal Danish Academy of Fine Arts in 1983. He joined Erik Herlow Design in 1986, and became a partner in 1999.*

Mikael Koch, *born in 1957, is Architect MAA and Designer MDD. He graduated from the Royal Danish Academy of Fine Arts in 1984. He joined Erik Herlow Design in 1986. He is Leader of the Danish Federation of Academic Architects' design council and a member of the Danish Federation of Academic Architects' board of representatives.*

Bob Daenen, *born in 1942 in Leuven, Belgium, graduated as an industrial designer in 1965 at the Design Academy, Eindhoven. He studied art in Italy and Greece. He has been designing for Tupperware since 1966, and established the European Product Development Centre. He is now Vice President Innovation, Tupperware Corporation. He is active as a designer, painter and writer.*

Bob Daenen on
"Beyond Banality: from Ordinary to Extra-ordinary":
We see too many soaps on TV, empty and banal, too many magazines, glossy but commonplace. We hear too many conversations, talks, music without content or beauty. We see too many products without message or identity. We experience too much banality, commercialisation of the emptiness, the cliché. But nothing should be banal, every word, idea, each contact, flower or product should have a meaning, depth and value, or can be unique. Banality is a (non)state of mind: is unconsciousness.
In nature nothing is banal; every flower is a wonder, every leaf an engineering-masterpiece, each tree is a great sculpture, every solution an ingenious design. So we have to perforate, look through the banality-facade to detect the essence, the real reality. So, designing a simple product means refusing the banal, looking for the redefinition of values, the re-invention of the meaningful, the mastering of the great totality.

Küchensystem system 25
system 25 kitchen system

Herbert H. Schultes

Herbert H. Schultes, geboren 1938, absolvierte ein Ingenieur- und Designstudium in München. Von 1961 bis 1967 war er als Assistent des Chefdesigners bei der Siemens AG tätig. Nach einer Lehrtätigkeit an den Kölner Werkschulen baute er den Studiengang Industrial Design an der Fachhochschule München auf. Von 1967 bis 1985 war er Partner bei Schlagheck & Schultes Design. Von 1985 bis 2000 war Herbert H. Schultes als Chefdesigner verantwortlich für das weltweite Industrial und Corporate Design der Siemens AG. Von 1997 bis 2000 war er Geschäftsführer der designafairs GmbH. Er war Initiator, Gründer und Vorsitzender des Vorstandes des Design Zentrums München und Board Member of International Council der IDCA Aspen. Seine vielfältigen Leistungen haben große öffentliche Anerkennung gefunden. Herbert H. Schultes ist Initiator und Mitbegründer des Instituts für Design Light an der Bauhaus-Universität Weimar und berufenes Mitglied der Freien Akademie der Künste Mannheim im Bereich Kulturforschung und -vermittlung. Im Februar 2001 gründete er gemeinsam mit der Diplomdesignerin Regine Ritz das Ritz Schultes Designstudio in Stegen am Ammersee.

Herbert H. Schultes, *born in 1938, studied engineering and design in Munich. From 1961 to 1967 he was assistant to the chief designer at Siemens AG. After teaching at the craft academy in Cologne, he established the Industrial Design course at Munich Polytechnic. From 1967 to 1985, he was a partner in Schlagheck & Schultes Design. From 1985 to 2000, Herbert H. Schultes was Chief Designer, responsible for the worldwide industrial and corporate design of Siemens AG, and from 1997 to 2000 he was also a director of designafairs GmbH. He was the initiator, founder and chairman of the board of the Munich Design Centre and a member of the International Council of IDCA Aspen. His work, covering a wide variety of fields, has achieved great public recognition. Herbert H. Schultes is the initiator and co-founder of the Institute for Design Light at the Bauhaus University in Weimar, and has been appointed a member of the Free Academy of Arts in Mannheim, dealing with research into and the dissemination of culture. In February 2001, together with designer Regine Ritz, he founded the Ritz Schultes design studio in Stegen am Ammersee.*

In meiner Arbeit sind für mich
folgende Einflüsse wichtig:
1. Minimalismus
2. Kultur
3. Sinnlichkeit
4. Technologie
5. Lightdesign
Selbsterklärende Funktionalität entsteht durch sinnliche Gestaltung.

The following influences are important
to me in my work:
1. Minimalism
2. Culture
3. Sensuality
4. Technology
5. Light design
Self-explanatory functionality arises from sensual design.

Zyklonstaubsauger Escargot
Escargot vacuum cleaner

Kanya Hiroi
Toshiyuki Yamanouchi

Kanya Hiroi, geboren 1953 in Japan, ist im Toshiba Design Center zuständiger Gruppenleiter für die dritte Designabteilung. Er absolvierte 1977 seinen Abschluss im Fach Industriedesign an der Tokyo Zokei University. Im gleichen Jahr erfolgte eine Anstellung in der Designabteilung der Firma Toshiba. Kanya Hiroi ist vorwiegend zuständig für das Design von Klimaanlagen, Fernseh- und Kochgeräten. In den Jahren 2001 bis 2003 war er zuständiger Manager für die Entwicklung neuer Unternehmen in der Abteilung HA Creation bei der Firma Toshiba Hauselektrogeräte. Seit April 2003 ist Kanya Hiroi angestellt in der gegenwärtigen Position.

Toshiyuki Yamanouchi, geboren 1967 in Tokio, Japan, ist Designspezialist der dritten Designabteilung. Er absolvierte 1991 seinen Abschluss im Fach „Innenausstattung und Handwerk" an der Musashino-Kunsthochschule. Im gleichen Jahr erfolgte seine Einstellung im Design Center der Firma Toshiba. In den ersten Jahren lag seine Zuständigkeit im Bereich „Digitale Bildgeräte". Im Anschluss widmete sich Toshiyuki Yamanouchi dem Öffentlichen Sektor in der Abteilung für industrielle Geräte und ist derzeit für das Design von Hauselektrogeräten zuständig. Er erhielt eine Auszeichnung für gutes Design von der Japanischen Gesellschaft zur Förderung Industriellen Designs (JIDPO), im Jahre 2000 wurde er für einen Flüssigkristallprojektor vom iF Hannover ausgezeichnet.

Kanya Hiroi, born in Japan in 1953, is Group Leader for the third design department in the Toshiba Design Center. He graduated in industrial design from Tokyo Zokei University in 1977, and was employed by Toshiba in the design department in the same year. Kanya Hiroi is predominantly responsible for the design of air conditioning systems, televisions and cookers. From 2001 to 2003, he was the manager responsible for the development of new ventures in the HA Creation department of Toshiba Household Appliances. He was promoted to his present position in April 2003.

Toshiyuki Yamanouchi, born in Tokyo, Japan, in 1967, is a design specialist in the third design department. He graduated in interior furnishings and crafts from the Musashino Academy of Art in 1991, and was employed by Toshiba in the same year. For the initial years, he worked in the field of digital image equipment. Toshiyuki Yamanouchi then turned his attention to the public sector in the industrial equipment department, and is currently responsible for the design of household electrical appliances. He has received an award for good design from JIDPO, the Japanese society for the promotion of industrial design, and in 2000 he received an award from iF Hanover for a liquid crystal projector.

Induktionskocher IHC-25PC
IHC-25PC induction heater

Hiroko Matsumoto

Hiroko Matsumoto, 1961 in Tokio (Japan) geboren, absolvierte 1983 seinen Abschluss im Fach Industriedesign an der Joshibi University of Art and Design. Im gleichen Jahr erfolgte seine Anstellung in der Designabteilung der Firma Toshiba. In den ersten fünf Jahren befasste er sich hauptsächlich mit dem Design kleiner Frisiergeräte wie Föhne oder Rasierapparate. Anschließend widmete er sich dem Design von Fernsehgeräten für den einheimischen Markt sowie von Fernsteuerungen und Fernsehgeräten mit hohem innenarchitektonischen Wert. Derzeit ist Hiroko Matsumoto zuständig für das Design von Mikrowellenöfen oder z.B. Kaffee- und Brotbackmaschinen. Er verantwortet das Design von Haushaltselektrogeräten und die Designplanung. Parallel wird in Zusammenarbeit mit Herstellern anderer Industriezweige, Einzelhändlern und Versandgeschäften die Entwicklung von Haushaltselektrogeräten vorangetrieben. Hiroko Matsumoto wurde ausgezeichnet mit dem Preis für gutes Design der Japanischen Gesellschaft zur Förderung von Industriedesign für Frisiergeräte, Bildgeräte und Kochgeräte, 1998 wurde er ausgezeichnet mit dem Preis für lange Lebensdauer für eine Dampfbürste. Von 2001 bis 2002 wurde er ausgezeichnet mit dem goldenen Preis für IH-Kochgeräte.

Hiroko Matsumoto, born in Tokyo, Japan, in 1961, graduated in industrial design at the Joshibi University of Art and Design in 1983. He joined the design department of Toshiba in the same year. In the first five years of his employment he dealt mainly with the design of small hairdressing appliances such as hair driers and shavers. He then turned his attention to the design of television sets for the domestic market, and of remote controls and televisions with a high interior decorating quality. Hiroko Matsumoto is currently working on the design of microwave ovens, coffee machines and baking machines. He is responsible for the design of household electrical appliances and design planning. In parallel, he promotes the development of household electrical appliances in cooperation with manufacturers from other branches of industry, retailers and mail order companies. Hiroko Matsumoto has received the Good Design Award from the Japanese society for the promotion of industrial design for hairdressing equipment, televisions and cookers, and in 1998 he won the Long Life Award for a steam brush. He also received the Gold Award for his cookery equipment in 2001 and 2002.

Smolik Reaction Pro Laufradsatz
Smolik Reaction Pro bike wheels

Hans Christian Smolik
Lutz Scheffer

Hans Christian Smolik, geboren 1944, ist gelernter Maschinenschlosser und Physikingenieur über den zweiten Bildungsweg. In seiner Zeit als aktiver Radrennfahrer begeisterte ihn die filigrane Fahrradtechnik so sehr, dass er zunächst als Entwickler, später auch als freier Fachjournalist, Autor mehrerer Fachbücher, Dozent und Sachverständiger tätig wurde. Er deckte u.a. eine Reihe technischer Mängel auf. Sein physikalisches Sachverständnis gab ihm dabei immer wieder Anstoß zu neuen Ideen, die er häufig gleich handwerklich umsetzte. Patente und wegbereitende Neuerungen in Sachen Leichtbau zeugen von diesem Engagement. Die Zweckmäßigkeit steht bei ihm auch in Sachen Design stets im Vordergrund.

Lutz Scheffer, geboren 1966 in Freiburg im Breisgau, studierte von 1989 bis 1993 Industriedesign an der FH für Gestaltung in Pforzheim. 1990 gründete er zusammen mit Viktor Lang und Rudi Neckel die Gruppe Neck-Neck für Gestaltung (Möbeldesign). Von 1993 bis 1997 war er freier Designer bei der Firma Votec. Im Jahre 1997 gründete er die Firma Bergwerk und war erfolgreich im Bau vieler Test-Sieger-Bikes. 1999 folgten Design, Entwicklung und Produktion der AUDI-MTB-Bikes. Im Januar 2003 gründete er die Firma Scheffer&Heimerdinger Design zusammen mit Dipl.-Ing. Andreas Heimerdinger. Seit 1999 widmen sie sich der Entwicklung und dem Design der Produkte für die Firma Canyon-Bicycles. Seit 2003 ist Lutz Scheffer im Bereich Fahrräder exklusiv für Canyon tätig. Lutz Scheffer ist begeisterter Drachenflieger und MTB-Fahrer.

Hans Christian Smolik zum Thema
„Gestaltung und Funktionalität im Bereich des Sports"
Im Sportbereich geht von der Abstraktion auf das Notwendigste und dem Einsatz modernster Werkstoffe die eigentliche Faszination aus. Das Interessante hierbei: Zweckmäßige Formgebung allein ist schon schön, vor allem wenn es sich um aerodynamisch ausgetüftelte Sportgeräte handelt. Design kann hier aber noch den berühmten Punkt auf das „i" setzen.

Hans Christian Smolik, *born in 1944, served an apprenticeship as a fitter and then studied physics and engineering. In his time as an active cyclist he was so enthusiastic about the filigree technology of bicycles that he entered that industry, first as a developer, and later also as a freelance journalist, author of several books on the subject, lecturer and expert inspector. He has, for instance, revealed a large number of technical deficiencies. His knowledge of physics has repeatedly led him to develop new ideas, which he has frequently put into practice – a commitment to which patents and path-breaking innovations in lightweight construction bear witness. Functionality is always in the foreground of his designs.*

Lutz Scheffer, *born in Freiburg im Breisgau in 1966, studied industrial design at the Fachhochschule für Gestaltung in Pforzheim from 1989 to 1993. In 1990, together with Viktor Lang and Rudi Neckel, he founded the Neck-Neck group for furniture design. From 1993 to 1997, he worked as a freelance designer for Votec. In 1997, he founded the Bergwerk company and successfully constructed several test winning bikes. In 1999, the design, development and production of the AUDI MTB bikes followed. In January 2003, he founded Scheffer & Heimerdinger Design together with Dipl.-Ing. Andreas Heimerdinger. Since 1999, they have been engaged in the design and development of products for Canyon Bicycles. Lutz Scheffer has worked exclusively for Canyon's bicycle division since 2003. He is an enthusiastic hang-glider pilot and MTB cyclist.*

Hans Christian Smolik on the topic of
"Design and Functionality in the Field of Sports":
In sports, the real fascination comes from abstraction right down to what is absolutely necessary, and the use of the latest materials. The interesting thing is that functional design is in itself beautiful, above all when aerodynamically refined sports equipment is concerned. Design can then still add the final touches.

Gira Türstationssäule
Gira doorkeeper column

Andreas Haug
Tom Schönherr
Andreas Dimitriadis

Andreas Haug, geboren 1946, begann nach Abitur und kaufmännisch-technischer Lehre bei Daimler-Benz in Stuttgart 1968 sein Designstudium bei Professor Klaus Lehmann an der Staatlichen Akademie der Bildenden Künste in Stuttgart. 1972 wurde er erster Mitarbeiter von Esslinger-Design und 1975 dort Geschäftsführender Gesellschafter. Von 1982 bis 1984 arbeitete er als Geschäftsführender Gesellschafter für frogdesign, wo er von 1984 bis 1987 die Positionen des Design-Consultant und Vice-President Design innehatte. 1987 gründete er gemeinsam mit Tom Schönherr Phoenix Product Design.

Tom Schönherr, geboren 1954, begann 1976 sein Designstudium, ebenso wie Andreas Haug bei Professor Klaus Lehmann an der Staatlichen Akademie der Bildenden Künste in Stuttgart. Von 1982 bis 1987 arbeitete er als Designer bei frogdesign, bis er gemeinsam mit Andreas Haug 1987 Phoenix Product Design gründete.

Seit Anfang 2003 bildet Andreas Dimitriadis als Mitinhaber gemeinsam mit Tom Schönherr und Andreas Haug das Führungstrio von Phoenix Product Design. Er studierte an der École Corvisart in Paris und an der FH für Gestaltung in Schwäbisch Gmünd Produktdesign, bevor er 1995 als Designer bei Phoenix Product Design angestellt wurde. Von 2000 bis 2001 verantwortete er hier als Art Director internationale Kunden aus den Bereichen Sanitär, Möbel, Badkeramik, Lifestyle-Accessoires und elektronische Produkte.

Andreas Haug, *born in 1946, served a commercial and technical apprenticeship with Daimler-Benz in Stuttgart after leaving school, and then studied design under Professor Klaus Lehmann at the State Academy of Fine Arts in Stuttgart from 1968 onwards. He was the first person to be employed by Esslinger-Design in 1972, and became a shareholder and director in 1975. From 1982 to 1984 he was a director of frogdesign, and held the positions of design consultant and Vice President Design there from 1984 to 1987. In 1987, together with Tom Schönherr, he founded Phoenix Product Design.*

Tom Schönherr, *born in 1954, started his design studies in 1976, and like Andreas Haug he was taught by Professor Klaus Lehmann at the State Academy of Fine Arts in Stuttgart. From 1982 to 1987 he worked as a designer for frogdesign, until he founded Phoenix Product Design together with Andreas Haug in 1987.*

Since the start of 2003, Andreas Dimitriadis *has been a co-owner and the third member of the management trio at Phoenix Product Design, together with Tom Schönherr and Andreas Haug. He studied product design at the École Corvisart in Paris and the Fachhochschule für Gestaltung in Schwäbisch Gmünd, and joined Phoenix Product Design as a designer in 1995. From 2000 to 2001, he was responsible there as an art director for international clients from the fields of sanitary ware, furniture, bathroom ceramics, lifestyle accessories and electronic products.*

Tom Schönherr über die Designphilosophie von Phoenix Product Design:
Mit unserem ganzheitlichen Design-Verständnis wollen wir neue Produkte nicht nur gut gestalten, sondern auch erfolgreich im Markt positionieren. Auf diesem Weg verknüpfen wir die Unternehmensphilosophie unserer Kunden mit strategischem Produktdesign, einer Analyse des kompletten Sortiments und langfristigen Veränderungen in der Gesellschaft. Letztendlich beziehen wir auch die gesamte Kommunikation – von der Namensgebung über Kataloggestaltung und Anzeigen bis hin zum Messeauftritt – in die Strategie mit ein. Denn nur wer diesen Bogen von der Unternehmensphilosophie bis zur Kommunikation spannen kann, hat in der heutigen Zeit eine Chance mit herausragendem Erfolg.

Tom Schönherr on the design philosophy of Phoenix Product Design:
Our holistic view of design means that we do not only want to create good products, but also position them successfully on the market. In this way we link the corporate philosophy of our clients with strategic product design, an analysis of the complete range, and long-term changes in society. Finally, we also embed the entire communications – from name finding through catalogue design and advertisements to trade fair presentations – in the strategy. For only those who can cover the full gamut from corporate philosophy to communications stand a chance of being outstandingly successful in today's world.

KMD New Headquarters

Mikkel Beedholm

Mikkel Beedholm, 1967 geboren, absolvierte 1993 sein Architekturstudium an der Königlichen Akademie der Bildenden Künste in Kopenhagen. Er ist Mitglied des Verbandes Akademischer Architekten (DAL/AA) und des Dänischen Rates Praktizierender Architekten (PAR). 1993 trat er als Angestellter bei KHRS arkitekter ein, wo er im Oktober 2002 Teilhaber wurde. Ebenfalls 2002 wurde er durch Ernennung des Dänischen Akademierates Mitglied der Dänischen Künstlergesellschaft. Mikkel Beedholm ist Mitglied des Prüfungsausschusses für die Abschlussprüfungen an der Königlichen Akademie, Vertreter des DAL als Jurymitglied bei Wettbewerben und Dozent an der Architekturfakultät der Königlichen Akademie. Mikkel Beedholm hat für sein Werk zahlreiche Auszeichnungen erhalten, wie im Jahr 2000 den ersten Preis im Architekturwettbewerb für das New Domicile – Kommunedata in Ballerup, Dänemark, und den ersten Preis für den Wettbewerb Architektur für die Menschlichkeit für einen AIDS/HIV Pavillon.

Mikkel Beedholm, born in 1967, graduated from the School of Architecture at the Royal Academy of Fine Arts, Copenhagen, in 1993. He is a member of the Association of Academic Architects (DAL/AA) and a member of the Danish Council of Practising Architects (PAR). He has been an employee at KHRS arkitekter since 1993 and became a partner in October 2002. In 2002, he also became a member of the Danish Artist Society appointed by the Danish Academy Council. Mikkel Beedholm is a member of the jury for final examination at the Royal Academy, representative of DAL as a jury member in competitions and lecturer at the Royal Academy, Architect School. Mikkel Beedholm has won numerous awards for his work such as the first prize in the competition for the New Domicile – Kommunedata in Ballerup, Denmark, in 2000 and the first prize in the Architecture for Humanity Competition for an AIDS/HIV pavilion.

Powercrusher PC 1275 I

Rainer Atzlinger

Rainer Atzlinger, geboren 1961, arbeitete von 1982 bis 1986 als Maschinenbau-Konstrukteur bei Silhouette Brillen in Linz. Im Anschluss absolvierte er die Kunstuniversität in Linz und diplomierte 1990 bei Prof. Gsöllpointner. Seit 1991 ist Rainer Atzlinger als Industriedesigner tätig. Studienauf-enthalte führten ihn zu Opel Interior Design in Rüsselsheim und General Motors Design Staff, Michigan, USA. 1999 gründete er gemeinsam mit Tom Hulan und Philipp Hummer das Designbüro RDD industrial / design network. Entwickelt werden neue Produkte mit hohem ästhetischen Anspruch, die in ihrer Sprache prägnant, futuristisch und doch formal zeitlos sind. Sie wurden ausgezeichnet mit dem „Roten Punkt für Hohe Designqualität" 1998 für die Gestaltung der Kompostwendemaschine „Uni 4000" und 1999 der Tiefzieh-maschine „Thermorunner TR4".

Rainer Atzlinger, *born in 1961, worked as a mechanical engineer for Silhouette Brillen in Linz from 1982 to 1986. He then attended the Art University in Linz and took his degree under Prof. Gsöllpointner in 1990. Rainer Atzlinger has worked as an industrial designer since 1991. Training placements took him to Opel Interior Design in Rüsselsheim, Germany, and the General Motors Design Staff in Michigan, USA. In 1999, together with Tom Hulan and Philipp Hummer, he founded RDD industrial / design network. The studio develops new products with great aesthetic appeal, in a language of form which is terse, futuristic and nevertheless timeless. It won the Red Dot for High Design Quality in 1998 for the design of the Uni 4000 compost turning machine, and in 1999 for the deep drawing machine Thermorunner TR4.*

Rainer Atzlinger über
„Gestaltung und die Anmutung von Kraft":
Wer ist nicht von gigantischen Schwermaschinen und ihren technischen Leistungen fasziniert? Maschinen, die nicht nur wegen ihrer Größe beeindrucken, sondern vermehrt durch anspruchsvolles Design, Innovation, Funktionalität und formale Qualität. Aber eine perfekte Form alleine ist nicht alles. Das Geheimnis liegt vielmehr im symbolischen und emotionalen Gehalt der Produkte, die ihre gestalteri-sche Kraft eben jener Symbiose aus Technik und Design entnehmen.

Rainer Atzlinger on
"Design and the Projection of Power":
Who could fail to be fascinated by gigantic, heavy machinery and its technical performance? Machines that are not only impressive on account of their size, but also and increasingly with their elegant design, innovation, functionality and formal quality. But perfect form on its own is not everything. The secret is rather to be found in the symbolic and emotional content of the products, which take their creative force from just that symbiosis of technology and design.

Hacksaw Frame 319

Daniel Höglund
Oskar Juhlin

Daniel Höglund wurde 1967 in Sundvall, Mittelschweden, geboren. 1995 machte er seinen Abschluss in Industriedesign am Designinstitut der Universität Umeå. Seit 1995 Angestellter bei Ergonomidesign, wurde er 1999 deren Teilhaber. Daniel Höglund befasst sich mit Projekten im Medizin- und Industriebereich.

Oskar Juhlin, 1968 in Stockholm/Schweden geboren, verließ 1995 als Industriedesigner die Universität Umeå. Im selben Jahr begann seine Tätigkeit für Ergonomiedesign, deren Teilhaber er 1999 wurde. Oskar Juhlin arbeitet an Projekten auf dem Gebiet der Säuglingspflege, Wildtiere und Industrie.

Daniel Höglund und Oskar Juhlin über
„Design und Ergonomie":
Ein erfolgreiches Produkt muss ins Auge stechen, muss etwas sein, das du haben willst. Im Einkaufszentrum hat man nur wenige Sekunden Zeit, um das Interesse des potenziellen Käufers zu wecken. Optisch erste Wahl zu sein bedeutet, dass man die Chance bekommt, die ergonomischen Qualitäten in den Händen des Nutzers physisch kommunizieren zu können, wie Griffigkeit, Struktur, taktile Beschaffenheit, eben Körper und Seele des Produkts. In den nächsten Jahren wird ein gut gestaltetes und ergonomisches Produkt deine ersten Eindrücke erfüllen und bei der Arbeit mit dir wachsen.

Daniel Höglund *was born in Sundsvall in the middle of Sweden in 1967. He graduated in Industrial Design at the Institute of design at Umeå University in 1995. Employed at Ergonomidesign in 1995, he has been a partner since 1999. Daniel Höglund works with projects within the medical and industrial fields.*

Oskar Juhlin, *born in Stockholm/Sweden 1968, graduated in Industrial Design at the Institute of design at Umeå University in 1995. He was employed by Ergonomidesign in 1995 and has been a partner since 1999. Oskar Juhlin works with projects within the baby care, wild life and industrial fields.*

Daniel Höglund and Oskar Juhlin on
"Design and Ergonomics":
A successful tool needs to be an eye-catcher, something you want to have. In the mall you've got seconds to catch the buyer's interest. Being the first pick visually means that you get a chance to physically communicate ergonomic qualities in the hands of the user. Such as grip comfort, textures, tactile experiences, the body and soul of the product. In the coming years a well-designed and ergonomic product will fulfil your first impressions and grow with you in your work.

Lamborghini Murcielago

Luc Donckerwolke

Luc Donckerwolke ist Belgier, geboren 1965 in Lima, Peru. Seine anfänglichen Studien führten ihn nach Burundi, Peru, Panama und Paraguay. Nach der Maturité, Diplôme de fin d´études secondaires, zog es ihn nach Senegal und Ruanda. Er hat seinen Abschluss in Industrial Engineering in Brüssel/Belgien sowie einen Verkehrsdesignabschluss in Vevey/Schweiz gemacht. Seine berufliche Laufbahn führte Donckerwolke 1990 an das Peugeot Advanced Styling Center in Poissy/Frankreich, 1992 an das Audi Styling Center in Ingolstadt, 1994 an das Skoda Design Center Mlada Boleslav, 1996 an das Audi Concept Studio München und 1997 an das Audi Concept Studio Ingolstadt. 1998 ging er zur Forschungs- und Entwicklungsabteilung von Lamborghini Sant´Agata. Luc Donckerwolke wurde vielfach ausgezeichnet, so mit dem Designers Europe (AI2) 1998 oder der Silbernen Auszeichnung für das beste Verkehrsprodukt D&AD im Jahre 2000. 2003 ist er Designer des Jahres (Designers Europe) und hat einen red dot: best of the best für den Murcielago sowie einen red dot für den Gallardo gewonnen.

Luc Donckerwolke is a Belgian born in Lima (Peru) in 1965. His primary studies took him to Burundi, Peru, Panama, and Paraguay. His secondary studies led him to Senegal and Rwanda with the Maturité, Diplôme de fin d´études secondaires. He has an industrial engineering degree from Brussels, Belgium, and a transportation design degree from Vevey, Switzerland. His professional experience led Donckerwolke to the Peugeot Advanced styling Center in Poissy, France, in 1990, the Audi Styling Center Ingolstadt in 1992, the Skoda Design Center Mlada Boleslav in 1994, the Audi Concept Studio Munich in 1996, and the Audi Concept Studio Ingolstadt in 1997. He joined Lamborghini R&D Sant´Agata in 1998. Luc Donckerwolke has received many awards such as the Designers Europe (AI2) in 1998 or the Silver Award for the most outstanding product for transport D&AD in 2000. In 2003, he is Designer of the Year (Designers Europe) and has won a "red dot: best of the best" for the Murcielago as well as a red dot for the Gallardo.

Luc Donckerwolke über „Autodesign und Emotion":

In der Fähigkeit, sich selbst mit seiner Kreation zu überraschen, liegt das Abenteuer der Gestaltung von Formen und Verbindung von Substanzen – wie ein Koch, der seine Speisen abschmeckt um der Möglichkeit willen, sie endlos zu vervielfältigen. Diese Fähigkeit, deine Möglichkeiten zu überschreiten, dich selbst in Erstaunen zu versetzen, ist das Geheimnis der Kreativität. Es gibt nichts Schöneres, als den Blick nicht abwenden zu können von etwas, das du selbst geschaffen hast, weil du nicht genug von dem Anblick bekommen kannst. Ich denke, dass von allen Sinnen der Gesichtssinn am schwersten zu sättigen ist, aber gleichzeitig ist er in unserer modernen Zivilisation auch am meisten gefordert, die Naivität, die Fähigkeit kindlichen Staunens bei der Erforschung der Umwelt zu bewahren. Das ist meine Aufgabe als Autodesigner: die Erzeugung eines Gefühls, das sich mit der Zeit entwickelt, aber immer an Anziehungskraft behält. Das Gefühl in Bezug auf Autodesign beginnt mit dem Gefühl, das der Designer bei der Gestaltung der Form spürt. Die Fähigkeit, die sieben Todsünden in ein Design zu übersetzen, ist das, was für einen Lamborghini notwendig ist. Es ist das Gefühl eines engen schwarzen Kleides, das ein puristisches Skelett umhüllt.

Luc Donckerwolke on "Car Design and Emotion":

The adventure of creating shapes, mixing volumes like cooks harmonising spices, then sacrificing flavours for the sake of being able to reproduce them in various numbers lies in the possibility to surprise oneself with one's creation. This ability to surpass your capabilities, to astonish yourself, is the secret of creativity. There is no such thing as not being able to quit watching something you have generated, not to be able to saturate yourself looking at something. I believe that of all the senses, sight is the most difficult to saturate, but it is also the most challenged one in our modern civilisation, keeping the naivety, the capability of marvelling like a child discovering its environment. This is my task as a car designer: creating an emotion that evolves with time but always retains an attraction power. The emotion related to car design starts with the emotion the designer feels when creating his shape. Being able to translate the seven deadly sins into a design is what is required for a Lamborghini. It is the emotion of a tight black dress that tailors a purist skeleton.

Mercedes-Benz CLK-Klasse
Mercedes-Benz CLK class

Mercedes-Benz Design

Mercedes-Benz Design besteht aus 530 Mitarbeitern aus 19 Nationen – mit Advanced Design Studios in Los Angeles/USA, Como/Italien und Yokohama/Japan sowie dem Hauptstandort Sindelfingen/Deutschland. Mercedes-Benz Design umfasst die Bereiche PKW-/NFZ-Design, Karosserie-Vorentwicklung, Advanced Design, Corporate Design und Design-Strategie.

Wie entstand das Design der neuen Mercedes-Benz CLK-Klasse?

Einen Nachfolger für das ebenso faszinierende wie erfolgreiche erste CLK-Coupé aus dem Jahr 1997 zu gestalten, war eine besondere Herausforderung für die Designer. Einerseits galt es, an eine große Coupé-Tradition der Marke Mercedes-Benz anzuknüpfen und deren klassische Merkmale wie Eleganz, Luxus und Hochwertigkeit noch stärker zu betonen als beim Vorgängerfahrzeug. Andererseits sollte das Fahrzeug den Hightech-Anspruch unseres Hauses zum Ausdruck bringen und den Weg in die Zukunft weisen. So haben wir dem Fahrzeug eine perfekte Symbiose aus Tradition und Innovation, kraftvoller Dynamik und souveräner Eleganz mitgegeben.

Design der Mercedes-Benz CLK-Klasse

Das neue CLK-Coupé repräsentiert eine eigenständige Modellreihe im PKW-Programm von Mercedes-Benz und betont diese Rolle durch ein bis ins Detail neu entwickeltes Design, das für den ebenso eleganten wie dynamisch-progressiven Auftritt des Zweitürers sorgt. Markante Stilelemente wie das durchgängige Band der rahmenlosen, voll versenkbaren Seitenscheiben, die markentypische Lamellen-Kühlermaske mit dem zentral angeordneten Mercedes-Stern, das neu interpretierte Vier-Augen-Gesicht sowie das schwungvoll gestaltete Coupé-Dach prägen den selbstbewussten Charakter der neuen CLK-Klasse.

Mercedes-Benz Design *comprises 530 employees from 19 countries – with Advanced Design Studios in Los Angeles/USA, Como/Italy and Yokohama/Japan as well as the headquarters in Sindelfingen/ Germany. Mercedes-Benz Design encompasses car/commercial vehicle design, preliminary bodywork development, advanced design, corporate design and design strategy.*

How did the design of the new Mercedes-Benz CLK Class come about?

Designing a successor to the highly fascinating and just as successful first CLK coupé from 1997 was a special challenge for the designers. On the one hand, the great coupé tradition of the Mercedes-Benz marque had to be continued and its classical features of elegance, luxury and quality emphasised even more strongly than in the predecessor. On the other hand, the vehicle was intended to express the high tech capabilities of our company and point the way to the future. We therefore gave the car a perfect symbiosis of tradition and innovation, powerful dynamism and self-confident elegance.

Design of the Mercedes-Benz CLK Class

The new CLK coupé is a unique model series within the Mercedes-Benz passenger car portfolio. A fact emphasised by a two-door design – newly developed right down to the finest detail – which exudes both elegance and dynamic progression. Prominent styling elements – such as frameless, fully-lowering side windows that form a continuous band, a classic Mercedes radiator grille with central three-pointed star, the new reinterpretation of the twin-headlamp face and the sweeping curve of the coupé roof – highlight the confident character of the new CLK Class.

Renault Mégane Dynamique Luxe 1,9 dci

Patrick le Quément

Patrick le Quément, 1945 in Marseille geboren, ist derzeit Senior Vice President Corporate Design bei Renault und Designberater auf Vorstandsebene für Nissan Motors. Er hat drei Söhne und lebt in einem selbst entworfenen Haus in einer reizenden Kleinstadt westlich von Paris. Sein Vater, Offizier in der Fremdenlegion, starb bei einem Verkehrsunfall, als Patrick le Quément erst zehn Jahre alt war. Seine britische Mutter beschloss zu dieser Zeit, ihn nach Großbritannien zur Ausbildung zu schicken. Dort blieb er bis 1966, dem Jahr, als er am Birmingham Institute of Art & Design seinen Bachelor-Abschluss in Product Design Engineering machte. Patrick le Quément erhielt zahlreiche Auszeichnungen, darunter 1992 den französischen Grand Prix National für Industriedesign, 1996 den Doktorhut der University of Central England und 1998 Ritter des „Ordre National" der französischen Ehrenlegion. Darüber hinaus ist er Vorsitzender des Kuratoriums der Ecole Nationale Supérieure für Industriedesign in Paris.

Patrick le Quément, born in 1945 in Marseille, is currently Renault's Senior Vice President Corporate Design and Design consultant for Nissan Motors at board level. He has three sons and lives in a house that he designed himself in a delightful little town to the west of Paris. His father, an officer in the Foreign Legion, was killed in a road accident when Patrick le Quément was still only ten years old. His mother, of British nationality, decided at that point to send him across the Channel to complete his studies. He would stay in Britain until 1966, in which year he graduated from the Birmingham Institute of Art & Design with a BA in Product Design Engineering under his belt. Patrick le Quément has received numerous awards, including the French Grand Prix National for Industrial Design in 1992, the award of Doctor of the University of Central England in 1996, and Knight of the "Ordre National" of the French Legion of Honour in 1998. He is also chairman of the board of trustees of the Ecole Nationale Supérieure of Industrial Design in Paris.

Patrick le Quément über
„Mut zu extremen Formen im Automobildesign":

Welche Form bezeichnet man als extrem? Die des Citroën DS zu Beginn der 50er Jahre, als Flaminio Bertoni dies Auto konzipierte? Den Stil des Austin Mini Mitte der 50er Jahre, als Alec Issigonis dies wunderbare kleine Fahrzeug entwarf? Oder die Form des ersten VW Golf zu Beginn der 70er Jahre, als Giorgetto Giugiaro ihn schuf? All diese Fahrzeuge erlebten kommerzielle Startschwierigkeiten, die mit der Originalität ihrer Form zusammenhingen. Keines der Fahrzeuge war mit dem Ziel geschaffen worden zu provozieren. Mit allen hoffte man in kürzester Zeit – nach nur einem ersten kurzen Moment der Überraschung – eine maximale Anzahl von Menschen zu überzeugen. Sie haben es geschafft. Originalität, nicht Provokation. Ist es nicht das, was notwendig ist, um im Automobildesign erfolgreich zu sein? Nein. Es gibt Autos ohne Originalität, die sich sehr gut verkauft haben (...).

Patrick le Quément on
"Daring Extreme Shapes in Automobile Design":

What shapes do we call extreme? That of the Citroën DS in the early 1950s, when Flaminio Bertoni designed the car? The style of the Austin Mini in the mid 50s, when Alec Issigonis created that wonderful little vehicle? Or the form of the first VW Golf at the beginning of the 70s, as produced by Giorgetto Giugiaro? All those vehicles experienced commercial difficulties at the start, as a consequence of the originality of their form. None of them was designed with the aim of being provocative. With all of them, the manufacturers hoped to persuade a maximum number of people in the shortest possible time – after a first brief moment of surprise. And they did. By being original, not provocative. Isn't that what we need if we are going to be successful in automobile design? No. There are cars without originality which have sold very well (...).

Audi Messekonzept
Audi trade fair concept

Eva Durant
Andreas Notter

Eva Durant studierte von 1980 bis 1984 Architektur und von 1984 bis 1988 Innenarchitektur. In den Jahren 1989 bis 1990 war sie Projektpartnerin bei Eduard Samo architectos in Barcelona. Von 1990 bis 1992 folgte ein Aufbaustudium Architektur an der Hochschule für Künste, Bremen, in der Klasse von William Alsop. Von 1992 bis 1994 war sie Projektarchitektin bei Schunck und Partner in München und im Jahre 1992 Mitgründerin des Büros tools off.architecture in München.

Andreas Notter studierte von 1983 bis 1988 Innenarchitektur. In den Jahren 1985 bis 1986 folgte eine Mitarbeit bei Agrest & Gandelsonas Architects in New York. Von 1989 bis 1990 war er Projektpartner bei Eduard Samo architectos in Barcelona. Von 1990 bis 1993 folgte ein Studium der Architektur an der Hochschule Bremen und parallel von 1990 bis 1992 ein Aufbaustudium Architektur an der Hochschule für Künste in Bremen in der Klasse von William Alsop. Im Jahre 1992 war Andreas Notter Mitgründer des Büros tools off.architecture in München.

Eva Durant und Andreas Notter über „Kommunikation und Marke":
Messekommunikation ist Markenkommunikation, in welche die Produktpräsentation integriert ist. Sämtliche Elemente sind in die Kommunikation einbezogen, es gibt keine rein baulichen oder ornamentalen Bestandteile: Gestaltung, Orientierung und Information bilden eine Einheit.

Eva Durant *studied architecture from 1980 to 1984 and interior design from 1984 to 1988. In 1989 and 1990, she was a project partner at Eduard Samo architectos in Barcelona. From 1990 to 1992, she attended a further course in architecture at the Academy of Arts in Bremen, taught by William Alsop. From 1992 to 1994 she was a project architect with Schunck und Partner in Munich, and founded tools off.architecture together with Andreas Notter in Munich in 1992.*

Andreas Notter *studied interior design from 1983 to 1988, and then worked for Agrest & Gandelsonas Architects in New York from 1985 to 1986. From 1989 to 1990 he was a project partner at Eduard Samo architectos in Barcelona. He then studied architecture at Bremen University from 1990 to 1993, and in parallel attended a further course in architecture at the Academy of Arts in Bremen, taught by William Alsop. Andreas Notter founded tools off.architecture together with Eva Durant in Munich in 1992.*

Eva Durant and Andreas Notter on "Communication and Brand":
Trade fair communication is brand communication with integrated product presentation. All the elements are incorporated in the communication, and there are no purely structural or ornamental components. The design, orientation and information form a single unit.

Braillezeile B2K-44
B2K-44 Braille display

Bruno Sijmons

Bruno Sijmons, geboren 1951, ist Niederländer. Er studierte Industriedesign an der FH Niederrhein in Krefeld und ist seit 1980 selbständiger Designer. Von 1975 bis 1988 hatte er Lehraufträge an der FH Niederrhein und der Universität GHS Essen. In den Jahren 1991 und 1992 war er wissenschaftlicher Mitarbeiter in einem Forschungsprojekt über blindengerechte Gestaltung an der Universität GHS Essen. Für das auf dieser Grundlagenforschung basierende modulare Blindengerätesystem wurde er 1992 mit einem „Roten Punkt" des Design Zentrums Nordrhein Westfalen ausgezeichnet. Seitdem widmete er sich der Entwicklung und Realisation von über 30 Hilfsmitteln für Sehbehinderte und Blinde. Seit 1996 ist er Creative Engineer bei design-consulting hannelore albaceli mit den Spezialgebieten CAD, fotorealistisches Rendern und Rapid Prototyping.

Bruno Sijmons, *born in 1951, comes from the Netherlands. He studied industrial design at the Fachhochschule Niederrhein in Krefeld, and has been a self-employed designer since 1980. From 1975 to 1988, he taught at the Fachhochschule Niederrhein and at Essen University. In 1991 and 1992 he was an academic assistant in a research project on design for the blind at Essen University, and won a red dot from the Design Zentrum Nordrhein Westfalen in 1992 for his modular system for the blind which was based on that fundamental research. Since then, he has devoted himself to the development and implementation of over 30 aids for the blind and partially sighted. Since 1996, he has held the position of Creative Engineer at design-consulting hannelore albaceli, with the special fields of CAD, photorealistic rendering and rapid prototyping.*

Bruno Sijmons über „Gestaltung und Imagination":
Das Handwerkszeug des Gestalters umfasst heute auch ein Hightech-Instrumentarium, mit dem sich täuschend realistisch Produkte und Welten entwerfen, konstruieren und visualisieren lassen.
Dem seelenlosen Objekt Leben einzuhauchen vermag aber nur die Vorstellungskraft, wie Menschen mit diesem Produkt leben und in diesen Welten fühlen – und ich weiß, dazu gehört Begeisterung.

Bruno Sijmons on "Design and Imagination":
The designer's toolkit nowadays includes high tech instruments with which products and environments can be drafted, designed and graphically displayed with deceptive realism.
But only the ability to imagine how people live with those products and feel in those environments can breathe life into soulless objects – and I know that that demands enthusiasm.

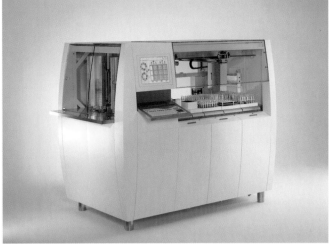

Platten- und Probenverarbeitungssystem David MBA 400
David MBA 400 slide and sample processing system

Petra Kurz–Ottenwälder und
Max Ottenwälder

Petra Kurz–Ottenwälder und Max Ottenwälder studierten an der FH für Gestaltung in Schwäbisch Gmünd. Dort betreiben sie mit ihrem Team seit 1991 das Büro für Industriedesign Ottenwälder und Ottenwälder. Max Ottenwälder publiziert in Fachzeitschriften und Büchern. Beide halten Vorträge und Seminare und sind Jurymitglieder nationaler und internationaler Designwettbewerbe. Petra Kurz-Ottenwälder ist zudem Beirätin der Ikea-Stiftung.

Petra Kurz–Ottenwälder *and* Max Ottenwälder *studied at the Fachhochschule für Gestaltung in Schwäbisch Gmünd, where they have run the Ottenwälder und Ottenwälder studio for industrial design with their team since 1991. Max Ottenwälder publishes articles in professional journals and books. Both deliver lectures and lead seminars, and serve on the juries of national and international design competitions. Petra Kurz-Ottenwälder is also an adviser to the Ikea Foundation.*

Petra Kurz–Ottenwälder und Max Ottenwälder über „Die Situation in der Medizin, im Labor":
Hinter jeder namenlosen Probe steht eine konkrete Frage, deren Antwort 100-prozentig exakt und richtig sein muss. Oftmals lebenswichtige und lebenserhaltende Untersuchungen werden automatisiert, um z.B. die Qualität der Test-Reproduzierbarkeit und Test-Empfindlichkeit zu verbessern. Das Design einer Maschine, einer Anlage, eines Geräts im medizinischen Bereich muss die Kompetenz, die hohe Verantwortung und die notwendige Sensibilität im Umgang mit lebenswichtigen Fragen visualisieren und transportieren.

Petra Kurz–Ottenwälder and Max Ottenwälder on "The Situation in Medicine and in the Laboratory":
Behind every anonymous specimen there is a concrete question waiting for an answer which has to be 100 percent precise and correct. Tests which are often of vital importance are automated, to improve for example their reproducibility and sensitivity. The design of a machine, system or piece of equipment in the medical field has to convey and demonstrate expertise, the high degree of responsibility and the necessary sensitivity in dealing with vital questions.

Webteppichboden Tec Pearl
Tec Pearl carpet

Claudia de Bruyn
Achim Nagel

Claudia de Bruyn studierte Innenarchitektur und Architektur an der FH Düsseldorf. In den Jahren 1988 bis 1992 erhielt sie eine Auszeichnung durch den BDIA-Förderpreis. Von 1993 bis 2001 war sie Leiterin der Innenarchitektur im Architekturbüro Ingenhoven, Overdiek und Partner in Düsseldorf. Im Jahre 2000 gründete sie mit ihrem Partner Achim Nagel „two product development and integrated design" in Ratingen. Im Jahre 2001 folgte die Gründung von „Cossmann_de Bruyn Architektur, Innenarchitektur und Design" in Düsseldorf.

Achim Nagel studierte Architektur an der TU Hannover. In den Jahren 1986 und 1987 war er Architekt im Büro Architekten Schweger und Partner in Hamburg. Von 1988 bis 1989 Projektleiter bei der Bertelsmann AG in Gütersloh, war Achim Nagel von 1990 bis 1993 dort Leiter der Zentralen Bauabteilung. Von 1993 bis 1999 war er Partner im Architekturbüro Ingenhoven, Overdiek und Partner in Düsseldorf. 1999 gründete er die Primus Immobilien AG in Düsseldorf. Im Jahre 2000 folgte gemeinsam mit der Partnerin Claudia de Bruyn die Gründung von „two product development and integrated design" in Ratingen. Zu ihren Klienten zählen u.a. die Siteco Beleuchtungstechnik GmbH in Traunreut, die Carpet Concept Objektteppichboden GmbH in Bielefeld, die A.S. Création Tapeten AG in Gummersbach sowie die BASF AG in Ludwigshafen.

Claudia de Bruyn und Achim Nagel über „Produktgestaltung":
Sinnvolle Produkte entstehen immer im Spannungsfeld von wirtschaftlichem Kalkül und ästhetischer Intuition. Two entwickelt in diesem Umfeld nachhaltige Produkte mit überraschenden Innovationen. Dabei ist die Ästhetik Ergebnis der Logik der Produktstruktur und der Authentizität der verwendeten Materialien.

Claudia de Bruyn *studied interior design and architecture at Düsseldorf Polytechnic. She received a BDIA scholarship from 1988 to 1992. From 1993 to 2001, she headed the interior design team at architects Ingenhoven, Overdiek und Partner in Düsseldorf. Together with her partner Achim Nagel, she founded "two product development and integrated design" in Ratingen in the year 2000. In 2001, this was followed by the foundation of "Cossmann_de Bruyn Architektur, Innenarchitektur und Design" in Düsseldorf.*

Achim Nagel *studied architecture at the Technical University of Hanover. From 1986 to 1987, he worked as an architect for Schweger und Partner in Hamburg. From 1988 to 1989 he was a project manager with Bertelsmann AG in Gütersloh, moving up to become head of the central construction department there from 1990 to 1993. From 1993 to 1999, he was a partner in the architectural firm Ingenhoven, Overdiek und Partner in Düsseldorf. He founded Primus Immobilien AG in Düsseldorf in 1999. This was followed in 2000 by the foundation of "two product development and integrated design" in Ratingen together with Claudia de Bruyn. Their clients include Siteco Beleuchtungstechnik GmbH in Traunreut, Carpet Concept Objektteppichboden GmbH in Bielefeld, A.S. Création Tapeten AG in Gummersbach and BASF AG in Ludwigshafen.*

Claudia de Bruyn and Achim Nagel on "Product Design":
Sensible products are always created in the field of tension between economic calculation and aesthetic intuition. In that environment, Two develops sustainable products with surprising innovations. The aesthetics are a part of the logic of product structure and the authenticity of the materials used.

Webteppichboden Tec Wave
Tec Wave carpet

Hans-Ullrich Bitsch
Hadi Teherani
Ulrich Nether

Hans-Ullrich Bitsch absolvierte 1968 seinen Abschluss als Diplom-Designer an der Hochschule des Saarlandes. Im Jahre 1969 erhielt er eine Berufung an das International Institute of Design, Washington D.C., und 1970 an das Harrington Institute, Roosevelt University, Chicago. Von 1970 bis 1972 schloss sich ein Aufbaustudium „Industrial Design, Graduate Studies" am Illinois Institute of Technologie in Chicago an. 1972 folgte die Ernennung zum Professor an der Fachhochschule Düsseldorf. 1973 eröffnete er das Architektur- und Designbüro Prof. Bitsch und Partner mit Sitz in Düsseldorf. 1979 hatte er einen Lehrauftrag an der TU in Delft, 1982 an der University of Texas in Arlington und 1988 an der École d'Architecture in Paris. 1997 wurde er an die Universität von Neapel Frederico II im Postdoktoranden-Aufbaustudium berufen. 1998 folgte die Gründung der Design-Partnerschaft B+T mit Sitz in Hamburg gemeinsam mit Hadi Teherani. Seit 2001 firmiert diese als B+T Design Engineering Aktiengesellschaft mit Sitz in Hamburg.

Hadi Teherani machte 1984 sein Diplom in Architektur an der TU Braunschweig. Von 1984 bis 1987 folgte die Mitarbeit im Planungsbüro von Professor Achim Schürmann in Köln. Von 1989 bis 1991 schloss sich eine Lehrtätigkeit an der TU Aachen am Lehrstuhl von Professor Volkwin Marg an. Seit 1990 ist Hadi Teherani selbständiger Architekt. Im Jahre 1991 schloss sich die Gründung des Büros Bothe Richter Teherani mit Sitz in Hamburg an. Es folgten Tätigkeiten wie 1993 beim Hamburger Stadtentwicklungsforum und 1995 im Internationalen Workshop in Innsbruck und Chemnitz. 1996 hatte Hadi Teherani Lehraufträge an der Muthesius-Hochschule in Kiel und an der Fachhochschule in Hamburg. 1998 folgte die Gründung der Design-Partnerschaft B+T mit Sitz in Hamburg gemeinsam mit Prof. H.-U. Bitsch. Seit 2001 firmiert sie als B+T Design Engineering Aktiengesellschaft in Hamburg.

Ulrich Nether, geboren 1961, studierte von 1982 bis 1989 Kunstpädagogik und Innenarchitektur in Düsseldorf. 1989 war er Projektleiter für die Planung und den Bau des Pavillons der damaligen Europäischen Gemeinschaft auf der EXPO '92 in Sevilla. 1992 gründete er ein eigenes Büro in Düsseldorf, dessen Tätigkeitsschwerpunkt im Corporate Design liegt – vom Gebäude bis zum Produkt. 1995 arbeitete er in einer projektbezogenen Partnerschaft mit dem Büro Prof. Hans-Ullrich Bitsch zusammen. Im Jahre 1997 erhielt er gemeinsam mit Prof. Bitsch den Joseph-Binder-Award. Im Jahre 2001 gründete er mit Prof. Bitsch, Hadi Teherani u.a. die B+T Design Engineering Aktiengesellschaft mit Sitz in Hamburg.

Hans-Ullrich Bitsch *graduated as a designer at the University of the Saarland in 1968. In 1969, he followed up with a course at the International Institute of Design in Washington D.C., and in 1970 at the Harrington Institute, Roosevelt University, Chicago. From 1970 to 1972 he attended the "Industrial Design, Graduate Studies" course at the Illinois Institute of Technology in Chicago. He was appointed professor at the Fachhochschule Düsseldorf in 1972, and in 1973 founded the Prof. Bitsch und Partner studio for architecture and design, also in Düsseldorf. In 1979, he lectured at the Technical University of Delft, in 1982 at the University of Texas in Arlington, and in 1988 at the École d'Architecture in Paris. In 1997 he accepted an invitation to attend a postdoctoral course at the Frederico II University in Naples. The foundation of the B+T design partnership together with Hadi Teherani, based in Hamburg, followed in 1998. Since 2001, the firm has traded under the name of B+T Design Engineering Aktiengesellschaft, still based in Hamburg.*

Hadi Teherani *took his degree in architecture at the Technical University of Braunschweig in 1984. From 1984 to 1987 he worked in the planning office of Professor Achim Schürmann in Cologne, followed by teaching activities at the Technical University of Aachen under Professor Volkwin Marg from 1989 to 1991. Hadi Teherani has practised as an architect since 1990. In 1991, he founded the Bothe Richter Teherani firm based in Hamburg. His activities there involved him in the Hamburg Urban Development Forum in 1993 and the international workshops in Innsbruck and Chemnitz in 1995. In 1996, Hadi Teherani lectured at the Muthesius-Hochschule in Kiel and at Hamburg Polytechnic. In 1998, the B+T design partnership was founded together with Prof. H.-U. Bitsch. Since 2001, the firm has traded under the name of B+T Design Engineering Aktiengesellschaft, still based in Hamburg.*

Ulrich Nether, *born in 1961, studied art education and interior design in Düsseldorf from 1982 to 1989. In 1989, he was project manager for the planning and construction of the European Community pavilion at EXPO '92 in Seville. In 1992 he founded his own studio in Düsseldorf, focusing on corporate design, from buildings to products. In 1995, he worked on a joint project with Prof. Hans-Ullrich Bitsch's firm, and in 1997 received the Joseph Binder Award together with Prof. Bitsch. In 2001, he founded B+T Design Engineering Aktiengesellschaft in Hamburg, together with Prof. Bitsch, Hadi Teherani and others.*

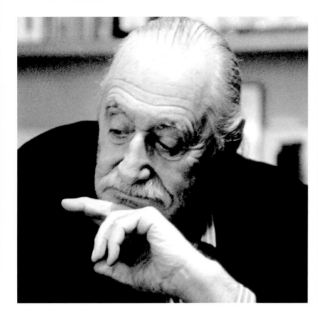

Ettore Sottsass
Christopher Redfern

Ettore Sottsass, 1917 geboren, erwarb im Jahre 1939 sein Diplom am Polytechnikum in Turin. 1947 eröffnete er in Mailand ein Büro, in dem er sich hauptsächlich auf Architektur- und Designprojekte konzentrierte. 1958 begann er als Designberater für Olivetti zu arbeiten. Diese Zusammenarbeit sollte 30 Jahre andauern und ihm drei Designauszeichnungen mit dem Compasso d'Oro einbringen. 1976, nach Abschluss einer ausgedehnten Vorlesungsreihe an englischen Universitäten, wurde ihm am Royal College of Art in London die akademische Ehrenwürde verliehen. Im Jahre 1981 gründete er die Memphis-Gruppe, die sich rasch als Symbol des „neuen Designs" und Aushängeschild der zeitgenössischen Avantgardebewegung etablierte. Ein Jahr später gründete er das Sottsass Associati Studio, in dem er sein Werk als Architekt und Designer fortsetzte. Seine Arbeiten und Projekte sind Teil der ständigen Sammlungen großer Museen in vielen Ländern der Welt wie z.B. das Museum of Modern Art in New York, das Metropolitan Museum in New York und das Centre Georges Pompidou in Paris.

Christopher Redfern, 1972 geboren, studierte in England und Deutschland und erwarb sein Diplom in der Fachrichtung Design. 1994 arbeitete er als Industriedesigner in Hongkong und China. Später zog er nach Stockholm, wo er in einem Architekturbüro als Möbeldesigner und Innenarchitekt tätig war. 1995 zog er schließlich nach Mailand, wo er auch heute noch lebt und arbeitet. 1996 trat er in das Büro von Ettore Sottsass ein und wurde zwei Jahre später dessen Partner für Industriedesign. Zu seinen Kunden gehören Siemens, Zumtobel Staff, Seiko (Japan), Agfa, Kaldewei, Alessi, Telecom Italia, LG Electronics, ICF, Bodum, LaSanMarco und Poltrona Frau.

Christopher Redfern über „Licht im Büro":
Computerbildschirme, Notebooks, Mobiltelefone, Rechner, Fernsehschirme und Displays summen, vibrieren und spucken Informationen aus, von denen einige nützlich sind und andere nicht. Die Beleuchtung dieser Informationen ist im heutigen modernen Büro äußerst wichtig. Die Leute sollten sehen können, dass ihr Stift blau und nicht schwarz schreibt, sehen können, dass die Krawatte des Präsidenten rot ist und nicht pink, und sie sollten auf ihre Computerbildschirme schauen können, ohne schielen oder den Kopf in einen bestimmten Winkel drehen zu müssen, weil das Licht blendet. Die Leute sollten in einer Umgebung arbeiten können, in der das Licht angenehm und gleichmäßig ist; ein Licht, das unser Tun umgibt, ohne dass wir überhaupt wissen, woher es kommt; ein Licht ohne das geringste Flimmern oder Flackern; ein Licht, das unsere Konzentration nicht stört, so dass wir stundenlang arbeiten können, ohne zu merken, wie die Zeit vergeht, und in diesen wichtigen Sitzungen einschlafen.

Lichtsystem Light Fields/Light Fields – S
Light Fields/Light Fields – S lighting system

Ettore Sottsass, *born in 1917, graduated in 1939 obtaining his degree from the Turin Polytechnic. In 1947, he opened a professional studio in Milan where he concentrated on architectural and design projects. In 1958, he began working with Olivetti as a design consultant, a collaboration which was to last over thirty years and which earned him three Compasso d'Oro design awards. In 1976, following an extensive lecture tour of English universities, he was awarded an honorary degree by the Royal College of Art in London. In 1981, he founded the Memphis group, which swiftly established itself as a symbol of the "new design" and a reference for the contemporary avant-garde movement. One year later, he founded the Sottsass Associati studio with which he pursued his work as an architect and designer. His works and projects form part of the permanent collections of major museums in a great many countries. Examples of this include the Museum of Modern Art in New York, the Metropolitan Museum in New York and the Centre Georges Pompidou in Paris.*

Christopher Redfern, *born in 1972, graduated in design after studying in England and Germany. In 1994, he worked as an industrial designer in Hong Kong and China. He later moved to Stockholm, where he worked as a furniture and interior designer in an architecture studio. In 1995, he moved to Milan where he now lives and works. He joined Ettore Sottsass in 1996 and, in 1998, he became his associate for Industrial Design. He has produced work for clients such as Siemens, Zumtobel Staff, Seiko (Japan), Agfa, Kaldewei, Alessi, Telecom Italia, LG Electronics, ICF, Bodum, LaSanMarco and Poltrona Frau.*

Christopher Redfern on "Lighting in the Office":

Computer screens, laptops, mobile phones, calculators, televisions and displays all buzzing, vibrating and spitting out information, some of which is useful and some of which is not. The illumination of this information is most important in the present-day office. People should be able to see that their bureau is writing blue and not black; to see that the president's tie is red and not pink; to see their computer screens without having to squint or look from an angle because of blinding reflections. People should be able to work in an environment where light is "sweet" and uniform; a light which envelopes our actions without us even knowing where it is coming from; a light without the faintest flicker or glare; a light which does not disturb our concentration, so we can work for hours and hours without realising the passage of time and so fall asleep in those important meetings.

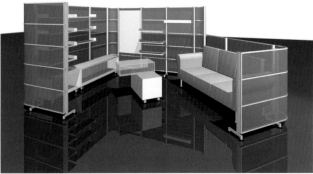

Stellwand Skin + Structure
Skin + Structure partition

**Carmen Greutmann–Bolzern
Urs Greutmann**

Carmen Greutmann-Bolzern, geboren 1956, besuchte vier Jahre lang die Hochschule für Gestaltung und Kunst in Zürich in der Fachklasse für Produkt- und Raumgestaltung und schloss diese als Diplom-Innenarchitektin HfG 1984 ab. Im gleichen Jahr gründete sie gemeinsam mit Urs Greutmann eine eigene Firma für Innenarchitektur und Produktgestaltung. Die Greutmann Bolzern AG für Gestaltung gewann zahlreiche Preise in internationalen Wettbewerben wie den Internationalen Braunpreis Deutschland und den 1. Preis für das Konzept und Mobiliar für die Stadtverwaltung Zürich. Ausgezeichnet wurden sie u.a vom Design Center in Stuttgart, dem iF Hannover sowie dem Design Zentrum Nordrhein Westfalen in Essen, und sie erhielten ein Ikea-Stipendium. Seit April 2003 hat Carmen Greutmann-Bolzern gemeinsam mit Urs Greutmann einen Lehrstuhl für Möbel, Geräte und Funktionsobjekte an der Akademie der Bildenden Künste in München inne.

Urs Greutmann, geboren 1959, besuchte vier Jahre lang die Hochschule für Gestaltung und Kunst in Zürich in der Fachklasse für Produkt- und Raumgestaltung und schloss diese als Diplom-Innenarchitekt HfG 1984 ab. Im gleichen Jahr gründete er gemeinsam mit Carmen Greutmann-Bolzern eine eigene Firma für Innenarchitektur und Produktgestaltung.

Carmen Greutmann-Bolzern und Urs Greutmann über „Büro und Raum":

Kommunikationspunkte wie die Kaffeemaschine in der Ecke oder der Kopierer im Flur sind Zwischenräume und auch Un-Orte, die in Zukunft wichtiger werden als der eigentliche Arbeitsplatz. Sie repräsentieren im Lebensraum Büro das, was in der Stadt der Park ist, das Straßencafé, frei zugängliche, öffentliche Orte, die einen sozialen Rahmen bilden. Dieser öffentliche Raum im Innenraum ist die Sauerstoffversorgung für jede Form von Unternehmen. Hier findet Kreativität statt, hier wird kurz und hocheffizient kommuniziert, hier wird gefeiert und präsentiert, hier wird interaktiv gedacht und informell gehandelt.

Carmen Greutmann-Bolzern, born in 1956, attended the course in product and room design at the Hochschule für Gestaltung und Kunst in Zurich for four years and graduated as an interior designer in 1984. In the same year, together with Urs Greutmann, she founded her own firm for interior architecture and product design. Greutmann Bolzern AG für Gestaltung won numerous awards in international competitions such as the International Braun Prize of Germany, and the first prize for the concept and furnishings for the city council offices in Zurich. The studio also won awards from the Design Centre in Stuttgart, iF Hanover and the Design Zentrum Nordrhein Westfalen in Essen, and the partners received an Ikea scholarship. Since April 2003, Carmen Greutmann-Bolzern and Urs Greutmann have occupied a chair for furniture, appliances and functional objects at the Academy of Fine Arts in Munich.

Urs Greutmann, born in 1959, attended the course in product and room design at the Hochschule für Gestaltung und Kunst in Zurich for four years and graduated as an interior designer in 1984. In the same year, together with Carmen Greutmann-Bolzern, he founded his own firm for interior architecture and product design.

Carmen Greutmann-Bolzern and Urs Greutmann on "Offices and Space":

Focal points of communication like the coffee machine in the corner or the copier in the corridor are gaps and non-places which will in future become more important than the workplace itself. In the environment of the office, they represent what a park or a street café is to a city; freely accessible, public places that provide a social framework. This internal public space is the oxygen supply to every type of company. That is where creativity takes place, where people communicate briefly and highly efficiently, where celebrations are held and presentations made, where thought is interactive and actions informal.

Personal Entertainment Organizer PEG-NR70V Clie

Tetsu Kataoka

Tetsu Kataoka, geboren 1965, studierte Industriedesign als Hauptfach an der Nihon University College of Art in Japan. 1988 kam er als Produktdesigner zu Sony. Von 1994 bis 1998 arbeitete er im Design Center von Sony Corporation of America und ist heute Art Director im Sony Design Center Tokyo Office. Er verfügt über umfangreiche Erfahrungen auf verschiedenen Gebieten wie TV, Videokameras, Personal Audio (Sports Type Walkman WM-FS 595, Network Walkman NW-MS 9, E9) und PDA (Clie PEG-T400, -T600 und PEG-NR70). Zurzeit beschäftigt er sich mit dem Design von Personalcomputern und PDA.

Tetsu Kataoka über
„Funktionales Design für Multimedia":
Es ist wichtig, dass der Benutzer anspruchsvolle und komplizierte Funktionen einfach und intuitiv betätigen kann. Das Streben nach Schönheit in der Form muss also einhergehen mit der Gestaltung einer logischen Anordnung, die der Benutzer leicht versteht und instinktiv bedient.

Born in 1965, **Tetsu Kataoka** *majored in Industrial Design at Nihon University College of Art in Japan. He joined Sony in 1988 as a product designer. From 1994 to 1998 he worked in the Design Center of Sony Corporation of America and is now the Art Director of Sony Design Center Tokyo Office. He has a wide experience in various fields such as TV, video cameras, Personal Audio (Sports Type Walkman WM-FS 595, Network Walkman NW-MS 9, E9) and PDAs (Clie PEG-T400, -T600 and PEG-NR70). He currently takes on designs for personal computers and PDAs.*

Tetsu Kataoka on "Functional Design for Multimedia":
It is important to enable users to operate high-level and complicated functions with simple and intuitive operation. Thus while pursuing beauty in form, it is necessary to create a logical layout that the user can easily comprehend and instinctively operate.

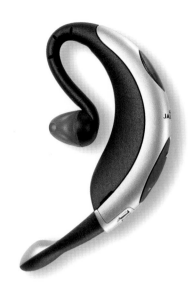

Stuart Karten
Dennis Schroeder
Eric Olson

Freisprechanlage Jabra® FreeSpeak™
Jabra® FreeSpeak™

Der Inhaber von 26 Patenten und mehr als 30 Designpreisen, **Stuart Karten**, hat die Fähigkeit, das Berechenbare zu überschreiten. Karten erwarb sein Diplom in Industriedesign an der School of Design in Rhode Island und arbeitete für Mattel, Baxter Medical und andere, bevor er 1984 seine eigene Industriedesignfirma gründete. Das weite Betätigungsfeld des Teams reicht von medizinischen Geräten bis zu automobiltechnischen Trend- und Materialanalysen für Kunden wie Volvo, Sony und Avery.
Dennis Schroeder ist Preisträger in Industriedesign und bekannt für seinen Sachverstand bei der Problemlösung im Bereich Maschinenbau. Er erhielt seinen akademischen Grad in Industriedesign von der California State University Long Beach und arbeitet seit 13 Jahren mit Karten zusammen.
Eric Olson machte seinen Abschluss in Industriedesign am Art Center College of Design in Pasadena. Selbst Preisträger, ist Olson ein erfahrener „Quick Concept Designer" mit klarem Verständnis von Form und Funktion.

*The recipient of 26 patents and over 30 design awards, **Stuart Karten** has the ability to transcend the predictable. With a degree in Industrial Design from Rhode Island School of Design Karten worked for Mattel, Baxter Medical and others prior to launching his own industrial design firm in 1984. He and his team work on a broad range of programmes from medical devices to automotive trend & materials analysis for clients such as Volvo, Sony and Avery.*
***Dennis Schroeder** is an award-winning industrial designer noted for his expertise in mechanical problem solving. He received a degree in Industrial Design from California State University Long Beach and has been working with Karten for 13 years.*
***Eric Olson** earned his degree in Industrial Design from the Art Center College of Design in Pasadena. An award-winner in his own right, Olson is an experienced quick concept designer with a keen understanding of form and function.*

Stuart Karten, Dennis Schroeder und Eric Olson über „Benutzerfreundliches Design und Mobilität":

Ich fühle mich noch nicht einmal so, als würde ich etwas tragen! Genau das war das Ziel! Die Herausforderung beim Jabra FreeSpeak lag darin, die Balance zwischen Passform und Komfort zu finden. Benutzerfreundlich hieß, intuitiv anzulegen und anpassungsfähig an viele Ohrgrößen und -formen zu sein. Mobilität hieß, dass das Element gleich bei welcher Aktivität sitzen bleiben musste. Durch die einzigartig geformte Federarmatur und ergonomisches Ohrgel waren wir in der Lage, diese beiden Ziele zu erreichen.

Stuart Karten, Dennis Schroeder and Eric Olson on "User-friendly Design and Mobility":

I don't even feel like I am wearing anything! That was the ultimate goal! With the Jabra FreeSpeak finding the balance of secure fitting and comfort was the challenge. User-friendly meant intuitive in its donning and adaptability to many ear sizes and shapes. Mobility meant having the unit stay in place no matter what the activity was. Through the unique overmoulded spring armature and ergonomic ear gel we were able to achieve both these goals.

Uhr Presto Digital Bracelet
Presto Digital Bracelet watch

Scott Wilson

Scott Wilson ist Creative Director des Nike Timing/Techlab und Principal-MOD und ein vielseitiger Designer mit Erfahrung in der Entwicklung ikonischer, branchenführender Produkte. Seine wechselnden Erfahrungen in drei Beratungsfirmen und drei global operierenden Unternehmen haben ihn mit den Fähigkeiten ausgestattet, die notwendig sind, um konsequent verlockende Verbraucherkonzepte auf den Markt zu bringen. Das beherrschende Thema in Wilsons Werk ist die intime Beziehung zwischen Benutzer und Produkt. Wilson strebt die Schaffung einer Balance innerhalb seiner Produkte an, die den Benutzer rational und emotional anspricht und damit einen dauerhaften Markterfolg wahrscheinlicher macht. Wilsons Arbeiten erstrecken sich über Dutzende von Marken und eine große Vielfalt von Branchen. Seine Kreationen werden in Museen und Wettbewerben ausgestellt, darunter das Cooper-Hewitt, MOMA, MCA und Chicago Athenaeum. In den letzten drei Jahren stieß sein Werk auf breite Anerkennung in der ganzen Welt und gewann zahlreiche Preise: drei Designauszeichnungen des ID Magazine, drei Auszeichnungen der Business Week IDEA, vier iF Hannover Awards, 16 Good Design Awards und drei red dot-Auszeichnungen. Im Januar 2000 wählte das ID Magazine die Top-40-Designer unter 30 aus. Wilson war einer von vier Produktdesignern aus den USA, die sich profilieren konnten.

Scott Wilson über „Kreation von Produktwelten...":

Da die Welt immer schnellere und fortschrittlichere Methoden der Herstellung von Produkten und Technologien entwickelt, liegt es in der Verantwortung des Designers, dafür zu sorgen, dass diese Produkte das alltägliche Leben ergänzen und erweitern und es nicht verkomplizieren und letzten Endes dominieren. Die Markterfolge von morgen werden Technologieprodukte und Dienstleistungen sein, die unsere Erfahrungen wirklich erweitern und unserem Leben Qualität und Fülle geben. Unser Konsum wandelt sich von produktorientiert zu erfahrungsorientiert. Die Menschen kaufen Lifestyles und die Geschichten, Erfahrungen und Gefühle, die diese Produktlösungen anbieten. Produkte und Dienstleistungen, denen eine „Geschichte" anhaftet und die „emotiv" sind, werden Erfolg haben. Unsere Umgebungen werden einfacher werden und weniger vollgestopft mit verschiedenen technologischen Artefakten. Uns wird eine „ambiente Technologie" umgeben. Wir werden weniger über technische Spielereien nachdenken und mehr über den Inhalt und den Nutzen. Letzten Endes werden Technologie und Design die Natur in ihrer unglaublichen Komplexität und Reichhaltigkeit und gleichzeitig ihre einfache und wunderbare Fassade nachnahmen.

Scott Wilson *is Creative Director of the Nike Timing/Techlab and Principal-MOD and an accomplished designer with experience in developing iconic, industry-leading products. His alternating experience within three consulting firms and three global corporations has provided him with the skills necessary to consistently deliver compelling consumer concepts to the market. The pervasive theme throughout Wilson's work is the intimate relationship between the user and the product. Wilson strives to create a balance within his products that speak rationally and emotionally to the consumer, ultimately ensuring a higher probability of market success and endurance. Wilson's work has spanned dozens of brands and a wide variety of industries. His work has been exhibited in museums and competitions including the Cooper-Hewitt, MOMA, MCA, and Chicago Athenaeum. Over the past three years his work has received wide recognition around the globe, collecting three ID Magazine Design Awards, three Business Week IDEA Awards, four iF Hanover Awards, sixteen Good Design Awards and three Red Dot Awards. In January of 2000, ID Magazine selected the Top 40 Designers under 30. Wilson was one of four product designers from the US profiled.*

Scott Wilson on "Creating Product Worlds...":

As the world develops faster and more advanced methods of producing products and technologies, it is the designer's responsibility to ensure that these products complement and enhance everyday life and do not complicate and ultimately dominate it. The market successes of tomorrow will be technology products and services that truly enhance experiences and add quality and richness to people's lives. Consumerism is transitioning from product-centric to experience-centric. People are buying lifestyles and the stories, experiences and feelings that these product solutions offer. Products and services that have a cohesive "story" and are "emotive" will thrive. Our environments will become simpler and less cluttered with disparate technological artefacts. There will be "ambient technology" all around us. We will begin to think less about the gadget and more about the content and benefit. Ultimately, technology and design will mimic nature in its incredible complexity and vast sophistication and at the same time its simple and beautiful facade.

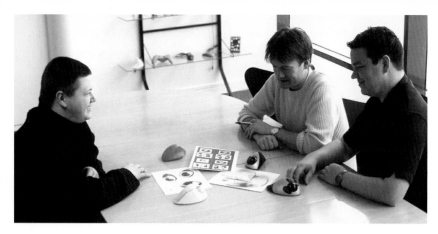
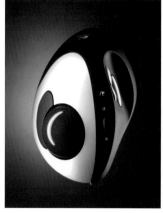

Logitech Cordless Trackman Optical

David Maher
Eugene Canavan
Peter Sheehan

David Maher erwarb ein nationales Diplom mit Auszeichnung in Fertigungstechnik und ein nationales Zertifikat mit Auszeichnung in Maschinenbau, beide am Tallaght Regional Technical College. Zu seinen beruflichen Stationen gehört auch eine Anstellung bei Pace Technology als CAD/CAM-Ingenieur. Während seiner Zeit bei Pace arbeitete er mit internationalen Kunden wie Logitech, Motorola, MDS und Howmedica. 1998 ging David Maher als 3D-Technikdesigner zu Design Partners. Unter Anwendung von Pro Engineer entwickelte er aus Konzeptmodellen komplexe 3D-Flächenmodelle und war Mitglied des 3D-Designteams, das viele innovative Produkte für große internationale Unternehmen entwarf, darunter auch Logitech, BMR, Trintech und KCI Ethos. Heute leitet er das 3D-Design- und CNC-Team. Maher war Mitglied des Designteams, das zahlreiche ausgezeichnete Produkte entworfen hat.

Eugene Canavan schloss sein Studium des Industriedesigns am Carlow Institute of Technology 1991 mit einem nationalen Diplom mit Auszeichnung ab. Im Anschluss daran beendete er seine Studien am National College of Art and Design und erhielt im darauf folgenden Jahr einen akademischen Grad in Industriedesign. 1992 begann er seine berufliche Laufbahn als Industriedesigner bei Hood Associates und stieg dort 1998 zum Chefdesigner auf. Er leitet das gesamte Designprojekt einschließlich Industriedesign, Styling, Detaildesign, Ausrüstungsprüfung und Evaluierung erstmals gefertigter Produkte. Er war Mitglied des Industriedesignteams, das viele innovative Produkte für große internationale Firmen entworfen hat, darunter Logitech, BMR, Nova Science und 3D Connexion GmbH.

Peter Sheehan erwarb 1988 seinen Abschluss am National College of Art & Design in Dublin. Seine Tätigkeit als Designer ist durch seine langjährige kreative Leitung für den Hauptkunden von Design Partners, Logitech, geprägt. Seit 1995 stand er als Designer und Direktor bei Design Partners im Zentrum der Entwicklung innovativer Lösungen für diesen erfolgreichen Computerperipheriehersteller. Willkommene Abwechslungen am Wegesrand waren hochgradig kreative, gezielte Einsätze für Kunden wie Moulinex (als Chefdesigner bei Blackbox), Terraillon, Camping Gaz, UPC und, seit neuester Zeit, Handspring. Er steht bei vier Mentoren hoch in der Dankesschuld: Bryan Leech während der Ausbildung, Philip Kenny während der ersten Berufserfahrungen bei Blackbox und Brian Stephens und Diarmuid McMahon seit dem Eintritt bei Design Partners im Jahre 1992. Die Einrichtung der Live-Präsentation von Logitechs Trackman brachte Peter Sheehan 1996 die Auszeichnung „Die besten der Besten" des heutigen red dot-Wettbewerbs ein. Seither hat er an vielen ausgezeichneten Produkten gearbeitet.

David Maher *graduated with a National Diploma in Manufacturing Engineering with merit in 1996 and a National Certificate in Mechanical Engineering with merit in 1995, both from Tallaght Regional Technical College. His professional experience includes a position with Pace Technology as a CAD/CAM technician. While with Pace, he worked with international clients such as Logitech, Motorola, MDS and Howmedica. David Maher joined Design Partners in 1998 as a 3D technical designer. He has built complex 3D surface models from concept models using Pro Engineer and has been part of the 3D design team for many innovative products for major international companies including Logitech, BMR, Trintech, and KCI Ethos. He leads the 3D Design and CNC team and was part of the design team for lots of award-winning products.*

Eugene Canavan *graduated with distinction from Carlow Institute of Technology in 1991 achieving a National Diploma in Industrial Design. He then went on to complete his studies at the National College of Art and Design graduating the following year with an honours degree in Industrial Design. He began his professional career as an industrial designer at Hood Associates in 1992, progressing to Head Designer by 1998. He joined Design Partners in 2000 as a senior designer. He manages the complete design project including industrial design, styling, detail design, vetting tooling and evaluation of initial manufactured products. He has been part of the industrial design team for many innovative products for major international companies including Logitech, BMR, Nova Science, and 3D Connexion GmbH.*

Peter Sheehan *graduated from the National College of Art & Design, Dublin, in 1988. He is a designer largely defined by his longstanding creative leadership for Design Partners' main client Logitech. He has been at the centre of developing innovative solutions for this successful computer peripherals company since 1995 as a designer and director at Design Partners. Welcome distractions along the way have been high-level creative and detail input for clients such as Moulinex (while a senior designer at Blackbox), Terraillon, Camping Gaz, UPC and most recently Handspring. He is hugely indebted to four mentors: Bryan Leech during formative years, Philip Kenny during epiphanies as a young professional at Blackbox and Brian Stephens and Diarmuid McMahon since joining Design Partners in 1992. Logitech's Trackman Live presentation device won Peter a "best of the best" in the red dot award back in 1996 and since then he has worked on many award-winning products.*

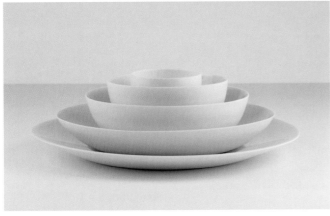

Qi, 5-tlg. Schalenset aus Porzellan
Qi, 5-piece set of bowls of china

Kap-Sun Hwang

Kap-Sun Hwang, geboren 1963 in Seoul, studierte von 1983 bis 1986 Freie Kunst in der Fachrichtung Keramik. Eine Studienreise führte ihn 1989 durch Indien. Seit 1990 hält er sich in Deutschland auf. Von 1991 bis 1998 studierte er Freie Kunst in der Fachrichtung Keramik an der Muthesius-Hochschule in Kiel bei Prof. Johannes Gebhardt. 1998 machte er sein Diplom. Von 1993 bis 1995 war er tätig als Auslandskorrespondent für Arts + Crafts. Seit 1996 ist er Mitglied der Arbeitsgemeinschaft des Berufsverbandes Kunsthandwerk Schleswig. Von 1998 bis 2000 war Kap-Sun Hwang freier Mitarbeiter der Staatlichen Porzellan-Manufaktur Meißen. Seit 1998 ist er Stipendiat der Dr. Hans-Hoch-Stiftung in Neumünster und tätig als „Stadttöpfer". Seit 2000 hat er eine Gastprofessur an der chinesischen nationalen Kunstakademie in Hangzhou inne. Im Jahre 2001 begann u.a. seine Zusammenarbeit mit der Porzellanmanufaktur Fürstenberg. Kap-Sun Hwangs Arbeiten sind international ausgestellt – in Museen wie dem Keramik-Museum in Berlin, dem Museum für Kunst und Gewerbe in Hamburg sowie dem Museum für Keramik in I-cheon in Südkorea. Er wurde vielfach international ausgezeichnet und hatte seit 1992 zahllose internationale Ausstellungen und Ausstellungsbeteiligungen.

Kap-Sun Hwang, born in Seoul in 1963, studied ceramic art from 1983 to 1986. A study trip took him through India in 1989, and he has lived in Germany since 1990. From 1991 to 1998, he studied ceramic art at the Muthesius Academy under Professor Johannes Gebhardt, taking his degree in 1998. He also worked as a foreign correspondent for Arts + Crafts from 1993 to 1995. Since 1996 he has been a member of the working group of the craft association of Schleswig. From 1998 to 2000, Kap-Sun Hwang freelanced for the State Porcelain Manufactory in Meißen. He has held a scholarship from the Dr. Hans Hoch Foundation in Neumünster since 1998, and is active as a "town potter". Since 2000, he has been a visiting professor at the Chinese National Academy of Art in Hangzhou. In 2001, he commenced work with the Fürstenberg china factory. Kap-Sun Hwang's work features in international exhibitions – in museums such as the Ceramics Museum in Berlin, the Museum of Arts and Crafts in Hamburg and the Ceramics Museum in I-cheon in South Korea. He has won many international awards and has exhibited in many countries since 1992.

 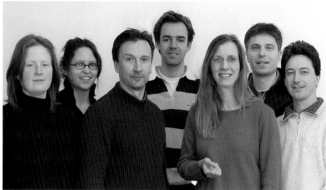

Mobiltelefon Nokia 6800
Sonderauszeichnung „red dot: intelligent design"
Nokia 6800 mobile phone
Special award "red dot: intelligent design"

Nokia Design Team
Mango Design

Nokia Design ist ein globales Designernetzwerk, das gemeinsam mit den Marketing- und Technikteams an der Entwicklung weltweit erstklassiger Designlösungen arbeitet. Das Team operiert am Herzen der Marke und bringt Kunden und Endnutzern überlegenen Mehrwert, indem es ihnen nützliche und wertvolle Nokia-Produkterlebnisse verschafft.

Mango Design wurde 1993 von Marcus Anlauff und Andrea Finke-Anlauff in Frankfurt gegründet. Die enge Verbindung zu Nokia besteht bereits seit 11 Jahren. Das Team umfasst leidenschaftliche Designspezialisten, die sich der ganzheitlichen Konzeption verschrieben haben: Interface- und Produktdesign werden parallel im direkten Dialog mit dem Auftraggeber entwickelt. Mango bedient Kunden aus den Bereichen Mobilfunk, Unterhaltungselektronik und Fototechnik.

Frank Nuovo über Nokia Design
Die mobile Umgebung mit ihren zahlreichen Ablenkungen und Zerstreuungen ist fließend und unvorhersehbar. Eine nützliche und befriedigende Wechselwirkung ist nur möglich, wenn es eine vollkommene Einheit von Zweck, Konfiguration, Form und Detail gibt. Ist das Produkt an erster Stelle ein Telefon und an zweiter ein Überbringer von Botschaften? Eine Spieleplattform an erster und ein Telefon an zweiter Stelle? Den Zweck klar vor Augen muss das Produkt dann einen klaren Dialog fördern. Nokia-Designlösungen sind immer bestrebt, eine Schicht nach der anderen abzulösen, um eine nutzergesteuerte Erfahrung zu ermöglichen, die mehr Spaß macht.

Nokia Design *is a global network of designers that works in concert with the marketing and mechanical-electrical engineering teams to deliver world class design solutions. The team operates at the heart of the brand, bringing superior value to the customers and end-users through the delivery of useful and engaging Nokia product experiences.*

Mango Design *was founded in Frankfurt in 1993 by Marcus Anlauff and Andrea Finke-Anlauff. The close connection with Nokia has been in existence for 11 years now. The team consists of passionate design specialists, who have devoted themselves to holistic concepts: interface and product design are developed in parallel in a direct dialogue with the client. Mango serves clients from the fields of mobile telephony, home electronics and photography.*

Frank Nuovo on Nokia Design
The mobile environment is fluid and unpredictable, containing many distractions. A useful and satisfying interaction is only possible when there is absolute integrity of purpose, configuration, form and detail. Is the product a phone first, text messenger second? A game platform first and a phone second? With clear intent, the product must then promote a clear dialogue. Nokia designs have always strived to peel away one layer at a time to create a user-controlled experience that is more enjoyable.

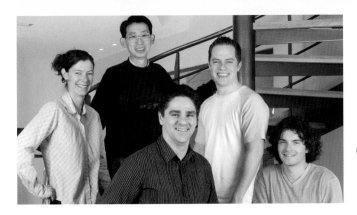

Soundbug
Sonderauszeichnung „red dot: intelligent design"
Soundbug
Special award "red dot: intelligent design"

PDD Design Team

Als führende britische Beratungsfirma für Produktinnovation unterstreicht **PDD**, dass Innovation ein Prozess von Zusammenarbeit ist. Das heute aus 80 Spezialisten bestehende, integrativ und funktionsübergreifend arbeitende Team kann auf 20 Jahre Erfahrung bauen. Das Team versteht neues Produktdesign als ein Zusammenwirken – von der Definition der Möglichkeiten über das Design und die technische Entwicklung bis hin zum Produktionsbeginn. PDD verbindet Forschung und Verhaltenspsychologie mit kreativer Gestaltung und Technik in einem einzigen Team, ungewöhnlich für eine Produktgruppe. Mit dieser reichen Wissensvielfalt kann das PDD-Team seinen Kunden als erfahrener Oursourcing-Partner Marktfokus, Kreativität und Agilität bei der Umsetzung bieten.

PDD über „Unterhaltungselektronik":
Die red dot-Auszeichnungen verkörpern diesen Designgeist. Das Soundbug-Projekt ist beispielhaft für moderne Produktentwicklung: Es entstand aus den Beitragsleistungen beider Beteiligter, Kunde und PDD-Teammitglieder. Die revolutionäre Technologie wurde auf einen völlig anderen Marktsektor übertragen, um diese Produktinnovation zu kreieren. Sie wird durch gemeinsame Vereinbarungen über internationale Grenzen hinweg lizenziert, gefertigt und vermarktet. Das Team bei PDD freut sich darauf, die erfolgreichen Produkte von morgen durch Innovationspartnerschaft zu gestalten.
Heutzutage stellen die Verbraucher sehr viel höhere Erwartungen an Produkte. Ob sie nun Musik hören, fernsehen oder DVDs anschauen, Spiele spielen oder gleichzeitig mit Freunden kommunizieren, sie wollen die neuesten, die modernsten Produkte, die ihnen die kurzweiligsten, kreativsten und mobilsten Erlebnisse garantieren. Es ist ein spannender, sich schnell wandelnder Markt mit endlosen Möglichkeiten, insbesondere bei der Unterhaltungselektronik und den Computeranwendungen. Der Einsatz drahtloser Technologie zur Schaffung einer allgegenwärtigen Atmosphäre von Unterhaltungs-„Daten", auf die nach Wunsch zugegriffen werden kann, ist jetzt Alltag (...).

*As the UK's leading product innovation consultancy, **PDD** recognises that innovation is a collaborative process. They have built on their 20 years experience to create an integrated, cross-functional team of 80 specialists. The team looks holistically at new product design from opportunity definition, through design and technical development to production launch. Unusually for a product group, PDD links research and behavioural psychology with creative design and engineering in a single team. With this rich diversity of knowledge the PDD team can offer their clients market focus, creativity and implementation agility as an experienced outsourcing partner.*

PDD on "Tuning in to Home Electronics":
The red dot awards embody this design spirit. The Soundbug project is typical of modern product development and was created through the contributions of the client and PDD team members. The revolutionary technology has been transferred to a totally different market sector to create this product innovation. It is licensed, manufactured and marketed through collaborative agreements across international frontiers. The team at PDD looks forward to shaping tomorrow's successful products through innovation partnering.
Today, consumers expect so much more from products. Whether they are listening to music, watching TV or DVD's, playing games or communicating instantly with friends, they want the latest, most cutting edge products that give the most entertaining, creative and mobile experiences. It's an exciting, rapidly changing market with endless possibilities, particularly with the convergence in home entertainment systems and computing. The use of wireless technology to create a ubiquitous atmosphere of entertainment "data" that can be accessed as and when it is required, is now commonplace (...).

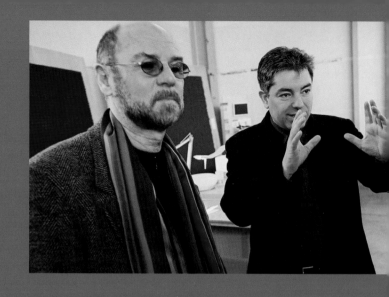

Wohnen in der Zukunft – Funktionalität neu interpretiert
Home life in the future – functionality reinterpreted

Wie leben wir morgen und übermorgen? Im Bereich „Wohnen und Schlafen" lassen sich auch in diesem Jahr wieder aktuelle und künftige Trends der internationalen Möbelbranche fokussieren. Die Juroren Peter Maly und Luigi Ferrara sehen den Trend vor allem in der funktionalen und fundierten Perfektionierung existierender Typen. Innovativ ist dabei ein hoher Grad an ausgereifter Funktionalität (Peter Maly), wie z.B. bei Sofas und Liegen. Möbel bieten Komfort und ermöglichen eine einfache, sinnlich erfahrbare Handhabung. Juror Luigi Ferrara definiert diese Art der Gestaltung als elegant und interaktiv, sie sei körpergerecht und habe eine stimmige und nachvollziehbare Ergonomie. Ein weiterer Trend ist die Möbelgestaltung mit gebogenem Holz und die Hinwendung zu großen Formaten. Bei den Teppichen schaffen innovative Webtechniken eine neuartige Haptik und Anmutung. Leuchten und Lichtsysteme wie auch Tische folgen der bei den Möbeln gesehenen Maxime einer innovativ und zeitgemäß interpretierten Funktionalität. Im Einklang von Funktion und Konstruktion entstehen sorgfältig gestaltete Produkte mit dem Anspruch einer soliden Handwerklichkeit (Luigi Ferrara). Innovativ ist bei den Leuchten zudem die überlegte Kombination von Materialien, wodurch eine neue Authentizität im Lichtbereich entsteht – eine überzeugende Symbiose aus Rauheit und Weichheit der Materialien. Der Selbsterklärungswert eines Produkts ist für die Juroren ein Kriterium der Zukunft: Im Wohn- und Schlafbereich, der durch einen Pluralismus der Stile von den 60er und 80er bis zu den 90er Jahren geprägt ist, spielt die gekonnte Neuinterpretation bekannter Formen eine wichtige Rolle.

What will our lives be like, tomorrow and the day after? *This year too, current and future trends in the international furniture industry are identifiable in the "living rooms and bedrooms" category. Jurors Peter Maly and Luigi Ferrara see the trend above all as one towards applying the systematic finishing touches to the functions of existing types. The innovation consists in a high degree of well-developed functionality (Peter Maly), exhibited for example by the sofas and recliners. Furniture which provides comfort and offers an ease of handling which is itself a sensual experience. Juror Luigi Ferrara defines this type of design as elegant and interactive, ergonomically sound and consistent. A further trend involves furniture design with bent wood and a move towards large formats. Among the carpets, innovative weaving techniques create a new kind of look and feel. Luminaires, lighting systems and tables follow the maxims of an innovative and up to date interpretation of functionality identified with the other furniture. A harmony of function and construction is discerned in carefully designed products with sound craftsmanship (Luigi Ferrara). The well-considered combination of materials in the lamps is also innovative, giving rise to a new authenticity in the field of lighting – a convincing symbiosis of rough and soft materials. The self-explanatory nature of products is regarded by the jurors as a criterion for the future. In the "living rooms and bedrooms" category, marked by a pluralism of styles from the 60s and 80s and into the 90s, the skilful reinterpretation of familiar forms plays an important role.*

Peter Maly
Deutschland

Luigi Ferrara
Kanada

Wohnen und Schlafen
Living rooms and bedrooms

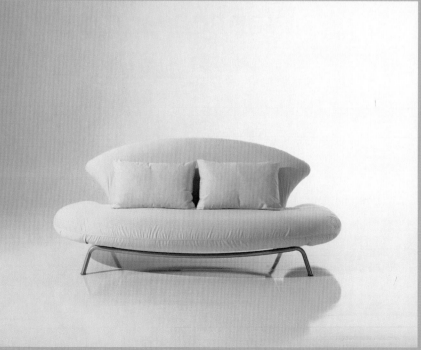

Funktionssofa Mimic, 2002

brühl & sippold, Bad Steben
Design: Designbüro Laprell/Classen,
Düsseldorf
www.bruehl.com

Bei Mimic erlaubt eine anpassungsfähige
Beweglichkeit im Rücken und in den Seiten
außergewöhnliche Sitz-, Relax- und Liege-
möglichkeiten. Der multifunktionale, oval
gestaltete Korpus basiert auf einem
schwungvoll gebogenen High-Tech-Gestell.
Hochgeklappt in Rücken und Seiten zeigt
sich ein weich gerundetes Sofa (Breite: 198
cm). Wahlweise zum Entspannen lassen sich
entweder eine Seite (Breite: 206 cm) oder
beide Seiten (Breite: 215 cm) absenken, und
das Mimic-Sofa erscheint frei und leger.
Ganz abgeklappt ergibt sich die ovale Liege-
fläche von 120 x 200 cm und beide Rücken-
kissen werden zu Kopfkissen. Erhältlich ist
Mimic mit komplett abziehbaren Polstern in
leuchtenden oder zarten Farbtönen.

*Sitting, lying, relaxing - Mimic's adaptability
in the backrest and sides offers exceptional
options for comfort. The multi-functional
oval body of the sofa is supported by a boldly
curved high-tech frame. With the back and
sides up, Mimic is a softly rounded sofa
(width: 198 cm). Optionally, for more relaxed
occasions, one side (width: 206 cm) or both
sides (width: 215 cm) can be lowered and the
impression is lighter and more casual. Folding
out both back and sides transforms the sofa
into an oval bed measuring 120 x 200 cm and
the backrest cushions become pillows. Mimic
comes with fully detachable covers in neon or
pastel colours.*

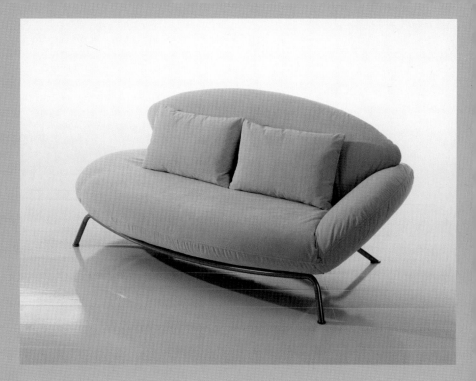

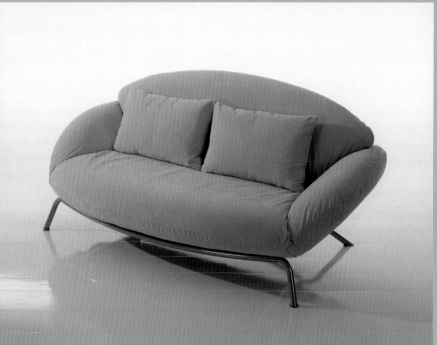

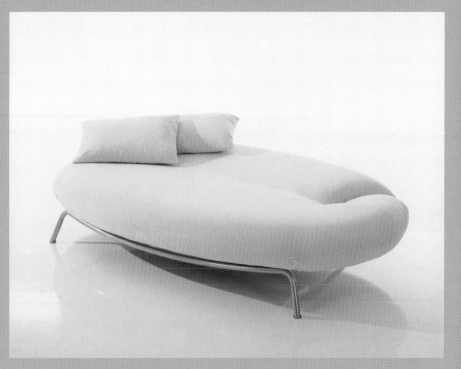

Polstermöbel Lobby, 2002

brühl & sippold, Bad Steben
Design: Siegfried Bensinger,
Buchholz i. d. N.
www.bruehl.com

Die freiflächig konzipierten Sitzobjekte Lobby fördern ein ungezwungenes Zusammensitzen. Kubisch gestaltete Rücken- und Seitenlehnen laden, komfortabel mit großformatig-weichen Kissen, zum legeren Lagern ein. Funktional lassen sich die Lehnen durch Herunterdrücken in den Innenkubus versenken. Durch Auslösen ihrer Zugschlaufen tauchen sie bei Bedarf wieder aus der Basisfläche auf. Die Versenkfunktion der Lehnen, bzw. wiederum ihr Aufstellen in die Ausgangsposition, ermöglicht eine Umwandlung vom Sit-in zur Liegestätte. Drei unterschiedliche Sofa-Segmente vermitteln mit überdimensionalen klaren kubischen Formen eine freiflächig-lässige Sitzanmutung. Erhältlich ist Lobby mit einem changierenden Chenille-Gewebe oder weichen Microfasern.

The simple-plane design of Lobby seating objects makes for informality. Cube-shaped back and armrests with king-size soft cushions are an invitation to sit back and relax. The back and armrests can be depressed into the inside cube with functional ease and raised again with a light tug on the loops to accommodate a sitting or lying posture. The clear-cut, outsize cubic forms of three different sofa segments create an impression of unrestricted, casual freedom. Lobby comes in opalescent chenille or soft micro-fibre fabric.

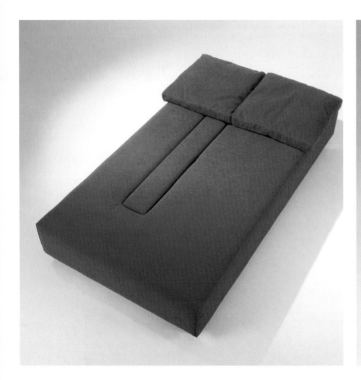
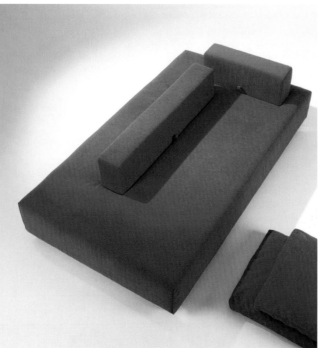
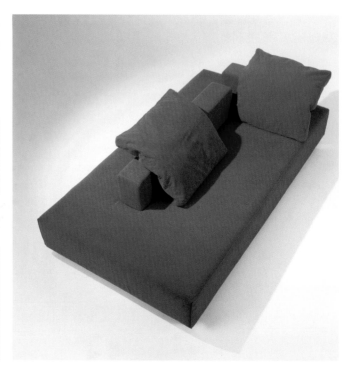

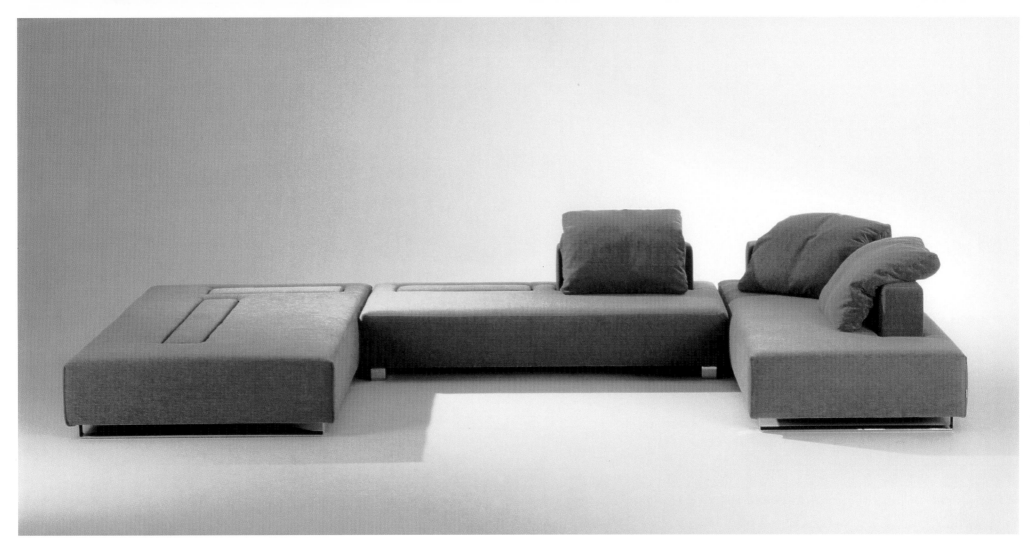

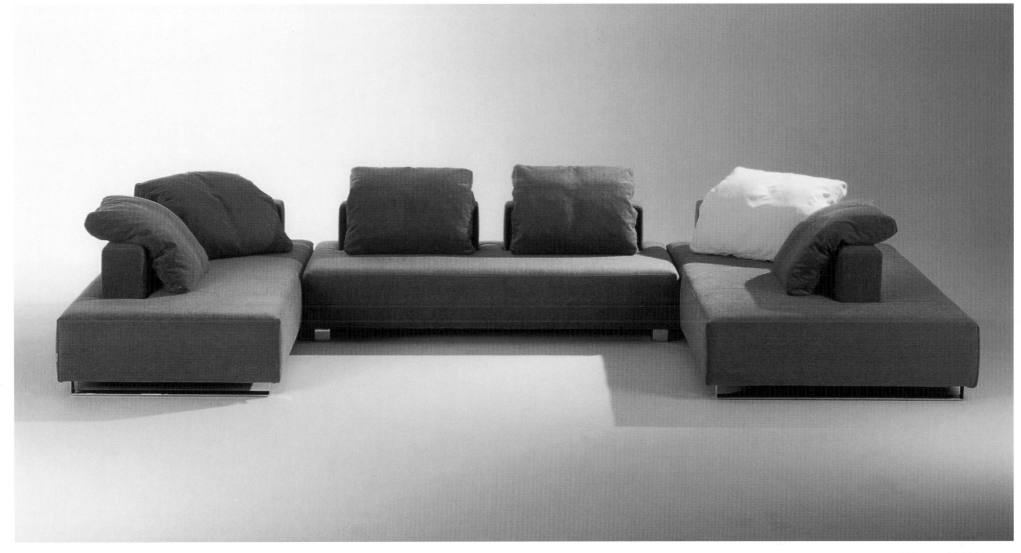

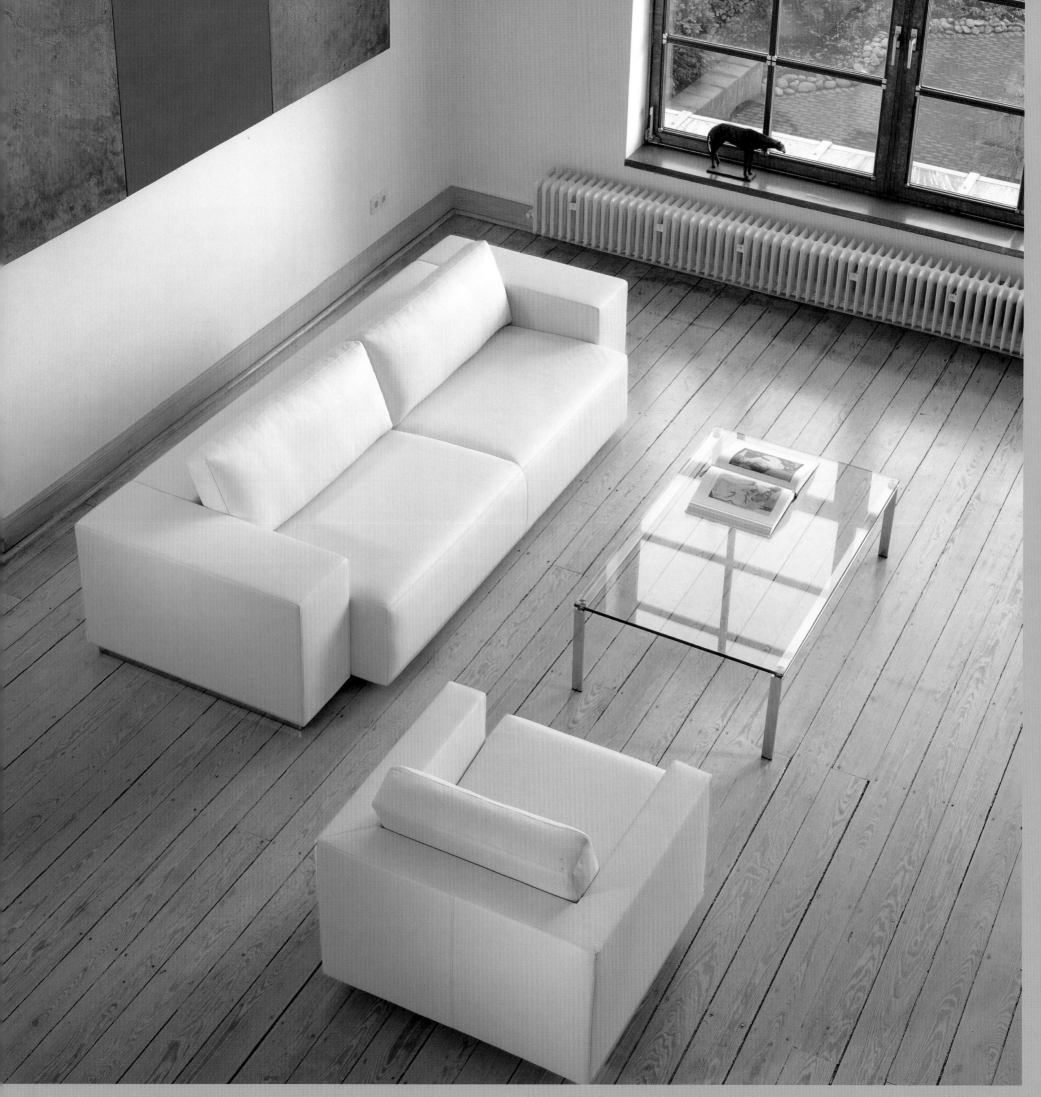

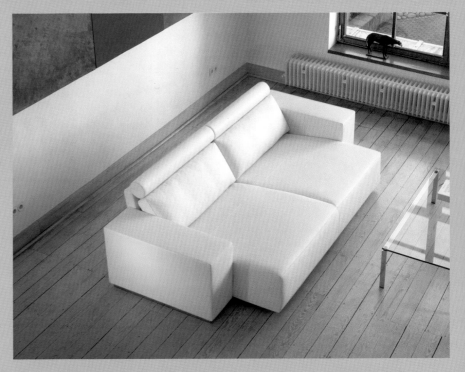

Sofaprogramm Nelson 601, 2003

Walter Knoll AG & Co. KG, Herrenberg
Design: EOOS, Wien, Österreich
www.walterknoll.de
www.eoos.com

Nelson 601 ist die Inszenierung puristischer Eleganz. Das Sofaprogramm ist gestaltet für eine Architektur ohne Kompromisse, mit prägnantem Volumen in klaren Porportionen. Es entsteht ein souveräner Anspruch auf den Raum, der zur Komfortzone wird. Das Sofa Nelson 601 ist als Solitär konzipiert. Es besitzt eine ästhetisch konsequente Kubatur mit kraftvollen Dimensionen. Es ist repräsentativ mit einer Ausstrahlung von Luxus. Funktional fahren per Knopfdruck Nackenrollen und Sitz aus. Die Sitztiefe vergrößert sich um etwa 39 cm und es entsteht ein großzügiger Freiraum für das Relaxen.

Nelson 601 is purist elegance, a sofa programme combining assertive volume with clear proportions designed for uncompromising architectural surroundings. A stand-alone model intended to create a zone of prestigious comfort, the Nelson 601 sofa pursues the clear aesthetic line of the cube with dimensions expressive of solidity and strength. It is the embodiment of sober luxury. Neckrests and seat can be extended and retracted at the touch of a button. The seat extends by approx. 39 cm, providing ample space for relaxation.

Sofaprogramm Kite 560, 2002

Walter Knoll AG & Co. KG, Herrenberg
Design: pearsonlloyd, London, GB
www.walterknoll.de

Kite ist auffällig und konsequent gestaltet – wie ein schwebender Drachen. Das Sofaprogramm hat die Anmutung von Leichtigkeit, entworfen mit klaren Linien und wenig Volumen. Gestaltungsmaxime ist die Kunst der Reduktion und des Minimalismus. Das Programm besteht aus einem Sessel, einem Sofa, einer Polsterbank und Tischen. Es ist komfortabel und langlebig.

As its name implies, the Kite sofa programme with its clear-cut lines and lack of bulk seems to hover above ground. Reduction and minimalism are the artistic principles that inform its design. The programme consists of an armchair, a sofa, a banquette and tables. It is comfortable and durable.

Stuhlprogramm Jason Lite 1700, 2002

Walter Knoll AG & Co. KG, Herrenberg
Design: EOOS, Wien, Österreich
www.walterknoll.de
www.eoos.com

Jason Lite 1700 ist reduziert gestaltet und die Erweiterung des Jason-Stuhlprogramms. Die Form folgt dem Zeitgeist des Minimalismus, Jason Lite 1700 ist filigran, leicht und stapelbar. Einen ergonomisch bequemen Sitzkomfort ermöglicht die Gestaltung mit Taschenfederkern im Sitz und Torsionsfedern im Rücken. Jason Lite 1700 ist ein Polsterstuhl mit der Qualitätsanmutung eines Sessels. Auf Wunsch ist er erhältlich mit einer lederbezogenen Armlehne.

An addition to the Jason chair programme, Jason Lite 1700 is designed with reduction in mind: filigree, light and stackable, in line with the contemporary taste for minimalism. Pocket springs in the seat and torsion springs in the backrest make for ergonomic comfort. Jason Lite 1700 is an upholstered chair with the quality appeal of an armchair. On request, it can be supplied with a leather covered armrest.

Sofaprogramm Rolf Benz 6300, 2002

Rolf Benz AG & Co KG, Nagold
Design: Christian Werner,
Hollenstedt/Appel
www.rolf-benz.de
www.christian-werner.com

Das Sofamodell Rolf Benz 6300 ist gestaltet für eine weiblich betonte Form des Lebens und Wohnens. Das Sofa ist mehr als ein Polstermöbel, es wird zur Lebensinsel. Es ist großzügig und sinnlich-üppig gestaltet für einen persönlichen Rückzug aus dem Alltag und ist erhältlich in zwei Varianten, mit normaler und übertiefer Sitzfläche. Speziell in der übertiefen Form wird es zum emotionalen Möbel. In zwei gerade geschnittene, kubische Seitenteile integriert sind das weiche, großzügig abgerundete, einteilige Sitzpolster und die Rückenlehne, die in einem sinnlichen Schwung aus dem Kubus herauswachsen. Ein passender, voluminöser Sessel entspricht dem Trend des Clubbing, erhältlich sind zusätzliche Beistellboxen auf Rollen sowie Polstersitz und Polsterbank.

The Rolf Benz 6300 sofa emanates a decidedly feminine feeling. More than a piece of furniture, it becomes an island of lifestyle. It is generously dimensioned, opulent and sensual - designed for a personal retreat from the everyday world. It is available in two versions with standard and extra-deep seating. Especially in the extra-deep form, it becomes an emotional furnishing. The soft, sweeping curve of the one-piece upholstered seat and the backrest are integrated in two straight-cut, cube-shaped sides. A large, matching armchair follows the club trend. Two cube-shaped occasional tables on castors and an upholstered chair and banquette can also be supplied.

Paco Lounge, 2003

Hans Kaufeld Vertriebs GmbH, Bielefeld
Design: Gabriela Raible, München
www.hans-kaufeld.com
www.gabriela-raible.de

Paco Lounge ist ästhetisch gestaltet mit der Anmutung von Exklusivität. Zur Serie gehören ein Sessel und ein Hocker in zwei verschiedenen Größen. Die Modelle zeigen sinnliche Formen und den Kontrast zwischen weichen und harten Komponenten bzw. zwischen Stoff und Nussbaum. Die Serie Paco Lounge ist konzipiert für öffentliche Bereiche wie Hotels, Eingangsbereiche oder Besprechungszimmer. Sie ermöglicht Komfort und fügt sich leicht in die Umgebung ein. Der Sessel mit Drehfuß erlaubt das mühelose Wechseln der Gesprächspositionen. Die Hocker mit Rollen können überall in Szene gesetzt werden. Paco Lounge ist erhältlich in unterschiedlichen Stoffvariationen.

Paco Lounge is designed for aesthetic appeal with a touch of luxury. The series includes an armchair and a stool in two different sizes. These models are characterised by sensuous form and the contrast between hard and soft components, fabric and walnut. The Paco Lounge series has been designed for public spaces in, for example, hotels, reception areas or conference rooms. It offers comfort and easy adaptability to a wide variety of surroundings. The armchair with its swivel pedestal adapts itself effortlessly to changes in position in meetings or conversational situations. The stools run on castors for easy mobility. Paco Lounge can be supplied in a variety of fabrics.

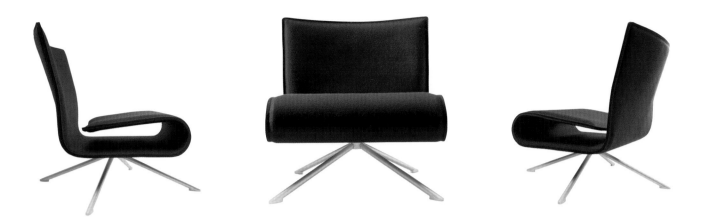

Drehsessel Hob, 2003

COR Sitzmöbel, Rheda-Wiedenbrück
Design: Studio Vertijet
(Kirsten Hoppert, Steffen Kroll), Halle
www.cor.de

Hob reizt die Möglichkeiten des Formholzes konsequent aus. Auf diese Weise entsteht ein stark emotional geprägtes Objekt. Die Gestaltung von Hob ist minimalistisch. Wie aus einem Guss geformt und bezogen mit hochwertigem Filz oder robustem Kernleder, erscheint Hob leicht und schwebend. Zu dieser Erscheinung trägt auch das zierlich gestaltete, drehbare Aluminiumgestell bei. Es ist poliert oder in verschiedenen Lackfarben erhältlich.

Hob exploits the possibilities of formed wood to the utmost, resulting in an object with a strongly emotional appeal. The design is minimalist. Perfectly moulded and covered with high-quality felt or robust leather, Hob creates an impression of lightness, of fractionally floating above the floor. This impression is reinforced by the delicate-seeming structure of the aluminium swivel pedestal which can be supplied in a gleaming natural finish or a variety of colours.

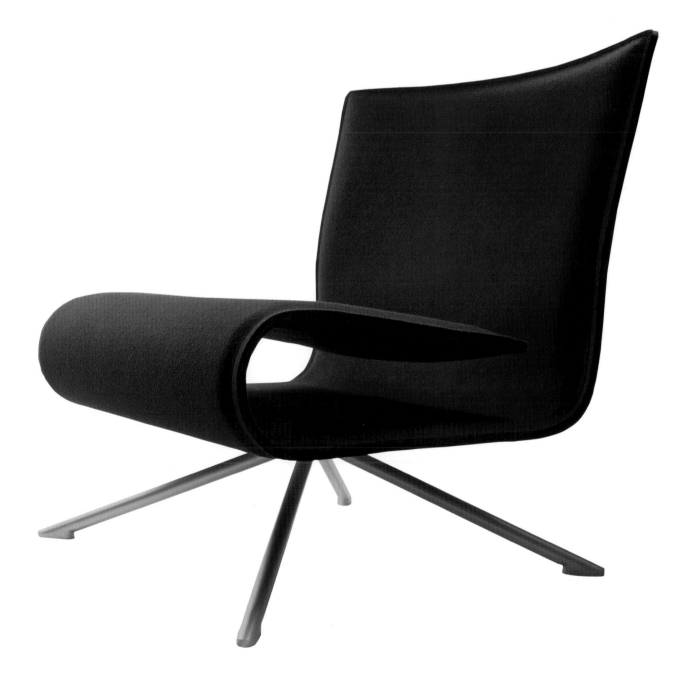

Memory Board, 2002

Georg Jensen A/S, Frederiksberg,
Dänemark
Design: Designit, Aarhus, Dänemark
Vertrieb: Georg Jensen GmbH,
München

Das Memory Board ist gestaltet für den Überblick in einem immer hektischer werdenden Alltag. Einsatz findet es in Diele, Küche oder am Arbeitsplatz. Das Konzept besteht aus sechs Tafeln (39,5 x 24 cm) aus rostfreiem Edelstahl und Kunststoff. Dazu zählen ein Whiteboard, Magnettafel, Schlüsselbrett, Bilderrahmen, Kalendertafel incl. Kalender und ein Briefhalter. Außen ästhetisch und dekorativ, ist das Memory Board funktional so gestaltet, dass es leicht anzubringen und einfach zu handhaben ist. Die einzelne Tafel wird der beiliegenden Plastikschiene, mit versenkten und einstellbaren Löchern, aufgeklickt oder von der Seite eingeschoben.

Memory Board is designed to bring order into the increasingly hectic bustle of everyday life. It is ideal for use in the kitchen, hall or workplace. The concept consists of six boards (39,5 x 24 cm) made of stainless steel and plastics: a whiteboard, a magnetic board, a key board, a picture frame, a calendar board incl. calendar and a letter holder. Aesthetically appealing and decorative, the Memory Board is designed with functionality in mind so as to be easy to set up and use. The individual boards are simply latched into a plastic rail with recessed adjustable holes (supplied as part of the package) or slid in from the side.

**Accupunto, Human Body Support
Structure, 2002**

Accupunto Indonesia Pt., Jakarta,
Indonesien
Werksdesign: Yos. S. Theosabrata,
Leonard Theosabrata
www.accupunto.com

Accupunto ist eine Möbelserie, die ein hohes
Maß an Bequemlichkeit mit den Vorzügen
der Akupressur vereint. Accupunto verbindet
die Synergie vergangenen und aktuellen
Designs durch die Kombination der alten
Akupressur-Methode mit westlicher Funktio-
nalität. Die Stützstruktur ersetzt das konven-
tionelle Polster und ermöglicht so die Inter-
aktion des Möbels mit dem Benutzer: Die
Struktur passt sich dem Körper sowohl in
der Sitz- als auch in der Liegeposition an.
Die Fähigkeit der Struktur, die Kontur des
Benutzers nachzubilden, ist eine der wich-
tigsten Innovationen von Accupunto. Die
Zwischenräume zwischen den Stiften sorgen
außerdem für ausreichende Luftzirkulation,
was den Komfort bei langem Sitzen noch
erhöht. Die Human Body Support Structure
besteht aus über Kreuz angeordneten Bän-
dern, die innerhalb eines starren Rahmens
befestigt sind. Die Bänder sind leicht dehn-
fähig und bauen Spannung auf, wenn sie auf
den Rahmen montiert werden. Der menschli-
che Körper wird auf die Oberfläche der Stifte
gelegt und so unterstützt.

*Accupunto is a furniture series that provides
a high level of comfort and benefits of
acupressure. Accupunto brings together
the synergy of past and present design
by combining the ancient method of
acupuncture with western functionality,
the support structure that replaces the
conventional cushion enables the furniture to
interact with the user by conforming to the
shape of the body in the sitting as well as in
the lying position. The ability of the structure
to adapt to the user's contour is one of the
significant innovations of Accupunto, and for
long-term sitting comfort the spaces
between the pins provide the air circulation.
The human body support structure provides a
crossed series of cords mounted within an
enclosed space formed by a rigid frame. The
cords are slightly stretchable assuming a taut
relationship when mounted relative to the
frame. A human body is to be placed against
and supported on the upper surface of the
pins.*

Wohnprogramm R12 (Radius 12), 2003

Möbelwerk Leo Bub GmbH & Co. KG, Poppenhausen
Design: Cord Möller-Ewerbeck, Lemgo
Vertrieb: Möller Design GmbH & Co. KG, Lemgo
www.bub-moebel.de
www.moeller-design.de

R12 ist ein variables Kommodenprogramm für den Wohn- und Objektbereich. Basis der Variabilität ist ein durchdachtes funktionales Breiten-, Tiefen- und Höhenraster, mit dem sich viele relevante Raumsituationen modular gestalten lassen. Verschiedene Kommoden werden, beliebig aneinander gereiht, auf einen dafür speziell entwickelten Aluminiumsockel gestellt. Dieser kann auf Wunsch mit einer LED-Beleuchtung ausgestattet werden. Auch ein Übereinanderstapeln von Kommoden sowie wandhängende Lösungen sind möglich. Visuell prägnant wird R12 durch die Gestaltung mit gerundeten und grifflosen Fronten.

R12 is a variable cupboard programme for domestic interiors and commercial and public buildings. The variability is based on a well thought through, functional width, depth and height grid that facilitates modular design of numerous spatial situations. Various cupboards, in any sequence, are positioned on a specially designed aluminium pedestal. On request, this can be fitted with LED illumination. The cupboards can also be stacked one on top of the other or wall mounted. The rounded contours of the fronts and the absence of handles adds to the visual impression of R12.

Pendelleuchte Zoom, 2001

serien Raumleuchten GmbH, Rodgau
Design: Floyd Paxton, Frankfurt/Main
www.serien.com

Zoom verkörpert gestalterische Verwand-
lungskunst. Eine zum Kreis geschlossene
Scherengitterkonstruktion aus flexiblem
Federbandstahl ermöglicht ein stufenloses
Verstellen des Leuchtrings zwischen 20 cm
und 130 cm Durchmesser und bietet viele
Variationen der Lichtgebung. Auch das Licht,
das durch transluzente Folie nach außen
tritt, wandelt sich bei Betätigung des Ver-
stellmechanismus. Zusammengeschoben
ist Zoom eine geschlossene, nach oben und
unten abstrahlende zylindrische Schirm-
leuchte. Bei Dehnung des Scherengitters
verwandelt sie sich zunächst in eine offene
Leuchtstruktur und schließlich in einen
Kronleuchter mit 20 frei abstrahlenden
Halogenlämpchen.

*Zoom embodies the principle of
transformation in design. A scissoring lattice
structure of flexible spring steel forms a
circle whose diameter is infinitely adjustable
between 20 and 130 cm, offering numerous
variations of lighting. The light, emitted
through a translucent film, is transformed
when the adjustment mechanism is
activated. In the fully closed position Zoom
presents an opaque cylindrical lampshade
with beams of light streaming upwards
and downwards. As the lattice is extended, it
changes into an open structure emitting light
laterally from widening apertures and finally
becomes a chandelier with 20 fully exposed
miniature halogen lamps.*

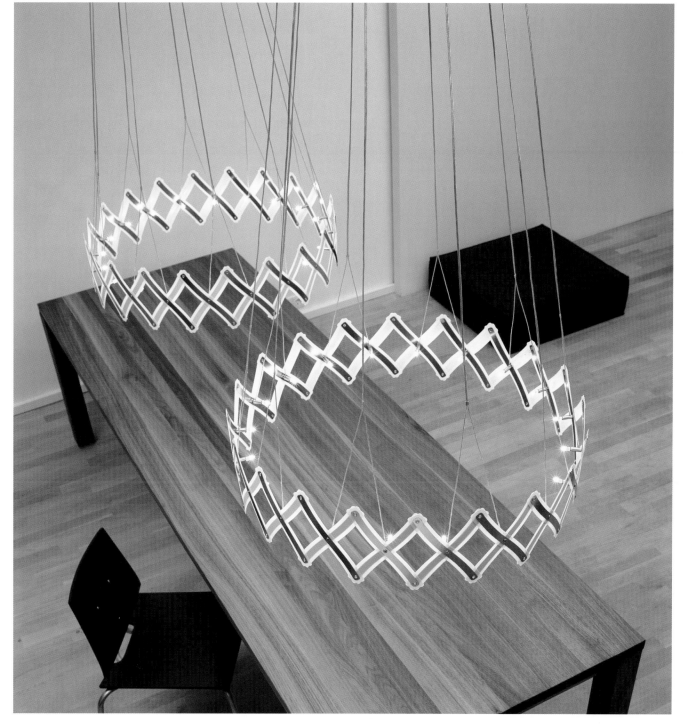

Lichtwürfel Lumicube®, 2002

kolibri — Lichtplanung und
Leuchtenvertrieb, Sundern
Werksdesign: Simon Konietzny
Vertrieb: kolibri, Sundern
www.lumicube.de

Schon der Name des Lichtwürfels Lumicube® verdeutlicht seine Intention: Zeitloses und gradliniges Design, gepaart mit wechselnden Lichtfarben. Konzipiert wurde der Lichtwürfel für Wohn- und Geschäftsräume bzw. Spa- und Wellness-Bereiche als dekoratives und lichtspendendes bzw. stimulierendes Element, das je nach Farbauswahl auf den Menschen eine belebende, beruhigende oder aber motivierende Wirkung haben kann. Lichttechnisch wurde der Würfel mit modernster RGB-LED-Technologie ausgestattet. Die wechselnden Farbverläufe mit hoher Lichtausbeute und gleichmäßiger Lichtverteilung beinhalten zahlreiche Farben des Farbkreises von kreativ Gelb, aktiv Orange, kraftvoll Rot über beruhigend Grün, entspanntem Blau und Weiß. Der Lichtwürfel Lumicube® kann durch seine Vielfältigkeit des Farbspektrums zum einen dynamisch wechselnde Farbverläufe erzeugen, oder aber nur die zuvor definierte Farbe anzeigen. Die moderne LED-Technologie wartet mit einem äußerst niedrigen Stromverbrauch auf und verspricht eine lange Lebensdauer.

As signified by its name Lumicube® represents time-less and straight-line design, paired with fascinating functionality: the cube provides a continuous change in the colour of light. Lumicube® was conceived for both living spaces and business premises as well as for wellness and spa facilities as a decorative, luminiferous and stimulating design element, which can have a freshening, mollifying or motivating effect on humans depending upon colour selection. Technically the cube was equipped with recent RGB LED technology featuring a remarkable light efficiency and a smooth distribution of light. The colours are changing within a great variety of the colour spectrum - from a creative yellow, a positive orange and a powerful red over a soothing green to a relaxed blue and white. Lumicube® can either dynamically change the colour by using its rich spectrum or can be set to only display one previously defined colour. The state-of-the-art LED technology offers an extremely low power consumption combined with long-life durability.

 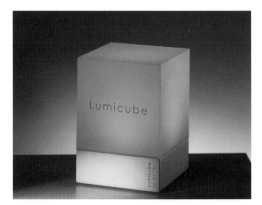

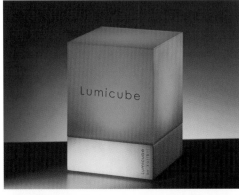 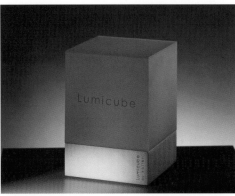 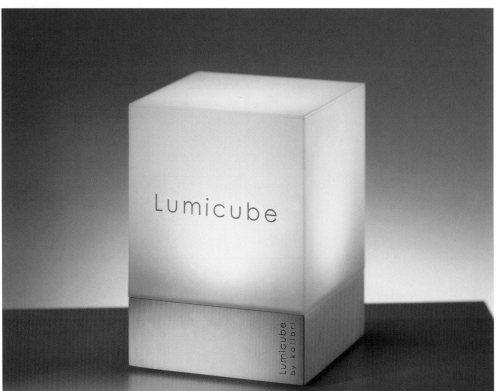

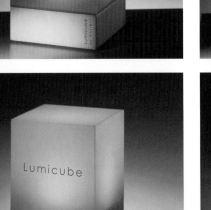 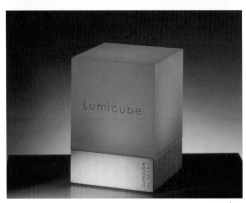

V24 Light Performance, 2002

Zweibrüder Optoelectronics GmbH,
Solingen
Werksdesign
www.zweibrueder.com

V24 Light Performance inszeniert Licht. Mit
einem Erdspieß entsteht eine 95 cm hohe
Outdoorlampe für Partys, in Wohnräumen
und Foyers ist die Lampe ein ausdrucksstar-
ker Blickfänger. Ohne Acrylstab ist sie eine
gleißend helle, multifunktionale Stablampe.
Wenn man den hinteren Deckel abschraubt,
entsteht ein PKW-Glas-Nothammer. V24
Light Performance kann auch als Signallam-
pe eingesetzt werden, die bis zu 5 km sicht-
bar ist. Das Herzstück der Lampe ist ein
kleiner Chip, die Stromversorgung erfolgt
über weltweit erhältliche Mignonbatterien.
Der Batterieverbrauch ist auf ein Minimum
reduziert. Bei der Herstellung werden kon-
zeptionell ökologische Kriterien beachtet.

*V24 Light Performance puts light at the
centre of attention. For outdoor events such
as barbecues, summer parties etc. it can be
fixed in the ground with a spike to provide
a 95 cm high light source. In the foyers of
buildings or domestic interiors the lamp is a
striking eye-catcher. Without the acrylic rod
it is an intensely bright, multi-functional
rod lamp. Removing the rear cover reveals
an emergency hammer to break glass in
the event of traffic accidents. V24 Light
Performance can also be used as a warning
beacon visible up to 5 km away. The lamp
has a built-in micro-chip controller and is
powered by universally available mignon/AA
batteries. Power consumption has been
reduced to a minimum and the overall design
takes full account of ecological criteria.*

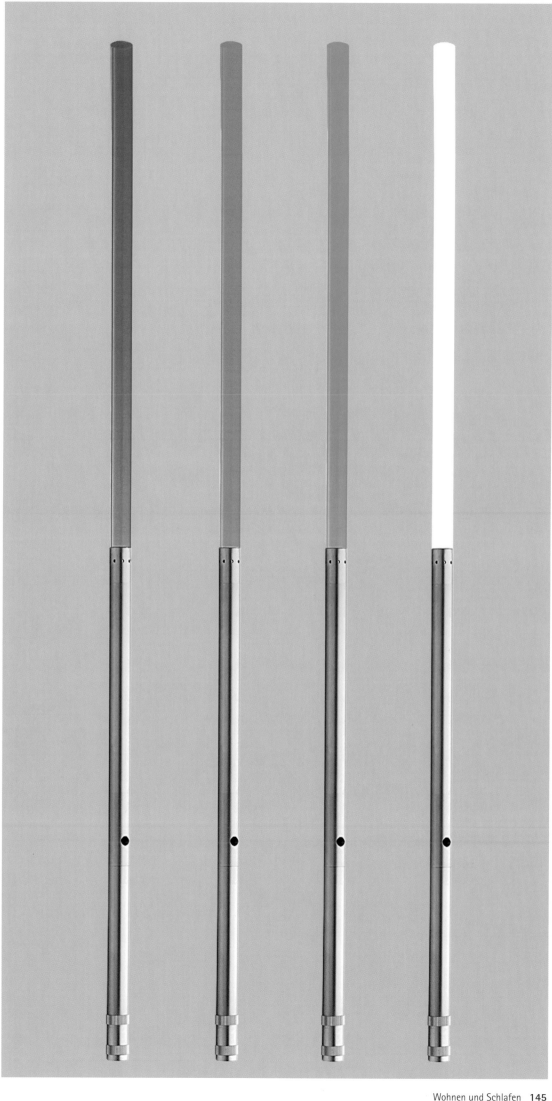

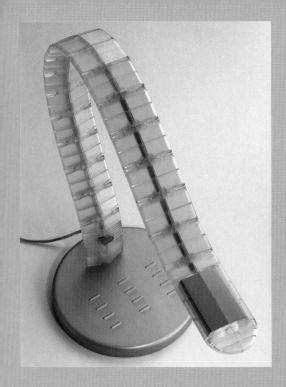

Tischleuchte Soon, 2002

Tobias Grau GmbH, Rellingen
Werksdesign
www.tobias-grau.com

Durch eine Vielzahl gleicher verstellbarer Glieder aus transluzentem Kunststoff kann Soon individuell modelliert werden. Jede Leuchte erhält einen wieder veränderbaren charakteristischen Ausdruck. Das Rückgrat bildet ein doppeltes Flachstahlband mit einer dazwischen liegenden Isolierung. Ein Einknicken der Leuchte wird dadurch, gleich in welcher Position, verhindert. Der Transformator ist im Stecker integriert. Ein Zweistufenschalter ermöglicht die Helligkeitsregulierung.

A number of identical, adjustable, translucent plastic elements enables Soon to be modelled to individual taste, giving each lamp a characteristic look that can be changed at will. The "backbone" of the lamp, consisting of two flat steel strips separated by insulation, ensures that it holds any position securely. The transformer is integrated in the plug. Brightness is regulated by a two-setting switch.

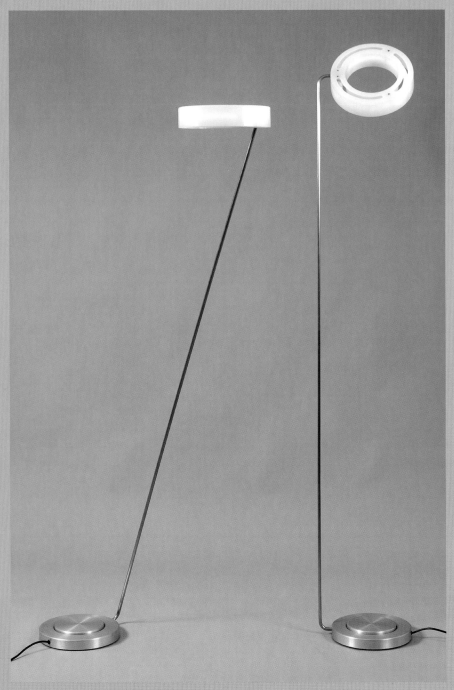

Stehleuchte drom tilt, 2001

stockwerk3, Frauenfeld, Schweiz
Werksdesign: Christof Sigerist
www.stockwerk3.ch

drom tilt ist eine bewegliche Wohn- und Arbeitsleuchte mit Direktlicht und diffusem Rundumlicht. Sie lässt sich über den Tisch ziehen, zum Sofa kippen oder starrt aufrecht zur Decke. Gestaltet ist sie als Neuentwicklung für die effiziente FC-Leuchtstofflampe T5 in Ringform. Die Leuchte soll das Besondere der Ringform zur Geltung bringen und auch den bislang eher zaghaften Einsatz im Wohnbereich ermöglichen. drom tilt lässt sich als konventionelle Stehleuchte wie auch als Arbeitsleuchte verwenden und vereint die Aspekte des Energiesparens und der Effizienz. Sie ist dimmbar und vermittelt einen eigenen innovativen Ausdruck.

drom tilt is a portable lamp for living rooms or work rooms providing direct and diffuse, all-round light. It can be drawn across the table, tilted towards the sofa or faces upwards to the ceiling. It has been designed as a new setting for the ring form of the efficient FC fluorescent element (T5), emphasising the special qualities of the ring form with a particular view to enhancing its suitability for domestic interiors. drom tilt can be used as a conventional standard lamp or as a work lamp and combines efficiency with economic power consumption. It is dimmable and conveys an innovative impression that is all its own.

Stehleuchte Tolomeo Mega, 2002

Artemide S.p.A.,
Pregnana/Milanese, Italien
Design: Michele De Lucchi,
Giancarlo Fassina
Vertrieb: Artemide GmbH, Fröndenberg
www.artemide.com

Tolomeo Mega ergänzt die Produktlinie Tolomeo um eine Stehleuchte und wurde speziell für die unterschiedlichen Anforderungen in der Wohnung konzipiert. Ein großzügig gestalteter, eleganter Schirm aus Pergamentpapier oder Satin ermöglicht die Kombination des direkten und des indirekten Lichtanteils. Die Leuchte wurde für alle Situationen erschaffen, die eine optimale Raumausleuchtung erfordern, ohne eine Hängeleuchte installieren zu wollen. Tolomeo Mega findet Einsatz als Esstischleuchte oder Leseleuchte im Wohnzimmer, am Schreibtisch oder als Stehleuchte für Arbeitsplätze und kleine Konferenzzimmer.

Tolomeo Mega is the floor lamp in the Tolomeo range and has been specially designed for the varying requirements of domestic interiors. A generously dimensioned, elegant shade in parchment or satin facilitates the combination of direct and indirect light. The lamp has been created for all situations requiring optimal illumination where a pendant ceiling lamp is not desired. Tolomeo Mega can be used for the dining table or armchair reading in living rooms, as a desk lamp in the study or as a floor lamp in the workplace and small conference rooms.

Taschen-/Tischlampe Switch, 2003

Arco/Impex-Electronic
Handelsgesellschaft mbH & Co. KG,
Koblenz
Design: Partenaire du Design
Pool/Vitrac, Paris, Frankreich
www.arco-design.com
www.design-pool.com

Switch ist eine Taschenlampe für die direkte Beleuchtung durch hell-weißes Crypton-Licht. In funktionaler Gestaltung ist Switch zugleich eine Tischleuchte für die indirekte Beleuchtung. Eine gefrostete Kunststoffhaube ist individuell auf der Ober- oder Unterseite aufsteckbar.

Switch is a torch with a krypton lamp emitting intense white light. It also serves as a table lamp for indirect lighting with a frosted plastic shade fitted on to the top or bottom.

Lichterkette Perlenlightline, 2002

Räder Wohnzubehör GmbH + Co. KG,
Bochum
Werksdesign: Tobias Langner

Die Perlenlightline: 6 m Kabel, 20 Lichter und 38766 echte Glasperlen. Das Gestaltungskonzept verwirklicht einen spielerischen und beweglichen Umgang mit Licht. Flexibel werden in einem Wohnambiente Atmosphäre und Spannung erzeugt, der Wohnraum kann mit Licht stets neu gestaltet werden. Die Perlenlightline nimmt diese Idee auf durch den formal reinen Umgang mit den Glasperlen und dem Freistellen des Materials aus seinem gewohnten Kontext.

The Perlenlightline: 6 metres of electrical cable, 20 lights and 38,766 real glass beads. The design concept succeeds in introducing elements of play and mobility in the handling of light. Versatility in the creation of atmosphere and tension enables a domestic interior to be constantly re-created. The Perlenlightline takes up this idea by its formally pure handling of the glass pearls and by removing the material from its usual context.

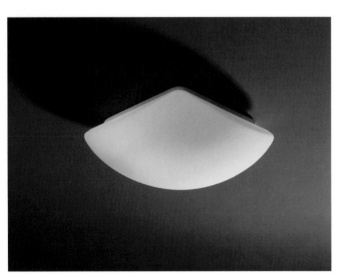

Wand- und Deckenleuchte Luxor, 2002

Peill + Putzler Glashüttenwerke GmbH,
Düren
Werksdesign: Atelier Peill + Putzler
(Alexander Luxat)
www.putzler.com

Die Wand- und Deckenleuchte Luxor hat ihren geometrischen Ursprung in der Schnittmenge von fünf sich überschneidenden Kreisen und einer Pyramide. Durch eine schräg zurückgezogene Glasschulter wird zusätzliches Volumen hinter der Glasoberseite geschaffen, ohne die flache Erscheinung mit dem weiten Radius zu stören. Durch das (versteckte) Volumen und die großzügige, quadratische Armatur sind für den Objektbereich wichtige, hohe Bestückungen und somit eine hohe Leuchtkraft möglich.

The geometry of the Luxor wall or ceiling mounted lamp is derived from the common elements of five overlapping circles and a pyramid. A bevelled rim creates extra internal volume without detracting from the wide, flat appearance of the glass shade. This (hidden) extra volume and the big, square ballast unit enable several bulbs to be fitted to provide the high level of illumination necessary in commercial and public buildings.

M-Plan II aus der Schalterserie System M, 2002

Merten GmbH & Co. KG, Wiehl
Design: Grimshaw Industrial Design,
London, GB
www.merten.de
www.grimshaw-architects.com

Die Designvariante M-Plan II aus der Schalterserie System M hat eine klare Formensprache. Schlichte, zeitlose Formen und eine dezente Farbgebung verbinden sich mit einer zuverlässigen Technologie. Das Prinzip der Schalterserie ist das einer maximierten Flexibilität. Ein Einsatz und die vier Rahmenvarianten M-Arc, M-Smart und M-Plan sowie M-Plan II schaffen die Flexibilität des Schalterprogramms. M-Plan II als flach gestaltete Variante von M-Plan wird versenkt und nahezu flächenbündig zur Wand eingebaut. Der Schalter verschwindet bis auf 3 mm vollständig in der Wand. Eine Lösung, die der Forderung nach dezenten und möglichst flachen Steueroberflächen entspricht.

The M-Plan II variant in the System M switch series evinces a clear language of form. Simple, timeless shapes in quiet, tasteful colours are combined with reliable technology. The principle of the switch series is maximised versatility: a single cartridge with a choice of the four frame variants M-Arc, M-Smart, M-Plan and M-Plan II. M-Plan II is the extra-flat version of M-Plan and is installed so as to be all but flush with the wall, the switch standing only 3 mm proud. A solution in line with the demand for unobtrusive, flat controls.

KS 7002 Skater Chair, 2002

Hansen & Sørensen APS, Ringkøbing, Dänemark
Design: Kasper Salto, Kopenhagen, Dänemark
www.hansensorensen.com

Der KS 7002 Skater Chair ist aus drei Teilen gefertigt, einer Holzschale und zwei Beinbügeln aus Stahl. Die Beinbügel werden in der Schale geleimt. Für die Produktion werden lediglich die beiden Techniken Biegen und Leimen genutzt. Erhältlich ist der Skater Chair mit einem farblackierten Sitz oder furniert in Maple oder Walnut.

The KS 7002 Skater Chair consists of three components: a bentwood shell and two tubular steel frame legs which are glued into the shell. Bending and gluing are the only techniques used in production. The Skater Chair can be supplied with a painted seat or in maple or walnut veneer.

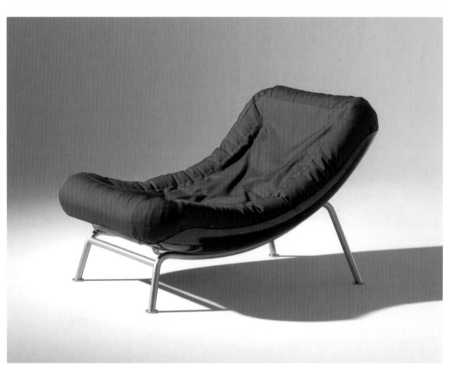

Easy Bean, 2003

Mobili A/S, Fredericia, Dänemark
Design: Nicholai Wiig Hansen, Kopenhagen, Dänemark
www.mobili.dk
www.wiighansen.com

Das Design des Easy Bean kombiniert Qualität und Ästhetik mit außergewöhnlichem Komfort. Der Stuhl besteht aus einem flexiblen, formbaren Polster, das mit Polystyrolkügelchen gefüllt ist, und wird von einer Kunststoffhülle gestützt. Für die Bodenhaftung sorgt ein Metallrahmen. Von der Funktionalität des Sitzsacks aus den 70er Jahren inspiriert, wurde der Easy Bean in die heutige Formen- und Materialsprache übersetzt.

The design of the Easy Bean combines quality and aesthetics with unrivalled comfort. The chair consists of a flexible, shapeable pillow filled with polystyrene balls, which is supported by a plastic shell and lifted off the ground by a metal frame. The Easy Bean is inspired by the functionality of the 1970s sackchair, but transformed into present-day form language and materials.

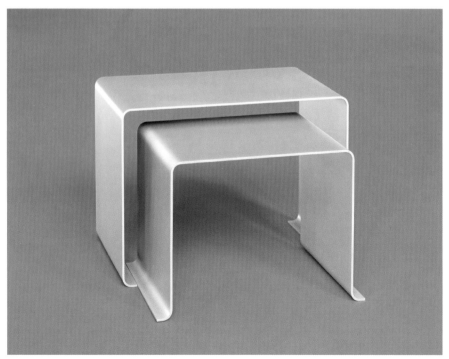

Satztischprogramm 010, 2002

sdr+ GmbH & Co. KG, Köln
Werksdesign: Thomas Merkel
Design: Prof. Dieter Rams, Kronberg im Taunus
www.sdr-plus.com

Das Satztischprogramm 010 ist funktional und modular gestaltet. Eine Bank zum Satztisch rundet das Programm intelligent und sinnvoll ab. Wie auch der kleine Satztisch, wird sie einfach unter den großen Tisch geschoben und birgt Zeitungen und Zeitschriften. Die Kombination mit dem großen Tisch ergibt einen Couchtisch, einen Telefontisch, eine TV-Bank und eine Sitzbank. Eine formal dem kleinen Satztisch angepasste Auflage aus gekantetem Stahlblech ist mit Leder oder mit Stoff bezogen erhältlich.

The 010 modular table programme is designed with functionality in mind. The addition of a matching bench is an intelligent supplement to the programme. Like the small table module, it can be simply slid under the big table and can be used for keeping newspapers and magazines. Combinations with the big table provide a coffee table, a telephone table, a TV seat and an occasional bench. A steel sheet top covered with leather or textile fabric that of the small table can be supplied.

Zanzi Swing, 2002

Rexite Spa, Cusago, Italien
Design: Raul Barbieri, Mailand, Italien
www.rexite.it
www.raulbarbieri.com

Zanzi Swing ist ein Schwinghocker, der das
Bedürfnis nach Spaß erfüllt und den Körper
dabei in Balance hält. Besonders praktisch ist
auch, dass Dinge außerhalb der nächsten
Reichweite bequem im Sitzen erreicht werden
können, ohne dafür aufstehen zu müssen.
Durch seine Vielseitigkeit eignet er sich für den
Einsatz im Büro, zu Hause oder im Arbeitszim-
mer. Zanzi Swing ist in neun Farben erhältlich.
Der Sitz besteht aus speziell entwickeltem Poly-
merisat, Beine und Rumpf sind aus verchrom-
tem Stahl.

*Zanzi Swing is a swinging stool which fulfils
a need for fun, keeping the body in balanced
movement, and also the specific practical
requirement of enabling objects to be reached
while remaining comfortably seated. Its
versatility of use makes it suitable for the
office, home and home office. Zanzi Swing
is available in nine colours. The seat is made
of engineering polymer, the leg and base of
chromium plated steel.*

Gira Modulare Funktionssäule, 2002

Gira Giersiepen GmbH & Co KG,
Radevormwald
Design: Phoenix Product Design,
Stuttgart
www.gira.de
www.phoenixdesign.de

Die modulare Funktionssäule integriert unter-
schiedliche Funktionen der Elektroinstallation
und Hauskommunikation in einem Gestaltungs-
konzept. Der Basiskörper an der Wand besteht
aus einem Aluminiumprofil, welches in unter-
schiedlichen Längen erhältlich ist. Die Abdeck-
platten bestehen aus einer Glasabdeckung. Der
modulare Aufbau gestattet eine individuelle
Bestückung. Die einzelnen Funktionen bzw.
Module können auch separat installiert werden.
Zentrale Aspekte sind die Erweiterungsfähigkeit
und die Möglichkeit der Nachinstallation.

*The modular function column integrates various
electrical and intercom functions in a single
design concept. The basic wall mounted body
of the column consists of an aluminium section
which is available in various lengths. The casing
fitted on it is made of glass. Modular structure
permits a range of choice in the devices
installed. The various functions/modules can
also be installed separately. Scope for extension
and retrofitting is a fundamental advantage.*

Tiziano, 2003

nya nordiska textiles gmbh,
Dannenberg
Design: Heinz Röntgen, Dannenberg
www.nya.com

Ein klassisches Plissee ist etwa halb so breit wie sein Ausgangsstoff.

Tiziano wurde 320 cm breit gewebt und in einem neuartigen Verfahren auf immerhin ca. 200 cm Breite plissiert.

Der garngefärbte Taft ist durch die Zweifarbigkeit von Kette und Schuss auf Changeant-Effekte angelegt und ist durch Wechsel von Glanz und Matt eine besonders innovative Création.

A classical fabric, plissée, ends up, after pleating, being approximately half of its original width.

Tiziano is woven at a width of 320 cm and by method of a brand-new procedure, finishes as a pleated fabric with a width of no less than 200 cm.

This dyed yarn taffeta obtains its iridescent effect through the bicolour of weft and warp. The play between gloss and mat makes this fabric a very special, innovative creation.

Flash, 2003

nya nordiska textiles gmbh,
Dannenberg
Design: Heinz Röntgen, Dannenberg
www.nya.com

Ein schöner, voluminöser Taft. Die Farben
kommen vom Garn und machen den Taft
reich durch Changeant-Effekte. Das Ganze
ist 310 cm breit und auf einem Jacquard-
Stuhl gewebt.

Mit Hilfe dieser Gestaltungstechnik wurden
rückseitig kleine Fantasie-Ecken mit einem
elastischen Garn eingebunden.

Leichte Erhitzung führt zu einem dosierbaren
Schrumpfungsprozess. Und dieser lässt auf
der Vorderseite dreidimensionale Momente
aufblitzen.

Die Innovation liegt - trotz allem komplizier-
ten technischen Aufwand - in der verblüf-
fenden Einfachheit der Wirkung.

A wonderful, voluptuous taffeta.
The colours are achieved by using different
yarns and their iridescent effect gives this
taffeta its richness. The total width is 310 cm
and woven on a jacquard loom.

With the help of this jacquard technique,
on the reverse side small fantasy triangles
are gathered by using a special shrinking
yarn.

Minimal heating then results in a
controllable shrinkage.
This shrinking process gives the face of this
material its astonishing, three-dimensional
effect.

The innovation lies, despite all the
complicated technology used, in the stunning
simplicity of the effect.

Cascadas, 2003

nya nordiska textiles gmbh,
Dannenberg
Design: Heinz Röntgen, Dannenberg
www.nya.com

Tausend Wassertröpfchen tanzen durch die
Luft, bunt und heiter im Spektrum des Lichts.

Bändigen wir die Tröpfchen zu tausenden
gedruckten Pünktchen, gestrafft in fünf
verschiedenfarbigen Streifen,
getaucht in samtweichem Velours.

Höchstes technisches Können gibt diesem
Produkt das besondere Prädikat.

*Thousands of water droplets perform
a colourful and merry dance in a spectre
of light.*

*Now tame these droplets and convert them
into thousands of tiny little dots,
tighten them into five stripes of various colours,
submerged in a velour as soft as velvet.*

*Top technical ability and know-how
give this product its high rating.*

Trevira CS Lounge-Kollektion, 2002

Müller Zell GmbH, Zell
Design: MZ Team mit
h + b scheufele design,
Reutlingen
www.mueller-zell.de

Die Lounge-Kollektion ist konzipiert als Möbelbezugsstoff für Lobbys, Lofts und Clubs. Sie trifft den Zeitgeist. Die Oberflächen reichen von üppigen Boucléstrukturen bis hin zu feinen, samtigen Garnbildern, von matten bis glänzenden Materialmischungen aus stückgefärbter und garngefärbter Ware. Die gestalterische Aussage der Materialien schließt klassisches Understatement ebenso ein wie üppige Sinnlichkeit. Überzeugend sind auch die funktionalen Qualitäten. Denn mehr denn je steigen weltweit die Anforderungen und Standards für Pflege und Sicherheit. So entwickelt Müller Zell die Lounge-Kollektion mit flammfesten Garnen aus Trevira CS, die zugleich höchste Werte für Lichtechtheit und Schmutzabweisung zeigen und darin internationale Standards deutlich übertreffen.

The Lounge Collection is a cover material for voluminous sofas and armchairs in clubs, lounges and lobbies that sets the tone of urban lifestyles. It features both matt and gloss material compositions, piece-dyed items and yarn-dyed products. The manufacturing diversity is echoed by the variety of creative expression, which ranges from classical understatement to exuberant sensuousness. The functional qualities are also convincing. Never before were worldwide standards and specifications for maintenance and safety as stringent as at present. The Lounge Collection developed by Müller Zell incorporates flameproof yarn made of Trevira CS with first-rate colour fastness and dirt repellence that far exceeds international standards.

Lomo, 2002

JAB Teppiche Heinz Anstoetz KG,
Herford
Werksdesign: Elke Klar
www.jab.de

Link, 2002

JAB Teppiche Heinz Anstoetz KG,
Herford
Werksdesign: Elke Klar
www.jab.de

Lomo und Link sind Langflorteppiche für den behaglichen Wohnbereich. Ziel war es, Teppiche aus reiner Schurwolle zu gestalten, die sich in Aussehen und Haptik neu definieren, jedoch die positiven Trageeigenschaften der Wolle bieten. Eigens für die Qualität wurde ein neues Wollgarn entwickelt. Dieses Effektgarn aus neuseeländischer Schurwolle wird in hoher handwerklicher Qualität zu Einzelteppichen verarbeitet. Handarbeit in Kombination mit dem einzigartigen Garn zeichnen die Oberfläche der innovativen Teppiche aus. Während man bei Lomo eine gleichmäßige Flächengestaltung vorfindet, wird bei Link das Spezialgarn effektvoll zum Streifen verarbeitet. Beide schaffen behagliche Inseln in der modernen Wohnwelt.

Lomo and Link are deep-pile carpets for domestic comfort. The aim was to create carpets made of pure new wool, redefined with regard to look and feel yet nonetheless offering the positive wearing characteristics of wool. A new woollen yarn was developed specially for this quality from New Zealand wool and crafted into individual carpets to high standards of workmanship. Craftsmanship combined with this unique yarn are what make these innovative carpets stand out. The surface uniformity of Lomo contrasts with the distinctive stripes of Link where the special yarn is used to particularly distinctive effect. Both create islands of comfort in modern domestic interiors.

Urne moi, Erdmöbel/Objekt im Raum, 2003

Martine Moineau, Hiddenhausen
Werksdesign
www.martinemoineau.com

Urne moi ist ein Erdmöbel, ein Objekt im Raum. Gestaltungsdefinierend war, dass viele Menschen den Anblick einer Urne als unangenehm empfinden. Urne moi vermittelt dagegen Ruhe und löst sich von der standardisierten Urnengestaltung. Die Urne ist mit den Abmessungen 210/210/465 mm (B/T/H) in ihrer vertikalen Orientierung so kreiert, dass eine Aufnahme von zwei Aschekapseln, also zwei Verblichenen, möglich ist.

Urne moi is designed as an item of furniture with deference to the fact that many people find the sight of a funeral urn disturbing. Departing from the standard funeral urn design, Urne moi conveys an impression of tranquillity. Measuring 210 x 210 x 465 mm (width/depth/height), it takes two ash capsules, ie. the remains of two persons.

Topissimo, 2002

Nani Marquina, Barcelona, Spanien
Werksdesign
www.nanimarquina.com

Diese klar durch Punktmuster inspirierte Teppichkollektion entstand aus der Erforschung einer dritten Dimension. Die Punkte wurden hier in Volumen umgewandelt. Das Ergebnis ist eine Serie praktisch flacher Brücken mit unterschiedlicher Griffigkeit, die durch die aufstehenden Punkte erzielt wird. Es entsteht der Eindruck von Bewegung, der je nach Beleuchtung variiert. Erhältlich ist Topissimo in zwei Versionen, entweder mehrfarbig oder in zwei Tönen derselben Farbe, so dass die Teppiche sowohl mit farbigen als auch neutralen und feinen Umgebungen harmonieren und doch immer ein einzigartiges und überraschendes Moment bieten.

This collection, clearly inspired by polka dots, results from the exploration of a third dimension adding volume the dots. The result is a series of practically flat rugs with a different touch provided by the coloured polka dots that stand out, giving the impression of movement that varies according to the lighting. Available in two versions, either multicoloured or two shades of the same colour, enabling them to be combined with colourful as well as neutral and delicate décors while always offering a unique and novel appearance.

Multikulturelle Funktionalität – Produkte für den Weltmarkt

Multicultural functionality – products for the global market

Welche Formen bringt die aktuelle Lebenswelt hervor? Der Bereich „Haushalt, Küche, Bad" ist ein internationales Trendbarometer – zunehmend werden hier multikulturelle Einflüsse spürbar. Innovationen bieten funktional ausgereifte Geräte für das Kochen mit Gas oder Selbstkocher, welche die Einflüsse asiatischer Kulturen zeigen. Staubsauger sind zeitgemäß mit integrierten Gehäusen gestaltet. Sie haben ihren Platz ebenso in den Apartments Asiens wie in europäischen Gefilden. Juror Kenneth Grange sieht ästhetisch ansprechende Entwicklungen, die ein kulturelles Crossover ermöglichen. Dazu tragen auch einfache und kostensparende Lösungen wie etwa transluzente Wasserstandsanzeigen bei. Hier kann der Designer in Zukunft seine Vorstellungskraft beweisen. Bei den Küchen und Bädern werden Anleihen aus der Großgastronomie in den Privatbereich überführt und dabei innovativ weiterentwickelt. Juror Stefan Lengyel beschreibt im Überblick eine sich seit Jahren manifestierende Gestaltung mit dem Material Aluminium; innovativ seien vor allem Detaillösungen wie durchdachte Duschsysteme für den Badbereich. Im Wettbewerb gebe es zudem technologische Innovationen wie die Weiterentwicklung der Induktionstechnik in Kombination mit traditionellen Materialien. Juror Kenneth Grange sieht im Überblick Produkte, die intelligent gestaltet seien. Für den Nutzer sei diese Gestaltung und Qualität auch noch in zehn Jahren spürbar. Juror Andrew Summers lobt zudem Produkte mit einer eleganten und funktionalen Gestaltung – es sei eine Freude, sich mit ihnen zu umgeben.

What shapes and forms are emerging from our current living environment? The field of "households, kitchens and bathrooms" is an international trend barometer, with multicultural influences increasingly becoming apparent. Innovations result in appliances with well-developed functionality for cooking with gas and automatic cookers which reveal the influence of Asiatic cultures. Vacuum cleaners are designed with integrated casings to meet contemporary needs. They find a home both in the apartments of Asia and in European domiciles. Juror Kenneth Grange identifies aesthetically appealing developments which facilitate a cultural crossover. Simple and inexpensive solutions such as translucent water level indicators make a further contribution. This is a field in which designers will be able to display their imaginative talents in future. In the kitchens and bathrooms, borrowings from large-scale catering appear in the products for private households, and are innovatively developed there. In his review, juror Stefan Lengyel describes the increasing use of aluminium in design over recent years, with innovations above all in the details such as well thought-out shower systems for the bathroom. The competition also revealed technological innovations such as the further development of induction technology in combination with traditional materials. Kenneth Grange focuses on products which are intelligently designed. Users will still appreciate this design and quality in ten years' time, he writes. Juror Andrew Summers praises products with elegant and functional design, considering it a pleasure to surround oneself with them.

Andrew Summers
Großbritannien

Kenneth Grange
Großbritannien

Stefan Lengyel
Deutschland

Haushalt, Küche, Bad
Households, kitchens and bathrooms

Mikrowellengerät HF 24534 graphit, 2002

Siemens Electrogeräte GmbH, München
Werksdesign: Gerd E. Wilsdorf,
Olaf Hoffmann
www.siemens.de/hausgeraete

Das Mikrowellengerät HF 24534 graphit ist ein kompakt gestaltetes Mikrowellengerät mit graphitfarbigem Gehäuse und integriertem Grill. Es verfügt über fünf Leistungsstufen von 90-900 Watt sowie drei Grill-Leistungsstufen. Die Mikrowelle und der Grill sind kombinierbar. Die Bedienung erfolgt übersichtlich über einen Drehknopf und Tasten. Funktional ist die Gestaltung mit einer Elektronik-Uhr.

The HF 24534 graphit microwave oven is a compactly designed microwave with a graphite coloured body and an integrated grill. It has five power settings ranging from 90 to 900 W as well as three grill settings. The microwave and the grill functions can be combined. The microwave is operated with a knob and buttons. The functional design includes an electronic clock.

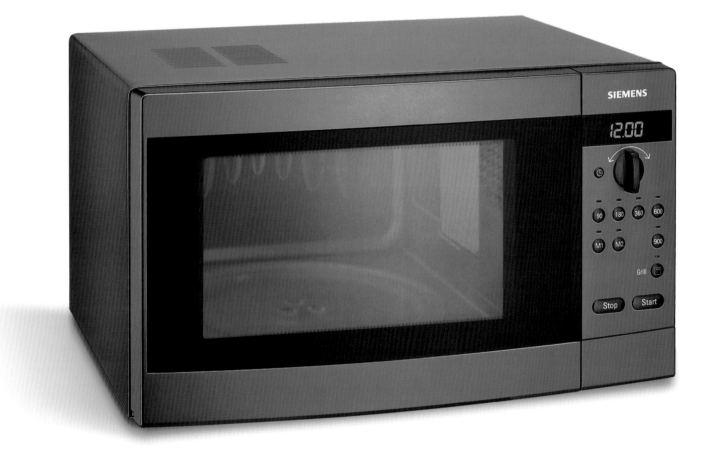

Vollautomatik-Geschirrspüler Serie IQ
SE20592, 2002

Siemens Electrogeräte GmbH, München
Werksdesign: Wolfgang Kaczmarek,
Gerd E. Wilsdorf
www.siemens.de/hausgeraete

Der Vollautomatik-Geschirrspüler Serie IQ
SE20592 ist komplett mit einem Edelstahl-
gehäuse gestaltet. Eine Vollautomatik mit
Bediendisplay an der Stirnseite der Tür hat
eine elektronische Klartextanzeige. Ein zwei-
tes Display an der Frontseite des Spülers
zeigt während des Betriebes (Tür geschlos-
sen) die Restzeit bzw. eventuelle Mängel
(Salz, Klarspüler etc.) an. Ein höhenverstell-
barer Oberkorb (rackmatic) erhöht die Varia-
bilität der Beladung. Der Geschirrspüler ist
mit 47 dB sehr leise und damit geeignet
für offene Küchengrundrisse. Das leicht zu
öffnende Servo-Schloss der Tür ist mit einem
breiten Metall-Stangengriff einfach zu
öffnen.

*The IQ SE20592 fully automatic dishwasher
has a housing made completely of high-
grade steel. The fully automatic control with
operating display on the front side of the
dishwasher has an electronic plain text
display. During operation (door closed), a
second display on the front of the dishwasher
indicates the remaining time and possible
insufficiency levels (of salt, rinse aid, etc.).
A height-adjustable top basket (rackmatic)
offers various load options. With 47 dB, the
dishwasher is very quiet and thus suitable for
open plan kitchens. The door's servo lock can
be easily opened with the wide metal bar
handle.*

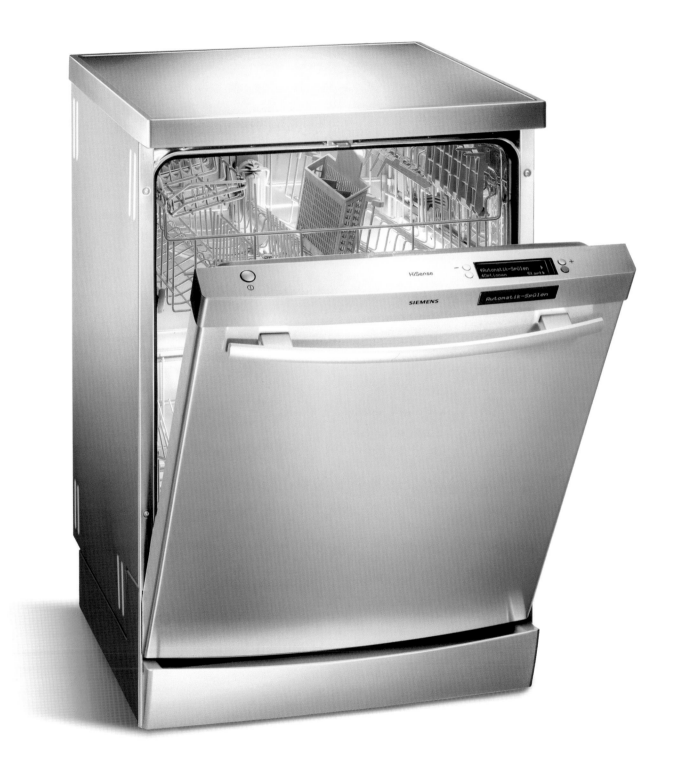

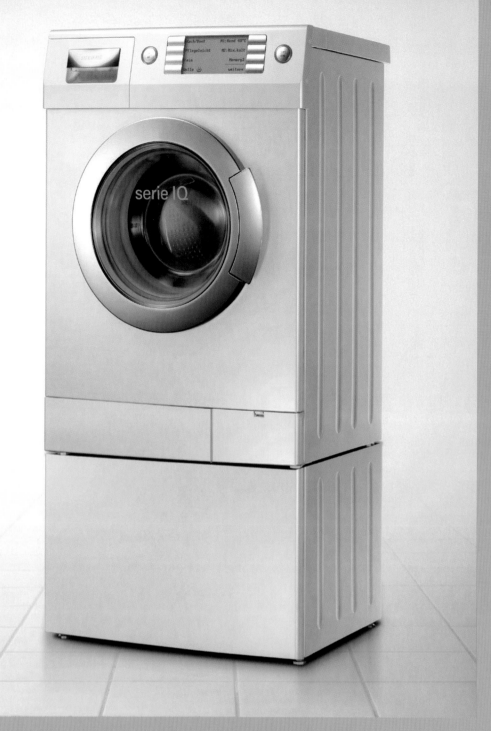

Waschmaschine Serie IQ 1630, 2002

Siemens Electrogeräte GmbH, München
Werksdesign: Johannes Geyer,
Gerd E. Wilsdorf
www.siemens.de/hausgeraete

Die Bedienung der Waschmaschine Serie IQ 1630 erfolgt über ein großzügig gestaltetes Display. Diese Innovation ermöglicht eine klare und durchgängige Benutzerführung in der gewünschten Landessprache. Es können persönliche Programme zusammengestellt und gespeichert sowie bereits vorgegebene Basisprogramme abgerufen oder variiert werden. Die Maschine „denkt" über eine intelligente, lernfähige Bedienlogik mit und verringert so die Komplexität im Alltag. Die Gestaltung mit blinkenden Leuchtringen um die Tasten erleichtert die Bedienung, eine automatische Wäsche-Gewichtsanzeige einschließlich Dosierempfehlung ergänzt die einfache Handhabung.

The IQ 1630 washing machine is operated via a large display. This innovation facilitates a comprehensible and consistent user prompting in the desired language. Personal programmes can be entered and saved and pre-programmed routines can be run and modified. The machine's intelligent computer "thinks", thus reducing the complexity of everyday life. The design with its flashing rings of light around the buttons facilitates an easy use. An automatic weight display including a function which suggests the suitable dosage of washing powder complements the easy use.

Weinlagerschrank KF 18 W 420, 2002

Siemens Electrogeräte GmbH, München
Werksdesign: Christoph Becke,
Christian Hoisl, Gerd E. Wilsdorf
www.siemens.de/hausgeraete

Bei dem Weinlagerschrank KF 18 W 420
kann der Nutzer durch eine Isolierglas-
Frontscheibe in den Kühlraum hineinsehen,
ohne die Tür öffnen zu müssen. Eine neuarti-
ge und hochwertige Beleuchtung erfolgt
mittels Touchlight. Bei Berührung des Griffs
wird das Innenraumlicht soft hochgefahren,
beim Schließen der Tür wird das Licht lang-
sam abgedimmt und abgeschaltet. Ein edel
anmutender Volledelstahlgriff auf der Iso-
lierglastür unterstreicht den gestalterischen
Anspruch. Die Innenausstattung erfolgte mit
hochwertigen Fachböden aus Aluminium-
druckgussrahmen und transluzenten Kunst-
stoffhalbschalen zur sicheren Lagerung von
über 20 Flaschen Wein oder anderen Kühlge-
tränken. Der Weinlagerschrank ist zu 100
Prozent FCKW-/FKW-frei.

*The user can look into the KF 18 W 420 wine
storage cupboard through a double-glazed
front window without having to open the
door. A new, high-quality lighting is provided
by Touchlight. When touching the handle the
interior light is softly faded in; after closing
the door the light is slowly faded out. A noble,
solid high-grade steel handle on the glass
door underlines the high-class design. The
interior is fitted with high-quality shelves
made of aluminium die-casting frames and
translucent synthetic shells for securely
storing more than 20 bottles of wine or other
cool drinks. The KF 18 W 420 wine storage
cupboard is 100% CFC-/FC-free.*

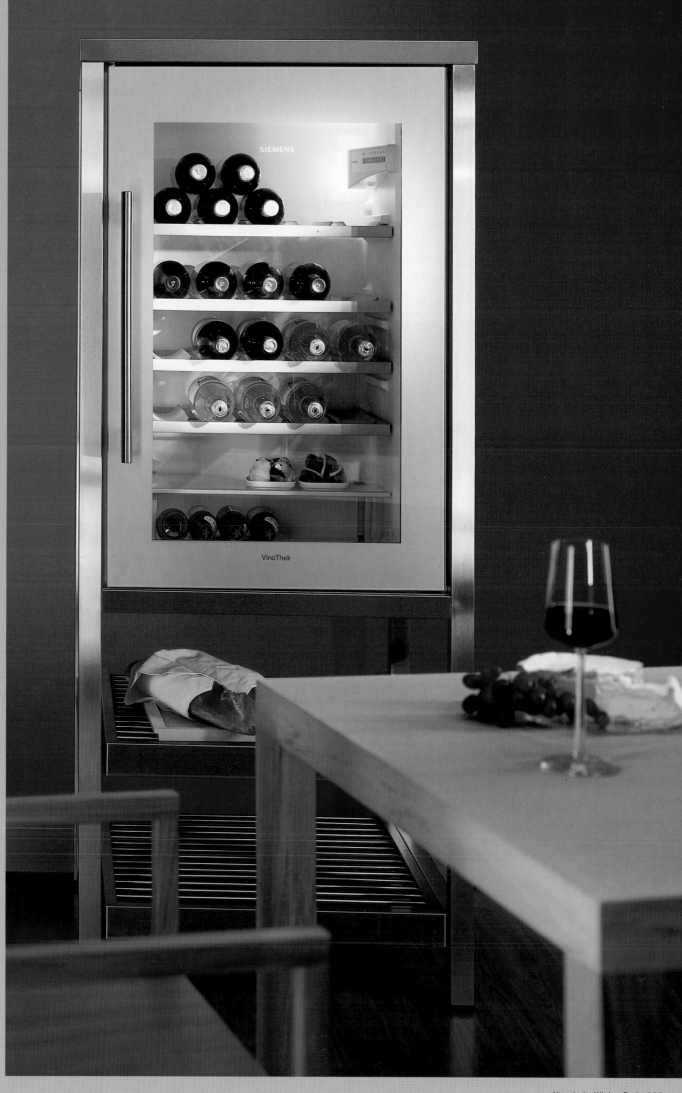

**Kochfunktionseinheit:
Einbauherd HE 56055,
Einbaukochfeld EK 78H55,
Wandesse LC 85950, 2002**

Siemens Electrogeräte GmbH, München
Werksdesign: Gerd E. Wilsdorf
www.siemens.de/hausgeraete

Die Kochfunktionseinheit ist aus hochwertigem Edelstahl gestaltet und integriert den Einbauherd HE 56055, das Einbaukochfeld EK 78H55 sowie die Wandesse LC 85950. Der Einbauherd ist funktional mit einem Elektronik-Display, Edelstahl-Stangengriff und einem Versenkknebel ausgestattet. Integriert ist ein Backwagen, mit dem System Aktiv-Clean ist der Garraum selbstreinigend. Das Einbaukochfeld ist ein Glaskeramik-Kochfeld mit Edelstahl-Lisenen und angeschliffener Facette. Ausgestattet ist es mit einem Koch- und Bratsensor, zwei Vario-Kochzonen, einer Warmhaltezone sowie einem Info-Display. Die Wandesse verfügt über elektronische Kurzhubtasten mit LED-Quittierung, einer Strukturglasplatte sowie einer großzügigen Lichtbestückung mit 2 x 15 Watt und Energiesparleuchten.

The cooking unit is made of high-quality high-grade steel and integrates the HE 56055 fitted oven, the fitted EK 78H55 cooking plate as well as the LC 85950 wall mounted extractor hood. The fitted oven has a functional electronic display, a high-grade steel bar handle, a locking handle and an integrated baking tray. Due to the AktivClean system, the oven is self-cleaning. The fitted cooking plate is a ceramic glass cooking plate with high-grade steel haunched anchor blocks and arrissed edges. It features a cooking and frying sensor, two Vario cooking zones, a warming zone as well as an information display. The wall mounted extractor hood has two electronic short-stroke buttons with LED lights, a textured glass plate as well as a generous lighting equipment of 2 x 15 Watts and energy-saving bulbs.

Kochfunktionseinheit s-line:
Einbauherd HE 44075,
Einbaukochfeld EI 78754,
Wandesse LC 86972, 2002

Siemens Electrogeräte GmbH, München
Werksdesign: Gerd E. Wilsdorf
www.siemens.de/hausgeraete

Die Kochfunktionseinheit s-line besteht aus dem Einbauherd HE 44075, dem Einbaukochfeld EI 78754 und der Wandesse mit Fernbedienung LC 86972. Der Einbauherd ist gestaltet mit einer planen Bedienzone aus Aluminium und Grauglas, versenkbaren Metalldrehknöpfen sowie hinterleuchteten Anzeigen. Das Einbaukochfeld ist ein 80 cm großes Induktions-Glaskeramik-Kochfeld. Eine großzügige Plattenaufteilung ermöglicht semiprofessionelles Arbeiten, im vorderen Teil des Kochfeldes sind leicht zugängliche Warmhaltezonen integriert. Die Wandesse ist eine Aluminium-Profil-Esse mit gewölbtem Glasschirm. Die Tastenbedienung erfolgt mit einer LED-Anzeige. Mit einem sehr leisen Lüfterkonzept eignet sie sich für den Dauerbetrieb. Die Wandesse verfügt über ein stufenlos variables Halogenlicht. Alle Funktionen sind parallel zur Tastatur auch per Fernbedienung steuerbar.

The s-line cooking unit consists of the HE 44075 fitted oven, the EL 78754 fitted cooking unit and the LC 86972 wall mounted extractor hood with remote control. The fitted oven has a flat user zone made of aluminium and grey tinted glass, retractable metal rotary knobs as well as back-lit displays. The fitted cooking unit is an 80 cm wide glass ceramic induction cooking plate. Large cooking zones facilitate semi-professional cooking. Easily accessible warming zones are integrated into the front part of the cooking plate. The wall mounted extractor hood is made of aluminium profile and has an arched glass screen. The buttons have an LED display. With its very quiet fan concept, it is suitable for continual use. The wall mounted extractor hood has a continuously adjustable, variable halogen light. In addition to the keypads, all functions can also be operated via remote control.

Einbaubackofen HB 28078 serie Alu, 2002

Siemens Electrogeräte GmbH, München
Werksdesign: Gerd E. Wilsdorf
www.siemens.de/hausgeraete

Der Einbaubackofen HB 28078 serie Alu ist
hochwertig gestaltet mit einer Aluminium-
Front aus glasperlengestrahltem und eloxier-
tem Aluminium. Weitere Gestaltungs- und
Ausstattungsmerkmale sind ein massiv aus-
geführter Aluminium-Profilgriff, ein Elektro-
nik-Display mit Uhr, eine Vollglas-Innentür
sowie versenkbare Drehknöpfe.

*The HB 28078 serie Alu fitted oven has a
high-quality design with an aluminium front
made of glass pearl blasted and anodised
aluminium. Further design and functional
features are a solid aluminium bar handle, an
electronic display with a clock, a solid glass
inner door as well as retractable rotary knobs.*

Gasschaltermulde ER 71555 EU, 2002

Siemens Electrogeräte GmbH, München
Werksdesign: Frank Rieser,
Gerd E. Wilsdorf
www.siemens.de/hausgeraete

ER 71555 EU ist eine innovative Gasschalter-Kochmulde mit Glaskeramik-Topsheet und Electronic Use. Die Gasschaltermulde ist mit sehr flachen und reinigungsfreundlichen Gasbrennern ausgestattet. Durch eine niedrige Bauhöhe konnten die Flächenroste oder auch „continuous grates" flach gestaltet werden. Ein Verschieben des Kochgeschirrs ist somit ähnlich wie bei einer Elektro-Glaskeramik möglich. Das Kochfeld ist mit einer elektronischen Gashahnsteuerung ausgestattet, was erstmals die Benutzerführung und –Information über eine digitale Anzeigetechnik ermöglicht. Die Energiemenge ist elektronisch regelbar, was sich gestalterisch in der Verwendung von Zylindergriffen äußert und zu einer ungewohnten, präzisen Haptik führt.

The ER 71555 EU is an innovative gas cook top with a ceramic glass top sheet and Electronic Use. The cook top is equipped with very flat and easy-to-clean gas burners. Due to a low height, the continuous grates have a flat design. Thus, the cooking pots can be moved, similar to an electric ceramic glass plate. The cook top is equipped with an electronic gas tap control, which for the first time facilitates user prompting and user information via a digital display. The amount of energy can be controlled electronically, which is manifested in the design by the use of cylinder handles leading to an extraordinary, precise feel.

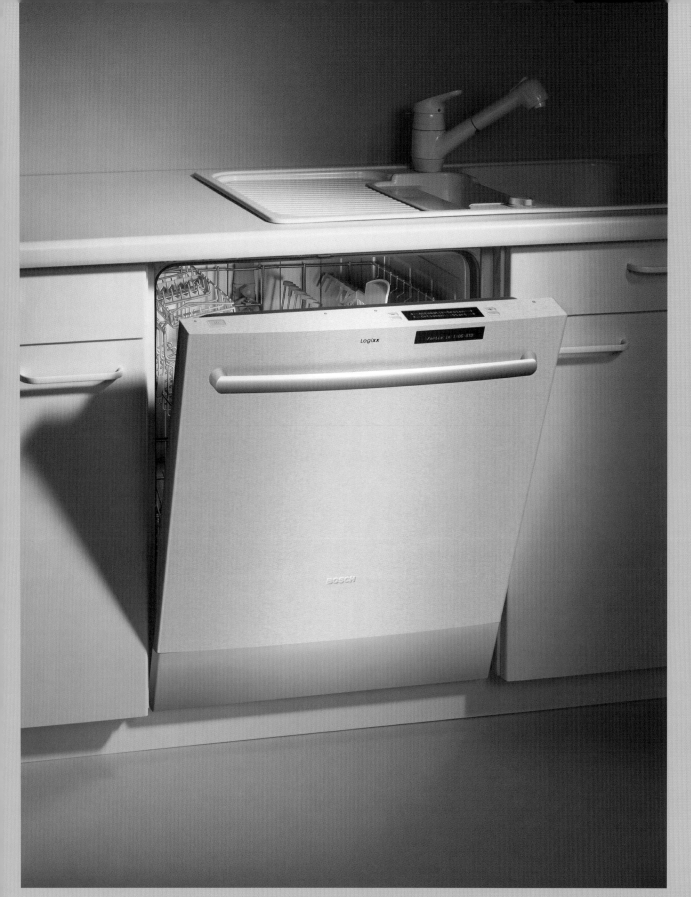

Geschirrspüler Bosch SGE 09A05,
2001

Robert Bosch Hausgeräte GmbH,
München
Werksdesign: Roland Vetter,
Thomas Ott
www.bosch-hausgeraete.de

Im Bereich der integrierbaren Geschirrspüler
setzt der Bosch-Spüler SGE 09A05 neue
Akzente in Design, Bedienung und Technik.
Die Ausführung in Edelstahl mit gespannter
Tür und markantem Griff gliedert sich in
verschiedene Küchenumfelder ein, ohne das
Gerät zu verstecken. Eine intelligente Steue-
rung mit Aqua-Sensor wählt das optimale
Programm aus und macht das Gerät ausge-
sprochen sparsam in Energie- und Wasser-
verbrauch. Automatische Programmwahl und
Textanzeigen bieten eine besonders einfache
Bedienung. Einschalten und Starten reichen
im täglichen Betrieb aus. Die neue Glas-
schutz-Technik mit Aqua-Mix und Wärme-
tauscher sorgt für beste Glasschonung, Belä-
ge werden vermieden. Ein höhenverstellbarer
Oberkorb bietet mehr Flexibilität. Es können
größere Teile im Unterkorb gespült werden.
Klappstacheln im Ober- und Unterkorb
erhöhen die Variabilität. Das Gerät besitzt
das Aqua-Stop-Sicherheitssystem gegen
Wasserschäden.

*In the integrated dishwasher sector the
Bosch dishwasher SGE 09A05 sets new
trends in design, operation and technology.
The stainless steel design with sleek door
and striking handle fits into various
kitchen surroundings without concealing
the appliance. An intelligent control
with Aqua Sensor selects the optimum
programme and makes the appliance
especially economical with regard to
energy and water consumption. Automatic
programme selection and text displays assure
especially easy operation. Just switching on
and pressing the start button suffice in daily
usage. The new glass care system with Aqua
Mix and a heat exchanger guarantee the best
possible glass care. Deposits are avoided. A
height-adjustable top basket offers greater
flexibility. Larger items may be washed in the
bottom basket. Fold-down plate racks in the
top and bottom basket increase variability.
The appliance features the Aqua Stop safety
system which protects against water
damage.*

Küche Case System 2.3, 2002

Boffi spa, Lentate sul Seveso, Italien
Design: Piero Lissoni, Mailand, Italien
Vertrieb: Barbara Hickl, Berlin
www.boffi.com

Die Küche Case System 2.3 ist puristisch
mit hochwertiger Anmutung gestaltet. Ein
schwerelos scheinendes Basismodul wird
durch eine L-förmige Konstruktion getragen.
Auf der einen Seite ist es auf ein niedriges
offenes Modul gestützt, auf der anderen
Seite ist es verbunden mit einem auf dem
Boden stehenden Standardmodul. Die Funk-
tionen ordnen sich der Gestaltung unter. Die
Griffe sind unsichtbar in die Türen eingelas-
sen, es entsteht eine grifflose, minimalistisch
anmutende Front. Funktional gestaltet sind
technische Lösungen wie die Edelstahl-
Arbeitsplatte. Sie liegt auf einem leichten
Aluminiumrahmen und bildet so eine Distanz
zur Basis. Durch das Schließsystem „Bluemo-
tion" schließen Türen und Schubladen
selbsttätig, sanft und leise bei leichtem
Druck.

*The kitchen Case System 2.3 has a puristic
design and an up-market appearance. A base
module, which appears to be weightless, rests
on an L-shaped construction. On the one side
it rests on a low, open module, on the other
side it is connected with a standard module,
which sits on the floor. The functions follow
the form. The handles are invisibly sunk into
the doors, thus resulting in a handle-free
front with a minimalist look. Technical
solutions like the stainless steel working
surface have a functional design. It rests
on a lightweight aluminium frame and thus
forms a distance to the base. Due to the
"Bluemotion" locking system, the doors and
drawers close automatically, softly and
quietly when little pressure is applied.*

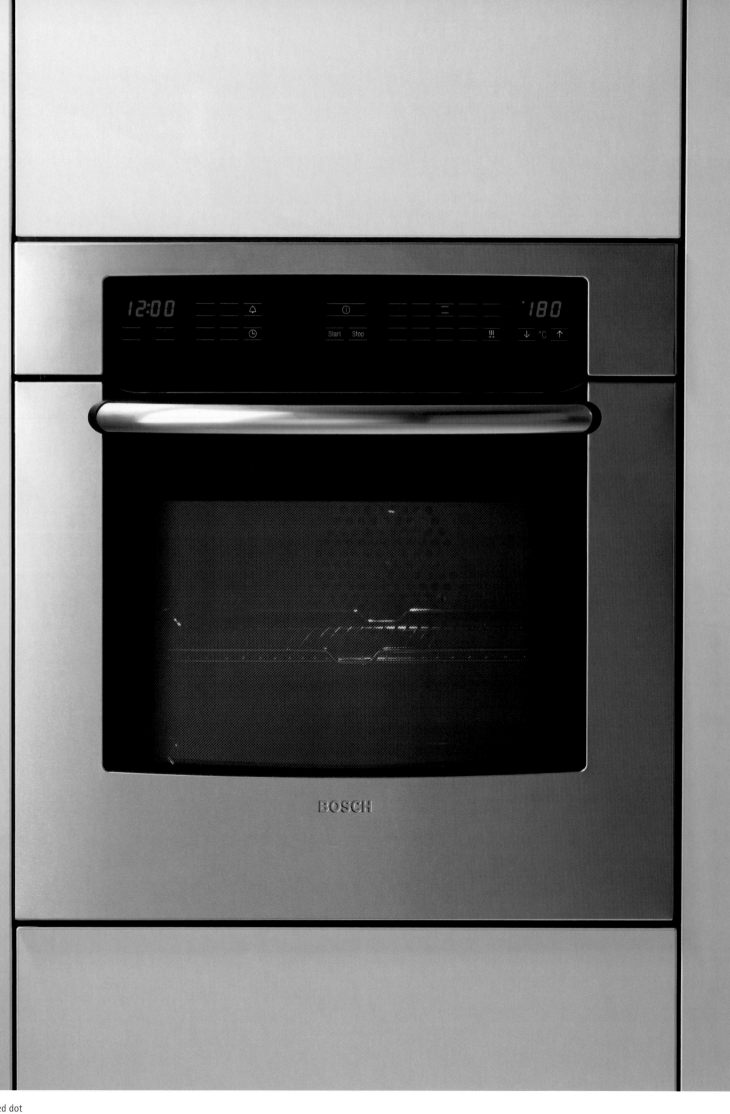

Einbau-Backofen
Bosch HBN 4752, 2001

Robert Bosch Hausgeräte GmbH,
München
Werksdesign: Roland Vetter
Design: Eisele Kuberg Design, Neu-Ulm
www.bosch-hausgeraete.de

Der Einbau-Backofen Bosch HBN 4752 im
Edelstahl-Design besitzt eine hochwertige
Anmutung, beste Bedienbarkeit und hohe
Funktionalität. Das Gerät fügt sich mit dem
extrem flachen Aufbau harmonisch in jede
Küche ein. Ausgestattet ist es mit einer
durchgehend kühlen Edelstahlfront, einem
großen Sichtfenster zum Backofen, einer
Innentür mit Leichtreinigungsglas sowie
einem ergonomisch gestalteten Bügelgriff.
Eine einfache Bedienung ermöglicht die
Touch-Control-Steuerung. Es genügt eine
sanfte Berührung auf dem Bedienfeld, um
die gewünschte Funktion zu wählen. Ein
glattes, elegantes Bedienfeld mit Symbolen
und Bedienflächen, die in Ruhestellung weiß
und aktiviert rot leuchten. Touch Control ist
bedienfreundlich und zeigt das Aufheizen
in 20-Grad-Schritten. Der Backofen ist mit
einer gradgenauen Regelung von 30–300 °C,
Schnellaufheizung, Temperaturvorschlag,
elektronischer Bratautomatik und gedimmter
Soft-Light-Beleuchtung ausgestattet. Er
erlaubt eine professionelle und sichere
Handhabung.

*The Bosch HBN 4752 stainless steel design
built-in oven has a high-quality appearance,
high functionality and is easy to operate.
With its extremely low height, the appliance
fits harmonically into any kitchen. It is
equipped with a completely cool stainless
steel front, a large oven window, an inner
door with easy-to-clean glass as well as an
ergonomically designed handle. The Touch
Control facilitates an easy use. A soft touch
is sufficient to activate the desired function.
It has a smooth, elegant operating display
with symbols and user fields, which are white
when switched off and red when activated.
Touch Control is user-friendly and displays
the temperature in 20°C-steps. The oven has
a temperature setting, which is precise to
1°C, ranging from 30 – 300°C, a quick
heating function, temperature suggestions,
an electronically operated, automatic frying
function, and dimmed "Soft Light" lighting.
It facilitates a professional and safe use.*

**Einbau-Doppelbackofen
Bosch HBN 9651, 2002**

Robert Bosch Hausgeräte GmbH,
München
Werksdesign: Roland Vetter
Design: Eisele Kuberg Design, Neu-Ulm
www.bosch-hausgeraete.de

Der Einbau-Doppelbackofen Bosch HBN
9651 im Edelstahl-Design besitzt eine hoch-
wertige Anmutung, beste Bedienbarkeit und
hohe Funktionalität. Das Gerät fügt sich mit
einem extrem flachen Aufbau harmonisch
in jede Küche ein. Im oberen Bereich ist es
ein Multifunktions-Backofen. Im unteren
Bereich ein konventioneller Backofen.
Möglich ist eine gradgenaue Regelung
von 50-300 °C. Ausstattungsmerkmale sind
Innentüren mit Leichtreinigungsglas sowie
ein ergonomisch gestalteter Bügelgriff.
Zylinder-Drehknöpfe lassen sich in Nullstel-
lung flächenbündig in die Blende versenken.
Dies verhindert ein versehentliches Einschal-
ten und ist ein guter Beitrag zur Sicherheit
des Backofens. Die Gestaltung erlaubt eine
professionelle und sichere Handhabung.

*The Bosch HBN 9651 stainless steel design
built-in double oven has an up-market look,
a high functionality and is easy to operate.
With its extremely low height, the appliance
fits harmonically into any kitchen. The upper
part contains a multifunctional oven and
the lower part a conventional oven. The
temperature can be set from 50 – 300°C
with a precision of 1°C. Design features are
inner doors with easy-to-clean glass and an
ergonomically designed handle. Cylindrical
rotary knobs are completely sunk when set on
zero. This prevents the user from accidentally
switching on the oven and is a good
contribution to the oven's safety. The design
facilitates a professional and safe use.*

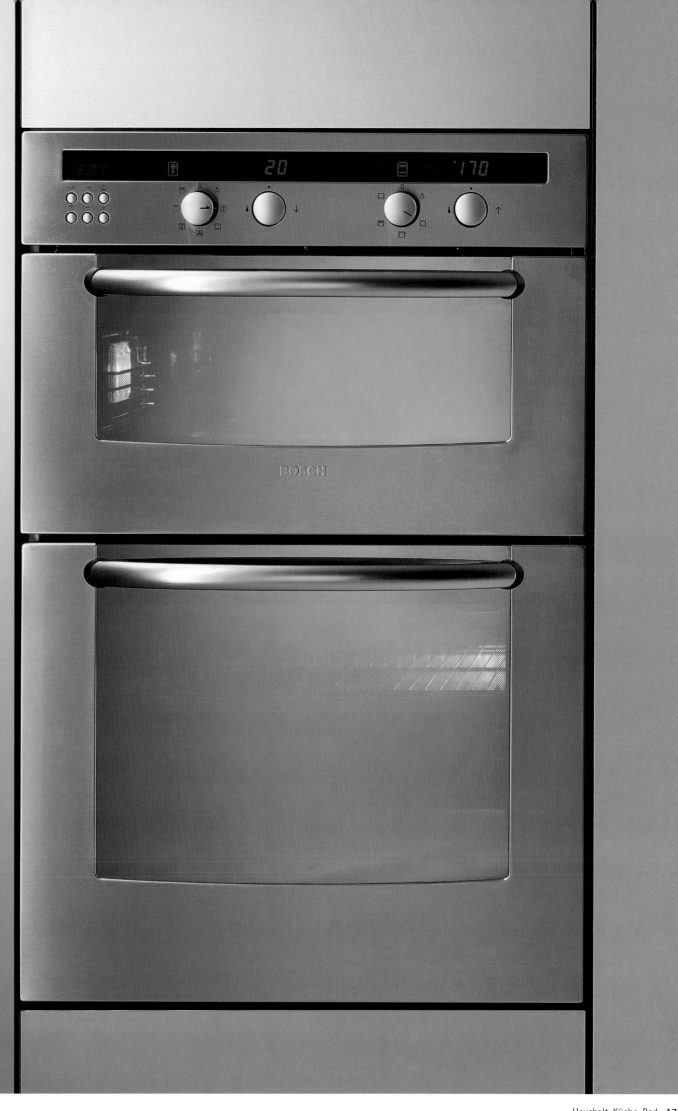

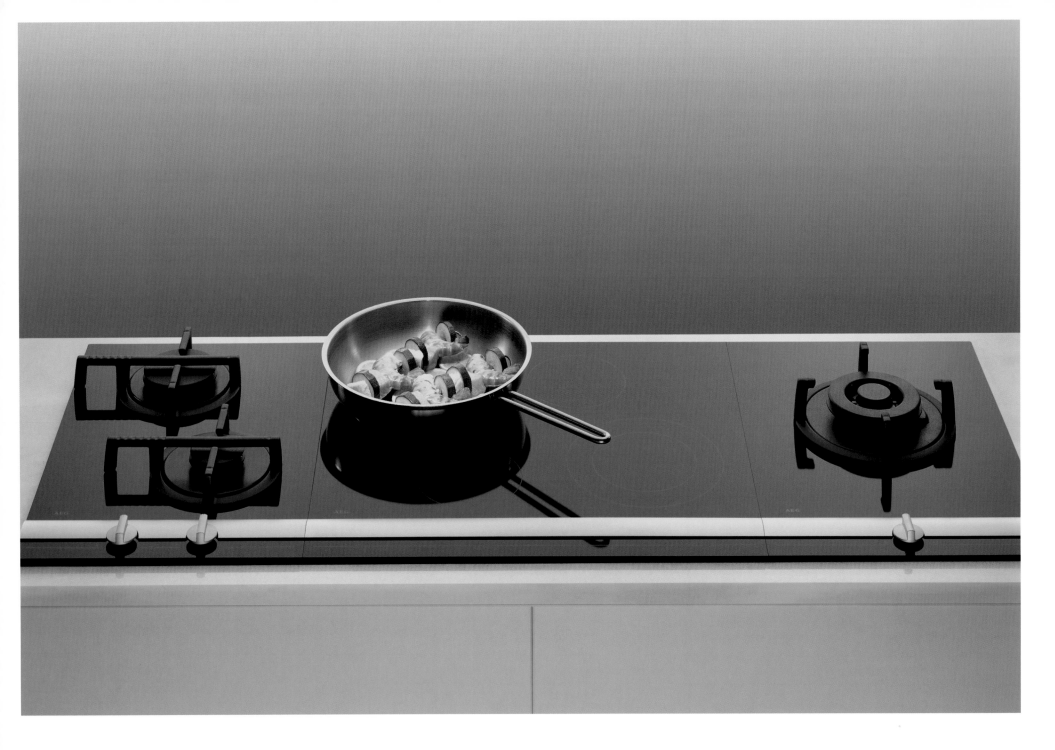

Frontline Kochmulden
Modular Product Range, 2003

AEG Hausgeräte GmbH, Nürnberg
Werksdesign

Die Produktreihe Frontline Modular besteht aus verschiedenen Gas- oder Elektro-Ceranglas-Kochfeldern. Im größeren, neuen Modulraster von 36 x 72 cm werden Ceranglas-Kochfeld mit verschiedenen elektrischen Ein-, Zwei- und Dreikreiszonen und Induktionsfeldern angeboten. In den gleichen Abmessungen sind Gas-Kochfelder auf Ceranglas mit mehreren Brennern und ein Wok-Kochfeld erhältlich. Ergänzt wird die Produktreihe von einem Elektrogrill, einer Friteuse, einer Dunsthaube sowie einem Cerangrill. Die klare und sachliche Gestaltung der rahmenlosen Ceranglasfelder wird mit einer Aluminium-Leiste unterteilt in den heißen Bereich der Kochfelder und den Bedienungsbereich.

The Frontline Modular product range consists of different glass or electric cerane glass cooking plates. The cerane glass cooking plates are offered with different single, double or triple electric circle zones or induction units in the new, larger module size of 36 x 72 cm. Gas cooking elements on cerane glass with multiple burners and a wok cooking element are available in the same size. The product range is supplemented by an electric grill, a deep fryer, an extractor hood as well as a cerane grill. The clear and functional design of the frameless cerane glass plates is divided into the hot area of the cooking units and the operating area by an aluminium border.

Frontline Dunstabzugshaube, 2003

AEG Hausgeräte GmbH, Nürnberg
Werksdesign

Die Frontline Dunstabzugshaube ist in ihrer
Gestaltung auf die entsprechenden Koch-
mulden der Frontline-Baureihe abgestimmt.
Schwarzes Glas wird mit der Aluminium-
Leiste zu einem charakteristischen Gestal-
tungselement kombiniert. Die Bedienober-
fläche ist mit Touch Control ausgestattet
und ermöglicht somit eine leichte Reinigung
des Gerätes. Die Gerätebreiten von 90 cm
und 120 cm erlauben die Kombination von
zwei bis drei Kochmulden unter der Dunst-
haube. Die Metallfilter können leicht ent-
nommen und in der Spülmaschine gereinigt
werden.

*The Frontline extractor hood has been
designed in correspondence with the
frontline hob product range. Black glass is
combined with an aluminium border as a
characteristic design element. The user
surface is equipped with Touch Control.
Thus, the appliance is easy to clean. The two
offered appliance widths of 90 cm and 120
cm enable to combine 2-3 hobs under the
extractor hood. The metal filters can be easily
removed and cleaned in the dishwasher.*

Dunstabzugshaube Bus Stop, 2003

AEG Hausgeräte GmbH, Nürnberg
Werksdesign

Die Dunstabzugshaube Bus Stop nimmt
Gestaltungs- und Funktionsmerkmale pro-
fessioneller Küchenausstattungen auf und
überträgt sie in die private Küche. Die auf
die Wand zurückgenommene Geometrie
des Filterbereichs ist durch vier glatte Front-
platten mit Luftschlitzen gekennzeichnet
und verwirklicht ergonomische Anforderun-
gen am Kocharbeitsplatz. Dieser Bereich ist
leicht zu reinigen. Links und rechts des Fil-
terbereichs kann die Dunsthaube wahlweise
mit Edelstahl- oder Aluminium-Paneelen
ausgestattet werden. Bedient wird sie mit
einer kegelförmigen Fernbedienung. Diese
wird, auf dem Tisch stehend, entweder
gedreht oder gedrückt, um verschiedene
Lüftungsstufen und die Beleuchtung zu
steuern.

*The Bus Stop extractor hood takes up design
as well as functional elements of professional
kitchen features and transfers them to
private kitchens. The geometric shape of the
filter area, which is flat in comparison to
conventional designs, is characterised by
four smooth front panels with air ducts and
realises ergonomic demands on the kitchen
workspace. This area is easy to clean. The
extractor hood can be alternatively fitted
with high-grade steel or aluminium panels
on both sides of the filter area. It is operated
via a cone-shaped remote control. This sits on
the table and can either be rotated or pressed
to operate different fan settings and the
lighting.*

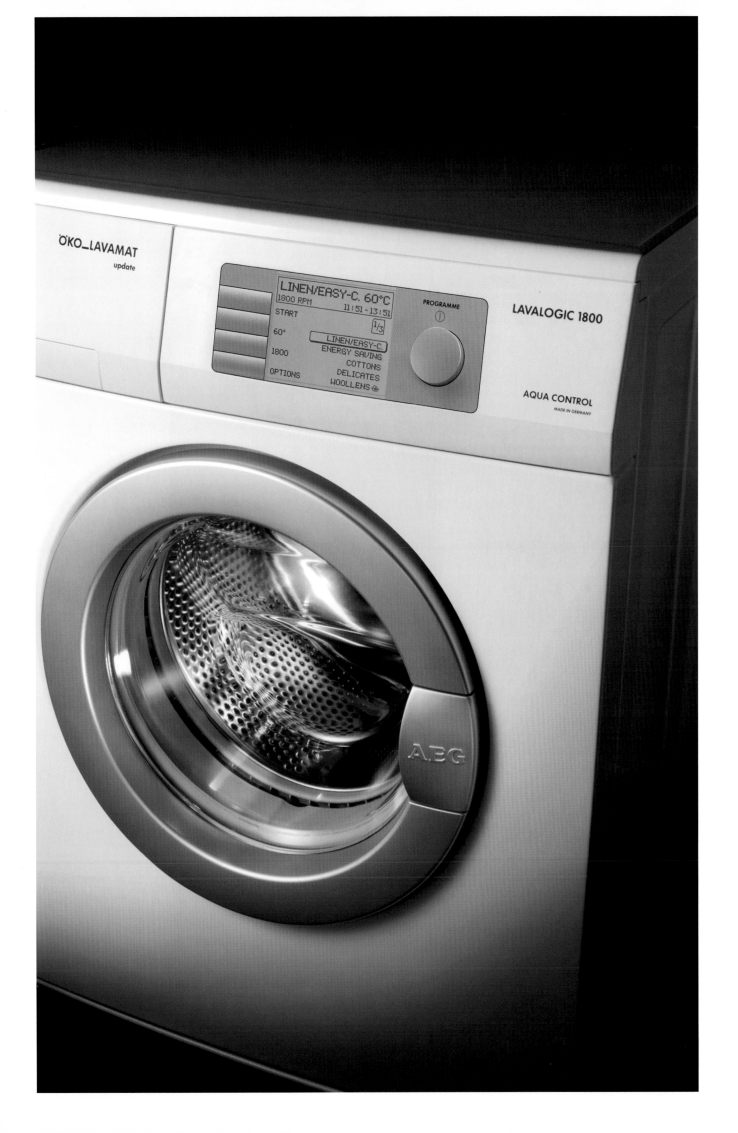

LCD-Waschmaschine Lavalogic, 2003

AEG Hausgeräte GmbH, Nürnberg
Werksdesign

Die Bedienoberfläche der LCD-Waschmaschine Lavalogic ist klar und sachlich gestaltet. Benutzerfreundlich ist der Entwurf der Geräteblende; die Gerätetür ist leicht zu handhaben. Ein großes LCD-Textdisplay erweitert die Verständlichkeit und Funktionalität durch eine Vielzahl von Einstellmöglichkeiten wie z.B. der jeweiligen Landessprache. Das Display schließt eine klare Textinformation der Waschprogramme sowie eine individuelle Programmgestaltung und deren Speicherung ein. Integriert im Display sind zudem Hinweise wie z.B. über den Kundendienst oder die richtige Wäschepflege. Zusätzliche Optionen werden bei Bedarf über die Drucktasten aktiviert und mit dem Drehwähler individuell eingestellt.

The operating surface of the Lavalogic LCD washing machine has a clear and functional design. The appliance panel has a user-friendly design and the door can be easily operated. A large display extends the comprehensibility and functionality by a variety of settings, such as the user's mother tongue. The display includes plain text information on the washing programmes as well as on the individual programmes and how to save them. Additional information on, for example maintenance and the right way of taking care of your washing, are integrated in the display. Further options can be activated via the buttons and individually modified via the rotary knob.

Gas-Kochzentrum
KD 9600/GK 640/GEH 6400, 2003

Küppersbusch Hausgeräte AG,
Gelsenkirchen
Werksdesign: Klaus Keichel
www.kueppersbusch.com

Mit dieser neuen Gerätekombination ist Kochen und Backen mit Gas ein vollendeter Genuss. Die Design-Dunstabzugshaube ist durch die Ausstattung mit einer Turbo Plus Power-Stufe besonders leistungsstark und mit einem neuen, schallgedämmten Gebläse ausgesprochen leise. Ein Vergnügen für das Auge ist die elegante Gestaltung und die Glaskantenbeleuchtung. Die passenden Gas-Einbaugeräte überzeugen technisch und optisch. Der neue Gas-Einbauherd ist mit einer Vollglasinnentür auf Edelstahlrahmen ausgestattet. Der Vorteil dieser Backofentür besteht in der vollkommen glatten Innenseite ohne Verprägungen und Vertiefungen. Mit der neuen Dreifach-Verglasung der Backofentür wird die Gerätefront auch bei hohen Betriebstemperaturen nicht zu heiß. Ausstattungsdetails sind u.a. versenkbare Drehknebel, eine Elektronik-Uhr mit Tageszeitanzeige und ein Kurzzeitwecker.

With this new combination of appliances, cooking and baking becomes pure enjoyment. The design extractor hood is particularly powerful thanks to the turbo plus booster setting and particularly quiet because of the new soundproofed fan. The elegant design and the lighting of the glass edges are an enjoyment for the eye. The matching built-in gas appliances technically and visually convincing. The built-in gas oven is equipped with an inner glass door with a stainless steel frame. The advantage of this oven door is its completely smooth inner surface, which does not have any depressions. Due to the new triple glazed oven door, the front of the appliance does not get too hot even when working with high temperatures. The features include, among others, concealable control knobs, an electronic clock and a timer.

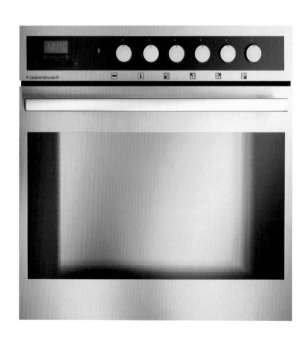

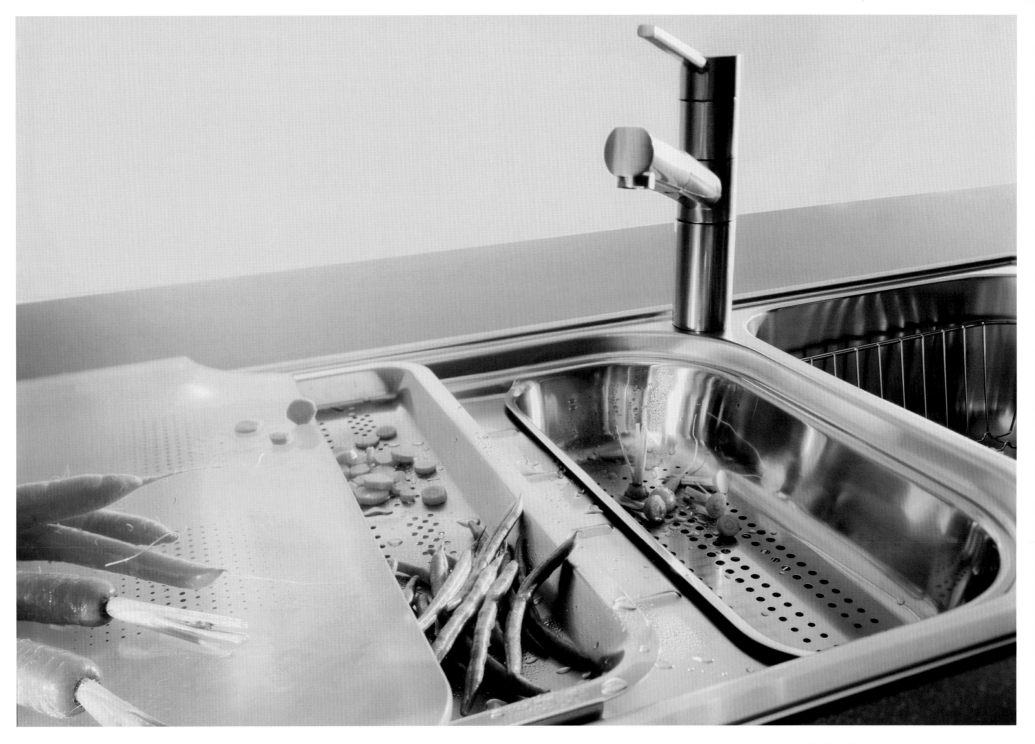

Einbauspüle Nautilus, 2002

Franke GmbH, Bad Säckingen
Werksdesign: Rudolf Huber
www.franke.de

Die Einbauspüle Nautilus ist multifunktional gestaltet und stellt in der Küche fünf Ebenen bereit. Arbeitsgänge wie Abtropfen, Arbeiten, Spülen, Schneiden und Waschen erfolgen fließend an der Spüle. In Arbeitsbecken, Restebecken und Abtropffläche können flexibel Abtropfbecken, Rüstsieb und Rüstschale ein- und umgesetzt werden. Ein Schneidebrett aus Sicherheitsglas kann über dem Becken und den Einsätzen so verschoben werden, dass vom Brett direkt in die darunter befindlichen Schalen hineingearbeitet werden kann. Dies ermöglicht eine optimierte Raumnutzung auf kleiner Fläche. Durch eine überlegte Beckenanordnung fließt Schmutzwasser direkt von der Abtropfebene ins mittlere Abtropfbecken. Die Spüle ist mit dem hygienischen Franke-Integralablauf im Arbeits- und Restebecken ausgestattet.

The Nautilus fitted sink has a multifunctional design and provides five levels in the kitchen. Work processes such as draining, working, cleaning dishes, cutting and washing easily follow one another at the sink. Drain compartment, colander and basket can be flexibly inserted into the work basin, remains basin and drain surface. A cutting board made of safety glass can be moved on the basin and the inserts in such a way, that the user can easily transfer objects into the bowls which are positioned underneath. This enables an optimised use of limited space. Due to a thoughtful arrangement of the sink basins, the drain water flows from the draining level into the middle draining basin. The sink's working and remains basin are equipped with the hygienic Franke integral drain.

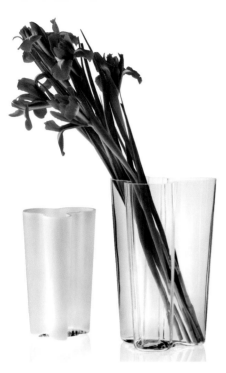

Aalto Finlandia Vase, 2003

iittala oy ab, Helsinki, Finnland
Design: Alvar Aalto
Vertrieb: Designor B.V., Oosterhout, NL

Die unnachahmbare Form der Vase, die Alvar Aalto 1936 gestaltete, ist zeitlos modern und immer noch eine der Ikonen der Glasgestaltung. Die Neuheit der Kollektion, die Finlandia Vase, ist zum ersten Mal in Produktion. In ihrer Pracht bezieht sich die Vase auf Aaltos berühmte Architekturkreation, das Finlandia Haus. Die hohe, schmale Vase eignet sich für moderne langstielige Blumen und als dekoratives Element. Sie ist erhältlich in 201 und 251 mm und in den Farbvarianten Klar und Weiß.

The inimitable shape of the vase Alvar Aalto designed in 1936 is always equally modern and still one of the icons of glass design. The novelty of the collection, Finlandia vase, is in production for the first time. It is in its stateliness related to Aaltos well-known architectural creation, the Finlandia hall. The tall, narrow vase is suitable for modern long-stemmed flowers and as a decorative element. It comes with 201 and 251 mm and in the colours bright and white.

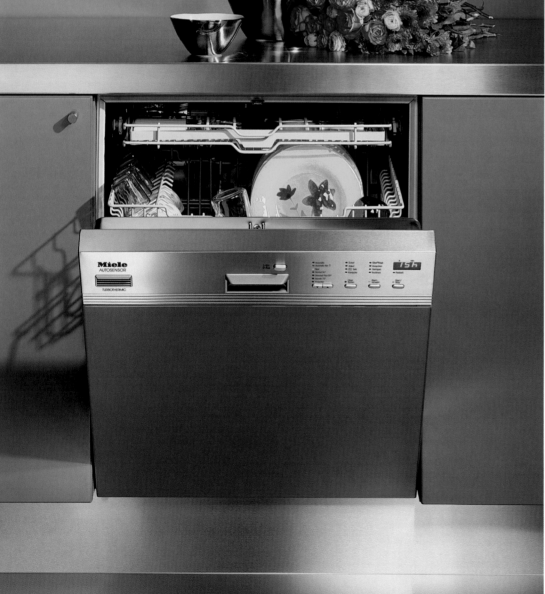

Geschirrspüler G 696 SCi Plus, 2003

Miele & Cie. GmbH & Co., Gütersloh
Werksdesign
www.miele.de

Der Geschirrspüler G 696 SCi Plus ist geradlinig gestaltet mit einer modernen und hochwertigen Anmutung. Die Bedienelemente sind übersichtlich und selbsterklärend angeordnet. Die ästhetische Qualität setzt sich im Innenraum des Geschirrspülers fort. Funktionale Aspekte sind auf zwölf Maßgedecke ausgelegte Körbe mit einem hohen Grad an Flexibilität sowie klapp- und herausnehmbare Einsätze. Der Oberkorb lässt sich einfach in der Höhe verstellen, die Erkennbarkeit der Körbe wird gestalterisch durch eine hellgraue Kontrastfarbe zum Edelstahl-Bottich unterstützt. Der untere Sprüharm ist aus Edelstahl gefertigt.

The G 696 SCi Plus dishwasher has straight lines and a modern, high-quality appearance. The operating elements are clearly structured and self-explanatory. The aesthetic quality is continued in the dishwasher's interior. Functional aspects are the trays, which have a high degree of flexibility, as well as foldable, removable inserts and are designed to hold twelve place settings. The height of the top tray can easily be adjusted. The trays are clearly contrasted to the stainless steel interior by their grey colour. The lower spray arm is made of high-grade steel.

Eva Solo Planter Vase, 2002

Eva Denmark A/S, Rødovre, Dänemark
Design: Tools Design, Kopenhagen, Dänemark
Vertrieb: Eva Deutschland, Moorrege

Die Eva Solo Vase ist eine Pflanzenvase mit Wasserreservoir für durstige Zimmerpflanzen. Die Pflanze wird in einen aus Edelstahl gestalteten Blumentopf gepflanzt. Danach wird der Topf in den Glasbehälter gestellt und dieser bis zu seiner Taille gefüllt, damit die Pflanze durch einen integrierten Docht die erforderliche Wassermenge aufnimmt. Die Pflanzenvase mit Wasserreservoir nimmt 0,4 Liter Wasser auf. Je nach Bedarf der Pflanze muss erst nach sieben bis zehn Tagen wieder gewässert werden.

The Eva Solo vase is a planter vase with water reservoir for thirsty house plants. The plant is planted in a flowerpot made of high-grade steel. Then the pot is placed in the glass container, which is filled up to its waist so that the plant can absorb the amount of water necessary via the integrated wick. The planter vase with water reservoir has a volume of 0.4 l water. Depending on the plant's needs, it does not have to be watered again until seven to ten days later.

Einbaudampfgarer DG 2660, 2003

Miele & Cie. GmbH & Co., Gütersloh
Werksdesign
www.miele.de

Der Einbaudampfgarer DG 2660 ist dank seiner Gestaltung gut in allen Küchenarchitekturen mit unterschiedlichen Einbausituationen zu integrieren. Er kann in Oberschränken mit geringer Tiefe, in Hochschränken und als Standgerät eingesetzt werden. Das Front-Design orientiert sich an der Integrationsfähigkeit und der notwendigen Kombinationsfähigkeit zur Produktfamilie. Auf drei Einschubebenen des Einbaudampfgarers ist es möglich ein komplettes Hauptgericht aus z.B. Kartoffeln, Fisch und Gemüse gleichzeitig zuzubereiten. Der Dampfgarer ist mit einem externen Dampferzeuger ausgestattet, wodurch eine exakte Temperaturregelung und -messung und eine optimale Dampfzufuhr und -menge ermöglicht werden.

Due to its design, the DG 2660 fitted steam cooker can adapt to any kitchen architecture and fitting situations. It can be installed in hanging cupboards with low depth, in high cupboards and as a floor unit. The front design is based on the integration quality and the necessary compatibility to the product range. A complete main dish consisting of for example potatoes, fish and vegetables, can be cooked on the fitted steam cooker's three trays. The steam cooker is equipped with an external steam producer, which enables an exact temperature control and measuring as well as an optimised steam supply and amount.

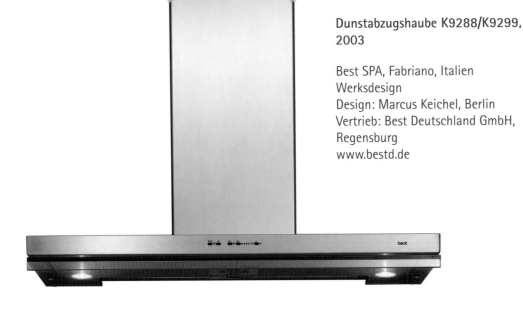

Dunstabzugshaube K9288/K9299, 2003

Best SPA, Fabriano, Italien
Werksdesign
Design: Marcus Keichel, Berlin
Vertrieb: Best Deutschland GmbH,
Regensburg
www.bestd.de

Die Dunstabzugshaube von Best ist klar gestaltet und hat einen ausziehbaren Wrasenschirm. Elektronisch gesteuert, verfügt sie über sechs Leistungsstufen, gestaffelt in vier reguläre und zwei Intensivstufen. Der Motor hat eine Leistung von 1000 m³/h im Abluftbetrieb (EN 61591). Ausgestattet ist die Dunstabzugshaube mit Metallfilter-Kassetten und einem Rohranschluss 150 mm. Wahlweise ist sie mit einem patentierten Geräusch-Reduziersystem erhältlich.

The extractor hood by Best has a clear design and an extendable screen. Electronically operated, it has six power settings, four regular and two high-performance settings. The motor has an extracted-air flow rate of 1000 cubic metre per hour (EN 61591). The extractor hood is equipped with metal filter cartridges and a 150 mm pipe connection. It is also available with a patented noise reduction system.

Dunstesse DA 429, 2003

Miele & Cie. GmbH & Co., Gütersloh
Werksdesign
www.miele.de

Die Edelstahl-Dekor-Dunstesse DA 429 ist puristisch gestaltet. Sie fügt sich harmonisch in die Küchenarchitektur ein und betont gestalterisch die Kochstelle als primären Arbeitsplatz in der Küche. Dabei wurde eine horizontale Baustruktur sowie eine Kombinierbarkeit mit dem Kochfeld und dem darunter befindlichen Einbauherd betont. Die gestalterische Aussage der Dunstesse erschließt sich erst im Zusammenhang mit diesen Elementen. Die Esse ist durch ihre Abmessungen auch für große Kochfelder geeignet. Ausstattungsmerkmale sind u.a. ein doppelseitig saugendes Gebläse, eine elektronische Regelung, eine Lichtdimmer-Funktion sowie drei Leistungsstufen plus eine Intensivstufe.

The DA 429 extractor hood has a puristic design. It fits in harmonically with the kitchen architecture and emphasises the cooking area as the primary kitchen workspace. The design emphasises a horizontal architecture as well as a compatibility with the cooking unit and the fitted oven situated underneath. The extractor hood's design statement becomes apparent only in combination with these elements. Due to its measurements, the hood is also suitable for large cooking elements. Among the features are a double-sided suction fan, an electronic control, a dimmer function as well as three power settings and an additional ultra-setting.

Eva Solo Karaffe, 2002

Eva Denmark A/S, Rødovre, Dänemark
Design: Tools Design, Kopenhagen, Dänemark
Vertrieb: Eva Deutschland, Moorrege

Die tropffreien Eva Solo Karaffen sind konzipiert für 0,6 oder 1,0 Liter Inhalt. Sie sind funktional und ästhetisch gestaltet mit einem Drop-Stop-Ausgießer aus Edelstahl und Silikongummi. Der Inhalt wird sicher aus dem Glas gegossen und es wird nichts verschüttet. Der Ausgießer und die Karaffe sind spülmaschinenfest.

The drip-free Eva Solo carafes have been developed for 0.6 or 1.0 litre volumes. They have been functionally and aesthetically designed with a drop-stop spout made of high-grade steel and silicone rubber. The content is safely poured from the carafe and will not be spilt. The spout and the carafe are dishwasher-proof.

Elektro-Kochfeld KM 548, 2003

Miele & Cie. GmbH & Co., Gütersloh
Werksdesign
www.miele.de

Bei der Gestaltung des Glaskeramik-Elektro-Kochfeldes KM 548 wurde der Bedienbereich ergonomisch sinnvoll nach vorne platziert. Die bei Elektro-Kochflächen übliche Touchbedienung ist so besser erreichbar und die Zuordnung der Tastenflächen zu den Kochzonen ohne Symbolhilfe möglich. Ein weiteres Gestaltungsziel war ein visuell auffälliger Produktauftritt, der durch eine Facettierung der rahmenlosen Seitenkanten und einen großen Radius verwirklicht wurde. Innovativ ist, dass das Außenmaß der sichtbaren Glasfläche größer ist als das Ausschnittmaß in der Arbeitsplatte. So muss ein 60-cm-Küchen-Unterschrank beim Einbau des Gerätes nicht verändert werden.

In the design of the KM 548 glass ceramic electric cooking plate, the operating area has been ergonomically situated at the front. The touch operation conventional to electric cooking zones can thus be easily reached and the assignment of the buttons to the cooking zones is obvious and can therefore do without symbols. A further design goal was a striking product appearance, which has been realised by facetting the frameless side edges and by a large radius. An innovative characteristic is that the size of the visible glass surface is larger than the area cut out of the working surface. Thus, a 60 cm kitchen cupboard does not have to be modified when the appliance is installed.

Antihaft-Pfanne Domus, 2001

Silit-Werke GmbH & Co. KG, Riedlingen
Design: Teams Design GmbH, Esslingen
www.silit.de
www.teams-design.de

Die Antihaft-Pfanne Domus ist aus Edelstahl Rostfrei 18/10 gefertigt und mit der speziellen Antihaft-Versiegelung Silitan, einem Dreifach-Antihaft-System, ausgestattet. Mit einer kratzfesten, langlebigen Titan-Oberfläche ist sie auch für Metallwender geeignet. Gestaltet ist sie mit einem ausdrucksstark und ergonomisch geformten Sicherheitsgriff. Die Pfanne ermöglicht sehr gute Bratergebnisse und schonendes, fettarmes Braten. Ein extrastarker Kapselboden ist geeignet für alle Herdarten inklusive Induktionsherden.

The Domus non-stick pan is made of 18/10 stainless steel and sealed with the special Silitan non-stick coating, a threefold non-stick system. With its scratch-resistant, long-life titanium surface, it can also be used in combination with metal spatulas. The pan has been designed with an expressively and ergonomically shaped safety handle. It facilitates excellent frying results and low fat frying. Due to its extra hard capsulated bottom, it is suitable for all kinds of cooking elements including induction heaters.

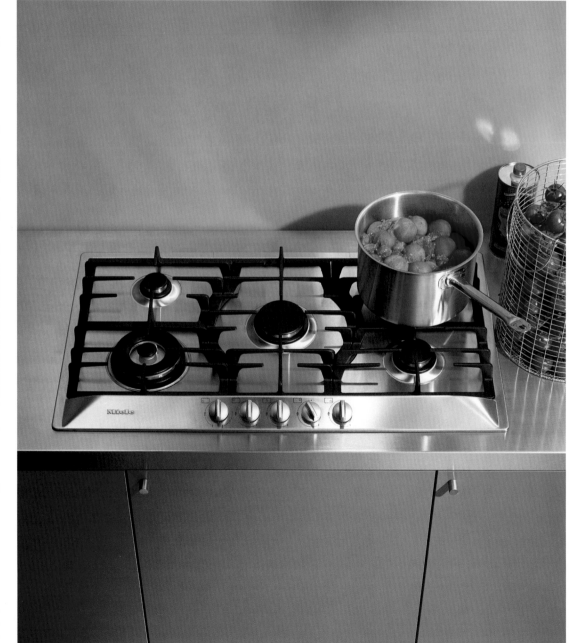

Gas-Kochfeld KM 390 G, 2003

Miele & Cie. GmbH & Co., Gütersloh
Werksdesign
www.miele.de

Das Edelstahl-Kochfeld KM 390 G ist ein Element aus einer Gas-Kochfeld-Familie. Das Corporate Design des Gesamtprogramms ist insbesondere innerhalb der Materialgruppen (Edelstahl/Glaskeramik) ausgeprägt. Das Gestaltungskonzept des Gas-Kochfeldes ist bestimmt durch eine prägnante, dem Benutzer entgegengeneigte Bedienoberfläche. Die Neigung des Bedienpultes verhindert eine zu starke Erwärmung der Stellteile bei einer hohen Brennerleistung der vorderen Gasbrenner. Die Gestaltung der Stellteile spiegelt das Corporate Design für drehbare Bedienelemente bei Kochfeldern wider. Die funktionale Topfträgergestaltung gewährleistet eine großzügige und sichere Stellfläche für die Töpfe.

The KM 390 G stainless steel cooking unit is an element of the gas cooking plate product range. The programme's corporate design is particularly distinct within the material groups (stainless steel/glass ceramic). The gas cooking element's design concept is determined by a striking operating surface, which is inclined towards the user. The operating surface's inclination prevents the pan supports from overheating, when the front gas burners are operated at a high level. The design of the pan supports reflects the corporate design for swivelling operating surfaces of cook-tops as well as providing a generous and safe storage surface for the pots.

Sicomatic-T, Edelstahl Rostfrei 18/10, 2002

Silit-Werke GmbH & Co. KG, Riedlingen
Design: Teams Design GmbH, Esslingen
www.silit.de
www.teams-design.de

Der Schnellkochtopf Sicomatic-T ist gestaltet mit einer innovativen Ventiltechnik und ermöglicht ein sicheres und gesundes Kochen. Der Dampf wird sanft und gleichmäßig abgeblasen. Das wartungsfreie Arbeitsventil braucht zum Reinigen weder abgenommen noch zerlegt zu werden. Ein Hermetic-System, bestehend aus Arbeitsventil und völlig abgedichtetem Druckanzeige-System, verhindert unnötigen Dampfaustritt. Integriert ist eine fest einstellbare Schon- und Schnellkochstufe mit Temperaturautomatik.

The Sicomatic-T pressure cooker has been designed with an innovative valve technology and facilitates safe and healthy cooking. The steam is softly and steadily let off. To clean the maintenance-free valve, it neither has to be taken of nor taken apart. A Hermetic-System, which consists of a valve and a completely sealed pressure display system, prevents an unnecessary steam outlet. The pressure cooker has an integrated fast and healthy cooking setting with an automatic temperature control.

**Autark-Touchtronic-Kochfeld
CNT 5392 SV Panorama, 2003**

imperial oHG, Bünde
Design: Studio Ambrozus, Köln
www.imperial.de
www.studioambrozus.de

Mit Abmessungen von 90 cm Breite und 40 cm Tiefe hat das Panorama-Kochfeld eine schlanke und elegante Optik, die besonders auf breiten Arbeitsplatten zum Ausdruck kommt. Das Autark-Kochfeld ist mit den komfortablen Sensor-Bedienflächen Touchtronic ausgestattet. Es verfügt über vier runde Kochzonen mit HiLight-Beheizung, davon eine mit Zuschaltung für größere Töpfe und eine mit Zuschaltung als rechteckige Multizone, optimal für den Multibräter. Die HiLight-Beheizung ermöglicht mit hoher Aufglüh-Geschwindigkeit kurze Ankochzeiten und eine hohe Energieausnutzung.

With its 90 cm width and 40 cm depth, the Panorama hob unit has a slim and elegant look, which is best seen on wide work surfaces. The Autark hob unit is equipped with the comfortable Touchtronic sensor control panel. It has four round cooking elements with HiLight-heating, one with an additional cooking zone for larger pots and one with an additional zone to create a rectangular multi zone, ideal for the multi-fryer. The HiLight heating with its immediate heat production enables short cooking times and a highly efficient use of energy.

BOXSIDE, Seitenteile für Auszüge,
2002

Julius Blum GmbH, Höchst, Österreich
Design: Form Orange, Götzis, Österreich
Vertrieb: Julius Blum GmbH, Herford
www.blum.com

BOXSIDE ist ein nutzerfreundliches Gestal-
tungselement im Unterschrankbereich einer
Küche. Die Seitenteile für Auszüge verbinden
eine bequeme Anwendung mit den Kriterien
Ergonomie und Sicherheit. BOXSIDE bietet
dadurch wichtige Voraussetzungen für die
Stauraumschaffung und –nutzung. Beispiele
sind dafür Großraumauszüge für Lebensmit-
tel und Vorräte, Flaschenauszüge, Geschirr-,
Topf-, Pfannen- und Deckel-Depots. In
Verbindung mit der Zarge integriert sich
die Glas-BOXSIDE in das Gesamtbild einer
Küche, ohne optisch dominant zu wirken.
Variable Möglichkeiten einer Kombination
von Glasfarben und Oberflächenstrukturen
erfüllen unterschiedliche ästhetische
Anforderungen.

BOXSIDE is a user-friendly design element
for kitchen cupboards. The side panels for
the pull-out system combine a comfortable
handling with the criteria of ergonomics
and safety. Thus, BOXSIDE offers important
preconditions for creating and using storage
space. Examples are large pull out elements
for foodstuffs and stock, pull out elements
for bottles, tableware, pots, pans and lids.
In combination with the frame, the glass
BOXSIDE integrates into the overall picture
of the kitchen, without having a dominant
visual effect. A range of possibilities to
combine glass colours and surface structures
meets different aesthetic requirements.

Schubkasten-Unterteilungssystem cuisio, 2002

Ninkaplast GmbH, Bad Salzuflen
Werksdesign: Günter Twellmann
www.ninka.com

cuisio ist mit hochwertigen transluzenten Kunststoff-Schalen gestaltet und ermöglicht individuelle Unterteilungen für alle Schubkastenfabrikate ab einer Rasterbreite von 30 cm. Flexibel positionierbare Trennwände und reinigungsfreundliche Oberflächen akzentuieren die Funktionalität. Die Materialkombination aus transluzentem Kunststoff und Aluminium unterstreicht die Gestaltung. Sämtliche Rasterbreiten werden als vormontierte Sets geliefert.

cuisio has been designed with translucent synthetic shells and enables flexible divisions for all drawer brands from a grid width of 30 cm and upwards. Flexibly locatable dividers and easily cleanable surfaces emphasise the functionality. The combination of translucent synthetics and aluminium underlines the design. All grid widths are available as pre-mounted sets.

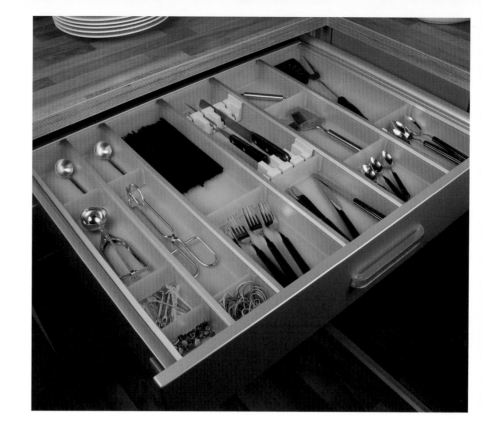

Karussell- und Halbkreisböden pro(arc, 2002

Ninkaplast GmbH, Bad Salzuflen
Werksdesign: Günter Twellmann,
Axel Kufus
www.ninka.com

Die Karussell- und Halbkreisboden-Generation pro(arc ermöglicht einen sicheren Halt auf der Stellfläche durch eine verfahrenstechnisch integrierte Anti-Rutsch-Folie (Hinterspritz-Technik). Die hochwertig gestalteten Drehböden mit neuer Formgebung und Noppenstruktur sind als Plattformstrategie konzipiert und passen zu marktgängigen Beschlägen. Mehrere Ausstattungsvarianten als Top Version, Medium Version und Standard Version erlauben den Einsatz in unterschiedlichen Absatzsortimenten. Die Gestaltung mit einer neuen Unterbodenverrippung garantiert Stabilität.

The pro(arc revolving circular and half-circular shelves by means of a process engineered non-slip-foil (in-mould-foiling) provide a safe grip on the storage surface. The high-quality revolving shelves with their new shape and knobbly surface structure have been designed as a platform strategy and are compatible with popular fittings. A number of variants such as Top Version, Medium Version and Standard Version facilitate the use in different sales ranges. The new design with its ribbed undersides guarantees stability.

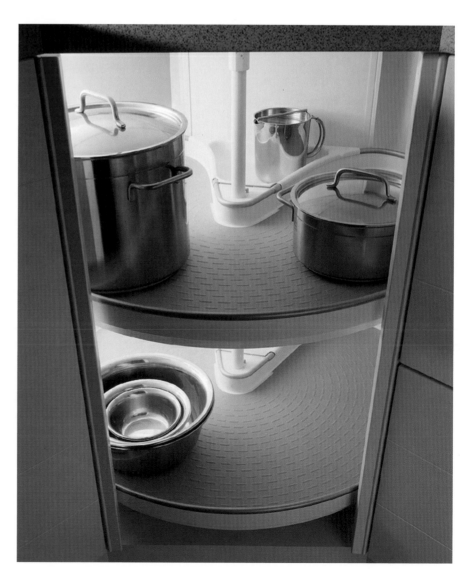

Wiegemesser, 2001

Silit-Werke GmbH & Co. KG, Riedlingen
Design: Teams Design GmbH, Esslingen
www.silit.de
www.teams-design.de

Das ästhetisch gestaltete Wiegemesser ist konzipiert für das Grob- und Feinhacken von Kräutern, Gewürzen, Spinat, Kohl und Zwiebeln. Gestaltet aus dem Material Edelstahl Rostfrei 18/10 matt, ist das Wiegemesser unverwüstlich und pflegeleicht. Gefertigt ist es aus einem Stück ohne Schweißstellen oder schmutzgefährdete Ecken. Möglich ist ein Schneiden mit nur einer Hand, die zweite bleibt zum Halten des Schnittgutes frei.

The aesthetically designed chopping knife has been developed to chop herbs, spices, spinach, cabbage and onions coarsely as well as finely. Made of 18/10 stainless steel, the chopping knife is indestructible and easy to clean. It is made of one piece without welds or dirt collecting corners. It can be operated with one hand, while the other hand can hold the objects, which are to be chopped.

Linea Unica Therm, 2003

Melitta Haushaltsprodukte, Minden
Design: Design 3, Hamburg
www.melitta.de
www.design3.de

Die klare und prägnante Formensprache des Kaffeeautomaten Linea Unica Therm von Melitta macht das Gerät zeitlos modern und nimmt Bezug auf sich ändernde Wohn- und Lebensszenarien. Hochwertiger gebürsteter Edelstahl kontrastiert mit mattiertem Kunststoff. Die edle Anmutung und die schlanke Silhouette mit kleiner Standfläche lassen sich in jedes Umfeld und in jede Küchengestaltung integrieren. Neben der marktüblichen technischen Ausstattung bietet das Gerät zusätzlich eine automatische Abschaltung und einen Aroma-Selector, mit dem sich der Kaffeegeschmack von mild nach stark individuell einstellen lässt.

The clear and concise use of forms of the Linea Unica Therm coffeemaker by Melitta is timeless, modern and covers the needs of changing habitation and living scenarios. High-quality brushed stainless steel is combined with matted synthetic surfaces. The noble impression and the slim silhouette with its small platform integrate into any living environment and kitchen design. Beside the standard technical features, the device also has an automatic shut-off and an "Aroma-Selector" which allows the users to select their personal coffee taste from mild to strong.

Zitronenpresse Limoneto, 2003

alfi Zitzmann GmbH, Wertheim
Design: Katana Design, Maintal
www.alfi.de
www.katana-design.de

Limoneto ist eine edel anmutende Zitronenpresse für ganze Zitronen. Bedient wird sie, indem man eine Zitrone anschneidet, auf das Gewinde dreht und dann auspresst. Vermieden wird ein unkontrolliertes Spritzen des Zitronensaftes. Der Zitronensaft wird direkt auf das Gericht gegeben oder in einem funktional gestalteten Auffangbehälter gesammelt. Die Verwendung von Edelstahl, PP-Kunststoff und verchromtem Metall macht Limoneto spülmaschinenfest.

Limoneto is a noble lemon squeezer for whole lemons. It is operated by cutting a lemon in half and screwing one half on the thread, before squeezing it. This prevents the lemon juice from unnecessary squirting. The lemon juice is directly put on the meal or collected in a functionally designed container. The use of high-grade steel, PP synthetics and chromium-plated metal makes Limoneto dishwasher-proof.

Geschirrprogramm Cumulus, 2002

KAHLA/Thüringen Porzellan GmbH, Kahla
Werksdesign: Barbara Schmidt
www.kahlaporzellan.com

Cumulus besteht aus wenigen, vielfältig nutzbaren Teilen. Quadratische und rechteckige Platten, Schalen und Schälchen ergeben zusammen mit einem Löffel und drei Tassen ein verdichtetes Geschirrprogramm. Alle Ecken sind gerundet, und bei den Tassen entwickelt sich der quadratische Boden zu einem kreisförmigen Trinkrand. Den Benutzern ist die Definition der Funktionen selbst überlassen. Die farbigen Cumulus-Teile werden von Hand glasiert.

Cumulus consists of a small number of parts, which can be used in multiple ways. Quadrangle and rectangular plates, large and small bowls, together with a spoon and three cups, form a condensed china programme. All edges are rounded and the cups' quadrangle base rises into a circle-shaped rim. The users can define the functions themselves. Coloured items of Cumulus parts are glazed by hand.

Figgjo Planet 40, 2002

Figgjo AS, Figgjo, Norwegen
Werksdesign: Jens Olav Hetland
Vertrieb: Edgar Fuchs OHG Cook Factory, Offenbach
www.figgjo.com
www.cookfactory.de

Der Teller Figgjo Planet 40 bietet als Speiseplattform unkonventionelle Serviermöglichkeiten und verschafft dem Gast ein Gastronomieerlebnis. Figgjo Planet 40 ist die Fusion eines Platztellers und einer Schale – so die extreme Formgebung. Noch dazu ist das Material Vitro-Porzellan sehr strapazierfähig und eignet sich gut für die professionelle Küche.

The Figgjo Planet 40 plate is an unconventional eating platform and provides the guest with a special gastronomic experience. Figgjo Planet 40 opens up for various food presentations as it is a fusion of a cover plate and a bowl, with an extreme shape. In addition the Figgjo Planet 40 is made of vitrified china which is very durable, and in combination with its shape, well suited for the professional kitchen.

T-Machine, Coffee and Tea Dispenser, 2000

Tuttoespresso S.p.a., Origgio, Italien
Werksdesign: Luca Majer
Design: Massimo Iosa Ghini, Bologna, Italien
www.tuttoespresso.com
www.iosaghini.it

Industrie-Design-Objekte beginnen mit einem durchdachten, rationalen Produktplan. Und dann hängt ihr Erfolg von gänzlich anderen Faktoren ab, wie ein avantgardistisches Musikstück von John Cage. Beim „T"-Projekt ging es um eine kompakte und praktische Maschine für Heißgetränke. Ihr Aussehen sollte ihrer beeindruckend großen Auswahl an Getränken – eine der größten weltweit - entsprechen. Massimo Iosa Ghini entwarf in wenigen Wochen eine schöne neue Welt an Espressomaschinen, bevölkert von Kobraköpfen, Juke-Boxen, Rennhelmen, und sogar von einer Blumenvase und einer Rakete. Unter diesen Entwürfen war einer, der auf den ersten Blick – welches der einzig wahre Augenblick klarer Betrachtung ist – wirklich lebendig zu sein schien. Er verlangte keine besondere Aufmerksamkeit, er schien im Raum zu stehen. Es war ein schlossähnliches Einfamilienhaus, direkt aus Metropolis. Ein stumpfes graues Gehäuse mit einer irren orangefarbenen Antenne, die aus seiner rechten Seite ragte: Ein Gebäude verwandelte sich in eine Orangenpresse aus den 50er Jahren. Aus diesen lässig-kurvigen Formen musste einfach ein professioneller Heißgetränke-Automat werden, in einem Buchstaben: das „T". Benutzer sagen, dass die T-Machine an ein Haustier erinnert, eine Zeichentrickfigur, einen Pinguin oder sogar an einen Engel. Allgemein gesagt: Es ist Liebe auf den ersten Blick. Aber die Benutzer lieben ganz besonders das hervorstehende T, diese Art Kuppel auf dem Oberteil, da es leicht erwärmt wird (der Heißwasserbereiter befindet sich unmittelbar darunter) und sanft abgerundet ist. Tatsächlich verleitet dieser Teil den Benutzer dazu, ihn zu streicheln, zu tätscheln und sich daran fest zu halten.

Industrial "designed objects" start from a conceived, rational product plan. And then their success follows altogether different paths, as in a John Cage avantgarde-music pièce. The "T" project was focused on a compact and convenient hot drinks machine, its looks to match a striking range of drinks, the largest around. In a few weeks Massimo Iosa Ghini invented a brave new world of espresso machines, populated by cobra heads, diner-jukeboxes, racers' helmets, even a flower-vase and a missile. Amongst these, at first sight, one sketch seemed really to have a life of its own. Without commanding any particular attention, it seemed to stand up. It was a castle-like single-family house, straight out of Metropolis. Dull grey body with a funky orange antenna sprawling out from its right side: a building turned into an orange squeezer from the Fifties. Those languid curved shapes had to become a professional beverage dispenser, in one letter: the "T". Users, now, say the T-Machine evokes a pet, a cartoon character, a penguin, even an angel. In general: it's love at first sight. But people particularly love the T-protuberance, that sort of dome on the top, as it is slightly heated (the boiler is right underneath) and softly round. This part is in fact very apt to caress & pat & hold (on to).

Espresso-/Kaffeevollautomat
TK 68001 surpresso S60, 2003

BSH Bosch und Siemens Hausgeräte
GmbH, München
Werksdesign: Helmut Kaiser
Design: Daniels + Koitzsch,
Frankfurt/Main
www.bsh-group.com
www.daniels-koitzsch.de

Der ästhetisch und puristisch gestaltete
Espresso-/Kaffeevollautomat TK 68001 sur-
presso S60 verfügt über zwei Heizsysteme
und ein hochwertiges Kegelmahlwerk aus
gehärtetem Stahl. Das Mahlwerk integriert
einen Vorratsbehälter für etwa 250 g Boh-
nen. Ein abnehmbarer Frischwasserbehälter
fasst 1,8 Liter Wasser. Innovativ ist die Funk-
tion der sofortigen Dampfbereitstellung und
ein Heißwasserbezug. Im Lieferumfang des
Espresso-/Kaffeevollautomaten ist zudem ein
leistungsfähiger Milchaufschäum-Behälter
enthalten. Funktionale Ergänzungen sind ein
entnehmbares Serviertablett aus Edelstahl.
Integriert ist ebenso eine Wasserfilter-
Patrone.

*The aesthetically and puristically designed
TK 68001 surpresso S60 fully automatic
espresso/coffee machine has two heating
systems and a cone grinder made of hardened
steel. The grinder has an integrated storage
container for approximately 250 g of coffee
beans. A removable water container holds a
volume of 1.8 l of water. Innovative features
are an immediately available steam function
and a hot water supply. Furthermore, the
fully automatic espresso/coffee machine
comes with a high-performance container
for frothing up milk. Functional extras are
removable serving tray made of high-grade
steel. A water filter cartridge has also been
integrated.*

BSH Bosch und Siemens Hausgeräte
GmbH, München
Werksdesign: Helmut Kaiser
www.bsh-group.com

Der Kompakt-Toaster electronic TT 46201
accent edition ist gestaltet mit einem inte-
grierten Brötchenaufsatz mit einer innovati-
ven, stabilen Klappmechanik. Das Brötchen-
toasten wird so erheblich vereinfacht. Aus-
stattungsmerkmale sind eine automatische
Brotzentrierung sowie eine elektronisch
gesteuerte, stufenlose Röstgradwahl. Eine
Röstgradkonstante ermöglicht ein stets glei-
ches Röstbild. Im Brotheber integriert ist
eine Nachhebevorrichtung, eine separate
Stopp-Taste beendet den Toastvorgang
sofort. Der silberfarbene Kompakt-Toaster
verfügt über separate Tasten für eine Auf-
taufunktion sowie eine funktionale
Nachtoastfunktion.

*The design of the electronic TT 46201
accent edition compact toaster includes an
attachable bread roll tray with an innovative,
robust folding mechanism. Thus, toasting
bread rolls becomes much easier. The toaster
features automatic bread centering as well
as an electronically operated, continuously
adjustable toast setting. A constant toasting
function provides the same quality of toast
each time. The bread lifter has an integrated
lifting device. A separate stop button ends
the toasting process instantly. The silver
compact toaster has separate buttons for
a defrost function as well as a functional
re-toast function.*

Q-linair Master Cookware, 2002

Van Kempen & Begeer, Zoetermeer, NL
Werksdesign: Jan Hoekstra
www.kempen-begeer.nl

Q-linair Master ist eine Topf- und Pfannen-serie mit vielen innovativen Merkmalen. Das Kochen wird mit der Einführung dieser Serie wieder zu einem Erlebnis. Man arbeitet mit rostfreiem Stahl in einer robusten Gestaltung. Das Material ist feuer- und ofenbeständig und eignet sich darüber hinaus für alle Herdarten. Eine klassische Formgebung in Kombination mit den neuesten Techniken und guten Produkteigenschaften zeigen fachmännisches Können.

Q-linair Master is a line of cooking utensils with many innovative features. Cooking will once again become an adventure with the introduction of this range. Stainless steel in a robust design. Flame resistant and oven-proof and more over suitable for all hob types. A classic combination with the most modern techniques and unique production characteristics show craftmanship.

Universalzerkleinerer Bosch MMR
0800, 2002

Robert Bosch Hausgeräte GmbH,
München
Werksdesign: Rolf Feil
www.bosch-hausgeraete.de

Der Universalzerkleinerer Bosch MMR 0800
für die kleine, frische Küche ist ein hand-
liches, kompaktes Gerät, um Lebensmittel zu
zerkleinern, zu hacken, zu pürieren oder zu
mixen, und das in Sekunden. Der glasklare
Kunststoffbehälter für 800 ml Inhalt ist
spülmaschinen- und mikrowellenfest, verse-
hen mit einer Mess-Skala zum Ablesen der
Füllmenge. Durch Niederdrücken des Motor-
deckels wird das Gerät aktiviert. Ein Sicher-
heitsmechanismus garantiert, dass erst bei
geschlossenem Deckel das Universalmesser
anläuft. Zum Wegräumen wird das Kabel
einfach um den Deckel gewickelt und am
Halterungsclip befestigt.

*The Bosch MMR 0800 universal processor is
a handy compact appliance for small freshly
prepared dishes. It reduces, chops, purées
or blends food in seconds. The clear plastic
goblet with a 800 ml volume is dishwasher
and microwave oven proof, and features
measuring markings for reading off the
contents. Press down the motor cover to
activate the appliance. A safety mechanism
ensures that the universal blade only starts
up once the cover is closed. The cable is
simply wrapped around the cover and secured
on the clip for storage purposes.*

Palette Kitchen Scales, 2002

Terraillon, Paris, Frankreich
Design: Design Partners
(Cathal Loughnane), Bray, Irland
Vertrieb: LBR Consult, Köln
www.designpartners.ie
www.terraillon.fr

Die Gestaltung der Küchenwaage Palette ist inspiriert von der Form und Funktionalität einer Mal-Staffelei. Sie hat eine ansprechende Form und eine klare Ästhetik. Palette ist eine hochwertige Waage mit umsichtig ausgewählten Funktionen, welche die Freude am Kochen abrunden und erhöhen.

The design of the Palette Kitchen Scales is inspired by the form and functionality of a painter's palette. It shows an appealing form and has a clean aesthetics. Palette is a premium set of scales with carefully selected features which complement and enhance the enjoyment of cooking.

Digital-Uhrenthermostat Ramses 811 top, 2002

Theben AG, Haigerloch
Design: PES Design Schwenk GmbH,
Haigerloch
www.theben.de
www.schwenk-gmbh.de

Der digitale Raumtemperaturregler Ramses 811 top integriert sich durch seine Gestaltung in jedes Wohnumfeld. Er erfüllt alle Anforderungen an eine moderne Regelung der Heizungsanlage, gleich, ob er im Neubau oder im Austausch eingesetzt wird. Gestaltet ist Ramses 811 top mit einer selbsterklärenden Klartextanzeige, die eine einfache Programmierung ermöglicht. Per Info-Taste kann sich der Nutzer einen schnellen Überblick über alle Einstellungen verschaffen. Die Gestaltung ist geprägt durch querorientierte Rechtecke. Die Bedienelemente sind übersichtlich als Kreise oder Kreissegmente ausgeformt.

Due its design, the Ramses 811 top digital room temperature control integrates into any living area. It meets all requirements of modern heating system control, no matter whether it is used in a new building or as a replacement of an old system. The design of the Ramses 811 top features a self-explanatory plain text display, which enables easy programming. The user can quickly gain an overview of all settings with the help of the info-button. The design is characterised by rectangles arranged at right angles. The operating elements have been designed as circles or circle segments.

All in One:
Das Multifunktionsinstrument, 2003

A. + W. Göddert GmbH & Co. KG,
Solingen
Werksdesign

All in One ist ein multifunktionales Instrument für die Pediküre. Es ist ergonomisch gestaltet und besitzt die Anmutung von moderner Eleganz. All in One kann mit einem Klickverschluss leicht mit unterschiedlichen Instrumenten für die Pediküre bestückt werden und ist gleichermaßen für Rechts- wie auch für Linkshänder geeignet. Die Oberfläche von All in One ist haptisch angenehm durch die Gestaltung mit Softgrip-Elementen.

All in One is a multifunctional pedicure tool. It has an ergonomic design and a modern, elegant look. Due to the click lock, All in One can easily be equipped with different pedicure tools and is suitable for right and left-handed users. The surface of All in One has a pleasant feel due to its design with Softgrip elements.

Slipad Kitchen Knives, 2002

Ikea of Sweden AB, Älmhult, Schweden
Design: Ergonomidesign, Bromma,
Schweden
Vertrieb: Ikea Deutschland GmbH &
Co. KG, Hofheim

Slipad ist eine Küchenmesser-Serie mit vielen Eigenschaften professioneller Messer, wie z.B. ausreichend Platz für die Finger zwischen dem Griff und dem Tisch, einem Präzisionshalt nah an der Klinge, komfortablem Fingerschutz, Ausgewogenheit und großzügig dimensionierten Klingen. Die Griffe sind in Schwarz und verschiedenen anderen Farben erhältlich. Die Messer werden auch als Set zusammen mit einem Messerblock angeboten. Der Messerblock besteht aus zwei Teilen und kann so einfach zerlegt und gereinigt werden.

Slipad is a series of kitchen knives. It has many of the handling qualities of professional knives, such as sufficient space for the fingers between the handle and the table, a precision grip close to the blade, a comfortable finger protection, good balance and large blades. The handles are available in black and in a range of different colours. The knives are also offered as a package together with a knife block. The knife block consists of two parts so that it can be taken apart and is easy to clean.

365+ Kitchen Knives, 2002

Ikea of Sweden AB, Älmhult, Schweden
Design: Ergonomidesign, Bromma,
Schweden
Vertrieb: Ikea Deutschland GmbH & Co.
KG, Hofheim

Das 365+ Messer ist mit einem geringen Gewicht gestaltet. Dies ist Teil der ergonomischen Design-Philosophie und erlaubt eine einfache Nutzung des Messers. Der Griff ist aus Kunststoff und einem Kunststoff-Elastomer gefertigt, um gute Reibung und Griffigkeit zu erzielen. Die Klinge besteht aus Edelstahl und ist daher leicht zu pflegen. Die großen Messer sind so gestaltet, dass sie den Fingern beim Schneiden ausreichend Platz zwischen Messer und Tisch gewähren. Die Griffe haben großzügig ausgelegte, weiche Formen, die sich der Hand anschmiegen.

The 365+ knife has a lightweight design, which is part of the ergonomic philosophy behind the design as it makes the knife easy to use. The handle is made of synthetics and a synthetic elastomer to achieve good friction and grip. The blade is made of stainless steel, which is easy to maintain. The large knives are designed to give the fingers sufficient space between the knife and the table during usage. The handles have generous soft shapes that adjust to the hand.

Soft Grip Kitchen Tools, 2002

Tupperware France S.A., Joue-les-Tours,
Frankreich
Werksdesign: Tupperware Europe,
Africa & Middle East (Hanno Kortleven,
Jan-Hendrik de Groote,
Victor Cautereels), Aalst, Belgien
Vertrieb: Tupperware Deutschland
GmbH, Frankfurt/Main

Die Soft Grip Kitchen Tools sind haptisch
angenehm aus einer innovativen Zwei-Kom-
ponenten-Kombination aus hartem und wei-
chem Kunststoff gestaltet. Eine luxuriöse
Anmutung wird funktional ergänzt durch
einen bequemen „Touch and Feel"-Griff, der
komfortabel und rutschsicher zu halten ist.
Das Set aus Küchenwerkzeugen besteht aus
einer Multifunktionszange, einem Rührlöffel,
einem Pfannenwender und einem Schaum-
löffel. Jedes der Werkzeuge ist mit einem
Loch im Griff zum Aufhängen ausgestattet.
Da sie hitzebeständig sind, können die Soft
Grip Kitchen Tools in beschichteten und
unbeschichteten Pfannen und Kasserollen
benutzt werden. Sie sind leicht zu reinigen
und spülmaschinenfest.

*The Soft Grip Kitchen Tools have a pleasant
feel due to the two-part combination of soft
and hard synthetics. The luxurious look is
functionally completed by a comfortable
"touch and feel"-handle, which provides a
safe use due to its excellent grip. The set of
kitchen utensils consists of a multifunctional
pair of tongs, a mixing spoon, a spatula and a
skimmer. Each of these tools has a hole in the
grip to hang it by. The Soft Grip Kitchen Tools
are heat-resistant and can be used in coated
and non-coated frying pans and casserole
dishes. They are easy to clean and
dishwasher-proof.*

 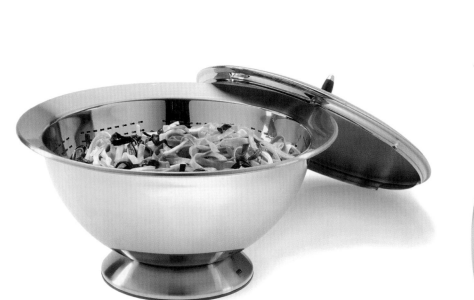

Citrus-Presse Drop 2003

Gefu Küchenboss, Eslohe
Design: Jürgen Kleine GmbH, Werl
www.gefu-kuechenboss.de
www.kleine-gmbh.com

Die Citruspresse Drop besteht aus einer
Glaskaraffe mit Maßeinheit und einem dreh-
baren Citruseinsatz für verschiedene Frucht-
größen aus Edelstahl 18/10. Mit Auffang-
schale aus Kunststoff. Der Saft wird in der
Glaskaraffe aufgefangen. Zum Marinieren
den Aufsatz herunternehmen und direkt, z.B.
Citrussaft, über dem Gericht feinst dosiert
verteilen.

*The Drop lemon squeezer consists of a glass
carafe with measuring scale as well as a
rotating lemon insert made of 18/10 stainless
steel for different fruit sizes. With the
synthetic collecting bowl, the squeezed juice
can easily be poured out.*

Pasta-Servierer Cupola 2003

Gefu Küchenboss, Eslohe
Design: Jürgen Kleine GmbH, Werl
www.gefu-kuechenboss.de
www.kleine-gmbh.com

Mit geschlossenem Deckel und eingesetztem
Sieb bleibt bei dem Pasta-Seiher Cupola
Pasta lange warm. Damit ist al dente
gekochte Pasta auch am gedeckten Tisch und
für längere Zeit kein Problem. Der Wasser-
dampf kann entweichen, die Konsistenz
bleibt erhalten. Funktional gestaltet und
ausgeklügelt ist die Deckelform. Das dreitei-
lige Set aus Deckel, Siebeinsatz und Topf hat
eine hochwertige Anmutung aus dem Mate-
rial Edelstahl 18/10. Der Pasta-Servierer
Cupola ist ideal für das Warmhalten von
Pastagerichten und anderen Speisen.

*With the lid closed and the sieve inserted,
the Cupola pasta strainer keeps pasta warm
for a long time. Thus, pasta cooked al dente
is possible at the set table and for a longer
period of time. The steam can escape and the
consistency stays the same. The lid shape has
a cleverly thought-out, functional design. The
three-piece set consisting of lid, removable
sieve and pot made of 18/10 stainless steel
has an up-market appearance. The Cupola
pasta server is ideal for keeping pasta and
other dishes warm.*

Dosiergefäß Goccia 2003

Gefu Küchenboss, Eslohe
Design: Jürgen Kleine GmbH, Werl
www.gefu-kuechenboss.de
www.kleine-gmbh.com

Das Dosiergefäß Goccia funktioniert sehr
einfach. Man zieht die Pipettenaufnahme
ein wenig nach oben und kann z.B. das Öl
großzügig über die Speisen verteilen. Zieht
man die Pipette ganz heraus, entsteht bei-
spielsweise die Möglichkeit, Öl Tröpfchen
für Tröpfchen genau zu platzieren. Goccia ist
mit einer attraktiven Anmutung gestaltet
und verfügt über tropffreie Schütt- und
Pipettenfunktionen. Verschiedene Öl-, Soja-,
Worcestersauce- und Essigaufkleber sind
in der Verpackung enthalten. Gefertigt ist
Goccia aus einer Edelstahl-Glas-Kombina-
tion, das Gefäß fasst 250 ml.

*The Goccia oil and vinegar receptacle is easy
to use. The pipette is pulled up a little and
then the oil, for example can be spread
generously over the food. When pulling out
the pipette completely, single drops of e.g.
oil can be placed precisely. Goccia has an
attractive design and non-drip pour and
pipette functions. Different stickers for oil,
soy, and Worcester sauces as well as vinegar
are included in the pack. Goccia is made of a
combination of stainless steel and glass and
has a volume of 250 ml.*

Besteck 2742, 2003

C. Hugo Pott, Solingen
Design: Ralph Krämer, Saarbrücken
www.pott-bestecke.de

Das Besteck 2742 ist mit Überlänge gestaltet. Obwohl dies nur wenige Zentimeter sind, rückt das Modell 2742 damit jedoch die aktuellen Proportionen auf dem Tisch zurecht, nach denen die Teller größer werden, die Bestecke dagegen optisch immer kleiner. Die multifunktionale Konsequenz ist ein langes Besteck neben großen Tellern und ein schlankes neben normalen. Die Gestaltung ist puristisch und konzentriert sich auf das Wesentliche.

The 2742 cutlery set has an overlength design. Although it is only a few centimetres, the 2742 model straightens out the current proportions on the table, according to which the plates have become larger whereas the cutlery seems to have become smaller. The multifunctional consequence is a long cutlery set next to large plates and a slim one next to normal plates. The design is purist and reduced to the essentials.

Besteckmodell Tól, 2003

Auerhahn Bestecke GmbH, Altensteig
Design: David Taylor, Stockholm, Schweden

Das Besteckmodell Tól hat eine isländisch-polare Anmutung und ist mit klaren Linien gestaltet. Kantige und sanfte Konturen bilden dabei den handwerklichen Spannungsbogen. Eine reduzierte Geradlinigkeit bedingt, dass Tól ergonomisch gut in der Hand liegt, die mattierte Oberfläche schafft ein haptisches Erlebnis. Durch eine hohe Materialstärke von bis zu 3 mm entsteht eine hochwertige und robuste Anmutung. Die mattierte Ausführung in Edelstahl 18/10 ist rostfrei, pflegeleicht und spülmaschinenfest. An den geraden Flächen ohne Ecken und Kanten bleibt nichts haften.

The Tól cutlery set has an Icelandic-polar appearance and has been designed with clear lines. The interplay of edged and soft contours creates an extraordinary appearance. A reduced straightness has the effect that Tól has an ergonomic shape which fits well in the hand. The matt surface creates a kinaesthetic experience. The high thickness of up to 3 mm creates a high-quality, robust look. The matt version in 18/10 high-grade steel is stainless, easy-care and dishwasher-proof. Nothing sticks to the flat surfaces, which have no edges.

**Servier- und Kochgeschirrkonzept
CombiNation Cuisine, 2003**

WMF Württembergische
Metallwarenfabrik AG, Geislingen
Design: Ole Palsby, Hellerup, Dänemark
www.wmf.de

Das Servier- und Kochgeschirrkonzept
CombiNation Cuisine ist entworfen für das
Kochen und Servieren und schafft durch
ungewöhnliche Kombinationen Kocherleb-
nisse. Eine ästhetische Gestaltung birgt bei
CombiNation Cuisine intelligente Funktio-
nen, unterschiedliche Materialien gehen
überraschende Verbindungen ein. Eine Viel-
zahl von Einzelkomponenten bieten in ihrem
Zusammenspiel Lösungen zum Kochen, Bra-
ten und Überbacken bis hin zum Servieren.
Zwei Topfformen können beispielsweise mit
zwei Deckeln kombiniert werden. Einsätze
zum Dämpfen, Brühen und Passieren, Rühren
und Nudeln kochen passen in beide Topffor-
men. Formschöne Auflaufformen erweitern
das Programm.

*The CombiNation Cuisine kitchen-/tableware
concept has been designed for cooking and
serving and creates extraordinary cooking
experiences by unusual combinations.
The CombiNation's aesthetic design has
intelligent functions; different materials
form surprising combinations. A variety of
components offers solutions ranging from
cooking, frying, baking and grilling to serving.
Two different pot shapes can be combined
with two lids. Inserts for steaming, blanching
and straining, stirring and cooking pasta fit
into both pot shapes. Elegantly proportioned
ovenproof dishes extend the programme.*

Reiben Primavera, 2002

WMF Württembergische
Metallwarenfabrik AG, Geislingen
Design: James Irvine, Mailand, Italien
www.wmf.de

Die Reiben Primavera sind funktional und
ästhetisch gestaltet. Sicheren Halt und
ermüdungsfreies Arbeiten gewährleisten
ergonomisch geformte und stabile Griffe.
Breite Auflageflächen und Gummifüße
machen die Reiben sehr standfest. Das
Material Cromargan bedingt eine hohe
Materialstärke, die Reibeflächen sind groß
dimensioniert. Zur Serie zählt ein Restehal-
ter/Fingerschutz, der Verletzungen beim
Reiben verhindert.

*The Primavera graters are functional and
aesthetically designed. Ergonomically
shaped, robust handles provide a safe grip
and relaxed usage. Due to a wide base and
rubber feet the grater is highly stable. The
Cromargan material is extremely strong and
the grating surfaces are large. The series
includes a holder/finger protector, which
prevents injuries when grating.*

Besteckkonzept Lyric, 2003

WMF Württembergische
Metallwarenfabrik AG, Geislingen
Design: Mocca Design
(Claudia Köhler, Irmy Wilms), Berlin
www.wmf.de

Das Besteckkonzept Lyric verbindet Emotionalität und Lifestyle mit moderner Technologie sowie den traditionellen und noch immer aktuellen Werten der Tischkultur. Lyric fügt sich in eine Vielzahl modern geprägter Wohnwelten ein und vermittelt einen zeitgemäßen Ausdruck von Wertigkeit, der außerdem von Großzügigkeit charakterisiert ist. Auf eine vordergründige, effektorientierte Detaillierung wurde in der Gestaltung des Bestecks bewusst verzichtet. Lyric besteht aus drei Komponenten: aus einem neu entwickelten Designbesteck, aus der ästhetisch anspruchsvollen Dekorvariante True Lyric und dem individuellen Dekorkonzept My Lyric.

The Lyric cutlery concept combines emotionality and life-style with modern technology as well as traditional, yet fashionable values of table culture. Lyric fits in well with a variety of modern living worlds and conveys an up-to-date expression of value, which is also characterised by generosity. The design is intentionally functional and without effect-orientated details. Lyric consists of three components: the newly developed designer cutlery set, the aesthetically orientated decorated version, True Lyric and the individual decoration concept My Lyric.

Barserie Lounge, 2002

WMF Württembergische
Metallwarenfabrik AG, Geislingen
Design: James Irvine, Mailand, Italien
www.wmf.de

Die Barserie Lounge kühlt Drinks und Eis und ist die neue Interpretation eines klassischen kulturellen Themas: mit Freunden zusammenzukommen und das Leben zu genießen. Die Gestaltung von Lounge ist großzügig proportioniert, aus doppelwandigem Edelstahl und puristisch mit einer gebürsteten Oberfläche. Lounge wirkt dabei spektakulär und luxuriös, ohne die Anmutung von Prunk.

The Barserie Lounge cools drinks and ice, and is the new interpretation of a classical cultural topic: meeting with friends and enjoying life. The design of Lounge is generously proportioned, in double skin high-grade steel and a purist look due to its brushed surface. At the same time, Lounge is spectacular with a touch of luxury, though not pompous.

Kaffeemaschine CombiNation S, 2001

WMF Württembergische
Metallwarenfabrik AG, Geislingen
Werksdesign: Reinhard Boos
www.wmf.de

Die Kaffeemaschine CombiNation S ist rein nach den Gesichtspunkten der Ästhetik und Funktionalität gestaltet. Die Benutzerfreundlichkeit wird von der ansprechenden Gestaltung unterstützt. Klare Formen, große, deutlich beschriftete Tasten und ein Touchscreen-Display ermöglichen es jedem Nutzer, sich zurechtzufinden. Eine innovative Technologie erlaubt auch aufwändige und zeitraubende Kaffeekompositionen wie Espresso, Ristretto, Latte macchiato oder Cappuccino per Knopfdruck. Ein Mikroprozessor steuert die individuelle Eingabe von bis zu 16 Kaffeevarianten von über 40 vorprogrammierten Produkten.

The CombiNation S coffee machine has been designed according to aesthetics and functionality. The user-friendliness is supported by the attractive design. Clear forms, large clearly labelled buttons and a touch screen display enables an easy use. An innovative technology facilitates extravagant and time-consuming coffee compositions such as espresso, ristretto, latte macchiato or cappuccino at the touch of a button. A microprocessor controls the individual selection of up to 16 coffee variants of more than 40 pre-programmed products.

Espressomaschine und Zuckerdose Dolce Vita, 2002

WMF Württembergische
Metallwarenfabrik AG, Geislingen
Werksdesign: Achim Bölstler
www.wmf.de

Die Espressomaschine und Zuckerdose von WMF sind gestaltet für die aktuelle Espressokultur, sie vermitteln einen Hauch von „Dolce Vita". Neue Proportionen und eine harmonisch weiche Formensprache prägen das Erscheinungsbild, das Material ist Cromargan Edelstahl Rostfrei 18/10. Die Espressomaschine ist für Elektro- und Gasherde wie für Cerankochfelder geeignet und ist versehen mit einem hitzebeständigen Kunststoffgriff, der nicht heiß wird.

The WMF espresso machine and sugar bowl have been designed for the fashionable espresso culture - they convey a touch of "Dolce Vita". New proportions and a harmonically soft use of forms characterise the look. The material is Cromargan high-grade stainless steel 18/10. The espresso machine can be used on electric and gas cookers as well as cerane plates. It is equipped with a heat-proof synthetic handle, which does not become hot.

Menu Mortar, 2002

Menu A/S, Fredensborg, Dänemark
Design: Pil Bredahl Design,
Kopenhagen, Dänemark

Der Menu-Mörser erschafft eines der ältesten Geräte der Menschheit neu. Runde geometrische Formen des Mörsers und ein klares Zusammenwirken der Werkstoffe reizen zum Ergreifen und Gebrauch. Der Stößel aus poliertem Stahl ist so konzipiert, dass er beim Zerstoßen beinahe von selbst in die senkrechte Position zurückfindet und somit einen Teil der Arbeit selbst leistet. Die Gestalt der Schale und ihre Schrägneigung ist an den Stößel angepasst, die Handkraft kann optimal genutzt werden.

The Menu mortar creates one of the oldest tools of mankind anew. The mortar's round, geometric shapes and its clear combination of materials, invite to grasp and use the mortar. The polished steel pestle is designed in such a way, that it goes back into a vertical position while crushing, thus doing a part of the work itself. The bowl's shape and its slope are adapted to the pestle. The manual force can be used in an optimal way.

Circle Knife, 2002

Menu A/S, Fredensborg, Dänemark
Design: Jesper Ranum, Køng, Dänemark

Die Gestaltung des Wiegemessers von Menu ist experimentierfreudig und besitzt nahezu ikonographische Linien. Die Magie des Kreises hat die Gestaltung inspiriert, die klassische Idee vom Wiegemesser als krummem Gerät mit Griffen an beiden Seiten zu hinterfragen. Die kühle, blanke Rundung ist griffig, wenn die Zutaten Schokolade, Nüsse, Knoblauch oder frische Gewürzkräuter gehackt werden sollen. Um das Messer über die Zutaten hin und her zu rollen genügt eine Hand, scharfe Stahlklingen leisten effektive Arbeit.

The Menu chopping knife has a design inviting to experiment and has almost iconographic lines. The magic of the circle has inspired the design; to question the classical idea of the chopping knife as a bent tool with handles on both sides. The cool, shiny rounding has a good grip, when chopping ingredients such as chocolate, nuts, garlic and fresh herbs. One hand is sufficient to roll the knife to and fro over the ingredients; the sharp steel blades work effectively.

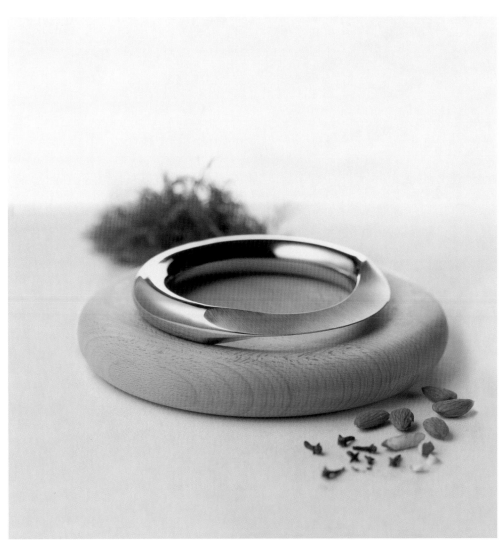

Menu Feeder String, 2002

Menu A/S, Fredensborg, Dänemark
Design: Pernille Vea, Kopenhagen, Dänemark

Die Menu Feeder String erweitert die Menu-Gartenserie. Die Vogelfutterranke wird in Büsche und Bäume des Gartens gehängt und bildet eine dekorative Alternative zum Vogelfutterbrett. Die Gestaltung nutzt die Kegelform und die Werkstoffe einer bekannten Menu-Serie. An beiden Enden einer Schur aus schwarzem Gummi befindet sich ein Mattglas-Lot um einen harten Plastikspieß. Um Äpfel oder anderes Futter auf die Schnur zu ziehen, entfernt man das Glaslot mit leichtem Zug.

The Menu Feeder String complements the Menu garden series. The bird food tendril can be hung in bushes and trees in the garden. It is a decorative alternative to the bird feeding board. The design uses the cone shape and the materials of a well-known Menu series. A matt glass plummet around a hard plastic skewer is fixed on each end of a black rubber string. To put apples or other food on the string, the glass plummet can be removed with an easy pull.

Eisportionierer, 2003

Zyliss AG, Lyss, Schweiz
Design: IDEO, Palo Alto, USA

Der Eisportionierer aus der Serie Balance Line ist ergonomisch und ästhetisch gestaltet. Ein gut ausbalancierter Griff ermöglicht beim Portionieren des Eises eine optimierte Kraftübertragung. Auch bei sehr hart gefrorenem Eis rutscht die Hand nicht ab. Mit dem Zyliss Eisportionierer lassen sich gleichmäßig große Kugeln formen. Da Griff und Former aus verschiedenen Materialien gestaltet sind, werden die Hände auch beim Portionieren großer Mengen nicht kalt.

The Balance Line series ice-cream portioner is ergonomically and aesthetically designed. A well-balanced handle facilitates an optimised transfer of force when portioning ice-cream. Even with very hard ice-cream the hand does not slip. With the Zyliss ice-cream portioner, large, even scoops can be formed. Since the handle and the scoop are made of different materials, the hands do not get cold even when portioning large quantities of ice-cream.

Eva Solo Media Holder, 2002

Eva Denmark A/S, Rødovre, Dänemark
Design: Tools Design, Kopenhagen, Dänemark
Vertrieb: Eva Deutschland, Moorrege

Der Eva Solo Universalbehälter für Speichermedien ist äußerst flexibel konzipiert und bewahrt alle bekannten Medienformate auf, wie CD, DVD, Minidisk, Disketten, Playstation 1 und 2, Nintendo oder Kassetten. Einsatz findet der funktionale Universalbehälter zu Hause wie auch im Büro. Gefertigt ist er aus anodisiertem Aluminium und blank poliertem rostfreien Stahl.

The Eva Solo universal container for storage media is highly flexible and can store all known media formats, such as CD, DVD, Minidisk, diskettes, Playstation 1 and 2, Nintendo or tapes. This functional universal container can be used at home or at the office. It is made of anodised aluminium and shiny, polished stainless steel.

Racky, Bottle Storage, 2001

green & associates, Hongkong
Werksdesign: Gewah C. L. Lam
www.ganda.org

Racky ist ein intelligentes, minimalistisch gestaltetes System für die Flaschenaufbewahrung. Symmetrie und Balance geben dem System eine schlichte Ästhetik. Eine ergonomisch gestaltete Anti-Rutsch-Basis haftet an der Bodenoberfläche, so dass die Flaschen sicher entweder in Pyramidenformation oder als Flächenstapel angeordnet werden können. Racky kann zur Aufbewahrung gestapelt werden und nimmt einen minimalen Platz ein. Erhältlich ist eine attraktive, durchscheinende Farbauswahl für verschiedene Dekorationen und individuelle Anforderungen.

Racky is an intelligent system for bottle storage with a minimalist design. Its symmetry and balance grant the system a simple aesthetics. The ergonomically designed non-slippery base sticks to the floor, so that the bottles can be arranged in a pyramid shape or horizontally stacked. Racky can be stacked and stored taking up minimum space. It is available in attractive translucent colour selections suiting different interior decorations and individual requirements.

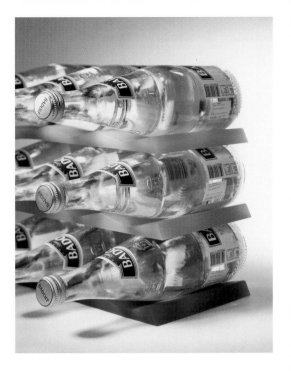

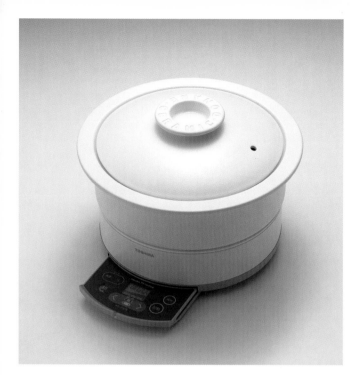

Induction Heater IHC-25PB/IHC-25PC, 2002

Toshiba Corporation, Tokio, Japan
Werksdesign: Toshiba Corporation
Design Center (Hiroko Matsumoto)

Die Entwicklung der IHC Tontopf- und der IHC Nambu Stahltopfserie soll zeigen, dass IHC-Kocheinheiten sowohl für Keramik- als auch für Stahlkochgefäße geeignet sind. Der natürliche, organische Gestaltungsansatz der Serie führt zu einem warmen und innovativen Stil. Die Serie besteht aus einer Hochleistungs-IHC-Kocheinheit und einem hochwertigen Topf. Die vielseitige IHC-Kocheinheit kann mit verschiedenen Töpfen benutzt werden.

The IHC Earthen Pot and the IHC Nambu Iron Pot series are developed to demonstrate that IHC cooking heaters can be used with ceramics as well as steel cooking vessels. The series introduces a natural organic approach to the design of home appliances for a warm and innovative style. The series consists of a high-performance IHC cooking heater and a high-quality pot. The versatile IHC cooking unit can be used with different pots.

Salz-/Pfefferstreuer, 2002

Tramontina GmbH, Köln
Werksdesign
Design: MM Design Edition,
Bergisch Gladbach
www.tramontina.de

Diese Salz- und Pfefferstreuer wirken nebeneinander gestellt wie zwei spitz zulaufende Säulen. Ihre Gestaltung mutet an wie ein Stück moderne Architektur, wobei eine markante Formensprache mit einfachen Mitteln realisiert wird. Zwei halbkreisförmige Behälter bilden Einheit und Gegensatz zugleich. Ein organisch gestaltetes Rund des Untersetzers dient als Basis des Salz- und Pfefferstreuers und steht in interessantem Gegensatz zur kantigen Formgebung an der Spitze des Streuers. Der Blick auf diese Skulptur für den gedeckten Tisch erinnert an Yin und Yang, die gegensätzlichen Elemente in der chinesischen Philosophie.

Put next to each other, these salt and pepper shakers have the appearance of two tapering columns. Their design looks like a piece of modern architecture, realising a prominent use of forms with simple means. Two half-circle containers create unity and opposition at the same time. An organically designed round tray serves as a base for the salt and pepper shakers and forms an interesting contrast to the edged shape at the tip of the shaker. Sitting on the table, these sculptures recall Yin and Yang, the opposing elements in Chinese philosophy.

Meda Knives, 2003

iittala oy ab, Helsinki, Finnland
Design: Alberto Meda, Mailand, Italien
Vertrieb: Designor B.V., Oosterhout, NL

Die Meda Messer-Kollektion besteht aus sechs ausgewogenen Messern, die effizientes, komfortables und sicheres Arbeiten ermöglichen. Jedes Messer wurde unter funktionalen Gesichtspunkten hergestellt und verbindet Aspekte von sowohl japanischen als auch europäischen Messern. Funktional sind eine geschmiedete Klinge zum Hacken und Schneiden von Fleisch und Gemüse und eine gehämmerte, flexible Klinge für Brot und Fisch. Die Messer sind aus sehr robustem, karbongehärtetem Edelstahl gefertigt. Zusätzlich ist ein Keramik-Schleifstab erhältlich, der den besonderen Anforderungen dieser Stahlart gerecht wird.

The Meda Knife collection consists of six well-balanced knives which allow one to work efficiently, comfortably and safely. Each knife has been manufactured with function in mind and combines aspects of both Japanese and European knives. Functional are a forged blade for chopping and cutting meat and vegetables as well as a stamped flexible blade for bread and fish. The knives are made of very tough, carbon-hardened stainless steel. Also available is a ceramic stick sharpener that meets the specific demands of this type of steel.

Heißgetränke-Vollautomat Melitta cup, 2002

Melitta SystemService GmbH & Co. KG, Minden
Design: Carsten Gollnick Product Design & Interior Design, Berlin
www.melitta.de/mss

Melitta cup ist eine vollautomatische Espresso- und Kaffeemaschine für die professionelle Gastronomie und für öffentliche Bereiche. Das technische Konzept verbindet die hochwertige Zubereitungsweise von Kaffee aus ganzen Bohnen und Heißgetränke-Spezialitäten mit einer neuen Technologie. Das Gestaltungskonzept integriert unterschiedliche Niveaus der Bedienerkompetenz, visualisiert Kompetenz und ist auf einfachste Einknopf-Bedienung ausgelegt.

Melitta cup is a fully automatic espresso and coffee machine for the professional gastronomy and for public areas. The technical concept combines the high-quality making of coffee from whole beans and hot drinks with a new technology. The design concept integrates different levels of user competence, displays competence and can be operated simply by a single button.

Tip, Trash Can, 2003

Authentics GmbH, Gütersloh
Design: Konstantin Grcic Industrial Design, München
www.authentics.de
www.konstantin-grcic.com

Der Treteimer Tip komplettiert das Sortiment der erfolgreichen Serie Can, Cap und Square. Die innovative, stark vereinfachte Hebemechanik bildet als Metallbügel ausgeformt das Pedal. Der Ringaufsatz befestigt den Müllbeutel an der Tonne, verbirgt ihn unter seinem Rand und zeigt das Volumen an. Das charakteristisch ausgebildete Scharnier garantiert die nötige Stabilität des robust gebauten Profi-Eimers. Tip ist aus Polypropylen und damit hygienisch, abwaschbar und zu 100% recyclebar. Seine samtig erodierte Oberfläche ist unempfindlich und taktil. Der Eimer ist in den zwei Größen 15 und 30 Liter, sowie verschiedenen Farbstellungen erhältlich.

The pedal bin Tip is the latest addition to the successful series Can, Cap and Square. The innovative and simplified lid-lifting mechanism leads into the curved-shaped metal wire pedal. The ring around the top of the bin not only secures and hides the bin bag contained within, but also shows the litre content of the bin along its edge. The characteristically shaped hinge ensures the necessary stability of this robustly constructed professional waste bin. Tip is produced from polypropylene and is therefore hygienic, washable and 100% recyclable. The matt, almost velvety surface is tactile and practical. Tip is available in two sizes, 15 and 30 litres, and a variety of colours and colour combinations.

Dampfbügeleisen TDA 2445 sensixx cosmo, 2003

BSH Bosch und Siemens Hausgeräte GmbH, München
Design: S. Wendt Product Design, Hohne
www.bsh-group.com
www.wendt-designproduct.de

Das Dampfbügeleisen TDA 2445 sensixx cosmo ist konzipiert für das Dampf- und Trockenbügeln. Ausgestattet ist es mit der Edelstahl-Leichtgleitsohle Inox glissée. Diese verfügt über 97 Dampfaustrittslöcher mit drei Zonen für eine optimierte Dampfverteilung. Bewegungsfreiheit beim Bügeln schafft die Gestaltung mit einem 360-Grad-Flexogelenk, der Griff ist haptisch angenehm mit einer Soft-Touch-Einlage gestaltet. Das Dampfbügeleisen TDA 2445 sensixx cosmo hat eine konstant hohe Dampfleistung von 25 g/min und verfügt über einen variabel verstellbaren Dauerdampf. Integriert ist ein Tropfstopp; ein Anti-Calc-System gewährleistet Langlebigkeit.

The TDA 2445 sensixx cosmo steam iron has been developed for steam and dry ironing. It is equipped with the Inox glissée high-grade steel easy-glide sole. This has 97 steam holes with three zones for an optimised steam distribution. The design with its 360 degree Flexo joint offers great freedom of movement when ironing. The handle's Soft-Touch inlay provides a good grip. The TDA 2445 sensixx cosmo steam iron has a constantly high steam performance of 25 g/min and an adjustable continuous steam function. A drip-stop has been integrated and an Anti-Calc system guarantees a long service life.

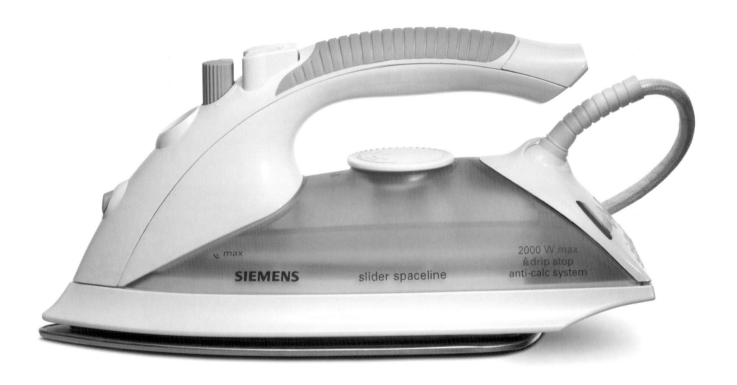

Dampfbügeleisen TB 24420 slider spaceline, 2003

BSH Bosch und Siemens Hausgeräte GmbH, München
Design: S. Wendt Product Design, Hohne
www.bsh-group.com
www.wendt-designproduct.de

Das Dampfbügeleisen TB 24420 slider spaceline ist mit einem funktional und ergonomisch innovativen Griff gestaltet. Dies ermöglicht eine offene Handhabung. Es verfügt über die Edelstahl-Leichtgleitsohle Inox glissée, die leicht über den Stoff gleitet und zudem sehr hart ist. Die Gestaltung mit einer Soft-Touch-Einlage macht den Griff des Bügeleisens haptisch angenehm und unterstreicht die funktionale Griffgestaltung. Weitere Ausstattungsmerkmale sind eine variable Temperaturregelung und ein Anti-Calc-System, das ein hohes Maß an Langlebigkeit schafft. Ein Tropfstopp verhindert ein Tropfen des Dampfbügeleisens.

The TB 24420 slider spaceline steam iron has a functional and ergonomically designed innovative handle. This enables an open handling. It has an Inox glissée high-grade steel easy-glide sole, which easily glides over the fabric and is also very hard. The design with its Soft-Touch inlay lends the iron's handle a good grip and underlines the handle's functional design. Further features are an adjustable temperature control and an Anti-Calc system, which provides a long service life. A drip-stop prevents the steam iron from dripping.

Staubsaugerdüse Vorwerk HD 35, 2002

Vorwerk Folletto Manufactoring s.r.l., Arcore, Italien
Werksdesign: Rolf Strohmeyer, Petra Lehmann, Gentile Marafante
www.folletto.it

Innovatives Gestaltungsmerkmal der Staubsaugerdüse Vorwerk HD 35 ist ein schwenkbar verfederter Saugschuh, der es ermöglicht, bisher unzugängliche und schmale Bereiche abzusaugen. Er lässt sich nach beiden Seiten um ca. 90 Grad verdrehen und verkleinert damit die Arbeitsbreite von 30 auf 10 cm. Es wird sowohl das Saugen von Nischen wie auch eine Anpassung des Saugschuhs an Möbel und Fußleisten erleichtert.

An innovative design characteristic of the Vorwerk HD 35 vacuum cleaner suction nozzle is a spring-balanced swivel head, which enables access to otherwise inaccessible and narrow areas. It can be swivelled to both sides by approximately 90 degrees, thus reducing the width from 30 to 10 cm. This facilitates an easy vacuum cleaning of corners as well as an easy adjustment of the head to furniture and skirting.

Elektrobürste SEB 236, 2003

Miele & Cie. GmbH & Co., Gütersloh
Werksdesign
www.miele.de

Bei der Elektrobürste SEB 236 unterstreicht eine zeitgemäße, funktionale und solide Gestaltung die Leistungsstärke. Sie ermöglicht einen hohen Bedienungskomfort durch Gestaltungsmerkmale wie z.B. eine Ausleuchtung des Saugbereichs vor der Bürste. Die Ausstattung mit einem Drehkipp-Gelenk erlaubt einen hohen Grad an Manövrierbarkeit. Große Tritt-Tasten für die Gelenk-Entriegelung sowie eine Vierfach-Höhenverstellung mit optischer Anzeige erleichtern die Handhabung ebenso wie eine geringe Unterfahrhöhe bei Möbeln.

The up-to-date, functional and robust design of the SEB 236 electric brush underlines its high performance. Special design features, such as the lighting of the area in front of the brush, facilitate a highly comfortable use. The swivel-tilt joint provides a high degree of manoeuvrability. Large foot switches for unlocking the joint, four possible height settings with optical display and a low height for the use under furniture facilitate an easy use.

Vacuum Cleaner David, 2003

LG Electronics, Seoul, Südkorea
Werksdesign
www.lge.com

Der Staubsauger David ist ein Beutelsauger
mit 2000 Watt. Der Luftfilter ist seitlich
installiert, um dem Staubsauger eine
schlichte und ansprechende Erscheinungs-
form zu verleihen. Der obere Teil hat eine
glatte, polierte Optik. Die Benutzungseinheit
und die Dekorteile sind durch eine neuartige
Oberflächenbehandlung betont und beson-
ders attraktiv gestaltet. Der Tragegriff ist
robust und griffig, daher kann der Staubsau-
ger leicht bewegt oder getragen werden.

*The David vacuum cleaner is a bag type
cleaner with 2000 W. The exhaust filter is
installed at the side in order to give the
vacuum cleaner a simple and elegant look.
The upper part has a smooth, polished
appearance. The control unit and decoration
parts are emphasised by a new surface
treatment in order to make the upper part
highly attractive. The robust handle has an
excellent grip, thus the vacuum cleaner can
easily be moved or carried.*

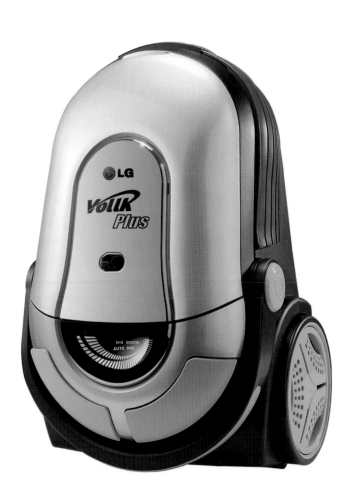

Staubsauger Art by Miele, 2003

Miele & Cie. GmbH & Co., Gütersloh
Design: Miele Design, Gütersloh;
npk industrial design, Leiden, NL
www.miele.de
www.npk.nl

Der Multifunktionsstaubsauger Art by Miele
ist so konzipiert, dass er schnell betriebs-
bereit ist und ohne umständliche Bedienvor-
gänge eingeschaltet werden kann. Er ist
flexibel einsetzbar für das Absaugen von
Bodenbelägen, Möbeln und Polstern. Durch
eine funktionale Gestaltung erübrigt sich ein
umständliches Aufsetzen oder Zusammen-
stecken von Zubehörteilen. Der Multifunkti-
onsstaubsauger Art by Miele verfügt über
eine gute Saugleistung und Filtereigen-
schaft, er ist leicht und zielsicher zu
bewegen.

*The Art by Miele multifunctional vacuum
cleaner has been designed to operate
instantly and to be switched on easily. It can
be flexibly used for vacuum-cleaning floors,
furniture and upholstering. Due to its
multifunctional design a time-consuming
connecting of parts is unnecessary. The Art
by Miele multifunctional vacuum cleaner has
a good suction performance and filter quality.
It can be moved easily and precisely.*

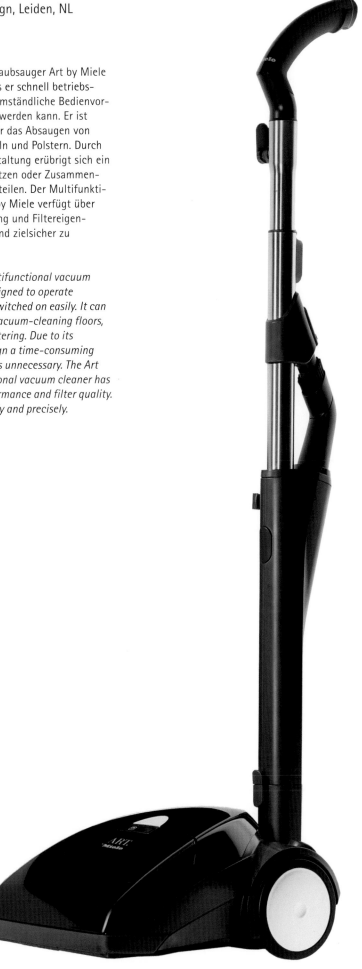

Edelstahlaußenjalousien Serie E-JAL, 2002

Naber GmbH, Nordhorn
H.-J. Beckmann, Cashagen
Werksdesign
Vertrieb: Naber GmbH, Nordhorn

Die Edelstahlaußenjalousien der Serie E-JAL sind ein hochwertig und ästhetisch gestaltetes Programm für den Außeneinsatz im Bereich der Be- und Entlüftungstechnik. Sie führen die Abluft der Dunstabzugshaube, des Wäschetrockners oder Klimakanals über den Anschluss an ein Schlauch- oder Rohrsystem an die Außenluft ab. Gefertigt sind sie aus dem Material Edelstahl, welches eine hohe Oberflächengüte aufweist. Das Programm schließt die Ausführungen E-JAL swift, E-JAL 125 in konventioneller Lamellenbauweise sowie das Modell E-JAL blow ein, welches mit einem organisch an das Rahmenelement angeformten Vorbau in Haubenoptik gestaltet ist.

The high-grade steel outdoor venetian blinds of the E-JAL series are a high-quality and aesthetically designed programme for outdoor use in the field of ventilation technology. They transport the used air from the extractor hood, the drier or air conditioner via a connection to a hose or tube system to the outside. The blinds are made of high-grade steel, which has a high surface quality. The programme includes the models E-JAL swift, E-JAL 125 in conventional slat design as well as the model E-JAL blow, which has been designed with an organically shaped frame extension in a hood design.

Luftwäscher Venta LW44, 2001

Venta Luftwäscher GmbH, Weingarten
Design: Vision Produktgestaltung
Michael Leggewie, Pfaffenhofen
www.venta-luftwaescher.de
www.vision-produktgestaltung.de

Die Wirkungsweise des Luftwäschers Venta LW44 beruht auf einer weltweit innovativen Technologie. Luft wird über Plattenstapel, die durch Wasser rotieren, geleitet und auf diese Weise angefeuchtet und gereinigt. Eine einfache, schraubenfreie Montage und Demontage des Motors, des Lüfterflügels und der Gehäuseteile wird durch den innovativen Klappmechanismus des Oberteils ermöglicht. Leichtes Reinigen, Reparieren und Entsorgen sind so gewährleistet. Eine zeitlose Gestaltung unterstreicht die einfache Technik und lange Nutzungsdauer. Venta-Luftwäscher fügen sich in jedes Wohn- und Büroumfeld ein.

The effect of the Venta LW44 air washer is based on a world-wide innovative technology. Air is conducted over board stacks which rotate through water, thus being humidified and cleaned. The innovative folding mechanism of the top part enables a simple, screw-free assembly and dismantling of the motor, the fan blade and the housing parts. This guarantees easy cleaning, repairing and disposal. A timeless design underlines the simple technology and long service life. Venta air washers adapt to any living or office area.

Handbrause Movario, 2003

Friedrich Grohe AG & Co. KG, Hemer
Werksdesign
www.grohe.de

Die Handbrausen Movario sind das Ergebnis eines hauseigenen Innovationsprozesses zur Entwicklung intelligenter Brauseprodukte. Sie ermöglichen großen Duschkomfort und eine hohe Nutzungsqualität und können wahlweise als Kopf-, Körper- oder Seitenbrause eingesetzt werden. Gestaltet sind die Handbrausen mit ausgewogenen Proportionen sowie einem fließenden Übergang des Brausenkopfes in eine elegant anmutende, organische Kontur des Griffes. Durch eine ergonomische Gestaltung sind die Handbrausen griffsicher für große wie für kleine Hände. Jede Produktvariante erhält ihre spezifische Anmutung durch die Grafik der Brauseböden und metallisch schimmernde Silikon-Strahlbilder.

The Movario hand showers are the result of an innovative process for the development of intelligent shower products by Grohe. They provide comfortable showering, a high user quality and can either be used as a head, body or side shower. The hand showers have been designed with well-balanced proportions and a flowing transition of the showerhead to the handle's elegant, organic contour. Due to an ergonomic design, the hand showers have a good grip for large and small hands. Each product variant receives its specific look from the appearance of the shower head's underside and metallically shimmering silicon spray patterns.

**Duschdurchlauferhitzer DE 07210,
2003**

BSH Bosch und Siemens
Hausgeräte GmbH, München
Werksdesign
www.bsh-group.com

Der Duschdurchlauferhitzer DE 07210 ist
formschön gestaltet. Eine gerundete Form-
gebung reduziert die Verletzungsgefahr beim
Duschen. Die Bedienknöpfe sind übersicht-
lich angeordnet und auch mit nassen Hän-
den bedienbar. Der Durchlauferhitzer bringt
wohlig warmes Wasser direkt in die Dusche.
Dies ist bequem und kostengünstig, da das
warme Wasser keinen langen Weg zurückle-
gen muss. Es entfällt der ungeliebte Vorlauf
von kaltem Wasser, das sich noch in der Lei-
tung befindet. Die Wassertemperatur lässt
sich je nach Modell stufenlos oder mehrstu-
fig regeln. Bei der Wassermenge besteht die
Wahl zwischen einem stärkeren oder einem
sanften Strahl. Ein Anti-Calc-Einsatz garan-
tiert die Langlebigkeit des Gerätes und
ermöglicht am Duschkopf eine gleichblei-
bende, wartungsfreie Leistung.

*The DE 07210 shower continuous-flow water
heater has an elegantly proportioned design.
A round shape reduces the risk of possible
injuries while having a shower. The operating
buttons are arranged in a clearly structured
way and can also be operated with wet
hands. The continuous-flow water heater
provides the shower with pleasantly hot
water. This is comfortable and economical,
since the hot water does not have to cover a
long distance. Hot water is supplied instantly,
so there is no cold water run-up phase.
The water temperature can be adjusted
continuously or with multilevel settings,
depending on the model. As regards the
amount of water, the user can choose
between a softer or harder water jet. An
Anti-Calc insert guarantees a long service
life and a constant, maintenance-free
performance at the showerhead.*

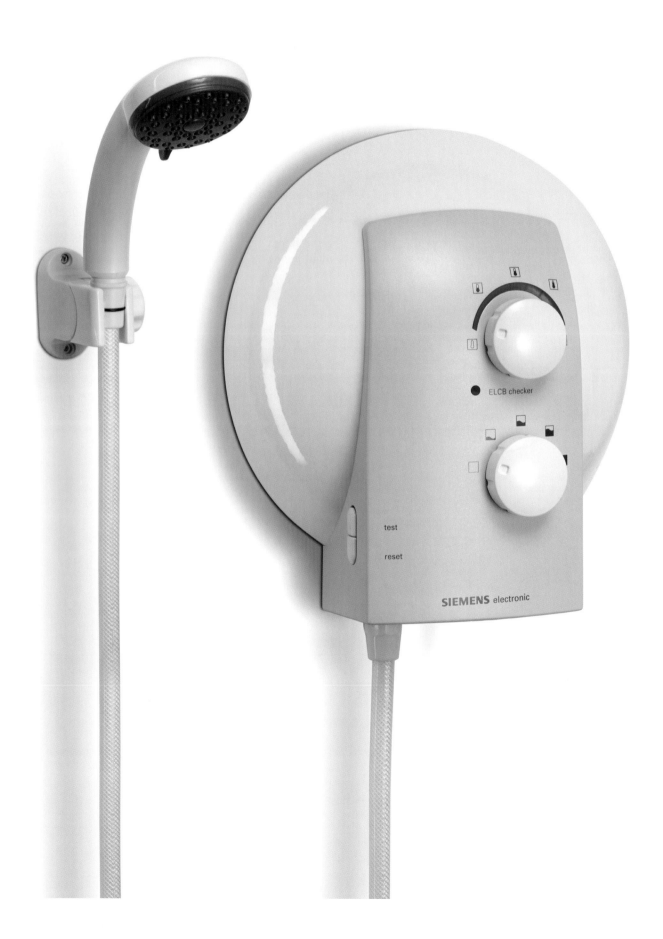

Jimten S.A., Alicante, Spanien
Design: Costa Design S.L. (Mario Ruiz),
Barcelona, Spanien
www.jimten.com
www.costadesign.es

Die Duschzubehörserie Lucentum/Platinum
besteht aus zwei Brausemodellen, höhenver-
stellbaren Wandhalterungen sowie Seifen-
schalen in verschiedenen Ausführungen.
Beide Duschbrausen weisen identische Leis-
tungsmerkmale auf und unterscheiden sich
lediglich durch ihre Formensprache. Die
Außengestalt von Lucentum wurde auf der
Grundlage weicher, organisch runder Linien
entwickelt. Die Formgebung des Modells
Platinum beruht auf der Interpretation
unterschwellig angedeuteter Kanten. Die
innovative Gestaltung ermöglicht eine Perso-
nalisierung im Griffbereich. Erhältlich ist
die Serie Lucentum/Platinum in Weiß,
Chrom glänzend und Chrom matt.

*The Lucentum/Platinum shower accessories
series consists of two shower models, height
adjustable wall mountings as well as soap
dishes in different versions. Both showers
have identical characteristics and only differ
in terms of their designs' use of forms. The
Lucentum design was developed on the
basis of soft, organically round lines. The
Platinum shape is based on an interpretation
of subliminally visible edges. The innovative
design enables a personalising of the handle.
The Lucentum/Platinum series is available in
white, shiny chrome and matt chrome.*

Life Evolution, 2003

Duscholux GmbH, Schriesheim
Design: code.2.design
(Michael Schmidt), Stuttgart
Vertrieb: D+S Sanitärprodukte GmbH,
Schriesheim
www.duscholux.de
www.code2design.de

Life Evolution ist die Weiterentwicklung einer bestehenden Produktlinie in aktualisierter Gestaltung. Die Grundelemente beruhen auf den klassischen Elementen Kreis und Bogen und betonen die Schneckenform. Gebogene Scheiben mit großen Radien verleihen die Anmutung von Großzügigkeit und Eleganz. Im Innern zeigt sich ein komfortabler, weiträumiger Duschbereich. Life Evolution ist mit modernem Wellness-Zusatznutzen wie einer Kopf- und vier Seitenbrausen ausgestattet. Dabei kommen hochwertige Materialien zum Einsatz wie z.B. eine Säule mit mattierter Aluminiumoberfläche mit hochglänzenden Inlays und Armaturen der Firma Hansgrohe.

Life Evolution is the development of an existing product line in an up-dated design. The primary elements are based on the classic elements such as circle and curve and emphasise the scroll-shape. Curved glass screens with large radii lend Life Evolution an elegant and generous appearance. The interior is a comfortable, large shower area. Life Evolution is equipped with modern, additional wellness options such as a head shower and four side showers. They are made of high-quality materials such as a column with a matt aluminium surface with shining inlays and fittings by Hansgrohe.

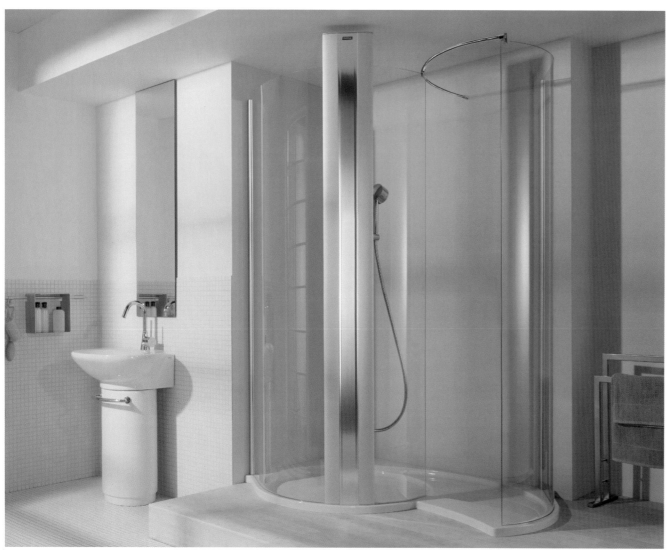

Emco Trockenreck (Serie Eposa), 2002

Emco Bad GmbH + Co. KG, Lingen
Design: Nexus Product Design,
Bielefeld
www.emco.de
www.nexusproductdesign.de

Das Emco Trockenreck (Serie Eposa) ist ein Doppelbadetuchhalter mit geteilten oberen Handtuchstangen, die um bis zu 180 Grad geschwenkt werden können. Die untere Badetuchstange ist starr. Diese Konstruktion bietet neue funktionale Aspekte beim Badetuchhalter.

The Emco Dryrack (Eposa series) is a double bath-towel holder with divided upper towel rods, that can swivel out up to 180 degrees. The lower bath-towel holder is fixed in place. This functional segementation brings new aspects to bear the design of such units.

Emco/Tece WC-Armatur, 2003

Emco Bad GmbH + Co. KG, Lingen
Tece GmbH + Co. KG, Emsdetten
Design: Nexus Product Design,
Bielefeld
www.emco.de
www.tece.de
www.nexusproductdesign.de

Emco und Tece präsentieren eine neue Drehmechanik für Unterputzspülkästen. Die besonders kleine Revisionsöffnung des Tece-Spülkastens wird mit der WC-Armatur verschlossen. Der Drehgriff bietet erstmalig die Möglichkeit, eine Zweimengentechnik mit einem Betätigungselement zu realisieren. Eine Rechtsdrehung löst die Sechs- bzw. Neunliter-Vollspülung aus, während mit einer Linksdrehung eine Dreiliter-Wassersparspülung ausgelöst werden kann. Weitere Vorteile der innovativen WC-Armatur sind die Möglichkeit, bei der Gestaltung des Griffelementes formale Anpassungen zu berücksichtigen. Die geringen Außenmaße der WC-Armatur von nur 215 x 142 mm sind bisher unerreicht und verleihen eine dezente Optik.

Emco and Tece present a new pivot mechanism for concealed cisterns. The Tece cistern's particularly small revision opening is closed via the WC fitting. For the first time, the rotary handle offers the possibility to operate two different amounts of water for flushing the toilet via a single operating element. A rotation to the right triggers off the 6.0 l/9.0 l full flush and a rotation to the left sets off an economical 3.0 l flush. Further advantages of this innovative WC fitting are the possibility of taking formal adjustments into consideration when designing the handle element. The WC fitting's small size of 215 x 142 mm has been previously unattained and creates a refined appearance.

Elektrorasierer Braun Flex XP 5612, 2002

Braun GmbH, Kronberg im Taunus
Werksdesign: Braun Corporate Design
www.braun.com

Durch eine schlanke Gestaltung und die Kombination aus harten und weichen Materialien liegt der Rasierer sicher in der Hand. Leistungsfähig ist der Braun Flex XP 5612 durch einen Ultra-Speed-Motor. Dieser treibt mit hoher Geschwindigkeit ein präzises Mehrfach-Schersystem, bestehend aus einer Doppelscherfolie und einem Integralschneider, an. Jedes Element dieses Schersystems ist federnd gelagert und ermöglicht einen hohen Rasierkomfort.

Due to its slim design and the combination of hard and soft materials, the shaver rests safely in the user's hand. The ultra speed motor makes the Braun Flex XP 5612 highly powerful. This motor drives a precise multiple shaving system which consists of a double shaving foil and an integrated cutter at high speed. Every element of this shaving system is spring balanced and provides a comfortable shave.

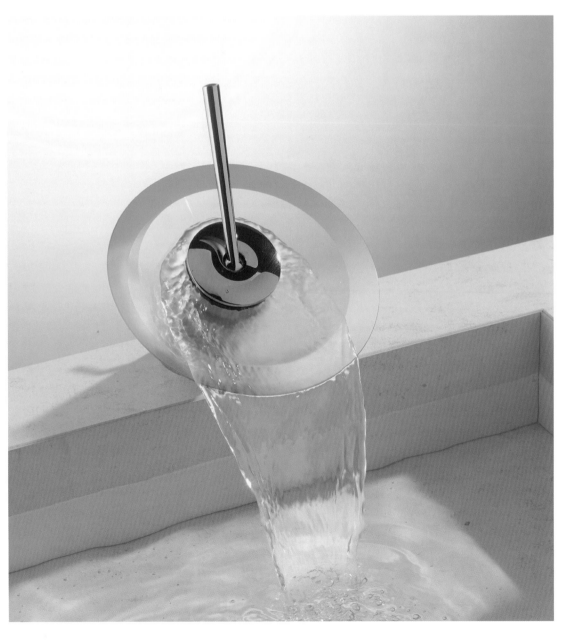

Bad-Serie Hansamurano, 2003

Hansa Metallwerke AG, Stuttgart
Design: octopus productdesign
(Reinhard Zetsche), München

Die Bad-Serie Hansamurano umfasst ein Einhebel-Waschtischmodell, einen Piccolo-Waschtisch, Bidet, Unterputzthermostate für Wanne und Brause, Wannenwandeinlauf, Kopfbrause, Wandabgangsbogen, Absperrventil sowie eine passende Accessoire-Serie. Hansamurano vereint eine ästhetische Gestaltung mit innovativer Technik. Durch die konsequente Kombination neuer Materialien und Formen entsteht ein eigenständiger Charakter. Die Armatur besteht aus geometrischen Grundformen wie Kugelabschnitt, Zylinder und Kegel und fügt sich daher gut in moderne Architektur ein. Hansamurano bringt das Element Wasser auf neue Weise näher. Das Wasser tritt weich aus der Armatur aus und bildet einen Wasservorhang. Die gesamte Formgebung der Armatur erinnert dabei an einen Brunnen. Die Mengen- und Temperatureinstellung wird durch eine keramische Mischpatrone realisiert, wobei die Bedienung über einen senkrecht zur Schale stehenden Stift erfolgt. Bei dieser neuen Bad-Serie kommt eine wasserabweisende Oberflächenveredlung aus der Nanotechnologie (Permatec) zum Einsatz.

The bath series Hansamurano comprises a single-lever washstand model, a piccolo washstand, bidet, concealed thermostats for the tub and the shower, water entry at the side of the tub, head shower, curved influx pipe, a stop valve as well as a matching series of accessories. Hansamurano combines aesthetic design and innovative technology. The consistent combination of new materials and forms create a character of its own. The fitting consists of basic geometric shapes such as spherical segments, cylinders and cones and therefore fits in well with modern architecture. Hansamurano has a new way of bringing the element of water closer to you. The water flows softly out of the fitting and creates a curtain of water. The overall shape of the fitting reminds one of a well. The amount and temperature settings are realised by a ceramic mixing cartridge, which is operated by a pin that is orthogonal to the tub. This new bath series has a water-repellent surface finishing from the field of nanotechnology (Permatec).

RSB Control Panel, 2002

Royal Scandinavian Bathrooms AS,
Bording, Dänemark
Design: Design/Nord
(Frederick Rickmann), Aarhus,
Dänemark

Die Art der Kommunikation mit der Techno-
logie um uns herum hat zu einem neuen
Niveau bei diesem neuen Bedienpult geführt.
Dank moderner Digitalsteuerung der zahlrei-
chen Funktionen kann der Benutzer Tempe-
ratur und Düsenstrahl in so feinem Grade
regeln, wie das bisher noch nicht möglich
war. Aber die eigentliche Neuerung liegt
darin, dem Benutzer auf intuitive Weise all
die Möglichkeiten dieser fortschrittlichen
Technologie nahe zu bringen. Die verschie-
denen Funktionen werden durch Piktogram-
me symbolisiert, die leicht erkennbar sind –
auch für Kinder oder Personen mit Seh-
schwächen. Eine Lesebrille in der Badewanne
ist daher wohl kaum erforderlich. Die Funk-
tionen an den Bedienelementen erscheinen
diskret und sind logisch angeordnet. Die
blauen Kontroll-Dioden wirken raffiniert.
Die gut spürbaren Drucktasten sind so subtil
ausgelegt, dass sie informativ hervortreten,
ohne aggressiv zu wirken. Falls erforderlich,
kann man seinen Whirlpool auch vom Handy
aus anrufen, damit alles bei der Ankunft zu
Hause bereit ist.

*The way of communicating with the
technology around us is taken to a new level
in this new control panel. The advanced
digital control of the many functions lets
the user regulate the water temperature
and jet effects to a much finer degree than
previously possible. But the real innovation
lies in letting the user understand all the
features of this latest technology in an
intuitive way. The different functions are
illustrated by pictograms which are easily
understood - also by children and people
with poor eyesight. Therefore, reading
glasses are not really necessary in the bath
tub. The interface functions have a discreet
appearance and are logically arranged. The
blue control diodes have a sophisticated look.
The push buttons' subtle design makes them
stand out informatively without seeming
aggressive. If necessary, users can also ring
their spa bath from their mobile phone and
get it ready for their arrival at home.*

Brauseset Movario, 2003

Friedrich Grohe AG & Co. KG, Hemer
Werksdesign: Hans Lobermeier
www.grohe.de

Das ästhetisch gestaltete Brauseset Movario erweitert den Einsatzbereich von Brausestangen-Sets. Es bietet funktionale Ablagemöglichkeiten für Shampoos und Duschlotionen sowie Fixpunkte für die Handbrause. Möglich wird diese funktionale Erweiterung durch modulare Konsolen für die Wand- und Eckmontage. Die Brausestange ist im Hinblick auf individuelle Installationsbedingungen in den Konsolen frei justierbar. Durch einen leichten Druck auf die Kurzhubtasten lässt sich der Stangengleiter komfortabel und ergonomisch positionieren. Eine ausgewogene Asymmetrie und frei proportionierte Ellipsoiden verleihen dem Brauseset eine Anmutung von Stabilität und Leichtigkeit.

The aesthetically designed Movario shower set extends the possible uses of showerhead bar holders. It offers functional storage surfaces for shampoo and shower gel as well as fastening positions for the shower head. This functional extension is possible due to modular consoles for wall and corner mounting. With regards to individual installation circumstances, the shower bar can be freely adjusted in the consoles. With a soft pressure on the short-stroke buttons, the bar glider can be comfortably and ergonomically positioned. A balanced symmetry and freely proportioned ellipsoids lend the shower set a lightweight and solid look.

Badewanne Bette Schmiddem, 2001

Bette GmbH + Co. KG, Delbrück
Design: Jochen Schmiddem, Berlin
www.bette.de
www.schmiddem-design.de

Die Badewanne Bette Schmiddem ist mit einem innovativen horizontalen Überlauf ausgestattet. Dies ermöglicht einen um 3 cm höheren Wasserstand. Sie verfügt zudem über eine 3 cm niedrigere Bautiefe als Standardbadewannen und kann so insgesamt 6 cm mehr Wasser aufnehmen. Auch große Personen können ganz eintauchen. Eine passende Rotaplex-Trio-Garnitur vereint die Funktionen von Füll-, Ab- und Überlauf in klarer Formensprache.

The Bette Schmiddem bath tub is equipped with an innovative horizontal overflow. This enables an additional 3 cm water height. Furthermore, it has a lower depth than standard bath tubs and can thus hold an extra 6 cm of water altogether. Tall people can also submerge completely. A matching Rotaplex-Trio fitting combines the filling, draining and overflow functions in a clear use of forms.

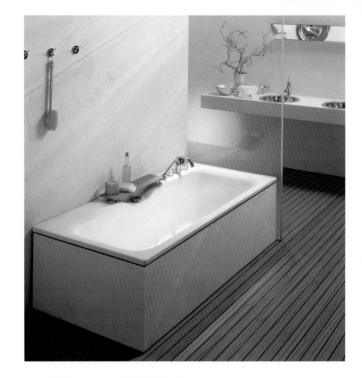

Sanitäreinrichtung Philippe Starck Badewannen, 2002

Duravit AG, Hornberg
Design: Philippe Starck, Paris, Frankreich
www.duravit.de
www.philippe-starck.com

Das Bade- und Duschwannenprogramm ist mit allen Starck-Serien - Edition 1, Edition 2 und Starck 3 - kompatibel. Die schlichte und geradlinige Gestaltung ermöglicht Lösungen für vielfältige Raumgrößen, Grundrisse und Architekturen. Oval geformte Badewannen sind dem Archetyp des Waschzubers nachempfunden. Die Gestaltung besinnt sich auf den Ursprung der Dinge und schafft eine Verbindung zur heutigen Vorstellung des Bades als Wohlfühlraum. Ein Zweisitzer mit 190 x 190 cm Außenmaß und angeformten Kopfstützen ist konzipiert für das großzügigere Bad, raumsparender ist die Einsitzer-Version mit 180 x 180 cm und nur einer Kopfstütze.

The bath and shower tub programme is compatible with all Starck series - Edition 1, Edition 2 and Starck 3. The simple and straight design provides solutions for different room sizes, ground plans and architectures. Oval shaped bath tubs have been modelled on the archetypal washtub. The design recollects the origin of all things and creates a connection to today's notion of the bathroom as a wellness room. A 190 x 190 cm two-seater with shaped head rests has been designed for the more generous bathroom; the 180 x 180 cm single-seater version with one head rest is more space-saving.

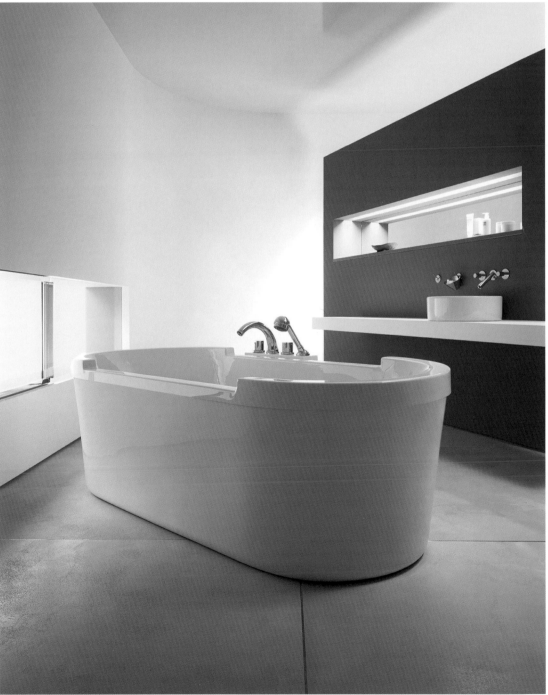

Hansgrohe Raindance Handbrause, 2003

Hansgrohe AG, Schiltach
Design: Phoenix Product Design,
Stuttgart
www.hansgrohe.com
www.phoenixdesign.de

Die Gestaltung der Hansgrohe Raindance
Handbrause interpretiert ein Regen-Erlebnis
für den Dusch-Alltag. Bei der Entwicklung
wurde der breite Brausenstrahl der großen
Raindance-Tellerkopfbrause auf die Hand-
brause übertragen. Entgegen gewohnten
Proportionen ist der lange Griff verkürzt und
der Durchmesser des Duschkopfes auf 150
mm erhöht. Im Gegenzug ist der Brausen-
kopf mit einer flachen Silhouette gestaltet.
Weiche Formen unterstreichen eine elegante
Anmutung und ermöglichen eine ergonomi-
sche Handhabung. Fünf verschiedene Strahl-
arten können leicht mit nur einer Hand
gesteuert werden. Die Hansgrohe Raindance
Handbrause ist erhältlich komplett in Chrom
oder in einer Bicolor-Ausführung Chrom mit
transluzent grüner Silikonapplikation.

*The design of the Hansgrohe Raindance
hand shower interprets a rain experience
for everyday showering. In its development,
the wide spray of the Raindance large flat
overhead shower was transferred to the
hand shower. In contrast to conventional
proportions, the otherwise long handle
has been shortened and the showerhead's
diameter has been increased to 150 mm.
To balance these changes, the showerhead
design has a flat silhouette. Five different
types of sprays can be easily operated with a
single hand. The Hansgrohe Raindance hand
shower is available in a chrome version or
the two-coloured version chrome with
translucent green silicon.*

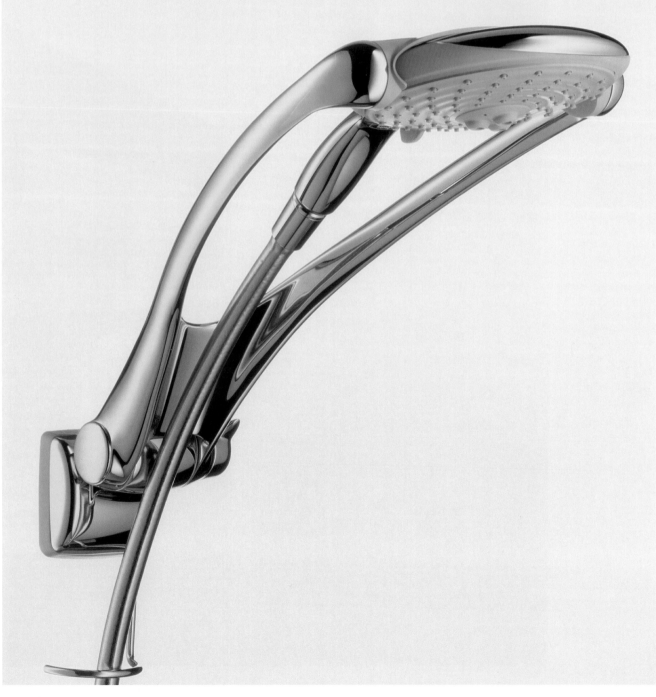

Hansgrohe Raindance Allrounder, 2003

Hansgrohe AG, Schiltach
Design: Phoenix Product Design,
Stuttgart
www.hansgrohe.com
www.phoenixdesign.de

Der Hansgrohe Raindance Allrounder ist ein schwenkbar gestalteter Brausenhalter. In Kombination mit der Hansgrohe Raindance Handbrause bildet er ein funktionales Duschsystem in dem die Handbrause zur Kopf- oder auch zur Seitenbrause werden kann. Im Gegensatz zu konventionellen Brausestangen hält der Allrounder die Handbrause am Brausenkopf fest und nicht am Griff. Brause und Halter verschmelzen zu einer Einheit. Ein ergonomischer Vorteil ist hier, dass die Brause samt Bügel mit einer Hand bedient und stufenlos positioniert werden kann. Mit einer Eckversion des Allrounders kann das Duschsystem auch in kleinere Kabinen eingebaut werden.

The Hansgrohe Raindance Allrounder is a swivelling showerhead holder. In combination with the Hansgrohe Raindance hand shower, it forms a functional shower system, in which the hand shower can become a head or a side shower. In contrast to conventional holders, the Allrounder holds on to the hand shower's head rather than its handle. The showerhead and the holder merge to a single unit. An ergonomic advantage is that the shower head including the bow can be operated single-handedly and is continuously adjustable. The Allrounder corner version makes it possible to install the shower system in smaller shower cabins.

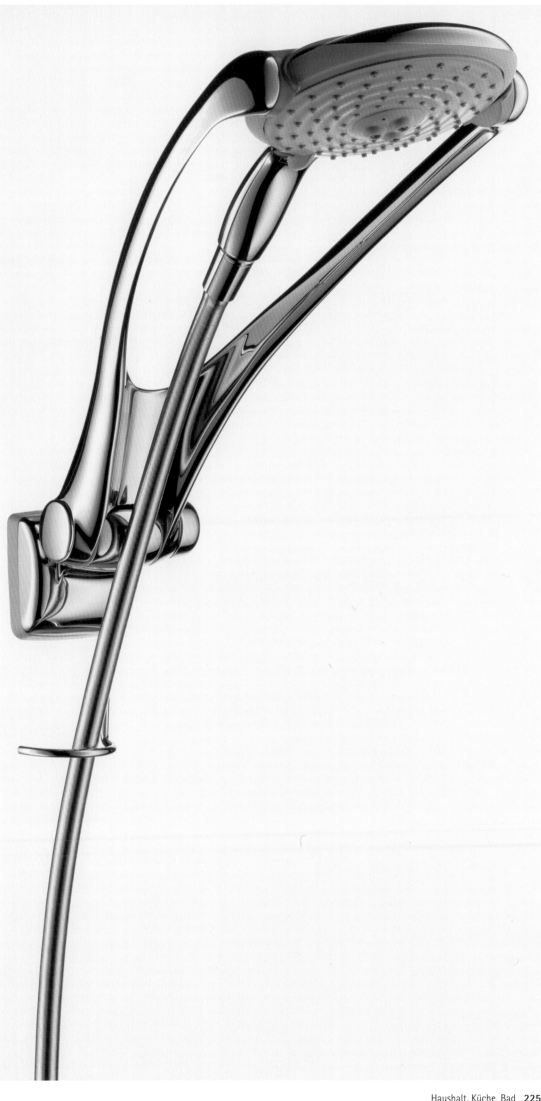

 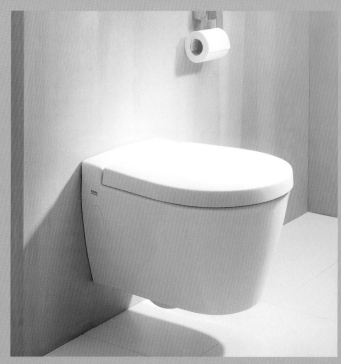

Gäste-WC-Serie Visit,
Halbeinbau — Urinal mit Deckel,
2002

Keramische Werke AG, Ratingen
Werksdesign: Keramag Designstudio
www.keramag.de

Dieses Urinal aus der Gäste-WC-Serie Visit
greift in seinem Design die Formensprache
der Waschtische auf. Aufgrund seines Halb-
einbaus in die Wand ist es sehr raumsparend.
Die Ausladung beträgt nur 220 mm. Zur
Montage werden ausgewählte Vorwand-
Installationselemente gängiger Fabrikate
empfohlen.

*The extraordinary shape of this urinal from
the Visit guest WC range, hints to the series'
wash-basins. Due to its half fitting into the
wall it is very space efficient. The overhang is
only 220 mm. Selected pre-wall installations
by well-known manufacturer are
recommended for the wall installation.*

Gäste-WC-Serie Visit,
Handwaschbecken, 2002

Keramische Werke AG, Ratingen
Werksdesign: Keramag Designstudio
www.keramag.de

Das Handwaschbecken aus der Gäste-WC-
Serie Visit ist die verkürzte Form des Wand-
brunnens und kann mit einem Unterschrank
oder mit einer Granitplatte und einem
Design-Siphon kombiniert werden. Auf diese
Weise entsteht Raum zur Ablage nützlicher
Utensilien oder zur Dekoration. Das Becken-
volumen wurde bei einer möglichst geringen
Ausladung von 400 mm optimiert.

*The hand-rinse basin from the Visit guest
WC range is the shortened version of the
wall fountain and can be combined with
a cupboard or a granite plate and a design
siphon. Thus, additional space for the storage
of useful utensils or for decoration purposes
is created. The basin volume was optimised
while retaining a very low overhang of
400 mm.*

Gäste-WC-Serie Visit,
Tiefspül-WC, 2002

Keramische Werke AG, Ratingen
Werksdesign: Keramag Designstudio
www.keramag.de

Das wandhängende Tiefspül-WC aus der
Gäste-WC-Serie Visit besitzt eine plane
Außenform. Während die äußere Formge-
bung in Verbindung mit der verdeckten
Befestigung eine optimierte Reinigungs-
freundlichkeit bietet, unterstützt die Innen-
form den Ergonomiegedanken. Auch der in
die Keramik integrierte WC-Sitz mit Edel-
stahl-Scharnier dient der Hygiene. Im Ver-
gleich zu herkömmlichen Wand-WCs liegt
hier eine sehr geringe Ausladung von 500
mm vor.

*The wall-hung wash-down WC of the
Visit guest WC range has a smooth outer
shape. While the outer shape allows an
easy cleaning, because of the concealed
mountings, the inner shape supports the
ergonomic aspect. The toilet seat which has
been integrated into the ceramic and which
offers stainless steel hinges, is also highly
hygienic. The overhang of 500 mm has been
optimised in size as opposed to conventional
wall-hung WC's.*

Gäste-WC-Serie Visit, Wandbrunnen, 2002

Keramische Werke AG, Ratingen
Werksdesign: Keramag Designstudio
www.keramag.de

Die Gäste-WC-Serie Visit ist aus hochwertiger Keramik gestaltet und besticht durch ihre geradlinige Klarheit. Man erlebt Design, konzentriert auf das Wesentliche. Der Wandbrunnen ist schlicht und skulptural gestaltet. Die langgestreckte Form versteckt die gesamte Installation mit Befestigung, Eckventilen und Siphon. Die glatte Außenform ist leicht zu reinigen, die Ausladung mit 400 mm raumökonomisch wie ein Handwaschbecken.

The Visit guest WC range is made of high-quality ceramic and has a captivating straight clarity. The user experiences design, reduced to the essentials. The wall fountain is simple and designed like a sculpture. The long shape hides the plumbing, including the mounting, the angle valves and the siphon. The smooth outer shape can easily be cleaned. The 400 mm overhang is as space-efficient as a wash-hand basin.

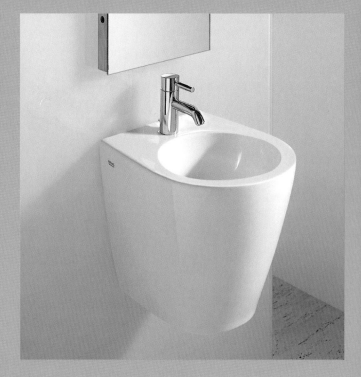

Waschtisch-Anschluss-Set Zoom, 2003

Schell GmbH & Co. KG
Armaturentechnologie, Olpe
Design: sieger design, Sassenberg
www.schell-armaturen.de
www.sieger-design.com

Die Gestaltung des Waschtisch-Anschluss-Sets Zoom erhebt die bislang unbeachtete Wassertechnik unter dem Waschtisch zum selbstbewussten Bestandteil des Bades. Das Ensemble besteht aus Eckventilen, einem hochwertigen Siphon und einer abgerundeten Frontblende. Innovatives Element ist das Eckventil, zu Gunsten der Optik wurde auf den Bedienungsgriff zum Öffnen und Schließen der Armatur verzichtet und diese Funktion auf die erforderliche Rosette übertragen. Ein leichtes Drehen der patentierten Rosette aktiviert die Schließfunktion des innenliegenden Ventils. Dabei erfolgt automatisch ein Tiefenausgleich für den verdeckten Wandanschluss. Dies bewirkt, dass bei kleiner Ventilstellung zwischen Fliese und Rosette kein Spalt sichtbar ist.

The design of the Zoom wash basin connection set raises the previously unnoticed water technology under the basin table to a self-confident part of the bath room. The ensemble consists of angle valves, a high-quality siphon and a rounded front panel. The angle valve is an innovative element. To achieve an attractive appearance, the fitting does not have an operation handle to open and close the fitting. This function has been transferred to the necessary rosette. A simple turn of the patented rosette activates the closing function of the inner valve and an automatic depth balance for the concealed wall connection. This has a no-gap effect between the tile and the rosette when the valve is positioned on low.

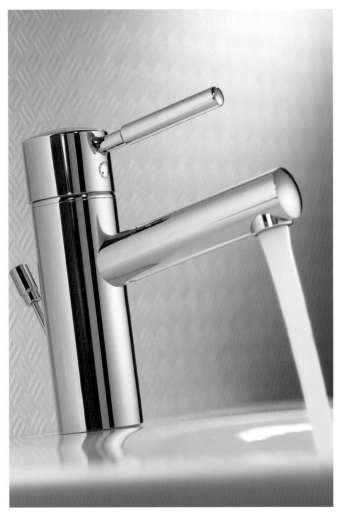

Wasserführende Armatur, 2002

damixa a/s, Odense, Dänemark
Design: Kurz & Kurz Design, Solingen
Vertrieb: damixa Armaturen GmbH, Iserlohn
www.damixa.com
www.kurz-kurz-design.de

Die Armatur aus der Serie Merkur ist puristisch und
ästhetisch gestaltet. Durch die patentierte Hydro-Cera-
mic®-Kartusche wird ein einzigartiger Regulierungskom-
fort erreicht – großzügiger Einstellradius von 110° und ein
Winkel von 30° für den Öffnungs- und Schließvorgang.
Die Hydro-Ceramic®-Kartusche garantiert eine außerge-
wöhnlich niedrige Geräuschentwicklung bei gleichzeitig
hoher Durchflussleistung. Dieser Schließmechanismus
garantiert eine niedrige Geräuschentwicklung und eine
hohe Durchflussleistung. Das Befestigungssystem
damixa-fix erlaubt eine einfache Fixierung und Arretie-
rung der Armatur von oben.

*The Serie Merkur fitting has a puristic and aesthetic
design. The patented Hydro-Ceramic® cartridge makes
the fitting extremely comfortable to use - generous
adjustment radius of 100° and the 30° angle for the
opening and closing process. The Hydro-Ceramic®
cartridge guarantees an extraordinary low noise level
at a high flow performance. This closing mechanism
guarantees low noise and a high flow. The damixa-fix
mounting system facilitates an easy locking of the
fitting from above.*

**Meta.02 Profi, Spültisch-Zweiloch-Einhand-
batterie mit Profi-Garnitur, 2002**

Dornbracht GmbH & Co. KG, Iserlohn
Design: sieger design (Michael Sieger), Sassenberg
www.dornbracht.de
www.sieger-design.com

Feiner und eleganter als jede Profi-Schlauchpendelbrause,
aber mit voller Funktionalität, wertet die Meta.02 Profi-
Variante die private Küche auf und verleiht ihr ein profes-
sionelles Image. Durch das bewusste Sichtbarmachen von
Funktion und Technik werden Gestaltung und Funktiona-
lität souverän verbunden. Meta.02 Profi ermöglicht im
Küchenbereich die komfortable, schnelle und professio-
nelle Geschirreinigung oder auch ein bequemes Gemüse-
waschen. Durch den Pendelarm ist der Aktionsradius um
die Armatur herum sehr großzügig. Eine Besonderheit der
Profi-Variante Meta.02 ist das Absperrventil zum Auslauf
hin.

*Finer and more elegant than any professional pendulum
hose shower but with full functionality, the professional
version of Meta.02 improves kitchens at home giving
them a professional image. The apparent function
and technology that have been purposely made visible
combine design and function. Meta.02 Profi has
been designed for comfortable, fast and professional
dishwashing and to facilitate vegetable washing. The
pendulum arm provides sufficient freedom of movement
around the tap. One special aspect of the professional
version of Meta.02 is the shut-off valve at the spout.*

Ganzglasdusche IO, 2003

Glamü GmbH, Heitersheim
Design: Paul-Jean Munch
www.glamue.de

Die rahmenlos gestaltete Ganzglasdusche IO besteht aus
den Elementen Einscheiben-Sicherheitsglas und optional
einer oder zwei Drehtüren. Eine glatte, geschlossene
Oberfläche der Beschlagteile ist ästhetisch gestaltet und
leicht zu reinigen. Die Duschabtrennung kann direkt auf
dem Fußboden oder auf einer speziellen Duschtasse mon-
tiert werden. Diese integriert Lager für die Verankerung
der Drehtür(en). Da die Türen genormt sind und stets zu
den Lagern passen, ist kein Aufmaß nötig.

*The IO frameless glass shower consists of tempered safety
glass and one or two optional swing doors. The fittings'
smooth, sealed surface has an aesthetic design and is easy
to clean. The shower screen can be mounted directly onto
the floor or on a special shower tub, which has integrated
bearings for the anchoring of the swing doors. Since the
doors are manufactured according to norms and always
correspond to the bearings, a measurement is unnecessary.*

Gira Unterputz-Radio Wenge/Chrom, 2002

Gira Giersiepen GmbH & Co KG, Radevormwald
Design: Phoenix Product Design, Stuttgart
www.gira.de
www.phoenixdesign.de

Durch eine innovative Miniaturisierung kann das Gira Unterputz-Radio Wenge/Chrom in kompakter Bauweise inklusive Stromversorgung, Empfänger und Lautsprecher in zwei handelsüblichen, runden 58-mm-Schalterdosen in der Wand installiert werden. Dies ist in zwei vorhandenen Schalterdosen bei der Nachrüstung ebenso möglich wie bei einer Neuinstallation. Das Unterputz-Radio wird an die vorhandene 230-V-Leitung angeschlossen.

By an innovative miniaturisation, the compactly designed Gira Wenge/Chrom concealed radio including power supply, receiver and loudspeaker can be installed in the wall in two round standard 58 mm concealed casings. It can be mounted in existing casings or newly installed. The concealed radio is connected to an existing 230 V cable.

Raja, 2003

Pressalit A/S, Ry, Dänemark
Werksdesign: Lone Stubdrup

Die Idee liefert die Natur. Die Form des echten Rochen war Vorbild für das Design und die lateinische Bezeichnung wurde Namensgeber. Der Raja WC-Sitz besticht nicht nur durch seine ästhetische Form, er schwebt quasi über der Keramik. Dadurch passt er auf fast alle üblichen Becken. Gedämpfte Absenkung und Lift-off-Funktion für leichte Reinigung. (Die Raja-Serie umfasst auch einen Klappsitz und einen Wandabfalleimer.)

Our designer found inspiration in the rays (all members of this species of fish have Raja as their first name – in Latin), and the Raja toilet seat is just as grand and elegant as its living pattern. The unique form and ample dimensions make the seat sort of float above the pan. It looks great – and it means that the Raja suits most pans. The seat has soft landing and lift-off function for easy cleaning. (The Raja line includes a folding seat and a wall mounted waste basket.)

Kabeltrommel Mr. Twister, 2002

Anovi B.V., Zwijndrecht, NL
Design: Flex Development, Delft, NL

Die Kabeltrommel Mr. Twister kommt zum Einsatz, wenn im Haushalt eine Verlängerungsschnur benötigt wird. Das Kabel wird in der richtigen Länge aus dem Gehäuse gezogen und dann in der konischen Öffnung fixiert. Dadurch kann das Kabel stets auf die richtige Länge gebracht werden. Durch eine funktionale, aber dennoch weiche und emotionale Gestaltung ist Mr. Twister ein selbstbewusster Bestandteil des Wohnraums.

The Mr. Twister cable drum is used, when an extension lead is needed. The required cable length is pulled out of the casing and then fastened in the cone-shaped opening. Thus, the cable can always be adapted to the required length. Due to its functional, but nevertheless soft and emotional design, Mr. Twister is a self-confident part of the living area.

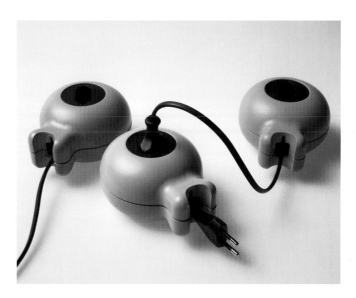

Innovative Problemlösungen und atmosphärische Stimmigkeit
Innovative solutions, atmospherically in tune

Welche Trends lassen sich in einem Bereich wie „Freizeit, Hobby, Sport, Caravaning" definieren? Da doch gerade hier eine Gestaltung nah an der Zielgruppe wichtig sei, wie es Juror Bruno Sacco erläutert. Verspieltheit und die Maximierung sportlicher Aspekte sind die absoluten Trends dieses Jahres, Geländefahrräder etwa werden durch innovative Materialkombinationen immer leichter und schneller. Interessant ist vor allem der Trend der Inszenierung von Marken in diesem Bereich. Um eine Marke entstehen neue Produktwelten. Die Innovation liegt in diesem Jahr zudem in einer ausgefeilten Funktionalität. Hochwertige Materialien in Verbindung mit ausgereifter Technologie kommen bei Sportgeräten zum Einsatz. Es entstehen technische Lösungen, die in ihrer Komplexität nicht klar auf der Hand liegen und deshalb für den Juror Wolfgang K. Meyer-Hayoz durchaus richtungsweisend sind. Diese Innovationen sind Ausdruck eines positiven Designverständnisses, das dann auch beispielgebend sein kann (Kenneth Grange). Ein zentraler Aspekt der Innovation ist im Sinne der Juroren, Probleme tief greifend zu lösen und damit der Branche und auch der Gestaltung neue Impulse zu geben. Ein weiterer Trend ist die Verfeinerung bestehender Produktlinien durch Accessoires für den Sport- und Freizeitbereich. Durchdachte Gestaltungskonzepte schaffen dabei – so die Jury – eine atmosphärische Stimmigkeit, die durch funktionale Features überzeugt. Es zeigen sich hier gute Konzepte auch angesichts der hohen Erwartungen der Zielgruppe. Soll der Designer deren Erwartungen stets entsprechen? Juror Bruno Sacco stellt zur Diskussion, dass es durchaus sinnvoll sein könne, einmal auszubrechen. Nur treu bleiben müsse man sich im Anschluss schon. Stimmigkeit hat demnach viele Facetten.

What trends can be defined in a field like "leisure, hobbies, sports and caravaning"? *Particularly as this category demands design aimed closely at the target group, as juror Bruno Sacco explains. Playfulness and the maximisation of athletic aspects are the absolute trends of this year, with off-road bikes, for example, becoming ever lighter and faster as a result of innovative material combinations. The trend towards a staging of brand images in this field is especially interesting. New product universes are created around the brand. This year, innovation is also present in the form of well thought-out functionality. In sports equipment, high quality materials come together with refined technology. The result is technical solutions whose complexity is concealed rather than obvious, and which for juror Wolfgang K. Meyer-Hayoz definitely point the way to the future. These innovations are the expression of a positive understanding of design, which can then set examples (Kenneth Grange). The jurors regard getting to the roots of problems and solving them there as a central aspect of innovation, giving a new impetus to the industry and the design sector in general. A further trend is the enhancement of existing product lines with accessories for the leisure and sports field. Well thought-out design concepts here create – in the jury's opinion – an atmospheric harmony with convincing functional features. Good designs emerge here, even in the light of the high expectations of the target group. Should designers always bow to what is expected of them? Juror Bruno Sacco advances the opinion that it could indeed be sensible to break away at times, but one would then have to be true to oneself. Harmony, then, has many facets.*

Wolfgang K. Meyer–Hayoz
Schweiz

Bruno Sacco
Deutschland

Kenneth Grange
Großbritannien

Freizeit, Hobby, Sport, Caravaning
Leisure, hobbies, sports and caravaning

Grasschere Servo-System/Servo Lever
Grass Shears, 2002

Fiskars Consumer Oy Ab, Billnäs,
Finnland
Werksdesign
Vertrieb: Fiskars GmbH & Co. KG,
Herford

Beim Schneiden mit Handgrasscheren
entstehen häufig Probleme. Das Gras wird
zwischen den Klingen gequetscht und nicht
abgeschnitten. Um dem abzuhelfen, verwen-
det man sehr starke Federn, um die Klingen
zusammenzupressen. Dadurch haften die
Klingen jedoch zusammen (kleben), wenn sie
verschmutzt sind. Die Gestaltung mit einem
Servo-System trägt zur Problemlösung bei.
Die Schneidkraft wird über einen Hebel auf
die Klingen übertragen und bewirkt eine
Spannung, die die Klingen zusammenpresst.
Je mehr Gras geschnitten wird, umso fester
werden die Klingen zusammengepresst. Eine
starke Feder ist somit nicht erforderlich.
Nach dem Schnitt drückt der Gelenkmecha-
nismus die Klingen wieder auseinander.

*Problems frequently occur when cutting
grass with manual shears. The grass is
crushed between the blades instead of being
cut. In order to counteract this effect, very
strong springs are used to press the blades
together. In consequence, however, the
blades then stick together when they are
dirty. The design with a servo system helps
to solve this problem. The cutting force is
transmitted to the blades via a lever and
creates a tension which presses the blades
together. The more grass is cut, the tighter
the blades are pressed against each other.
There is therefore no need for a strong spring.
When the grass has been cut, the lever
mechanism presses the blades apart again.*

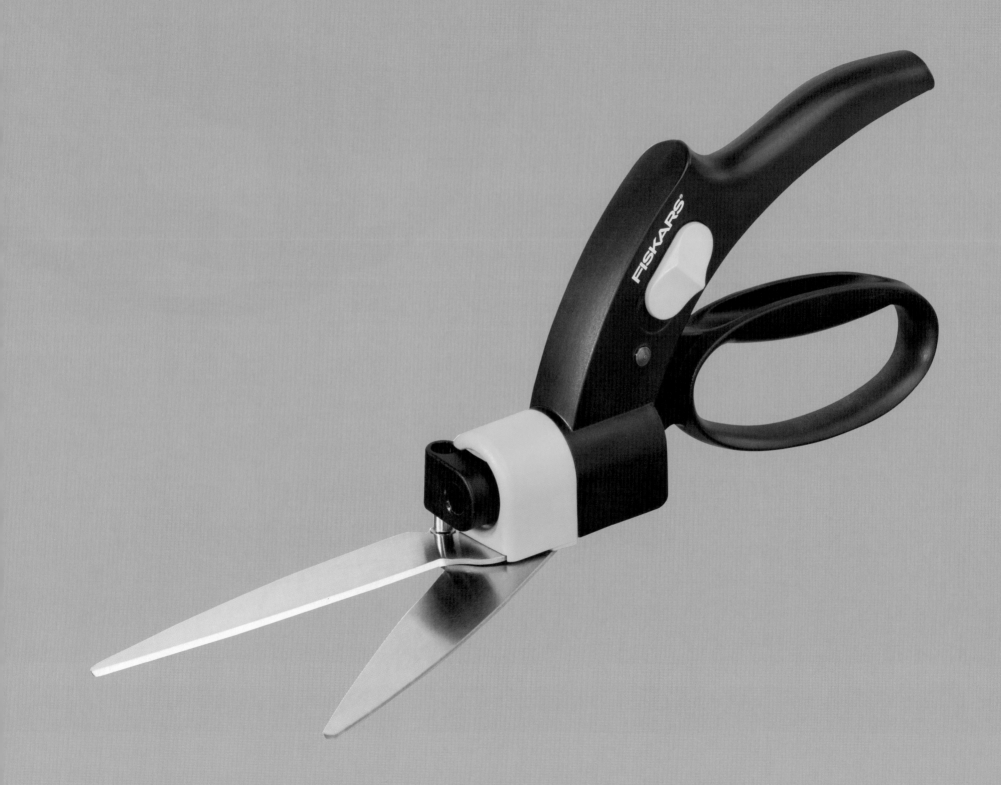

Telescopic Spaten und Spatengabel/
Telescopic Spades and Fork, 2002

Fiskars Consumer Oy Ab, Billnäs,
Finnland
Werksdesign
Vertrieb: Fiskars GmbH & Co. KG,
Herford

Im Garten benötigt man Spaten und Spaten-
gabeln in verschiedenen Längen, da sowohl
große als auch kleine Menschen diese Gar-
tengeräte verwenden. Die Gestaltung der
Gartengeräte Telescopic Spaten und Spaten-
gabel begegnet dieser Problematik durch
Funktionalität und Ergonomie. Anstatt
Spaten verschiedener Längen anzuschaffen,
hat man nur ein Werkzeug, das in der Höhe
verstellbar ist. Die Teleskopic Spaten-Serie
besteht aus zwei Spaten und einer Spaten-
gabel für die Gartenarbeit.

*Spades and forks of various lengths are
needed in the garden, as they are used by
both tall and short people. The Telescopic
spades and forks solve this problem by
functional and ergonomic design. Instead of
buying spades of different lengths, only one
tool of adjustable height is required. The
Telescopic range consists of two spades and
a fork for gardening work.*

Nike Triax S-Series Watch Collection, 2002

Nike, Beaverton, USA
Werksdesign: Ed Boyd, Aurelie Tu,
Jason Martin, Phil Frank, Scott Wilson
Design: Joe Tan, Burlingame, USA

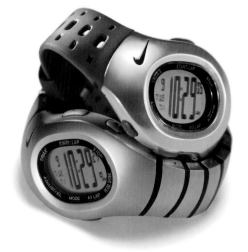

Die Triax S-Serie Stamina ist der weiteste
Schritt in der Entwicklung der Triax-Serie
seit ihrem Beginn mit der originalen Triax im
Jahr 1996. Die charakteristische „S"-Silhou-
ette der Triax-Serie wurde verfeinert, um das
Reiben des Armbandes an Druckpunkten des
Handgelenkes zu verhindern. Nike gelang es,
durch die Anwendung der neuen Circadium-
Technologie, in der Form eines gebogenen
LCD-Displays ein übergroßes, leicht zu lesen-
des Display nah am Handgelenk zu positio-
nieren. Perforierungen und Rillen an der
Unterseite des Bandes ermöglichen eine
verbesserte Entlüftung. Funktionell bietet
die Uhr alles, was ein Läufer benötigt: ein
großes Display mit Zeit/Datum, Stoppuhr,
Timer, Counter, fünf Alarm-Einstellungen,
100-, 43- und 27-Runden-Datenbank mit
Darstellung von Gesamtzeit, beste und
durchschnittliche Runde, und sie ist bis 50 m
wasserdicht. Es ist auch möglich, die Distanz
in der Stoppuhr zu setzen, um so die
Geschwindigkeit zu berechnen. Alle Modi
sind leicht mit einer Taste navigierbar.

*The Triax S series Stamina is the furthest
evolutionary step in the Triax series since it's
inception with the original Triax in 1996. The
characteristic "S" shape of the Triax series
has been refined to keep the band from riding
on pressure points on the wrist. Utilising new
Circadium technology, Nike was able to solve
the dilemma of keeping an oversized, easy
to read display close to the wrist by using
an uniquely curved LCD display. Sweat
management perforations and grooves in
the underside of the band provide added
ventilation. Functionally the watch provides
all the features that any runner may need: 50
metres water resistance, large, easy to read
display with time/date, chronograph, timer,
counter, five alarms and 100, 43 and 27-lap
data banks that display total, best, and
average laps. You can also set your distance
in chronograph mode to calculate your pace.
All modes are easily navigated through with
a single button.*

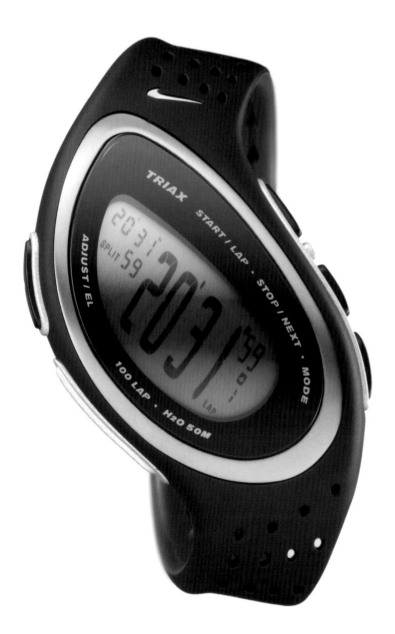

Faltfernglas farlux F 8x24 B allwetter/10x28 B allwetter, 2002

Eschenbach Optik GmbH + Co,
Nürnberg
Werksdesign: Christian Lincke,
Cornelia Schwanke
Design: Prof. Ralph Michel,
Schwäbisch Gmünd
www.eschenbach-optik.de

Die Faltferngläser farlux F 8x24 B allwetter und farlux F 10x28 B allwetter sind handlich und robust gestaltet und konzipiert für anspruchsvolle Anwender, wie z.B. Jäger oder Ornithologen. Gestaltungsaspekte sind seitliche Zierelemente aus Metall mit Naturmotiv sowie waldgrüne Absetzungen, die bei hochgedrehten Okularmuscheln und auch zwischen Brücke und Tuben sichtbar sind. Optisch und mechanisch hochwertig ausgestattet, sind die Faltferngläser mit phasenkorrigierten und silberbeschichteten BaK-4 Prismen zur Steigerung von Kontrast, Auflösung und Transmission versehen. Für eine hohe Licht-Transmission und ein farbtreues Bild sind alle Glas-Luft-Flächen mit einer innovativen Hochtransmissions-Mehrschichtvergütung ausgestattet. Durch die Beschichtung der äußeren Linsen mit einer speziellen Vergütung perlen Wassertropfen ab, ohne Spuren zu hinterlassen.

The farlux F 8x24 B allwetter and farlux F 10x28 B allwetter folding field glasses are designed to be handy and robust, and intended for example for use by hunters or ornithologists. The design aspects include decorative elements at the sides in metal with motifs taken from nature, and forest green contrasting elements which are also visible between the bridge and tubes when the eyepieces are turned upwards. Of high optical and mechanical quality, the folding field glasses are fitted with phase corrected and silver coated BaK-4 prisms to increase the contrast, resolution and transmission. For high light transmission and a true colour image, all glass-air surfaces have an innovative multi-layer high transmission finish. Due to the special coating of the outer lens, water drops drip off without leaving traces.

farlux F 8x24 B allwetter

ESCHENBACH

V2 Triplex, 2002

Zweibrüder Optoelectronics GmbH,
Solingen
Werksdesign
www.zweibrueder.com

Das geschützte Ganzmetallgehäuse der Mikrotaschenlampe V2 Triplex ist ergonomisch gestaltet und scheint wie für die Hand geschaffen. Jede V2 ist ein Unikat, alle Lampen sind mit einer fortlaufenden Seriennummer versehen. Patentierte Photonenröhrenreflektoren steigern die Helligkeit der High-End-Dioden auf innovative Weise. Die Ausstattung mit drei LR1-Batterien ermöglicht eine sehr lange Leuchtdauer der V2. Das Beleuchtungskonzept sieht sowohl Blue Light Chips wie auch White Light Chips vor. Die Ausstattung schließt eine Geschenkbox, eine Tasche sowie Batterien ein.

The protected all-metal casing of the V2 Triplex micro torch is ergonomically designed and appears just right to sit snugly in the hand. Each V2 is unique, with its own serial number. Patented photon tube reflectors innovatively increase the brightness of the high-end diodes. The use of three LR1 batteries ensures a very long lighting duration for the V2. The lighting concept encompasses both blue light chips and white light chips. The torch is supplied complete with a gift box, a bag and batteries.

V9 Micro, 2001

Zweibrüder Optoelectronics GmbH,
Solingen
Werksdesign
www.zweibrueder.com

Die Gestaltung der Taschenlampe V9 Micro
ist elegant und ästhetisch. Trotz der nur
geringen Maße von 9 mm Durchmesser und
5 cm Länge erzeugt sie eine gleißende Hel-
ligkeit. Ihre funktionale Ausstattung ermög-
licht der V9 Micro eine Batterielebensdauer
von über 100 Stunden. Erhältlich ist sie mit
einem Red Light-, White Light-, Green Light-,
einem Orange Light Chip sowie in weiteren
Ausführungen.

*The design of the V9 Micro torch is elegant
and aesthetic. In spite of its compact
dimensions of 9 mm in diameter and 5 cm
in length, it produces a dazzling brightness.
The functional components of the V9 Micro
facilitate a battery life of over 100 hours. It is
available with a red light, white light, green
light or orange light chip and in various
different versions.*

Spiegelreflexkamera EOS 300V, 2002

Canon Inc., Tokio, Japan
Werksdesign: Canon Inc. Design Center
(Yoshiyuki Matsumura)
Vertrieb: Canon Deutschland GmbH,
Krefeld
www.canon.com

Die EOS 300V ist eine Spiegelreflexkamera
für die Analogfotografie. Sie ist kompakt
gestaltet und leicht. Auffällig ist ein ergono-
misch geschwungener Handgriff, an dem die
rechte Hand sicheren Halt findet. Der große
Funktionswähler liegt genau im Griffbereich
des Daumens. Sieben AF-Messfelder ermög-
lichen eine schnelle und präzise automati-
sche Fokussierung. Die jeweils aktiven Felder
leuchten im Sucher rot auf. Die Messfelder
sind sowohl manuell als auch automatisch
wählbar. Drei AF-Funktionen (One-Shot AF,
AI Servo AF und AL Focus AF) sind den ein-
zelnen Belichtungsfunktionen sinnvoll zuge-
ordnet und werden automatisch gewählt.

*The EOS 300V is a reflex camera for analogue
photography. It is compact and light in
design. The ergonomically curved grip which
fits snugly in the right hand is a striking
feature. The large function selector is
precisely located in the area of the thumb.
Seven AF measuring fields provide for rapid
and precise automatic focusing. The active
fields are highlighted in red in the viewfinder.
The measuring fields can also be selected
manually. Three AF functions (One Shot AF, AI
Servo AF and AL Focus AF) are appropriately
assigned to the individual exposure functions
and are selected automatically.*

Digitalkamera PowerShot G3, 2002

Canon Inc., Tokio, Japan
Werksdesign: Canon Inc. Design Center
(Yuji Kondoh, Tetsuya Sekine)
Vertrieb: Canon Deutschland GmbH,
Krefeld
www.canon.com

Die semiprofessionelle Digitalkamera
PowerShot G3 ist ausgestattet mit einem
innovativen Signalprozessor. Im Zusammen-
spiel mit einer DIGIC-Prozessortechnologie
bei der internen Verarbeitung der Bilddaten
wird eine bessere Detailwiedergabe beson-
ders in den dunkeln als auch in den sehr
hellen Bildpartien möglich. Zusammen mit
einem 4-Megapixel-CCD-Sensor entstehen
hochaufgelöste Fotos, die auch in größeren
Formaten wie A4 oder A3 qualitativ hoch-
wertig gedruckt werden können. Eine Flexi-
Zone AF/AE-Funktion arbeitet mit 345 frei
wählbaren Punkten zur Messung von Schärfe
und Belichtung.

*The PowerShot G3 semi-professional
digital camera is equipped with an innovative
signal processor. In conjunction with DIGIC
technology in the internal processing of
the images, it achieves enhanced detail
reproduction, especially in the dark and
very light parts of the picture. With its 4
megapixel CCD sensor, the camera takes high
resolution photos which can produce high
quality prints even in large formats such as
A4 or A3. A FlexiZone AF/AE function works
with 345 freely selectable points for
measurement of focus and exposure.*

Camcorder MVX2i, 2002

Canon Inc., Tokio, Japan
Werksdesign: Canon Inc. Design Center
(Hideki Ito)
Vertrieb: Canon Deutschland GmbH,
Krefeld
www.canon.com

MVX2i ist ein Camcorder mit innovativen
Webfunktionen. Ein Signalprozessor ermög-
licht die getrennte Verarbeitung von Stand-
und Videobild für optimierte Ergebnisse auf
beiden Seiten. Dies bedingt eine gute Digi-
talfoto-Farbreproduktion. Ein kompakt und
ergonomisch gestaltetes Gehäuse birgt einen
1,33-Megapixel-CCD-Bildsensor, ein Zehn-
fach-Zoom mit optischem Bildstabilisator,
PC- und Netzwerkkompatibilität sowie ein
200000-Pixel-Display. Eine auf den Materia-
lien Magnesium und Aluminium basierende
Außenbeschichtung gewährleistet Stabilität
und Griffigkeit. Der Winkel des Okulars wur-
de auf eine natürliche Haltung beim Blick
durch den Sucher ausgerichtet.

*MVX2i is a camcorder with innovative web
functions. A signal processor facilitates
the separate processing of stills and video
sequences for optimised results on both sides.
This ensures good colour reproduction in
digital photos. A compact and ergonomically
designed casing contains a 1.33 megapixel
CCD image sensor, a 10x zoom with optical
image stabiliser, PC and network
compatibility features and a 200000 pixel
display. A magnesium and aluminium coating
on the outside ensures stability and a good
grip. The angle of the eyepiece ensures a
natural posture when using the viewfinder.*

EHEIM aquaball, 2002

EHEIM GmbH & Co. KG, Deizisau
Design: Ferdinand Mayer
www.eheim.com

Der modulare Innenfilter für Aquarien EHEIM aquaball 2206-2212, 1212 ist charakteristisch als Kugelkopf gestaltet. Die Pumpe ist auf kleinstem Raum in einem kugelfömigen Gehäuse integriert. Ausströmrichtung und Neigungswinkel können individuell eingestellt werden, um die Oberflächenbewegung gezielt zu beeinflussen. Durch eine Schnappverbindung kann der Pumpenkopf zur Reinigung leicht herausgenommen werden. Die wellenförmige Kontur unterstützt in der Drehbewegung das Trennen der Filterbehälter. In den Filterbehältern übernehmen spezielle Schaumstoffpatronen die mechanisch-biologische Filterung.

The EHEIM aquaball 2206-2212, 1212 modular internal filter for aquariums is characteristically designed as a sphere. The pump is integrated in a ball-shaped housing and occupies a minimum of space. The discharge direction and angle can be individually set to influence the movement of the water at the surface. A snap-action coupling allows the pump head to be easily removed for cleaning. The wave-shaped contour assists the turning motion for removal of the filter casings. These casings contain special foam plastic cartridges for mechanical and biological filtering.

Airwalk Snowboard Boot Line 2001

Airwalk/Items International Inc.,
Boalsburg, USA
Werksdesign: Sinisa Egelja,
Joe Babcock, Cec Annett
Design: Eight Inc. (Tim Kobe,
Wilhelm Oehl, Dominic Symons),
San Francisco, USA

Die Gestaltung der Airwalk Snowboard Boot Line 2001 verbindet professionelle Qualitätsansprüche mit den Anforderungen eines Einstiegsmodells. Innovativ sind die Materialien Polyurethan im Einspritzverfahren, geformtes Gummi und Nylon, Gelex-Einsätze sowie eine Teflonbeschichtung und eine Thinsulaten-Isolierung. Im Innern des Schuhs maximiert ein internes Knöchelkabelstrangsystem die Fersenunterstützung, ein entfernbares PU-Fußbett mit Gelex am Vorderfuß und an der Ferse bietet Komfort.

The Airwalk Snowboard Boot Line 2001 combines professional quality demands with the requirements of a introduction model. Innovative are the use of materials such as polyurethane by injection method, shaped rubber and nylon, Gelex-inserts as well as a Teflon coating and a Thinsulate insulation. Inside the shoe, an internal ankle cable harness system maximises heel support and a removable polyurethane foot-bed with Gelex at the front and heel offers comfort.

Ski-Tourenbindung Naxo nx01, 2003

Naxo AG, Gwatt (Thun), Schweiz
Design: Nose Applied Intelligence,
Zürich, Schweiz
www.naxo.ch
www.nose.ch

Die Tourenbindung Naxo nx01 ist klar und
aussagekräftig gestaltet. Innovationen liegen
in einem verbesserten Drehpunkt, einer
schnellen Einstellbarkeit der Schuhgröße
sowie einem hohen Maß an Bedienerfreund-
lichkeit. Durch die Gestaltung mit einem
Virtual Rotation System entsteht ein ergono-
misch runder Bewegungsablauf, der dem
normalen Gehen sehr nahe kommt, das
Tourengehen wird zum Erlebnis. Gleichzeitig
wird der Fersen- und Schienbeinbereich
spürbar entlastet. Die Tourenbindung
Naxo nx01 genügt den Ansprüchen der
DIN/ISO-Normen in den Bereichen Sicherheit
und Funktionalität.

*The Naxo nx01 tour binding has a clear
and meaningful design. Innovations are an
improved pivot point, a faster adjustability
of the shoe size as well as a high degree of
user friendliness. The virtual rotation system
design facilitates an ergonomic movement,
which is very similar to walking, thus making
touring a special experience. At the same
time, the strain on heel and tibia areas is
noticeably relieved. The Naxo nx01 tour
binding meets the DIN/ISO norms' demands
in terms of security and functionality.*

Porsche GT S Ski, 2002

Völkl International AG, Baar, Schweiz
Design: Dr. Ing. h.c. F. Porsche AG,
Ludwigsburg
www.porsche.com
www.voelkl.com

Der Porsche GT S Ski ist ein dynamischer Ski mit aggressivem Seitenzug. Konzipiert ist er als Allround Carving Ski mit Freeride-Qualitäten. Die Gestaltung mit breiter Schaufel und Ski-Körper ermöglicht ein Carving auf harter und weicher Piste. Der Porsche GT S Ski besitzt einen guten Kantengriff durch geringe Torsion und gute Tiefschnee-Eigenschaften. Die innovative Bindung Marker Piston Control Motion 1200 ist auf einer Platte mit integriertem Öldruckstoßdämpfer montiert.

The Porsche GT S ski is a dynamic ski with aggressive sidecut. It is intended as an allround carving ski with freeride characteristics. The design with a broad blade and ski body facilitates carving on hard and soft runs. The Porsche GT S ski has a good edge grip resulting from low torsion and good deep snow properties. The innovative Marker Piston Control Motion 1200 binding is mounted on a plate with an integrated hydraulic shock absorber.

Skischuh Soma F 9000/F 7000, 2003

Fischer Gesellschaft mbH,
Ried/Innkreis, Österreich
Design: factor product GmbH
(Boris Simon, Andreas Kräftner,
Gabriele Haag), München
www.fischer-ski.com
www.factor-product.com

Der Soma Tec Skischuh ist für sportliche Skifahrer entwickelt und basiert auf der ergonomischen Erkenntnis, dass der Fuß beim Stehen leicht nach außen zeigt. Eine patentierte innovative Lösung ermöglicht dagegen die natürliche V-Stellung, damit eine direktere Kraftübertragung und so ein sportlicheres und dynamischeres Ski-Fahren bei geringerem Kraftaufwand. Die Gestaltung geschah bewusst als Gegenstück zur vorherrschenden organischen Formensprache und zeigt klare Formen sowie definierte Flächen und Kanten. Die V-Stellung kommt in asymmetrischen Elementen z.B. im Kappen- und Fersenbereich zum Ausdruck. Die Design-Philosophie zieht sich bis in den aus High-Tech-Materialien gefertigten Innenschuh durch.

The Soma Tec ski boot is designed for athletic skiers and is based on the ergonomic finding that people's feet point slightly outwards when they are standing. A patented innovative solution here facilitates the natural V position, and therefore more direct force transmission and more dynamic skiing with less effort. The design was consciously created as a counterpart to the prevailing organic formal language, and exhibits clear forms with defined surfaces and edges. The V position is expressed in asymmetrical elements, for instance in the cap and heel areas. The design philosophy is consistently applied right down to the inside of the boot with its high-tech materials.

Flow Snowboarding Binding, 2002

Flow, Hongkong
Design: meyerhoffer, Montara, USA
Vertrieb: Open Ocean Sportartikel
GmbH, Untereisesheim
www.flow.com
www.meyerhoffer.com

Die Flow Snowboarding-Bindung ist eine Designlösung, die sowohl die Bequemlichkeit als auch die Leistung verbessert. Indem die Designer den eigentlichen Kern bestehender Bindungskonstruktionen freilegten, war es ihnen möglich, die nützlichen Merkmale sowohl der Schnallen- als auch der Step-in-Bindung eingehend zu untersuchen und Prototypen zu entwickeln, um den Ein- und Ausstieg zu vereinfachen und die Leistungsfähigkeit zu erhöhen. Nach Umgestaltung des Carbon-Hibacks, Überholung der gesamten Geometrie der Bindung und Neukonfiguration des Fersenhalts ergaben die Prototypentests eine verbesserte Performance und Stabilität des Fußes. Mit ihrer gleichzeitigen Leichtigkeit und Haltbarkeit liegt die Stärke der Bindung darin, dass sie im Schnee leicht zu handhaben ist. Der Hebelgriff, vereinfachtes Öffnen und Schließen und das Fahrgefühl sind die funktionalen Elemente, die für das Design ausschlaggebend waren.

The Flow Snowboarding Binding is a design solution that improves convenience and performance. Drilling the geometry of existing binding design down to its core, the designers examined the beneficial traits of both the strap and the step-in binding and engineered prototypes to explore simplification of entry and exit as well as enhanced performance. By reshaping the carbon hiback, overhauling the entire geometry of the binding and reconfiguring the heelgrip, prototype testing resulted in improved performance and stability in the heel. Simultaneously light and durable, the binding's trump card is that it is easy to operate in the snow. The grip of the lever, simplified opening and closing, and the feeling on the ride are the functional elements that informed the design.

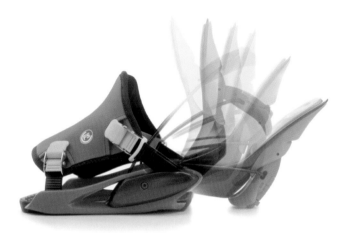

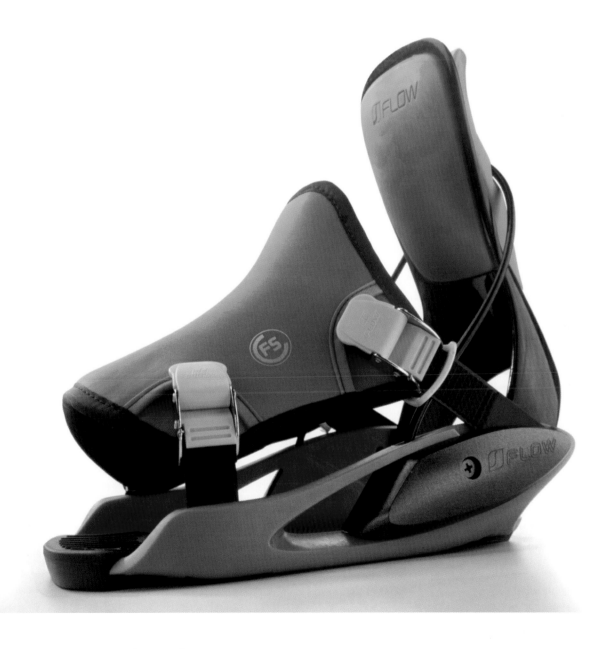

Audi Cross Pro Mavic Mountainbike,
2003

quattro GmbH, Ingolstadt
Design: Audi Design Team, Ingolstadt

Das Audi Cross Pro Mavic Mountainbike ist mit einem Full-Suspension-Rahmen aus 7020 Aluminium und einer Manitou Black Elite Federgabel ausgerüstet. Weitere Ausstattungsmerkmale sind Manitou Hinterbau-Luftdämpfer, ein Mavic Crossmax SL Laufradsatz, eine Magura Martha Scheibenbremse sowie eine Shimano XT 2003 Neunfach-Schalteinheit. Gestaltungsziel war eine Übertragung von Audi-Design-Charakteristika auf ein technikorientiertes Freizeitprodukt. Ausdruck findet dies in einem speziell entwickelten Rahmen-Rohrprofil, das Audi-typische Flächengestaltung transferiert. Ein großes Frästeil mit voll tragender Funktion prägt die Gesamterscheinung des Bikes wesentlich. Visuell entsteht eine Verbindung von Hochwertigkeit, Sportlichkeit und Extravaganz.

The Audi Cross Pro Mavic mountain bike is designed with a full suspension frame in 7020 aluminium and a Manitou Black Elite sprung fork. Further features include the Manitou pneumatic shock absorbers, a Mavic Crossmax SL wheelset, a Magura Martha disc brake and a Shimano XT 2003 nine speed gear change. The aim behind the design was to apply Audi design characteristics to a technological leisure product. This is expressed by a specially developed tubular frame profile which reflects the typical Audi design of surfaces. A large milled section with a full load-bearing function is significant for the overall appearance of the bike. The visual impression is a combination of high quality, athleticism and extravagance.

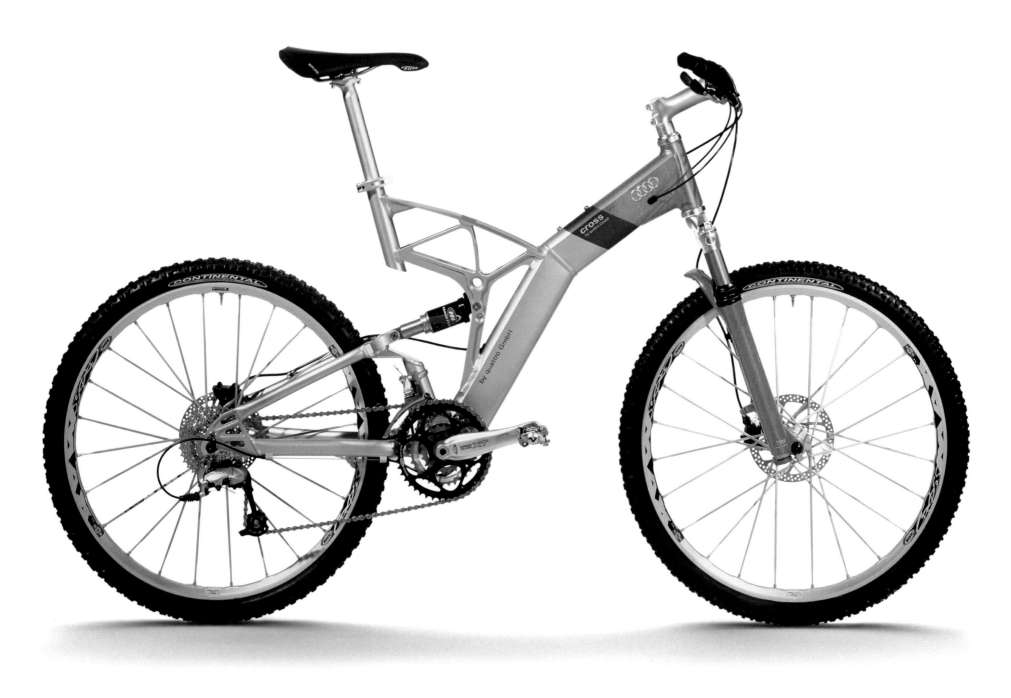

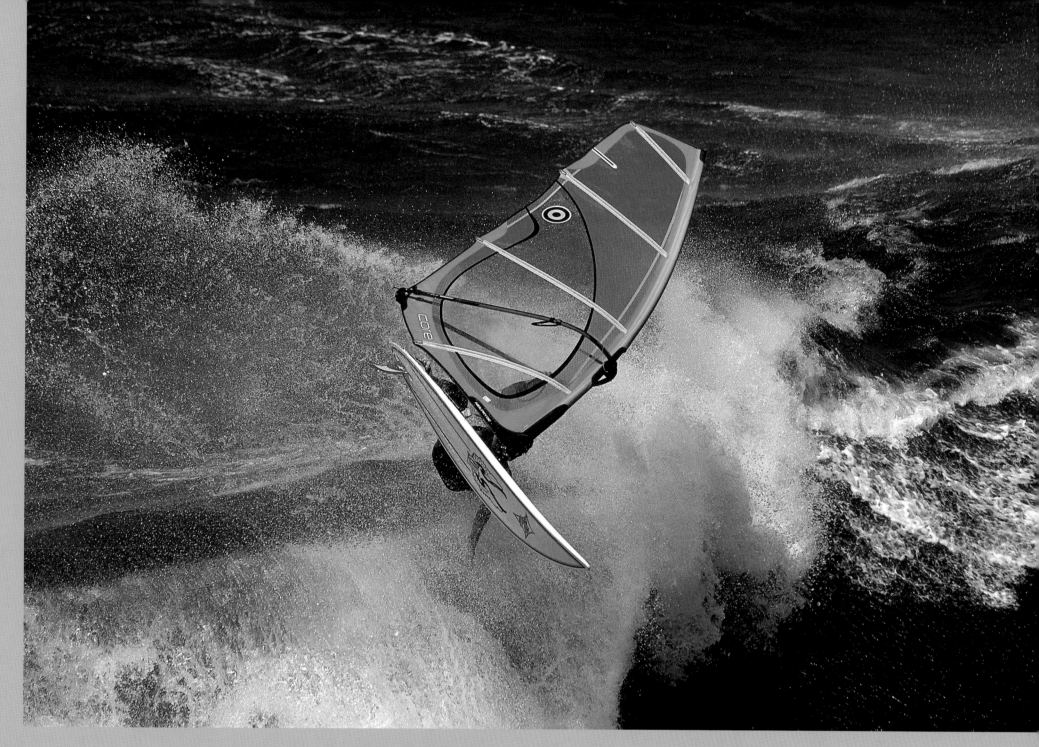

Neil Pryde Windsurfing Sail Collection, 2002

Neil Pryde, Hongkong
Design: meyerhoffer, Montara, USA
Vertrieb: Shriro Sportvertrieb GmbH, Taufkirchen
www.neilpryde.com
www.meyerhoffer.com

Die Neil Pryde Windsurfing Sail Collection ruft ein unterbewusstes Leistungsversprechen hervor. Im Designprozess wurde die visuelle Sprache entwickelt, die die vom Surfer erwartete effiziente Windschnittigkeit zum Ausdruck bringt. Durch die Bestimmung der Windsurfing-Erfahrungen konnte das Design dem Wunsch der Surfer mit einem besonderen visuellen Erlebnis folgen. Die neuen Segel sind ungewöhnlich raffiniert und elegant. Die rein ästhetischen Teile des Produktdesigns wurden geschickt in die Segel selbst eingepasst und nicht am Ende mit farbigen Materialien überlagert.

The Neil Pryde Windsurfing Sail Collection projects a subconscious statement of performance. In the design process the visual language was developed to articulate the streamlined efficiency that the racer would expect. Defining the windsurfing experience enabled the design to follow the narrative of the surfer's ambition with a special visual content. The new sails are particularly subtle and elegant. The purely aesthetic parts of the product design have been skilfully engineered into the sails themselves rather than layered on at the end with coloured materials.

SLG-100N : SilentGuitar, 2002

Yamaha Corporation, Hamamatsu,
Shizuoka, Japan
Werksdesign: Yamaha Product Design
Laboratory (Yasuhiro Kira, Nobumasa
Tanaka, Kazuhito Nakajima)
Vertrieb: Yamaha Deutschland D.C.,
Rellingen

Die SLG-100N : SilentGuitar erzeugt einen
akustisch minimalen Klang. Mit einem Kopf-
hörer jedoch begibt sich der Spielende in
eine virtuelle Welt, in der ein voller klassi-
scher Ton in üppigen Nachhall eingehüllt
wird. Die Bauart der mit Nylonsaiten
bespannten Gitarre ermöglicht es dem Spie-
lenden, wo und wann immer er will zu spie-
len. Die SLG-100N : SilentGuitar verwendet
ein B-Band Pick-up-System, das unterhalb
des Stegs angeordnet ist, darüber hinaus ist
das Instrument mit einem eingebauten DSP-
Effektprozessor ausgestattet. Dies ermög-
licht zwei verschiedene Nachhallarten, die
bei Aktivierung den warmen Klang der SLG-
100N : SilentGuitar mit reichem Nachhall
umgeben, der dem Spielenden und dem
Zuhörer den realistischen Eindruck einer
Konzertbühne vermittelt.

*The SLG-100N : SilentGuitar produces a
sound that is acoustically minimal. But
slipping on a pair of headphones, the player
enters a virtual world where a rich classical
tone is enveloped in luxurious reverb. The
nylon string guitars' design lets people
practice wherever and whenever they like.
The SLG-100N : SilentGuitar uses a B-Band
pick up system fitted beneath the
instrument's bridge, and it is also equipped
with a built-in DSP effects processor. This
circuit offers two types of reverb which,
when activated, envelope the warm tone
of the SLG-100N : SilentGuitar with a rich
reverberation that gives the player and
listener the realistic impression of
performing on the stage of a concert hall.*

**Nike PSA Portable Sports Audio
Collection, 2002**

Nike, Beaverton, USA
Werksdesign: Ed Boyd, Scott Wilson,
Aurelie Tu
www.nike.com

Die Nike PSA Portable Sports Audio Collection ist konzipiert für Athleten und bewusst funktional reduziert und selbsterklärend gestaltet. Wichtige Tasten ragen hervor und sind bedienbar auch ohne Sichtkontakt. Organisch gestaltete Gehäuse haben keine scharfen Kanten, an denen man sich während des Sports reiben könnte. Magneten werden eingesetzt für die Handhabung der Kabel, anstelle von Clips mit scharfkantigen Griff-Flächen, welche oftmals die empfindlichen technischen Fasern der heutigen Trainingskleidung beschädigen. Die Serie besteht aus 128 und 64 Megabyte MP3-Playern, 12 und 8 cm MP3/CD-Playern, einem FM-Radio und zwei verschiedenen Kopfhörern.

The Nike PSA Portable Sports Audio Collection is designed for athletes, with conscious functional reduction and self-explanatory controls. The important buttons project, and can be operated without visual contact. The organically designed casings have no sharp edges which could rub against the user during sports. Magnets are used for cable handling instead of the usual sharp-edged clips which often damage the sensitive man-made fibres of today's training suits. The series consists of 128 and 64 megabyte MP3 players, 12 and 8 cm MP3/CD players, an FM radio and two different headsets.

Adrenalin Carbon, 2003

Storck Bicycle GmbH, Bad Camberg
Werksdesign
www.storck-bicycle.de

Adrenalin Carbon ist ein vollgefedertes Mountainbike mit einer Vier-Gelenkrahmen-Kinematik. Der Rahmen ist leicht, besitzt eine ausgeprägte Steifigkeit und ist mit einem polierten Alu-Hinterbau versehen. Die Gestaltung mit vertikalen 3-D-Ausfall-Enden erleichtert bei Scheibenbremsverwendung den Hinterradausbau. Das Adrenalin Carbon ist mit einem integrierten patentierten Steuersatzsystem und optional mit einer Carbon-Wippe erhältlich.

Adrenalin Carbon is a full suspension mountain bike with a four-bar linkage. The frame is lightweight, has a high degree of rigidity and is equipped with a polished aluminium tail. The design with a vertical 3-D rear dropout enables an easy removal of the rear wheel when using disc brakes. The Adrenalin Carbon is available with an integrated, patented headset system and optionally with a carbon swingarm.

Fahrradrücklicht Toplight XS, 2002

Busch & Müller KG, Meinerzhagen
Design: Flöz Industrie Design GmbH, Essen
www.bumm.de
www.floez.de

Das Gepäckträgerrücklicht Toplight XS übertrifft trotz kleiner Abmessungen die Anforderungen der StVZO bezüglich der Reflexion. Gestaltet ist es mit einem dreiteiligen Aufbau mit annähernd kreisförmigen Elementen. Bedienerfreundlich erfolgen Lampenwechsel und Kabelanschluss ohne Werkzeuge. Die auf das rote Gehäuse im Zweikomponentenverfahren aufgespritzte Weichkomponente absorbiert Stöße von oben, dichtet den Innenraum ab und schützt diesen.

In spite of its compact dimensions, the Toplight XS rear lamp for the luggage carrier exceeds all the requirements of traffic law for reflection. It is designed in a three part structure with almost circular elements. Bulb changing and cable connection are user-friendly and require no tools. The soft component sprayed onto the red casing in a two component process absorbs impacts from above, and seals and protects the inside.

Smolik Motivation Pro Rennradgabel, 2003

Smolik Components
Design: Lutz Scheffer,
Hans Christian Smolik
Vertrieb: RTI Sports GmbH, Urmitz

Smolik Motivation Gabeln sind mit einer innovativen RoundEdge-Technologie gestaltet. Die Motivation Pro Rennradgabel zeigt eine eigenständige Formgebung und verbindet die Aspekte Leichtigkeit und Sicherheit durch die Gestaltung mit einem Carbon-Schaft. Innovativ reicht der Faserverlauf ohne Unterbrechung vom Ausfallende bis zum Ende des Schaftrohrs. Der Übergang vom Gabelkopf ist fließend und ohne Kanten ausgeführt.

Smolik Motivation forks are designed with an innovative RoundEdge technology. The Motivation Pro racing cycle fork is designed for unique appearance and combines the aspects of lightness and safety in its carbon shaft. Innovatively, the fibres extend without interruption from the fork end to the top of the shaft tube. The transition at the fork head is smooth and flowing, without edges.

Mini Skater, 2002

BMW AG, München
Werksdesign: BMW AG
Design: Designteam der BMW Group/
Designworks
www.bmw.de
www.mini.com

Der Mini Skater ist die Neuauffassung des Skateboards, bestehend aus einer Standfläche für nur einen Fuß und einem kleinen Abstell- und Manövrierabsatz für den hinteren, quer gestellten Fuß. Der Mini Skater ist deshalb sehr klein gestaltet. Der vordere Fuß sitzt auf einem Brett, mit dem anderen wird angeschoben. Durch diese Art von einbeiniger Anordnung entsteht ein innovatives Fahrerlebnis, welches einer Mischung aus Skateboarden und Rollschuhfahren entspricht. Der traditionellen Mini-Geschichte folgend, ist der Mini Skater nur mit Schachbrettauflage erhältlich.

The Mini Skater is a reinterpretation of the skateboard, consisting of a rest for one foot only and a small step at the rear for the trailing foot used for manœuvring. The Mini Skater is therefore very small. The leading foot rests on a board, and the other foot is used to propel the board forwards. This single leg arrangement creates a new experience of motion, akin to a mixture of skateboarding and roller skating. Following the traditional Mini history, the Mini Skater is only available with a chessboard finish.

BMW Slidecarver, 2003

BMW AG, München
Werksdesign: BMW AG
Design: Designteam der BMW Group/
Designworks
www.bmw.de
www.mini.com

Der BMW Slidecarver ermöglicht Freude am Fahren. Das familienerweiternde Produkt zum Streetcarver ist ein hochtechnisch und anspruchsvoll gestaltetes Sportgerät. Sportliche Leistung und Fahrspaß sowie innovative technische Lösungen stehen im Vordergrund. Der BMW Slidecarver besitzt ein eigens entwickeltes Fahrwerk sowie aus dem Automobilbereich stammende Pendelstützen. So entsteht eine markengerechte Fahrdynamik sowie hohe Agilität und Kurvenfreudigkeit. Das Abbremsen erfolgt durch Scheibenbremsen an den Hinterrädern. Mit einer neu konzipierten, einfachen Einhandbedienung werden Lenkergriffe und Lenkstock umgeklappt.

The BMW Slidecarver provides for sheer riding pleasure. The product, an addition to the Streetcarver family, is an elegantly designed high-tech sports machine. The focus is on performance, fun and innovative technical solutions. The BMW Slidecarver has specially developed running gear and components taken directly from the company's automobile production. The result is a dynamism worthy of the marque, with a high level of agility and tight roadholding. Braking is effected by disc brakes on the rear wheels. The handlebars and column can be folded down using a newly designed, single-handed mechanism.

Puky Kinderrutscher, 2003

Puky GmbH & Co. KG, Wülfrath
Werksdesign: Rolf Kuchenbecker,
Christoph Herdick
Design: Vistapark GmbH
(Matthias Ocklenburg, Martin Block),
Wuppertal
www.puky.de
www.vistapark.de

Der Puky Kinderrutscher ist mit leisen Komfort-Breitreifen ausgestattet und einer kleinkindgerechten Ergonomie gestaltet. Er begleitet Kinder bei ihren ersten Schritten in die Mobilität und bringt ihnen draußen sowie drinnen jede Menge Fahrspaß, ohne viel Lärm zu verursachen. Erhältlich ist er in den Farben Rot und Blau.

The Puky toy car is designed with quiet wide wheels and ergonomics suitable for small children. It accompanies children on their first steps towards mobility and gives them great enjoyment while driving in- as well as outdoors, without making much noise. It is available in red and blue colours.

Universalbausatz Leochrima „Vom Roller zum Laufrad", 2002

Maaß GmbH Anlagentechnologie,
Hamminkeln
Design: Innovative Technik Josef Ilting,
Essen
Vertrieb: Innovative Technik Josef
Ilting, Essen

Mit dem Universalbausatz einschließlich verstellbarem Sattel wird aus jedem handelsüblichen Roller ein technisch hochwertiges Laufrad. Der Bausatz wird mit nur einer Schraube befestigt. Er wächst in allen wichtigen Sitzpositionen mit, vom lauffähigen Alter bis zum Fahrradfahren, passend zu allen wichtigen Rollergrößen, bis zum Großroller für erwachsene Personen. Der Gleichgewichtssinn wird spielerisch ohne Stützräder gefördert. Das Laufrad findet zudem Einsatz für Menschen mit mangelnder motorischer Kompetenz, in der Arbeit mit Behinderten sowie in der Sonder- und Heilpädagogik.

The universal conversion kit complete with adjustable saddle transforms any standard scooter into a high tech walking cycle. The kit is fastened with one screw only. The seating position grows with the rider, from toddlers to adults, matching all important scooter sizes up to the large scooter version for adults. A sense of balance is promoted playfully, without any need for supporting wheels. The cycle can also be used to help people with motor disorders, in work with the handicapped, and in kinetotherapy.

Triker Pro, 2003

Quinten van de Vrie, Kortgene, NL
Design: Van Berlo Studio's,
Eindhoven, NL
Vertrieb: Toyvision, Best, NL

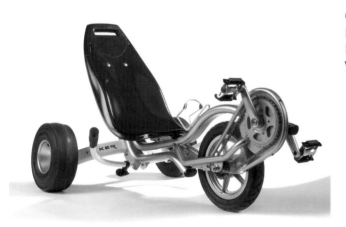

Das ergonomisch und unter Sicherheitsaspekten gestaltete Triker Pro-Dreirad ist ein Fun-Racer für Kinder im Alter zwischen sieben und zwölf Jahren. Es verbindet die aufregenden Fahreigenschaften kleiner Fahrräder mit denen von Karts und Skates und ist mit einem innovativen Lenkmechanismus ausgestattet. Das Lenkelement ist eine Kombination verschiedener Antriebselemente und des Sitzes, integriert in einem Teil. Soll das Dreirad eine Kurve fahren, lehnt der Fahrer seinen Oberkörper einfach nach links oder rechts.

The ergonomically shaped and highly secure Triker Pro tricycle is a fun racer for children between the ages of seven and twelve. It combines the exciting handling characteristics of small bicycles with those of carts and skates and is equipped with an innovative steering mechanism. The steering element is a combination of different driving elements and the seat, integrated in a single part. If the tricycle is supposed to make a curve, the driver simply leans his upper part of the body to the left or right.

Memo Globe, 3D Memory Game, 2002

Jumbo International, Amsterdam, NL
Design: Pilots product design,
Amsterdam, NL; contur_x, Offenbach
Vertrieb: Jumbo Spiele, Herscheid
www.jumbo.nl
www.pilotsdesign.nl
www.contur-x.de

Das dreidimensionale Memoryspiel Memo Globe ist gestaltet für Kinder ab fünf Jahren. Nimmt ein Spieler einen Spielstein aus dem Globus, wird die Abbildung auf dem Stein sichtbar. Es gibt 20 Spielsteine, die 10 Paare verschiedener Abbildungen enthalten. Das Spiel ist für Erwachsene eher schwierig, der Globus hat jedoch einige Erkennungspunkte, die das Suchen erleichtern. Durch ein Klicksystem können die Spielsteine immer wieder in den Globus gesteckt werden. Die Formgebung des Spiels erinnert an einen farbenfrohen Stern im Orbit oder einen eingerollten Igel.

The three-dimensional memory game Memo Globe is designed for children aged five and above. When a player takes a piece out of the globe, the illustration on the piece becomes visible. There are 20 pieces, containing 10 pairs of different illustrations. The game is relatively difficult for adults, but the globe provides a few hints to make the search easier. The pieces can be returned into the globe via a click system. The design of the game is reminiscent of a colourful star in orbit or a rolled-up hedgehog.

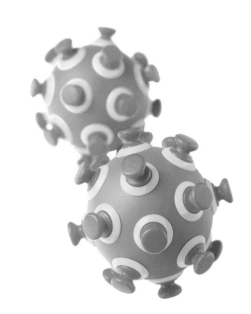

Tower Pounding (code #5303)/ PlanToys, 2002

Plan Creations Co. Ltd., Thailand
Design: Plan Creations Design
(Thanong Sakdasukhon)
Vertrieb: Brio GmbH, Schwabach
www.plantoys.com

Tower Pounding — auf Deutsch „Turmschlagen" — ist clever gestaltet, um die Lern- und Entwicklungsfähigkeiten von Kindern, wie z.B. Leistungsfähigkeit, Geschicklichkeit und logisches Denken, zu fördern. Nach einem Schlag wird die Aufmerksamkeit des Kindes durch die Bewegungen und die Geräusche des bunten Balles gefesselt, der den Turm hoch- und hinunterrollt und dann an den Startpunkt zurückkehrt, und so bereit ist für eine weitere Runde „Turmschlagen".

Tower Pounding is cleverly designed to aid children's learning and development skills such as self-accomplishment, dexterity, and logical thinking. After pounding, the child's attention is stimulated by the movements and the sound of the multi-coloured ball that travels up and rolls down the tower, then smoothly returns to the starting point and is ready for another round of pounding.

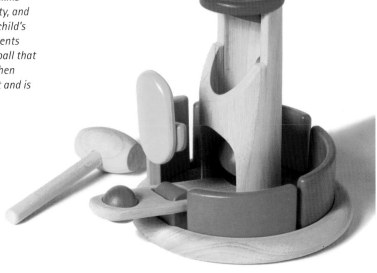

Radio Acapulco, 2003

Arco/Impex-Electronic
Handelsgesellschaft mbH & Co. KG,
Koblenz
Werksdesign
Design: Partenaire du Design
Pool/Vitrac, Paris, Frankreich
www.arco-design.com
www.design-pool.com

Acapulco ist ein organisch gestaltetes FM Beach-Radio, welches in den Sand oder andere weiche Böden eingesteckt wird. Funktional in die Gestaltung integriert sind eine Antenne und ein Kopfhörer.

Acapulco is an organically designed FM beach radio which is simply stuck in the sand or other soft ground. An antenna and a headset are functionally integrated in the design.

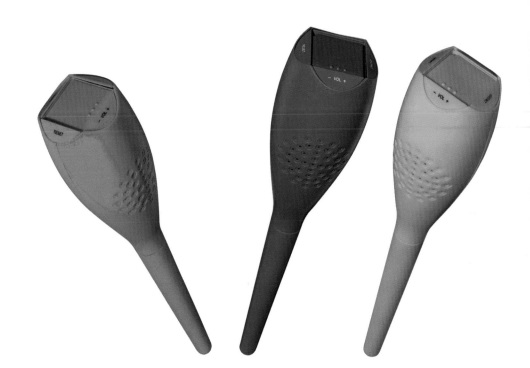

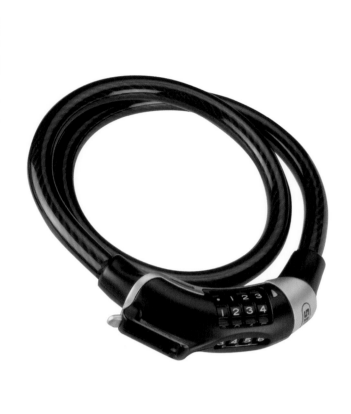

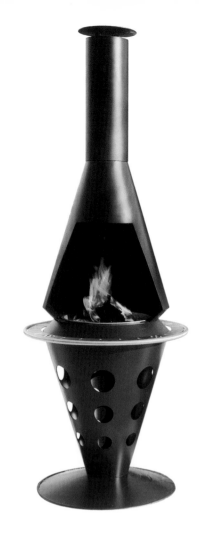

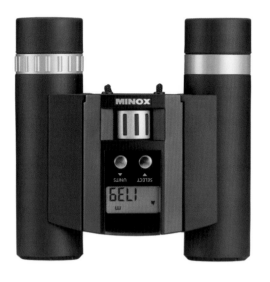

Dolphin 1440/1450/1460, 2003

Abus Aug. Bremicker Söhne KG, Rehe
Werksdesign
www.abus.de

Dolphin ist ein innovatives Zahlenschloss, bei
dem die Einstellelemente (Zahlenwalzen) von
einem Gehäuse umgeben sind. Gestaltet ist
es mit fließenden Linien vom Kabel über
den Schlosskörper. Der Einstellmechanismus
als funktionales Element bricht nicht wie
üblicherweise die Form, sondern fügt sich
harmonisch in die Gesamtgestaltung ein.
Eine Kombination aus schwarzen und silber-
farbenen Gehäuseelementen betont den
hochwertigen Anspruch.

*Dolphin is an innovative combination lock in
which the numbered wheels are surrounded
by a casing. It is designed with flowing lines
from the cable into the body of the lock. The
functional setting mechanism does not break
up the form as is usually the case, but rather
blends harmoniously with the device as a
whole. A combination of black and silver
casing components emphasises the high
quality of the lock.*

Fleura, Garden/Terrace Stove, 2003

Kal-fire BV, Belfeld, NL
Design: Boudewijn Slings,
Eindhoven, NL
www.kal-fire.nl

Fleura ist ein multifunktional gestaltetes
Gartenmöbel für verschiedene Zwecke. Das
Basismodell besteht aus einem Feuerkorb
mit einem stabilen Fuß und einem separaten
Außenring. Dieses Basismodell kann optional
aufgerüstet werden mit einem Grill, wodurch
sich Fleura in einen Gartengrill verwandelt.
Als dritte Option ist die Ausstattung mit
einem Windschutz und Rauchrohr möglich
und es entsteht ein Kaminofen.

*Fleura is a multifunctional piece of garden
furniture. The basic model consists of a
brazier with a robust stand and a separate
outer ring. This basic model can be optionally
upgraded with a grill, transforming Fleura
into a garden barbecue. As a third option, it
can be fitted with a wind shield and chimney
stack, turning it into a stove.*

Fernglas Minox BD 8x24 BR A, 2002

Minox GmbH, Wetzlar
Design: Volkswagen Design, Wolfsburg
www.minox.com

Das Kompakt-Fernglas Minox BD 8x24 BR A
ist funktional und mit einem robusten
Aluminiumkörper gestaltet. Ein innovativ
integriertes Elektronikmodul ermittelt beim
Bergsteigen messgenau die Höhe, optional
verfügbar sind ebenso die Uhrzeit und eine
Stoppfunktion. Die Werte werden auf dem
integrierten LC-Display auf der Oberseite der
Brücke abgelesen. Mit nur geringen Abmes-
sungen ist das Fernglas ein zuverlässiger
Begleiter bei Outdoor-Aktivitäten.

*The Minox BD 8x24 BR A compact binoculars
are functional and designed with a robust
aluminium casing. An innovative integrated
electronic module precisely measures the
altitude for climbers, and there is an optional
time display and stop function. The readings
appear on an integrated LC-display on the
top of the bridge. With their compact
dimensions, the binoculars are a reliable
companion for outdoor activities.*

Gartenhäcksler Viking GE 150/Viking GE 250, 2003

Viking GmbH, Langkampfen/Kufstein, Österreich
Design: busse design ulm gmbh, Elchingen/Unterelchingen
Vertrieb: Stihl Vertriebszentrale AG & Co. KG, Dieburg
www.viking-garden.com
www.busse-design-ulm.de
www.stihl.de

Der Gartenhäcksler Viking GE 150 ist ein leistungsstarker Schnitzler. Mit einer patentierten Kleeblattöffnung am Einfülltrichter kann auch stärker verzweigtes Astmaterial verarbeitet werden. Zwei auf einer Messerscheibe montierte Wendemesser verleihen dem Gerät formale Ausdruckskraft. Viking GE 250 ist ein Gartenhäcksler mit hohem Einfülltrichter für die Verarbeitung von Weich- und holzigem Astmaterial. Durch einen schräg stehenden Einfülltrichter und eine große Einfüllöffnung lassen sich Weichmaterial und hartes Astmaterial optimiert den Messern zuführen. Beide Geräte haben ein lärmgedämmtes Gehäuse, ein geringes Gewicht und lassen sich leicht bedienen.

The Viking GE 150 is a powerful garden shredder. The patented clover leaf opening on the feed hopper allows even highly ramified material to be processed. Two reversible blades mounted on a cutter wheel give the machine a forceful expressiveness. The Viking GE 250 is a garden shredder with a high, angled feed hopper and large intake opening for the optimum processing of both soft and hard branch material. Both the machines have acoustically insulated housings. They are light and easy to operate.

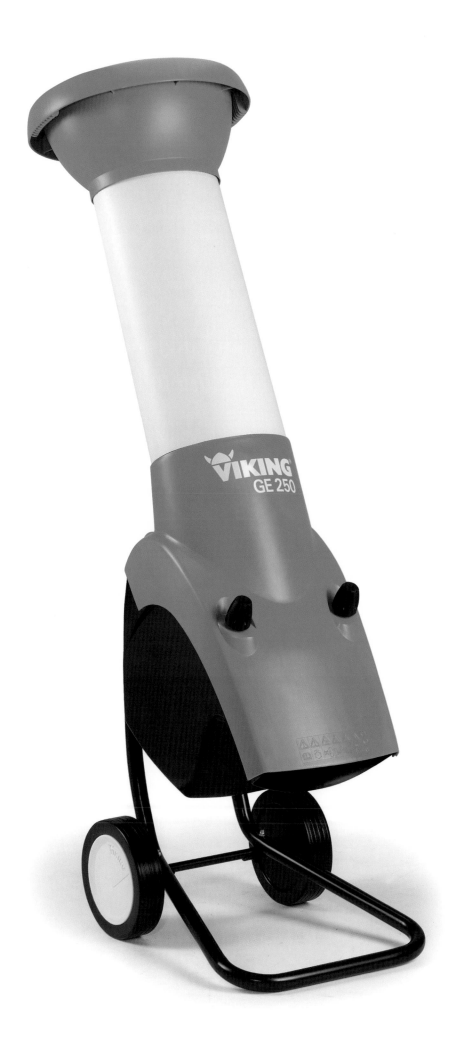

Minimalistische Architektur im Einklang mit dem Umfeld
Minimalist architecture in harmony with the environment

Die Entwicklungen aus dem Bereich „Architektur und Umraum" prägen in Zukunft auch das Erscheinungsbild des Alltags. Trends haben hier eine klare Orientierungsfunktion für die Öffentlichkeit. Innovationen und Trends lassen sich dabei in diesem Jahr vor allem bei den Leuchten und Lichtsystemen für den Umraum erkennen. Es gebe eine eindeutige Tendenz zur Entdekoration, beschreiben es die Juroren Werner Aisslinger, Ubald Klug und Volker Staab. Es überwiege eine minimalistische Gestaltung für den Umraum, wobei die handwerkliche Tradition der Fertigung nach wie vor eine große Rolle spiele. Dass Design zunehmend auch die Haustechnik erobert, zeigt gutes und innovatives Design im Bereich der Heizungselektronik. Diese steht für die Juroren stellvertretend für viele Bereiche aus dem Umraum, in denen Gestaltung generell eine immer größere Rolle spiele. In manchen Fällen fehle hier allerdings noch das rechte Maß – besonders solche Produkte würden zu auffällig gestaltet, die sich durch gekonnte Zurückhaltung besser in die Architektur integrieren könnten. Im Gesamtfeld der Architektur überzeugt die Juroren ein interessanter Umgang mit Materialien, Räumen und Licht. Der Trend liegt in der Suche nach der umfassenden Integration aller architektonischen Elemente. Die Jury charakterisiert die im Wettbewerb vertretene Architektur weiterhin durch eine spannende Beziehung der Innen- und Außenräume. Den Architekten und Designern sei es gelungen, innerhalb ihrer speziellen Aufgabe, wie etwa der Architektur von Büroräumen, eine spezifische Ästhetik zu erreichen.

Developments in the field of "architecture and the environment" *will leave a permanent stamp on the appearance of our everyday lives both now and in the future. Trends there have a clear orientation function for the public. This year, innovations and trends can above all be identified in the luminaries and lighting systems for our surroundings. There is a clear trend towards dispensing with decoration, as jurors Werner Aisslinger, Ubald Klug and Volker Staab point out. Minimalist design for our environment predominates, with craft traditions in manufacturing still playing a major role. The increasing conquest of building services by design is demonstrated by good and innovative designs in the field of heating system electronics. The jurors regard this as a representative example of how design is playing an ever greater role in many areas of our surroundings. In some cases, however, the right sense of proportion is still lacking: a number of products are still too conspicuous in design, and would have benefited from a skilful reticence which allowed them to blend better with the architecture. In the broad field of architecture, the jurors were impressed with the interesting handling of materials, space and light. The trend can be found in the search for comprehensive integration of all architectural elements. The jury characterises the architecture entered for the competition as continuing tension between interiors and exteriors. The architects and designers have succeeded in creating a specific mode of aesthetics within their individual fields, such as for example the architecture of offices.*

Werner Aisslinger
Deutschland

Volker Staab
Deutschland

Ubald Klug
Frankreich

Architektur und Umraum
Architecture and the environment

Sessa One, 2002

MABEG Kreuschner GmbH & Co. KG,
Soest
Design: Manuel Scholl und Zayetta,
Zürich, Schweiz
www.mabeg.de

Sessa One ist mit einer klaren Geometrie und
markanten Details gestaltet. Aus einem Spiel
gerader und gebogener Kurven entsteht der
Charme des Programms. Sessa One ruht auf
einer speziell entwickelten Holzkonstruktion,
die sowohl einzelne Sitze trägt als auch
Funktionen der Haustechnik übernehmen
kann. Seitliche Auslässe regeln beispiels-
weise die Zufuhr frischer Luft. Neue Materi-
alien erleichtern die Wartung und Pflege,
erhöhen die Lebensdauer und öffnen neue
Wege für intelligente Konstruktionen. So
kommt für die Holzkonstruktion der Sitze
thermisch behandelte Buche zum Einsatz.
Mit einem klassischen Understatement fin-
det Sessa One Einsatz in der modernen
Architektur.

*Sessa One has been designed with clear
geometrical forms and striking details.
The programme's charm stems from the
interplay of curves. Sessa One sits on a
specially designed wooden construction,
on which seats or technical elements can
be mounted, such as side outlets which
control the fresh air supply. New materials
make maintenance and upkeep easier,
extend the life and open new ways for
intelligent constructions, such as the
wooden construction made of thermally
treated beech wood. With its classic
understatement, Sessa One is used in
modern architecture.*

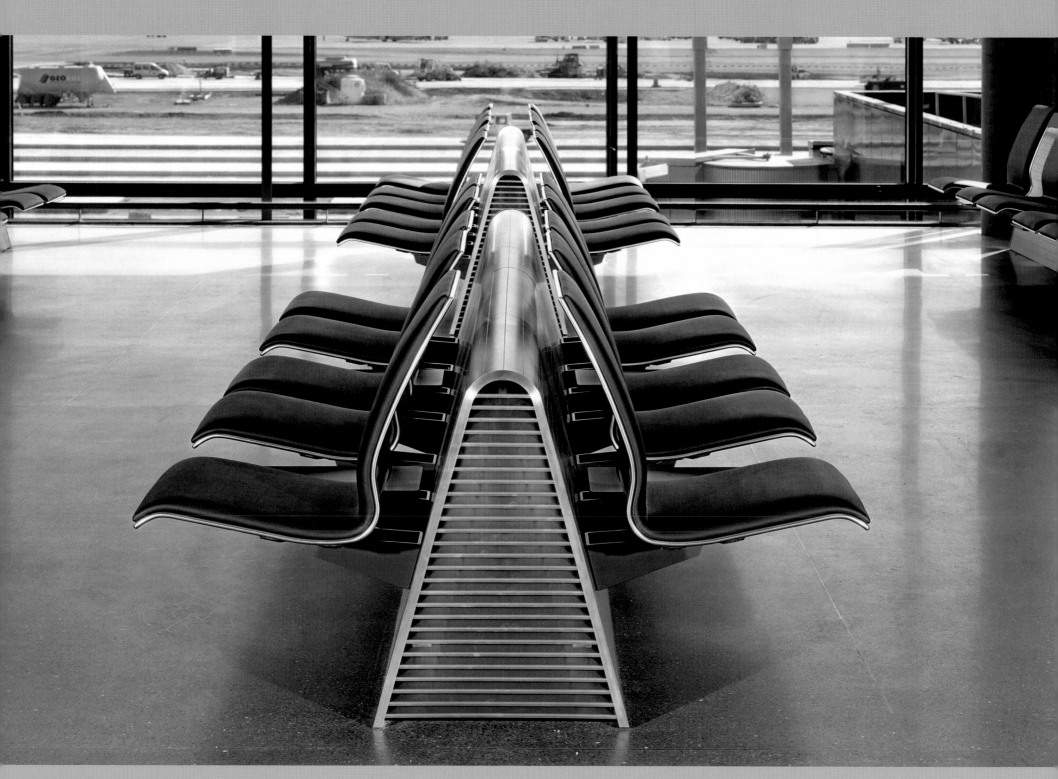

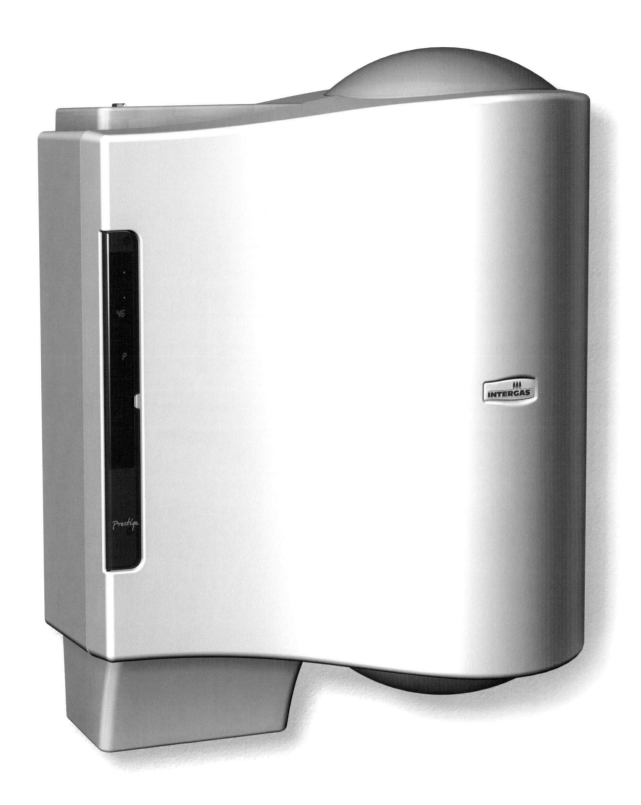

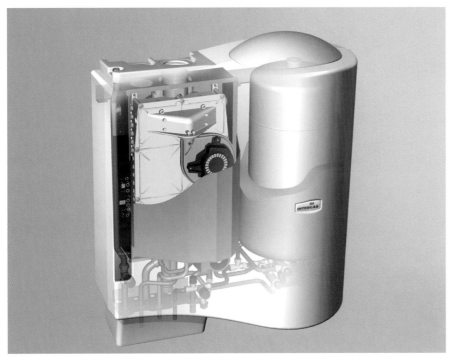

Combination Boiler Prestige CW 5, 2003

Intergas Verwarming B.V.,
Coevorden, NL
Design: D'Andrea & Evers Design for
Industries, Hengelo, NL
www.de-design.nl

Der Prestige ist ein Brennwert-Kombiheiz-kessel für den anspruchsvollen Konsumen-ten. Durch moderne Technologie steht neben der regulären Heizungsleistung zu jeder Zeit Heißwasser in großer Menge zur Verfügung. Die intelligente Technik von Brennereinheit und Wasserdurchfluss erzielt dabei einen wesentlich größeren Heizwert in Bezug auf Heißwasser, als bei normalen Kombiheizkes-seln. Das Gehäuse besteht aus integrierten Kunststoffteilen, die in der Formgebung alle Freiheiten bieten und gebrauchsfreundlich bei Montage und Unterhalt sind. Bei der Gestaltung wurde das Heißwasserelement in den Vordergrund gerückt, im Sinne der luxu-riösen Erlebniswelt eines modernen Bade-zimmers. Das Formteil mit Brenner und Anschlussrohren wurde bewusst klein ausge-legt und baulich zurückgesetzt, optisch nachdrücklich unterstützt durch das Einlassformteil für Wasserzu- und -ablauf, das Ordnung im unvermeidlichen Chaos der Rohre schafft. Materialverwendung, intelli-gente Formen und Formübergänge erreichen, dass der Prestige-Heizkessel ein für sich selbst stehendes und ausdrucksstarkes Designobjekt ist, und nicht nur ein anonymes Stück hochwertiger Technik.

The Prestige is a high efficiency combination boiler for the discerning consumer. Modern technology makes it possible to warm the house and simultaneously provide direct access to large volumes of hot water. In addition, the boiler's intelligently designed burner unit and water flow ensure a more efficiently generated hot water supply than conventional combination boilers. The outer casing is manufactured from integrated synthetic parts that allow ultimate freedom of form as well as user convenience during mounting and maintenance. The design emphasises the hot-water element in order to appeal to today's modern luxurious bathroom. The burner component was deliberately designed so as to appear small, by facing it to the wall. This minimising effect is further enhanced by the conspicuous access to the in- and outlets that provide order and meaning to the inescapable jungle of pipes. The use of materials, the intelligent design and transitions between shapes add up to be a unique phenomenon without — as it is so often the case — simply appealing to an aspect of anonymous cutting edge technology.

**LED-Lichtsystem Traxon Mood-Light,
2002**

Traxon Group, Hongkong
Design: Diehl Design GmbH
(Holger Diehl), Frankfurt/Main
Vertrieb: Traxon Germany/United
Merchandise GmbH, Frankfurt/Main
www.mood-light.com
www.diehldesign.de

Mit dem Mood Light können aktive Licht-funktionen abgespielt werden, unendlich wechselnde Farbkombinationen, die Reihen-folge der Regenbogenfarben, Fusion-Moods, ineinander übergehende Farben und pulsie-rende Lichteffekte kreiert werden. Die Geschwindigkeit der Funktionen kann selbst bestimmt werden. Mit dem Sound-Mode spielen sich Farben und Effekte synchron zum Rhythmus der Musik ab. Mit der schlank gestalteten und elegant anmutenden Fern-bedienung können das vorprogrammierte Lichtmanagement, die Geschwindigkeit und die Farbwechsel gesteuert werden.

With the Mood Light, active lighting functions can be created: infinitely variable colour combinations, the order of the colours of the rainbow, fusion-moods, merging colours and pulsating light effects. The speed of the functions can be set by the user. In the sound mode, colours and effects are played synchronously to the beat of the music. With the slim and elegant remote control, the pre-programmed light-management, the speed and the colour changes can be operated.

Pendelleuchte Fokus-01, 2003

Belux AG, Wohlen, Schweiz
Design: Schwarz Späth, Sachsenkam
www.belux.com

Die Gestaltung der Pendelleuchte Fokus-01 verbindet innovative Lichttechnik mit einer klaren Formensprache. Ein Präzisionsreflektor fokussiert den Hauptanteil des brillanten Halogenlichts durch eine kleine Öffnung in der Aluminiumabdeckung. Eine breite Strahlungscharakteristik leuchtet auch große Tischflächen blendfrei aus. Ein Teil des Lichts wird im Innern über eine Fresnelstruktur in Richtung Decke reflektiert und sorgt für zusätzliches Raumgefühl.

The design of the Fokus-01 suspension lamp combines innovative lighting technology with a clear use of forms. A precision reflector focuses the main part of the brilliant halogen light through a small opening in the aluminium cover. The broad beam characteristic also lights large table surfaces dazzle-free. Part of the light is reflected towards the ceiling by a Fresnel structure and creates an additional feeling of space.

Hochvolt-Schienensystem CHECK-IN, 2003

Oligo Lichttechnik GmbH, Hennef/Sieg
Werksdesign: Ralf Keferstein
www.oligo.de

CHECK-IN ist ein mit Netzspannung betriebenes Stromschienensystem. Die Schiene ist aus einem hochfesten Aluminium-Strangpressprofil mit den Abmaßen 22 x 8 mm gefertigt und folgt damit den innovativen Zielsetzungen nach fortwährender Miniaturisierung bei gleichzeitiger Leistungssteigerung. Mit diesen vorteilhaften Attributen sowie einer Belastbarkeit von 16 A eignet sich CHECK-IN insbesondere für die hochwertige Beleuchtung im Shop- und Office-Bereich. Gleichzeitig ist mit CHECK-IN und seinen Komponenten die Synergie gelungen, die bewährten Vorzüge der Niedervoltlampen (Farbbrillanz, lange Lebensdauer) für die Akzentbeleuchtung als auch die der lichtstarken Hochleistungslampen für Netzspannung in einem Trägersystem zu vereinen.

CHECK-IN is a mains-driven track system. The track is manufactured from a high-strength aluminium extrusion profile with dimensions 22 x 8 mm, an innovation that continues to pursue the objectives of advancing miniaturisation along with a simultaneous increase in power capacity. These attractive qualities, taken together with the current capacity of 16 A, makes CHECK-IN particularly suitable for high quality lighting in shops and offices. At the same time, CHECK-IN and its components have achieved a synergy through unifying, in a single carrier system, the advantages of low-voltage lamps (brilliant colour, long lifetime) for accent lighting with the high light output from lamps of greater power operated from the mains voltage.

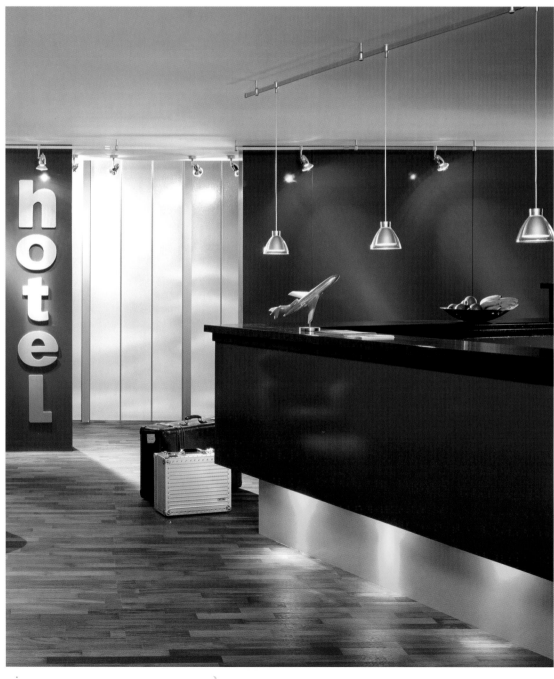

Plaza, 2002

Flos GmbH, Langenfeld
Design: Antonio Citterio and Partners,
Mailand, Italien
www.flos.net
www.antares-lighting.com
www.antonio-citterio.it

Beim Entwurf einer Leuchte steht die Licht-
qualität im Vordergrund, denn sie bestimmt
die Form. Im vorliegenden Fall war es die
Kostbarkeit und Größe des Materials, die bei
dem Projekt maßgebend waren. Plaza ist
eine visuell ansprechend gestaltete Wand-
und Deckenleuchte, eine raffiniert anmuten-
de Lampe, die ein Ambiente gestreuten
Lichts schafft. Sie ist mit einem Edelstahlre-
flektor sowie einem transparenten Glasdiffu-
sor ausgerüstet. Die Wandhalterung besteht
aus pulverbeschichtetem Aluminium.

*The main aspect of a lamp design is the
lighting quality, because it determines the
shape. In this project, the preciousness and
the size of the material were decisive. The
Plaza is a visually attractive wall and ceiling
lamp with a smart appearance, which creates
an ambience of diffused light. It is equipped
with a stainless steel reflector and a
transparent glass diffusor. The wall mounting
is made of powder coated aluminium.*

12-25, 2002

Dark, Adegem, Belgien
Werksdesign: Marmick Smessaert
Design: Co Twee (Gert van den Steen,
Christian van Suetendael), Antwerpen,
Belgien
www.dark.be

12-25 ist eine Niedrigspannungslampe
(AR 111) für Wände und Decken. Eine
schlichte Gestaltung reduziert das Modell
auf die Basisform. Die Lichtquelle ist durch
eine spezielle Art der Lichtarmatur verbor-
gen, die ein Teil der Umgebung wird. Die
Lampenarmatur kann über einen integrierten
Magneten in alle Richtungen gedreht wer-
den und eignet sich für die Spotbeleuchtung
in allen Einrichtungen. Über eine integrierte
Metallplatte und eine um 360 Grad rotierba-
re Lampe aus magnetischem Edelstahl lässt
sich jede Ecke des Raums aus einem anderen
Winkel beleuchten. 12-25 ist erhältlich in
glänzendem Weiß oder Schwarz sowie in
Chrom. Verfügbar ist auch eine dimmbare
Ausführung.

*The 12-25 is a low voltage lamp (AR 111) for
walls and ceilings. A simple design reduces
the model to its basic shape. The light source
is concealed by a special kind of fitting,
which becomes a part of the surrounding.
Due to an integrated magnet, the lamp can
be swivelled in any direction and is suitable
for spotlighting in all settings. Due to an
integrated metal plate and a lamp made of
high-grade magnetic steel, which can swivel
360 degrees, any corner of the room can be
illuminated. The 12-25 is available in white
glossy, black glossy and chrome. Also
available in a dimmable version.*

Crosslight, 2002

Dark, Adegem (Maldegem), Belgien
Werksdesign: Marnick Smessaert
Design: MNO Design (Jan Melis,
Ben Oostrum), Rotterdam, NL
www.dark.be

Crosslight besitzt als Hängelampe wie auch
als Tischlampe einen hohen Dekorationswert.
Die Gestaltung verbindet Einfachheit mit
dem Prinzip der Modularität. Crosslight kann
als Einzellampe eingesetzt werden, mittels
eines einfachen Ringes lässt sich die Lam-
penarmatur aber auch in Reihe schalten. Es
entstehen interessante Konstruktionen im
Sinne einer Zellenmultiplikation. Die Lam-
penarmatur ist in Weiß und Orange, in einer
dimmbaren und in einer After-Glow-Version
mit Nachleuchteffekt erhältlich.

Whether as a hanging or table lamp -
Crosslight has a highly decorative value.
The design combines simplicity with the
module principle. Crosslight can be used as
a single lamp; with the help of a simple ring
a series connection is possible. The results
are interesting constructions in the sense of
a cell multiplication. The lamp is available
in white and orange, in a dimmer and in an
After-Glow version with fosforescent effect.

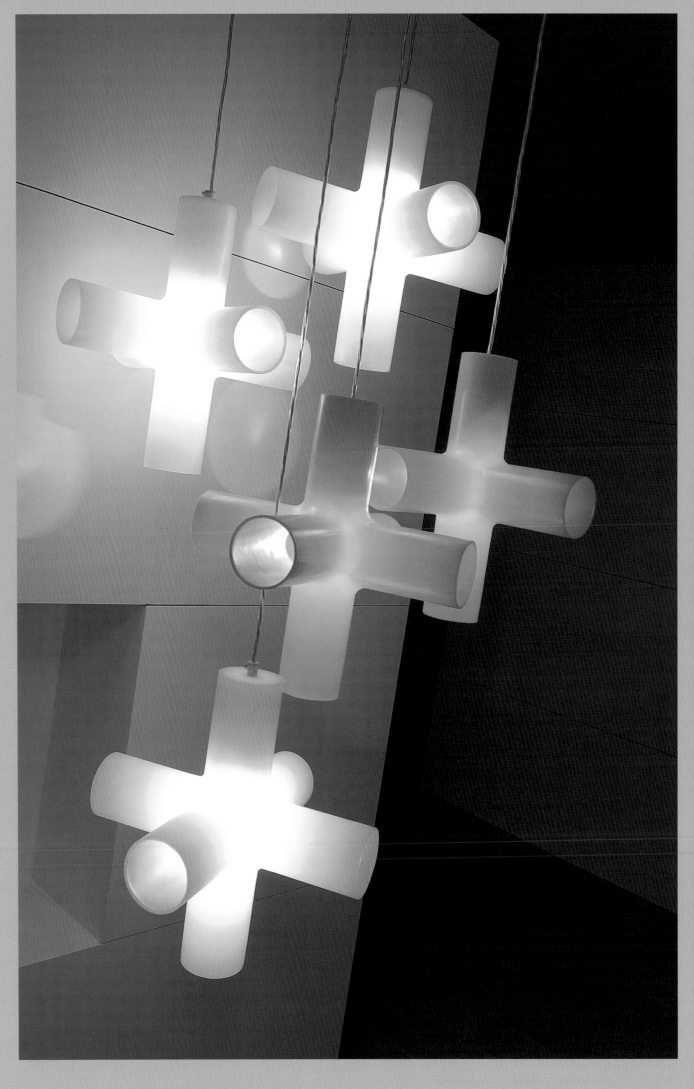

Artoleum, Linoleum Floor Collection, 2003

Forbo Linoleum B.V., Assendelft, NL
Werksdesign:
Design Studio Forbo Linoleum
www.forbo.com

Die Kollektion von Artoleum bezieht ihre Inspiration aus der Malerei und ermöglicht Vielfalt und Flexibilität sowie eine Akzentsetzung in Innenräumen. Mit prägnanten Farben kann der Charakter von öffentlichen Räumen wie auch von kleinen Büros betont werden. Das 2,5 mm dicke Artoleum wird aus den rein natürlichen Materialien Leinöl, Holzmehl, Kalkstein, Jute, aus Naturharzen und Pigmenten gefertigt und ist ökologisch hochverträglich.

The Artoleum collection gets its inspiration from painting and provides variety, flexibility as well as accents for indoors. With striking colours the character of public spaces as well as offices can be highlighted. The 2.5 mm thick Artoleum is made of the purely natural materials linseed oil, wood meal, limestone, yurt, natural resins and pigments and is ecologically compatible.

Heizungsumwälzpumpe Siriux, 2003

Wilo AG, Dortmund
Design: Mehnert Corporate Design, Berlin
www.wilo-ag.de
www.mehnertdesign.de

Die Umwälzpumpe Siriux findet Einsatz in der Gebäudetechnik und transportiert umweltschonend und wirkungsvoll Wasser für Heizungs- und Klimakreisläufe. Sie spart durch eine innovative EC-Motortechnologie Strom und damit bis zu 80 Prozent Betriebskosten. Als innovatives Element in der Anordnung der einzelnen Baugruppen wurde das Elektronikmodul nicht auf den Motor, sondern davor gesetzt. Alle relevanten Einbau- und Bedienungselemente sind dem Nutzer zugewandt, leicht zugänglich und kontrollierbar. Die nicht nutzerrelevanten Elemente wurden dagegen hinten angeordnet. Siriux ist über ein Touchpanel mit LC-Display oder über eine Infrarot-Fernbedienung zu steuern.

The Siriux circulation pump is used in building technology and transports water for heating and air-conditioning systems effectively and in an environmentally friendly way. Thanks to an innovative EC motor technology, it saves power and thus 80 percent of the running costs. As an innovative element in the assembly, the electronic module was not put on the motor, but in front of it. All relevant install and user elements are facing the user, thus being easily accessible and controllable. The elements not relevant to the user are on the back. Siriux is controlled via a touch panel with LC-display or via an infra red remote control.

Scheinwerfer Farino, 2001

Hess Form + Licht GmbH,
Villingen-Schwenningen
Design: bauwerkstadt
(Karsten Winkels), Dortmund
www.hess-form-licht.de

Das Scheinwerferprogramm Farino entstand
in Zusammenarbeit mit dem Lichtlabor Bartenbach. Eine innovative Reflektortechnik
ermöglicht exakte Lichtlenkung sowie die
Begrenzung der Direktstrahlung durch mehrschichtige Abschatter. Die funktionale und
ästhetische Gestaltung vereint drei verschiedene rotationssymmetrische und drei verschiedene rechteckige Anstrahlungsbereiche
in einem Gehäuse. Zusatzelemente wie
Ablenkklappen, Streulichtscheiben und Farbgläser setzen zusätzliche Akzente.

*The Farino spotlight programme has been
developed in co-operation with Lichtlabor
Bartenbach. An innovative reflector
technique enables exact directing of the
light as well as limiting the direct rays with
multilayered screens. The functional and
aesthetic design combines three different
rotation-symmetric and three different
rectangular lighting areas in one casing.
Additional elements such as deflectors,
scattered light and colour lenses can be
used for further accents.*

LED-Lichtfliesen, 2001

Hess Form + Licht GmbH,
Villingen-Schwenningen
Design: bauwerkstadt
(Karsten Winkels), Dortmund
www.hess-form-licht.de

Mit Lichtfliesen und Lichtlinien auf Basis
der LED-Technik eröffnen sich Perspektiven
für die Gestaltung von Wand und Boden.
Bodenflächen werden heller, attraktiver
und „führen" den Passanten. Architektonisch
markante Details und Strukturen lassen sich
hervorheben. LEDs sind praktisch wartungsfrei, wodurch selbst schwer zugängliche
Bereiche in die Beleuchtungskonzepte
einbezogen werden können.

*With light tiles and light lines based on LED
technology, new perspectives for designing
walls and floors become possible. Floors
become lighter, more attractive and "guide"
the pedestrian. Architecturally prominent
details and structures can be emphasised.
LEDs are virtually maintenance free, thus
areas which are difficult to access can be
included in the lighting concepts.*

Tectus, 2002

Simonswerk GmbH,
Rheda-Wiedenbrück
Werksdesign
www.simonswerk.de

Das komplett verdeckt liegende Bandsystem Tectus ermöglicht anspruchsvolle, flächenbündige Strukturen. Es ist stabil gestaltet, zuverlässig und bis zu 180 Grad schwenkbar. Das Konzept erlaubt die Anordnung eines Höchstmaßes an Technik auf kleinstem Raum und damit den Einsatz an ungefälzten Türen in Block-, Futter-, Stahl- und Aluminiumzargen. Tectus ist zweidimensional verstellbar in der Seite und in der Höhe mit +/- 3 mm. Dies ermöglicht eine rationelle Montage und eine wartungsfreie Gleitlagertechnik. Der Einsatz für feuerhemmende Türen ist an entsprechenden Türelementen möglich.

The completely concealed Tectus hinge system enables level structures. It is robustly designed, reliable and can swivel up to 180 degrees. The concept allows for a high amount of technology in a limited space and thus the use of seamless doors in block, casing, steel and aluminium frames. Tectus can be adjusted two-dimensionally in width and height with +/-3 mm. This facilitates a rational installation and a maintenance-free bearing technique. There are special door modules for fire-retardant doors.

**Wohntelefone + Video-Hausstation
WT 7630, WT 7650, VHS 7816,
2002/2003**

Ritto GmbH & Co. KG, Haiger
Design: Prodesign Brüssing
(Bernd Brüssing), Neu-Ulm
www.ritto.de

Die ästhetisch gestaltete TwinBus-Serie
besteht aus dem Wohntelefon WT 7630, dem
Wohntelefon Komfort WT 7650 sowie der
Video-Hausstation VHS 7816. Die Wohn-
telefone bieten auch bei einer Aufputzmon-
tage eine flache Bauform. Spezielle UP-Rah-
men erlauben zudem den wandbündigen
Einsatz. Beleuchtete Funktionstasten sind
durch ihre Platzierung und Symbolik bedien-
freundlich. Serienmäßig sind eine optische
Rufanzeige sowie melodische Klingeltöne
vorhanden. Bei dem Wohntelefon Komfort
erlauben acht Tasten acht Teilnehmern,
hausintern miteinander zu telefonieren. Die
Video-Hausstation ist mit einer hochwerti-
gen Monitortechnologie in S/W oder Color
ausgestattet. Eine zukunftsorientierte
TwinBus-Technologie ermöglicht dem Instal-
lateur einfache Montage und die sichere
Inbetriebnahme.

*The aesthetically designed TwinBus series
consists of the Wohntelefon WT 7630
telephone, the Wohntelefon Komfort
WT 7650 telephone and the Video-
Hausstation VHS 7816 video unit. The
telephones have a flat design for surface
mounting. Special UP-frames enable a
level mounting with the wall. Due to their
arrangement and symbols, the Illuminated
function keys are user-friendly. Standard
features are an optical call display and
melodic ring tones. The Wohntelefon Komfort
has eight keys which allow eight people to
make internal calls. The Video-Hausstation
video unit is equipped with a high-quality
monitor technology in black and white or
colour. A new TwinBus technology facilitates
an easy and safe installation.*

Feinheiten in der Ergonomie, Ästhetik und innovative Problemlösungen

Finesse in ergonomics, aesthetics and innovative problem solutions

Welche Innovationen und Trends gibt es im Bereich „Industrie und Handwerk"? Für die Jury - bestehend aus Roy Fleetwood, Odo Klose und Glen Oliver Löw – stellt sich die Branche in diesem Jahr sehr differenziert dar. Innovationen gibt es vor allem bei den Werkzeugen; sie überzeugen die Jury durch klares Design, ein hohes Maß an Funktionalität und ein gutes Problemverständnis. Vor den Anforderungen guter ergonomischer Gestaltung führen Neuinterpretationen zu Produkten, die das Arbeiten erleichtern und angenehmer machen. Diese Produkte hätten zudem ein dauerhaft gutes Image und seien in der Lage, ihre Qualitäten erfolgreich zu kommunizieren, so Roy Fleetwood. Juror Odo Klose sieht im Wettbewerb zudem gut gestaltete Produkte, die durch eine neu durchdachte Formgebung überzeugen. Man sehe hier, wie das Design Produkte besser werden lasse. Im Bereich der Werkzeuge überzeugen bekannte Produktlinien zudem seit Jahren durch beständige Weiterentwicklungen und Verfeinerungen. Die Werkzeuge und Maschinen seien, so Glen Oliver Löw, ansprechend gestaltet und würden nachhaltig durch ihre Stimmigkeit im Ausdruck inspirieren. Im Trend liegt in puncto Materialgebung eine Kombination aus harten und weichen Materialien. Bei den gut gestalteten Produkten sind Farben und Labels ein wichtiger Bestandteil der Formensprache. Ein Punkt, der im Sinne der Juroren noch viel Gestaltungsspielraum offen lässt, da Farben doch sehr positiv zur Gesamtästhetik beitragen könnten.

What are the innovations and trends in the field of "industry and crafts"? For the jury – consisting of Roy Fleetwood, Odo Klose and Glen Oliver Löw – the sector presents a highly differentiated impression this year. Innovations were found above all among the tools, which impressed the jury by their clear design, high degree of functionality and good understanding of the problems. Fulfilling the requirements of good ergonomic design, new interpretations have led to products which make work easier and more pleasant. These products also have a good, durable image, and are able to communicate their qualities well, as Roy Fleetwood pointed out. Juror Odo Klose also found well designed products in the competition with newly thought-out shapes and forms: an illustration of how design can make products better. In the field of tools, familiar product lines also convincingly exhibit constant development and refinement over a period of years. The tools and machines, as Glen Oliver Löw comments, are attractively designed and convey a long-lasting impression of inspiration. With regard to the use of materials, the trend is towards a combination of hard and soft materials. Colours and labels are an important component of the language of form in the well designed products. An aspect which in the view of the jurors leaves a great amount of scope for creativity, as colours can make a highly important contribution to the overall aesthetics of a product.

Glen Oliver Löw
Deutschland

Roy Fleetwood
Großbritannien

Odo Klose
Deutschland

Industrie und Handwerk
Industry and crafts

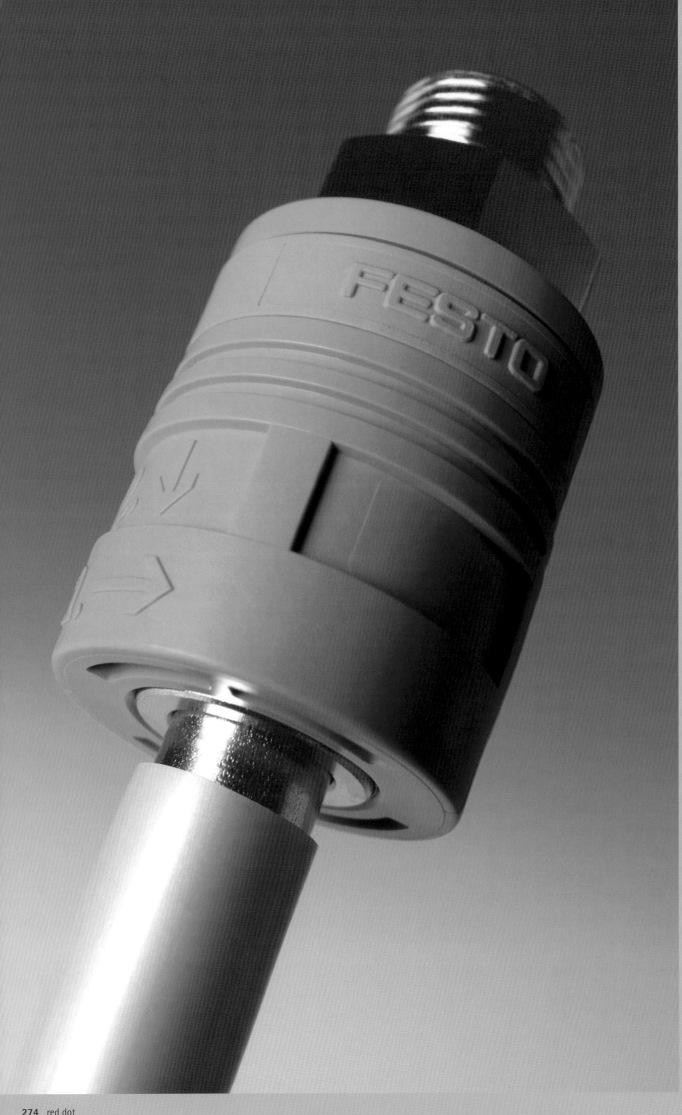

Sicherheitskupplungsdose KDS 6, 2003

Festo AG & Co. KG, Esslingen
Werksdesign: Jan Kleffmann
www.festo.com

Die Sicherheitskupplungsdose KDS 6 kann in nahezu allen Bereichen der Industrie eingesetzt werden. Das Kuppeln erfolgt wie bei den Standard-Varianten durch Eindrücken des Steckers in die Kupplungsdose. Das Entkuppeln erfolgt in zwei Stufen: Durch Drehen der Lösehülse in Pfeilrichtung 1 wird die 1. Verriegelung freigegeben, das Kupplungsventil schließt, die komprimierte Luft entweicht aus dem Stecker und den daran angeschlossenen Komponenten. Durch Ziehen der Lösehülse in Pfeilrichtung 2 wird der Stecker vollständig entriegelt und kann bedenkenlos ohne Rückschlag gelöst werden. Die Auslegung der Gestaltung geht auf diese zwei Stufen ein. Große Bedienhinweise, griffige Längsrillen und die quer liegenden Stege unterstützen ergonomisch die Funktions- und Bedienungsabläufe.

The KDS 6 safety coupling socket can be used in almost every industry. Like the standard variants, the coupling is connected by pressing the plug into the socket. The decoupling consists of two steps: by turning the release sleeve in the direction of arrow 1, the first shutter is released: The coupling valve closes, the compressed air escapes from the plug and the connected components. By pulling the release sleeve in the direction of arrow 2, the plug is completely released and can be safely loosened without any recoil. The design has incorporated both stages. Clear directions for the user, vertical grooves with good grip and transverse bridges ergonomically support the functions and operating processes.

Kupplungsdose KD, 2003

Festo AG & Co. KG, Esslingen
Werksdesign: Jan Kleffmann
www.festo.com

Die Kupplungsreihe KD wird in nahezu allen
Bereichen der Industrie eingesetzt. Verbes-
serte Eigenschaften und neue Varianten,
z.B. Stecker, die sich beim Trennen ebenfalls
absperren, komplettieren den Allround-
Charakter dieser Standard-Komponenten
der Pneumatik. Die Gestaltung ist bei allen
geplanten Baugrößen und Ausführungen
einheitlich, „proportionally scaled". Ergono-
misch und leicht ballig gestaltet, kann die
Dose auch bei hohen anliegenden Drucken
leicht bedient werden. Zu einer Seite hin
ausgerichtete und griffige Rillen verdeutli-
chen die Bedienrichtung.

*The KD coupling series is used in almost every
industry. Improved characteristics and new
variants, such as the function to shut off
the plugs also when unplugging, complete
the all-round character of these standard
pneumatics components. All sizes and
variants have a uniform, proportionally
scaled design. Designed ergonomically and
in a shape similar to that of a ball, the socket
can be easily operated even under high
pressures. Grooves with a good grip, which
are aligned to one side, clarify the operating
direction.*

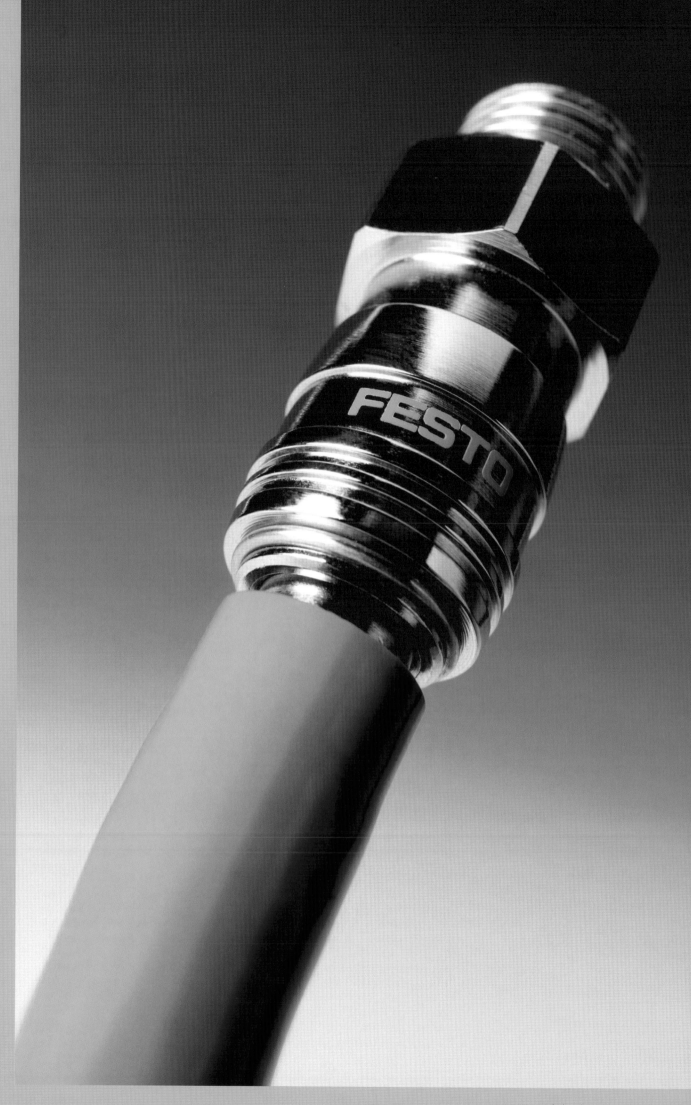

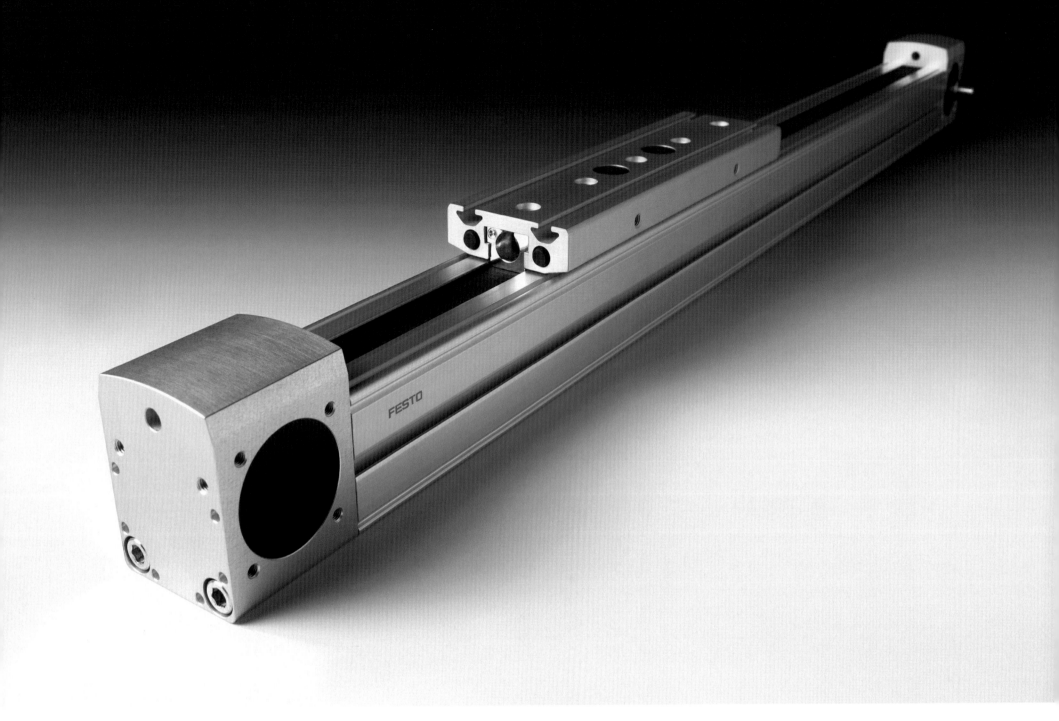

**Elektrischer Linearantrieb
mit Rollenführung DGE RF, 2003**

Festo AG & Co. KG, Esslingen
Werksdesign: Jan Kleffmann
www.festo.com

Der elektrische Linearantrieb DGE RF wird
in drei Größen angeboten. In den Mehrachs-
baukasten von Festo integriert, ist er eine
Erweiterung des bisherigen Achsenpro-
gramms. Diese Achse ist für den Positionier-
betrieb ausgelegt. Angeflanschte Servo- oder
Schrittmotoren treiben über ein Ritzel und
den umlaufenden Zahnriemen den Schlitten
an. Neu ist die Führung des Zahnriemens.
Sie verläuft in Nuten im Profil und ermög-
licht so eine problemlose Funktion in Kopf-
nach-unten-Position. Servicearbeiten wie
Nachspannen oder Austausch sind damit
ohne Montagearbeiten möglich. Die war-
tungsarme Rollenführung lässt eine hohe
Geschwindigkeit des Schlittens zu und
erhöht die in der Automatisierung entschei-
dende Dynamik. Das Prinzip der innenliegen-
den Führung bietet Schutz gegen Ver-
schmutzung und reduziert die Lautstärke
während des Betriebes der Achse.

*The DGE RF linear electric motor is offered
in three sizes. Integrated in the multi-axle
modular system by Festo, it is an expansion
of the previous axle programme. This axle has
been designed for the positioning operation.
Via a pinion and a cog belt, flanged servo
or stepper motors drive the cradle. The cog
belt's slide bar is new. It runs in grooves
in the profile, thus enabling a problem-
free function in a head down position.
Maintenance tasks such as re-tightening
or exchanges are possible without assembly
work. The low maintenance roll guides enable
a high velocity of the cradle, thus raising the
dynamics, which is decisive in automation.
The internal guides provide protection
against dirt and reduce the noise while
using the axle.*

Pneumatischer Linearantrieb DGC, 2003

Festo AG & Co. KG, Esslingen
Werksdesign: Jan Kleffmann
www.festo.com

Der kolbenstangenlose Linearantrieb DGC ist ein Allround-Talent der Automatisierung. Als Baukasten ausgelegt, werden verschiedene Schlittenführungen angeboten. Von der Gleitführung, für leichte zu bewegende Massen, bis hin zu speziellen Schwerlastführungen. Bei wesentlich verbesserten Anwendungsmöglichkeiten ist diese Baureihe kompakter gestaltet und kommt mit weniger Bauteilen aus. Die in der Anordnung flexiblen pneumatischen Anschlüsse und die Befestigungs- und Dämpfungsvarianten bieten vielseitige Einsatzmöglichkeiten, u.a. in den Industriebereichen Sondermaschinenbau, Food und Packaging und in der Elektronikindustrie. Die Formgebung unterstreicht die Einheit dieses aus vielen verschiedenen Komponenten bestehenden Systems. Einzelne Funktionselemente werden optisch integriert, die Auslegung der Kanten unterstützt den kompakten Aufbau dieser Antriebe.

The DGC piston rod-free linear drive is an automation all-rounder. Designed as a modular system, different cradle guides are offered: From a sliding guide for easily movable weights to special guides for heavy loads. With essentially improved application possibilities, this series has been designed more compactly and it uses fewer parts. The flexibly arrangeable pneumatic connections and the fastening and suspension variants offer a great variety of use, e.g. in the special purpose machine, the food and packaging and the electronics industry. The design underlines the unity of this system, which consists of many different components. Single functional elements have been visually integrated. The design of the edges supports the compact structure of these drives.

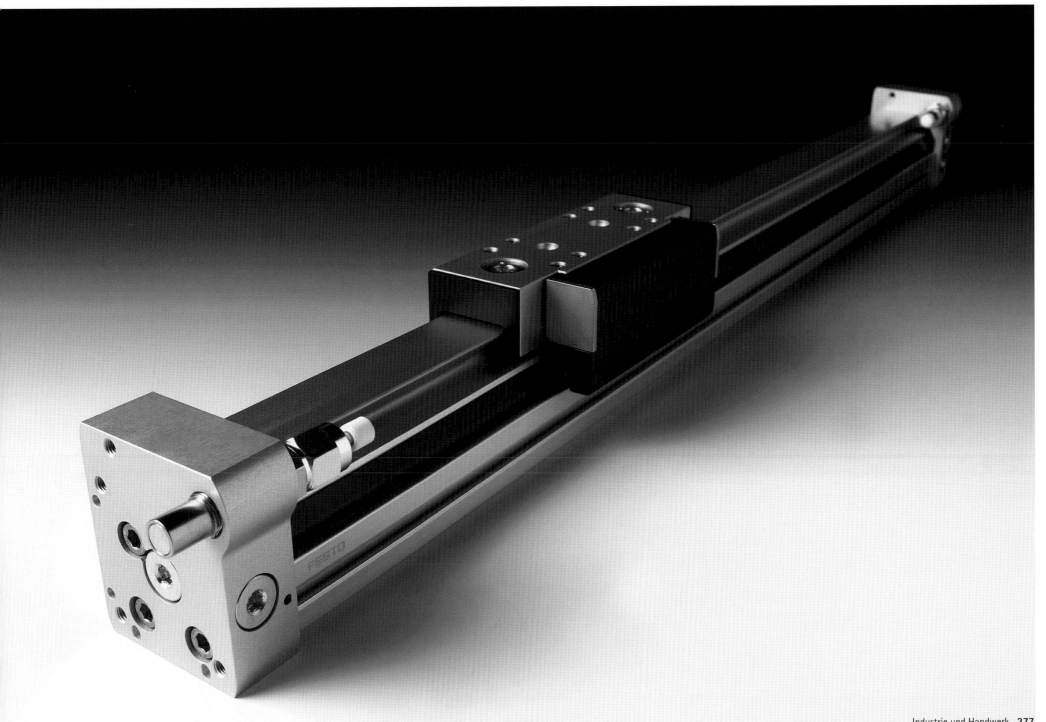

ISO-Ventil mit Zentralstecker VNIA,
2003

Festo AG & Co. KG, Esslingen
Werksdesign: Jan Kleffmann,
Karoline Schmidt
www.festo.com

Bei diesem Normventil werden die sonst
üblichen zwei Anschlussstecker auf einem
Zentralsteckeranschluss zusammengeführt.
Doppelte Anschlüsse entfallen, die Verbin-
dung ist integriert und das Ventil kann mit
wenig Aufwand angeschlossen werden. 60
verschiedene Ausführungen, Zehn Funktio-
nen in zwei Ventil-Baugrößen mit je zwei
verschiedenen Zentralsteckerausführungen
sind vorgesehen und stehen für die Steue-
rung von pneumatischen Komponenten in
den Fertigungen der internationalen Auto-
mobilindustrie zur Verfügung. Unempfindlich
gegen Staub und Schmutz und aus flamm-
hemmenden Materialien hergestellt, sind
diese Ventile für bis zu 100 Mio. Zyklen aus-
gelegt. Die Formgebung unterstreicht den
modularen Charakter dieser Neuentwicklung.

*With this standard valve, the otherwise
customary two connectors have been
combined in a single, central connector.
There are no double connections, the
connection is integrated and the valve can
be easily connected. 60 different versions,
ten functions in two different valve sizes
with two different connection versions
each are available to control pneumatic
components in the manufacturing of the
international automobile industry. Dust and
dirt resistant and made of flame-retardant
materials, these valves have been designed
for up to 100 million cycles. The design
underlines the module character of this
newly developed product.*

**B2-Size Multi-Colour Offset Presses
RYOBI 750 series, 2002**

Ryobi Limited, Hiroshima, Japan
Werksdesign: Ryobi Limited, Tokio,
Japan
Vertrieb: Illies Graphik GmbH,
Norderstedt
www.ryobi-group.co.jp

Die RYOBI 750 bietet ein dynamisch geform-
tes Design, bei welchem die Ecken der
Maschine zum größten Teil abgeschnitten
sind. RYOBI 750 ist eine B2-Mehrfarb-Off-
setdruckpresse, welche viele Technologien
der nächsten Generation enthält, die zur
Innovation in der Druckindustrie beitragen.
Aufgrund des Baukastenprinzips sind bis zu
80 Variationen erhältlich, die aus einer Kom-
bination aus austauschbarer Widerdruckein-
heit, Lackiereinheit, Trocknereinheit und
zwei Druckeinheiten für Papier in Standard-
größe (S-Größe) und in langer Größe
(L-Größe) bestehen. Bei der 750er Serie sind
die Touch-Funktionen in den flachen Farb-
bildschirm integriert. Sie ermöglichen eine
zentrale Kontrolle über den Betriebsstatus
und über verschiedene automatische und
arbeitssparende Zubehörteile.

*The RYOBI 750 series offers a dynamically
sculptured design in which the corners of
the machine form have been largely pruned
away. It is a B2-Size multi-colour offset
printing press featuring numerous next-
generation technologies contributing to
innovation in the printing industry. Because
of its modular design, up to 80 variations are
now available through the combination of
a convertible perfecting unit, coating unit,
dryer unit and two types of printing units for
standard paper size (S-Size) as well as longer
paper size (L-Size). With the 750 series,
the touch functions are incorporated in the
flat colour screen, which gives centralised
control of the operation status and various
automated and labour-saving equipment.*

Oberfräse GOF 2000 CE, 2002

Robert Bosch GmbH,
Leinfelden-Echterdingen
Design: Teams Design GmbH, Esslingen
www.bosch-pt.de
www.teams-design.de

Die Oberfräse GOF 2000 CE ist robust
konstruiert und präzise in der Anwendung.
Ein kraftvoller Motor macht sie für unter-
schiedlichste Arbeiten einsetzbar. Ein tempe-
ratur-abhängiger Überlastschutz, ein staub-
geschütztes Kugellager mit Metalllagersitz
und Gummibalgen über der Säulenführung
gewährleisten eine lange Lebensdauer.
GOF 2000 CE ist mit hohem Bedienungs-
komfort und handlich gestaltet. So ermög-
licht ein Schalter im Handgriff eine einfache
Bedienung der Ein-Aus-Funktion, ein Soft-
grip sorgt für angenehmes und sicheres
Handling.

*The GOF 2000 CE milling machine has
a robust design and is highly precise. A
powerful motor makes it suitable for a great
variety of tasks. A temperature-dependent
overload protection, dust protected ball
bearing with a metal base and rubber bellows
above the pillar guide guarantees a long life.
GOF 2000 CE is comfortable to operate and
has a handy design. The button in the handle
facilitates an easy operation of the ON/OFF
function and a soft grip provides comfortable
and easy handling.*

Biochemisches Analysegerät Quicksample, 2003

Biontis GmbH, Geesthacht
Design: designafairs GmbH
(Andreas Preussner), München
www.designafairs.com

Quicksample ist ein biochemisches Analyse-
gerät, mit dem die Analysedauer erheblich
verringert werden kann. Durch die Reduzie-
rung des Volumens ist neben dem stationä-
ren Laboreinsatz auch ein mobiler Einsatz
möglich. Die Benutzerführung ist insbeson-
dere im Frontklappenbereich ergonomisch
und transparent gestaltet. Darüber hinaus ist
ein leichter Zugriff bei Flüssigkeitsaustausch
gewährleistet.

*Quicksample is a biochemical analyser, which
reduces the analysis time considerably. Apart
from a stationary use in a laboratory, the
device can also be put to a mobile use due to
its reduced volume. The user prompt has been
ergonomically and transparently designed,
particularly the front flap. Furthermore, the
liquids can be easily accessed and exchanged.*

Cutters and pliers, 2003

Bahco, Enköping, Schweden
Werksdesign: Conny Jansson,
Mattias Lövemark
Design: Ergonomidesign
(Hans Himbert, Håkan Bergkvist),
Bromma, Schweden
www.bahco.com
www.ergonomidesign.com

Der 2203-5 5" Seitenschneider ist mit einem komfortablen Zweikomponenten-Handgriff versehen, der Haltbarkeit mit sicherem und rutschfestem Halt verbindet. Eine Schraub-kupplungskonstruktion sorgt für reibungslo-ses Arbeiten. Der Seitenschneider ist mit einer Federung ausgestattet, die erhöhten Komfort bietet und das Schneiden mit höhe-rer Frequenz ermöglicht. Sie ist abschaltbar, wenn das Werkzeug im Gürtel oder in der Tasche aufbewahrt wird. Die Fertigungsme-thode sorgt für hochpräzise Schneidekanten. Der 2653-9 Lineman's 9" ist mit einem Zwei-komponenten-Handgriff versehen, der Halt-barkeit mit sicherem und rutschfestem Halt verbindet. Die Anordnung eines Gelenks mit hohem Hebelmoment verringert die benötig-te Schneidekraft, und ein sägezahnförmiger Rand bietet guten Halt. Mehrzweck-Säge-zahnränder hinter dem Gelenk ermöglichen auch das Abziehen von Isolierband oder das Krimpfen.

The 2203-5 5" diagonal cutter is designed with comfortable two-component handle which combines durability and a secure non-slip grip. A screw joint design ensures a smooth joint action. The cutter is designed with a spring load for higher comfort and higher frequency cutting and it is possible to turn it off when the tool is kept in the belt or pocket. The manufacturing method results in high precision cutting edges. The 2653-9 Lineman's 9" is designed with a two-component handle which combines durability and a secure non-slip grip. A high-leverage joint placement reduces the cutting force which is needed, and a saw-tooth shaped serration provides a great grip. Multi-purpose serrations behind the joint also enable fish-tape pulling or crimping.

3/8" Ratchet Wrench, 2002

Bahco Belzer, Wuppertal
Werksdesign: Conny Jansson,
Mattias Lövemark
Design: Ergonomidesign
(Hans Himbert, Håkan Bergkvist,
Oskar Juhlin), Bromma, Schweden
www.bahco.com
www.ergonomidesign.com

Mit dem 3/8" Ratschenhebel kann man durch Drehen des Rings mit einer Hand die Richtung wechseln, ohne die Arbeit unterbrechen zu müssen. Das Auswechseln der Muffe geschieht einfach durch Drücken des Knopfes, so dass die Muffe sich lockert. Das Design mit einem kleinen Kopf ermöglicht gute Zugänglichkeit, und die Haltekugel hält die Muffe sicher am Platz. Der 3/8" Ratschenhebel ist mit einer Schnellausklinkvorrichtung zum Austausch der Muffe versehen, und ein 72-Zahnkopfdesign erlaubt schnelles Arbeiten. Ein ergonomisch geformter, rutschfester Handgriff gibt der Hand des Benutzers optimalen Halt. Das dauerhafte Material des Handgriffs widersteht aggressiven Flüssigkeiten und Ölen, und ein Loch am Ende des Griffs erleichtert das Aufhängen des Werkzeugs.

With the 3/8" ratchet wrench one can change direction with one hand by rotating the ring and without interrupting the work. Changing the sockets is very easy by pressing the button and the socket is released. The design with a small head gives a good accessibility, and the retaining ball keeps the socket securely in place. The 3/8" ratchet wrench is equipped with a quick release button for changing of the socket and a 72 teeth head design allows fast action. An ergonomic non-slip handle ensures the user an optimal fit in the hand. A durable material in the handle withstands aggressive fluids and oils, and a hole at the end of the handle facilitates storage.

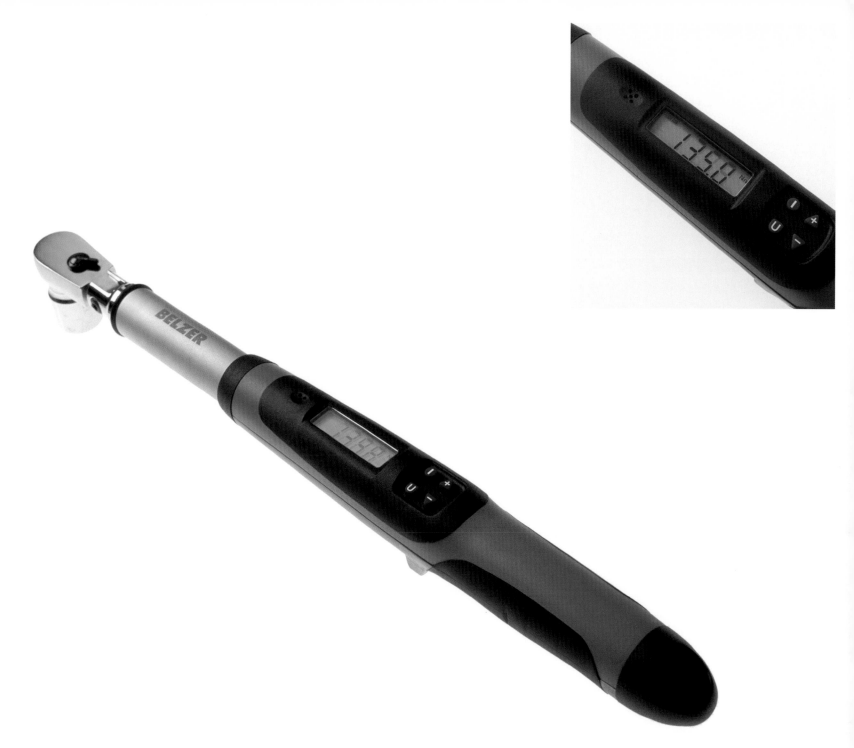

Electronic Torque Wrench IZO-D-135, 2002

Bahco Belzer, Wuppertal
Werksdesign: Conny Jansson
Design: Ergonomidesign
(Hans Himbert), Bromma, Schweden
www.bahco.com/de
www.ergonomidesign.com

Der IZO-D Drehmomentschlüssel hat nur vier Funktionstasten und lässt sich schnell, einfach und bequem bedienen. Ist eine Schraube einmal bis zu einem bestimmten Drehmoment innerhalb des OK-Bands angezogen, erzeugt der IZO-D erkennbare audiovisuelle und taktile Signale. Dieses moderne Drehmomentwerkzeug generiert automatisch drei unterschiedliche Signalebenen zur schnellen und zuverlässigen Aktion, wenn das OK-Band erreicht ist. Das große Display ist fast immer im Blick und zeigt das tatsächlich angewandte Drehmoment an. Ein akustisches Signal gibt zu erkennen, dass das OK-Band erreicht ist. Der Schraubenschlüssel hat einen Zweikomponenten-Handgriff aus glasgefülltem Nylon mit einer weichen Grifffläche aus Santopren. Er ist sicher, praktisch und bequem.

The IZO-D wrench has only four control keys and is fast, simple and comfortable to operate. Once a fastener is adjusted to a torque within the OK band, the IZO-D generates identifiable audio-visual and tactile signals. This modern torque tool automatically generates three different signal levels for fast and reliable action when the OK band is reached. The large display is almost always in view, showing the actual torque applied. An audible signal indicates that you have reached the OK band. The wrench has a two-component handle, made from glass filled nylon and incorporating a santoprene soft grip. It is safe, convenient and comfortable.

Akku-Schrauber ABS 9, 2002

C. & E. Fein GmbH & Co., Stuttgart
Design: Henssler und Schultheiss
Fullservice Productdesign GmbH,
Schwäbisch Gmünd
www.fein.de
www.henssler-schultheiss.de

ABS 9 ist ein leichter Akku-Bohrschrauber
für den professionellen Einsatz. Er ist hand-
lich gestaltet und hat minimale Maße. Ergo-
nomie und hohe Funktionalität in Verbin-
dung mit einer hochwertigen Anmutung sind
die Gestaltungsmaximen.

*The ABS 9 is a light, rechargeable screw
driver/drill for the professional user. It
has a handy design and a minimal format.
The design maxims are ergonomics and high
functionality in combination with an up-
market appearance.*

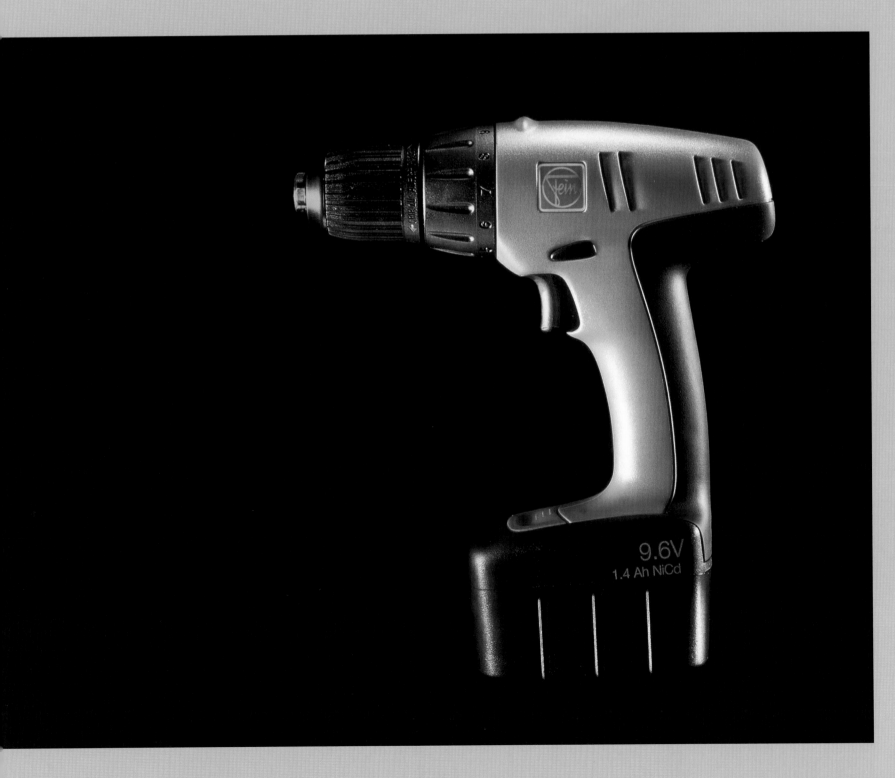

Schwingschleifer Sander
mit Staubbox SR 10-23 Intec, 2002

Metabo AG, Nürtingen
Design: Design Tech, Ammerbuch
www.designtechschmid.de

Der Schwingschleifer Sander mit Staubbox SR 10-23 Intec ist ein Schwingschleifgerät mit integrierter Staubabsaugung für den anspruchsvollen Heimwerker. Die Gestaltung verwirklicht ein modifiziertes und aktualisiertes Corporate Design. Eine dynamische Großform kommuniziert hohe Präsenz und ein leichtes Handling. Ein patentierter Mechanismus zur Klemmfixierung des Schleifmittels vereinfacht die Bedienung. Die Ergonomie des Geräts ist auf einen minimalen Krafteinsatz und einen komfortablen Dauereinsatz ausgelegt, die Bedienelemente sind leicht zugänglich. Das Staubfangsystem besteht aus einer formal integrierten und stabilen Box, in der eine Einweg-Kassette den Staub sammelt.

The SR 10-23 Intec sander with dust box is a sander with integrated dust suction installation for the demanding do-it-yourself enthusiast. The shape realises a modified and updated corporate design. A dynamic large format communicates high presence and easy handling. A patented mechanism to fix the sandpaper by clamping makes the operation easier. The sander's ergonomics are designed for a minimal amount of manual power and a comfortable continuous use. The operating elements are easily accessible. The dust collection system consists of a formally integrated and robust box, which collects the dust in a disposable container.

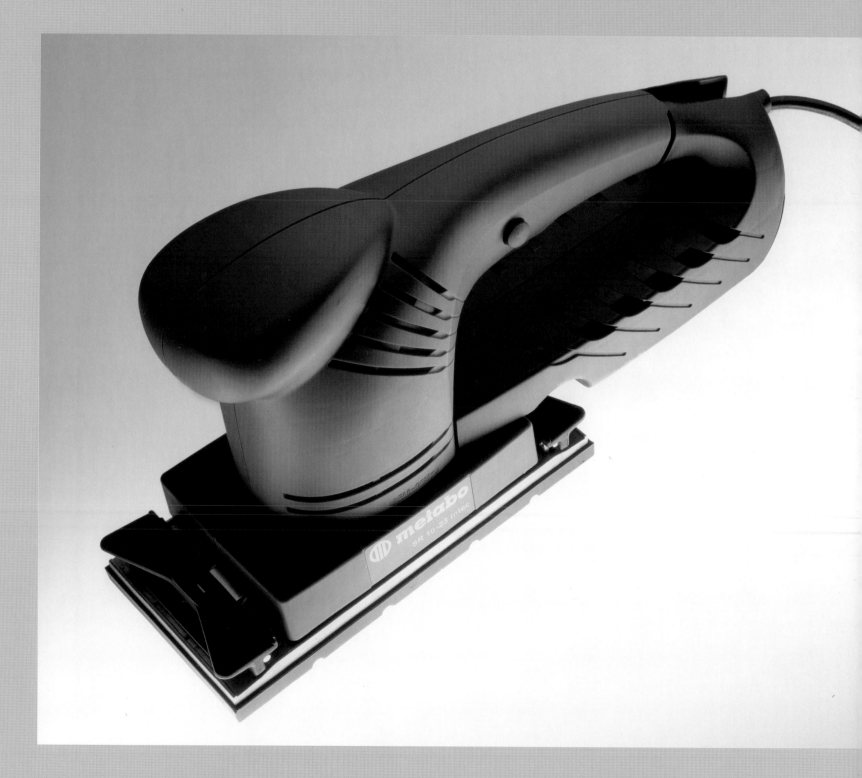

Punkturloses Falzmodul PFM-2, 2002

Heidelberger Druckmaschinen AG,
Heidelberg
Design: Heidelberg Industrial Design,
Heidelberg; Heidelberg Web Systems
Inc. (Ian Ralph), Dover, USA
Vertrieb: Heidelberg USA Inc.,
Kennesaw, USA
www.heidelberg.com

PFM-2 komplettiert das Heidelberg-Portfolio und führt eine Kontinuität in der Gestaltung fort. Die Falzeinheit als Kern des Moduls ist micasilberlackiert und mit bombierten Schürzen gestaltet. Das Fenster gibt den Blick auf präzise wie hochkomplexe Schneide- und Falzfunktionen frei. Die technischen Elemente sind durch eine bewusste Gestaltung die Fortsetzung der gespannten Kurven am Überbau. Klar und prägnant werden Überbau und Falzeinheit durch die Galerie mit ihrer hellen Deckenkonstruktion getrennt. Mit einem großen, gespannten Radius verweist der Überbau auf die Dynamik und Schnelligkeit, mit der die Bahn in das Falzmodul transportiert wird. Die Leichtigkeit der Rahmenkonstruktion der Seitenteile lässt bewusst den Blick auf den offen laufenden Papierstrom zu.

The PFM-2 completes the Heidelberg portfolio and continues the design. The folding unit as the heart of the module is lacquered with mica silver and designed with crowning aprons. The window allows a clear view on the precise as well as highly complex cutting and folding functions. Due to its design, the technical elements are the continuation of the superstructure's curves. The superstructure and the folding unit are clearly separated by the gallery with its light ceiling construction. With its large, taut radius, the superstructure points to the dynamics and velocity with which the web is transported into the folding unit. The lightness of the side's frame structure allows a clear view on the running paper stream.

SmartPress, 2002

Honeywell AG, Schönaich
Design: busse design ulm gmbh,
Elchingen/Unterelchingen
www.honeywell.de

Der elektronische Druckschalter SmartPress ist konzipiert für die Drucküberwachung im Anlagenbau, in der Fluidik, der Verfahrenstechnik, der Pneumatik sowie in der Überwachung und Steuerung von Pumpen und Verdichtern. SmartPress ist klar und mit einem benutzerfreundlichen Interface gestaltet. Die Druckschalter sind flexibel und dabei einfach in nur zwei Modi einstell- und konfigurierbar.

The SmartPress electronic pressure switch has been developed for pressure monitoring in plant manufacturing, fluidics, process engineering, pneumatics as well as the monitoring and controlling of pumps and compressors. SmartPress has a clear design with a user friendly interface. The pressure switches are flexible and can be simply configured in two modes.

Vertikale Plattensäge Modell DSX, 2001

Machinefabriek Elcon B.V.,
Leimuiden, NL
Design: Flex Development, Delft, NL
Vertrieb: Geronne GmbH, Coesfeld
www.elcon.nl
www.flex.nl

Die Plattensäge Modell DSX ist bewusst schlicht und mit professioneller Anmutung gestaltet. Das Positionieren des zu sägenden Plattenmaterials wird ergonomisch unterstützt von den am Rand der Auflagefläche montierten Transportrollen. Innovativ ist das Absaugungsprinzip (Elcon Limpio System), der Staub wird von beiden Seiten des Plattenmaterials abgesaugt, wodurch die Staubemission wesentlich reduziert werden kann.

The panel saw model DSX has deliberately been designed to offer professional operation in a simple yet highly ergonomic package. Transport rollers mounted at the sides of the bearing area support easy positioning of the plate material to be sawed. The innovative suction principle (Elcon Limpio System) extracts dust and particles from both sides of the plate material which significantly reduces the dust emission.

Battery Combi Tool BCT 3120, 2002

Holmatro Industrial & Rescue
Equipment B.V., Raamsdonkveer, NL
Design: Van Berlo Studio's, Eindhoven,
NL

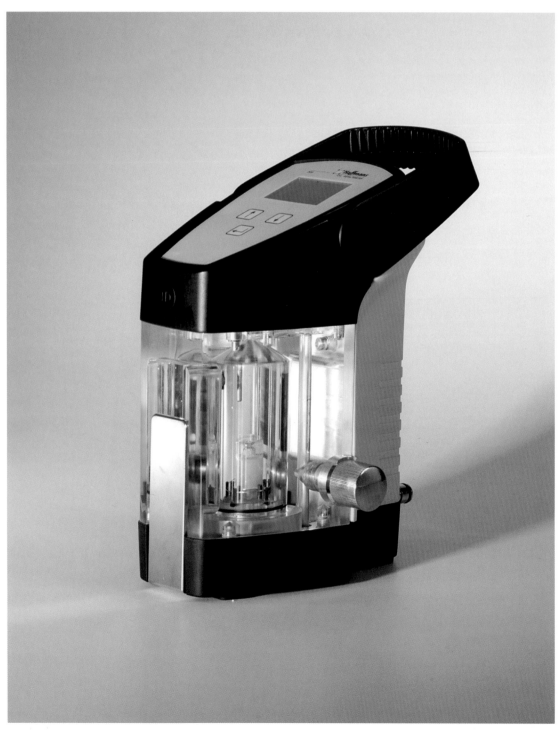

Das Battery Combi Tool BCT 3120 ist ein kabelloses, tragbares Gerät zur Befreiung von Unfallopfern aus verunglückten Fahrzeugen. Es ist besonders für die Rettungsteams gedacht, die als erste am Unfallort eintreffen. Konzipiert als Kombigerät, verfügt das BCT 3120 über einen Messersatz, der schneiden wie auch aufweiten kann. Das Gerät benötigt keinen externen Generator und ist dabei ebenso leistungsstark wie die Geräte mit Kabelanschluss. Dies erlaubt den Einsatz auch an schwer zugänglichen und abgelegenen Stellen.

The Battery Combi Tool BCT 3120 is a cordless, portable device for rescuing casualties from accident vehicles. It has been specially developed for the rescue squads, which arrive first on the scene of an accident. Designed as a combination device, it has a set of knives, which can cut as well as widen. The device does not need an external generator and is as powerful as a device connected to the electricity mains. Thus it can be used at places which are remote or difficult to access.

Kohlensäure-Messinstrument i-DGM, 2001

Haffmans B.V., Venlo, NL
Design: Flex Development, Delft, NL
Vertrieb: Ewald Thiemt GmbH & Co.,
Dortmund
www.haffmans.nl
www.flex.nl

Das Kohlensäure-Messinstrument i-DGM ist konzipiert für die Getränkeindustrie. Schlank und kompakt mit einem ausbalanciertem Tragegriff gestaltet, kann es leicht und komfortabel überall in den Produktionsanlagen mitgenommen werden. Die Batterie mit großer Ladekapazität ermöglicht einen langen Gebrauch ohne zwischenzeitliches Aufladen. Der sorgfältige Einsatz von Material, Farbe und Transparenz schafft eine attraktive Ausstrahlung.

The carbon dioxide measuring instrument i-DGM has been designed for the beverage industry. Slim and compact with a balanced carrying handle, this instrument is easy to use and highly mobile. The very long battery life allows use of this instrument at various production locations without having to recharge. Careful selection of material, colour and transparency creates attractive yet easy to use functionality.

Frontmähwerk Nova Alpin, 2003

A. Pöttinger Maschinenfabrik GesmbH,
Grieskirchen, Österreich
Design: formquadrat gmbh, Linz, Österreich
www.poettinger.co.at
www.formquadrat.com

Nova Alpin ist ein Scheibenmähwerk für landwirtschaftliche Betriebe im alpinen Raum. Kompakte Abmessungen und ein konsequenter Leichtbau entsprechen den Anforderungen der Arbeit im steilen, unwegsamen Gelände. Als ein variables Arbeitsgerät wird Nova Alpin vor einen Schlepper gespannt. Da Schlepper mit tiefem Schwerpunkt für alpines Gelände eine besonders niedrige Sitzposition haben, maximiert die Gestaltung die Einsehbarkeit der Fläche vor dem Gerät. Gelbe Seiten- und Frontschürzen aus faserverstärkter Folie schützen vor Steinschlag. Sie können über deutlich ausgewiesene, ergonomisch gestaltete Handgriffe hochgeklappt werden.

The Nova Alpin is a disc-mower for farms in alpine regions. Compact measurements and a consistent lightweight construction correspond to the work's demands in steep and rough terrain. As a variable tool, the Nova Alpin is hitched up in front of a tractor. Since tractors with a low centre of gravity for alpine regions have a particularly low seat position, the design maximises the visibility in front of the device. Fibre reinforced yellow side and front panels offer protection against rockfall. They can be folded up with the help of clearly designated, ergonomically designed handles.

Gabelstapler Linde H 30 D, 2002

Linde AG, Aschaffenburg
Design: Dr. Ing. h.c. F. Porsche AG —
Style Porsche, Weissach
www.linde-stapler.de

Der Gabelstapler Linde H 30 D ist ästhetisch und ergonomisch gestaltet. Im Mittelpunkt der Gestaltung stand der Bedienkomfort des Fahrers mit ergonomisch-funktionalen Aspekten wie dem Ein- und Ausstieg und dem Sicherheitsgefühl. Formbestimmend ist eine dominante Fahrerkabine (Dachrahmen), die durch ihre Abmessungen ein hohes Maß an möglichem Innenraum bietet. Sie ist als tragendes Element konstruiert.

The forklift Linde H 30 D features an ergonomic and aesthetic design. Driver comfort regarding operation and safety of the forklift were the primary focus of this ergonomic and functional design. The driver cabin with a generously sized interior dominates the design (roof frame). This cabin has been designed as the supporting element.

Gestaltung und Emotion im Einklang
Design and emotion in harmony

Welche Trends gibt es im Bereich „Öffentlicher Raum und Verkehr"? Die Jury – bestehend aus Robert Ian Blaich, Hans Ehrich und Yrjö Sotamaa – fokussiert die Trends bei den LKWs und Omnibussen vor allem in puncto Bequemlichkeit, Sicherheit und ergonomischer Gestaltung. Die Fahrzeuge haben einen hohen Standard und sind ästhetisch gestaltet. Sie erreichen ein Gestaltungsniveau, das dem der PKWs in nichts nachsteht. Details werden sorgfältig ausgeführt, und auch die ergonomisch gestalteten Sitze entsprechen den hohen Anforderungen der Ergonomie in diesem Segment. Im Bereich „Öffentlicher Raum" spielt eine emotionale Gestaltung eine große Rolle. Schwierig sei es – so die Jury – hier neuen Inspirationen Raum zu geben, denn das Gestaltungsniveau sei hoch und bahnbrechende Neuerungen schwierig zu bewerkstelligen. Im Wettbewerb gab es Innovationen etwa bei den Straßenleuchten, und es gelang Produkten, der Jury ihren „Spirit" (Robert Ian Blaich) zu vermitteln. Mit einer innovativ-emotionalen Gestaltung sprechen sie den Betrachter an, ihre Komponenten sind intelligent zusammengeführt. Beim Automobildesign rückt der Faktor Emotionalität in den Mittelpunkt. Die Autos im Wettbewerb sind Ausdruck sich zunehmend differenzierender Zielgruppen sowie einer Suche nach spezifischen Formen. Der Juror Hans Ehrich sieht zudem einen Trend in der sehr gelungenen Weiterentwicklung bekannter Designlinien und in der perfektionierten Performance der High-Class-Sportwagen. Yrjö Sotamaa definiert einen Trend zu experimentellen Formen; die Anmutung erinnere ihn an Science-Fiction-Filme. Die Zukunft des Automobildesigns wird bestimmt durch eine von den Juroren beschriebene neue Autonomie der Chefdesigner und die Tatsache, dass Autos zunehmend spezifische Zielgruppen ansprechen. Eine Diversifizierung, welche die Persönlichkeit des Autobesitzers auslotet. Denn das Automobil wird zum unmittelbaren Ausdruck von Lebenswelten.

What are the trends in the "public areas and transport" category? The jury – consisting of Robert Ian Blaich, Hans Ehrich and Yrjö Sotamaa – identifies the trends among lorries and buses above all in connection with comfort, safety and ergonomic design. The vehicles are of a high standard and aesthetically designed, to a level which in no way falls short of that for private cars. Details are carefully worked out and the ergonomically design seats also meet the high ergonomic requirements in this field. In the public areas category, emotional design plays a major role. It is difficult here, as the jury remarks, to create room for new inspirations, as the level of design is very high and trail-blazing innovations are hard to accomplish. In the competition, there were innovations among the street lamps: some of the products were capable of projecting their "spirit" (Robert Ian Blaich) to the jury. They appealed to the observer with their innovative and emotional design, and their components were intelligently configured. In automobile design, the factor of emotion has moved onto centre stage. The cars in the competition are an expression of increasingly differentiated target groups and a search for specific forms. Juror Hans Ehrich also discerns a trend in the highly successful further development of familiar design lines and in the perfected performance of the high class sports cars. Yrjö Sotamaa defines a trend towards experimental forms, with an image reminiscent of science fiction films. The future of automobile design as the jurors see it is determined by a new autonomy on the part of designers in chief, and the fact that automobiles are increasingly aimed at specific target groups – a diversification which seeks to identify the car-owner's personality. For automobiles are becoming a direct expression of lifestyles.

Hans Ehrich
Schweden

Yrjö Sotamaa
Finnland

Robert Ian Blaich
USA

Öffentlicher Raum und Verkehr
Public areas and transport

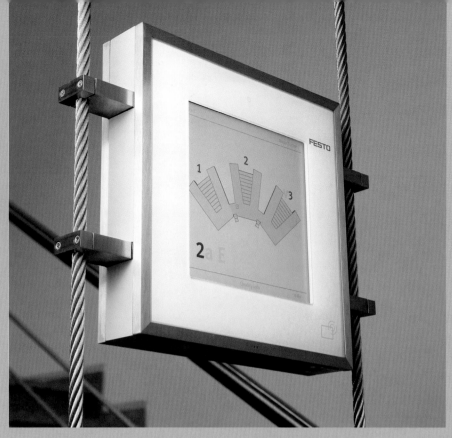

Festo Corporate Tracking, 2002

ag4 mediatecture company, Köln
Design: Festo AG & Co. KG Corporate
Design (Prof. Axel Thallemer),
Denkendorf; ag4 mediatecture
company (Lutz Korn), Köln
Vertrieb: Festo AG & Co. KG, Esslingen
www.festo.com/pneumatic_structures
www.ag4.de

Festo Corporate Tracking ist ein komplexes intelligentes Leitsystem. Im unternehmenseigenen TechnologieCenter werden unkonventionelle Arbeitsformen realisiert und gelebt. Mitarbeiter wechseln in disziplinübergreifende Teams und müssen auch für Besucher schnell und umkompliziert auffindbar sein. Vor diesem Hintergrund wurde das System Aleeks konzipiert. Es ist ein intelligentes, elektronisches Gebäude-Leitsystem zur Orientierung. Den Mitarbeitern und Besuchern stehen 47 Terminals zur Verfügung, die an zentralen Verkehrswegen platziert sind. Über einen Touchscreen kann die gesuchte Person eingegeben werden. Hat Aleeks sie gefunden, zeigt das System ein Foto des Betreffenden und zeichnet den Weg zu ihm im Gebäudeplan nach. Ein Willkommens-Display im Eingangsbereich verschafft Gästen einen Überblick über das TechnologieCenter, eine Smart Card geleitet den Besucher über die Terminals zum gewünschten Gesprächspartner.

Festo Corporate Tracking is a complex, intelligent guidance system. The company develops and practises unconventional forms of working at its own TechnologyCenter. Staff switch between various multidisciplinary teams, and have to be traceable simply and rapidly for colleagues and visitors. Against this background, the Aleeks system was developed. It is an intelligent electronic building automation system for guidance. 47 terminals located along central pathways for visitors and staff. The name of the person sought can be entered on a touchscreen. When Aleeks has found that person, the system displays a photograph of the individual concerned and traces the way to him or her in the building plan. A welcome display in the entrance area provides guests with an overview of the TechnologyCenter, and a smart card guides the visitors via the terminals to the person they wish to see.

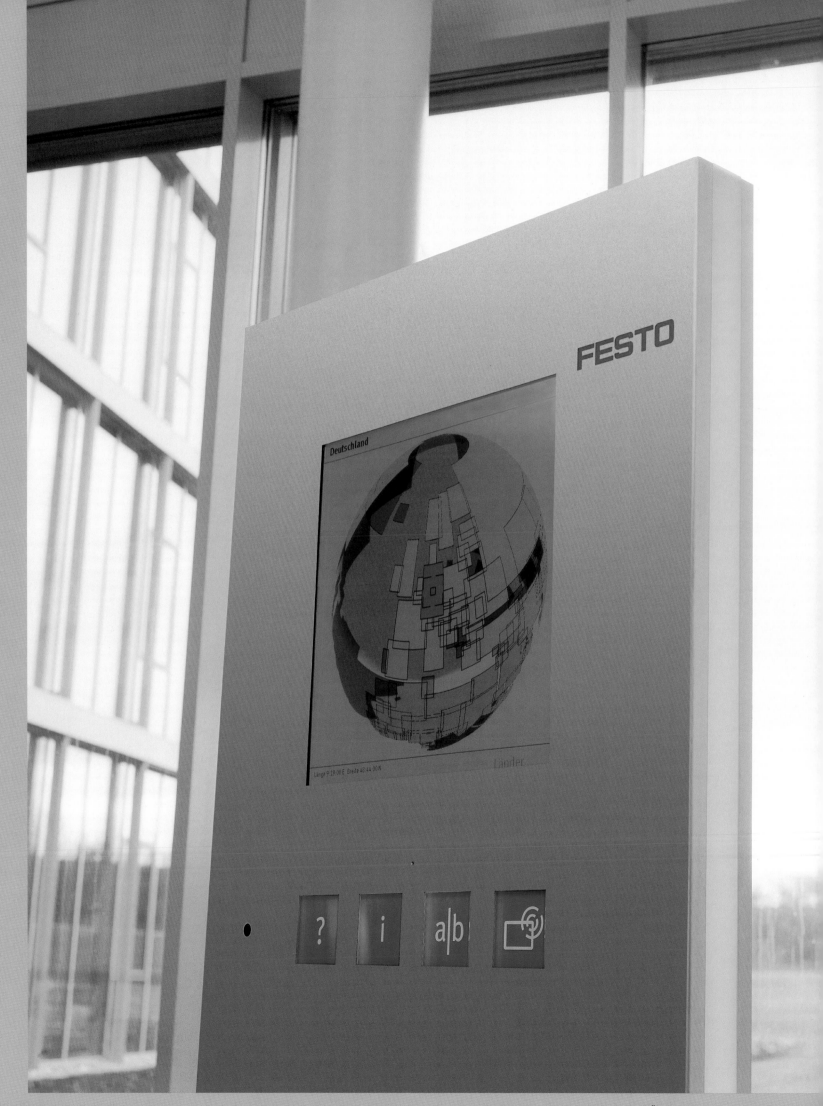

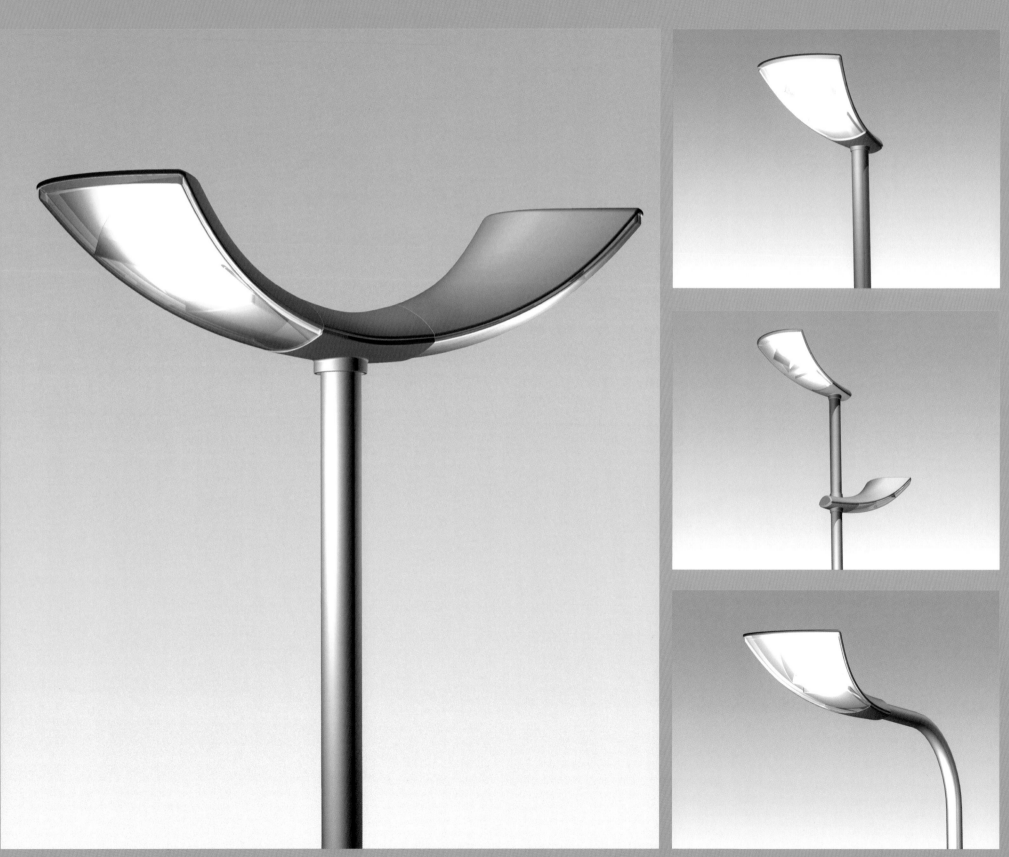

Straßenleuchtensystem Strad Avant, 2003

Abele + Geiger GmbH, Stuttgart
Design: Henssler und Schultheiss
Fullservice Productdesign GmbH,
Schwäbisch Gmünd
www.henssler-schultheiss.de
www.abelegeiger.de

Die Programmkonzeption von Strad Avant ermöglicht den Einsatz in allen urbanen Bereichen. Die Leuchtenkörper wenden sich durch ihre Gestaltung leicht und flügelähnlich dem Straßenraum zu. Mit entsprechenden Verbindungselementen können sie auf unterschiedlichen Masthöhen variantenreich kombiniert werden. Strad Avant ist ein Lichtsystem, das alle Ausleuchtungsaufgaben im öffentlichen Raum erfüllen kann. Systemisch können zwei unterschiedlich große Leuchtenkörper in vielen Kombinationen und Mastkonstellationen zusammengestellt werden. Bei Strad Avant ist die Ausstattung mit allen gängigen Leuchtmitteln möglich.

The Strad Avant range is designed to facilitate installation in all urban areas. The luminaires themselves are designed to appear light and cover the street area like wings. With corresponding fastening components they can be combined in numerous variations with different pole heights. Strad Avant is a lighting system which can fulfil all the requirements for illumination in public spaces. The system provides for two luminaires of different sizes to be set up in various combinations and pole constellations. Strad Avant can be fitted with all standard light sources.

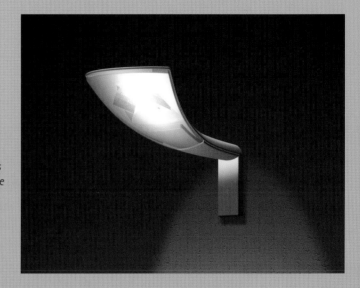

Lamborghini Gallardo, 2003

Automobili Lamborghini S.P.A.,
St. Agata, Italien
Werksdesign: Luc Donckerwolke
www.lamborghini.com

Der Lamborghini Gallardo ist ein verführerischer Sportwagen mit Saugmotor und einer Spitzengeschwindigkeit von 309 km/h. Sein Design ist geprägt durch eine hervorragende Leistung. Die äußere Gestaltung als monovolumiges Coupé wird komplementiert durch das stark integrierte Cockpit mit puristischer, flugzeugähnlicher Formgebung. Das Design weist elegante und sehr aggressive Details auf, wie messerscharfe Linienführung und Oberflächengestaltung. Im Innenraum teilen Mittelkonsole und Getriebetunnel das Cockpit symmetrisch von der Windschutzscheibe zur Firewall. Der Gallardo ist der erste Lamborghini mit Aluminiumspaceframe. Seine hervorragenden Leistungswerte werden nicht zuletzt durch seinen permanenten Allradantrieb ermöglicht.

The Lamborghini Gallardo is a challenging naturally-aspirated sports car with a top speed of 309 km/h. Its design leads to an outstanding performance. The exterior design displays monovolume coupé proportioning with a strongly integrated cockpit and purist, avionic sculpturing. The design has sharp and strong aggressive details such as razor-edged styling and surfacing. In the interior the centre console and transmission tunnel symmetrically split the cockpit from the windscreen to the firewall. The Gallardo is the first Lamborghini with an aluminium space frame. Beyond that a permanent all-wheel drive allows a superb performance.

Nissan Micra, 2003

Nissan Motor Manufacturing (NMUK)
Limited, Sunderland, GB
Werksdesign: Nissan Technical Center,
Kanagawa, Japan (Exterior Design);
Nissan Design Europe, London, GB
(Interior Design)
Vertrieb: Renault Nissan Deutschland
AG, Brühl
www.nissan.de

Der Nissan Micra hat eine freundliche
Anmutung. Das Design unterstreicht das
große Platzangebot. Es steht für eine gewis-
se Einfachheit, aber auch für ausgefeilte
Technik und Verarbeitung. Das Exterieur baut
auf der Persönlichkeit des Vorgängermodells
auf, mit betonten Schultern und kurzen
Überhängen strahlt der Nissan Micra aber
eine stärkere Präsenz aus. Die Entwicklung
erfolgte international, das Resultat ist eine
Synthese aus europäischen und asiatischen
Stilrichtungen. Das gestalterische Haupt-
merkmal des Nissan Micra ist eine im Stil
eines Rundbogens geformte Silhouette, die
entscheidend zum gewachsenen Platzange-
bot beiträgt. Das markante Gesicht entsteht
durch den typischen geflügelten Grill und
große, ovale Hauptscheinwerfer.

The Nissan Micra is friendly in appearance.
The design emphasises the large amount of
available space. It stands for a certain kind
of simplicity, but also for cleverly thought-
out technology and excellent workmanship.
The exterior draws on the personality of
the previous model, but with its pronounced
shoulders and short overhangs this Nissan
Micra projects a stronger presence.
The development work was performed
internationally, and the result is a synthesis
of European and Asian styles. The main
feature in the design of the Nissan Micra
is an arc-shaped silhouette, which makes
a decisive contribution to the increase in
space. The striking face is created by the
typical winged grille and the large oval
headlamps.

Touareg, 2002

Volkswagen AG, Wolfsburg
Werksdesign: Volkswagen Design
www.volkswagen.de

Der Touareg verbindet SUV-typische Merkmale mit einer Formensprache, die in vielen Bereichen die Nähe zum PKW deutlich werden lässt. Die hohe Bodenfreiheit, die großen Räder und die Gestaltung der Radläufe und der Stoßfänger betonen die robuste Anmutung. Großzügige Lufteintrittsöffnungen im unteren Stoßfängerbereich stehen in gewolltem Kontrast zum oberen Kühlergrill der bekannten Volkswagen PKW. Das Design des Touareg erfolgte im Sinne eines Brückenschlags zwischen der hohen technischen Kompetenz eines Hochleistungs-Offroaders und der Ästhetik einer sportlichen Oberklasselimousine.

The Touareg combines typical SUV-characteristics with a use of forms that makes its similarity to a passenger car obvious in many respects.
The high ground clearance, the large wheels and the design of the wheelhouses emphasise the robust look. Large-size air vents in the lower bumper area provide an intentional contrast to the upper radiator grill of the famous Volkswagen automobiles.
The Touareg design has been developed as a link between the high technical competence of a high-performance off-roader and the aesthetics of a sporty top range limousine.

MAN Lion's Coach/Lion's Top Coach/ RHC 414-/RHC 464-12 m/13,80 m, 2002

MAN / NEOMAN Bus GmbH, Salzgitter
Werksdesign: Stephan Schönherr (Leitung), Sven Gaedtke, Kenan Erdinc, Britta Hachenberg

Die Reisebusfamilie MAN Lion's Coach RHC 414/RHC 464 definiert einen Generationswechsel in der Reisefahrzeugpalette. Ein modulares Gestaltungskonzept sieht zwei Längen vor und wurde aus den Chassisbaugruppen und dem Baukastenkonzept des Lion's Star abgeleitet. Die Fahrzeugfamilie ist für unterschiedliche Komfortausstattungen sowie Fahrgast- und Kundenanforderungen im Fernreiseverkehr optimiert und maximiert den Raumkomfort. Stilelemente der aktuellen und der bisherigen Fahrzeuggeneration wurden aufgenommen oder neu interpretiert und flossen in die Gestaltungsgrundzüge ein. Eine ganzheitliche Formensprache verleiht dem High-Tech-Produkt einen sympathischen Ausdruck.

The MAN Lion's Coach RHC 414/RHC 464 range defines a change of generation in touring coaches. A modular design concept, derived from the chassis assemblies and body modules of the Lion's Star, provides for two lengths. The range of vehicles is optimised by various luxury interiors to meet the requirements of customers and passengers in long-distance travel, with a maximum of comfort. Stylistic elements from the current and previous vehicle generations have been drawn upon and reinterpreted as fundamental features of the design. A consistent language of form gives the high-tech product emotional appeal.

Mercedes-Benz LKW Actros Mega Space, 2002

DaimlerChrysler AG, Stuttgart
Werksdesign: DaimlerChrysler AG, Sindelfingen
www.mercedes-benz.com

Die Fahrerkabine des Actros Mega Space ist geprägt durch den Kühlergrill mit markanten, wuchtigen Rippen und Klarglas-Scheinwerfern. Ein aerodynamischer Feinschliff an der gesamten Kabine, den Kotflügeln, den Stoßfängern, der Bugschürze sowie den Windleitteilen optimiert die Umströmungs-Bedingungen am Fahrerhaus. Eine arbeits- und wohngerechte Ausgestaltung des Innenraums der Fahrerkabine hat u.a. positive Einflüsse auf das Wohlbefinden und die Gesundheit des Fahrers. Das modulare Cockpit mit einem Fahrerinformations- und Bediensystem ist an den jeweils spezifischen Einsatz angepasst. Besonderes Augenmerk erhielt ein modular gestaltetes Ablage-Konzept in allen Bereichen des Fahrerhauses.

The driver's cab of the Actros Mega Space is characterised by the radiator grille with its striking, massive ribs and the clear glass headlamps. Aerodynamic fine tuning of the entire cab, the wings, the bumpers, the apron and the streamlining parts optimises the airflow conditions. The design of the cab interior is appropriate to both working and living environments, with favourable effects on the health and wellbeing of the driver. The modular cockpit with its driver information and control system is adaptable to the needs of the specific haulage job. A feature worthy of special attention is the modular storage system in all areas of the cab.

Motorrad MZ 1000S, 2003

MZ Motorrad- und Zweiradwerk GmbH,
Zschopau-Hohndorf
Design: Naumann Design, München
www.muz.de
www.naumann-design.de

Die MZ 1000S ist sportlich gestaltet und strahlt Kraft und Energie aus. Das Design mit einer deutlichen Keilform und einem markanten Heck interpretiert klassische Designwerte des Unternehmens und kombiniert sie mit zukunftsorientierten Aspekten. Ein Serien-Zweizylinder-Reihenmotor ist leistungsstark, die Ergonomie der MZ 1000S spart Kraft während des Fahrens. Ein Doppelrohr-Brückenrahmen aus hochfestem Chrom-Molybdän-Stahlrohr (CMDT) ermöglicht gute Fahrleistungen. Die Schwingenlagerung ist als dünnwandiges, legiertes Feingussteil ausgeführt. Die Zweiarm-Cantilever-Schwinge ist aus einer hochfesten Aluminiumlegierung gestaltet und deshalb extrem steif.

The MZ 1000S is designed to look athletic and to project power and energy. The pronounced wedge shape and striking tail interpret the company's classical design features and combine them with futuristic aspects. The standard two cylinder in-line engine is powerful and the ergonomics of the MZ 1000S make riding effortless pleasure. A duplex tube bridge-type frame in high tensile chromium molybdenum steel provides for good performance. The swingarm bearing is a thin-walled, precision alloy casting. The double arm cantilever swingarm is made of a high tensile aluminium alloy and its therefore extremely rigid.

Motorrad R 1200 CL

BMW AG, München
Werksdesign: BMW AG
Design: Designteam der BMW Group
www.bmw.de

Die R 1200 CL hat eine luxuriöse Anmutung. Sie ist als Cruiser für die lange gemütliche Reise zu zweit konzipiert. Ein innovativer Heckrahmen nimmt das integrierte Koffersystem auf. Ein ergonomisch und aerodynamisch gestaltetes Kofferschließsystem zieht die Deckel fest zu, um die Wasserdichtigkeit zu garantieren. Die Soziushaltegriffe unterstreichen die Linienführung der Maschine. Eine im Windkanal entwickelte Verkleidung ermöglicht ein hohes Maß an Wind- und Wetterschutz und eine gute Ausleuchtung. Die Ausstattung integriert Features wie ein Stereo-Soundsystem mit CD-Spieler/Wechsler, beheizte Sitzbänke, einen elektronischen Tempomat, GPS, integrales ABS sowie einen Katalysator.

The R 1200 CL is luxurious in appearance. It is designed as a cruiser for long, comfortable journeys with a partner. An innovative rear frame accommodates the integrated baggage system. An ergonomically and aerodynamically designed closure system pulls the lid tightly shut to ensure that no water can enter the luggage. The passenger's handles emphasise the lines of the machine. A fairing developed in a wind tunnel provides a high degree of protection from wind and weather, and good lighting. The cycle has integrated features such as a stereo sound system with a CD player and changer, heated seats, an electronic cruise control, GPS, integrated ABS and a catalytic converter.

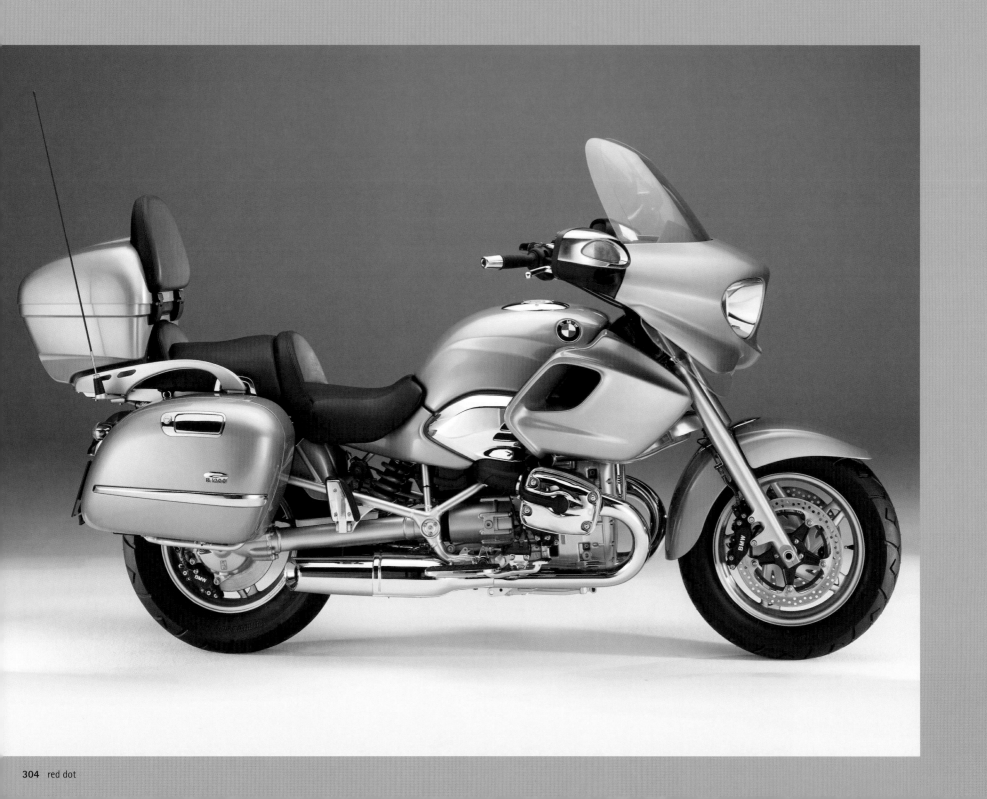

BMW Z4

BMW AG, München
Werksdesign: BMW AG
Design: Designteam der BMW Group
www.bmw.de

Der BMW Z4 ist ein Roadster, entworfen mit markanten Proportionen. Gestaltungsmerkmale sind eine lange Motorhaube sowie ein kurz gehaltenes Heck. Markant gestaltet sind plastisch sicht- und fühlbare, in sich gedrehte Flächen, Kanten, Rundungen und Einbuchtungen in schnellem Wechsel zwischen konkaven und konvexen Formen. Als erster offener BMW verfügt der Z4 über ein Faltdeck mit einer speziellen Faltungsart. Durch dieses spezielle Verfahren benötigt das Verdeck sehr wenig Platz und das vorderste Verdeckteil kann wie ein Deckel über den Stoff gelegt und bündig mit der Karosserie verriegelt werden. Ausgestattet ist der Z4 mit einer elektrischen statt hydraulischen Servolenkung.

The BMW Z4 is a roadster designed with striking proportions. The design features a long bonnet and short boot. The visibly intermingling surfaces, edges, curves and recesses create a rapid play of concave and convex forms. The Z4 is the first open BMW with a special folding mechanism for the soft top. With this special mechanism, the roof takes up very little space: the front part of the top can be laid over the fabric like a lid and fastened flush with the bodywork. The Z4 is equipped with electric rather than hydraulic power steering.

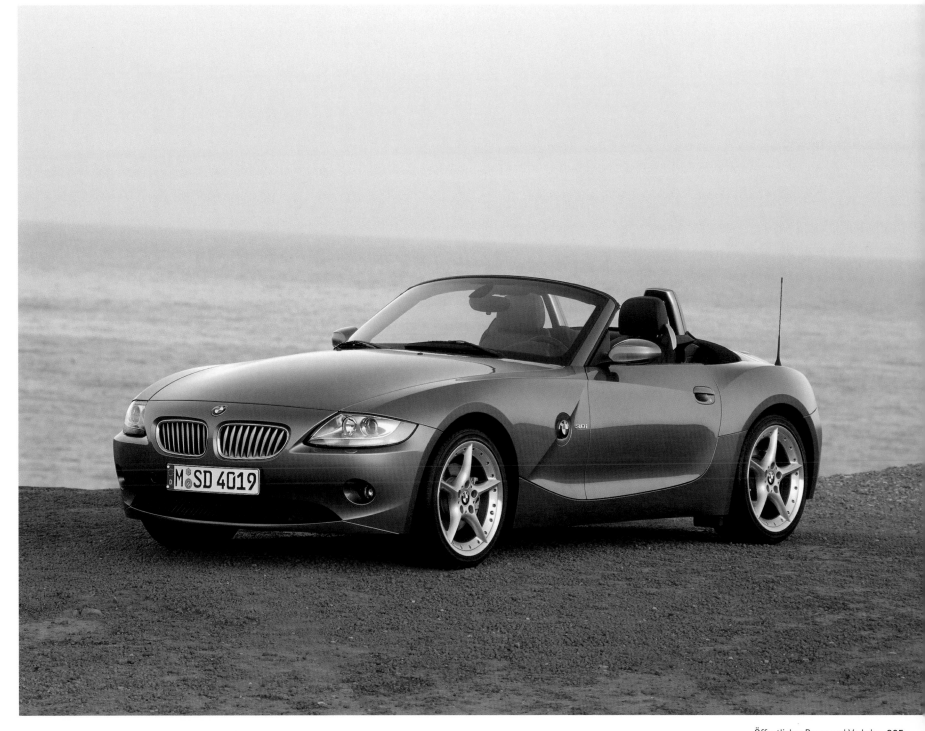

ProPrint 1000/2000/2000LS,
ProConsult 2000/2000 sitzend,
2001/2002

Wincor Nixdorf International GmbH,
Paderborn
Werksdesign: Bernd Kruse,
Udo Hesselbach
www.wincor-nixdorf.com

ProPrint erlaubt vielfache multimediale Inte-
grationsmöglichkeiten. Weitreichende Funk-
tionalitäten werden auf kleinster Stellfläche
angeboten, die leicht in die Architektur ein-
gefügt werden können. Eine ergonomische
Gestaltung sowie eine elegante Anmutung
animieren den Kunden, die vielfältigen
Angebote des Systems in Anspruch zu neh-
men. ProConsult 2000 ist konzipiert als Basis
für einen interaktiven und dialogorientierten
Einsatz und ermöglicht z.B. Videokonferen-
zen oder auch das Scannen von Dokumenten
mit Texterkennung. Um die Integration in
Selbstbedienungsbereiche zu erhöhen, ist
eine Frontload- und eine Rearloadvariante
verfügbar.

*ProPrint facilitates manifold multimedia
integration possibilities. Far-reaching
functionalities are offered on a particularly
small area, which can easily be inserted into
the architecture. An ergonomic design as well
as an elegant look encourages the costumer
to make use of this system's many offers.
ProConsult 2000 has been developed as
a basis for an interactive and dialogue-
orientated use and facilitates video
conferences and scanning documents
with character recognition. A front load
and a rear load version are available to
enable easy integration in self-service
areas.*

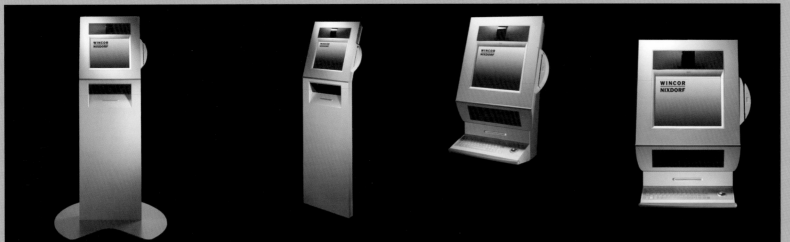

Certo, 2001/2002

Wincor Nixdorf International GmbH,
Paderborn
Werksdesign: Bernd Kruse,
Udo Hesselbach
www.wincor-nixdorf.com

Certo ist ein modulares Kiosk-Terminal, das
optimiert auf die Anforderungen der multi-
medialen Kundenansprache ausgerichtet
werden kann. Neben allen Facetten der Kom-
munikation integriert Certo die möglichen
Multimedia-Komponenten, von der Eingabe
per Touchscreen über ein Soundsystem bis
hin zu einem Belegdrucker. Auf diese Weise
können beliebige Anwendungen realisiert
werden. Certo ist gestaltet mit geringen
Abmessungen und einer attraktiven Anmu-
tung und eignet sich deshalb besonders für
Standorte wie Einkaufszentren sowie Einzel-
handels- oder Bankfilialen. Certo ist in den
Installationsvarianten Stand-, Tisch- und
Wandmodell verfügbar.

*Certo is a modular kiosk terminal, which
can be optimally adjusted to the multimedia
channels used by its customers. Apart from
all facets of communication, Certo integrates
the possible multimedia components, from
entering data via touch screen to a sound
system and the printing of receipts. Thus, any
kind of application can be realised. Certo has
a small and attractive design and is therefore
particularly suitable for locations such as
shopping malls, retail or bank branches.
Certo is available as a floor, table or wall
installation version.*

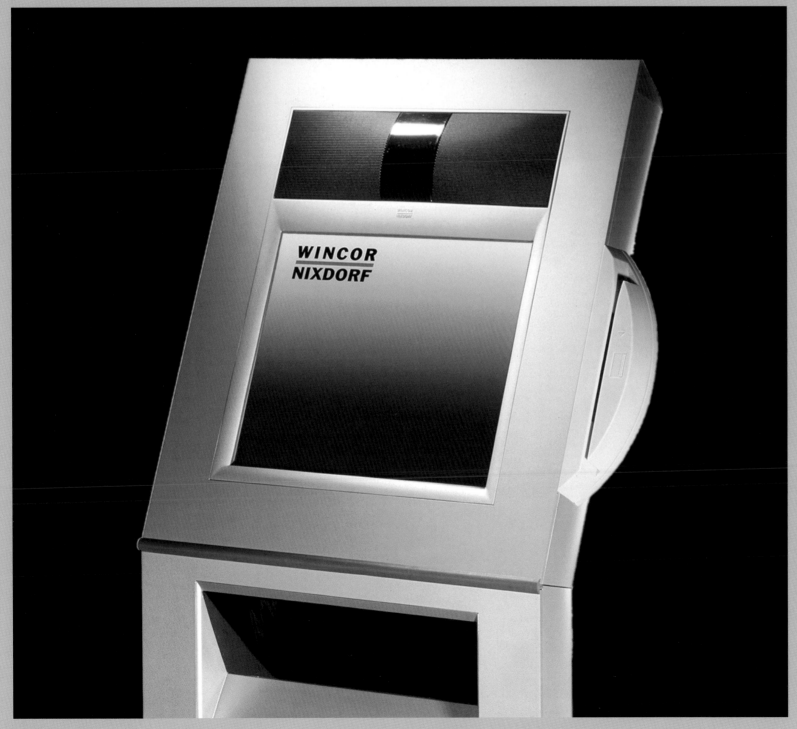

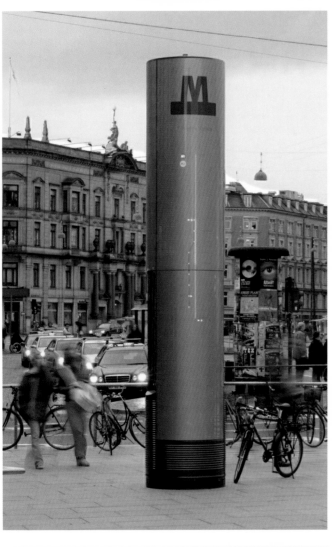

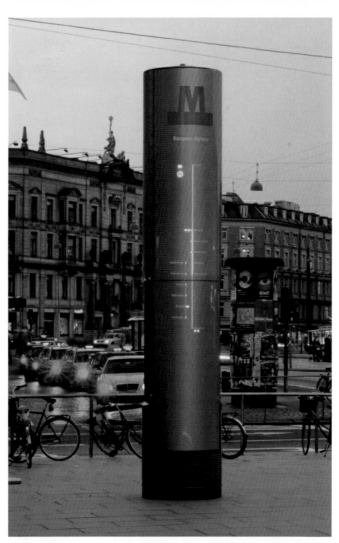

Landmark for the Metro of Copenhagen, 2002

Ib Andresen Industries, Langeskov, Dänemark
Design: Holscher Industriel Design, Kopenhagen, Dänemark

Die „Landmark" für die Kopenhagener Metro soll als lebendiges Element im Stadtbild erlebbar sein. Sie dient der Vermittlung der Fahrplan-Zeiten, der Informationen zu den Dienstleistungen der Metro und des Metro-Logos. Sie will aber auch die Stadtatmosphäre durch das Wechselspiel von Tages- und Nachtbeleuchtung rund um die Uhr wiedergeben und erlebbar machen. Bei Tageslicht erscheint die „Landmark" als stahlgraue Säule mit winzigen blauen Punkten, die man nur aus unmittelbarer Nähe wahrnimmt. Die Säule ist fünf Meter hoch und hat einen Durchmesser von einem Meter. Sie reflektiert den umgebenden Stadtraum in weichen Konturen. Nachts erstrahlt sie als leuchtendes Objekt mit einem bläulichen Schimmer.

The landmark for the Copenhagen Metro is intended to be a living part of the urban landscape. It presents timetables, information on the services of the Metro, and the Metro logo. Furthermore, it reflects the atmosphere of the city twenty-four hours a day with its interplay of day and night lighting. In daylight, the landmark appears as a steel-grey column with tiny blue dots which are only seen from close up. The column is five metres high and has a diameter of one metre. It reflects the urban surroundings in its soft contours. At night, it becomes a bright shining object with a blue sheen.

Wall-Vitrine Screen, 2002

Wall AG, Berlin
Design: ION industrial design Berlin, Berlin
www.wall.de
www.iondesign.de

Die Wall-Vitrine Screen ist als Informations-, Kommunikations- und Werbeanlage vor allem für den Einsatz im Innenbereich gestaltet worden. Sie kann an einer Wand, einer Säule oder frei stehend montiert werden. Optische Wirkung erzielt sie durch eine schmale Bauweise, auch mit Wechslertechnik. Plakate im City-Light-Format (4/1) werden hinter Glas sauber und geschützt, hinterleuchtet, einzeln oder im Wechsel von bis zu drei Motiven präsentiert. Die Gestaltung der Rahmen aus hochwertigen Aluminium-Strangpressprofilen sowie die Verwendung von Grauguss für die Füße schaffen einen hohen Grad an Langlebigkeit. Die Leistungsaufnahme erreicht einseitig ohne Wechsler 240 Watt, mit Wechsler 640 Watt.

The Wall-Vitrine Screen is designed as an information, communication and advertising system specifically for indoor areas. It can be mounted on a wall, on a column or set up as a free-standing unit. It achieves its visual effect with its slim design, even with a poster changer. Posters in city light format (4/1) are presented individually or with up to three alternating motifs, backlit and clean and protected behind glass. The design of the frames in high-quality cast aluminium sections and the use of grey cast iron for the feet ensure excellent durability. The power consumption reaches 240 Watts with a single display, and 640 Watts with a changer.

Wall-Vitrine Case, 2002

Wall AG, Berlin
Design: ION industrial design Berlin, Berlin
www.wall.de
www.iondesign.de

Die Wall-Vitrine Case erzielt ihre optische Wirkung durch eine schmale Bauweise und dezent beleuchtete Seitenflächen. Ihre Leistungsaufnahme erreicht ohne Wechsler 260 Watt, mit Wechsler 660 Watt.

The Wall-Vitrine Case achieves its visual effect with a slim design and discreetly illuminated side surfaces. Its power consumption reaches 260 Watts without a changer, and 660 Watts with a changer.

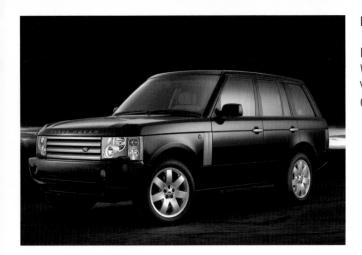

Range Rover, 2002

Land Rover, Lighthorne, GB
Werksdesign
Vertrieb: Land Rover Deutschland
GmbH, Schwalbach/Ts.

Der Range Rover vereint klassisches Design mit einer High-Tech-Ausstattung. Seitliche Lufteinschlüsse sowie auffällige Front- und Heckscheinwerfer bilden eine markante Formensprache. Weitere Merkmale sind eine Motorhaube mit charakteristischen Außenkanten, eine horizontal geteilte Heckklappe und eine vertikal aufstrebende Frontpartie. Der Offroader ist erhältlich mit einem 4,4-Liter-V8-Benzinmotor mit 210 kW/286 PS und einem 3,0-Liter-Reihensechszylinder-Turbodiesel (130 kW/177 PS) mit Common-Rail-Technik.

The Range Rover combines classical design with high-tech fittings. Air intakes at the side and prominent headlamps and tail lamps create a striking language of form. Further features include the bonnet with its characteristic edges, a horizontally split tailgate and a vertically surging front. The offroader is available with a 4.4 litre V8 petrol engine producing 210 kW/286 HP, or a 3.0 litre inline six cylinder turbo diesel (130 kW/177 HP) with Common Rail technology.

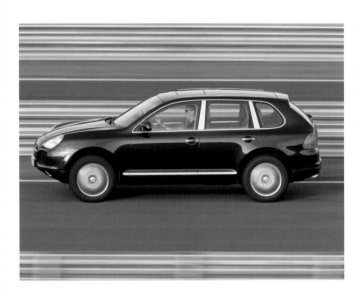

Cayenne Turbo, 2002

Dr. Ing. h.c. F. Porsche AG, Stuttgart
Werksdesign: Dr. Ing. h.c. F. Porsche AG
– Style Porsche
(Harm Lagaam, Stephen Murkert),
Weissach

Die Gestaltung des Cayenne Turbo überträgt typische Porsche-Formen und -Charakterzüge auf ein fünftüriges Sport Utility Vehicle und kombiniert die Aspekte Sportlichkeit und Funktionalität. Tief skulpturierte Lufteinlässe im Bug lehnen sich an die Gestaltung eines 911 an, die Lamellen sind ähnlich wie bei einem Porsche Turbo. Das Bug-Unterteil weist einen tief geformten unterfahrschutzähnlichen Charakter auf, begrenzt seitlich von Bremsluftkühlungseinlässen.

The design of the Cayenne Turbo applies typical Porsche forms and features to a five door Sports Utility Vehicle, and combines the aspects of dynamism and functionality. Deeply sculptured air intakes in the nose echo the design of a 911, and the vanes are similar to those on a Porsche Turbo. The underside of the nose has the character of a deeply formed stone guard, demarcated on the sides by air intakes for brake cooling.

20 Zoll Cayenne SportTechno Rad, 2002

Dr. Ing. h.c. F. Porsche AG, Ludwigsburg

Das 20 Zoll Cayenne SportTechno Rad ist ein einteiliges Leichtmetallrad im 5-Speichen-Design für den Porsche Cayenne. In anderen Rad-Dimensionen ist es in analoger Gestaltung auch für die Porsche Sportwagen erhältlich. Die Speichen wurden so gestaltet, wie sie dem menschlichen Auge erscheinen würden, wäre das Rad in Bewegung. Zusätzlich sind die Speichen bis an den Rand gezogen, wodurch das Rad optisch sehr groß wirkt. Durch klare Linien ist das 20 Zoll Cayenne SportTechno Rad leicht zu pflegen.

The 20 inch Cayenne SportTechno wheel is a single piece alloy wheel in 5 spoke design for the Porsche Cayenne. Similarly designed, but in other dimensions, it is also available for the Porsche sports cars. The spokes are designed to look as they would appear to the human eye if the wheel were in motion. They are additionally extended out to the rim, making the wheel appear even larger. With its clear lines, the 20 inch Cayenne SportTechno wheel is easy to clean.

**Wall Recycling-Behälter
Wall-Re-Box, BY Typ, 2002**

Wall AG, Berlin
Design: Prof. Josef Paul Kleihues, Berlin
www.wall.de
www.kleihues.com

Der Recycling-Behälter Wall-Re-Box dient der Sammlung wiederverwertbarer Abfallstoffe. Die verwendeten Materialien Aluminium, Edelstahl und Glas haben eine ästhetische Anmutung und sind langlebig. Der Recyclingbehälter gehört zur Produktfamilie Streetline. Er besteht aus zwei Grundelementen, der Außenverkleidung und dem eigentlichen Sammelbehälter. Die Plakatvitrinen wirken dem „wilden Plakatieren" und Graffitis entgegen.

The Wall-Re-Box recycling bin is used to collect recyclable waste. The materials used - aluminium, stainless steel and glass - are durable and contribute to its aesthetic appearance. The recycling container belongs to the Streetline product line. It consists of two basic elements, the outer shell and the actual collection container. The poster display cases counteract illegal placarding and graffiti.

Intelligente Wartehalle, 2001

Wall AG, Berlin
Design: GK Sekkei, Tokio, Japan
www.wall.de
www.gk-design.co.jp

Die Intelligente Wartehalle modernisiert den Öffentlichen Personennahverkehr, indem sie Internet und E-Commerce auf die Straße bringt. Sie macht Wartezeiten attraktiver. Die Innovation ist auf eine natürliche Energiegewinnung ausgerichtet und mit einem Solardach ausgerüstet. Der e-info-Terminal mit Touchscreen bietet neben einem öffentlichen Telefon eine Notruf-Funktion sowie allgemeine und aktuelle Informationen zur Stadt.

The intelligent waiting room modernises public transport by introducing Internet and e-commerce to the streets. It makes waiting periods more attractive. Public spaces, and bus stops in particular, are enhanced. This innovation is orientated towards natural energy sources and equipped with a solar roof. The e-info terminal with touchscreen provides not only a public telephone with emergency call function but also general and current information on the city.

Faltbares Kartonhaus, 2002

Flatz Verpackungen-Styropor GmbH,
Lauterach, Österreich
Design: Oskar Leo Kaufmann, Dornbirn,
Österreich
Vertrieb: Arch. Di Oskar Leo Kaufmann
Ziviltechniker GmbH, Dornbirn,
Österreich
www.olk.cc
www.flatz.com

Das Kartonhaus ist eine Antwort auf die Armutsprobleme von heute. Sponsoren tragen die Herstellungs- und Verteilungskosten der Kartonhäuser, die an Obdachlose verschenkt werden. Als Gegenleistung dürfen sie an den Außenflächen für ihre Produkte werben. Das Kartonhaus verleiht dieser primitivsten Form der Behausung eine architektonische Qualität. Es ist handlich und leicht tragbar. Die Wände haben eine Stärke von ca. 0,7 cm. Der Boden, auf dem zusätzliches Isoliermaterial oder eine Polsterung angebracht werden kann, bietet einen bequemen Schlafplatz für einen Erwachsenen.

The cartonhouse is an answer to today's poverty problems. Sponsors pay the production costs for a free cartonhouse to be given away to homeless people. In return they are able to advertise their product on the surface. The cartonhouse gives the most primitive form of housing an architectural appeal. Consequently it is easy to handle and to carry. The walls are about 0.7 cm thick. One adult can sleep comfortably in it since it has a floor which could have an additional insulation or cushion.

Gutes Industriedesign und spektakuläre Auftritte
Good industrial design and spectacular performances

Im Bereich „Handel und Messen" zeigt sich regelmäßig die aktuelle Auffassung einer Ästhetik und Prägnanz für die Verkaufsförderung. Denn hier stellt sich die Peripherie der Produkte der Zukunft dar. In diesem Jahr definiert sich der Trend zwischen einem klassisch sauberen Industriedesign mit spezifischer Produktästhetik bei den Produkten für die Verkaufsförderung und spektakulären neuen Konzepten für Messeauftritte. Produkte wie Stelen und Displays sind durch eine gut gestaltete Funktionalität in der Lage, sich vor Ort in jede Art der Verkaufsförderung einzufügen und dabei ihre Qualität zu vermitteln. Die Messeauftritte im diesjährigen red dot award: product design inszenieren die Produkte spektakulär oder prägnant und fesseln die Phantasie des Betrachters etwa durch Raumverschiebungen und den Wechsel der Betrachtungsebenen. Dabei wird der Begriff des Raumes durch den Aspekt der Bewegung unter verschiedenen Vorzeichen neu interpretiert. Diese Konzepte erreichen eine innovative Optik, und auch die Grafik zieht die Jury in ihren Bann. Es entsteht eine dreidimensionale Kommunikation der Marke. Innovativ ist dabei die architektonische und gestalterische Umsetzung der Marken im Raum. Es seien, so die Jury, überaus gelungene Beispiele für die Tatsache, dass neue Konzepte auch einen emotionalen Mehrwert schaffen und in der Lage sind, sich dadurch dem Betrachter einzuprägen.

In the "commerce and trade fairs" category, *the current attitude to aesthetics and presentation for sales promotion is regularly revealed. For this is where the product peripherals of the future go on show. This year, the trend moves between a classically clear industrial design with specific product aesthetics for the products for sales promotion, and spectacular new concepts for trade fair presentations. Products like stands and displays with their well designed functionality are capable of blending in with any kind of sales promotion on site and at the same time projecting their own quality. The trade fair presentations in this year's "red dot award: product design" provide a spectacular, striking setting for the products and capture the observer's imagination with spatial shifts and changes in viewing levels. Using motion, the concept of space is reinterpreted in many ways. These concepts achieve an innovative visual impression, and the graphics also cast a spell on the jury. The result is three-dimensional communication of the brand, with the innovative architectural and creative presentation of the brands in space. These are thoroughly successful examples of how new concepts can create added emotional value and in so doing catch the observer's attention.*

Werner Aisslinger
Deutschland

Ubald Klug
Frankreich

Volker Staab
Deutschland

Handel und Messen
Commerce and trade fairs

Messeauftritt Lamborghini IAA 2001

Design: KMS Team, München
Architektur: Schmidhuber + Partner, München
www.kms-team.de
www.schmidhuber.de

Der Messestand von Lamborghini ist als sakraler Raum konzipiert. Die Fahrzeuge haben den Stellenwert von Kultgegenständen, die Ausstellungsfläche ist umzäunt, die Besprechungsräume befinden sich uneinsehbar im inneren Bereich. Die baulichen Elemente wirken kompakt und mächtig wie stilisierte Megalith-Gebilde, die beherrschende Farbe ist Schwarz. So entsteht der Gesamteindruck einer archaischen Kultstätte, die Erhabenheit und Unnahbarkeit ausstrahlt. Als strukturbildende Elemente dienen scharfkantige schwarze Quader aus mattgeschliffenem Stahlblech, die durchgehend rechtwinklig angeordnet sind. Die Ausstellungsfläche ist ebenfalls aus Stahl, darauf befinden sich lediglich zwei Fahrzeuge und ein Motorblock. Abgeleitet vom Firmenwappen sind als einzige zu verwendende Farben Schwarz und Gelb festgelegt.

The Lamborghini trade fair stand has been designed as a sacred space. The vehicles appear like cult objects. The exhibition space is fenced in and the conference rooms are situated invisibly in the inner area. The structural elements look compact and mighty as stylised megaliths. Black is the dominant colour. Thus, the overall impression is that of an archaic cult place, which radiates sublimity and unapproachability. Black, sharp-edged cubes made of ground sheet steel, which are arranged in right angles to each other, form the structure. The exhibition area is also made of steel, displaying only two vehicles and an engine block. Following the company's code of arms, the only colours used are black and yellow.

Messestand Blome, 2002

Hubert Blome GmbH & Co. KG,
Sundern-Stockum
Design: sieger design (Michael Sieger),
Sassenberg
www.sieger-design.com

Der Messestand Blome wurde als anspruchs-
voller Markenauftritt für die Heimtextil-
messen 2002/2003 entwickelt. Er soll in
Form und Funktion die Weichen für eine
designorientierte Weiterentwicklung der
Marke setzen und den Qualitätsanspruch der
Marke kommunizieren. Die Standarchitektur
ist klar und geometrisch abgezirkelt. Trotz
offener Seitenflächen, die aus jeder Perspek-
tive den Blick auf die Stilgarnituren ermög-
lichen, wirkt die Gesamtfläche in sich
geschlossen – als ein edler, lichtdurchflute-
ter Raum in Grautönen, der zum Betrachten
und Verweilen einlädt. Ein großzügiger, in
Lila gestalteter Launch-Bereich betont die
edle und entspannte Anmutung.

*The Blome trade fair stand has been developed
as a demanding brand presentation for the
textile trade fair 2002/2003. Its form and
function is supposed to set the course for
the brand's design-oriented development
and communicate the brand's high quality
standards. The stand's architecture has a clear
and geometric design. Despite the open side
areas, which enable the visitor to have a look
at the collections from every perspective, the
whole area seems to be closed in itself - as a
noble room in shades of grey flooded by light,
which invites to observe and linger. The
spacious launch area designed in purple has
a noble and relaxed appearance.*

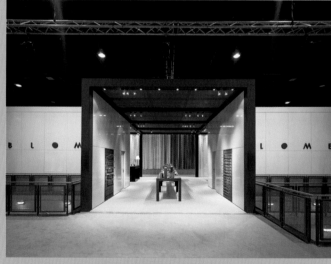

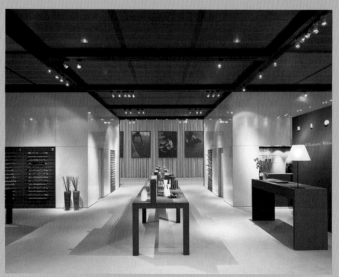

Messestand Moses, 2002

GfG/Gruppe für Gestaltung GmbH,
Bremen
Design: GfG/Gruppe für
Gestaltung GmbH, Bremen
www.gfg-bremen.de

Für das EU-Projekt Moses/Car-Sharing wurde
eine umfassende Kommunikationsstrategie
entwickelt, der Messestand nimmt hier eine
zentrale Rolle ein. Das mobile Messesystem
ermöglicht einen aufmerksamkeitsstarken
Auftritt auf Fachtagungen und Konferenzen.
Das System besteht aus zwei klappbaren
Informationsstelen (Text und TFT-Display),
einem Tresen und einem Touchscreen-Termi-
nal als interaktivem Element. Der Stand ist
funktional im Transport sowie im Auf- und
Abbau.

*A comprehensive communication strategy
has been developed for the Moses/Car-
Sharing EU-Project - the trade fair stand
plays a central role in it. The mobile trade
fair system enables an eye-catching
appearance at specialist seminars and
conferences. The system consists of two
collapsible information steles (text and
TFT display), a counter and a touch screen
terminal as an interactive element. The stand
is highly functional and can thus be easily
transported, set up and dismantled.*

Werbedisplay, 2002

Eye Shot-Elements, München
Design: Frank A. Vessella, München
www.eyeshot-elements.com

Eye Shot-Elements sind modulare, aus hoch-
wertigem Kunststoff im industriellen Tief-
ziehverfahren hergestellte Einzelelemente,
die mit einer Folie bezogen und magnetisch
an einer Trägerwand befestigt werden. Die
elektronischen Bilddaten werden mit einem
speziellen Verfahren berechnet, um einen
fließenden Übergang von einem Element auf
das nächste zu erreichen. Durch eine paten-
tierte Technologie ist jedes Eye Shot-Ele-
ment auf seiner Rückseite fest mit einer
Metallplatte verbunden, mit deren Hilfe die
einzelnen Elemente an einem an der Träger-
wand montierten Magneten befestigt
werden.

*Eye Shot-Elements are modules, which are
made of high-quality plastic by the industrial
deep-drawing method. They are coated with
a film and are mounted to a carrier wall with
the help of magnets. The electronic graphic
data is processed by a special method to
enable a fluid transition from one element to
the next. Due to a patented technology, every
Eye Shot-Element is connected to a metal
plate, with which the single elements can be
fastened to a magnet mounted to a carrier
wall.*

Ästhetik und patientenorientierte Funktionalität
Aesthetics and patient-orientated functionality

Gibt es klar erkennbare Trends im Bereich „Medizin und Rehabilitation"? Ist doch dieser Bereich traditionell nicht so schnelllebig wie andere Bereiche des red dot award: product design. Wichtig bei der Gestaltung sind hier vor allem psychologische Aspekte der Patienten wie Angst und das Bedürfnis nach Sicherheit. Der Trend liegt wesentlich in einem zunehmenden Bewusstsein der Bedeutung guten Designs und einer gelungenen Anpassung an die ökonomischen Bedingungen. Für die Juroren Kenneth Grange, Wolfgang K. Meyer-Hayoz und Bruno Sacco zeigt sich durchweg eine eindeutige Entwicklung hin zu ästhetisch ansprechendem Design mit zeitgemäßen Materialien. Bewährte Designkriterien spielen eine immer größere Rolle, und die Gestaltung ist in der Lage, das Verhältnis der funktionalen und der ästhetischen Ebene neu zu bewerten. Für den Juror Bruno Sacco entsteht dabei ein hohes Maß an spezifischer Ethik der Gestaltung. Die Maschinen aus dem Medizinbereich haben ein hohes Gestaltungsniveau und ermöglichen einen reibungslosen medizinischen Alltag. Die Maschinen und Arbeitsplätze entsprechen nahezu allen Kriterien des Wettbewerbs: Man kann beispielsweise an die Geräte gut herantreten und sie sind leicht zu säubern. Innovationen gibt es auch bei Hilfsmitteln für behinderte Menschen. Durchdachte und gut gestaltete Produkte bieten neue Lösungsansätze und geben neue Impulse etwa für den Zugang Blinder zur aktuellen Computertechnologie. Ästhetische Produkte sind immer auch Ausdruck einer Ästhetik des gestalterischen Denkens. Im Sinne der Jury zeigt sich eine solche bei einer Vielzahl der Produkte aus Medizin und Rehabilitation.

Are there any clearly discernible trends in the field of "medicine and rehabilitation"? Is not this area traditionally less ephemeral than other categories in the "red dot award: product design"? The important factors in design here are above all psychological aspects related to the patients, such as anxiety and the need for security. The trend can predominantly be found in an increasing consciousness of the significance of good design and successful adaptation to economic conditions. The jurors, Kenneth Grange, Wolfgang K. Meyer-Hayoz and Bruno Sacco, recognise a clear development towards aesthetically appealing design with contemporary materials throughout. Tried and tested design criteria are playing an ever greater role, and the design reassesses the relationship between the functional and aesthetic levels. In the view of juror Bruno Sacco, this creates a high ethical standard in the design. The machines for medical applications have a high level of design and facilitate smooth day to day medical care. The machines and workplaces fulfil nearly all the criteria of the competition: they are for example easily accessible and easy to clean. There are also innovations among the aids for handicapped people. Well thought-out and well designed products offer new solutions and provide new impetus, for instance for access to modern computer technology by the blind. Aesthetic products are always an expression of creative thinking. In the jury's view, this becomes apparent in a large number of the products for medicine and rehabilitation.

Bruno Sacco
Deutschland

Wolfgang K. Meyer-Hayoz
Schweiz

Kenneth Grange
Großbritannien

Medizin und Rehabilitation
Medicine and rehabilitation

Ultraschall–Scaler
Piezon® Master 600, 2002

EMS SA, Nyon, Schweiz
Design: Neumeister Design, München
Vertrieb: EMS GmbH, München
www.ems-dent.com
www.neumeisterdesign.de

Der Piezon Master 600 ist ein neu entwickeltes Ultraschallgerät zum Entfernen von Zahnstein und harten Belägen in der zahnärztlichen Praxis. Mit rund 30000 Schwingungen pro Sekunde, angetrieben nach dem piezokeramischen Prinzip, trägt die Spitze kontrolliert und dosiert Beläge ab, auch zwischen den Zähnen und dem Zahnfleisch. Die präzise Bewegung der Spitze sorgt für eine praktisch schmerzfreie Behandlung. Ein feiner Wasserspray – wahlweise mit einem Desinfektionsmittel – spült den Behandlungsbereich, reduziert schädliche Keime und sorgt für einen angenehmen Geschmack. Das Gehäuse des Piezon Master 600 ist nach hygienischen und ergonomischen Gesichtspunkten gestaltet. So ist die Geräteoberfläche zur leichten Reinigung und Desinfektion glatt und frei von unzugänglichen Kanten und Winkeln. Das geringe Gewicht des Handstücks und die ausbalancierte Gewichtsverteilung ermöglichen ein ermüdungsfreies und sicheres Arbeiten.

The Piezon Master 600 is a newly developed ultrasound device for dentists for removing tartar and hard plaque. With approximately 30,000 oscillations per second, driven by the piezo ceramic principle, the tip removes plaque easily, also between the teeth and the gums. The tip's precise movement provides a nearly painless treatment. A fine water jet – optionally with a disinfectant – rinses the area of treatment, reduces the number of harmful germs and provides a pleasant taste. The housing of the Piezon Master 600 has been designed according to hygienic and ergonomic criteria. Thus, the device surface is smooth and free of inaccessible corners and edges ensuring easy cleaning and disinfection. The light and well balanced handpiece provides for relaxed and save treatment.

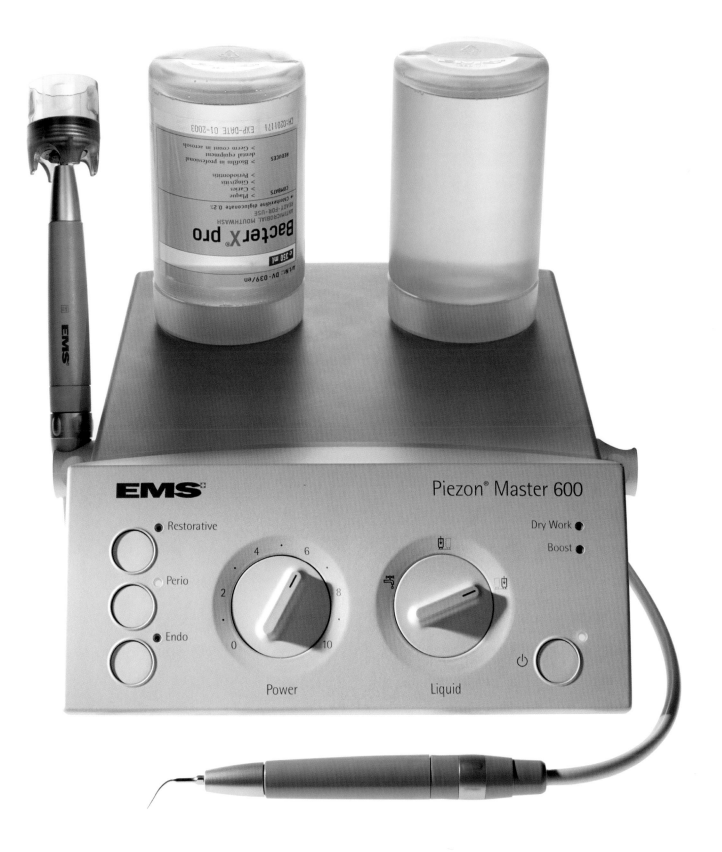

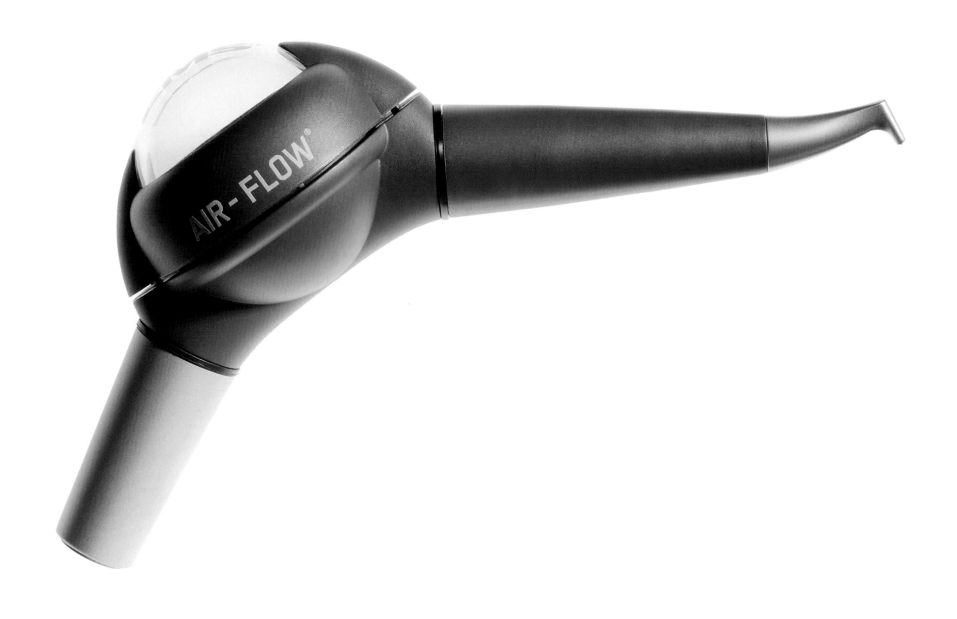

**Zahnreinigung/Mundhygiene
AIR-FLOW® handy 2, 2002**

EMS SA, Nyon, Schweiz
Design: product soul, Nürnberg
Vertrieb: EMS GmbH, München
www.ems-dent.com
www.productsoul.com

Schöne weiße Zähne strahlen Lebensfreude und Energie aus und gelten als wichtiges Statussymbol. Hintergrund der Gestaltung des AIR-FLOW handy 2 ist, dass Zahnbeläge und Zahnverfärbungen nicht nur einen optischen Makel darstellen, sondern dass optimale Pflege auch Gesundheitsprophylaxe für die Zähne bedeutet. Bei dem ästhetisch und funktional gestalteten AIR-FLOW handy 2 trifft sich ein Gemisch aus Luft und modifiziertem Natriumbikarbonat mit einem Wasserstrahl zur schnellen und schmerzlosen Entfernung von Plaque und Zahnbelägen. Durch diese Gestaltung ist eine professionelle Zahnreinigung nicht schmerzhaft, sondern wohltuend und an der Sauberkeit der Zähne nachvollziehbar.

Beautiful white teeth radiate zest for life and energy and are regarded as an important status symbol. The design of the AIR-FLOW handy 2 is based on the fact, that plaque and tooth discolouring are not only a visual stigma, but that optimised care can also be health prophylaxis for teeth. The aesthetically and functionally designed AIR-FLOW handy 2 combines a mixture of air and modified sodium bicarbonate with a jet of water to facilitate a quick and painless removal of plaque. Due to this design, a professional cleaning of teeth is not painful, but pleasant and the positive effects can be seen on the teeth.

**Reha-Kinderwagen Kimba Spring,
2002**

Otto Bock Healthcare GmbH,
Duderstadt
Werksdesign: Katja Faust,
Gregor Horacek
www.ottobock.de

Mit einer zum Patent angemeldeten Federung reduziert Kimba Spring effektiv schädliche Stoßbelastungen. Die Gestaltung mit einer bunten, offen präsentierten Sitzfederung bietet ästhetische wie auch technische Vorteile. Die Sitzfederung kann individuell auf unterschiedliche Körpergewichte eingestellt werden, verschiedene Pelotten- und Fixationssysteme optimieren die Positionierung des Kindes. Das Gestaltungskonzept folgt der ganzheitlichen Philosophie einer Gleichberechtigung von hochwertiger Gestaltung und medizinischer Indikation. Mobilität und richtiges Sitzen in allen Alltags-Situationen stehen im Mittelpunkt. Funktion und elegante Linienführung gehen mit geschwungenen Rahmenrohren und einem gestalterisch integrierten Faltmechanismus eine attraktive Symbiose ein. Kommuniziert wird Offenheit statt Stigmatisierung.

With its new kind of suspension with patent pending, Kimba Spring effectively reduces harmful shocks. The design, which openly displays the seat suspension, offers aesthetic as well as technical advantages. The seat suspension can be individually adjusted for different weights. Different pelotte and fixation systems optimise the positioning of the child. The design concept follows a holistic philosophy of equal rights of high-quality design and medical indication. Mobility and correct sitting in everyday situations are the main focus. Together with curved frame tubes and a folding mechanism which has been integrated into the design, function and elegant lines form an attractive symbiosis. The design communicates openness instead of stigmatisation.

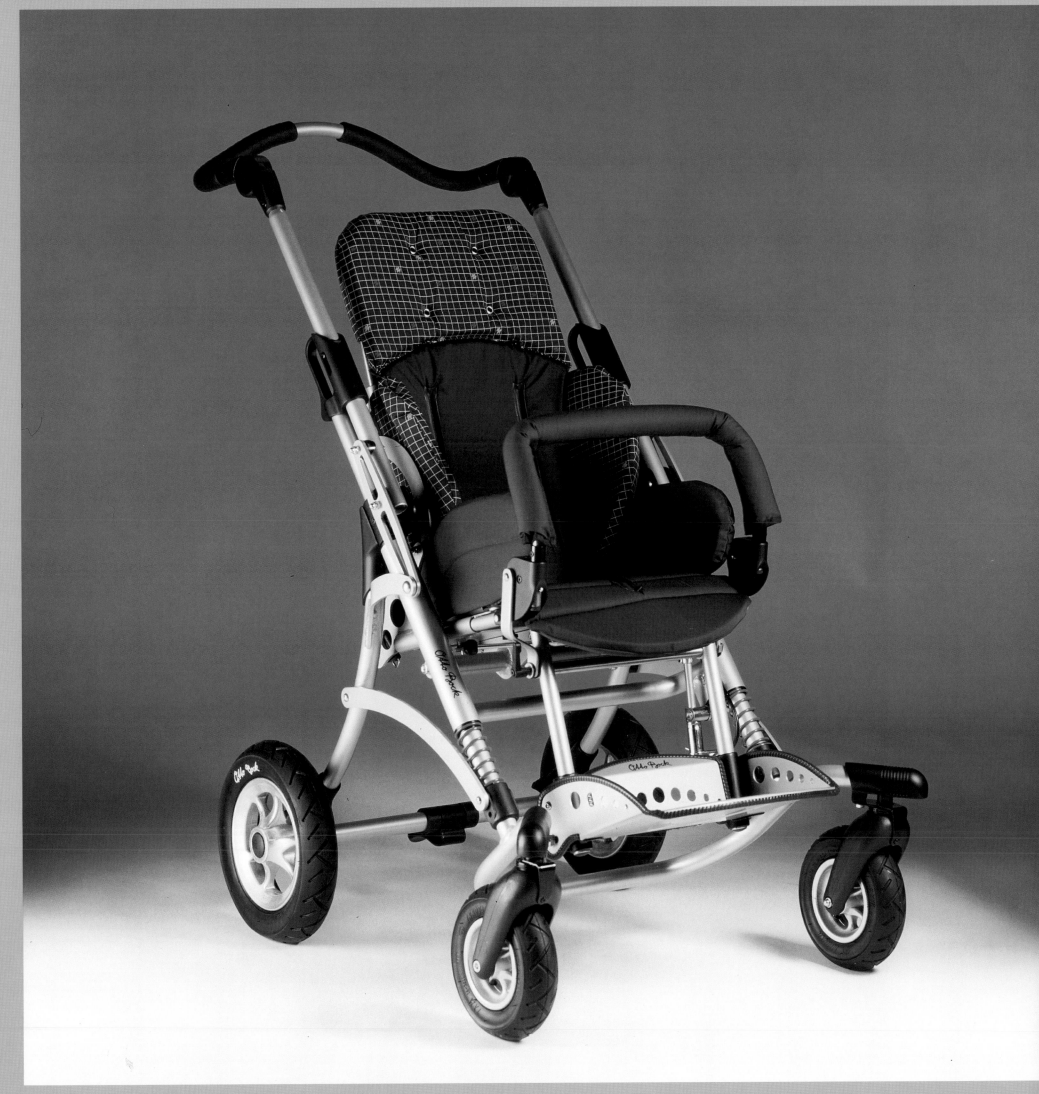

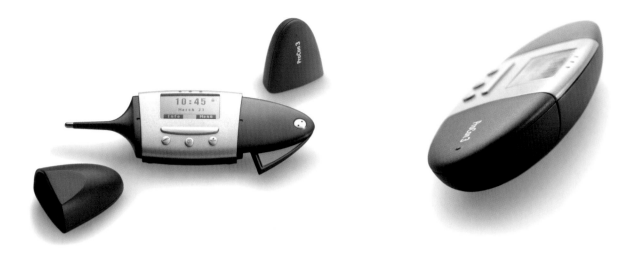

ProCon 3, 2003

Oneworld Lifestyle Products AG,
Zug, Schweiz
Design: DESIGN 3 Produktdesign
(Sabine Schober, Wolfgang Wagner,
Anna Büchin), Hamburg
www.oneworld-products.de
www.design3.de

ProCon 3 ist ein innovatives Gerät zur
Bestimmung des Fruchtbarkeitsstatus im
Zyklus der Frau. Ein integrierter Minicompu-
ter wertet die Ergebnisse dreier bewährter
Messmethoden (Basaltemperatur, Kalender-
methode, Speicheltest) aus und gibt eine
präzise Vorhersage für den folgenden Tag.
Geeignet ist ProCon 3 für die natürliche
Familienplanung ebenso wie zur Ermittlung
des idealen Empfängnis-Zeitpunkts. Ein nut-
zerfreundliches Interface bedingt eine siche-
re Bedienung. Für eine komfortable Anwen-
dung sorgen eine integrierte Uhr mit Weck-
funktionen, verschiedene Sprachen und
eine Tastensperre. Eine klare, geschlossene
Gehäusegestaltung schützt die Komponenten
Thermometer und Mikroskop und vermittelt
Funktionalität und Hochwertigkeit.

*The ProCon 3 is an innovative device for
determining the fertility status during a
woman's period. An integrated mini
computer evaluates the results of three
proven measuring methods (basal
temperature, calendar method, saliva test)
and makes a precise prognosis for the
following day. ProCon 3 is suitable for natural
birth control as well as for determining the
ideal time of conception. A user-friendly
interface ensures an easy use. An integrated
clock with alarm, a variety of languages and
a key lock guarantee a comfortable use. A
clear, closed design of the casing protects the
thermometer and microscope and conveys
functionality as well as high quality.*

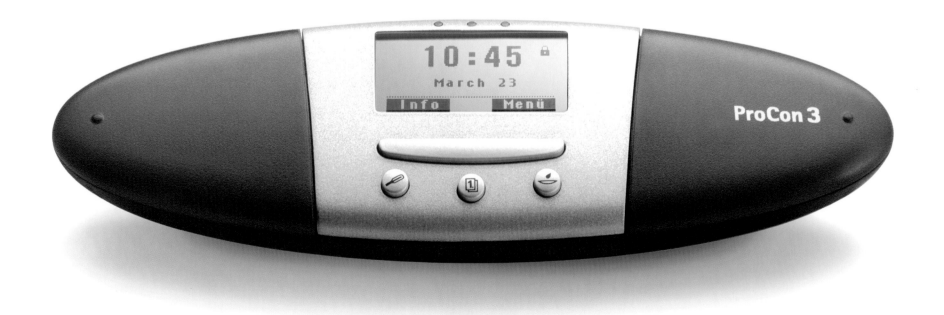

Säulenwaage seca 798, 2002

seca Vogel & Halke GmbH & Co., Hamburg
Design: Hebel Design, Hamburg
www.seca.com

Die klar gestaltete Säulenwaage seca 798 ist mit einem integrierten Messstab in Statometer-Ausführung ausgestattet. So können Körpergewicht und Größe geichzeitig ermittelt werden. Sie kann bis 160 kg in 200-g-Schritten oder wahlweise auch in Pounds (lbs.) wägen. Eine Stimmgabel-Sensorik garantiert präzise Messergebnisse und reduziert den Energieverbrauch. Über den integrierten Teleskop-Messstab kann die Körpergröße bis auf 1 mm genau bestimmt werden.

The clearly designed seca 798 column scales are equipped with an integrated statometer measuring rod. Thus, bodyweight and height can be measured simultaneously. They can measure up to 160 kg in 200 g intervals or alternatively in pounds (lbs.). A fork sensor guarantees precise measuring results and reduces the energy consumption. The body height can be measured precisely up to 1 mm with the help of the integrated telescopic measuring rod.

Digitales Mikroskop MIC-D, 2002

Olympus Optical Co. Ltd., Tokio, Japan
Werksdesign
Vertrieb: Olympus Optical Co. (Europa) GmbH, Hamburg
www.olympus.com

Das digitale Mikroskop MIC-D ist als anwenderfreundliche Mikroskopie-Ausstattung für Schulen, Universitäten und Labors konzipiert. Präparate können mit einer Zoomfunktion stufenlos vergrößert und ohne Verzögerungen durch zeitaufwändige Konfiguration direkt auf einem über USB-Kabel angeschlossenen PC dargestellt werden. Als weltweite Innovation verknüpft das MIC-D qualitativ hochwertig Hardware, Software und Webspace miteinander zu einer Lern- und Forschungseinheit mit vielfachen Nutzungsmöglichkeiten.

The MIC-D digital microscope has been designed for easy use in schools, universities and laboratories. Slide preparations can be enlarged with a continuously adjustable zoom function and immediately displayed on a PC connected via USB cable without delays due to a time consuming configuration. As a world-wide innovation, the MIC-D connects high-quality hardware, software and web-space, thus forming a learning and research unit for a variety of uses.

**Operationsmikroskop OPMI® Sensera
am Bodenstativ S7, 2002**

Carl Zeiss
Geschäftsbereich Chirurgische Geräte
Design: busse design ulm gmbh,
Elchingen/Unterelchingen
www.zeiss.de/hno
www.busse-design-ulm.de

Das Operationsmikroskop OPMI Sensera
wurde für den täglichen Einsatz in HNO-
Operationsräumen entwickelt. Hintergrund
waren die Anforderungen der Chirurgen an
Optik und Technik, die sich in einer hoch-
wertigen, langlebigen und wertstabilen
Gestaltung widerspiegeln. Das OPMI Sensera
ist mit hohem Bedienkomfort, optischer Bril-
lanz und einem hohen Maß an feinfühliger
Beweglichkeit und präziser Benutzerführung
gestaltet. Entsprechend der jeweiligen Appli-
kation lassen sich Mitbeobachtung und Laser
mühelos adaptieren. Durch das innovativ im
Mikroskop integrierte Varioskop entfällt das
Wechseln der Objektive; das System kann
auf Knopfdruck dem jeweils nötigen Arbeits-
abstand angepasst werden.

*The OPMI Sensera surgical microscope has
been developed for daily use in ear, nose and
throat surgery. The surgeons' demands on
optics and technology, which are reflected
in a high-quality and durable design were
decisive. The OPMI Sensera is highly
comfortable to use and has a brillant optics
as well as a high degree of accurate mobility
and a precise user prompting. According to
the respective application, an observation
device and a laser can be easily adapted. Due
to the innovative integration of a varioscope
in the microscope, lenses need not to be
changed. The system can be adjusted to
the necessary distance at the touch of a
button.*

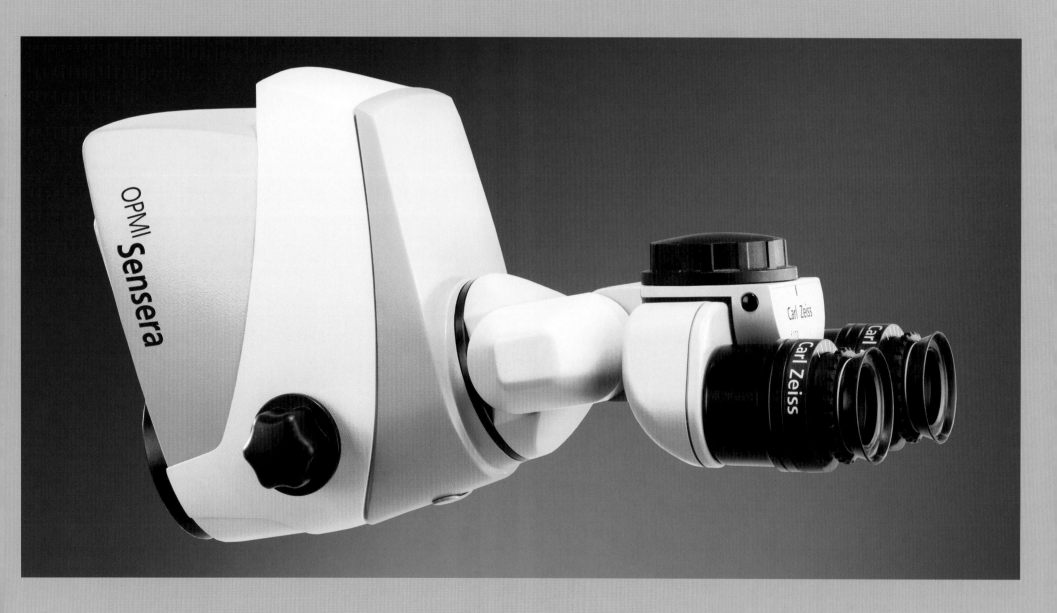

Perifix® QuickSnap Katheterkupplung, 2003

B. Braun Melsungen AG, Melsungen
Design: Contec GmbH, Burgdorf
www.bbraun.com
www.contec-gmbh.net

Die Perifix® QuickSnap Katheterkupplung ist eine Schlüsselkomponente in der kontinuierlichen Regionalanästhesie. Ihre Aufgabe ist es, den Katheter sicher zu fixieren und über eine Luer-Lock-Verbindung die Adaptierbarkeit zu Anschlussprodukten (Filter, Spritzen, Verbindungsleitungen) herzustellen. Die Gestaltung bietet optimale Ergonomie und verleiht der Katheterkupplung hohe handlungsleitende Produkteigenschaften. Der Anwender erhält innerhalb des Handlungsablaufs taktile, visuelle und akustische Rückmeldungen über das sichere Arretieren und damit die sichere Katheterfixierung.

The Perifix® QuickSnap catheter connector is a key component in continuous regional anaesthesia. Its task is to fasten the catheter securely and to provide adaptability for products (filters, syringes, extension tubes) via a Luer-Lock connection. The design optimises ergonomics and lends the catheter coupling highly instructive product characteristics. During usage, the user receives tactile, visual and acoustic feedbacks on the secure locking and thus the secure fastening of the catheter.

Endoskopie-System AlphaLine, 2002

Gimmi GmbH, Tuttlingen
Werksdesign: Marc Henzler,
Kerstin Jennessen
www.gimmi.de

Das AlphaLine-System ist eine modulare Serie von Geräten für die Endoskopie. Im Vordergrund steht die Funktionalität, Ergonomie und Hygiene sowie die Humanisierung des Operationssaales. AlphaLine beschreitet den Weg vom Alltagsgrau der Medizintechnik hin zu einem starken Blau in Kombination mit hochwertigem Edelstahl. Dadurch hebt es sich als frischer Farbtupfer im OP vom Umfeld ab und bekennt sich zu einer neuen Emotionalisierung in der Medizintechnik. Der Mensch steht im Mittelpunkt des Geschehens. Vor diesem Hintergrund wurde ein innovatives Konzept zur einfachen Handhabung entwickelt: Die Anzahl der Bedienelemente ist auf das Wesentliche reduziert und nach einem einheitlichen Konzept angeordnet. Diese Vereinfachung verbessert die Übersichtlichkeit; es verkürzen sich die Einarbeitungszeiten für das Bedienpersonal und mögliche Bedienfehler werden vermieden.

The AlphaLine system is a modular series of endoscopy tools. The main focus lies on the functionality, ergonomics and hygiene as well as the humanisation of the operating theatre. AlphaLine introduces a rich blue colour in combination with high-quality stainless steel to the uniform everyday life of medical technology. Thus it provides a colourful contrast to the operating theatre environment and introduces emotional aspects to medical technology. The human being is the focus point. Against this backdrop, an innovative concept for easy handling has been developed. The number of the operating elements has been reduced to the essentials and arranged according to a standardised concept. This reduction improves the clarity of functions. It shortens the operating personnel's training periods and prevents possible operating errors.

Accu-Chek Compact Blood Glucose Meter, 2001

Roche Diagnostics, Mannheim
Design: Design Continuum,
West Newton, USA
www.roche-diagnostics.com
www.dcontinuum.com

Accu-Chek Compact ist ein handliches tragbares Gerät für das Messen des Blutzuckerspiegels. In seiner Gestaltung ähnelt es bewusst gängigen elektronischen Geräten wie Handys oder PDAs, um die Befangenheit der Benutzer zu reduzieren. Eine Innovation in der Funktion ist eine integrierte, auswechselbare Teststreifen-Trommel, die den Benutzer mit 17 Teststreifen ausstattet und die einzelnen Teststreifen kurz vor deren Benutzung eliminiert. Die große LCD-Anzeige ist leicht zu lesen und zeigt die Messwerte mit Datum, Uhrzeit und Durchschnittswerten.

Accu-Chek Compact is a portable device for measuring blood sugar levels. It is intentionally designed similar to widely used electronic devices such as mobile phones or PDAs, in order to reduce the users' discomfort. A functional innovation is the integrated test strip revolver, which equips the users with 17 test strips and eliminates the respective test strips prior to their use. The large LCD-display is easy to read and displays measuring results including the date, time and averages.

Pflegebettenrolle Serie 5070 Decora, 2002

Tente-Rollen GmbH & Co. KG,
Wermelskirchen
Design: Squareone GmbH
(Prof. Martin Topel), Düsseldorf
www.tente.com
www.squareonedesign.de

Die Pflegebettenrolle Serie 5470 zeigt eine hohe Gestaltungsqualität, entspricht den höchsten Anforderungen an technischer Perfektion und erfüllt die hohen Hygienestandards im Pflegebettenbereich. Das selbsttragende Gehäuse aus hochwertigem Kunststoff wird mit Rädern aus Polypropylen mit thermoplastischer Gummilauffläche und Präzisionskugellagern komplettiert. So ist bei jedem Einsatzort ein komfortabler und ruhiger Lauf garantiert. Ein innovativer Feststellmechanismus mit verschiedenen Funktionen ist im Befestigungszapfen integriert. Durch die Verwendung neuer Materialien ist das Feststellsystem geräuschreduziert und schaltkraftoptimiert zu bedienen.

The 5470 hospital bed castor series displays a high design quality, meets the highest requirements of technical perfection and the high hygienic standards in the field of hospital beds. The unit construction body made of high-quality synthetics is completed with polypropylene wheels with thermoplastic rubber tread and precision ball bearings. Thus, a comfortable and smooth running is guaranteed anywhere. An innovative locking mechanism with different functions has been integrated in the mounting tenon. Due to a use of new materials, the locking system is noise-reduced and the required operating force has been minimised.

Aesthetic Product Line Mydon, Arion,
Sinon, Talos, 2002

WaveLight Laser Technologie AG,
Erlangen
Design: Tedes Designteam
(Werner Hawran, Robert Müller), Roth
www.wavelight-laser.com
www.tedes-designteam.de

Diese Geräteserie findet Anwendung in der ästhetischen und kosmetischen Chirurgie, wie z.B. der schonenden und effizienten Behandlung von Pigment- und Gefäßveränderungen der Haut oder der Linderung der Symptome von Psoriasis und Vitiligo. Die Lasersysteme können dabei durch innere und äußere Funktionsmodule für die unterschiedlichen Anwendungsbereiche ausgestattet werden. Die Geräte sind ergonomisch und mit einer ausgefeilten Benutzerführung gestaltet. Die schlanke, kompakte Gestaltung des Gehäuses mit großen Radien und samten anmutenden Metallic-Oberflächen unterstreicht visuell die technologisch bedingt sanfte Therapieform.

This device series is used in aesthetic and cosmetic surgery, such as the gentle and efficient treatment of skin pigment and vessel changes or the alleviation of symptoms of psoriasis and vitiligo. The laser systems can be equipped with inner and outer function modules for different areas of application. The devices are ergonomic and equipped with a cleverly thought-out user prompting. The slim, compact design of the casing with large radii and metallic surfaces, which appear like velvet, visually underlines the technologically gentle form of therapy.

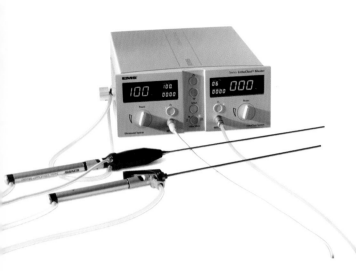

Lithotripter Swiss LithoClast® Master, 2001

EMS SA, Nyon, Schweiz
Werksdesign: R&D Medical Team
Design: Neumeister Design, München
Vertrieb: EMS Medical GmbH, Konstanz
www.ems-dent.com

Der Swiss LithoClast Master ist eine innovative Entwicklung für die effiziente Zertrümmerung und Entfernung von Nierensteinen. Erstmalig wirken bei der endoskopischen Nierensteinzertrümmerung Stoßwellen und Ultraschall gleichzeitig auf den Stein ein. Das Kontroll- und Bedienfeld des Steuermoduls ist übersichtlich und bedienerfreundlich gestaltet. Eine sterile Steinsammeleinrichtung gewährleistet ein hygienisches Sammeln der Konkremente.

The Swiss LithoClast Master is an innovative development for the efficient destruction and removal of kidney stones. For the first time in endoscopic kidney stone destruction, shock and ultrasonic waves are used simultaneously. The control and user screen module is clearly designed and user-friendly. A sterile kidney stone collection function guarantees a hygienic collection of the concrements.

Krankenbettenrolle 380, 2002

Rhombus Rollen GmbH & Co.,
Wermelskirchen
Werksdesign: Roland Kausemann
www.rhombus-rollen.com

Das Material der patentierten Krankenbettenrolle 380 ist Durethan. Die ästhetisch gestalteten High-Tech-Kunststoffschalen sind in den Farben frei wählbar. Sie verdecken Schrauben und Bolzen und verhindern das Eindringen von Schmutz. Ein Präzisionsgabelkopf und Kugellager im Rad erhöhen die Manövrierbarkeit. Innovativ ist der Feststellmechanismus: er reduziert den Kraftaufwand beim Bremsen und übliche Verschleißerscheinungen des Rades erheblich.

The patented Hospital Bed Castor 380 is made from the material Durethan. The colours of the aesthetically designed high-tech synthetic shells can be chosen by the user. The shells cover screws and bolts and prevent dirt from entering. A precision housing coupled with precision bearings both in the headwork and the wheels increase the manœuvrability. The innovative locking mechanism reduces the operating force and anywhere in the tyre does not affect the braking efficiency.

adesso, 2002

Sonic Innovations Inc.,
Salt Lake City, USA
Werksdesign: Owen Brimhall, Craig Collotzi, Jerry Pauley, Jeremy Horton, Carl Ellis
Vertrieb: Sonic Innovations A/S,
Herlev, Dänemark
www.sonici.com

adesso ist ein miniaturisiertes und preiswertes Hörgerät, dass passgenau sitzt und digitale Tonverarbeitung bietet. Mit einer ungewöhnlichen Bohnenform ist das Gerät kosmetisch diskret und liefert auch in lauten Umgebungen natürliche Tonqualität. Seine ergonomischen Eigenschaften erlauben eine optimale Anpassung an den Ohrkanal. Die weiche, abnehmbare Außenhülle besteht aus hypoallergenem und biologisch abbaubarem Polyurethanschaum. Wahlweise kann auch eine maßangefertigte Otoplastic verwendet werden.

The adesso is a subminiature and affordable hearing aid that fits instantly and delivers digital sound processing. The adesso is a discreet cosmetically appealing solution that offers natural sound quality even in noisy environments and with its bean shape in no way resembles the customary hearing aids. Special ergonomic features include not only its exceptionally small size, but also a shape optimised to ear canals, an improved battery slot, and an integrated on/off-switch. The disposable adesso soft shells, made of hypoallergenic and biocompatible polyurethane foam, slide over the core unit. Alternatively, a handcrafted custom shell can be used.

Dentales Behandlungssystem Primus 1058, 2002

KaVo Dental GmbH,
Biberach an der Riß
Design: frogdesign, Altensteig
www.kavo.com
www.frogdesign.com

Bei der Entwicklung des dentalen Behandlungssystems Primus 1058 waren die Aspekte Praxistauglichkeit und Wirtschaftlichkeit sowie die unterschiedlichen Ansprüche von Zahnarzt, Helferinnen und Patient formgebend. Die eigenständige Formensprache transportiert Leichtigkeit, ohne dabei die Produktwertigkeit zu vernachlässigen. Die Gestaltung folgte den hohen Qualitätsansprüchen der KaVo Produktwelt. Weitere Gestaltungsmaximen waren die Raumökonomie sowie eine klare Gliederung der Einzelkomponenten.

When developing the Primus 1058 dental system, the aspects practicality and economic efficiency as well as the different demands of dentist, assistant and patient were decisive in terms of the design. The original use of forms conveys lightness, without neglecting the product value. The design has been created according to the high quality demands of the KaVo product world. Further design principles were the economic use of space and a clear subdivision in single components.

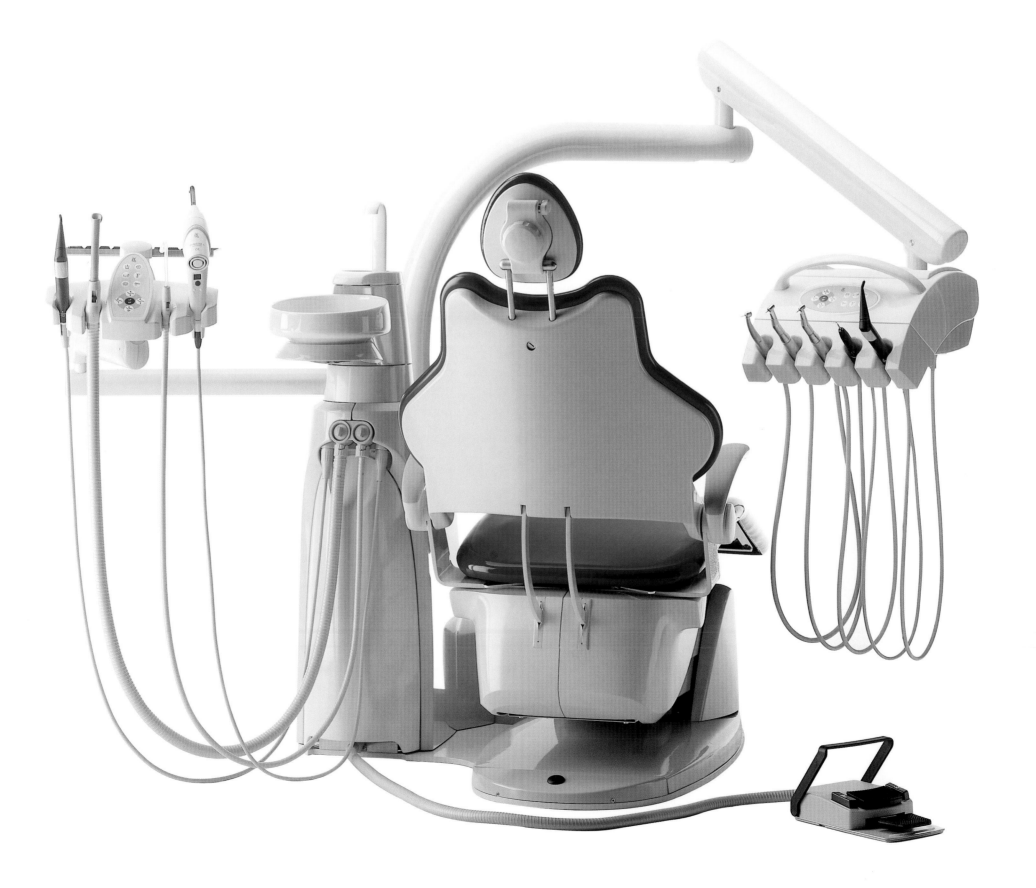

Genius Coach Analyse und Trainingssteuerung, 2003

Frei AG, Kirchzarten
Werksdesign: Heinz Schlupf
Design: Neumeister Design
(Andreas Bergsträßer), München
www.frei-ag.de

Genius Coach ist ein neuartiges System zur Analyse und Trainingssteuerung in der medizinischen Trainingstherapie unter Verwendung eines Speichermediums (Chip-Ei). Es verwandelt jedes Trainingsgerät in eine Kraft-Mess-Station, leitet den Trainierenden anhand individueller Trainingsvorgaben durch das Training und ist einfach in der Anwendung. Das Konzept ermöglicht Professionalität in allen Betreuungsbereichen der medizinischen Trainingstherapie.

Genius Coach is a new system utilising a storage medium (chip Ei) to analyse and control medical therapeutical physical and strength training. It converts any training device into a force measurement station, guides the user through his or her training with individualized training data and is easy to operate. This innovative concept offers professionalism in all care areas of the medical physical and strength training therapy field.

Hewi Sanitärserie LifeSystem, 2003

Hewi Heinrich Wilke GmbH,
Bad Arolsen
Design: Noa, Aachen
www.hewi.de
www.noa.de

LifeSystem ist eine neue Generation von barrierefreien Sanitärprodukten für die Bereiche Krankenhaus, Rehabilitation und Seniorenheim. Die Gestaltung ist Ausdruck einer Orientierung an humanen, nicht stigmatisierenden Produkten. Eine strukturelle Innovation ist die klare Unterteilung in Metall- und Kunststoffelemente an der Oberfläche. Der dem Menschen zugewandte Bereich verfügt über selbsterklärende ergonomische Griffzonen und griffsympathische, warme Kunststoffoberflächen. Tragende und Sicherheit gewährleistende Elemente sind dagegen mit hochwertigen, sich dem Sanitärraum anpassenden Metalloberflächen gestaltet.

LifeSystem is a new generation of barrier-free sanitary products for hospitals, rehabilitation and old people's homes. The design displays a clear orientation on human, non-stigmatising products. A structural innovation is the clear separation of metal and synthetic components on the surface. The area facing the user contains self-explanatory ergonomic handle zones and warm synthetic surfaces. In contrast to that, the elements which guarantee safety and support have been designed with high-quality metal surfaces, which adapt to the sanitary facilities.

Optische Brücke OES Pro, 2002

Olympus Winter & Ibe GmbH, Hamburg
Design: Held + Team, Hamburg
www.olympus-owi.com
www.heldundteam.de

Die Brücke ist modularer Bestandteil des OES Pro-Instrumentensystems für endoskopische, urologische Untersuchungen. Die Gestaltung soll den Präzisionsanspruch des Unternehmens visualisieren und durch sich wiederholende Material-, Farb- und Oberflächenwahl die Handhabung für den Arzt erleichtern. Weitere Vorteile für den Benutzer sind die durch den Einsatz eines neuen Rastmechanismus reduzierte Komplexität des Endoskopsystems und ein dadurch vereinfachter Zusammenbau.

The bridge is a modular element of the OES Pro tool system for endoscopic urological examinations. The design is supposed to visualise the company's precision standards and offer an easy use by the doctor with the help of recurring materials, colours and surfaces. Further advantages for the user are the endoscopy system's reduced complexity, which results from the use of a new notch mechanism and enables an easy assembly.

Patienten-Transporter STS 282, 2002

Schmitz u. Söhne GmbH & Co. KG,
Wickede/Ruhr
Design: Design + Plan R. Schindhelm
Industrie-Design, Rotthalmünster;
Spanihel Design Studio Jiri Spanihel
ak. soch., Koprivnice, Tschechien
www.schmitz-soehne.de
www.spanihel.cz

Das Konzept des ästhetisch gestalteten Patienten-Transporters STS 282 integriert funktionale Innovationen wie die Entriegelung des Seitengitters, eine Drehpunktlagerung der Gitterstäbe, die Arretierung des Schiebegriffs sowie eine hygienische Abdeckung der Hubsäulen und die Anbringung einer Armauflage. Die Bedienelemente sind nach ergonomischen Gesichtspunkten entworfen. Das komfortable Liegepolster vermeidet Druckstellen am Patienten, es ist röntgenfähig und elektrisch leitfähig. Sämtliche Materialien sind sortierbar und umweltverträglich zu recyclen.

The concept of the aesthetically designed patient transporter STS 282 integrates functional innovations such as the unlocking of the side grille, bars with pivot bearings, a lockable sliding handle as well as a hygienic cover of the elevating columns and the mounting of an armrest. The operating elements have been designed according to ergonomic criteria. The comfortable upholstering protects the patient from bruises. It is x-rayable and conductive. All materials can be sorted and recycled in an ecologically compatible way.

Gestaltung von Räumen und die Evolution in der Bürowelt
The design of spaces and the evolution in the office environment

Wie stellt sich die Bürowelt von morgen dar und welche Antworten geben die Produkte aus dem Bereich „Büro und Verwaltung"? Die Juroren Michele De Lucchi, Massimo Iosa Ghini und Florian Hufnagl stellen zentrale Fragen und finden differenzierte Antworten. Welche Trends entsprechen welchen soziologischen Konzepten des Büros der Zukunft? Der Juror Florian Hufnagl sieht den Menschen der Bürowelt tendenziell isoliert, und Juror Massimo Iosa Ghini beschreibt die Zukunft des Büros als weniger formal, es bleibe zu überlegen, ob das Büro überhaupt eine klare Struktur brauche. Die unterschiedlichen Szenarien des Büros als Arbeits- und Lebensbereich, die in den vergangenen Jahren thematisiert wurden, bilden für das Jurymitglied Michele De Lucchi nicht die Wirklichkeit ab, für ihn ist das Wohnzimmer kein Büro. Vielmehr suche der Mensch nach einem „Freedom of Life" in einer Zeit, die zu viel an Information biete. Für Michele De Lucchi gibt es keine einheitliche Entwicklung, vielmehr hätten Bereiche wie Elektronik oder Möbel eine eigenständige Evolution der Gestaltung. Die Produkte im Wettbewerb würden diese Evolution abbilden, indem sie spezifische Interpretationen schaffen. Funktional gestaltete Möbelsysteme ermöglichen hier Kombination und Mobilität und sind dabei überraschend filigran. Die Lichtsysteme im Wettbewerb nehmen sich in ihrer Gestaltung zurück – innovativ ist hier der Grad der Integration des Lichts, sie wird Teil der Architektur. Ein weiterer Trend: Massimo Iosa Ghini beschreibt die Verwendung von weniger Material im Bürobereich, auch mobile Einzelobjekte könnten in Zukunft eine Rolle spielen. Der Wettbewerb gibt Antworten auf unterschiedliche Definitionen des Büros der Zukunft. Und wie die Evolution, so lassen auch die Produkte Spielräume für Entwicklung.

What will the office world of tomorrow look like, *and what hints do the products from the "offices and administration" category provide? The jurors, Michele De Lucchi, Massimo Iosa Ghini and Florian Hufnagl, raise questions of central importance and find a range of answers. Which trends correspond to which sociological concepts in tomorrow's office? Juror Florian Hufnagl views people in the office environment as potentially isolated, and juror Massimo Iosa Ghini describes the future of the office as less formal, raising the question of whether offices need a clear structure at all. The various scenarios of the office as a working and living environment as discussed in recent years are not, in juror Michele De Lucchi's opinion, a correct reflection of reality. The living room is not, for him, an office. On the contrary, people are searching for a "freedom of life" in an age which provides too much information. For Michele De Lucchi, there is no uniform development, but rather independent evolution of design in fields like electronics or furniture. The products in the competition reflect that evolution by creating specific interpretations. Functionally designed furniture systems facilitate combinations and mobility, and are surprisingly filigree. The lighting systems in the competition are reticent in design – the innovative feature here is the extent to which the light is integrated, making it part of the architecture. A further trend: Massimo Iosa Ghini describes the use of less material in the office environment, where individual mobile objects could also play a role in future. The competition provides answers to the various questions surrounding the office of the future. And just like evolution, the products also leave room for development.*

Florian Hufnagl
Deutschland

Massimo Iosa Ghini
Italien

Michele De Lucchi
Italien

Büro und Verwaltung
Offices and administration

Bürodrehstuhl Sedus Open Mind, 2002

Sedus Stoll AG, Waldshut
Werksdesign: Mathias Seiler
www.sedus.de

Open Mind ist ein Bürodrehstuhl mit flexibler Rückenlehnenstruktur. Innovativ ist die Gestaltung mit einem Rückenlehnenrahmen, welcher direkt an die Rückenlehnenmechanik unterhalb des Sitzes angebunden ist. Mit einer neuen Spritzgusstechnologie und mit Hilfe einer speziellen Klammer, welche die Kräfte von der Mechanik großflächig in den Kunststoffrahmen ableitet, konnte auf den separaten Lehnenträger verzichtet werden. Die konkrete Formgebung des Rahmens resultiert direkt aus den statischen Notwendigkeiten und visualisiert diese. Große Radien optimieren den Kraftfluss.

Open Mind is an office chair with flexible backrest structure. The backrest frame integrated to the backrest mechanism directly below the seat constitutes a new and innovative design. New injection moulding technology and a special clamp, which diverts mechanical forces into the plastic frame, rendered a separate backrest support superfluous. The design of the frame thus represents an ideal amalgamation of static necessity and visual appeal. Forces are equally distributed due to the large radiuses.

Bürostuhl-Programm Solis, 2003

Wilkhahn,
Wilkening + Hahne GmbH + Co,
Bad Münder
Design:
wiege Entwicklungsgesellschaft,
Bad Münder
www.wilkhahn.com
www.wiege.com

Die Linienführungen, Flächen und Körper von Solis folgen einfachen, geometrischen Prinzipien und verbinden den hohen Sitz- und Bedienungskomfort mit einem ruhigen, klaren Erscheinungsbild. Gestaltungsaspekte sind eine deutliche Trennung in technische Gestellstruktur und körpernahe Schalenform sowie eine eindeutige Erkennbarkeit der Funktionen. Kontur, Material und Querschnittsverlauf der ergonomisch geformten Sitz- und Rückenschalen bieten Unterstützung und hohen Sitzkomfort in allen Haltungen und Bewegungen. Das Herzstück von Solis ist eine weit öffnende Synchronautomatik mit einem optimierten Bewegungsablauf im Verhältnis 1:1,8.

The Solis office chairs lines, surfaces and bodies follow simple geometric principles and combine the high seating comfort and the easy usage with a clearly structured look. Design features are a clear separation into a technical frame structure and concave body fitting shapes as well as an unambiguous clarity of functions. Outline, material and cross section design of the ergonomically shaped seat and backrest offer support and high sitting comfort in all positions and movements. The Solis key feature is a synchronous automatic mechanism with an optimised movement in the ratio of 1 to 1.8.

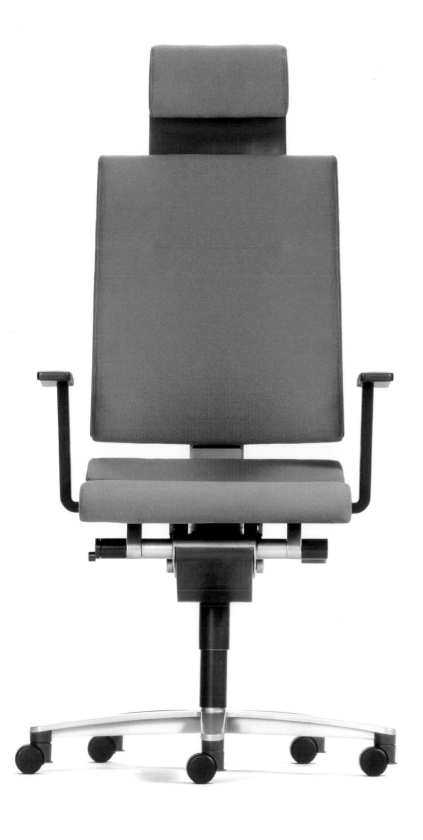

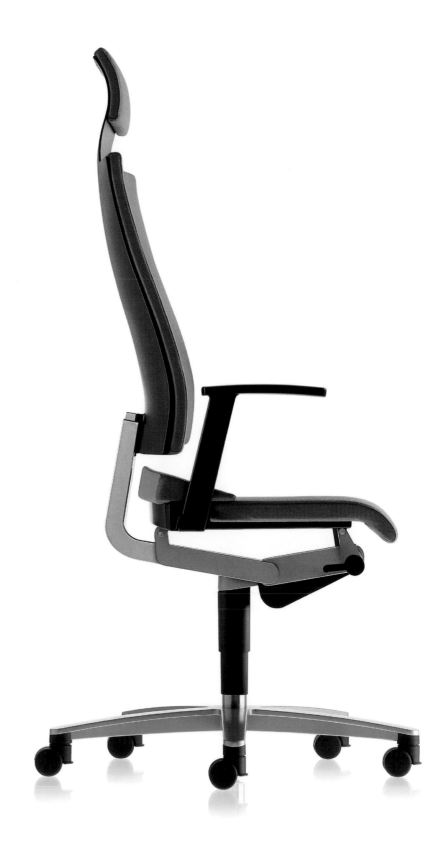

Okay, Netzstuhl/Bürodrehstuhl mit Netzrücken, 2002/2003

König + Neurath AG, Karben
Design: Ito Design (Armin Sander),
Nürnberg
www.koenig-neurath.de
www.ito-design.com

Die Sitzmöbelfamilie Okay ist funktional und ergonomisch gestaltet. Eine qualitativ hochwertige Ausstattung erlaubt die Einsetzbarkeit in vielen Bürobereichen. Der Netzstuhl Okay ist ausgestattet mit einer ergonomischen Ausformung der Rückenlehne, deren integraler Flex part (ifp) einen hohen Sitzkomfort ermöglicht. Der Netzstuhl vollzieht intuitiv den Bewegungsablauf des Nutzers mit. Innovativ ist eine Sechs-Punkt-Synchronmechanik vsp mit einem virtuellen Drehpunkt (virtual swing point). Diese ermöglicht die synchrone Bewegung von Sitzfläche und Rückenlehne bei unveränderter Positionierung der Sitzvorderkante.

The Okay office chair series is functionally and ergonomically designed. The high-quality equipment allows use in many office areas. The Okay mesh chair is equipped with an ergonomically shaped backrest, the integral flex part (ifp) of which provides high seating comfort. The mesh chair intuitively follows the users movements. An innovative feature is the six point synchronous mechanical system with virtual swing point. This enables the synchronous movement of seat and backrest while the front edges position remains unchanged.

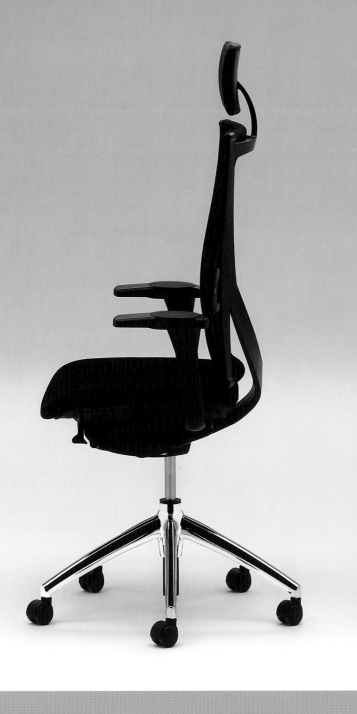

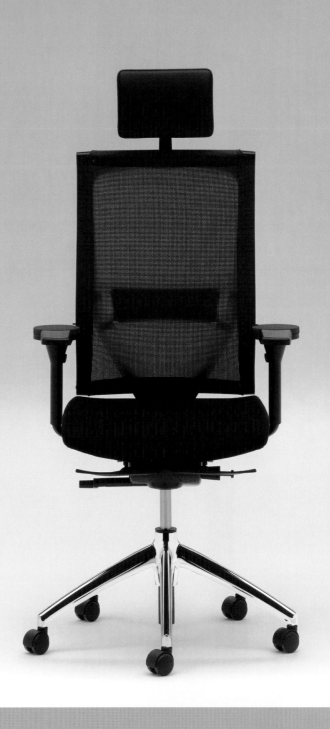

Re.lounge, Loungestuhl mit Fußhocker, 2003

König + Neurath AG, Karben
Design: Burkhard Vogtherr & Jonathan Prestwich, Mülhausen, Frankreich
www.koenig-neurath.de
www.vogtherrdesign.com

Die Gestaltung von Re.lounge gibt flexiblen Arbeitssituationen, Wartebereichen, Foyers oder Lounges ein komfortables Ambiente. Die Anmutung ist edel, leicht und zwanglos. Niedrige Sessel laden Projektteams zum entspannten Wissensaustausch ein oder sorgen in halböffentlichen Bereichen für komfortable Meeting-Situationen. Die niedrige Sitzhöhe erlaubt eine gelöste Sitz- bzw. Arbeitsposition. Der Sessel ist wahlweise auf Rollen oder Gleitern und optional mit einem Tablar mit Drehgelenk erhältlich. Das Programm wird vervollständigt durch eine noch niedrigere Sessel-Variante (auch mit Kopfstütze) sowie durch einen funktional einsetzbaren Hocker.

The Re.lounge gives flexible work situations, waiting areas, foyers or lounges a comfortable appearance. The look is noble, fine and relaxed. Low chairs invite project teams to exchange knowledge in a relaxed fashion or create comfortable meeting situations in half-public areas. The chair is available on wheels or gliders and optionally equipped with a storage shelf with a hinge joint. The programme is completed by an even lower chair version (also with a headrest) as well as a functionally usable stool.

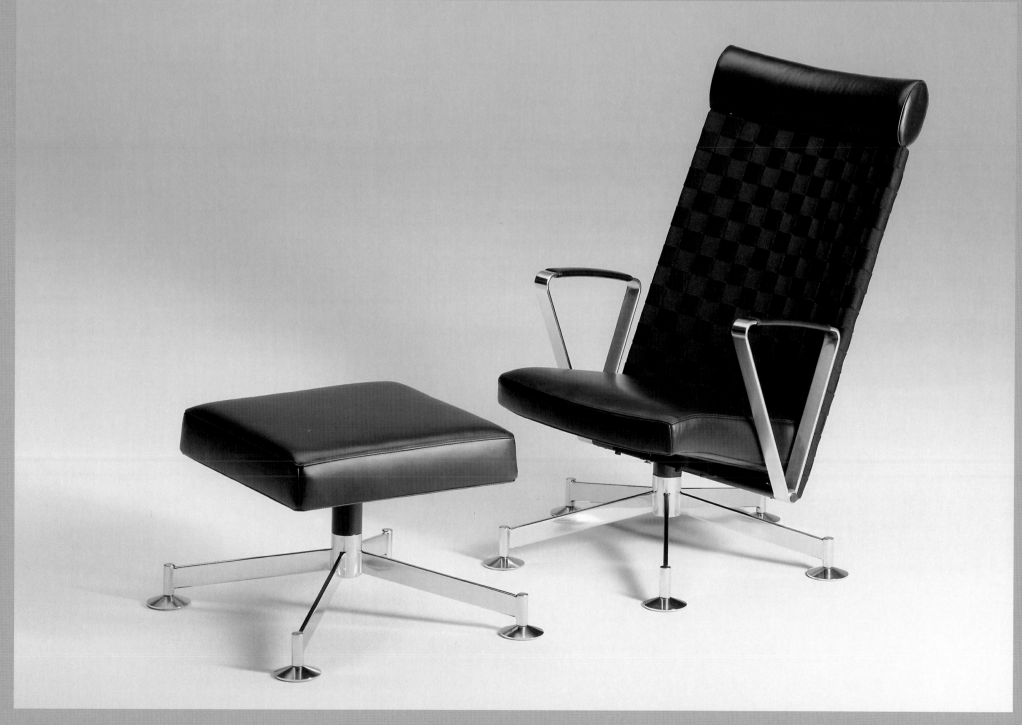

Bürostuhl-Programm Solis F, 2003

Wilkhahn, Wilkening + Hahne GmbH + Co, Bad Münder
Design: wiege Entwicklungs-gesellschaft, Bad Münder
www.wilkhahn.com
www.wiege.com

Kompromisslos puristische Form und hoher Sitzkomfort kennzeichnen den Bürostuhl Solis F. Er ist für Führungs- und Repräsentationsbereiche konzipiert, in denen ein klares Bekenntnis zu Transparenz, Zukunft und Fortschritt gefragt ist. Das „F" steht für Frame und bezeichnet damit die prägnanten Sitz- und Rückenkonstruktionen. Hier ist ein transparentes Hochleistungsgewebe in speziell ausgebildete Aluminiumprofile eingezogen, die von zwei gewölbten Querstreben aus Aluminiumdruckguss gespannt werden. Die Synchronautomatik mit automatischer Sitzabsenkung verbindet gesundes Bewegungssitzen mit einem Sitzgefühl auf höchstem Komfortniveau.

The Solis F line is characterised by uncompromisingly purist form and an high degree of comfort. It has been designed for management and representational areas which require a clear commitment to transparency, the future and progress. "F" stands for frame and marks the distinct structures of the seat and backrest. A transparent, high-performance material is attached to specially constructed aluminium profiles. Two curved braces in die-cast aluminium on both the seat and backrest provide the profiles with taut support to form a distinct frame. The automatic synchro-adjustment, with automatic lowering of the seat, area combines healthy sitting with sitting quality on the highest level of comfort.

Sessa Two, 2002

MABEG Kreuschner GmbH & Co. KG, Soest
Design: Manuel Scholl, Zürich, Schweiz
www.mabeg.de

Das Programm Sessa Two ist konzipiert für Wartebereiche in Flughäfen. Es ist funktional mit klaren Geometrien und markanten Details gestaltet. Aus dem Spiel zwischen geraden und gebogenen Kurven entsteht sein Charme. Sessa Two ruht auf einer Aluminiumtraverse, aneinander gereiht oder gruppiert betont das Warteprogramm die Struktur des Raumes und gibt ihm eine gastfreundliche Anmutung. Und selbst bei langen Wartezeiten bietet es einen ergonomisch sinnvollen Sitzkomfort. Ästhetisch konsequent und formal präzise, zieht Sessa Two in Flughäfen die Blicke auf sich.

The Sessa Two programme has been developed for waiting areas in airports. It has a functional design with a clear geometry and prominent details. Its charm stems from the interplay of curves. Sessa Two rests on an aluminium crossbar. Strung or grouped together, the waiting area programme emphasises the structure of the room and lends it a hospitable ambience. It offers an ergonomic seating comfort even for long waiting periods. Aesthetically consistent and formally precise, Sessa Two is an eye-catcher in airports.

Bürodrehstuhl-Programm Mr. Charm, 2002

Sedus Stoll AG, Waldshut
Werksdesign: Michael Kläsener
www.sedus.de

Mr. Charm ist ein Programm aus Bürodreh- und Besucherstühlen, welches mit vielfältigen Funktions- und Ausführungsoptionen den Erfordernissen professioneller Objekteinrichtungen entspricht. Die Gestaltung vermittelt Komfort und Geborgenheit und orientiert sich an den Tendenzen, die in der Formensprache der modernen Architektur wie des Designs abzulesen sind. Dazu zählt als wesentliches Element der Begriff der Reduktion. Ein eingeschränkter Formenkanon wird dazu genutzt, eine prägnante Struktur zu bilden.

Mr. Charm is a line of rotating office and visitor chairs with numerous functions and design options to meet the demands of comfortable furnishings for today's professional offices. These chairs offer a sense of security coupled with a modern design orientation. The term "reduction" best fits the design attributes of this line of office and visitor chairs. A restricted form canon is used to create a precise yet comfortable structure.

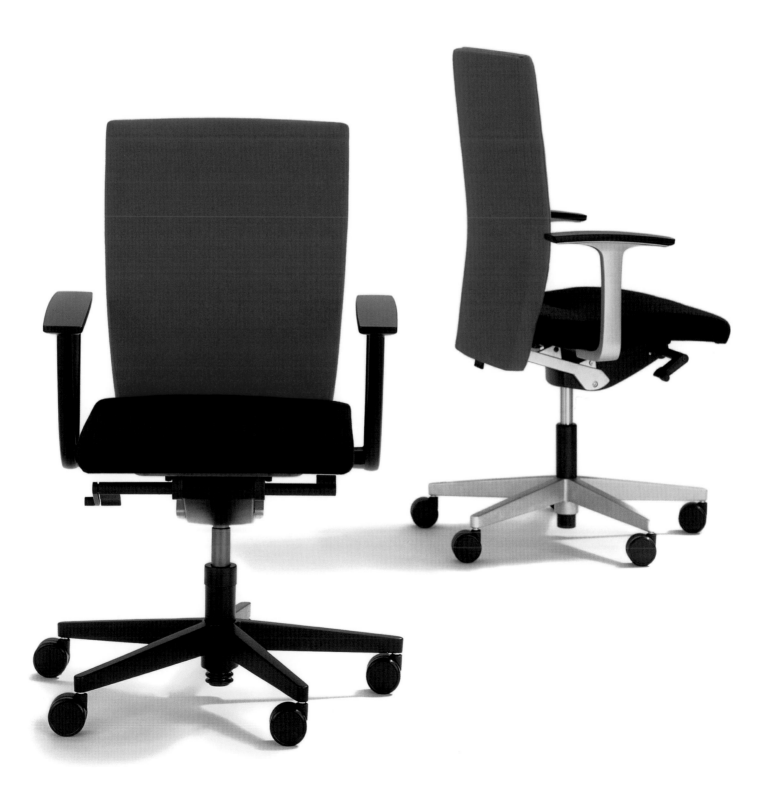

Silver, 2003

Interstuhl Büromöbel GmbH + Co. KG,
Meßstetten-Tieringen
Design: B + T Design Engineering AG,
Hamburg
www.interstuhl.de
www.bt-design-ag.com

Die Gestaltung von Silver folgt der Maxime,
aktuelle Technologien und Produktionsver-
fahren in die Konzeption der zeitgemäßen
Büro-Arbeitsstruktur einfließen zu lassen.
Konsequent erfolgte die Gestaltung im
Baukastenprinzip vom Hocker bis zum Chef-
sessel. Eine Aluminium-Schalenbauweise
dominiert die Optik von Silver. Die Bedien-
logik integriert sich auf logische und nach-
vollziehbare Weise in die Schalenkonstruk-
tion, z.B. die Bewegung der Rückenlehne
über den Radius der seitlichen Sitzschale. Ein
variables System von Beistelltisch, Stuhl und
Paravent erweitert die traditionelle Dualität
von Stuhl und Tisch um zusätzliche
Optionen.

The Silver design follows the principle of
integrating current technologies and
production methods into the concept of
up-to-date office work structures. Thus,
the design is a modular system ranging
from stools to luxurious office chairs. An
aluminium shell structure dominates the look
of Silver. The operation logic is integrated
into the seat construction in a logical and
comprehensible way, e.g. the movement of
the back rest over the radius of the seat shells
sides. A variable system of occasional table,
chair and folding screen can extend the
traditional duality of chair and table by
additional options.

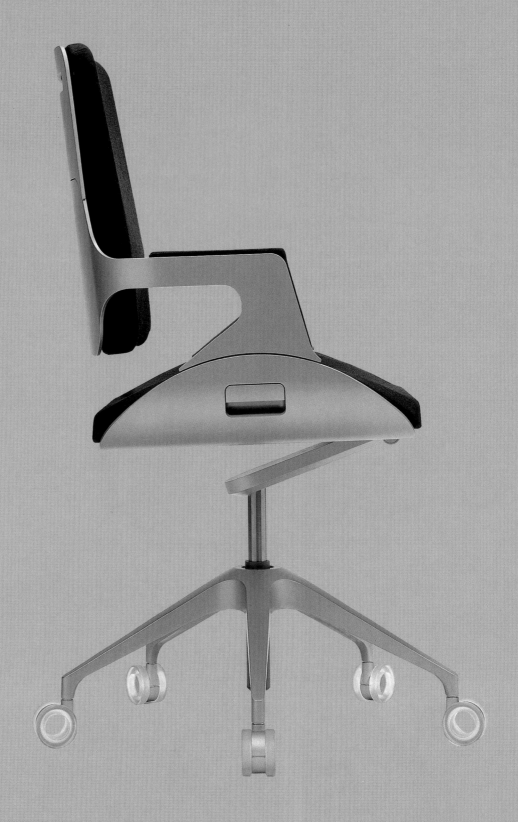

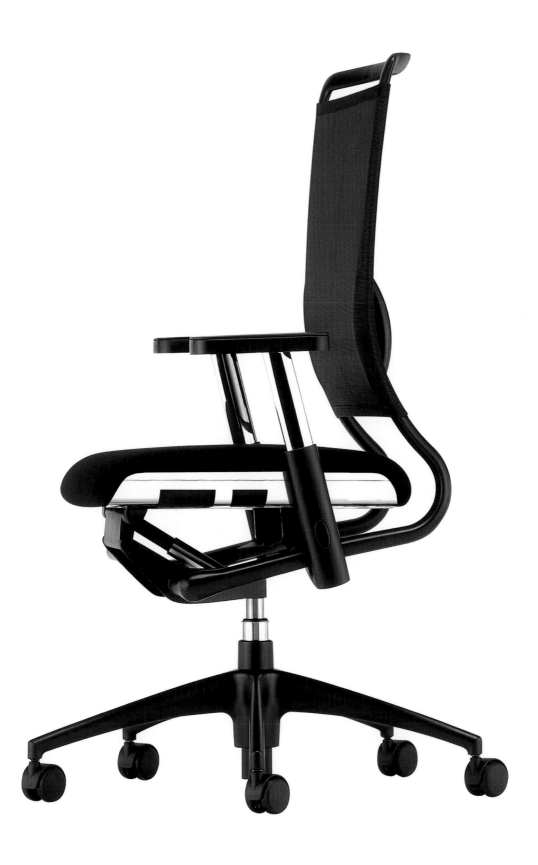

support blackline, 2002

röder Haworth Büro-Sitzmöbel GmbH,
Berlin
Werksdesign: Kerstin Erlenkamp,
Stefan Thielecke
www.roederberlin.de

support blackline ist ein vielseitig kombi-
nierbares Stuhlkonzept mit additivem Auf-
bau. Den Kern der Drehstühle bildet eine
Torsionsmechanik mit einem hohen und
verstellbaren Öffnungswinkel. Das Konzept
wurde in verschiedenen Materialien und
Varianten umgesetzt. Die Verwendung
von Hochleistungskunststoff als tragendes
Element ermöglicht z.B. eine hohe Qualität
des Sitzens. Die Bedienelemente zur Nutzung
der ergonomischen Funktionen sind in die
Sitzschale eingelassen und komfortabel aus
jeder Sitzposition heraus zu bedienen. Inno-
vativ ist eine einstellbare Konturanpassung
im Lendenbereich des Rückens durch Verän-
derung der Netzspannung. Die Büro- und
Konferenzstühle sind in verschiedenen
Polstervarianten erhältlich.

*support blackline is a chair concept with
additional superstructure, which can be
combined in multiple ways. The heart of the
swivel chairs is a torsion mechanic with a
high and adjustable opening angle. The
concept is available in different materials
and variants. The use of a high-performance
synthetic as a supporting element enables
for example a high seating comfort. The
operating elements for using the ergonomic
functions have been embedded in the seat
and can be operated from any position. An
innovative element is the modifiable contour
adjustment in the back's lumbar region by
changing the mains voltage. The office and
conference chairs are available in different
upholstering versions.*

Stellwandsystem Serie 2000, 2002

VS Vereinigte Spezialmöbelfabriken
GmbH & Co., Tauberbischofsheim
Design: Hubert Eilers, Gröben

Die Serie 2000 ist leicht und elegant gestaltet für vielfältige Anforderungen. Diese reichen von einer einfachen Ausführung eines diskreten Paravents bis zur voll organisierten Raumteilung. Die Serie 2000 wird als frei stehende oder verkettete Stellwand eingesetzt und ist auch mit Tisch- und Korpusmöbelsystemen zu kombinieren. So lassen sich mit der Serie 2000 an verschiedene Tischsysteme frei schwebende Screens oder bodenstehende Wände anhängen. Die Ausstattung mit Zubehör kann individuell, bei Doppelarbeitsplätzen auch wechselseitig erfolgen. Alle Bauteile sind elementiert und flexibel einsetzbar, die Stellwand ist elektrifizierbar.

The Series 2000 is light and elegantly designed for many different tasks. These range from the simple version of a discrete screen to a fully organised room partitioning. The Series 2000 can be used as a self-supporting or linked wall which can also be combined with tables and furniture systems. Thus with the Series 2000, various table systems can be fitted with cantilevered screens or walls. They can be equipped individually or - in the case of twin workspaces - reciprocally. All parts are modules and thus flexible. The wall can be electrified.

Schrank-Wandsystem Lista Qub, 2002

Lista Degersheim AG, Degersheim, Schweiz
Design: Greutmann Bolzern AG für Gestaltung, Zürich, Schweiz
www.lista-qub.ch

Qub ist eine innovative Kombination von Schrank- und Wandmodulen, die Räume vielseitig strukturiert. Die Qualität des Arbeitsraums wird durch einen neuartigen Akustikschutz im Wandmodul erhöht. Durch Andocken des Wandmoduls an den Schrank wird die Einrichtung mit einfachen Handgriffen in Breite und Höhe erweitert. Diese flexible Kombination verändert individuell den Stauraum für Akten und Ordner. Die Kabelführung zwischen Schrank- und Wandmodulen ist entweder horizontal im Sockelbereich oder vertikal im neuartigen E-Modul organisiert. Multifunktionale, seitliche Schrankinnenwände der offenen Module erlauben den Ausbau mit verschiedenen Frontlösungen wie Klappen, Schubladen, Rolladen oder Flügeltüren.

The Qub is an innovative combination of cupboard and wall modules, which structures office space in a variety of ways. The office quality is increased by a new kind of acoustic protection in the wall module. By docking the wall module to the cupboard, the furniture system can easily be extended in width and height. With this flexible module system, the storage space for files can be individually changed. The cable duct between cupboard and wall modules is either horizontal in the base or vertical in the new E-module. The open modules multi-functional, inner side walls allow for different front solutions such as drawers, roll fronts or leaved doors.

Focus table system, 2002

Techo a.s., Prag, Tschechien
Design: ADR s.r.o., Prag, Tschechien
Vertrieb: Techo Deutschland GmbH, Vreden
www.techo.com
www.adr.cz

Das Tischsystem Focus ist für die Bedürfnisse und Anforderungen des modernen und dynamischen Büros entwickelt worden. Die neuartige, ergonomische und funktionale Gestaltung beinhaltet Kompatibilität, großzügige Staufläche und moderne technische Parameter. Gleichzeitig bietet das System eine breite Palette an möglichen Innenraumgestaltungen, entsprechend den aktuellen Trends der Arbeitsplatzgestaltung. Die integrativen und hochgradig funktionalen Gestaltungsmerkmale beinhalten z.B. variable Arbeitsflächen, integrierten Stauraum und ein durchdachtes Kabelführungssystem. Herausziehbare Container bieten fast drei laufende Meter an Ablagefläche.

The Focus desk system has been developed for the needs and demands of the modern and dynamic office. The pristine, ergonomic and functional design features compatibility, ample storage space and modern technical parameters. At the same time the system offers a broad range of options for the interior layout, in line with contemporary trends in workplace design. Integrative and highly functional features include adjustable work surfaces, integrated storage space and a cleverly thought-out cable duct system. Pull-out containers offer almost three metres of storage space.

Falttisch Join Me, 2002

Bürositzmöbelfabrik
Friedrich-W. Dauphin GmbH & Co.,
Offenhausen
Design: Design Ballendat
(Martin Ballendat), Simbach/Inn
Vertrieb: Dauphin HumanDesign Group
GmbH + Co. KG, Offenhausen
www.dauphin.de
www.ballendat.de

Der Falttisch Join Me ist konzipiert für die Ansprüche an Transparenz, Flexibilität und Mobilität künftiger Teamarbeit. Er verwandelt sich funktional vom schmalen Ablagemöbel (90 x 30 cm) zum doppelt so großen Schulungstisch mit Knieblende (90 x 60 cm) oder zum noch größeren, quadratischen und verkettbaren Tisch (90 x 90 cm) für Besprechungen oder Seminare. Nach Arbeitsende lässt er sich mit nur wenigen Handgriffen zusammenklappen und platzsparend wie eine Anrichte an die Wand stellen. Die Platte ist gefertigt aus einem speziellen Aluminium-Strangpressprofil und ist damit sehr leicht.

The Join Me collapsible table has been designed for the demands of future teamwork on transparency, flexibility and mobility. It can be functionally converted from a narrow piece of storage furniture (90 x 30 cm) to a seminar table double the size with a knee panel (90 x 60 cm) or to an even larger, square and interlinkable table (90 x 90 cm) for conferences or seminars. After use, it can be folded up in next to no time and be placed next to the wall like a sideboard. The tabletop is made of a special aluminium extrusion profile and therefore very light.

Stapelstühle Open End, 2002

Bürositzmöbelfabrik
Friedrich-W. Dauphin GmbH & Co.,
Offenhausen
Design: Design Ballendat
(Martin Ballendat), Simbach/Inn
Vertrieb: Dauphin HumanDesign Group
GmbH + Co. KG, Offenhausen
www.dauphin.de
www.ballendat.de

Der in einer klaren Formensprache und mit klassischer Linienführung gestaltete Stapelstuhl Open End passt sich allen Umgebungen an. Leicht zu transportieren und achtfach stapelbar, kann er als Stapel- und Mehrzweckstuhl jeder Bürosituation entsprechen. Die ergonomische Formgebung ermöglicht entspanntes und komfortables Sitzen in langen Konferenzen. Der Stuhl kann optional mit ausklappbaren Reihenverbindungen inklusive Sitz- und Reihennummerierung versehen werden, dies schafft attraktive und funktionelle Sitzreihen. Erhältlich ist Open End in verschiedenen Farben und Varianten.

The Open End stackable chairs design has a clear use of forms and classic lines and is suitable for any surrounding. Easily transportable and stackable in groups of eight, this stackable and multifunctional chair can be used in any office situation. The ergonomic shape enables relaxed and comfortable sitting in long conferences. The chair can optionally be equipped with foldable row connectors including seat and row numbers. This creates attractive and functional seat rows. Open End is available in different colours and variants.

Easy Rider, 2002

Bulo, Mechelen, Belgien
Design: Venlet Interior Architecture,
Brüssel, Belgien
www.bulo.com
www.venlet.net

Easy Rider ist ein mobiles Wartemöbel, welches Vergnügen und Arbeit vereint. Es ist Ablage- und Sitzfläche sowie Tisch und Stuhl. Der runde Sitz mit umlaufender Ablage steht auf drei Beinen und kann leicht an jeden gewünschten Ort gerollt werden. Eine bequeme Sitzfläche lädt zur Entspannung ein. Laptop, Mobiltelefon, Unterlagen und Zeitungen können auf der Ablagefläche deponiert werden, diese kann wegen ihrer Dimensionen auch Arbeitsfläche sein.

Easy Rider is a mobile piece of furniture for waiting areas, which combines pleasure and work. It is a storage desk as well as a table and a chair. The round seat with circumferential storage surface has three legs and can easily be rolled to any desired place. Its comfortable seat is an invitation to relax. Laptop, mobile phone, documents and newspapers can be stored on the storage surface, which can also be used as a desk-top due to its dimensions.

Teppichboden View, 2003

longlife Teppichboden, Nettetal
Werksdesign: Ute Schrot-Flemming
Design: Christiane Müller,
Amsterdam, NL
www.longlife-teppichboden.de

Die Gestaltung von View interpretiert grafische Muster neu. Das strenge Dessin besteht aus waagerechten Streifen und integrierten Quadraten, die eine großzügige Flächenwirkung generieren. Das Muster wirkt ruhig und zeitlos. Die Qualität Carat-LD, ein extrem dichter Webvelours, ist die Grundqualität für das Dessin. Sie verfügt über alle Objekteigenschaften, eine integrierte Ableitfähigkeit und Komfortzweitrücken.

View is a reinterpretation of graphic designs. The austere pattern consists of horizontal stripes and integrated squares, generating an effect of great spaciousness. A tranquil, timeless design using Carat-LD, an extremely dense woven velour, as its basic material. View possesses all the requisite characteristics for fitted carpet in commercial and public buildings, is anti-static and double-backed.

Teppichboden Horizon, 2003

longlife Teppichboden, Nettetal
Werksdesign: Ute Schrot-Flemming
Design: Christiane Müller,
Amsterdam, NL
www.longlife-teppichboden.de

Horizon interpretiert grafische Muster neu. Das streng grafische Dessin besteht aus waagerechten Streifen, aus denen mit abgewandelter Tonigkeit große Quadrate gebildet werden. Das Muster wirkt durch einen großzügigen Rapport ruhig, geordnet, zeitlos und modern. Die Qualität Carat-LD, ein extrem dichter Webvelours, ist die Grundqualität für das Dessin. Sie verfügt über alle Objekteigenschaften, eine integrierte Ableitfähigkeit und Komfortzweitrücken.

Horizon is a reinterpretation of graphic designs. The austere pattern consists of horizontal stripes from which modulations of shade create large squares. The effect is tranquil, orderly, timeless and modern. The basic material used is Carat-LD, an extremely dense woven velour. Horizon possesses all the requisite characteristics for fitted carpet in commercial and public buildings, is anti-static and double-backed.

**Freiformschrank mit Polster,
Programm Mind, 2002**

Neudörfler Möbelfabrik Karl Markon
GesmbH, Neudörfl, Österreich
Werksdesign: Johannes Huterer,
Manfred Neubauer, Oskar Gogl
www.neudoerfler.com

Der Freiformschrank ist ein organisierbarer,
arbeitsplatzbezogener Stauraum, der durch
eine lederbezogene Polsterauflage auch als
Sitzmöbel einsetzbar ist. Diese zusätzliche
Funktion ermöglicht Kommunikation auf
einer anderen Ebene und verbessert die
Begegnungsqualität. Die dynamische Gestal-
tung bricht den Arbeitsraum auf, und es
ergeben sich im Stauraum unterschiedliche
Tiefen für die individuelle Organisation. Die
Schrankböden bestehen aus Vollkernplatten,
in die Fräsungen als Laufschienen integriert
sind. Durch fixierbare Rollen ist der Schrank
flexibel und kann als mobiles Element bei
der Raumgestaltung eingesetzt werden.

*The Freiformschrank is a flexible, work-
related storage space, which can also be
used as a seat, due its leather-coated
pad. This additional function facilitates
communication on a different level and
increases the meeting quality. The dynamic
design opens up the office space and
creates storage space with different depths
for individual organising. The cupboard
base consists of solid panels with integrated
milling cuts that function as runners.
Equipped with lockable castors, the cupboard
is flexible and can be used as a mobile
element in any rooms design.*

in-two, 2002

art.collection, Haworth
Büroeinrichtungen GmbH,
Ostfildern-Ruit
Werksdesign: Haworth
Entwicklungszentrum
Design: Daniel Korb, Baden, Schweiz

In unserer Zeit wirklich Formimpulse für das
Ineinanderfließen von Wohnen und Arbeiten
in seinen vielfältigen Abstufungen zu geben,
erfordert Gespür für die Balance zwischen
Leichtigkeit und Repräsentanz. in-two mit
den individuell gefertigten, auf Gehrung
gearbeiteten Dreieckstahlprofilen und seinen
schlanken Tischplatten, die in freier Winkel-
wahl mit dem Sideboard verbunden sind,
gibt individuelle Antworten auf höchstem
Qualitätsniveau.

*In the day and age we live in, to provide a
genuinely new design stimulus for the merge
of everyday living and work in their countless
variations requires a particular sensitivity to
the balance between simplicity and presence.
in-two with its individually produced, mitre
cut triangular steel profiles and its slim table
tops that can be linked in any angle to the
sideboard provides individual solutions on a
high quality level.*

helit Büro- und Servicewagen
design by F. A. Porsche, 2002

helit innovative Büroprodukte GmbH,
Kierspe
Design: Porsche Design GmbH,
Zell am See, Österreich
www.helit.de
www.porsche-design.at

Die Gestaltung des helit Büro- und Service-
wagens interpretiert Mobilität im Büro. Per-
sönliche Dokumente und Daten sind durch
eine leichtgängige Öffnung stets greifbar
und können wieder einfach unter Verschluss
genommen werden. Die Ausstattung inte-
griert eine stufenlose Öffnung bis 180 Grad,
flexibel steckbare Unterteilungen sowie
variabel verstellbare Zwischenböden. Hoch-
wertige Materialien wie eloxiertes Alumini-
um für das Gehäuse, gebürsteter Edelstahl
für das Gelenk und die Reling sowie Perdur-
Oberflächen kommunizieren ein hohes Maß
an Wertigkeit und Niveau.

*The helit office and service car's design
interprets mobility in an office environment.
Personal documents and data can easily be
accessed via a smoothly operated opening
and also quickly stored away. The fittings
integrate an infinitely variable opening up to
180 degrees, dividers which can be inserted
flexibly as well as variably adjustable shelves.
High-quality materials such as anodised
aluminium for the casing, brushed stainless
steel for joints and handrails as well as
Perdur-surfaces communicate a high degree
of value and class.*

Seesaw, 2002

Erik Jørgensen Møbelfabrik A/S,
Svendborg, Dänemark
Werksdesign: Louise Campbell
Vertrieb: Erik Jørgensen GmbH,
Hamburg
www.erik-joergensen.com

Die Gestaltung von Seesaw erfolgte für die typische Kommunikationssituation in einem Foyer, einer Lobby oder einem anderen Warteraum. Jeder versucht hier, den anderen nicht wahrzunehmen. Als Wippe konzipiert, lockert Seesaw diese Situation spielerisch auf. Sind zwei oder drei Personen im Spiel, wird es für alle nämlich schwierig, die Balance zu halten. Seesaw besteht aus einer holzummantelten Stahlstruktur, ist PU-gepolstert und rundum mit Stoff bezogen.

Seesaw has been designed for the typical communication situation in a foyer, a lobby or a similar kind of waiting room, where people try not to notice one another. Shaped like a seesaw, Seesaw creates a playful situation. With two or more people involved, it becomes difficult to keep the balance. Seesaw consists of a wood coated steel structure, is upholstered with polyurethane and completely coated with fabric.

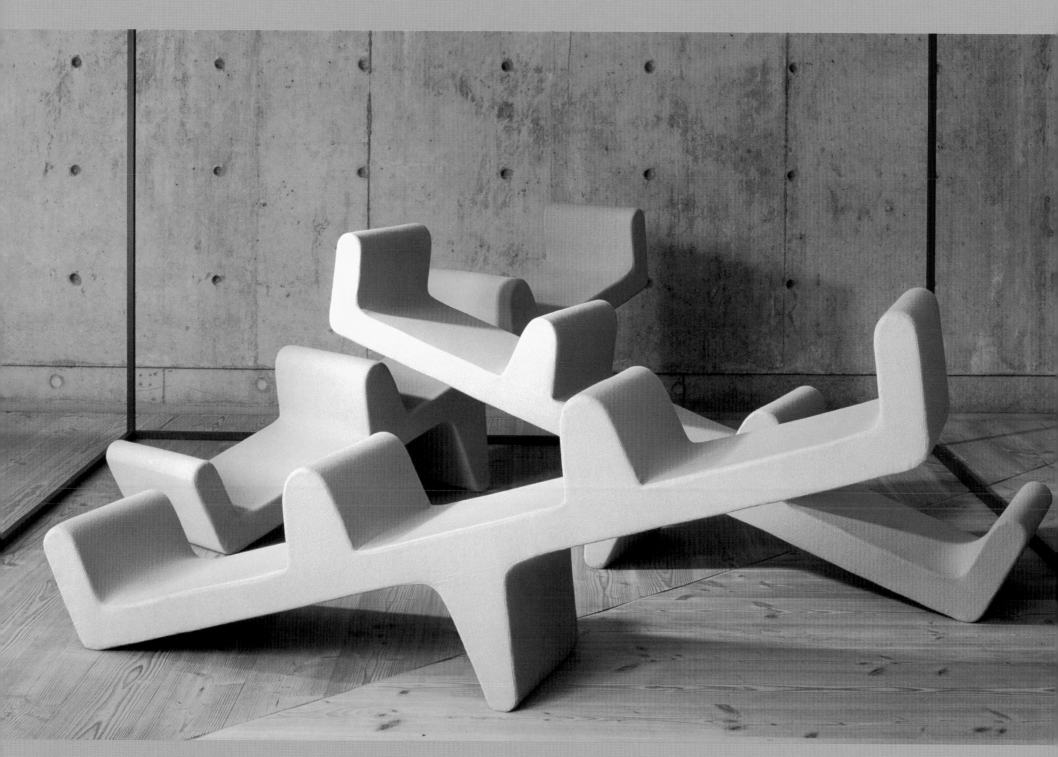

AL Side Board, 2002

Bene Büromöbel KG, Waidhofen/Ybbs,
Österreich
Design: Bene/Kai Stania
http://bene.com

Bei der Gestaltung des AL Side Boards aus
dem AL_Group Management-Programm
erfolgt die Strom- und Kabelführung über
eine Kabeltasse und eine Medienklappe, die
den Zugriff auf alle Anschlüsse ermöglichen.
Im AL Side Board findet das gesamte techni-
sche Equipment wie CPU, Drucker oder
Scanner Platz.

*With the AL side board design from the
AL_Group management programme,
electricity is provided via a cable channel
and a media flap, which grants access to all
ports. The AL side board offers space for the
whole technical equipment such as CPU,
printer or scanner.*

AL Tisch, 2002

Bene Büromöbel KG, Waidhofen/Ybbs,
Österreich
Design: Bene/Kai Stania
http://bene.com

Das AL_Group Management-Programm
interpretiert das Büro als kommunikative
Drehscheibe. Die Funktionalität der Möbel
wird offen dargelegt, das Material Alumini-
um kommt selbstbewusst zum Einsatz und
hat eine elegante Anmutung. Der sichtbare
Werkstoff Aluminium ist Symbol für Leich-
tigkeit, High Tech und Mobilität. Die techni-
schen Grundlagen der Möbel bieten ein
weites Spektrum an Identitäten für die Top-
Etage ebenso wie für Berater. Die Gestal-
tung der AL Tische aus dem Programm
schafft eine innovative Beziehung von
Materialien und Formgebung. Das Span-
nungsverhältnis zwischen zart liniertem
Aluminium und Holzflächen hat optische
und taktile Qualität.

*The AL_Group management programme
interprets the office as a communicative
platform. The furnitures functionality is
openly displayed; the aluminium material
plays a major role in the design, creating an
elegant appearance. The visual aluminium
material is a symbol of lightness, high-tech
and mobility. The furnitures technical
bases offer a wide range of identities
for management floors as well as for
consultants. The AL desk design creates
an innovative relationship of material and
shape. The contrast between fine lined
aluminium and wooden surfaces has visual
and kinaesthetic qualities.*

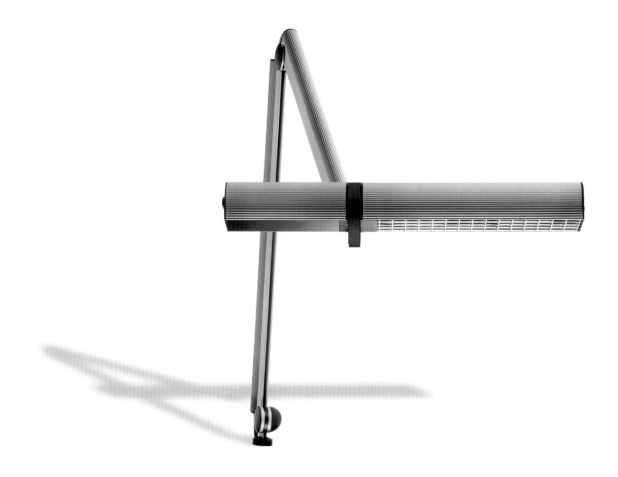

**Büro-Arbeitsplatzleuchte
diva PTE 111, 2002**

Waldmann Lichttechnik,
Villingen-Schwenningen
Design: Porsche Design GmbH
(Bernhard Meyerspeer, Dirk Schmauser),
Zell am See, Österreich
www.waldmann.com
www.porsche-design.at

diva ist funktional im Technik-Look gestaltet. Das im Leuchtenkopf integrierte verspiegelte Parabolraster verhindert Direktblendungen gemäß den nationalen und internationalen Arbeitsschutzregeln. Die Gelenke der Leuchte sind federentlastet, sie lässt sich einfach einstellen, und der Leuchtenkopf kann jederzeit mit nur einer Hand neu positioniert werden. Dies vermeidet störende Reflexblendung. Eine ausgefeilte Reflektorgeometrie ermöglicht gute lichttechnische Leistungsdaten. Eine elf Watt starke Kompaktleuchtstofflampe reicht aus, um einen Arbeitsplatz richtig zu beleuchten.

The diva has a functional design and a high-tech look. The mirrored parabolic pattern, which is integrated into the lamps head, prevents direct blinding according to national and international work security rules. The lamps joints are spring-balanced. It can be easily adjusted and the lamps head can be repositioned at any time with one hand only. This prevents disturbing reflection blinding. A cleverly-thought out reflector geometry facilitates good lighting performance. An eleven Watts compact fluorescent lamp is sufficient to light a workplace.

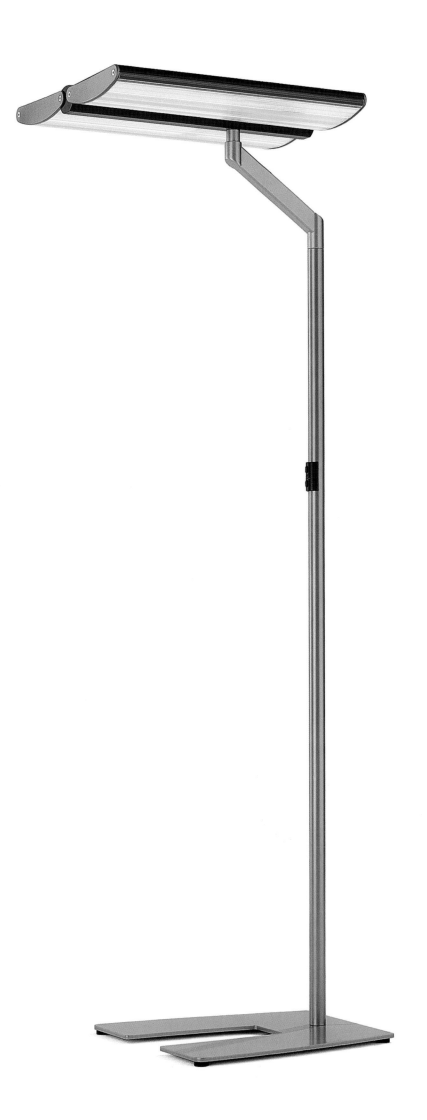

Büroleuchtensystem eos, 2002

Waldmann Lichttechnik,
Villingen-Schwenningen
Design: OCO-DESIGN
(Olaf Thomas)
Münster
www.waldmann.com
www.oco-design.de

eos ist ein innovatives System zur Indirekt-
beleuchtung. Auf der Grundlage eines
Konzepts für die Reflektorzone (CAP –
Calculated Angle Profile) können einzeln im
Raum platzierte Leuchten helle, dekorative
Lichtakzente setzen, ohne störend zu
blenden. Per Ray Tracing wurde die beste
Lichtlenkung ermittelt und in die Fresnel-
struktur des Reflektors umgesetzt. Das
Ergebnis ist ein Indirektlicht mit neuer
optischer Qualität. Die Stand-, Wand- und
Pendelleuchten der Serie sind variabel in der
Raumgestaltung einsetzbar. Das integrierte,
intelligente Lichtmanagement Pulse erfüllt
verschiedene Beleuchtungsaufgaben komfor-
tabel und energiesparend.

*The eos is an innovative system for indirect
lighting. On the basis of a concept for the
reflector zone (CAP – Calculated Angle
Profile) single lamps can be arranged
separately to create decorative accents,
without having a blinding effect. The best
way of directing the light was determined by
ray tracing and integrated into the reflectors
Fresnel structure. The result is an indirect
light with a new optical quality. The series
standard, wall and pendulum lamps can be
used flexibly to light rooms. The integrated,
intelligent Pulse light-management
comfortably and economically fulfills a
variety of lighting tasks.*

Light Fixture Q, 2002

Louis Poulsen Lighting A/S,
Kopenhagen, Dänemark
Design: Seedorff Design
(Merete Christensen, Bo Seedorff),
Kopenhagen, Dänemark
Vertrieb: Louis Poulsen Lighting GmbH,
Hilden

Der Schwerpunkt des Designs des Light
Fixture Q liegt sowohl auf der Lichtquelle als
auch auf der Lichtstrahlung. Das minimali-
stische Design ergibt eine Lichtinstallation
mit einer großen Menge möglicher Anwen-
dungen. Die Form der Lichtquelle inspirierte
ein komplettes Beleuchtungskonzept. Die
Q-Familie basiert auf runden, fluoreszenten
T5-Lampen. Die Wandhalterung ist keine
bloße Halterung, da durch einfache Verände-
rung die Lampe entweder nach oben oder
zur Wand gerichtet werden kann. Aufgrund
seiner Schlichtheit ist Q hervorragend geeig-
net für wiederholte Aufhängung, sowohl als
praktisches Beleuchtungsinstrument als
auch als dekorativer und funktioneller
Beleuchtungsakzent. Q ist erhältlich in Opal,
Frosted oder Aluminium.

*The design of the Light Fixture Q focuses on
both light source and emitted light. The
minimalist design devises a light fixture with
a wealth of possible applications. The shape
of the light source served as inspiration for
an entire lighting concept. The Q family is
based on the circular T5 flourescent lamp.
The wall fixture is not just a wall fixture as a
simple change of its mounting easily turns it
into an uplight or a wallwasher. Its simplicity
makes Q good for repetitive suspension,
both as a practical lighting tool but also as a
decorative and functional lighting feature.
Q is available with the shade types opal,
frosted or aluminium.*

Konferenztischsystem Segno, 2002

Renz GmbH, Böblingen
Design: Justus Kolberg —
Office for industrial design, Hamburg
www.renz.de

Segno ist variabel gestaltet für die Veränderungen der Arbeitswelt. Mit einer überschaubaren Anzahl von Tischplatten in verschiedenen geometrischen Grundformen kann jede Besprechungsart realisiert werden. Dabei entsteht eine Kombination von schlichter Eleganz und hoher Funktionalität. Kernstück des Systems ist eine Befestigung des Beines an der Tischplatte. Durch einen nahezu unsichtbaren, flächenbündig in die Tischplatte integrierten Beschlag lässt sich das Tischbein montieren und demontieren.

Segno has been designed flexibly for changes in an office world. With a manageable number of table tops in different geometric shapes, any kind of conference is possible. This results in a combination of simple elegance and high functionality. The heart of the system is the fastening of the leg to the table top. With an almost invisible fitting levelly integrated into the table top, the table leg can be mounted and dismounted.

Sky frameless, 2003

Buschfeld Design GmbH, Köln
Design: Prof. Hans Buschfeld —
Büro für Gestaltung, Köln
www.buschfeld.de

Die Vollflächenleuchte Sky frameless erscheint optisch völlig rahmenlos. Der Rahmen ist nach innen gelegt und gibt der Leuchte - von außen unsichtbar - die nötige Statik. Mit einer kompakten Bauhöhe von nur 8,5 + 1 cm erreicht Sky frameless eine vollflächige, tageslichtähnliche Ausleuchtung. Sky frameless ist erhältlich als Pendelleuchte mit Indirektlicht sowie als Aufbau- und als Einbauleuchte. Alle Versionen sind dimmbar oder nicht dimmbar, quadratisch in 125 x 125 cm und 150 x 150 cm wie auch im rechteckigen Format lieferbar.

The Sky frameless lamp appears to be totally frameless. It has an internal frame, which gives the lamp - invisibly from the outside - the necessary statics. With its compact height of only 8.5 + 1 cm, Sky frameless achieves a complete lighting similar to daylight. Sky frameless is available as a pendulum lamp with indirect light as well as an assembly and fitted lamp. All versions are equipped with an optional dimmer function, in square formats of 125 x 125 cm and 150 x 150 cm and also in a rectangular format.

Türdrücker mit Langschild 530 Edelstahl, 2002

Vieler International GmbH & Co. KG, Iserlohn
Werksdesign: Gerd Vieler
www.vieler.com

Türdrücker und Schild sind schlank und puristisch gestaltet und von klarer Kontur. Durch einen flacheren Aufbau unter Beibehaltung einer bewährten Kugelllagertechnik finden Tür und Ausstattung zu einer optischen Einheit. Weitere Gestaltungsaspekte sind Langlebigkeit und Integration.

Door handle and fitting have a slim and purist design with clear contours. Due to a flatter mounting while retaining a proven ball bearing technology, the door and the fittings form a visual unit. Further design aspects are longevity and integration.

Sichttafelsystem Sherpa motion, 2003

Durable Hunke & Jochheim GmbH & Co. KG, Iserlohn
Design: Vistapark GmbH, Wuppertal
www.durable.de
www.vistapark.de

Das drehbare Sichttafelsystem Sherpa motion ermöglicht einen schnellen Zugriff auf häufig benötigte Unterlagen und bereichert den Arbeitsplatz um eine gestaltungsästhetische Komponente. Kernbestandteil des Informationsträgers ist eine galvanisierte Kugel, um die sich die zehn Sichttafeln mittels eines Tafelträgers um 360 Grad drehen lassen. Der Lesewinkel lässt sich zusätzlich von 25 bis 70 Grad variieren, ohne den standfest gestalteten Fuß aus dem Gleichgewicht zu bringen. Bei diesem in Titan-Farben schimmernden Display sind Gestaltung und Funktion aufeinander abgestimmt und die Einsatzbereiche vielseitig.

The Sherpa motion display panel system provides quick and easy access to frequently used documents and adds a touch of class to the workplace. At the core of the display system is a galvanised ball around which the ten display panels can rotate 360 degrees. The reading angle can be adjusted between 25 and 70 degrees without unbalancing the stable base. The stylish titanium coloured Sherpa motion perfectly balances design and functionality.

FixOn, 2001

Prover Innovative Produkte GmbH,
Seefeld
Werksdesign: Andreas Fahrner
www.fixon.de

FixOn erweitert die Verwendung von Klebe-
band und vereinfacht funktional dessen Ein-
satz. Eine innovative Technologie ermöglicht
das Fixieren und Kleben in einem Zug bei
einer großen Anwendungsbandbreite und
mit allen handelsüblichen Klebebändern. Die
Gestaltung transportiert die Funktionalität
souverän und logisch, die Handhabung ist
selbsterklärend.

*FixOn expands and simplifies the use
and function of adhesive tape. Innovative
technology allows for the one-step fixation
and pasting of all commonly available
adhesive tape and thus offers a broad and
diverse application range. The design
translates functionality in a sovereign and
logical manner, its use is self-explanatory.*

Schulfüller Pelikano, 2003

Pelikan Vertriebsgesellschaft mbH,
Hannover
Design: Yellow Design/Yellow Circle,
Köln
www.pelikan.de

Der neue Pelikano zeigt den berühmten
klassischen Schulfüller in innovativer Gestal-
tung. Funktional und ergonomisch neu inter-
pretiert ist das Griffprofil für Rechts- und
Linkshänder. Das Tintensichtfenster ist als
glänzender Balken auf dem matten translu-
zenten Schaft gestaltet. Mit neuer Edelstahl-
feder und stabiler Edelstahlkappe ausgestat-
tet, ist der Pelikano in Blau, Rot, Grün und
Orange erhältlich.

The new Pelikano shows the famous classic
school fountain pen in an innovative design.
The grip pad for right-handed and left-
handed users has been newly interpreted in
functional and ergonomic respects. The ink
window has been designed as a shining
bar against a matt, translucent shaft. The
Pelikano has a new stainless steel nib and
a robust stainless steel cap, and is available
in blue, red, green, and orange.

Tintenfeinschreiber
STABILO 's move the X-writer, 2003

Schwan-STABILO Schwanhäußer
GmbH & Co., Heroldsberg
Werksdesign: STABILO F&E Team
Design: factor product GmbH,
München
Vertrieb: Schwan-STABILO Marketing
Deutschland GmbH & Co.,
Heroldsberg
www.stabilo.com
www.factor-product.com

Die Gestaltung des Fineliners STABILO
's move the X-writer ist dem Profil eines
Mountain-Bike-Reifens nachempfunden und
vereint eine griffige Oberfläche mit einer
patentierten, X-tra flexibel gefederten X-tip-
Spitze. Der X-writer gleitet beim Schreiben
entspannt über das Papier und passt sich
individuellem Schreibdruck an. Die taillierte
Form unterstützt ergonomisch ermüdungs-
freies Schreiben und wirkt einer verkrampf-
ten Handhaltung entgegen. Die Schreibfar-
ben sind Blau in Kombination mit dem
gelben Schaft und Schwarz in Kombination
mit dem grünen Schaft. Der Fineliner ist das
fünfte erfolgreiche Modell der STABILO
's move collection und ist somit das Resultat
aus der konsequenten Weiterentwicklung
und Vereinigung von Innovation, Schreib-
komfort, Ergonomie, moderner Schreibtech-
nik und zeitgemäßem Design.

*The design of the STABILO 's move the
X-writer fineliner is modelled on the tread of
a mountain bike tyre and combines a surface
with excellent grip with a patented X-tra
flexible X-tip-suspension. The X-writer glides
across the paper in a relaxed way and adjusts
to individual writing pressure. The tapered,
waisted shape ergonomically supports a
relaxed writing process and counteracts a
cramped hand posture. The ink colors are blue
in combination with a yellow shaft and black
in combination with a green shaft. It is the
fifth successful model in the STABILO 's move
collection and is the result of the consistent
development and combination of innovation,
writing comfort, ergonomics, modern writing
technology and up-to-date-design.*

Nachfüllbare Ordnungsmappe, 2003

C&H Co Ltd., Taichung City, Taiwan
Design: Esselte Leitz GmbH & Co KG,
Stuttgart
Vertrieb: Esselte Leitz GmbH & Co KG,
Stuttgart

Die nachfüllbare Ordnungsmappe ist zusätzlich Sichtbuch und Eckspannermappe. Sie ist funktional gestaltet mit drei Klappen im Rückendeckel und sechs herausnehmbaren Registern. Ausgestattet ist die Mappe mit zehn austauschbaren Hüllen, das Indexfeld ist zweiseitig bedruckt und seitlich einführbar. Im Rückendeckel ist eine CD-Tasche integriert. Erhältlich ist die Mappe in den Trendfarben Rubinrot, Saphirblau, Smaragdgrün und Quarzweiß.

The refillable folder is transparent and protective. It has a functional design with three flaps in the back cover and six removable filing systems. The folder is equipped with ten replaceable holders. The index field is printed on both sides and can be inserted from the side. A CD-pocket has been integrated in the back cover. The folder is available in the trend colours ruby red, sapphire blue, emerald green and quartz white.

Staedtler-Box, 2001

Staedtler Mars GmbH & Co. KG,
Nürnberg
Werksdesign: Staedtler Design Team
www.staedtler.de

Die Staedtler-Box ist ein produktgruppenübergreifendes System aus hochwertig und attraktiv gestalteter Verkaufs- und stabiler Transportverpackung. Sie ermöglicht einen markanten Auftritt am Point of Sale, da sie das Verpackungssystem vereinheitlicht und somit einen höheren Wiedererkennungswert besitzt. Andererseits wird durch die gestalterische Differenzierung eine klare Unterscheidung der einzelnen Schreibsysteme möglich. Neben der Transport- und Aufbewahrungsfunktion kann die Staedtler-Box auch als funktionales Tischdisplay genutzt werden.

The Staedtler-Box is a standardised system of high-quality and attractively designed sales and robust transport packaging for a range of products. On the one hand, it provides a striking appearance at the point of sale, because it standardises the packaging system, thus being easily recognisable. On the other hand, the differences in design allow for a clear distinction between the single writing systems. Apart from the transport and storage functions, the Staedtler-Box can also be used as a functional table display.

Deskorganizer Plus geometrics, 2002

Esselte Leitz GmbH & Co KG, Stuttgart
Werksdesign

Der Deskorganizer Plus geometrics ist funktional und selbsterklärend gestaltet. Ausgestattet ist er mit einer Klarsichttasche im Vorderdeckel zum Austauschen des Inhaltsverzeichnisses, welches auch als Formatvorlage aus dem Internet geladen werden kann. Weitere Merkmale sind zwei Visitenkartentaschen und Eckspanner für den sicheren Transport. Der Deskorganizer Plus geometrics ist konzipiert für die Aufbewahrung und Sortierung von Unterlagen für Besprechungen, Tagungen und unterwegs.

The Deskorganizer Plus geometrics has a functional and self-explanatory design. It is equipped with a transparent pocket in the front cover in order to change the table of contents, which can also be downloaded as a style sheet from the Internet. Further characteristics are two pockets for business cards and a protection system for safe transportation. The Deskorganizer Plus geometrics has been designed for storing and ordering materials for conferences, seminars and mobile use.

Staedtler triplus Konzept, 2003

Staedtler Mars GmbH & Co. KG,
Nürnberg
Werksdesign: Staedtler Design Team
www.staedtler.de

Der Staedtler triplus fineliner ist Teil eines Produktkonzeptes im Dreikant-Design. Er ist ergonomisch und aus hochwertigen Materialien gestaltet. Die Dreikantform ermöglicht leichtes und ermüdungsfreies Schreiben, da sich der Stift in die Form der Finger einfügt. Das Drehen des Stiftes wird beim Schreiben verhindert, wodurch der Griff locker und entspannt bleibt. Eine innovative Dry-Safe-Tinte erlaubt es, die Stifte auch tagelang ohne Eintrocknen offen liegen zu lassen. Eine superfeine, metallgefasste Spitze ermöglicht ein angenehmes Schreibgefühl im täglichen Einsatz. Erhältlich ist der Fineliner in 20 verschiedenen Farben.

The Staedtler triplus fineliner is part of a series of triangular designs. It has an ergonomic shape and is made of high-quality materials. The triangular shape facilitates easy and relaxed writing, since the pen adapts to the fingers shape. The pen cannot slip when writing, therefore the hand remains relaxed. Due to the innovative Dry-Safe Ink, the fineliners can be left lying around open for days without drying out. The highly fine tip set in metal provides comfortable writing in daily use. The fineliner is available in 20 different colours.

e-motion Metall/Softlack, 2002

Faber-Castell Vertriebs GmbH, Stein
Design: Industrial Design Team
Heinrich Stukenkemper, Castrop-Rauxel
www.faber-castell.com

Die Drehbleistifte und Drehkugelschreiber e-motion liegen mit ihrer schwungvollen Form gut in der Hand. Innovativ ist eine Materialkombination aus Softlack mit Metall. Der eigentliche Schaft besteht aus handsympathischem Softlack, während Kappe und Spitze das Schreibgerät chromglänzend veredeln. Der Schaft aus Softlack hat haptisch die angenehme Anmutung von Samt. Die Drehbleistifte sind mit einer kräftigen 1,4-mm-Mine und einem sehr großen Radierer ausgestattet. Alle Drehkugelschreiber besitzen eine langlebige Großraummine in Strichstärke B. e-motion ist erhältlich in den aktuellen Softlack-Farben Schlamm, Himbeer und Anthrazit.

The e-motion propelling pencils and ballpoint pens have dynamically curved proportions to fit snugly in the hand. The combination of soft feel and metallic surfaces is innovative. The body proper of the pens and pencils is in the soft feel material, while the cap and tip are in shining chrome. To the touch, the soft part of the utensil has the pleasant quality of velvet. The propelling pencils have a strong 1.4 mm lead and a very large eraser. All the ballpoint pens have long-life refills of thickness B. e-motion is available in the up to date soft feel colours of mud, raspberry and anthracite.

V16 Chip Fire, 2001

Zweibrüder Optoelectronics GmbH,
Solingen
Werksdesign
www.zweibrueder.com

V16 Chip Fire ist graziös, leicht und in kleinen Formaten gestaltet. Die schlanke Form harmoniert mit der eloxierten Metalloberfläche. Die V16 verträgt leicht härteste Stöße und Erschütterungen, ist kratz- und wasserfest. Multifunktional ist sie als Taschenlampe wie auch als Not- und Signalleuchte einsetzbar. Die V16 wird mit einer Hochleistungsdiode betrieben, das Herzstück ist ein kleiner Chip. Die Stromversorgung erfolgt über zwei Lithium-Batterien, mit welchen man nach 40 Stunden noch im Dunkeln lesen kann. Bei der Herstellung werden ökologische Kriterien beachtet.

The V16 Chip Fire is graceful, light and has been designed in small formats. The slim form matches the anodised metal surface. The V16 easily resists strong shocks and tremors. It is scratch and water resistant. It is multifunctional and can be used as a torch light as well as an emergency or signal light. The V16 is operated by a high-performance diode; the heart is a small chip. Power is supplied by two lithium batteries, which enable you to still read in the dark after 40 hours of use. The lithium batteries are produced according to environmental criteria.

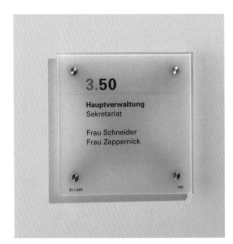

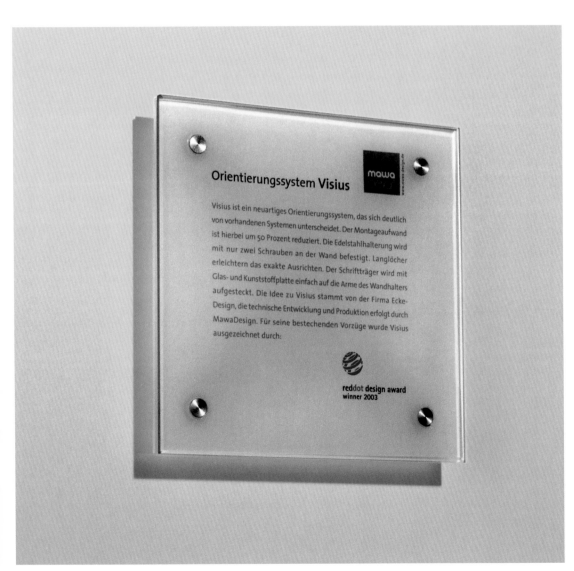

Wegleitsystem Visius, 2002

Mawa Design, Langerwisch
Design: Ecke Design, Berlin
www.mawa-design.de
www.eckedesign.de

Visius ist ein funktional und klar gestaltetes Orientierungssystem, durch das die Montagekosten um über 50 Prozent reduziert werden können. Die Edelstahlhalterung wird mit nur zwei Schrauben an der Wand befestigt. Langlöcher erleichtern das exakte Ausrichten. Der Schriftträger wird zusammen mit der Glas- und Acrylglasplatte einfach auf die Arme des Wandhalters aufgesteckt. Entworfen wurde Visius von dem Büro Ecke Design in Berlin. Die technische Abwicklung erfolgte durch Mawa Design. Visius ist in zwei Größen erhältlich. Die klassisch quadratische Form mit 15 x 15 cm, und die rechteckige Form mit 20 x 25 cm, die als Hoch- und Querformat zu verwenden ist.

Visius is a functionally and clearly designed guidance system, which reduces assembly costs by over 50%. The high-grade steel mounting is fastened to the wall with only two screws. Elongated holes allow an easy and precise alignment. Together with the glass and acrylic glass plate, the writing carrier is simply put on the arms of the wall mounting. Visius has been designed by Ecke Design in Berlin. Mawa Design was in charge of the technical development. Visius is available in two sizes: The 15 x 15 cm classic square form and the 20 x 25 cm rectangular form, which can be used as a vertical and horizontal format.

Cheops control, 2002

Theben AG, Haigerloch
Design: PES Design Schwenk GmbH
(Christian von Boetticher), Haigerloch
www.theben.de
www.schwenk-gmbh.de

Der kompakt gestaltete Stellantrieb für Heizungsventile Cheops bietet einen bedarfsgerechten Temperaturkomfort durch Einzelraumregelung. Sein Erscheinungsbild ist von funktionalen und produktsemantischen Details geprägt. Ein ausgefeiltes System bietet ein hohes Maß an Wirtschaftlichkeit: neben einer programmgesteuerten Nachtabsenkung über den Bus können auch Wochenenden, Feiertage und Urlaubstage berücksichtigt werden. Weitere Ausstattungsmerkmale sind Anschlüsse für Präsensmelder und Fensterkontakte, integriert ist ein Temperatursensor mit Regelung, Stellmotor und EIB-Busankoppler.

The compactly designed Cheops heating vave actuator offers comfortable temperatures according to individual needs by controlling rooms separately. Its design is characterised by functional and product-semantic details. A cleverly thought-out system offers a high degree of economy: Apart from a program-controlled temperature decrease at night via the Bus, also weekends, public holidays and holidays can be considered. Further features are connectors for a movement sensor and window contacts. Integrated are a controllable temperature sensor, a servomotor and an EIB bus coupler.

PRIMERGY TX150, TX200/300, TX600, 2003

Fujitsu Siemens Computers GmbH, München
Design: designafairs GmbH (Georg Trost, Bernd Eigenstetter), München
www.fujitsu-siemens.com
www.designafairs.com

Die PRIMERGY Tower Server sind funktional unter Umsetzung innovativer Technologien gestaltet. Sie reichen vom Mono Prozessor Workgroup Server (TX150) über Dual Prozessor Entry (TX200) und Business Server (TX300) bis zum 4-way Midrange Server (TX600). Mit der PRIMERGY Tower Server-Linie steht für nahezu alle Einsatzgebiete eine optimierte Plattform zur Verfügung. Die PRIMERGY Tower Server sind Floorstand-Systeme, die auch als Rack-Variante verfügbar sind bzw. nachträglich umgerüstet werden können. Der PRIMERGY Tower Server TX600 ist ein äußerst leistungsstarkes und erweiterbares System in der 4-way Business Server-Klasse und als Allround-Server für mittlere und große Organisationen positioniert.

The PRIMERGY Tower Servers have a functional design and contain innovative technologies. The range consists of the mono processor workgroup server (TX150), the Dual processor Entry (TX200), the Business Server (TX300) and the 4-way Midrange Server (TX600). The PRIMERGY Tower Server line offers an optimised platform for almost every field of application. The PRIMERGY Tower Servers are floorstand systems, which are also available as rack versions or can be converted to rack versions at a later point in time. The PRIMERGY Tower Server TX600 is an extremely powerful and extendable system in the 4-way Business Server class and positioned as an all-round server for medium to large companies.

PRIMECENTER Serverschrank, 2002

Fujitsu Siemens Computers GmbH,
München
Design: designafairs GmbH (Georg
Trost, Bernd Eigenstetter), München
www.fujitsu-siemens.com
www.designafairs.com

Das universell konzipierte PRIMECENTER
Racksystem für Serverschränke erleichtert
durch ein spezielles Kabelmanagement das
Handling der Einschübe. Die Gestaltung
mit Lochblech ermöglicht eine optimierte
Belüftung, die Lochstruktur signalisiert die
Zugehörigkeit zu Fujitsu Siemens Computers.

Due to a special cable management, the
universally designed PRIMECENTER rack
system server allows for an easier handling
of the stacks. The perforated plate design
provides perfect ventilation and the
perforated structure signalises that the
PRIMECENTER is a product from
Fujitsu Siemens Computers.

Wertigkeit und Emotion –
gestaltete Technologien für den Alltag

Value and emotion –
technologies designed for everyday use

Die Juroren aus dem Bereich „Medien und Unterhaltungselektronik" – Tapani Hyvönen, Annette Lang und Michael Thomson – sind beeindruckt von einer subtilen und nutzerorientierten Gestaltung der Produkte im red dot award: product design 2003. Ein wichtiger Trend: Der Alltag mit Elektronik und Medien wird neu interpretiert. Ein neues Denken über Kommunikation und elektronische Objekte (Tapani Hyvönen) ist spürbar, das unbedingte Verstehen der Bedürfnisse steht dabei im Mittelpunkt. Die Gestaltung der Gehäuse und der Interfaces folgt eindeutig einem weiteren Trend: Bekannte Elektronik wird gestaltet mit transparenten Oberflächen, Ilumination erzeugt bei den Bedienoberflächen ein weiches Licht und erleichtert die Handhabung der Geräte. Die Formen sind organisch (Annette Lang) und an funktionalen Details orientiert. Medien und Unterhaltungselektronik werden zum stillen Diener (Michael Thomson) und vermitteln dabei dennoch eine selbstbewusste Wertigkeit für den Nutzer. Innovationen liegen hier weniger in den Technologien selbst, sondern bekannte und bewährte Technologien werden zielgruppen- und alltagsorientiert eingesetzt. Durch eine ausgeklügelte Funktionalität und innovative Kombination von Technologie entsteht ein Mehrwert, der durch haptische Qualitäten unterstrichen wird. In nahezu jedem Produkt im Wettbewerb ist diese Nähe zum Nutzer erfahrbar. Eine neue Qualität der Emotion; Elektronik wird natürlich (Tapani Hyvönen) integriert in den Alltag.

The jurors for the "media and home electronics" category – *Tapani Hyvönen, Annette Lang and Michael Thomson – are impressed by the subtle, user-orientated design of the products in the "red dot award: product design 2003". An important trend is the reinterpretation of everyday life with electronics and the media. New thinking about communication and electronic objects is noticeable (Tapani Hyvönen), and the focus is on a thorough understanding of people's needs. The design of housings and interfaces clearly follows a further trend: familiar electronic devices are designed with transparent surfaces; a soft light is created by the illuminated user interfaces, making the units easier to operate. The forms are organic (Annette Lang), orientated towards functional details. Media and home electronics become unobtrusive servants (Michael Thomson) and nevertheless still project a self-confident image of value to the user. The innovations here are not so much in the technology itself, but rather tried and tested, familiar technologies are deployed with orientation towards specific target groups and the needs of everyday life. The refined functionality and innovative combination of technologies creates an added value which is emphasised by haptic qualities. This closeness to the user is noticeable in almost all the products in the competition. With a new quality of emotion, electronic devices are naturally integrated (Tapani Hyvönen) in everyday life.*

Tapani Hyvönen
Finnland

Michael Thomson
Großbritannien

Annette Lang
Deutschland

Medien und Unterhaltungselektronik
Media and home electronics

Pogle Evolution, 2002

Pandora International Ltd.,
Northfleet, GB
Werksdesign: Steve Brett,
Dean Antrobus
Design: PDD Ltd. (Oliver Grabes,
Tim Manson, Dominic Tooze),
London, GB
www.pandora-int.com
www.pdd.co.uk

Pogle Evolution ist ein Kontrollpanel für die digitale Filmnachbearbeitung. Durch die zentrale Steuerung der komplexen Software und umfangreichen Technik, die für eine digitale Editierung von hochauflösenden Filmdaten notwendig sind, ermöglicht es dem Coloristen, die gewünschte Stimmung und Farbgebung für Film- und Fernsehproduktionen, Werbung oder Musikclips zu erzeugen. Neue digitale Werkzeuge für ein präziseres und schnelleres Arbeiten wurden mit bekannten manuellen Kontrollelementen in einem übersichtlichen Layout vereint. Die Designer arbeiteten eng mit führenden Coloristen zusammen, um zu gewährleisten, dass alle Arbeitsschritte möglichst intuitiv und mit minimalem Lernaufwand ausgeführt werden können.

Pogle Evolution is a control panel for postproduction of digital film. Controlling the complex software and extensive hardware necessary for editing digital high resolution film data, it enables colourists to create the desired visual mood and atmosphere for films, TV productions, commercials and music videos. With its user friendly ergonomics, it combines familiar manual controls with new digital interface tools required for higher accuracy and speed of operation. The design team worked closely with leading colourists to develop a control surface that allows every task to be managed in the most logical way to minimise the learning curve for new users.

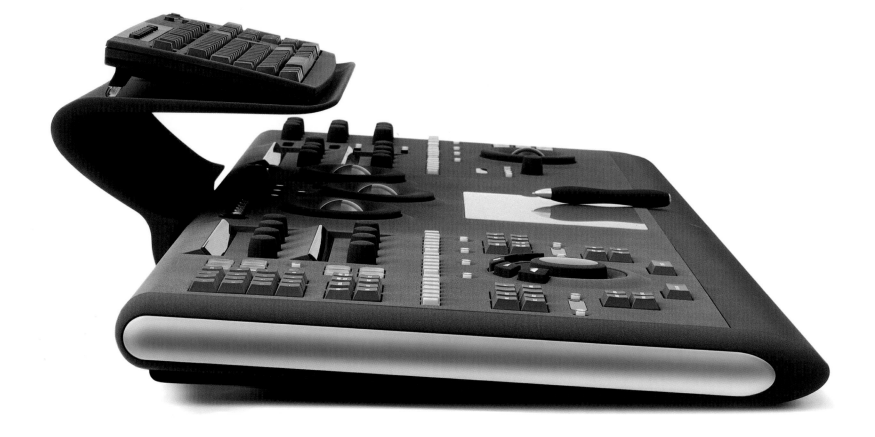

**Bose 3.2.1 Digital
Home Entertainment System, 2002**

Bose Corp., Framingham, USA
Werksdesign
Vertrieb: Bose GmbH, Friedrichsdorf
www.bose.de

Das Bose 3.2.1 Digital Home Entertainment System ermöglicht Cinema Sound mit nur zwei Lautsprechern. Funktional und modular kann es leicht installiert und überall platziert werden. Das innovative System wird mit nur drei Kabeln verbunden. Es besteht aus zwei sehr kleinen Lautsprechern sowie einem versteckt platzierbaren Acoustimass-Bassmodul und einem Media Center mit integriertem DVD-Player und UKW/MW-Tuner. Zwei exakt berechnete Speaker Arrays mit je zwei Mittel-/Hochton-Drivern in den beiden kleinen Port-Gehäusen schaffen gemeinsam durch das patentierte Bose Signal Processing ein kinogleiches Klangbild. Alle Systemfunktionen werden nutzerfreundlich per Tastendruck über eine Infrarot-Fernbedienung gesteuert.

The Bose 3.2.1 Digital Home Entertainment System offers cinema sound with only two loudspeakers. It is functional and modular and can be easily installed and placed anywhere. The innovative system is connected with three cables. It consists of two very small loudspeakers as well as an invisibly positioned Acoustimass bass module and a Media Center with integrated DVD player and UKW/MW tuner. Two exactly calculated speaker arrays with two mid/high range speaker drivers each in the two small port casings create a sound similar to that in a cinema due to the patented Bose Signal Processing. All systems' functions can be user-friendly controlled at the touch of a button via an infra-red remote control.

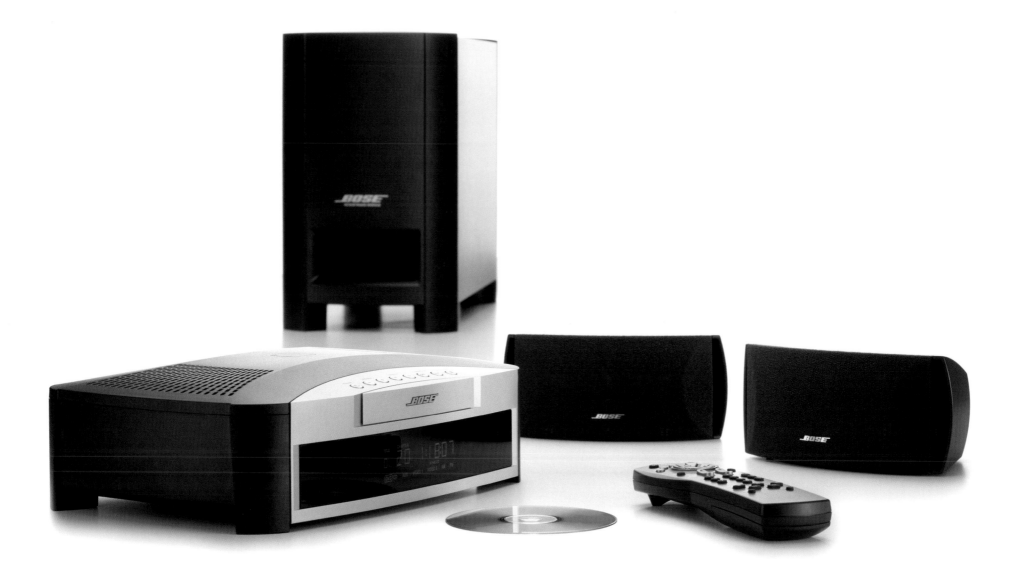

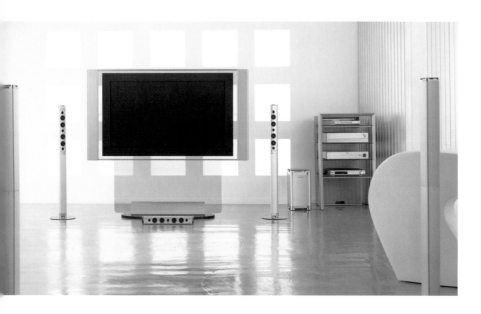

Plasma Wega Television KE-42/50 MR1, 2002

Sony Corporation, Tokio, Japan
Werksdesign: Sony Design Center
(Takuya Niitsu)
Vertrieb: Sony Deutschland GmbH, Köln
www.sony.com

Die Haupteigenschaft des Plasma-Bildschirms - die ungewöhnlich dünne, schlanke Form - wird besonders betont im Design des KE-42/50 MR1. Strukturell ist es notwendig, Plasma-Bildschirme mit einer Glasplatte abzudecken. Der Designer des KE-42/50 MR1 hat aus dieser Voraussetzung ein außergewöhnliches Design entwickelt. Durch eine Vergrößerung der Glasfläche wird ein Effekt erzielt, als ob das Display in der Luft schwebt wie ein an der Wand hängendes Bild. Das Modell wurde so gestaltet, dass es sich in jede Wohnumgebung einfügt. Als erster Hersteller verwendet Sony Aluminium in der Rahmenkonstruktion zur Verstärkung der Glasfront, was das Display noch dünner erscheinen lässt.

The main characteristic of the Plasma display – its thin and slim shape – is accentuated in the KE-42/50 MR1. As a structural requirement, plasma devices need to be covered with a glass panel. The designer of the KE-42/50 MR1 has turned this requirement into a unique design. By extending the glass area, the designer made the plasma display look as if it were floating in air just like a picture hung on a wall. This model was designed to fit into any home environment. As a first in the industry, aluminium is used in the frame to reinforce the front glass, which also has the effect of making the display look even thinner.

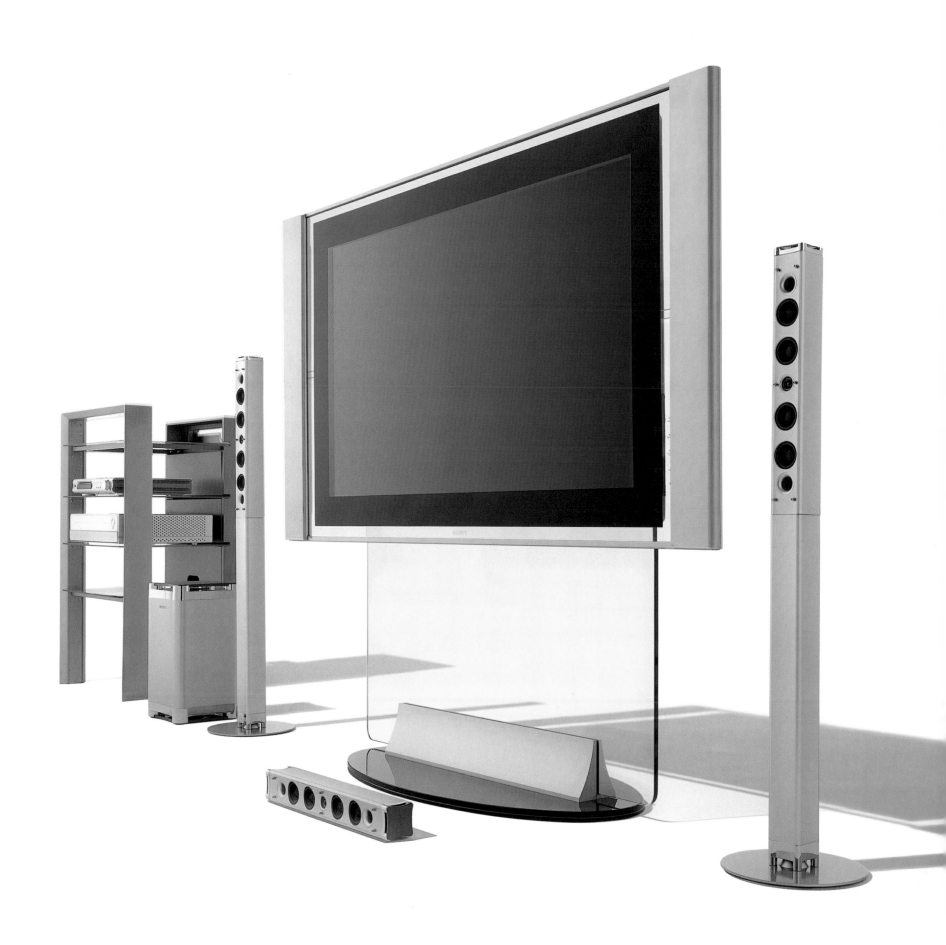

Plasma Monitor (MN-50PZ40), 2002

LG Electronics, Seoul, Südkorea
Werksdesign
www.lge.com

In der Gestaltung des Monitors MN-50PZ40 ist die Frontbreite im Rahmenbereich sowie die Produktdicke minimiert. Bei der Frontgestaltung kommen zwei Farben zum Einsatz und durch die Minimierung der Seitendicke werden die Merkmale des dünnen Bildschirms visuell hervorgehoben. Die Rahmendicke der Front ist dieser Gestaltungsmaxime angepasst. Die Elemente der Umgebung des Bildschirms werden möglichst ausgeschlossen, damit sich die visuellen Effekte verbessern. Durch die Herstellung im Spritzgussverfahren ist der Plasma Monitor MN-50PZ40 sehr leicht.

In the MN-50PZ40 monitor's design, the frame's front width and the product's depth have been minimised. The front design has two colours and the minimised depth of the sides visually emphasises the flat screen's characteristics. The frame's depth has also been designed along these lines. The monitor's peripheral elements are widely excluded, to increase the visual effects. Due to the die cast production method, the MN-50PZ40 plasma monitor is very light.

Wide LCD Monitor 30" (MW-30LZ10), 2002

LG Electronics, Seoul, Südkorea
Werksdesign
www.lge.com

Für das Design dieses 30" LCD-Monitors, der den Blick des Betrachters vom Bildschirm abwärts auf den unteren Bereich lenkt, stand das Motiv eines Wasserfalls Modell. Das besondere Design wurde realisiert um dem digitalen Zeitalter Rechnung zu tragen. Unter Verwendung von recycletem Aluminium und halb verspiegelt, versucht das Design einen neuen Zugang zu Materialien mit verschiedenen Gestaltungselementen, wie z.B. Linie und Kurve, Harmonie zwischen den Materialien und eine Maximierung der hochwertigen Qualität zu vereinen. Das Aluminiumfinish des LCD-Fernsehers und der Lautsprecher vermitteln ein harmonisches Aussehen und die hochklassige Qualität des 30" LCD-Fernsehers.

This 30" wide LCD monitor, which draws view flowing downwards from wide screen to product lower side, brought motive from waterfall of great nature in order to draw modeling stage of product. The special design was realised in order to cope with digital era using recycling aluminium and half mirror by trying new access of material with different elements of product such as harmony between line and curve, harmony between materials and maximisation of high quality. An aluminium gloss flowing outside of LCD monitor and speaker shows a harmonic appearance and high class of 30" LCD monitor.

Wide LCD Monitor 23" (Flatron L2320A), 2003

LG Electronics, Seoul, Südkorea
Werksdesign
Design: Phoenix Product Design, Köln
www.lge.com
www.phoenixdesign.de

Bei der Gestaltung des Wide LCD Monitor 23" Flatron L2320A war das Konzept einer eingebauten Medienstation formgebend. Dieses Konzept erlaubte einen schlanken Hauptkörper und ermöglicht eine einfache Handhabung des Monitors. In einer Linie mit dem Hauptkörper verbunden, verbessern zudem die Multifunktionen von PC1, PC2, TV und A7V diese Linienanordnung. Durch die Gestaltung mit einem Farbgegensatz wurde die 16:9 Breite des Monitors betont. Eine charakteristische Leistungskontrolle unterstützt die Nutzerfreundlichkeit. Die Gestaltung des Rückgehäuses hat ein sanfte Anmutung und wirkt luxuriös.

The concept of a built-in media platform is the key design feature of the Wide LCD Monitor 23" Flatron L2320A. This concept allows for a slimmer casing and provides an easier use of the monitor. Connected in a line with the main casing, the PC1, PC2, TV and A7V multi functions increase this arrangement of lines. The colour contrast employed in the design emphasises the monitor's 16:9 width. A characteristic performance check supports the user-friendliness. The design of the back casing looks elegant and luxurious.

ThinkPad X30, 2002

IBM Japan Ltd., Kanagawa, Japan
Werksdesign: IBM User Experience
Design Center (Hisashi Shima, Kazuhiko
Yamazaki, David Hill, Richard Sapper)
Vertrieb: IBM Deutschland, Herrenberg

Das ThinkPad X30 nimmt die elegante Einfachheit der Designmerkmale der Reihe ThinkPad wieder auf und entwickelt sie weiter. Elegante Attribute sind die schlanke Form und das sichtbare Metallgelenk. Sie verleihen der neuen ThinkPad-Produktlinie ein zeitgemäßes Image. Das ThinkPad X30 ist das kleinste Modell der aktuellen ThinkPad-Produktlinie: ein Gewicht von 1,6 kg, eine beeindruckend lange Standardakkulaufzeit von bis zu 4,5 Stunden, ein leistungsstarker Prozessor Mobile Intel Pentium III-M und eine Tastatur in Originalgröße sind weitere Merkmale.

ThinkPad X30 recalls and enhances elegant simplicity of ThinkPad Design Attribute. The elegant designs are the thin shape and visible metallic hinge. They represent to an unique and new image to the new ThinkPad product line. ThinkPad X30 is the smallest model of current ThinkPad product line: weight of 3.5 lbs., an impressive standard long battery life of up to 4.5 hrs., a powerful Mobile Intel Pentium III Processor M and a full-size keyboard.

12" PowerBook, 2003

Apple Computer Inc., Cupertino, USA
Werksdesign:
Apple Industrial Design Group
(Designers: Bart Andre, Danny Coster,
Daniele De Iuliis, Richard Howarth,
Jonathan Ive, Duncan Kerr, Matt
Rohrbach, Doug Satzger, Cal Seid,
Christopher Stringer, Eugene Whang;
CAD: Christopher Hood, Irene Chan-
Jones, Carter Multz, Ken Provost, Carlos
Ragudo, Fred Simon, Mas Watanabe)
www.apple.com

Das 12" PowerBook G4 ist das kompakteste voll ausgestattete erhältliche Notebook. Das hochauflösende 12,1" TFT XGA Active-Matrix Display mit 1024 x 768 Pixeln befindet sich in einem sehr schmalen Rahmen, der nur 10,9" breit, 8,6" tief und 1,18" hoch ist und lediglich 2,1 kg wiegt. Das 12" PowerBook G4 verfügt über ein Gehäuse aus einer leichten und widerstandsfähigen Flugzeug-Aluminiumlegierung. Das Gehäuse ist flecken- und kratzfest mit einer glatten Außenhaut ohne überstehende Klappen, Riegel, Schalter, externe Knöpfe oder scharfe Kanten. Das 12" PowerBook G4 verfügt über ein DVD-Rom/CD-RW Combo Laufwerk (optional ein SuperDrive DVD-R/CD-RW Laufwerk) in einem Einschubschacht.

The 12" PowerBook G4 is the most compact full-featured notebook made. The high-resolution 12.1" TFT XGA active-matrix display with 1024-by-768-pixel resolution is enclosed in a very small frame just 10.9" wide, 8.6" deep, 1.18" thin and weighing just 4.6 lbs. The 12" PowerBook G4 is housed in a lightweight and durable aircraft aluminium alloy enclosure. The enclosure is stain and scratch resistant and perfectly smooth on all surfaces, with no doors, protruding latches or levers, no external buttons and no sharp edges. The 12" PowerBook G4 includes a slot-loading combo drive DVD-Rom/CD-RW (with option for a SuperDrive DVD-R/CD-RW).

17" PowerBook, 2003

Apple Computer Inc., Cupertino, USA
Werksdesign:
Apple Industrial Design Group
(Designers: Bart Andre, Danny Coster,
Daniele De Iuliis, Richard Howarth,
Jonathan Ive, Duncan Kerr, Matt
Rohrbach, Doug Satzger, Cal Seid,
Christopher Stringer, Eugene Whang;
CAD: Christopher Hood, Irene Chan-
Jones, Carter Multz, Ken Provost, Carlos
Ragudo, Fred Simon, Mas Watanabe)
www.apple.com

Das 17" PowerBook G4 verfügt über das größte Display, das jemals für einen tragbaren Computer hergestellt wurde. Es bietet die gleiche Sichtfläche wie ein 19" CRT-Monitor. Zwei komplette Seiten können gleichzeitig auf dem Bildschirm betrachtet werden. Das Display unterstützt eine Auflösung von 1140 x 900 Pixeln, wobei 1,3 Millionen Pixel zugleich angezeigt werden. Ein einzigartiges Feature ist das faseroptisch hintergrundbeleuchtete Keyboard mit lasergeätzten Tasten. Ein Lichtsensor stellt die Tastatur- und Anzeigenhelligkeit automatisch anhand der bestehenden Lichtverhältnisse ein. Das 17" PowerBook G4 enthält einen 1 GHz PowerPC G4 Prozessor, eine neue Hochgeschwindigkeitsarchitektur, schnelle NVIDIA-Grafik und ein SuperDrive-Laufwerk in einem Einschubschacht zum Abspielen und Brennen von CDs und DVDs.

The 17" PowerBook G4 features the largest display ever made for a portable, offering the same viewing areas as a 19" CRT monitor. Two full pages can be seen on the screen at one time and it supports a resolution of 1140 by 900 pixels, 1.3 million pixels appearing on the screen simultaneously. An unique feature is a fiber optic backlit keyboard with laser-etched keys. A light sensor automatically adjusts the keyboard and screen brightness based on the available ambient light. The 17" PowerBook G4 has a 1 GHz PowerPC G4 processor, new high-speed architecture, fast NVIDIA graphics and a slot-loading SuperDrive for playing and burning CDs and DVDs.

Fernsehgerät Spheros 20, 2002

Loewe AG, Kronach
Design: Phoenix Product Design,
Stuttgart
www.loewe.de
www.phoenixdesign.de

Spheros 20 ist der erste Loewe LCD-Fern-
seher mit einem integrierten Radio. Die
geringe Bautiefe von nur 7,5 cm ermöglicht
unterschiedliche Aufstellvarianten als Tisch-,
Stand- oder Wandgerät. Das Design über-
zeugt durch eine klare und reduzierte Linien-
führung. Hochwertige Materialien wie Glas
und Metall unterstreichen die Exklusivität
des Spheros 20 und reflektieren zeitgemäßen
Purismus.

*The Spheros 20 is the first Loewe LCD-
television set with an integrated radio. Due
to its small depth of only 7.5 cm, it can be
set up as a desk-top or stand-alone unit or
mounted to the wall. The design is impressive
through its clear and reduced lines. High-
quality materials such as glass and metal
underline the Spheros' exclusiveness und
reflect up-to-date purism.*

LCD-TV Tharus 51
LCD 51-9310 Dolby, 2003

Grundig AG, Nürnberg
Design: Neumeister und Partner
(Alexander Neumeister), München
www.grundig.de

Tharus ist ein LCD-Monitor 21" mit integriertem Netzteil, der als Wand- und Tischversion verwendet werden kann. Schwerpunkt ist die akustische Lösung in Form einer Soundröhre, mit 1 x Bass und 2 x Hochtönern links und rechts. Das akustische Modul ist vom Monitor zu trennen, die Fußplatte kann für die Wandversion abgenommen werden. Ziel der Gestaltung war ein LCD-TV, der sich deutlich von einem PC-Monitor unterscheidet und damit als vollwertiges Ambienteprodukt in Lebens- und Wohnbereiche integrierbar ist. Dies wird auch durch die Auswahl der Materialien Aluminium Hochglanz und hochwertigem Kunststoff sichtbar. Das Design besteht aus den drei Einheiten LCD-Monitor, dem Akustikmodul und der Fußplatte. Durch die besondere Betonung einer qualifizierten akustischen Lösung mit entsprechenden Systemen ergab sich die in sich geschlossene Soundröhre. Der Monitor kann auch ohne Akustikmodul Verwendung finden, erforderlich sind dann externe Lautsprechereinheiten, die über drahtlose Module mit dem Monitor operieren. Die Bedienung erfolgt über OSD (On Screen Display). Drahtlose Bild- und Tonübertragung erfolgt durch Hochfrequenzmodule. Zusätzliche Lautsprecher können dadurch im Raum platziert werden. Anschlussmöglichkeiten sind für alle weiteren Medien (VCR, DVD, SAT etc.) möglich.

Tharus, a 21" LCD monitor with built-in power supply, can be wall-mounted or used as table-top model. Its key feature is the acoustic approach, using a sound tube with one woofer and two tweeters left and right. The acoustic module can be detached from the monitor. The base is also simple to detach for wall mounting. The design aimed at creating an LCD TV that was clearly distinguished from a PC monitor, capable of adding ambience to living rooms and other areas as a fully-integrated product. This is also appearent from the choice of such materials as polished aluminium and high-quality-synthetics. The design consists of the three elements LCD monitor, the acoustic module and the base. The special emphasis on a qualified acoustic approach with appropriate systems resulted in the closed sound tube. The monitor can also be used without the acoustic module, in which case external speakers, operating without any cables via special modules, are required. Operation by OSD (on screen display) is possible. High-frequently module for cordless transmission of picture and sound lets extra speakers be placed in the room. All further media (VCR, DVD, SAT etc.) can be connected.

TFT Display – MD 9404 QB, 2002

Medion AG, Essen
Design: Spannagel + Partner Industrie
Design, Köln
Geisen Design, Essen

Der Vorteil der Volumenreduktion, den die TFT-Technologie bietet, wurde bei der Gestaltung des TFT Displays konsequent dazu genutzt, ein ruhiges, schlankes, unaufgeregtes und langlebiges Produkt zu entwerfen. Der Platz auf dem Schreibtisch wirkt wieder übersichtlich und aufgeräumt. In der Seiten- und Frontansicht zeichnet sich die filigrane Kante der Rückwand ab, Subtilität und Präzision des Produktes werden betont. Für den Betrachter gut nachvollziehbar umfasst die Rückwand die Frontblende und damit die Technik. Der ruhige und langlebige Gesamteindruck des TFT Displays wird unterstützt durch die symmetrisch angebrachten Bedienelemente mit der zentralen quadratischen Netztaste. Die ruhige Symmetrie wird fortgeführt durch die in der Flucht der Tasten verlaufende Stütze, die das Display mit dem Fuß auf direkte und reduzierte Weise verbindet. Essentiell für den Gesamteindruck des TFT-Monitors ist auch der offene Metall-Fußbügel, der durch seine Transparenz entscheidend zur optischen Leichtigkeit des ganzen Produktes beiträgt und nebenbei hilft, den gesamten Verpackungsaufwand auf ein Minimum zu reduzieren.

When designing this TFT display, the advantage of the TFT-technology's reduced volume has been consistently used to create a calm-looking, slim, long-life product. Thus, the space on the writing desk appears well-structured and tidy again. In the front and side view, the rear walls filigree edge shows through, emphasising the product's subtlety and precision. The rear wall clearly embraces the front panel and thus the technology. The TFT-display's calm and long-life overall impression is supported by the symmetrically arranged operating elements with the central, square power button. The calm symmetry is followed through in the support's continuation of the keys' alignment, thus connecting the display with its base in a direct and reduced way. Essential for the TFT-display's overall impression is the open metal base, which contributes to the visual lightness of the whole product due to its transparency and at the same time helps to reduce the packaging effort to a minimum.

**DLP-Rückprojektions-TV
(RE-44SZ20RD), 2003**

LG Electronics, Willich
Werksdesign: LG Design Lab
(Jung-Hun Lee), Seoul, Südkorea
www.lge.de
www.design.lge.co.kr

Das sehr flach gestaltete Flatron Rückpro-
jektions-TV-Gerät arbeitet mit der innovati-
ven DLP-Technologie. Die Bildschirmdiago-
nale beträgt 112 cm bei einer geringen
Bautiefe von nur 34 cm. Ausgestattet ist
es mit ACMS+, Stereolautsprechern 2 x 10
Watt und AV-PIP (Bild-in-Bild). Weitere Aus-
stattungsmerkmale sind TOP-Videotext,
Virtual Dolby, ein S-Video/AV-Eingang sowie
eine automatische Lautstärkeanpassung
(AVL). Optional ist das passende TV-Rack
R-44SZ20 erhältlich.

*The highly flat Flatron projection TV-set
features an innovative DLP technology. The
screen diagonal is 112 cm with a small depth
of only 34 cm. It is equipped with ACMS+,
stereo loudspeakers 2 x 10 Watts and AV-PIP
(picture in picture). Further features are TOP
video text, Virtual Dolby, S-Video/AV input
and automatic volume leveller (AVL). The
matching R-44SZ20 TV-rack is optional.*

Plasma-Bildschirm (MZ-50PZ42S), 2003

LG Electronics, Willich
Werksdesign: LG Design Lab
(S. G. Cho, S. K. Kim), Seoul, Südkorea
www.lge.de
www.design.lge.co.kr

MZ-50PZ42S ist ein 50" Plasma-Monitor (Bildschirmdiagonale: 127 cm) mit einer Bildschirmgröße von 110,6 x 62,2 cm. Ohne Fuß ist er nur 10,5 cm tief und besitzt eine funktional-ästhetische Anmutung. Technisch ausgestattet ist er mit einem Split Zoom 2.4.9 sowie einer flexible PIP-Funktion Faroudja DCDi™ Deinterlacing, ISM, Orbiter und White Wash. Er verfügt über eine Auflösung von 1366 x 768 Pixel bei 16,7 Millionen Farben. Der Plasma-Monitor hat einen Sichtwinkel von über 160 Grad sowie ein Kontrastverhältnis 600:1 ohne Filter. Er ist kompatibel mit digitalen Video- und Multimedia-Systemen.

The MZ-50PZ42S is a 50" plasma monitor (127 cm screen diagonal) with a screen size of 110.6 x 62.2 cm. Without its base, it has a depth of only 10.5 cm and a functional aesthetic look. Technical features are a Split Zoom 2.4.9 as well as flexible PIP Faroudja DCDi™ Deinterlacing, ISM, Orbiter and White Wash. It has a resolution of 1366 x 768 pixel with 16.7 million colours. The plasma monitor has a viewing angle of more than 160 degrees and a contrast ratio 600:1 without filter. It is compatible with digital video and multimedia systems.

LCD-TV (MW-30LZ10) mit Lautsprecher-Set (AL-30SA30), 2003

LG Electronics, Willich
Werksdesign: LG Design Lab
(Young-Soo Han), Seoul, Südkorea
www.lge.de
www.design.lge.co.kr

MW-30LZ10 ist ein LCD-A/V-Monitor. Er fügt sich mit einer zeitlos-ästhetischen Gestaltung gut in alle Wohnbereiche ein. Ausgestattet ist er mit 16:9-Breitbildformat bei einer Bildschirmdiagonalen von 76 cm (30") und einer Auflösung von 1280 x 768 Pixel. Er verfügt ferner über eine PIP-(Bild-in-Bild)/DoubleWindow-Funktion Faroudja DCDi™ Deinterlacing, und über Eingänge für VGA, DVI-D, Video-Komponenten, S-Video sowie AV. Seine Ausgangsleistung beträgt 2 x 10 Watt (RMS). Das Gestaltungskonzept sieht ein passendes, optional erhältliches Stereo-Lautsprecher-Set (AL-30SA30) vor.

The MW-30LZ10 is an LCD-A/V monitor. With its timeless aesthetic design, it fits well in all living areas. It is equipped with 16:9 wide format screen with a diagonal of 76 cm (30 inches) and a resolution of 1280 x 768 pixels. Furthermore, it has a PIP (picture in picture)/double window function Faroudja DCDi™ Deinterlacing and inputs for VGA, DVI-D, video components, S-Video and AV. Its power output is 2 x 10 Watts (RMS). The design includes a matching set of stereo loudspeakers as an option (AL-30SA30).

AV LCD Projector (RL–JA20), 2003

LG Electronics, Willich
Werksdesign: LG Design Lab
(Keun-Sik Min, Baek-Nam Kim), Seoul,
Südkorea
www.lge.de
www.design.lge.co.kr

Der ästhetisch und hochwertig gestaltete AV LCD Projector RL-JA20 verfügt über die Technologien Window Zoom und Auto Set-up. Die Helligkeit beträgt 1000 (AV) und 1300 (PC) ANSI-Lumen. Der Projektor arbeitet mit dem Format 16:9 und einer nativen Auflösung (WXGA) von 1280 x 720 Pixel bei 16,7 Millionen Farben. Ausgestattet ist er darüber hinaus mit einer digitalen H + V Keystone-Korrektur. Das Gerät ist deckenmontage- und rückprüffähig und lässt sich flüsterleise betreiben.

The aesthetically designed, high-quality RL-JA20 AV LCD projector features the Window Zoom and Auto Set-up technologies. The brightness is 1000 (AV) and 1300 (PC) ANSI lumen. The projector has a 16:9 format and a native resolution (WXGA) of 1280 x 720 pixels with 16.7 million colours. Furthermore, it is equipped with a digital H + V Keystone correction. The device can be mounted to the ceiling, is re-checkable and whisper quiet.

Compact Digital Cable TV Receiver Pace NTL DI300, 2002

Pace Micro Technology plc, Shipley, GB
Werksdesign: Julian Richardson, Barry Pearson, Robin Gibson, Eddy Snodgrass
Design: Tangerine Product Direction & Design (Mike Woods), London, GB
www.pace.co.uk
www.tangerine.net

Der für Pace & NTL gestaltete, kompakte digitale Kabel-TV-Empfänger ist innovativ in Größe und Format (250 x 150 x 35 mm) und bestätigt Paces führende Position auf dem digitalen Fernsehgeräte-Markt. Das schlanke Produktprofil enthält dezente Technik für Nutzer, deren vorrangiges Ziel darin besteht, eine Dienstleistung und nicht ein Produkt zu erwerben.

The compact digital "cable" TV receiver created for Pace & NTL, is innovative in size and format (250 x 150 x 35 mm), confirming Pace's position as a leader in the digital TV market. The product's slim profile provides discrete technology to users whose predominant aspiration is to buy a service not a product.

Compact Digital Terrestrial TV Receiver DTR500, 2001

Pace Micro Technology plc, Shipley, GB
Werksdesign: Graeme Wilson, Barry Pearson, Robin Gibson, Eddy Snodgrass
Design: Tangerine Product Direction & Design (Mike Woods), London, GB
www.pace.co.uk
www.tangerine.net

Der DTR500 ist ein kompakter Digital-TV-Empfänger, gestaltet mit geringen Abmessungen von lediglich 240 mm Höhe und 34 mm Tiefe für die terrestrische Plattform von Pace. Sein ikonischer Charakter und seine vertikalen/horizontalen Maße spiegeln die hohen Ansprüche des Benutzers an seine häusliche Umgebung wider und stellen die Auffassung der Industrie über eine Set-top Box in Frage. Das Zink-Spritzguss-Gehäuse erhöht die Stabilität und verleiht dem Produkt ein angemessenes Niveau an Zweckmäßigkeit und Wertigkeit. Helles Silber in Kombination mit arktisch-weißen Frosttönen erzeugt eine dynamische Harmonie mit anderen Digitalprodukten im unmittelbaren Umfeld.

DTR500 is a compact digital TV receiver created for Pace's "terrestrial" operating platform. Measuring just 240 mm high by 34 mm thick. Its iconic character and vertical/horizontal formats closely reflect user aspirations about the domestic environment, challenging industry perceptions of the traditional set-top box. The die-cast zinc body enhances stability and gives the product an appropriate level of purpose and value. Bright silver and "arctic white frost" colours are combined to create a dynamic harmony with other digital products within its immediate environment.

Multimedia Internet PC MD Titanium 8000, 2002

Medion AG, Essen
Werksdesign: Andreas Reineke
Design: INDX Design (Andre Hanisch, Yorgo Liebsch), Mülheim/Ruhr; Geisen Design (Bernhard Geisen), Essen
www.medion.com

Der Multimedia PC MD Titanium 8000 ist die Symbiose von zuverlässigem PC-Arbeitsplatz und zukunftsweisendem Home Entertainment. Darüber hinaus verbindet er technische Solidität mit einem exzellenten Preis-Leistungs-Verhältnis. Die durchgängig geschlossen gestaltete Front des MD Titanium 8000 erlaubt dem Anwender eine individuelle Laufwerksbestückung, ohne dabei Kompromisse im Design eingehen zu müssen. Der MD Titanium 8000 verfügt über eine temporäre Konnektivität, die für den Anwender frontseitig, ergonomisch sinnvoll integriert ist. Startvorgang und Statusanzeige sind gebündelt im Element des Powerbuttons.

The multimedia PC MD Titanium 8000 represents the symbiosis of a reliable computer workplace and trendsetting home entertainment. Moreover, it combines technical solidness with an excellent cost-performance ratio. The completely closed design of the MD Titanium 8000 front permits the user to equip the computer individually with drives without having to make compromises regarding the design. The MD Titanium 8000 is equipped with a temporary connectivity which is integrated ergonomically sensible into the front. Starting procedure and status indicator are combined in the element of the power button.

Desktop Slim PC (Multinet X520), 2003

LG Electronics, Seoul, Südkorea
Werksdesign
www.lge.com

Mit einer schlanken und kompakten Gestaltung kann der Desktop Slim PC Multinet X520 den räumlichen Effekt maximieren. Eine drahtlose Antenne vermeidet unnötige Linien und ermöglicht eine einfache Verbindung zu anderen PCs. Die Kombination einer sauber anmutenden weißen Farbe mit einem dunkelgrauen Silber hebt das kompakte Design hervor und unterstreicht die Produktidentität der LG IBM Desktop PCs. Die Gestaltung mit einem Halbspiegel in der Front betont ein einfaches und sauberes Image des PCs. Die blaue Beleuchtung der Front lässt den Desktop Slim PC Multinet X520 edel wirken und hebt den High-Tech-Aspekt hervor.

With its elegant and compact design, the Desktop Slim PC Multinet X520 can maximise the spatial effect. A wireless antenna avoids unnecessary lines and provides a simple connection with other PCs. The combination of a very clean white colour and dark silver emphasises the compact design and stresses the LG IBM Desktop PCs' product identity. The half-mirror in the front stresses the PC's simple and clean image. The blue front lighting gives the Desktop Slim PC Multinet X520 a precious look and underlines the high-tech aspect.

Logitech MX 700 Advanced Cordless Optical Mouse, 2002

Logitech USA, Fremont, USA
Werksdesign: Logitech Ireland
(Neil O'Connell), Ballincollig, Irland
Design: Design Partners (Peter Sheehan, Cathal Loughnane), Bray, Irland
www.logitech.com
www.designpartners.ie

Das Hauptmerkmal des Designs der Logitech MX 700 Advanced Cordless Optical Mouse ist die integrierte Tastenblende. Durch zwei in eine geschwungene, obere Komponente integrierte Standardtasten wird das Design optisch vereinigt und vereinfacht. Das Fehlen der üblichen Zwischenräume zwischen den Tasten verleiht der Mouse eine visuelle Qualität, die mit einer herkömmlichen Konstruktion von Mouse und Tasten nicht möglich ist. Die besonderen Features beinhalten einen modernen optischen Sensor, bei dem es sich um den zurzeit zuverlässigsten und schnellsten handelt, Vor/Zurück-Tasten an der Seite und ein Scroll-Rad, das mit dezenten "Cruise Control"-Tasten ausgestattet ist. Diese erlauben dem User den Scroll-Vorgang zu beschleunigen ohne ständig am Scroll-Rad drehen zu müssen.

The key feature in the design of the Logitech MX 700 Advanced Cordless Optical Mouse is an integrated key-panel. Two standard keys are integrated into a single sweeping top component that unifies and simplifies the design visually. The lack of the usual key gaps adds a level of perceived quality that is not possible with standard mouse and key construction. Unique features include an advanced optical sensor that is the most reliable and fast yet available, back/forward side buttons and a scroll wheel that has been enhanced with discrete "cruise control" buttons that allow the user to accelerate scrolling without the continuous effort of spinning the wheel.

LaCie Data Bank, 2003

LaCie, Massy, Frankreich
Design: Porsche Design GmbH,
Zell am See, Österreich
Vertrieb: LaCie Deutschland, Düsseldorf
www.lacie.com
www.porsche-design.at

Die nur handtellergroße LaCie Data Bank ist die bisher kompakteste Festplatte überhaupt und bietet Platz für 40 GB Daten. Die geometrische Gestaltung des externen Datenspeichers LaCie Data Bank entspricht der mobilen Anwendung und der Tischfunktion gleichermaßen. Die Funktionen, der Name sowie die Gestaltung bilden ein symbolisches Zusammenspiel. Der High-Tech-/High-End-Datenspeicher erhielt die archaische Anmutung eines Gold- oder Silberbarrens und dessen typische, grob-gestanzte Identifikation.

The most compact hard disk ever, the LaCie Data Bank fits in the palm of the hand and can hold up to 40 GB of data. The geometric design of the LaCie Data Bank external storage medium corresponds to the mobile use and the desk-top function alike. The functions, the name and the design form a symbolic combination. The high-tech/high-end data storage medium has the archaic look of a gold or silver ingot and its typical coarsely pressed appearance.

**LCD Front Projector
VPL-CS5/VPL-CX5, 2002**

Sony Corporation, Tokio, Japan
Werksdesign: Sony Design Center
(Takuya Niitsu)
Vertrieb: Sony Deutschland GmbH, Köln
www.sony.com

Das Gehäuse des Projektors VPL-CS5/VPL-CX5 ist kompakt und elegant gestaltet. Auf der spiegelglatten Kopfblende sind die wichtigsten Funktionstasten übersichtlich angeordnet. Der Projektor VPL-CS5/VPL-CX5 ist durch seine geringen Maße und das niedrige Gewicht (2,7 kg) schnell und einfach an die Decke eines Konferenzsaals oder eines Besprechungszimmers zu montieren. Eine intelligente Auto-Setup-Funktion erleichtert die Installation, der Projektor wird per Knopfdruck nach oben justiert. Dies kann auch über Fernbedienung und mit Vorprogrammierung erfolgen. Die Projektor-Version VPL-CX5 ist USB-kompatibel und verfügt über einen Memory-Slot für Präsentationen ohne PC oder Notebook.

The VPL-CS5/VPL-CX5 projector's casing is compactly and elegantly designed. On the glassy head panel, the most important function keys are clearly arranged. Due to its small size and low weight (2.7 kg), the VPL-CS5/VPL-CX5 projector can quickly and easily be mounted to the ceiling of a conference room or boardroom. An intelligent auto set-up function ensures an easy installation; at a touch of a button the projector is adjusted upwardly. This can also be operated by remote control and previously programmed. The VPL-CX5 projector version is USB-compatible and contains a memory slot for presentations without PC or notebook.

**Tri-Band Mobiltelefon Nokia 6200,
2002**

Nokia Mobile Phones, Espoo, Finnland
Werksdesign: Nokia Design Team
(William Sheu, Lead Designer for team),
Calabasas, USA
www.nokia.com

Das Nokia 6200 Tri-Band Mobiltelefon
(GSM/GPRS/EDGE) ist das weltweit erste
3 GPP konforme EDGE (Enhanced Data-Rates
for GSM Evolution) Handy. Es bietet verbes-
serte Mitteilungsfunktionen und verlässliche
mobile Datenübertragungen durch schnellste
Internet-Verbindungen. Das Nokia 6200 ist
zudem das erste Mobiltelefon, das GSM 850,
1800 und 1900 MHz Bandbreiten unter-
stützt. Es bietet eine Vielzahl von Funktionen
wie z.B. ein großes, hochauflösendes Display
für die Bilddarstellung und XHTML-Surfen,
prediktive (vorausschauende) Texteingabe
sowie eine ergonomische Tastatur mit
großen Tasten zum einfachen Erstellen von
Mitteilungen. Mit dem Nokia 6200 können
Dateien, Programme und Informationen aus
dem Internet oder Intranet schnell und
effektiv heruntergeladen werden.

*The Nokia 6200 tri-band mobile telephone
(GSM/GPRS/EDGE) is the first 3 GPP EDGE
(Enhanced Data-Rates for GSM Evolution)
mobile telephone world-wide. It provides
enhanced messaging functions and reliable
mobile data transfer via quick Internet
connections. Furthermore, the Nokia 6200 is
the first mobile phone supporting GSM 850,
1800 and 1900 MHz bandwidths. It offers a
variety of functions such as a large high-
resolution display for picture and XHTML
surfing, predictive text entry as well as an
ergonomic keypad with large keys for easy
entry of messages. With the Nokia 6200,
files, programmes and information can be
downloaded from the Internet quickly as
well as effectively.*

TK-Anlage T-Eumex 620 LAN, 2003

Deutsche Telekom AG, Darmstadt
Design: MA Design, Kiel
www.telekom.de
www.ma-design.de

T-Eumex 620 LAN ist eine kleine TK-Anlage mit einem präzisen Erscheinungsbild. Es können bis zu sechs interne Rufnummern gleichzeitig verwaltet werden und es lassen sich mehrere PCs an das ISDN-Netz anbinden. Ein integrierter Compact-Flash-Kartenleser kann, je nach Konfiguration, als Anrufbeantworter oder als Speichermedium für z.B. Bilddateien verwendet werden. Die Anlage kann sowohl als Tischgerät wie auch an der Wand hängend betrieben werden. Über gut lesbare LEDs werden die aktiven Funktionen angezeigt. An der Unterseite der Anlage sind TAE-Stecker und Klemmbuchsen für die Festverdrahtung direkt zugänglich.

T-Eumex 620 LAN is a small TK-set with a precise look. Up to six internal numbers can be used simultaneously and several PCs can be connected to the ISDN-net. An integrated Compact-Flash card reader can be used according to configuration as an answering machine or as a storage medium for photo files. The set can be used as a desk-top unit or hung on the wall. The clearly visible LEDs display the active functions. TAE-plugs and clip sockets for hard-wiring can be directly accessed on the bottom of the set.

Dect-Schnurlostelefon T-Sinus 620 K, T-Sinus 620 S, 2003

Deutsche Telekom AG, Darmstadt
Design: MA Design, Kiel
www.telekom.de
www.ma-design.de

Die Dect-Telefonfamilie T-Sinus 620 definiert die Integration von ISDN-Leistungsmerkmalen im Schnurlosbereich. In zwei Komfortstufen können bis zu fünf Mobilteile an einer Basis-Station betrieben werden. Die Gruppierung der Tasten differenziert sich deutlich nach Funktionsgruppen wie z.B. display-orientierten Funktionen, die direkt dem Anzeigefeld zugeordnet sind. Ein silberner Rahmen unterstützt diese funktionale Gliederung. Das Mobilteil ist auffallend flach und kompakt gestaltet, obwohl im Komfortgerät noch ein zusätzlicher Lautsprecher für Freisprechen integriert ist.

The Dect telephone series T-Sinus 620 defines the integration of ISDN characteristics in the field of cordless phones. In two comfort stages up to five mobile phones can be used with the base unit. The keys are distinctly grouped according to functions such as display-orientated functions, which are directly assigned to the display. A silver frame supports this functional organisation. The mobile phone has a strikingly flat and compact design, despite the additional loudspeaker that is integrated in the set for the hands-free function.

Dect-Schnurlostelefon T-Sinus 701 K, 2003

Deutsche Telekom AG, Darmstadt
Design: DESIGN 3 Produktdesign, Hamburg
www.telekom.de
www.design3.de

Das T-Sinus 701 K ist ein neues, schnurloses Komforttelefon (Dect-Standard) der Deutschen Telekom. Der Entwurf nimmt die zeitlose Formensprache der Telekom-Produkte auf und präsentiert das sinnvolle Funktionsangebot auf klar verständliche Weise. Der farblich abgesetzte obere Bereich umfasst alle Hauptfunktionen. Für eine komfortable Bedienung sind die Funktionen Freisprechen und Abhören von Nachrichten als beleuchtete Tasten ausgeführt.

The T-Sinus 701 K is a new, cordless comfort telephone (Dect standard) of the Deutsche Telekom. Its timeless design in line with the remaining Telekom products offers practical functionality. The upper section set off in a different colour includes all primary functions. Message screening and loudspeaker function are highlighted with illuminated keys for ease of use.

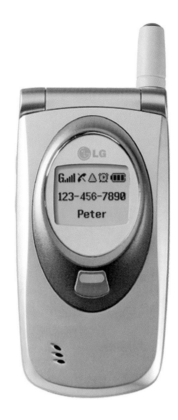

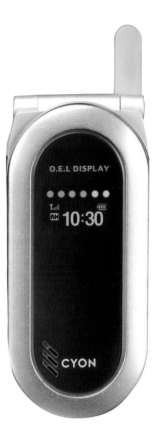

CDMA Mobile Phone (LG-KP6100), 2002

LG Electronics, Seoul, Südkorea
Werksdesign
www.lge.com

Das LG-KP6100 ist ein CDMA-Mobiltelefon mit einem äußeren, organischen Elektrolumineszenz-Display und einem TFT LCD-Display mit 65000 Farben, speziell gestaltet für männliche Kunden im Alter von 20 bis 30 Jahren. Es verfügt über eine Farbschnittstelle, die Nachrichten in 16 Farbvarianten empfangen und daher auf den individuellen Geschmack eingestellt werden kann. Es verfügt zudem über 50 Varianten 40 polyphoner Orchester und Song-Rooms. Die Tasten sind nach Funktionen gruppiert und blau erleuchtet, was ihnen ein digitales Image verleiht. Das LG-KP6100 besitzt ein neuartiges, einfach zu bedienendes Interface, das die Gefühle des Users visuell durch ein rotierendes Icon mit 3-D-Live-Charakter darstellt.

The LG-KP6100 is a CDMA cell phone designed for 20s and 30s year male customers with organic EL outside LCD and 65.000 colour TFT LCD. It provides colour interface which can receive message in 16 kinds of colours and be suitable for personal taste, and has 50 kinds of 40 poly orchestra and song room. It groups keypad by function and lights blue colour giving digital image, and realises new and convenient user interface by providing visual source considering user feeling through developing rotary icon and nicely 3D live character.

GSM Mobile Phone (LG-G5200), 2002

LG Electronics, Seoul, Südkorea
Werksdesign
www.lge.com

Aufgrund seines abgerundeten Designs hat das GSM Mobiltelefon LG-G5200 ein elegantes Erscheinungsbild - im Gegensatz zur Kastenform üblicher Mobiltelefone. Zur komfortablen Benutzung verfügt es über zwei Flüssigkristall-Anzeigen. Das auf zwei Ellipsen basierende Design der Vorderseite vermittelt ein kraftvolles Image. Die vordere Hotkey-Taste ermöglicht eine einfache Benutzung der zwei Flüssigkristall-Anzeigen, da sie von dem inneren Tastenfeld getrennt ist. Das gewährleistet eine effiziente Interaktion mit Mobiltelefonen über die Funktionen eZ-text/EMS/Ringtone und den Download von Bildern auf Basis von GPRS (Klasse 10) WAP (1.2.1). Ein optisches Signal mit einer siebenfarbigen LED-Anzeige zeigt die Datenübertragung gleichzeitig an.

The design of the GSM Mobile Phone LG-G5200 has a soft image by adding cutting of soft curve type to traditional semi box style. It uses dual liquid crystal for convenience in usage and gives a strong image on front side by using dual décor of ellipse ring type. It makes dual liquid crystal used more conveniently by applying front hot key and secures convenience in operation by separating grouping of navigation key with keypad. This enables efficient interaction with multimedia phone by using eZ-text/EMS/Ringtone and picture download function based on GPRS (Class 10) WAP (1.2.1), and makes it recognisable when transmitting it together with a nice visual effect during writing with 7-colour LED indicator.

CDMA Mobile Phone (LG-KP6300), 2002

LG Electronics, Seoul, Südkorea
Werksdesign
www.lge.com

Das Mobiltelefon LG-KP6300 hat ein klares Image durch ein modisches, transparentes Hologramm, das erstmalig in der Herstellung verwendet wird und die Benutzerfreundlichkeit durch die Anordnung mehrfach belegter Tasten betont. Das ermöglicht eine handliche, robuste Größe durch eine Reduzierung der Breite auf 40 mm im Vergleich zur existierenden Breite (45-50 mm) und ist daher extrem griffig. Darüber hinaus hat das Mobiltelefon LG-KP6300 eine moderne Gestaltung durch ein attraktives, per Laser aufgetragenes Linienmuster.

The LG-KP6300 mobile phone gives clean image by applying transparent hologram stamping emphasising fashion for the first time in the industry and emphasises usability by multi key grouping for easy operation. This realises handful stable size by reducing width to 40 mm as compared with existing width (45-50 mm) for ideal grip, and realises modern image by applying beautiful corrosion line pattern which applies laser.

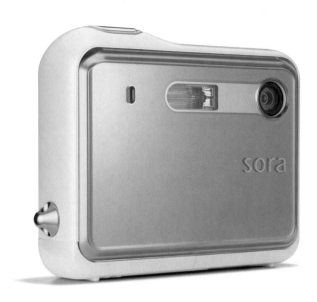

Digitalkamera PDR-T15, 2002

Toshiba Corporation, Tokio, Japan
Werksdesign: Toshiba Corporation
Design Center (Y. Katayama,
T. Nishikawa, H. Ikemoto, K. Tomioka,
T. Kotani)
www.toshiba.co.jp/index.htm

Die Digitalkamera PDR-T15 zeigt durch eine Überlappung der Bereiche von Hard- und Softdesign einen neuartigen Stil für Digitalkameras. Gefertigt ist sie aus einem ABS-beschichteten Material. Insbesondere die Benutzerschnittstelle wurde visuell aus dem Blickwinkel eiens interaktiven Designs gestaltet. Die Kamera verwendet effektiv 2,01 Millionen Pixel, die Bedienung erfolgt über einen Touchscreen. Als Speichermedium fungiert eine SD-Karte. Mit einer auswechselbaren Frontplatte lässt sich das Image der Kamera schnell ändern.

The PDR-T15 digital camera sets a new trend for digital cameras, due to the overlapping fields of hard and soft design. It is made of an ABS-coated material. The user interface in particular was designed visually from the viewpoint of interactive design. The camera effectively uses 2.01 Mega pixels and is operated by touch screen. An SD-card is used as storage medium. Due to its exchangeable front panel, the camera's image can quickly be altered.

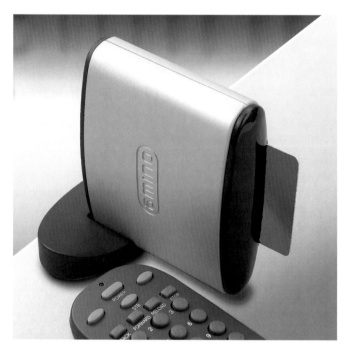

IPTV Set-top Box AmiNET 100, 2002

Design: Amino Communications Ltd,
Swavesey, Cambridge, GB
www.aminocom.com

AmiNET 100 ist mit sehr kleinen Maßen gestaltet und hochintegriert. Als Set-top Box (STB) für die Bereitstellung von Internet Protocol Television (IPTV) in vernetzten Umgebungen, hebt es sich in diesem Umfeld durch seine Gestaltungsqualitäten ab. Das Gerät ermöglicht den Internetzugriff über TV-Geräte und ist für die Multimedia-Bereitstellung wie z.B. interaktives Online-Digital-Video und -Audio und für den Datenempfang konzipiert.

AmiNET 100 is a very compact and highly integrated system. This set-top box (STB) providing Internet Protocol Television (IPTV) within networked environments is a leader in this technology field due to its unique design qualities. The device allows users to access the Internet via TVs and is designed for multimedia applications such as interactive online digital video and audio and data reception.

Digitalkamera PDR-T30, 2002

Toshiba Corporation, Tokio, Japan
Werksdesign: Toshiba Corporation
Design Center
(Y. Katayama, T. Nishikawa, T. Kotani)
Vertrieb: Toshiba Europe GmbH, Neuss
www.toshiba.co.jp/index.htm

Die Digitalkamera PDR-T30 verkörpert mit einer kompakten Hochformat-Gestaltung das Image einer wie Freizeitkleidung getragenen Kamera und ist leicht zu bedienen. Insbesondere die Benutzerschnittstelle wurde visuell unter dem Aspekt eines interaktiven Designs gestaltet. Die Kamera verwendet effektiv 3,24 Millionen Pixel und ist mit einem optischen Doppelzoom ausgestattet. Sie verfügt über die Möglichkeit der Aufzeichnung bewegter Bilder, die Bedienung erfolgt über Touchscreen (mit einer Malen- und Nachzeichnen-Funktion). Als Speichermedium fungiert eine SD-Karte.

With its compact vertical format design, the PDR-T30 digital camera embodies the image of a camera that is carried like casual clothing is worn. It is easy to operate. The user interface in particular has been visually designed from the point of view of interactive design. The camera effectively uses 3.24 Mega pixels and is equipped with a double optical zoom. It can record movie sequences and is operated by a touch screen (with a drawing and depict function). An SD-card functions as storage medium.

Network Handycam DCR-IP 220,
2002

Sony Corporation, Tokio, Japan
Werksdesign: Sony Design Center
(Kaoru Sumita)
Vertrieb: Sony Deutschland GmbH, Köln
www.sony.com

Die Network Handycam DCR-IP 220 arbeitet mit dem MPEG2-basierten MICROMV-Format und ist kompakt und ergonomisch gestaltet. Da Linse, Sucher und LCD-Anzeige auf einer Linie liegen, stimmen die Aufnahmen zu fast 100 Prozent mit dem Sucher-Bild überein. Die Auflösung der LCD-Anzeige im Flip-and-Rotate-Design beträgt 210000 Pixel und garantiert eine hohe Bildqualität. Die Anzeige lässt sich als Touchscreen verwenden, alle Funktionen sind leicht über einen Stift ausführbar. Die DCR-IP 220 ist die weltweit erste Handycam mit einer Bildauflösung von 2 Millionen Pixel. Sie ist als digitale Standbildkamera einsetzbar und über einen optionalen Bluetooth-Adapter oder ein Bluetooth-Mobiltelefon netzwerkfähig.

The Network Handycam DCR-IP 220 uses the MPEG2-based MICROMV-format and has a compact and ergonomic design. Since lense, viewer and LCD display are arranged in one line, the photos correspond almost to 100% to the viewer image. The LCD-display's resolution in the flip-and-rotate design is 210,000 pixels and guarantees a high picture quality. The display can be used as a touch screen. All functions can be triggered with a pen. The DCR-IP 220 is the first handy-cam with a picture resolution of 2 Mega pixels world-wide. It can be used as a digital camera and can be connected to a network by an optional blue-tooth adapter or a blue-tooth mobile phone.

Prägnante Statements in der Welt von Accessoires, Mode und Schmuck
Poignant statements in the world of accessories, fashion and jewellery

Welche Accessoires werden wir in Zukunft tragen und welche Mode prägt das künftige Straßenbild? Herman Hermsen, Hannes Wettstein und Helen Yardley finden sich als Juroren im Bereich „Schmuck, Mode und Accessoires" in sehr aussagekräftigen und überzeugenden Szenarien wieder. Emotional und „smooth" (Helen Yardley) gestaltete Accessoire-Linien definieren neue Produktwelten, die Accessoires erlangen die gleiche Bedeutung wie das Produkt selbst. Die Innovation liegt dabei vor allem in der Inszenierung dieser Linien sowie der integrativen Gestaltung der Verpackung. Die Accessoire-Konzepte sind dabei spielerisch, die Formensprache ist freundlich und orientiert sich an den Produktlinien. Vor allem in der Uhrenbranche geht der Trend von traditionellen Marken hin zu Fashion Brands und weltweit gültigen Merchandising-Kulturen (Hannes Wettstein), in denen die Produktperipherie eine große Rolle spielt. In der Produktwelt von Schmuck, Mode und Accessoires nehmen jedoch auch Formen aus einer jahrhundertealten Handwerkstradition mit einer durchweg funktionalen und zurückhaltenden Gestaltung (Helen Yardley) einen kontemplativen Bereich für sich in Anspruch. In diesen Produkten verwirklicht sich eine sorgfältige Interpretation klassischer und bekannter Formen (Herman Hermsen), die einen zum Alltag eher gegensätzlichen Bereich der Ruhe und Tradition erschließen. Die dabei inszenierten Produkt-Welten sind jedoch so paradox nicht – für die Juroren bilden sie die Zukunft und die Pole künftiger Gestaltung.

Which accessories will we be wearing in future, *and what kind of fashion will be seen on tomorrow's streets? Herman Hermsen, Hannes Wettstein and Helen Yardley, the jurors for the "jewellery, fashion and accessories" category, find themselves in powerful and convincing scenarios. Emotionally and smoothly (Helen Yardley) designed accessory ranges define new product worlds, and the accessories achieve the same importance as the product itself. The innovation is above all in the presentation of these lines, and the integrated design of the packaging. The accessory concepts are playful, the language of form is friendly and orientated towards the product lines. In the watch industry above all, the trend is away from traditional brands and towards fashion brands and global merchandising cultures (Hannes Wettstein), in which the product peripherals play a major role. In the product world of jewellery, fashion and accessories, however, forms from a centuries old craft tradition with thoroughly functional and reticent design (Helen Yardley) still occupy a contemplative idyll. These products incorporate a careful interpretation of classical and familiar forms (Herman Hermsen) which express a feeling of calm and tradition rather in contrast to everyday life. The product worlds presented are not however really so paradoxical – in the jurors' view they constitute the poles of future design.*

Hannes Wettstein
Schweiz

Herman Hermsen
Niederlande

Helen Yardley
Großbritannien

Schmuck, Mode und Accessoires
Jewellery, fashion and accessories

Sonnenbrille Mod. 8563, 2003

Silhouette International Schmied AG,
Linz, Österreich
Werksdesign: Gerhard Fuchs
Vertrieb: Silhouette Vertriebs GmbH,
Ludwigsburg
www.silhouette.com

Das Sonnenbrillenmodell 8563 aus der Serie Titan Minimal Art zeigt eine funktionale und reduzierte Formgebung. Im futuristischen Space-Look schwebt dieses Modell leicht wie eine Feder vor den Augen und hält ohne Scharnier alltäglichen Belastungen stand. Für die aktuelle Sun-Collection wurde das Modell mit einer „frosted"-Farbversion ausgestattet. Diese Variante hat ein multichrom goldverspiegeltes Glas, das im oberen und unteren Bereich sandgestrahlt ist. Der dadurch entstehende Sehschlitz setzt ein auffälliges, modisches Statement. Die hochwertigen Gläser bieten einen hundertprozentigen UV-Schutz.

The sunglass model 8563 from the series Titan Minimal Art shows functional and reduced lines. In a futuristic space look this light-as-a-feather sunwear model seems to float before the wearer's eyes and is up to everyday wear, although designed without hinges. For the actual sun collection this model is available with a frosted colour option. This version has a multichrome gold-mirrored glass, of which the upper and lower areas have been sand-blasted. The resulting slit is an eye-catching fashion statement. The high-quality glasses provide 100% UV-protection.

Mini Sonnenbrille, 2002

BMW AG, München
Werksdesign: BMW AG
Design: Designteam der BMW Group/
Designworks
www.bmw.de
www.mini.com

Die Mini Sonnenbrille ist mit extremen Proportionen und einer kontrastreichen Grafik gestaltet. Dies und durchweg große Radien verleihen der Brille den typischen Charakter der Marke Mini. Ein Teil des Aluminiumrahmens zieht sich wie eine Zierleiste über die Frontpartie und unterstreicht dadurch zusätzlich den „automotiven" Akzent. Erhältlich ist die Mini Sonnenbrille in Hellblau und in der kleineren Ausführung in Hellbraun.

The Mini sunglasses have been designed with extreme proportions and high-contrast graphics. This design and the throughout use of big radii lend the sunglasses the character typical of the Mini brand. Part of the aluminium frame runs along the front part like a trim, thus additionally underlining the "automotive" character. The Mini sunglasses are available in light blue and the smaller version is available in light brown.

Rado V10K, 2003

Rado Uhren AG, Lengnau, Schweiz
Werksdesign: Rado Product Lab
www.rado.com

Die Abkürzung „V10K" steht bei diesem
Uhrenmodell für das Härtemaß Vickers
10000, dem Spitzenwert in der Diamant-
technologie. Durch ein innovatives Produkti-
onsverfahren können Diamanten auf einer
formbildenden Hartmetall-Komponente
wachsen, und daraus entsteht eine Uhr mit
einem sehr hohen Härtegrad. Diamantbe-
schichtete Komponenten finden sich in den
elegant anmutenden Verbindungsstücken
vom Saphirglas zum Band wie auch in den
Seitenteilen wieder. Sie sind beständig und
kratzfest. Der Uhrenboden und der Bandver-
schluss bestehen aus hautfreundlichem
Titan. Die ästhetische Gestaltung der Uhr
spart die Krone aus, die Zeiteinstellung
erfolgt mit Hilfe eines Magnetstiftes.

In this watch model, the abbreviation V10K
stands for the Vickers 10,000 degree of
hardness, the top value in diamond
technology. Due to an innovative production
method, diamonds can grow on a shaped
carbide component, thus resulting in a watch
with a very high degree of hardness. The
elegant connections between the sapphire
glass and the watchstrap as well as the sides
have diamond-coated components. The
bottom of the watch and the strap's catch
consist of a skin-friendly titanium. To achieve
an overall aesthetic design, the watch does
not have a crown, the time is set with the
help of a magnetic pin.

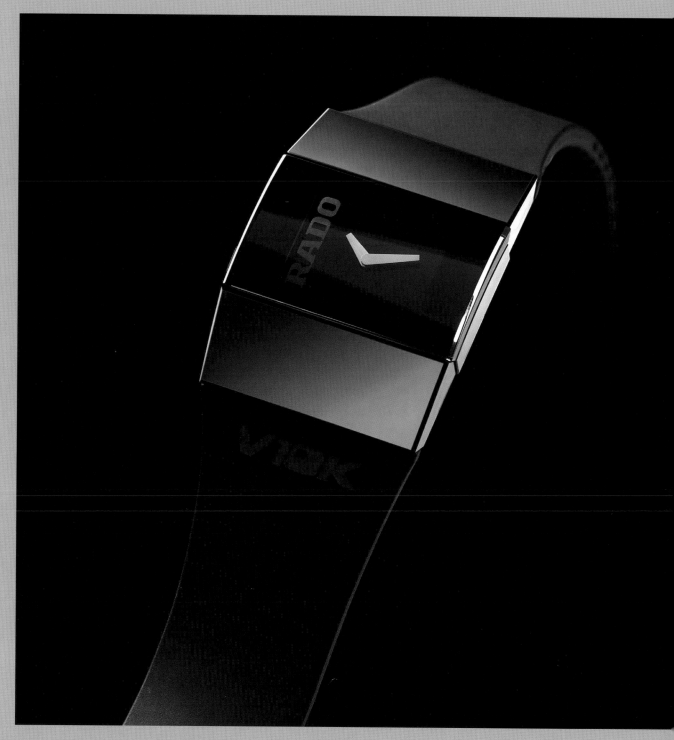

Mini Armbanduhr, 2002

BMW AG, München
Werksdesign: BMW AG
Design: Designteam der BMW Group/
Designworks
www.bmw.de
www.mini.com

Die Mini Armbanduhr setzt Zeit-Zeichen durch Form und Funktion. Ein textiles Armband ist durch einen Federstahlkern verstärkt, dessen Spannung die Uhr auch ohne Verschluss am Arm hält. Funktionale und innovative Details sind ein zwischen dem Gehäuse durchlaufendes Armband, eine ineinander greifende Wochentags- und Datumsanzeige, ein ausgeschnittenes Saphirglas, sowie die Materialwahl. Mit ihrer geometrischen und dennoch gestrafft anmutenden Gestaltung spiegelt die Mini Armbanduhr typische Attribute der Marke Mini wider.

The Mini wrist watch's form and function defines a state-of-the-art design. A textile strap has been reinforced with a spring steel core, the springiness of which holds the watch to the wrist without a catch. Functional and innovative details are a one-piece strap, which runs through the casing, an interlocking date and day display, a cut sapphire glass as well as the materials chosen. With its geometrical, but nevertheless tight design, the Mini wrist watch reflects attributes typical of the Mini brand.

Lesebrille P6012 Porsche Design, 2002

Nigura Optik GmbH, Düsseldorf
Design: Porsche Design GmbH
(Jörg Tragatschnig), Zell am See,
Österreich
www.porsche-design.com
www.nigura.de

Die Gestaltung der Halbbrille P6012 folgt der ästhetischen Synthese von Form und Funktion im Sinne von Porsche Design. P6012 zeigt eine harmonische, wie mit einem Schwung gezeichnete Linienführung und ist schnörkellos auf ihre Funktion als Lesebrille reduziert. Durch eine Nylonfadentechnik kann der Blick ungestört über den oberen Rand der Brille in die Ferne gleiten. Konsequenterweise wurde auf Nasenpads und Auflagen verzichtet. Vollständig aus reinem Titanium gefertigt, ist die Brillle mit einer innovativen und vertikal angeordneten Scharnierlösung versehen. Dies erlaubt ein flacheres, platzsparenderes Schließen der Lesebrille.

The design of the P6012 glasses follows the aesthetic synthesis of form and function in accordance with the Porsche Design style. The P6012 has a harmonic line, which looks as if drawn in a single sweep, and is reduced to its function as reading glasses. Due to a nylon thread technology, the user can freely look into the distance over the upper edge. Consistently, the design has no nose pads. Made completely of titanium, the glasses are equipped with an innovative, vertically arranged hinge solution. This enables a space-saving folding up of the reading glasses.

Individualflasche Bierflasche
Mehrweg 0,33 l, 2003

Tucher Bräu, Fürth/Nürnberg
Design: Formgestaltung Alexander
Schnell-Waltenberger, Pforzheim
Produktion: Thüringer Behälterglas
GmbH, Schleusingen
www.tucher.de
www.formgestaltung.de

Die Tucher Individualflasche ist für Export-
und Pilsbiere und auch für Weizenbiere
geeignet. Die Flasche verbindet Tradition und
Moderne in einer hochwertigen Anmutung.
Gestaltet ist sie mit ergonomischen Griff-
mulden mit integriertem Tucher-Schriftzug
und einem traditionellen Mohren-Wappen
auf der Schulter. Optik und Haptik standen
im Vordergrund ebenso wie ein optimierter
Genuss und ein positives Markenerleben mit
einer deutlichen Differenzierung. Die Unter-
scheidung der Varietäten erfolgt über die
Farbcodierung (Colourcode) auf einem
schmalen Halsetikett und durch eine unter-
schiedliche Gestaltung der Kronkorken.

The Tucher Individualflasche is suitable for
export and pils beers as well as "Weizen"
beers, a very fizzy type of beer, which is made
by using wheat, malt and top-fermentation.
The bottle combines tradition and modernity
in a high-quality design. It has ergonomically
formed grip indentations with integrated
Tucher logo and a traditional Moor code of
arms on the shoulder. Special emphasis is
placed on the look and feel as well as
optimised consumption and a positive brand
experience with a clear distinction. The
varieties can be distinguished by colour code
on a narrow label on the bottleneck and by
different crown cap designs.

Brani® Waistware, 2001

Brani® – Orang Tiga NV, Antwerpen, Belgien
Werksdesign
Design: Clemtone Design Studio, Ronse, Belgien
www.brani.com
www.clemtone.com

Brani® ist ein innovativer Gürtel, hergestellt aus dem Hochleistungselastomer Hytrel®, das speziell entwickelt worden ist um höchsten Komfort zu gewährleisten. Dieses Material ist bekannt für seine Haltbarkeit, Widerstandsfähigkeit und Elastizität. Der Gürtel ist wasserabweisend aufgrund der verwendeten High-Tech-Materialien. Er wird in Sportarten wie Skifahren, Segeln oder Snowboarden eingesetzt. Im Gegensatz zu herkömmlichen Gürteln gibt es kein loses Ende, da das Gürtelende elegant hinter der Schnalle verschwindet. Das einzigartige Verschlusssystem ist mikrofein justierbar: mit Hilfe eines Griffs kann der Gürtel Raste für Raste mit einer Genauigkeit von 2 mm angezogen werden. Der Brani® Gürtel wird mit einer abnehmbaren Halterung für Gegenstände wie z.B. Schlüssel geliefert.

The Brani® belt is an innovative belt made of the high performance elastomer Hytrel®, which has been designed to offer superior comfort. This material is renowned for its durability, strength and suppleness. The belt is water resistant because of the high-tech materials. It is used for sports like skiing, sailing or snowboarding. Unlike with traditional belts, there is no loose end, as the tail neatly disappears behind the head. The unique closing system is micro-adjustable; by means of a handle, the belt can be tightened dent by dent with a precision of 2 mm. The Brani® belt is delivered with a detachable utility clip to fix e.g. keys.

Knirps®FiberT1 Automatic, 2002

Knirps GmbH, Haan
Design: schmitz
Visuelle Kommunikation
(Prof. Hans Günter Schmitz, Thordis Ohler), Wuppertal
www.knirps.de

Der Knirps®FiberT1 ist ein High-Tech-Taschenschirm aus der neuen Produktlinie Knirps®NewLine. Der Schirm ist in ästhetischer Gestaltung umhüllt von einer hochwertig anmutenden Aluminium-Röhre. Funktional öffnet er sich automatisch per Knopfdruck. Gestaltet mit einer Fiberglas-Konstruktion, ist er mit 283 g sehr leicht, windsicher und stabil. Der Knirps®FiberT1 ist in den Farben Black sowie den dezenten Karos Black/White und Black/Blue erhältlich.

The Knirps®FiberT1 is a high-tech collapsible umbrella from the new Knirps®NewLine product line. The umbrella has an aesthetic design and is wrapped in an aluminium tube, which gives it a valuable look. The umbrella opens functionally at the touch of a button. Due to a glass fibre construction, it is very light (283 g), windproof and robust. The Knirps®FiberT1 is available in black as well as in discreet black/white and black/blue checked patterns.

Beurteilungskriterien	Assessment criteria
• Innovationsgrad	• *Degree of innovation*
• Funktionalität	• *Functionality*
• Formale Qualität	• *Formal quality*
• Ergonomie	• *Ergonomics*
• Langlebigkeit	• *Durability*
• Symbolischer und emotionaler Gehalt	• *Symbolic and emotional content*
• Produktperipherie	• *Product peripherals*
• Selbsterklärungsqualität	• *Self-explanatory quality*
• Ökologische Verträglichkeit	• *Ecological soundness*

Internationalität und Objektivität
International orientation and objectivity

In die Jury des red dot award: product design wird als Mitglied nur berufen, wer gänzlich unabhängig und unparteiisch ist. Dies sind selbständig arbeitende Designer, Hochschullehrer der Designfakultäten, Repräsentanten internationaler Designinstitutionen und Designfachjournalisten. Die Jury ist international besetzt und wechselt in jedem Jahr ihre Zusammensetzung. Unter diesen Voraussetzungen ist ein Höchstmaß an Objektivität gewährleistet. Auf den folgenden Seiten werden die Jurymitglieder des diesjährigen Wettbewerbs in alphabetischer Reihenfolge vorgestellt.

All members of the "red dot award: product design" jury *are appointed on the basis of independence and impartiality. They are independent designers, academics in design faculties, representatives of international design institutions, and design journalists. The jury is international in its composition, which changes every year. These conditions assure a maximum of objectivity. The members of this year's jury are presented in alphabetical order in the following pages.*

Die Juroren des red dot award: product design
The jury of the "red dot award: product design"

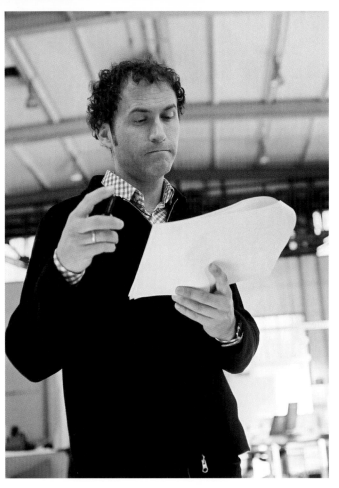

Werner Aisslinger
(Deutschland/Germany)

Geboren 1964
Born in 1964

Führt das Studio Aisslinger in Berlin und ist Professor im Bereich Produktdesign der Hochschule für Gestaltung, Karlsruhe.

Professor Werner Aisslinger wurde 1964 geboren. Nach seinem Designstudium an der HdK in Berlin arbeitete er von 1989 bis 1992 als Freelancer bei Jasper Morrison und Ron Arad in London sowie im Studio De Lucchi in Mailand. 1993 gründete er in Berlin das Studio Aisslinger, dessen Arbeitsschwerpunkte in den Bereichen Produktentwicklung, Design-Konzeption und Brand Architecture liegen. Zu seinen Auftraggebern zählen u.a. interlübke, Cappellini, stilwerk, Porro, Magis, zanotta, DaimlerChrysler, Jaguar, Bertelsmann sowie das ZDF. Seit 1994 ist Werner Aisslinger auch als Gastdozent an der HdK in Berlin und am finnischen Lahti Design Institute tätig. Darüber hinaus ist er seit 1998 Professor im Bereich Produktdesign der Hochschule für Gestaltung, Karlsruhe.

Werner Aisslinger erhielt zahlreiche Designpreise, darunter Design Plus Award, Bundespreis Produktdesign, red dot award, Compasso d'Oro Selection sowie Blueprint 100% Design Award.

Arbeiten von Werner Aisslinger sind in bedeutenden Museen und Sammlungen zu sehen, wie z.B. in der Neuen Sammlung in München und im Centre Georges Pompidou sowie in den ständigen Sammlungen des MoMA und des Metropolitan Museum in New York.

Runs Studio Aisslinger in Berlin and has a chair in Product Design at the Hochschule für Gestaltung in Karlsruhe.

Professor Werner Aisslinger was born in 1964. After studying design at HdK, Berlin, he freelanced from 1989 to 1992 for Jasper Morrison and Ron Arad in London and Studio De Lucchi in Milan. In 1993, he founded Studio Aisslinger in Berlin, focusing on product development, conceptual design and brand architecture. His clients include interlübke, Cappellini, stilwerk, Porro, Magis, zanotta, DaimlerChrysler, Jaguar, Bertelsmann, and the German television corporation ZDF. Werner Aisslinger has also been a visiting lecturer at HdK, Berlin, and the Lahti Design Institute in Finland since 1994. In 1998 he was appointed Professor of Product Design at the Hochschule für Gestaltung in Karlsruhe.

Werner Aisslinger has received numerous design awards, including the Design Plus Award, Bundespreis Produktdesign, red dot award, Compasso d'Oro Selection, and the Blueprint 100% Design Award.

His works are on display in various prestigious museums and collections, such as the Neue Sammlung in Munich and the Centre Georges Pompidou in Paris, and the permanent collections of the MoMA and Metropolitan Museum in New York.

Werner Aisslinger

„Gerade in diesem Jahrzehnt ist das Potenzial für Innovationen riesig. Die Emotion steht für mich im Mittelpunkt."

"Especially in this decade, the potential for innovations is enormous. Emotion is the focus for me."

Robert Ian Blaich
(USA)

Geboren 1930
Born in 1930

Gründer von Blaich Associates in Aspen, Colorado.
Vorsitzender des Vorstandes von Teague Design.
Dr. Robert Ian Blaich wurde 1930 in New York geboren. Er studierte Architektur an der Syracuse University. Robert Blaich, Verfasser von „Product Design and Corporate Strategy" und „New and notable Product Design", erhielt 1990 den Ehrendoktortitel Doctor of Fine Arts (honoris causa) von der Syracuse University. Bevor er 1992 Blaich Associates in Aspen, Colorado, gründete, war er zwölf Jahre lang Senior Managing Director of Design bei Philips. Dort führte er ein Designmanagement ein, das Design, Produktion und Marketing als Einheit auffasst. Blaichs Eintreten für Design als Kernelement eines Unternehmens verschaffte ihm rasch weltweite Anerkennung.
1992 erhielt er die Worlddesign Medal der Industrial Designers Society of America (IDSA). Von 1987 bis 1989 war er Präsident des International Council of Societies of Industrial Design (ICSID). Seit 1992 ist er Präsident von Blaich Associates, er ist außerdem Vorsitzender des Vorstandes von Teague Design und Beiratsmitglied des Syracuse University College of Visual and Performing Arts. Daneben lehrt er an zahlreichen Universitäten und Instituten in der ganzen Welt und veröffentlicht regelmäßig Aufsätze und Bücher.

Founder of Blaich Associates in Aspen, Colorado.
Chairman of the Board of Teague Design.
Dr. Robert Ian Blaich was born in 1930 in New York. He studied architecture at Syracuse University. Author of "Product Design and Corporate Strategy" and "New and notable Product Design" Robert Blaich was awarded a Doctor of Fine Arts (Honoris Causa) in 1990 by Syracuse University.
Before he founded Blaich Associates in Aspen, Colorado, in 1992, he was Senior Managing Director of Design at Philips for twelve years. There, he was responsible for the introduction of a design management system which regards design, production and marketing as a single unit. Blaich's commitment to design as the core element of a business rapidly won him worldwide recognition.
In 1992, he received the Worlddesign Medal from the Industrial Designers Society of America (IDSA). From 1987 to 1989 he was President of the International Council of Societies of Industrial Design (ICSID). Since 1992 he has been President of Blaich Associates, and he is also Chairman of the Board of Teague Design, and a member of the Board of Advisors of the Syracuse University College of Visual and Performing Arts.
In addition, he teaches at numerous universities and institutions throughout the world, and regularly publishes essays and books.

Robert Ian Blaich

„Erfindung macht den Unterschied."

"Invention makes the difference."

Hans Ehrich
(Schweden/Sweden)

Geboren 1942
Born in 1942

Gründungsdirektor und leitender Direktor von A&E Design AB, Stockholm.
Der schwedische Industriedesigner Hans Ehrich, als Sohn schwedischer und deutscher Eltern 1942 in Helsinki, Finnland, geboren, lebte und lernte in ganz Europa: in Finnland, Schweden, Deutschland, Schweiz, Spanien und Italien. Er studierte von 1962 bis 1967 Metall- und Industriedesign am National College of Art, Craft and Design (Konstfackskolan) in Stockholm. 1965 führten ihn Studien als Designer nach Turin und Mailand. 1968 war Ehrich zusammen mit Tom Ahlström Gründungsdirektor von A&E Design AB, das er heute noch als Direktor leitet, zwischen 1982 und 2002 war er geschäftsführender Direktor von Interdesign AB, Stockholm.
Er gestaltet für Alessi, Anza, Arjo, ASEA, Cederroth, Colgate, Fagerhults, Gustavsberg, Jordan, Norwesco, PLM, RFSU, Siemens, Turn-O-Matic, Yamagiwa und viele andere Unternehmen.
Ehrichs Arbeiten waren in zahlreichen Ausstellungen in Europa und Übersee vertreten und werden in vielen Sammlungen im In- und Ausland gezeigt. Ihm wurden viele Auszeichnungen verliehen: Swedish State Award to Artists, Industrial Designer of the Year, Excellent Swedish Design, Classic Design Award, Roter Punkt für höchste Designqualität, Design Preis Schweiz sowie zahlreiche weitere nationale und internationale Design-Preise.

Co-founder and leading director of A&E Design AB, Stockholm.
*The Swedish industrial designer Hans Ehrich was born of Swedish and German parents in 1942 in Helsinki, Finland, and raised and educated all over Europe: in Finland, Sweden, Germany, Switzerland, Spain and Italy. He studied metalwork and industrial design at the National College of Art, Craft und Design (Konstfackskolan), Stockholm, from 1962 to 1967. In 1965 his studies as a designer took him to Turin und Milan. In 1968, with Tom Ahlström, Ehrich was a co-founder and director of A&E Design AB, a company which he still heads, and between 1982 and 2002, he was managing director of Interdesign AB, Stockholm. Ehrich designs for Alessi, Anza, Arjo, ASEA, Cederroth, Colgate, Fagerhults, Gustavsberg, Jordan, Norwesco, PLM, RFSU, Siemens, Turn-O-Matic, Yamagiwa, and many other companies.
His work has been shown in exhibitions und collections all over Europe and in America and Japan. He has received numerous awards: Swedish State Award to Artists, Industrial Designer of the Year, Excellent Swedish Design, Classic Design Award, Roter Punkt für höchste Designqualität, Design Preis Schweiz, and numerous other national und international design awards.*

Hans Ehrich

„Die Bedeutung eines Chef-Designers in der Firma sollte nicht unterschätzt werden."

"The importance of a chief designer in the company should not be underestimated."

Luigi Ferrara
(Kanada/Canada)

Direktor der School of Design am George Brown College in Toronto und Vorsitzender des Architectural Literacy Forums.

Luigi Ferrara schloss sein Architekturstudium an der Universität Toronto 1985 mit dem akademischen Titel Bachelor of Architecture ab. Er graduierte mit Auszeichnung und erhielt verschiedene Preise, Studien- und Forschungsstipendien während seines Aufenthalts dort. Nach seinem Abschluss arbeitete er als Angestellter in verschiedenen nationalen und internationalen Architekturbüros. 1989 gründete er das Architekturbüro FerCon Architects Inc.

Luigi Ferrara ist derzeit Direktor der School of Design am George Brown College in Toronto und zugleich Vorsitzender des Architectural Literacy Forums, einer gemeinnützigen Organisation, die das Realtime Centre for Art, Architecture, Design and Digital Media betreibt. Er ist ferner Vorstandsmitglied der Association of Canadian Industrial Designers und war Vizepräsident von Design Exchange, dem kanadischen Designzentrum, sowie Präsident von DXNet, einem Design-Netzwerk. Ferrara ist Mitglied der Ontario Association of Architects und des Royal Architectural Institute of Canada. 2001 wurde er für das Amt des Präsidenten des International Council of the Societies of Industrial Design (ICSID) nominiert und wird die Präsidentschaft im Jahre 2003 antreten.

Im Laufe der Zeit hat er Ausstellungen für die Universität Toronto, Architekturfakultät, die Joseph D. Carrier Gallery, die Ontario Heritage Foundation, Ottawa City Hall, das Architectural Literacy Forum und Design Exchange organisiert und konzipiert.

Luigi Ferrara ist ein international anerkannter Autor, Dozent und Redner zu Themen wie Design und Design Management, Architektur und Stadtplanung, Informationstechnologie, Telekommunikation und die vernetzte Gesellschaft.

Director of the School of Design at George Brown College in Toronto and Chairman of the Architectural Literacy Forum.

Luigi Ferrara obtained a Bachelor of Architecture degree from the University of Toronto in 1985. He graduated with honours and distinction and received a number of prizes, scholarships and fellowships during his tenure at the school.

Upon graduation, he was employed by both national and international architectural firms. In 1989, he received his professional designation and founded the architectural office of FerCon Architects Inc. Luigi Ferrara is currently the Director of the School of Design at George Brown College in Toronto and the Chairman of the Architectural Literacy Forum, a non-profit organisation which operates the Realtime Centre for Art, Architecture, Design and Digital Media. He is also a member of the Board of the Association of Canadian Industrial Designers, and he was Vice-President of Design Exchange, Canada's centre for design, and President of the DXNet, a broadband network for design. Ferrara is a member of the Ontario Association of Architects and the Royal Architectural Institute of Canada. In 2001 he was nominated President-Elect of the International Council of the Societies of Industrial Design (ICSID) and will assume the Presidency in 2003.

Over the years, he has curated and designed exhibitions for the University of Toronto, Faculty of Architecture, the Joseph D. Carrier Gallery, the Ontario Heritage Foundation, Ottawa City Hall, the Architectural Literacy Forum, and Design Exchange.

Luigi Ferrara is an internationally-recognised author, lecturer and speaker on design and design management, architecture and urban planning, information technology, telecommunications and the network society.

Luigi Ferrara

„Klarheit ist das Kennzeichen der Qualität."

"Obviousness is the hallmark of the quality."

Roy Fleetwood
(Großbritannien/Great Britain)

Geboren 1946
Born in 1946

Direktor des Office for Design Strategy in Cambridge und Direktor des Architekturbüros Sugimura Fleetwood Architects and Engineers in Tokio.

Roy Fleetwood, geboren 1946 in London, studierte Architektur in Liverpool und Rom. Er ist Direktor des Office for Design Strategy im englischen Cambridge und Direktor des Architekturbüros Sugimura Fleetwood Architects and Engineers in Tokio. Zuvor war er Geschäftsführer von Foster Associates Architects and Engineers in Hongkong und Partner von Norman Foster in London.

Als Projektleiter war Fleetwood für den Bau zahlreicher Gebäude verantwortlich, so z.B. für den Bau der Hongkong und Shanghai Bank in Hongkong, des Sainsbury Centre for Visual Arts in Norwich und des Renault Centre in Swindon. Er entwickelte zahlreiche Industrieprojekte in aller Welt, darunter Architekturen für YKK AP in Japan, das Namerikawa Manufacturing and Engineering Centre und das Setagaya Museum of Literature in Tokio. Er entwarf Designstudien u.v.a. für Unternehmen wie Bulthaup, Erco, Meyer und Vitra, Hitachi und YKK AP. Viele seiner Arbeiten, insbesondere seine innovativen Lichtsysteme, sind patentiert und wurden bei internationalen Wettbewerben prämiiert.

Fleetwood erhielt zahlreiche führende Designpreise, etwa vom Design Zentrum Nordrhein Westfalen oder dem Industrieforum Hannover, darunter iF Awards für Design und Innovation, insbesondere den ersten iF Ecology Design Award für die solarbetriebene Beleuchtung für das japanische Unternehmen YKK AP. Seine Arbeiten für Erco errangen zudem den Minerva Award der Chartered Society of Designers in England sowie den Bundespreis Produktdesign des deutschen Bundeswirtschaftsministeriums. In Japan erhielt er für seine Entwürfe für YKK AP den G-Mark Award der Japan Industrial Design Promotion Organisation sowie den Ecomark Award der Japan Environment Association. Roy Fleetwood lebt in Cambridge, England, und lehrt Design und Technologie in Europa, Amerika und Japan.

Roy Fleetwood

„red dot design award ist die Verbindung zwischen Design und Erfolg auf dem internationalen Markt."

"red dot design award is the link between design and success in the international market place."

Director of the Office for Design Strategy in Cambridge and of Sugimura Fleetwood Architects and Engineers in Tokyo.

Born in London in 1946, Roy Fleetwood studied architecture in Liverpool and Rome. He is a director of the Office for Design Strategy in Cambridge, England, and of Sugimura Fleetwood Architects and Engineers in Tokyo, Japan. Prior to that he was managing director of Foster Associates Architects and Engineers in Hong Kong and Norman Foster's associate in London.

He has managed numerous architectural projects, including the construction of the Hong Kong and Shanghai Bank in Hong Kong, the Sainsbury Centre for Visual Arts in Norwich and the Renault Centre in Swindon. He has developed numerous industrial projects across the globe, including architectural works in Japan for YKK AP, the Namerikawa Manufacturing and Engineering Centre, and the Setagaya Museum of Literature in Tokyo. He has compiled numerous design studies for companies like Bulthaup, Erco, Meyer and Vitra, Hitachi and YKK AP. Many of his works, and in particular his innovative lighting systems, are patented and have won awards in international competitions.

Fleetwood has received numerous top design awards from Design Zentrum Nordrhein Westfalen, and iF awards for design and innovation from the Hanover Industry Forum for Design, including the first iF Ecology Design Award for solar powered lighting for the Japanese company YKK AP. His work for Erco also received the Minerva Award from the Chartered Society of Designers in England and the German Federal Prize for Product Design from the Federal Minister of Economic Affairs. In Japan his designs for YKK AP received the G-Mark award from the Japan Industrial Design Promotion Organisation, and the Ecomark Award from the Japan Environment Association. Roy Fleetwood lives in Cambridge, England, and has lectured on design and technology in Europe, America, and Japan.

Massimo Iosa Ghini
(Italien/Italy)

Geboren 1959
Born in 1959

Gründer des Iosa Ghini Studio in Bologna.
Initiator der Bolidism Gruppe und Mitglied der Memphis Gruppe.
Massimo Iosa Ghini wurde 1959 geboren. Er studierte Architektur in Florenz und Mailand, wo er am Polytechnischen Institut seinen Abschluss machte. Seit 1985 ist er Teil der Avantgarde-Bewegung im italienischen Design und entwirft Illustrationen, Objekte und Umgebungen für die von ihm ins Leben gerufene Bolidism Gruppe. Ettore Sottsass berief ihn darüber hinaus in die Memphis Gruppe. Während dieser Zeit eröffnete er das Iosa Ghini Studio und begann als Architekt und Designer zu arbeiten. Iosa Ghini gestaltet Möbel, Kollektionen and Objekte und entwickelt Art Direction für führende italienische und ausländische Designfirmen wie Yamagiwa Lighting in Japan, Silhouette Modellbrillen in Österreich, Zumtobel Staff, Duravit, Dornbracht und Hoesch in Deutschland, Roche Bobois International in Frankreich und Cinova, Moroso, Poltrona Frau, Cassina, Flou, Snaidero und Mandarina Duck in Italien.
Seine berufliche Entwicklung als Architekt umfasst die Planung architektonischer und Ausstellungsflächen, die Schaffung kultureller und kommerzieller Einrichtungen sowie die Gestaltung von Einzelhandelsketten in der ganzen Welt für Unternehmen wie Ferrari, Maserati, Omnitel und Superga. Zu seinen Architekturprojekten gehört der Entwurf einer Geschäftsfläche in Miami (USA), die – von einer überdachten Plaza umgeben – das Konzept eines Verkaufsraums für Luxus-Automobile umsetzt. Darüber hinaus wurde das Iosa Ghini Studio von Ustra beauftragt, für die Expo 2000 die Haupt-U-Bahnstation von Hannover zu gestalten.
Iosa Ghini hält Konferenzen und Vorlesungen in einer Reihe verschiedenen Universitäten, darunter auch am Polytechnischen Institut in Mailand, an der Domus Academy, der Universität La Sapienza in Rom, der Elisava Schule in Barcelona, der Design Fachhochschule in Köln und der Hochschule für Angewandte Kunst in Wien. Seine Werke finden sich in verschiedenen internationalen Museen und Privatsammlungen. Zwei seiner Arbeiten erhielten den Good Design Award 2001 (Chicago Athenaeum).

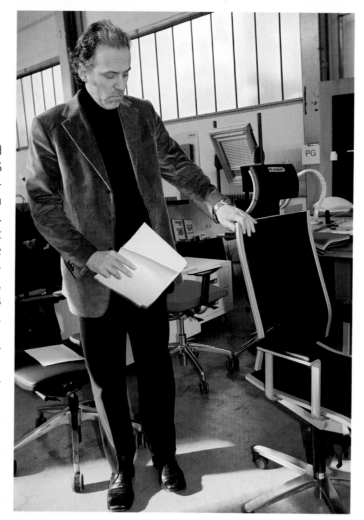

Founder of Iosa Ghini Studio in Bologna.
Initiator of the Bolidism group and part of the Memphis group.
Massimo Iosa Ghini was born in 1959. He studied architecture in Florence, graduating from the Polytechnic Institute in Milan. Since 1985, he has been part of the avant-garde movement in Italian design, creating illustrations, objects and ambiences for the Bolidism group, which he founded. He was also called on by Ettore Sottsass for the Memphis group. During this period, he opened the Iosa Ghini Studio, starting to work as an architect and designer. Iosa Ghini designs furniture, collections and objects, and develops art direction for leading Italian and foreign design firms such as Yamagiwa Lighting in Japan, Silhouette Modellbrillen in Austria, Zumtobel Staff, Duravit, Dornbracht, and Hoesch in Germany, Roche Bobois International in France and Cinova, Moroso, Poltrona Frau, Cassina, Flou, Snaidero, and Mandarina Duck in Italy.
His professional growth as an architect has developed through his work in planning architectural and exhibit areas, creating cultural and commercial installations, and designing retail chains around the world for companies like Ferrari, Maserati, Omnitel, and Superga. Among its architectural projects is the work done in Miami (USA) to design a commercial space surrounded by a covered plaza, developing the theme of a showroom for elite cars. For Expo 2000, the studio was also commissioned by Ustra to design the main underground station of Hanover.
Iosa Ghini has held conferences and lectures at a number of universities, including the Polytechnic Institute of Milan, the Domus Academy, the La Sapienza University in Rome, the Elisava School in Barcelona, the Design Fachhochschule in Cologne, and the Hochschule für Angewandte Kunst in Vienna. His works can be found in various international museums and private collections. Two of his projects have received the Good Design Award 2001 by the Chicago Athenaeum.

Massimo Iosa Ghini

„Ich denke, der Bürotrend geht dahin,
mit weniger Material zu arbeiten."

"I think the trend in office is to work with less material."

Kenneth Grange

„Designer haben dem Benutzer gegenüber eine Verpflichtung. Das heißt, dass der Benutzer Gefallen an dem finden muss, was der Designer macht."

"If you are a designer you have an obligation to the user. That means that the user has to enjoy what you do."

Kenneth Grange
(Großbritannien/Great Britain)

Geboren 1929
Born in 1929

Gründer von Kenneth Grange Design Ltd.
Mitbegründer und langjähriger Partner von Pentagram.
Kenneth Grange wurde 1929 in London geboren. Nach seiner Ausbildung an der Willesden School of Arts and Crafts war er von 1948 bis 1950 Technischer Zeichner bei den Royal Engineers, anschließend arbeitete er mehrere Jahre als Architekturassistent.
1958 gründete er Kenneth Grange Design Ltd. Er war Mitbegründer und Partner bei Pentagram von 1972 bis 1999. Grange ist auf Produktdesign und Corporate Design spezialisiert. Zu seinen Projekten zählen beispielsweise der National High Speed Train, die Kodak Instamatic Camera, Wilkinson-Rasierer und Parker-Füller. Dazu kommen viele Aufträge für japanische Kunden, über 100 Produkte für Kenwood und das Design für das letzte Londoner Taxi.
Kenneth Grange hat zahlreiche bedeutende Auszeichnungen erhalten, darunter Duke of Edinburgh's Prize for Elegant Design, Design Council Award und Master of Faculty of Royal Designers for Industry.
Ehrendoktorwürden wurden ihm u.a. verliehen vom Royal College of Art (1985) und von der DeMontfort University (1998) sowie durch den Prince Philip Designers' Prize (2001). 1984 wurde Kenneth Grange zum Commander of the British Empire ernannt.

Founder of Kenneth Grange Design Ltd.
Co-founder and long-standing partner of Pentagram.
Kenneth Grange was born in London in 1929. After his education at the Willesden School of Arts and Crafts, he worked as an engineering draughtsman with the Royal Engineers, followed by working as an architectural assistant for a number of years.
In 1958, he founded Kenneth Grange Design Ltd. He was a co-founder and partner of Pentagram from 1972 to 1999. Grange specialises in product design and corporate identity. Among his projects are for example the National High Speed Train, the Kodak Instamatic Camera, Wilkinson shavers and Parker fountain pens. On top of that, there have been many jobs for Japanese customers, more than 100 products for Kenwood and the design of the last London taxi.
Kenneth Grange has received a number of important awards, among which are the Duke of Edinburgh's Prize for Elegant Design, the Design Council Award and the Master of Faculty of Royal Designers for Industry.
Among others, he obtained honorary doctorates from the Royal College of Art (1985), DeMontfort University (1998) and through the Prince Philip Designers' Prize (2001). In 1984, Kenneth Grange was appointed Commander of the British Empire.

Herman Hermsen
(Niederlande/Netherlands)

Geboren 1953
Born in 1953

**Professor für Produkt- und Schmuckdesign
an der Fachhochschule in Düsseldorf.**
Professor Herman Hermsen, geboren 1953 in den Niederlanden, lehrte in den Jahren 1985 bis 1990 Produktdesign an der Hogeschool voor de Kunsten in Utrecht. Anschließend wechselte er nach Arnheim, um an der dortigen Hochschule als Dozent zu arbeiten. Seit 1992 ist Herman Hermsen Professor für Produkt- und Schmuckdesign an der Fachhochschule in Düsseldorf.
Hermsen nahm an zahlreichen Gruppen- und Einzelausstellungen teil und seine Arbeiten werden regelmäßig in Fachzeitschriften und Katalogen veröffentlicht. Seine gestalterischen Arbeiten fanden international große Anerkennung; einige von ihnen sind in renommierten Museen wie z.B. dem Museum für Angewandte Kunst in Köln, Stedelijk Museum Amsterdam, Cooper Hewitt Museum New York und dem Schmuckmuseum Pforzheim als Designklassiker ausgestellt.

Professor of product and jewellery design at the Fachhochschule Düsseldorf.
Born in the Netherlands in 1953, Professor Herman Hermsen lectured on product design at the Hogeschool voor de Kunsten in Utrecht from 1985 to 1990, subsequently moving to the University of Arnhem. Since 1992 Herman Hermsen has been professor of product and jewellery design at the Fachhochschule Düsseldorf.
Hermsen has taken part in numerous joint and individual exhibitions and his work is regularly published in professional journals and catalogues since 1977. His work has been highly acclaimed in international competitions. Having in the meantime attained the status of design classics, some of his pieces are on show at renowned museums such as the Museum für Angewandte Kunst in Cologne, the Stedelijk Museum Amsterdam, the Cooper Hewitt Museum in New York and the Schmuckmuseum Pforzheim.

Herman Hermsen

Florian Hufnagl
(Deutschland/Germany)

Geboren 1948
Born in 1948

Leitender Sammlungsdirektor der Neuen Sammlung, Staatliches Museum für angewandte Kunst, München.
Honorarprofessor an der Akademie der Bildenden Künste, München.
Professor Dr. Florian Hufnagl, geboren 1948, promovierte 1976 nach einem Studium der Kunstwissenschaft, Klassischen Archäologie und Neueren Geschichte in München. Anschließend arbeitete er zunächst als Volontär, dann als wissenschaftlicher Mitarbeiter am Bayerischen Landesamt für Denkmalpflege. Seit 1980 ist er in der Neuen Sammlung in München tätig, deren Direktor er 1990 wurde. Zugleich unterrichtete er als Lehrbeauftragter für die Kunst des 19. und 20. Jahrhunderts am Institut für Kunstgeschichte der Ludwig-Maximilians-Universität München. Seit 1997 ist er Honorarprofessor an der Akademie der Bildenden Künste in München. 1998 wurde er Vorsitzender der Direktorenkonferenz der Staatlichen Museen und Sammlungen in Bayern.
Florian Hufnagl bekleidet darüber hinaus verschiedene Ehrenämter, u.a. ist er Vorsitzender des Kuratoriums der Bayern Design GmbH, Vorstandsmitglied der Danner-Stiftung München und des Design Zentrums München sowie Beiratsmitglied „Ausstellungen" des Goethe-Instituts. In zahlreichen Publikationen, Katalogen und Aufsätzen hat er sich mit Grundfragen und Problemen der Architektur, der Malerei und des Designs im 20. Jahrhundert auseinander gesetzt.

Director of the Neue Sammlung, Staatliches Museum für angewandte Kunst (State Museum of Applied Art), Munich.
Honorary Professor at the Academy of Fine Arts, Munich.
Professor Dr. Florian Hufnagl, born in 1948, studied art history, classical archeology and modern history in Munich, taking his doctorate in 1976. He then embarked on a work placement at the Bavarian Office of Monument Conservation, and subsequently went into full employment there. He has been with the Neue Sammlung in Munich since 1980, and became its director in 1990. At the same time, he lectured on 19th and 20th century art at the Institute of Art History at the Ludwig Maximilian University in Munich. Since 1997, he has been an honorary professor at the Academy of Fine Arts in Munich. He became chairman of the conference of directors of state museums and collections in Bavaria in 1998.
Florian Hufnagl also occupies various honorary positions. He is chairman of the governing board of Bayern Design GmbH, a member of the board of the Danner Foundation in Munich and of the Munich Design Centre, and a member of the advisory board on exhibitions at the Goethe Institute. He has devoted attention to fundamental issues and problems of architecture, painting and design in the 20th century in numerous publications, catalogues and essays.

Florian Hufnagl

Tapani Hyvönen
(Finnland/Finland)

Geboren 1947
Born in 1947

Mitbegründer und geschäftsführender Direktor
des Unternehmens ED-Design Ltd in Turku, Finnland.
Geboren 1947 in Sotkamo, Finnland, graduierte Tapani Hyvönen 1974 an der University of Art and Design Helsinki UIAH zum Industriedesigner. Seine Berufslaufbahn begann 1973 bei Salora Oy. 1976 gründete er seine eigene Design-Agentur Destem Ltd 1990 war Hyvönen Mitbegründer des Unternehmens ED-Design Ltd in Turku, Finnland, das heute, unter seiner Leitung als geschäftsführender Direktor, zu einer der größten Produktdesign-Agenturen in Skandinavien avanciert ist. Hyvönen wurde in Finnland mit verschiedenen Auszeichnungen geehrt: Finnish Arts Council, Jahres-Stipendium 1981; Finnish Arts Council, Staatspreis Kunst & Design 1984; Industrial Designers TKO, Der Industriedesigner des Jahres 1991; Pro Finnish Design für Buscom Ltd 1992. Besonders gewürdigt wurden dabei seine bedeutenden Leistungen für die finnische Elektronik-Industrie: Finlux, Nokia und Polar Electro.
Hyvönen übte zahlreiche Ehrenämter aus: 1989 bis 2000 Beratungsausschuss des Design Leadership Programms und der Fakultät für Produkt- und strategisches Design an der University of Art and Design Helsinki UIAH, Jury-Mitglied beim Finnish Design Management Award 1992 und beim Pro Finnish Design Award 1999. Er ist Vorstandsmitglied bei ED-Design Ltd seit 1990, Ausschuss-Mitglied des Design Forums Finnland seit 1998. Seit 1999 ist Hyvönen Vorstandsmitglied des International Council of Societies of Industrial Design (ICSID).

Co-founder and managing director of the company
ED-Design Ltd in Turku, Finland.
Born 1947 in Sotkamo, Finland, Tapani Hyvönen graduated as Industrial Designer from the University of Art and Design Helsinki UIAH in 1974. He started his professional career in Salora Oy 1973 and founded his own Design Agency, Destem Ltd, in 1976. In the year 1990 he was co-founder on establishing the company ED-Design Ltd in Turku, Finland. Today ED-Design Ltd, which Hyvönen runs as a managing director, is one of the biggest product design agencies in Nordic countries.
Hyvönen has been honored with several awards in Finland: Finnish Arts Council, one-year Grant 1981; Finnish Arts Council, The National Art & Design Award 1984; Industrial Designers TKO, The Industrial Designer of the Year 1991; Pro Finnish Design for Buscom Ltd 1992. He has made his major professional work for Finnish electronic industry including Finlux, Nokia, and Polar Electro.
Hyvönen has had several confidential posts: Design Leadership Program and The Department of Product and Strategic Design, The University of Art and Design Helsinki UIAH, Advisory Board 1989–2000; Finnish Design Management Award, jury member 1992; Pro Finnish Design Award, jury member 1999; ED-Design Ltd, member of the Board since 1990; Design Forum Finland, member of the council since 1998; ICSID, International Council of Societies of Industrial Design, member of the Executive Board since 1999.

Tapani Hyvönen

„Ich glaube, es gibt eine neue Denkweise über Kommunikation und elektronische Objekte."

"I think there is a new approach to thinking about communication and electronic objects."

Odo Klose
(Deutschland/Germany)

Geschäftsführer von Prof. Odo Klose & Partner.
Professor Odo Klose studierte Maschinenbau und Technische Morphologie an der Technischen Hochschule in München und war anschließend als Designer bei der Siemens AG tätig. Als Lehrer für Industrial Design unterrichtete er an der Bergischen Universität in Wuppertal und an der DAYEH University in Taiwan.
Der Schwerpunkt seiner Tätigkeit als Designer liegt bei der Gestaltung von Geräten der Sitz-, Fahrzeug-, Medizin-, Werkzeug- und Installationstechnik. Seine Forschung gilt der ergonomischen Gestaltung von Werkzeugen und Benutzeroberflächen, der ästhetischen Optimierung von Geräten sowie der technischen Morphologie.
Prof. Odo Klose ist Autor mehrerer Fachbücher und zahlreicher Beiträge in Zeitschriften.

Managing director of Prof. Odo Klose & Partner.
Professor Odo Klose studied mechanical engineering und technical morphology at the Technical University of Munich, and then worked as a designer for Siemens AG. As a lecturer in industrial design, he taught at the Bergische Universität in Wuppertal and the DAYEH University in Taiwan.
His activities in the design studio focus on seating, vehicles, medical technology, machine tools and plumbing. His research is aimed at the ergonomic design of tools and user interfaces, the aesthetic optimisation of equipment and technical morphology.
Prof. Odo Klose is the author of several books and numerous magazine articles.

Odo Klose

„Design ist: den Dingen ein Gesicht geben."

"Design is giving a face to objects."

Ubald Klug
(Frankreich/France)

Geboren 1932
Born in 1932

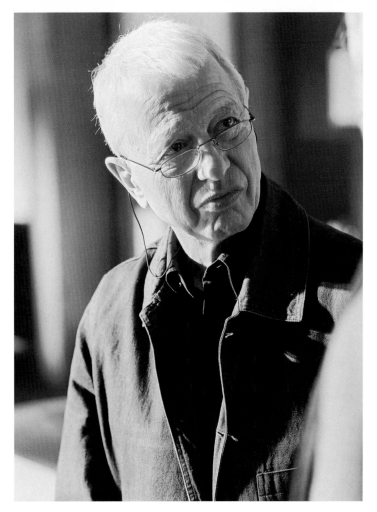

Selbständiger Innenarchitekt und Designer in Paris.

Ubald Klug wurde 1932 in St. Gallen geboren. Von 1952 bis 1955 absolvierte er in Zürich eine Ausbildung als Innenarchitekt an der Kunstgewerbeschule bei Willy Guhl. Nach Praktika bei Architekten in Zürich und Helsinki ging er 1958 für drei Jahre zu dem Bildhauer François Stahly nach Paris und besuchte während zwei Semestern Vorlesungen von Jean Prouvé. Bevor er 1966 endgültig nach Paris übersiedelte, war er von 1961 bis 1965 technischer Leiter eines Sanitär- und Küchenunternehmens in Bern. Nach einigen Jahren als Designer in der Agentur Mafia arbeitet Ubald Klug seit 1972 als selbständiger Innenarchitekt und Designer.

Zu Ubald Klugs Tätigkeitsbereichen als Innenarchitekt gehören u.a. Ausstellungen, Messestände, Showrooms, Läden und Restaurants in Frankreich, Deutschland und in der Schweiz. Als Designer entwirft er Produkte für die Möbel-, Uhren-, Textil-, Glas- und keramische Industrie.

Ubald Klug erhielt für seine Arbeiten diverse international renommierte Designpreise, u.a. den Internationalen Designpreis des Landes Baden-Württemberg und den Design Preis Schweiz. Auszeichnungen erhielt er auch vom Design Zentrum Nordrhein Westfalen und vom Industrie Forum Design Hannover (Top 10, 1998).

Independent interior architect and designer in Paris.

Ubald Klug was born in St. Gallen in 1932. From 1952 to 1955, he trained as an interior designer with Willy Guhl at the Kunstgewerbeschule. Following work placements with architects in Zurich and Helsinki, he joined sculptor François Stahly in Paris in 1958 for three years, and attended lectures by Jean Prouvé twice a half-year. Before finally settling in Paris in 1966, he was technical director of a sanitary ware and kitchen manufacturer in Bern. After a number of years as a designer in the Mafia agency, Ubald Klug started his own business as an interior architect and designer in 1972.

Ubald Klug's activities in interior design include work on exhibitions, trade fair stands, showrooms, shops and restaurants in France, Germany and Switzerland. He has designed products for the furniture, watch, textiles, glass and ceramics industries.

Ubald Klug has received various internationally prestigious design awards for his work, including the International Design Award of the State of Baden-Württemberg and the Swiss Design Prize. He has also received awards from the Design Zentrum Nordrhein Westfalen and Industrie Forum Design Hanover (Top 10, 1998).

Ubald Klug

„Für mich ist entscheidend, dass etwas innovativ ist."

"The decisive factor for me is for something to be innovative."

Annette Lang
(Deutschland/Germany)

Geboren 1960
Born in 1960

Führt ein eigenes Designstudio in Wiesbaden.
Annette Lang, geboren 1960, studierte Industriedesign an der Kunstakademie Stuttgart. Anschließend ging sie nach Mailand und arbeitete von 1985 bis 1988 als freie Mitarbeiterin bei Matteo Thun, Antonio Citterio und Sottsass Associati. 1988 bis 1993 war sie Assistentin von Prof. Richard Sapper an der Kunstakademie Stuttgart. Seit 1988 betreibt Annette Lang ein eigenes Designbüro in Wiesbaden. Ihre Arbeitsschwerpunkte sind Entwicklung und Gestaltung von Konsumgütern für die Bereiche Haushalt, gedeckter Tisch, Büro, Möbel, Beleuchtung und Medizintechnik.
Annette Lang hat sich an vielen nationalen und internationalen Ausstellungen beteiligt und erhielt für ihre Werke zahlreiche Auszeichnungen. Von 1994 bis 1999 war sie Lehrbeauftragte an der Kunstakademie Stuttgart.

Runs her own design studio in Wiesbaden.
Annette Lang, born in 1960, studied industrial design at the Academy of Art in Stuttgart. She then moved to Milan, and worked freelance from 1985 to 1988 for Matteo Thun, Antonio Citterio and Sottsass Associati. From 1988 to 1993, she was Prof. Richard Sapper's assistant at the Academy of Art in Stuttgart, and has run her own design studio in Wiesbaden since 1988. Her work focuses on the development and design of consumer goods in the fields of household utensils, tableware, offices, furniture, lighting, and medical technology.
Annette Lang has taken part in many national and international exhibitions, and has received numerous awards for her work. She lectured at the Academy of Art in Stuttgart from 1994 to 1999.

Annette Lang

Stefan Lengyel
(Deutschland/Germany)

Geboren 1937
Born in 1937

Mitglied des Präsidiums des Rates für Formgebung und des
Vorstandes des Design Zentrums Nordrhein Westfalen.
Arbeitet als freiberuflicher Designer.
Professor Stefan Lengyel, geboren 1937 in Budapest, war von 1981 bis 2003
ordentlicher Professor für Industriedesign an der Universität Essen. Seit 2002 ist
er Inhaber des Lehrstuhls für Industrial Design an der Universität für Kunst und
Design in Budapest. Von 1986 bis 2000 war er Präsident des Verbandes Deutscher
Industriedesigner (VDID), seit 2000 ist er Ehrenpräsident.
Sein Studium absolvierte er an der Hochschule für Industrial Design in Budapest.
1964 setzte er seine wissenschaftliche Laufbahn als Assistent an der Ulmer Hoch-
schule für Gestaltung fort. 1969 kam er an die Essener Folkwangschule und lei-
tete dort die Abteilung für Industriedesign. Zwischenzeitlich hielt er sich zu Gast-
professuren, Vorträgen und Workshops in den USA, Finnland, Italien, Ungarn,
Spanien sowie Japan auf. Stefan Lengyel arbeitet auch als freiberuflicher
Designer. Zahlreiche seiner Entwürfe wurden ausgezeichnet.
Er ist Mitglied des Präsidiums des Rates für Formgebung und des Vorstandes des
Design Zentrums Nordrhein Westfalen.

Member of the Executive Board of the German Design Council
and of the Governing Board of the Design Zentrum Nordrhein Westfalen.
Works as a freelance designer.
*Professor Stefan Lengyel, born in Budapest in 1937, was a full professor for
Industrial Design at Essen University from 1981 to 2003. Since 2002 he has had a
professorship of Industrial Design at the Budapest University of Art and Design.
From 1986 to 2000, he was President of the Association of German Industrial
Designers (VDID) and since 2000 he has been their Honorary President.
He is a graduate of the Academy of Industrial Design in Budapest. In 1964, he
continued his academic career as a research assistant at the Design Academy in
Ulm. In 1969, he started working at the Folkwang School in Essen, where he was
head of the industrial design department. Visiting professorships, lecture tours
and workshops have taken him to the USA, Finland, Italy, Hungary, Spain, and
Japan. Stefan Lengyel also works as a freelance designer, and has received
numerous awards.
He is a member of the Executive Board of the German Design Council and a
member of the Governing Board of the Design Zentrum Nordrhein Westfalen.*

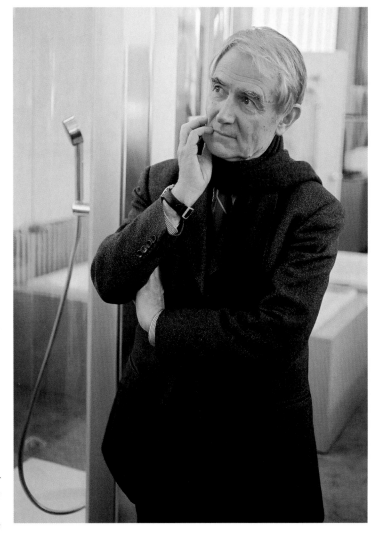

Stefan Lengyel

„Ich wünsche mir mehr rein formal-ästhetische Qualität."

"I would like to see more formal aesthetic quality."

Glen Oliver Löw
(Deutschland/Germany)

Geboren 1959
Born in 1959

**Professor für Produktgestaltung und Produktentwicklung
an der Hochschule für Bildende Künste in Hamburg.
Hat ein eigenes Designstudio.**

Professor Glen Oliver Löw wurde 1959 in Leverkusen geboren. Nach seinem Diplom in Industriedesign an der Bergischen Universität GH Wuppertal und dem Master of Design an der Domus Academy in Mailand arbeitete er seit 1987 mit Antonio Citterio Architetto in Mailand. 1990 wurde Löw Partner im Studio Antonio Citterio & Partners. In Zusammenarbeit mit Antonio Citterio hat er eine Vielzahl von Produkten für Firmen wie Ansorg, Flos, Hackman, Kartell, Maxdata, Vitra und Vitrashop entwickelt, für die er zahlreiche Preise und Auszeichnungen erhalten hat.

Das „Mobil"-System und der „Battista"-Klapptisch von Kartell sind in der permanenten Sammlung des Museum of Modern Art, New York, ausgestellt.

Als Corporate Designer gewann Löw 1996 den Wettbewerb für ein neues Filialkonzept der Commerzbank und 1998 den Wettbewerb für das Interior Design der Verkaufsarchitektur des Smart.

Seit 2000 lehrt Glen Oliver Löw als Professor für Produktgestaltung und Produktentwicklung an der Hochschule für Bildende Künste in Hamburg und arbeitet in seinem eigenen Designstudio für Firmen wie Ansorg, Hackman, Steelcase und Thonet.

**Teaches product design and product development
at the Hochschule für Bildende Künste in Hamburg.
Runs his own design studio.**

Professor Glen Oliver Löw was born in Leverkusen in 1959. After taking his degree in Industrial Design at the Bergische Universität GH Wuppertal and a Master degree in design at the Domus Academy in Milan, he worked with Antonio Citterio from 1987 onwards. In 1990, he became a partner in Studio Antonio Citterio & Partners. In co-operation with Antonio Citterio, Löw has developed a large number of products for companies such as Ansorg, Flos, Hackman, Kartell, Maxdata, Vitra, and Vitrashop, for which he has won numerous prizes and awards.

The "Mobil" system and the "Battista" folding table from Kartell are exhibited in the permanent collection of the Museum of Modern Art in New York.

As a corporate designer, Löw won the competition for the new branch design of the Commerzbank in 1996, and in 1998, he won the competition for the interior design of the showrooms for the Smart car.

Since 2000, Glen Oliver Löw teaches product design and product development at the Hochschule für Bildende Künste in Hamburg and works in his own design studio for companies such as Ansorg, Hackman, Steelcase, and Thonet.

Glen Oliver Löw

Michele De Lucchi
(Italien/Italy)

Geboren 1951
Born in 1951

Architekt, Industrial Designer und Design-Theoretiker.
Gründungsmitglied der Gruppe Memphis.
Michele De Lucchi wurde 1951 in Ferrara geboren. Noch während seines Archi-
tektur-Studiums an der Internationalen Kunsthochschule in Florenz, das er 1975
mit Diplom abschloss, gründete er in Padua die Gruppe Cavart. Von 1978 bis 1980
war er Mitarbeiter bei Projekten der Gruppe Alchimia. Mit Ettore Sottsass und
Barbara Radice gehörte De Lucchi 1981 zu den Gründern der Bewegung Memphis.
1990 übernahm er die Koordinierung für Produktdesign bei Olivetti und entwarf
für diese Firma u.a. Büromöbel und Computer. 1991 projektierte er die Zweigstel-
len der Deutschen Bank und der Banco Portugues do Atlantico. Für zahlreiche
bekannte Unternehmen, wie z.B. Arflex, Artemide, Kartell, Mandarina Duck, Peli-
kan und Rosenthal, entwarf und entwirft De Lucchi Industrieprodukte, Möbel und
Geschirr.
Darüber hinaus gründete er die Gruppe Solid, mit der er mit Materialien wie Stahl,
Marmor, Aluminium, Keramik und Holz Gegenstände für den „innovativen Haus-
halt" kreierte. Die Aktivitäten seines eigenen Studios in Mailand reichen von
Industriedesign über Möbel- und Innendesign bis zu privater und öffentlicher
Architektur. 1997 wurde das Studio De Lucchi vom Design Zentrum Nordrhein
Westfalen als Design-Team des Jahres ausgezeichnet.
Michele De Lucchi befasst sich als international renommierter Architekt,
Industrial Designer und Design-Theoretiker mit allen Ausdrucksformen der
Gestaltung, sowohl mit Architektur-Projekten und ganzen Ausstattungssystemen
als auch mit komplexen Designprozessen.

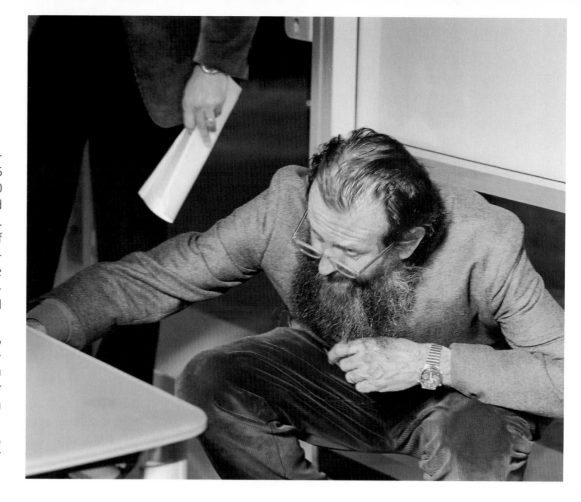

Architect, industrial designer and design theorist.
Founding member of the Memphis group.
*Michele De Lucchi was born in Ferrara in 1951. Even before completing his
architectural studies at the International Art Academy in Florence, where he
received his degree in 1975, he founded the Cavart group in Padua. From 1978 to
1980, he worked on projects with the Alchimia group. Together with Ettore
Sottsass and Barbara Radice, De Lucchi founded the Memphis movement in 1981.
In 1990, he took on the coordination of product design at Olivetti and designed
office furniture and computers for that company. In 1991, he performed the
project planning for the branches of Deutsche Bank and Banco Portugues do
Atlantico. Michele De Lucchi has designed industrial products, furniture and
crockery for numerous well-known companies such as Arflex, Artemide, Kartell,
Mandarina Duck, Pelikan, and Rosenthal.
In addition, he founded the Solid group, in which he created objects for the
"innovative household" from materials such as steel, marble, aluminium, ceramics
and wood. The activities of his own studio in Milan extend from industrial design
through furniture and interior design to private and public architecture. In 1997,
Studio De Lucchi was nominated Design Team of the Year by the Design Zentrum
Nordrhein Westfalen.
As an internationally known architect, industrial designer and design theorist,
Michele De Lucchi deals with all the forms of expression encompassed by design,
from architectural projects through complete interiors to complex design
processes.*

Michele De Lucchi

„Wir suchen nach einer Freiheit des Lebens.
Wir mögen alles, was uns ein Gefühl von Freiheit gibt."

*"We search for a freedom of life.
We like everything that gives a sense of freedom."*

Peter Maly
(Deutschland/Germany)

Geboren 1936
Born in 1936

Betreibt ein eigenes Designstudio in Hamburg.
Peter Maly studierte an der FH Detmold Innenarchitektur. In den 1960er Jahren leitete er das Innenarchitektenteam von „Schöner Wohnen". Seit 1970 ist Maly selbständig und betreibt ein eigenes Designstudio in Hamburg.
Seine Möbelentwürfe werden von führenden Herstellern Europas produziert und weltweit vertrieben. Charakteristisch für seine Arbeit ist seine Liebe zu geometrischen Elementarformen. Peter Maly ist ein Protagonist der Einfachheit, seine Entwürfe zeichnen sich durch große Klarheit, Funktionalität und Langlebigkeit aus.
Er gilt als einer der führenden Möbeldesigner Europas und erhielt für seine Arbeiten zahlreiche internationale Auszeichnungen. 1998 erschien die Neuauflage des Buches „Designermonographie 5 – Peter Maly". Einzelausstellung 2001 in Hamburg: „Peter Maly – Arbeiten von 1967–2001". Einzelausstellung 2002 in Berlin und im red dot design museum, Essen: „Peter Maly – ein Klassiker des modernen Designs".

Runs his own design studio in Hamburg.
Peter Maly studied interior design at the polytechnic in Detmold. In the 1960s, he headed the interior design team of "Schöner Wohnen" magazine. Maly has been self-employed since 1970, and runs his own design studio in Hamburg.
His furniture designs are manufactured by leading companies in Europe and sold worldwide. A characteristic feature of his work is the love of basic geometrical shapes. Peter Maly is a protagonist of simplicity, and his designs are notable for their great clarity, functionality and durability.
He ranks as one of the leading furniture designers in Europe, and has received numerous international awards for his work. In 1998, the book "Designermonographie 5 – Peter Maly" was republished in a new edition. His works were exhibited in Hamburg in 2001: "Peter Maly – Works 1967–2001", and in Berlin and the red dot design museum, Essen, in 2002: "Peter Maly – a Classic of Modern Design".

Peter Maly

Wolfgang K. Meyer-Hayoz
(Schweiz/Switzerland)

Geboren 1947
Born in 1947

Gründer der Meyer-Hayoz Design Engineering Group.
Arbeitet als Designer und Consultant und engagiert sich als Gastdozent an der
Universität St. Gallen sowie als Juror in internationalen Designgremien.
Wolfgang K. Meyer-Hayoz, geboren 1947, absolvierte Studien in den Fachberei-
chen Maschinenbau, Visuelle Kommunikation sowie Industrial Design mit Ab-
schluss an der Staatlichen Akademie der bildenden Künste in Stuttgart. Prägend
für seine heutige Gestaltungsphilosophie waren die Professoren Klaus Lehmann,
Kurt Weidemann, Hartmut Seeger sowie Max Bense.
1985 gründete er die Meyer-Hayoz Design Engineering Group mit Büros in der
Schweiz (Winterthur) sowie in Deutschland (Konstanz). Das Unternehmen berät
heute Start-up-, Klein- und mittelständische Unternehmen sowie Weltmarktfüh-
rer in den Bereichen Brand Strategy, Innovationsentwicklung, Design Research,
Industrial Design, User Interface Design, Temporäre Architektur sowie Kommuni-
kationsdesign und Neue Medien.
1987 wurde Wolfgang K. Meyer-Hayoz als Präsident des Schweizerischen Ver-
bandes Industrial Designers (SID) gewählt und führte diese Aufgabe ehrenamtlich
bis 1993 aus. Er ist auch Mitglied im Verband Deutscher Industrie Designer (VDID)
sowie der International Society for Occupational Ergonomics and Safety (ISOES).
Neben seiner Tätigkeit als Designer und Consultant ist er u.a. Gastdozent an der
Universität St. Gallen und engagiert sich als Juror in internationalen Designgre-
mien. Die Arbeiten der Meyer-Hayoz Design Engineering Group, für die er den
Begriff des „Technology Branding" prägte, erhielten eine Vielzahl höchster Aus-
zeichnungen international führender Designinstitutionen.

Founder of the Meyer-Hayoz Design Engineering Group.
Works as a designer and consultant, and as a visiting lecturer at the University
of St. Gallen. Serves as a juror on international design panels.
*Wolfgang K. Meyer-Hayoz, born in 1947, studied mechanical engineering, visual
communication and industrial design, and graduated from the State Academy
of Fine Arts in Stuttgart. His current design philosophy draws on the ideas of
Professors Klaus Lehmann, Kurt Weidemann, Hartmut Seeger and Max Bense.
In 1985, he founded the Meyer-Hayoz Design Engineering Group with offices in
Switzerland (Winterthur) and Germany (Konstanz). The company now provides
consultancy services to start-ups, small and medium sized enterprises and
global market leaders in the fields of brand strategy, innovation development,
design research, industrial design, user interface design, temporary architecture,
communication design, and new media.
In 1987, Wolfgang K. Meyer-Hayoz was elected President of the Swiss Association
of Industrial Designers (SID), and occupied this honorary position until 1993. He is
also a member of the Association of German Industrial Designers (VDID) and the
International Society for Occupational Ergonomics and Safety (ISOES).
Together with his work as a designer and consultant, he is also a visiting lecturer
at the University of St. Gallen and serves as a juror on international design panels.
The works of the Meyer-Hayoz Design Engineering Group, for which he coined the
term "technology branding", have received a large number of prestigious awards
from leading international design institutions.*

Wolfgang K. Meyer-Hayoz

„Den Kern des Problems zu lösen:
In diesem Bereich liegen Chancen für Innovationen."

*"Getting to the heart of the problem and solving it.
That's where the opportunities for innovation are."*

Bruno Sacco
(Deutschland/Germany)

Geboren 1933
Born in 1933

Dott. Ing. h.c. der Technischen Universität Udine.
Leiter des Bereichs Design bei Mercedes-Benz von 1975 bis 1999.
Dr. Bruno Sacco wurde 1933 in Udine, Italien, geboren. 1956 unterbricht er sein Studium an der Polytechnischen Hochschule in Turin, um seiner Leidenschaft als Automobilgestalter Rechnung zu tragen. Bei den „Carrozzieri" Ghia und Pinin Farina sammelt Bruno Sacco erste Erfahrungen.
1958 beginnt eine sehr lange Laufbahn als Designer der Mercedes-Benz-Fahrzeuge. 1974 erfolgt seine Ernennung zum Oberingenieur. Von 1975 bis zum Frühjahr 1999 Leiter des Bereichs Design, bleibt Bruno Sacco bis zuletzt seiner Arbeitsphilosophie treu, die von seinen Mitarbeitern (Design-Team des Jahres 1994 des Design Zentrums Nordrhein Westfalen) ein Maximum an Innovation bei gleichzeitigem Respekt der traditionellen Werte der Marke fordert.

Honorary doctorate awarded by the Technical University of Udine.
Head of the Design Department of Mercedes-Benz from 1975 to 1999.
Dr. Bruno Sacco was born in Udine, Italy, in 1933. In 1956, he interrupted his studies at the Technical University of Turin to pursue his real passion as an automobile designer, gaining initial experience with the "carrozzieri" Ghia and Pinin Farina.
In 1958, he commenced his very long career as a designer of Mercedes-Benz vehicles. 1974 saw his promotion to Senior Engineer. Head of the Design Division from 1975 to spring 1999, Bruno Sacco remains true to his working philosophy which demands a maximum of innovation from his staff (Design Team of the Year, 1994, at the Design Zentrum Nordrhein Westfalen) while retaining respect for the traditional values of the brand.

Bruno Sacco

„Designer machen nicht L'art pour l'art.
Sie arbeiten, um Produkte zum Erfolg zu führen."

"Designers don't do art for art's sake.
They work to make products successful."

Yrjö Sotamaa
(Finnland/Finland)

Geboren 1942
Born in 1942

**Rektor der Universität für Kunst und Design Helsinki UIAH und
Präsident von CUMULUS, der Europäischen Vereinigung der Universitäten
für Kunst, Design und Medien.**

Yrjö Sotamaa, Professor für Innenarchitektur und Möbeldesign, wurde 1942 in
Helsinki geboren. Seit 1986 ist er Rektor der Universität für Kunst und Design Hel-
sinki UIAH. In dieser Zeit hat sich die Schule zu einer international gelobten Uni-
versität der Künste entwickelt. Als Gastprofessor hält Yrjö Sotamaa regelmäßig
Vorlesungen an vielen Universitäten Europas, Asiens und Lateinamerikas und er
wird oft als Redner zu internationalen Konferenzen eingeladen. In seinen Publi-
kationen, Artikeln und Vorträgen hat Sotamaa sich ausgiebig mit Themen wie
Rolle des Designs als strategische Ressource, Design Management, Evolution der
Informationsgesellschaft und Designforschung auseinander gesetzt. Er ist Haupt-
herausgeber des Designmagazins „Arttu". Yrjö Sotamaa hat eine Reihe von Exper-
tenpositionen inne. Er ist Vorsitzender der Geschäftsleitung der Art and Design
City Helsinki Ltd und Mitglied des Runden Tisches für Design in Finnland.
Er ist außerdem Gründungsmitglied der Finnish-Swedish Academy of Industrial
Design und Vorsitzender der Japan Finland Design Association JFDA. Ferner ist
er Ehrenmitglied der Finnischen Designervereinigung ORNAMO und von Graafiset
muotoilijat GM sowie des britischen Royal College of Art.
Als Vorsitzender des Finnish Information Society Forums und Mitglied des Infor-
mation Society Forums der Europäischen Union (1995–99) beteiligte er sich an
der Erforschung der Evolution der Informationsgesellschaft sowie an der Planung
von Zukunftsstrategien. Yrjö Sotamaa wurde 2001 zum ersten Präsidenten von
CUMULUS gewählt, der Europäischen Vereinigung der Universitäten für Kunst,
Design und Medien.

**Rector of the University of Art and Design Helsinki UIAH and
President of CUMULUS, the European Association of Universities and Colleges
of Art, Design and Media.**

*Yrjö Sotamaa, Professor of Interior Architecture and Furniture Design, was born in
1942 in Helsinki. He has been Rector of the University of Art and Design Helsinki
UIAH since 1986. During this time, the school has grown into an internationally
acclaimed art university. As a visiting professor, Yrjö Sotamaa lectures regularly in
many universities in Europe, Asia and Latin America, and he is often invited
to speak at international conferences. In his publications, articles and lectures,
Sotamaa has extensively discussed topics such as the role of design as a
strategic resource, design management, the evolution of the information society,
and research in design. He is Editor in Chief of the Arttu design magazine.
Yrjö Sotamaa holds a number of expert positions. He is Chairman of the Executive
Board of the Art and Design City Helsinki Ltd and a member of the Round Table of
Design in Finland. He is also a founding member of the Finnish-Swedish Academy
of Industrial Design and Chairman of Japan Finland Design Association JFDA.
Beyond that he is an honorary member of the Finnish Association of Designers
ORNAMO and of Graafiset muotoilijat GM, as well as of the Royal College of Art
(UK).
As Chairman of the Finnish Information Society Forum and a member of the
Information Society Forum of the European Union (1995–99), he participated in
research on the evolution of the information society and in the planning of future
strategies. Yrjö Sotamaa was elected in 2001 the first President of CUMULUS, the
European Association of Universities and Colleges of Art, Design and Media.*

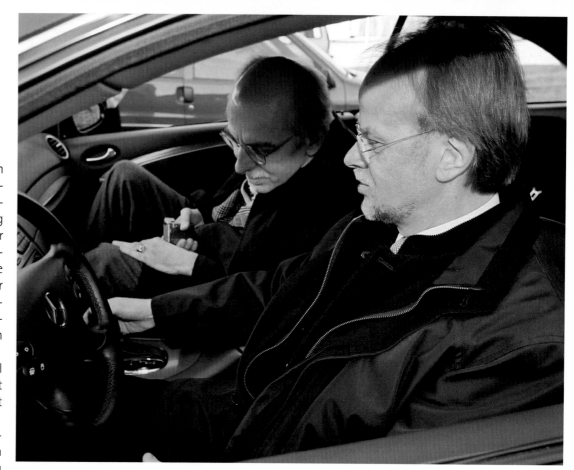

Yrjö Sotamaa

„Anstelle der Funktion treiben uns jetzt die Bedürfnisse an."

"Instead of the function we are now driven by the needs."

Volker Staab
(Deutschland/Germany)

Geboren 1957
Born in 1957

**Gründung Architekturbüro Volker Staab 1991,
seit 1996 partnerschaftliche Zusammenarbeit mit Alfred Nieuwenhuizen.**
1957 in Heidelberg geboren, legte Staab 1984 sein Architektur-Diplom an der ETH Zürich ab. Nach freier Mitarbeit im Büro Bangert, Jansen, Scholz und Schultes in Berlin und Mitarbeit am Kunstmuseum Bonn wirkt Staab seit 1990 als freiberuflicher Architekt. 1991 gründete er das Architekturbüro Volker Staab. Seit 1996 arbeitet er partnerschaftlich mit Alfred Nieuwenhuizen zusammen.
Für zahlreiche seiner Projekte wurde Staab ausgezeichnet, u.a. erhielt er für die Erweiterung des Bayerischen Landtages/Maximilianeum den BDA-Preis Bayern sowie den Preis für Stadtbildpflege der Stadt München. Für das Museum Georg Schäfer wurde Staab der Architekturpreis Beton sowie der BDA-Preis Bayern verliehen, und für das Neue Museum Nürnberg errang er sowohl den Großen Nürnberger Kulturpreis als auch den Deutschen Natursteinpreis und die besondere Anerkennung des Deutschen Städtebaupreises.
Volker Staab, der durch zahlreiche Veröffentlichungen und Ausstellungen im In- und Ausland geehrt wurde, ist Träger der Leo-von-Klenze-Medaille.

**Volker Staab founded his own architectural firm in 1991,
and since 1996 he has been working together with Alfred Nieuwenhuizen.**
Born in Heidelberg in 1957, Staab took his degree in architecture at the ETH Zurich in 1984. Following freelance work for the Bangert, Jansen, Scholz and Schultes studio in Berlin and work on the Museum of Art in Bonn, Staab has been a self-employed architect since 1990. Volker Staab founded his own architectural firm in 1991, and since 1996 he has been working together with Alfred Nieuwenhuizen.
Staab has received awards for many of his projects, including the BDA award in Bavaria for the extension of the Bavarian State Parliament/Maximilianeum, and the Urban Development Award from the City of Munich. For the Georg Schäfer Museum, Staab was awarded the Architecture Award for Concrete and the BDA award in Bavaria, and for the Neue Museum in Nuremberg he received both the Grand Nuremberg Cultural Award, the German Natursteinpreis and a special mention in the German Urban Development Award.
Volker Staab, who has been celebrated in numerous publications and exhibitions in Germany and abroad, has also been awarded the Leo von Klenze Medal.

Volker Staab

„Interessant ist für mich eine Innovation dann,
wenn dadurch ein emotionaler Mehrwert geschaffen wird."

*"I find innovations interesting when they create an
added emotional value."*

Andrew Summers
(Großbritannien/Great Britain)

Vorstandsmitglied des Small Business Service und des British Trade International.

Andrew Summers war in der Vergangenheit auf den Gebieten des allgemeinen Managements, der Innovation und des internationalen Marketings für privatwirtschaftliche Unternehmen wie für öffentliche Auftraggeber tätig.

Von 1995 bis 2003 war er als Leiter des UK Design Council für die Neuausrichtung und Verjüngung dieser staatlich geförderten Organisation verantwortlich, die den bestmöglichen Einsatz von Design durch Wirtschaft, Bildungswesen und Regierung in Großbritannien anregt und ermöglicht. Millennium Products, Design in Business Week und Creative Britain gehören zu den besonders herausragenden Aktivitäten in diesen Jahren.

Summers' Erfahrung in der Industrie umfasst mehr als 25 Jahre, vor allem in der Nahrungsmittelbranche, wo er als geschäftsführender Direktor zunächst Sharwood's und dann RHM Foods lenkte, bevor er Leiter der Management Charter Initiative wurde. Er ist derzeit Vorstandsmitglied des Small Business Service sowie des British Trade International und wurde im Jahr 2001 für seine Verdienste um die internationale Förderung britischen Designs mit dem Ordensrang eines CMG (Order of St. Michael and St. George) ausgezeichnet.

Summers erwarb einen akademischen Grad in Naturwissenschaften und Wirtschaft der Universität Cambridge und studierte an der Harvard Business School.

Board member of both the Small Business Service and British Trade International.

Andrew Summers has a background in general management, innovation and international marketing in both the private and public sectors.

From 1995 to 2003, he was Chief Executive of the UK Design Council and was responsible for redirecting and rejuvenating this government-backed organisation which inspires and enables the best use of design by business, education and government in the UK. Millennium Products, Design in Business Week and Creative Britain have been particularly high-profile activities over recent years.

His industrial experience has spanned over 25 years mainly in the food industry, where he was Managing Director of Sharwood's and then of RHM Foods before becoming Chief Executive of the Management Charter Initiative. He is now a board member of both the Small Business Service and British Trade International and was awarded the CMG in 2001 for his work in promoting UK design internationally.

Andrew Summers has a Natural Sciences and Economics degree from Cambridge and has also studied at Harvard Business School.

Andrew Summers

Michael Thomson

„Designstrategie ist eine Form der Wegfindung, nicht nur für die Schaffung von Produkten, Leistungen und Umgebungen, die auf eine starke Resonanz beim Benutzer treffen, sondern auch für das Wachstum und die Entwicklung der Firmen und der Menschen, die sie in erster Linie erschaffen."

"Design strategy is a form of wayfinding, not only for the creation of products, services and environments which resonate powerfully with users, but also of the growth and development of the companies and the people which create them in the first place."

Michael Thomson
(Großbritannien/Great Britain)

Geboren 1957
Born in 1957

Gründer von Design Connect in London.
Mitglied des Exekutivdirektoriums des International Council of Societies of Industrial Design (ICSID) und Mitglied der Chartered Society of Designers und der Royal Society of Arts.
Michael Thomson wurde 1957 in Nordirland geboren und lernte dreidimensionales Design und Silberschmied in Nordirland und Deutschland. 1995 rief er Design Connect in London ins Leben und arbeitet heute auf internationaler Ebene als unabhängiger Berater. Er bietet anspruchsvolle Beratungsdienstleistungen für die Designbranche und Designpromotionssektoren in den Bereichen Strategisches Denken, Designentwicklung und Netzarbeit in der Wirtschaft.
Zu seinen Kunden gehören renommierte britische, deutsche, italienische und skandinavische Designfirmen, Konstruktions- und Architekturbüros, Stadträte und Großunternehmen der Produktionsindustrie. Für den Designpromotionssektor hat Thomson Richtlinien, Programme und Initiativen in Österreich, Belgien, Frankreich, Neuseeland, Rumänien und Großbritannien entwickelt.
Er beriet den österreichischen Staatsminister für Kunst und Medien auf dem Gebiet kreativer Industrien und ist Mitglied des Exekutivdirektoriums des International Council of Societies of Industrial Design (ICSID). Thomson war Jurymitglied bei der Verleihung vieler internationaler und staatlicher Designauszeichnungen und hat in vielen Teilen der Welt richtungsweisende Vorträge über Design gehalten, u.a. in Istanbul, Lyon, Mailand, Neu-Delhi und Seoul.
Thomson ist Mitglied der Chartered Society of Designers und der Royal Society of Arts. Er ist Gasttutor für Designstrategie an der Glasgow School of Art (GSA).

Founder of Design Connect in London.
Member of the Executive Board of the International Council of Societies of Industrial Design (ICSID) and Fellow of the Chartered Society of Designers and of the Royal Society of Arts.
Born in Northern Ireland in 1957, Michael Thomson studied three-dimensional design and silversmithing in Northern Ireland and Germany. He set up Design Connect in London in 1995 and works internationally as an independent consultant and advisor. He offers high-level consulting services to the design industries and design promotion sectors in strategy thinking, design development and business networking.
Clients have included well-known British, German, Italian and Scandinavian design companies, engineering and architectural firms, city councils and large scale manufacturing companies. For the design promotion sector, Thomson has shaped policies, programmes and initiatives in Austria, Belgium, France, New Zealand, Romania and the UK.
He has acted as an advisor to the Secretary of State for Arts and Media, Austria, on the creative industries and is a member of the Executive Board of the International Council of Societies of Industrial Design (ICSID). He has been a juror on many international and State design awards and has given keynote presentations on design in many parts of the world including Istanbul, Lyon, Milan, New Delhi, and Seoul.
Thomson is a Fellow of the Chartered Society of Designers and of the Royal Society of Arts. He is a visiting tutor on design strategy at the Glasgow School of Art (GSA).

Hannes Wettstein
(Schweiz/Switzerland)

Geboren 1958
Born in 1958

Mitbegründer und Partner von 9D Design in Zürich.
Hannes Wettstein wurde 1958 in Ascona, Schweiz, geboren. Er ist tätig in den Bereichen Formgebung, Corporate Design, Raumgestaltung und Architektur.
In den 90er Jahren war er Gastdozent an Akademien und Schulen in Amsterdam, Hannover, Basel und Mailand, Dozent an der ETH Zürich und Jurymitglied des Stipendiums für angewandte Kunst des Kantons Luzern. 1992 gründete Wettstein [zed].design network. 1993 war er Mitbegründer und ist seitdem Partner von 9D Design in Zürich. Von 1994 bis 2001 war er Professor an der Hochschule für Gestaltung Karlsruhe.
Wettstein war Initiator und Teilnehmer zahlreicher Ausstellungen, und er hat internationale Preise wie den Dupont Design Award und den Compasso d'Oro gewonnen. 1995 und 1996 erhielt er die Auszeichnung für höchste Designqualität vom Design Zentrum Nordrhein Westfalen für den Chronometer „V-Matic" bzw. für das Beleuchtungssystem „Cyos".

Co-Founder and partner of 9D Design in Zurich.
Hannes Wettstein was born in Ascona, Switzerland, in 1958. He works in the fields of product design, corporate design, interior design and architecture.
In the 1990s he was a visiting lecturer at academies and schools in Amsterdam, Hanover, Basle and Milan, a tutor at the ETH Zurich and a member of the jury for the Applied Art Scholarship of the Canton of Lucerne. In 1992 Wettstein founded [zed].design network. In 1993 he was one of the founders of 9D Design in Zurich, and remains a partner in that firm. From 1994 until 2001 he was a professor at the Hochschule für Gestaltung in Karlsruhe.
Wettstein has been the initiator of and taken part in many exhibitions, and has won international prizes such as the Dupont Design Award and the Compasso d'Oro. In 1995 and 1996 he won the award for the highest design quality from the Design Zentrum Nordrhein Westfalen for the "V-matic" chronometer and for the "Cyos" lighting system.

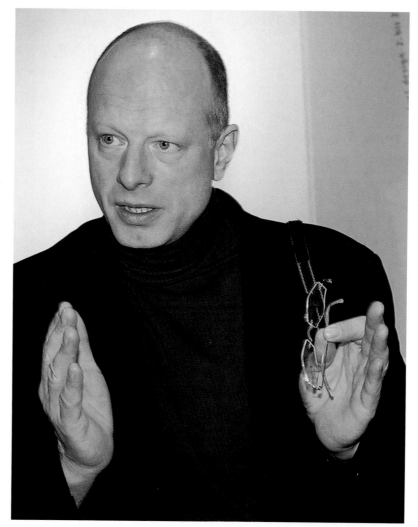

Hannes Wettstein

Helen Yardley

Helen Yardley
(Großbritannien/Great Britain)

Hat ihr eigenes Designstudio in London.
Helen Yardley ging nach einem Grundstudium am Plymouth College of Art 1973 an das Polytechnikum in Manchester. Dort schloss sie 1976 das Studium im Bereich „Printed & Woven Textiles" mit Auszeichnung ab. Anschließend war sie zwei Jahre am Royal College of Art, wo sie 1978 den M.A. im Bereich „Textiles" ablegte.
1983 gründete Helen Yardley schließlich ihr eigenes Designstudio in London. Seither ist sie auf zahlreichen Ausstellungen und Messen mit ihren Arbeiten präsent, u.a. auf der Contemporary Arts Fair London, der New York International Furniture Fair, der Internationalen Möbelmesse in Mailand, der Pariser Möbelmesse, der Internationalen Möbelmesse in Köln, der Domotex in Hannover sowie bei Bonhams Decorative Arts Today, London, und Spectrum, Royal College of Art, London.
Dokumentiert ist Helen Yardleys Tätigkeit auch in diversen renommierten Designpublikationen wie dem International Design Yearbook, Designing the 21st Century oder Contemporary Rugs.

Has her own design studio in London.
After studying at the Plymouth College of Art, Helen Yardley went to Manchester Polytechnic in 1973, and took her degree with distinction in the field of printed and woven textiles in 1976. She then studied for two years at the Royal College of Art, where she gained her M.A. in textiles in 1978.
Helen Yardley founded her own design studio in London in 1983. Since that time, her works have been shown at numerous exhibitions and fairs, including the Contemporary Arts Fair in London, the New York International Furniture Fair, the International Furniture Fair in Milan, the Paris Furniture Fair, the International Furniture Fair in Cologne, the Domotex in Hanover, Bonhams Decorative Arts Today in London and Spectrum at the Royal College of Art in London.
Her work is also documented in various prestigious design publications such as the International Design Yearbook, Designing the 21st Century and Contemporary Rugs.

Die Förderer des Design Zentrums Nordrhein Westfalen

The Sponsors of the Design Zentrum Nordrhein Westfalen

Eine Institution wie das Design Zentrum Nordrhein Westfalen ist bei der Wahrnehmung der Aufgaben und Projekte, die im Dienste der Öffentlichkeit geschehen, besonders auf die Unterstützung zahlreicher Förderer angewiesen.
Den nachfolgend genannten Einzelpersonen und Unternehmen, die im vergangenen Jahr die Arbeit des Design Zentrums in besonderer Weise durch ihre aktive ehrenamtliche Mitarbeit im Vorstand oder durch Spenden und sonstige Hilfsmaßnahmen unterstützt haben, sei an dieser Stelle noch einmal herzlich gedankt!

Prof. Dr. Peter Zec
Geschäftsführender Vorstand
Design Zentrum Nordrhein Westfalen

An institution like the Design Zentrum Nordrhein Westfalen is particularly dependent on the support of numerous sponsors if it is properly to fulfil its functions which serve the public.
Our sincere thanks are due to the individuals and companies named below, who have made a special contribution to the work of the Design Zentrum in the form of active honorary work on the board of governors, or by the donations and other means of assistance.

Prof. Dr. Peter Zec
President
Design Zentrum Nordrhein Westfalen

Der Vorstand
The Governing Board

Vorsitzender
Chairman

Markus Ferstera

Stellvertretender Vorsitzender
Deputy Chairman

Klaus Beckmann

Reinhard Jammers

Prof. Stefan Lengyel

Leo Lübke

Vito Oražem

Dr. Oliver Scheytt

Prof. Dr. Peter Zec

Fördernde Unternehmen und Institutionen
Sponsoring Companies and Institutions

Ahrend, Amsterdam, The Netherlands

alfi Zitzmann GmbH, Wertheim

Artemide GmbH, Fröndenberg

Art Manger, Dortmund

Assindia Heil- und Mineralbrunnen GmbH, Essen

Da Daniele, Essen

Gira Giersiepen GmbH & Co. KG, Radevormwald

Halbe-Rahmen GmbH, Kirchen

Lichtdesign & Klangkonzept, Essen

MABEG Kreuschner GmbH und Co. KG, Soest

Markus GmbH, Düsseldorf

mono Metallwarenfabrik Seibel GmbH, Mettmann

nya nordiska GmbH, Dannenberg

Perfect Veranstaltungs-Service, Mülheim/Ruhr

Porzellanfabrik Arzberg
Zweigniederlassung der Hutschenreuther AG, Selb

Privatbrauerei Jakob Stauder, Essen

Römerturm Feinstpapier, Frechen

Schulte Elektrotechnik GmbH & Co. KG, Lüdenscheid

Sparkasse Essen

Tecno Düsseldorf GmbH, Düsseldorf

Thomas Gruppe, Gelsenkirchen

Top Event, Dortmund

USM U. Schärer Söhne GmbH, Bühl

Vorwerk & Co. Teppichwerke GmbH & Co. KG, Hameln

WMF AG, Geislingen/Steige

Ausgewählt! Der red dot award: product design

The selection has been made! The "red dot award: product design"

Die Jury: unparteiische Kompetenz und Urteilskraft

Die internationale Jury des red dot award: product design begutachtet aktuelles Produktdesign aus allen Kontinenten dieser Erde. Der Ort der Jurierung unterstreicht dabei die Bedeutung dieses Wettbewerbs. Denn das von Lord Norman Foster umgestaltete red dot design museum ist Teil der imposanten Zeche Zollverein, deren Architektur 2002 von der UNESCO zum Weltkulturerbe erklärt wurde. Das red dot design museum ist Ort zahlreicher Aktivitäten im Bereich Design und Designkultur.

Die internationale 27-köpfige Jury des red dot award: product design besteht aus weltweit renommierten Persönlichkeiten. Dies sind branchenintern wie auch international bekannte und erfahrene Produktdesigner, Fachjournalisten und Vertreter internationaler Institutionen aus Design und Kultur.

Oberstes Gebot der Jury sind die Maximen Unabhängigkeit und Souveränität. Dies garantiert auch die sorgfältige Auswahl der Juryteilnehmer. Nahezu ein Jahr lang beobachten die Organisatoren des red dot design award die internationale Designszene, um die Jury in jedem Jahr durch neue Juroren zu ergänzen und ihr auf diese Weise neue Impulse zu verleihen. Wer in der internationalen Designszene von Bedeutung ist, kann auch in die Jury des Wettbewerbs berufen werden. Die Jury des red dot award: product design vereint in sich Souveränität sowie außerordentliche Urteilskraft und Kompetenz.

Nach einer Woche nicht selten langwieriger Entscheidungen heißt es: Die Jury hat gewählt! Und wie auch der red dot award: product design die im Wettbewerb ausgezeichneten Produkte in alle Welt kommuniziert, ist die Auswahl der Jury ein Ausdruck höchster Wertschätzung für die Gestaltungsqualität eines Produktes. Eine international besetzte Jury wählt das beste Design aus und gibt so ein untrügliches Urteil ab. Jedes ausgezeichnete Produkt ist damit ein Plädoyer für gutes Design.

The jury: impartial expertise and judgement

The international jury of the "red dot award: product design" competition appraises current product design from every continent of the world. The setting in which the assessment takes place underscores the importance of this competition. Remodelled by Lord Norman Foster, the red dot design museum is part of the imposing architecture of the former Zollverein colliery listed in 2002 by UNESCO as a World Cultural Heritage industrial monument. The red dot design museum is the venue for numerous events and activities in the field of design and design culture.

The jury of the "red dot award: product design" consists of 27 experienced and internationally reputed product designers, trade journalists and representatives of international design and cultural institutions.

Independence and established expertise are the principles on which the members of the jury are selected. For the best part of a year the organisers of the red dot design award observe the international design scene with an eye to including new jurors with fresh views and ideas. Whoever plays a significant part in the international design scene can be appointed to the competition jury. The jury of the "red dot award: product design" combines independence with extraordinary judgement and expertise.

At the end of a week of frequently long and difficult decisions the final results come in. Just as the "red dot award: product design" communicates the award winning products to the entire world, the selection of the jury is an expression of the highest esteem for the design quality of a product. An international jury delivers a clear verdict in its choice of the best design. Each award winning product constitutes a plea for good design.

Argentinien
Argentina

Australien
Australia

Belgien
Belgium

Brasilien
Brasil

Bulgarien
Bulgaria

China
China

Dänemark
Denmark

Deutschland
Germany

Finnland
Finland

Frankreich
France

Griechenland
Greece

Großbritannien
Great Britain

Indien
India

Indonesien
Indonesia

Irland
Ireland

Island
Iceland

Israel
Israel

Italien
Italy

Japan
Japan

Kanada
Canada

Korea
Korea

Kroatien
Croatia

Liechtenstein
Liechtenstein

Luxemburg
Luxembourg

Malaysia
Malaysia

Mexiko
Mexico

Niederlande
Netherlands

Norwegen
Norway

Österreich
Austria

Polen
Poland

Portugal
Portugal

Russland
Russia

Schweden
Sweden

Schweiz
Switzerland

Singapur
Singapore

Slowenien
Slovenia

Spanien
Spain

Südafrika
South Africa

Taiwan
Taiwan

Thailand
Thailand

Tschechien
Czech Republic

Türkei
Turkey

Ungarn
Hungary

USA
USA

Die Nationen im red dot award: product design und red dot award: communication design
The nations in the "red dot award: product design" and "red dot award: communication design"

Der Wettbewerb: international und nach strengen Auswahlkriterien

Der red dot award: product design ist ein international orientierter Wettbewerb für aktuelles Produktdesign. Medienaktivitäten wie Anzeigenkampagnen in der internationalen Designfach- und Publikumspresse flankieren und unterstreichen seine Bedeutung.

Seit Jahrzehnten in der internationalen Designszene fest verankert, konnte der red dot award: product design in den letzten Jahren seine internationale Bedeutung noch steigern. In diesem Jahr meldeten sich 1.494 Teilnehmer aus 28 Nationen zum Wettbewerb an und stellten ihre hoch qualifizierten Produkte der Jury vor. Der red dot award: product design ist damit eine wichtige Auswahl- und Qualifizierungsinstanz für die innovativen Produkte aller Kontinente dieser Erde.

Und dies trotz strengster Wettbewerbsreglements. Denn es können nur solche Produkte eingereicht werden, die nicht länger als zwei Jahre auf dem Markt sind. Die Produkte im Wettbewerb müssen zudem innovative Qualitäten und Eigenschaften besitzen, die sie von anderen Produkten ihrer Branche unterscheiden. An diesem Punkt spielt auch die Branchenkenntnis der Juroren im red dot award: product design eine große Rolle. Denn eine Innovation bewerten können nur solche Juroren, die selbst den Markt in ihrem Jurierungsbereich bestens kennen.

Die Ermittlung der Gewinnerprodukte geschieht in elf Produktgruppen. Dies sind: Wohnen und Schlafen – Haushalt, Küche, Bad – Freizeit, Hobby, Sport, Caravaning – Architektur und Umraum – Industrie und Handwerk – Öffentlicher Raum und Verkehr – Handel und Messen – Medizin und Rehabilitation – Büro und Verwaltung – Medien und Unterhaltungselektronik – Schmuck, Mode und Accessoires. Die Produktgruppe wird jeweils vom Einreicher eines Produkts gewählt, so können z.B. verschiedene und differenzierte Einsatzgebiete eines Produktes schon durch diese Auswahl deutlich werden. Die Produkte werden im red dot award: product design mit Ausnahme der gebauten Architektur stets als Originale eingereicht.

Der red dot design award blickt auf eine lange Jahre während Tradition im Ausrichten von Wettbewerben zurück. Auch die Organisation des red dot award: product design basiert auf langjährigen Erfahrungen und nutzt modernste Technologien. Alle zum Wettbewerb eingesandten Produkte werden der Jury in ihrer Produktgruppe mit einer deutschen und englischen Produktbeschreibung vorgestellt. Auch für die Präsentation der Produkte im Wettbewerb gelten die Wettbewerbs-Maximen der Unabhängigkeit, Gleichheit und Internationalität.

The competition: international and subject to strict criteria of selection

The "red dot award: product design" is an internationally oriented competition for current product design. Its importance is underscored by media activities such as advertising campaigns in the international design trade and general press.

Already firmly established in the international design scene for decades, the "red dot award: product design" has heightened its international significance even more in recent years. This year saw entries of high-quality products from 1,494 competitors from 28 countries, reflecting the status of the "red dot award: product design" as a major authority with regard to the selection and qualification of innovative products from all five continents of the world.

And that despite the strictest competition rules. Only products that have been on the market for no longer than two years may be submitted. The products must also possess innovative characteristics that set them apart from others in their particular branch of industry. This is where the specific know-how of the jurors in the "red dot award: product design" plays a major part: only jurors who are thoroughly familiar with the particular markets involved can judge the merit of an innovation.

The products are divided for assessment into eleven product groups: Living rooms and bedrooms – Household, kitchens and bathrooms – Leisure, hobbies, sports and caravaning – Architecture and the environment – Industry and crafts – Public areas and transport – Commerce and trade fairs – Medicine and physiotherapy – Offices and administration – Media and home electronics – Jewellery, fashion and accessories. As the entrant chooses the group in which his product is to be judged, this choice itself is indicative of the various uses the product can be put to. With the exception of immovable architecture, products are always submitted in the original to the "red dot award: product design" competition.

The red dot design award can look back on a long tradition of competition organisation. The organisation of the "red dot award: product design", too, is based on years of experience and the use of state-of-the-art technology. All entries are submitted to the jury in their product groups together with a product description in German and English. The competition principles of independence, equity and internationality also apply to the presentation of the products.

Die Wettbewerbskriterien des red dot award: product design

Wie kann jedem Produkt im Wettbewerb in seiner individuellen Innovationsqualität entsprochen werden? Das zentrale Stichwort ist hier die Differenzierung. Die Beurteilung wird durch feststehende Jurierungskriterien unterstützt. Die Urteilskraft der Jury im Wettbewerb wird durch Jurierungs-Reglements und Wettbewerbskriterien gestärkt, eine differenzierte Anwendung dieser Kriterien beurteilt jedes Produkt in seiner individuellen Gestaltungsqualität. Die Jury des red dot award: product design entscheidet nach neun strengen und untrüglichen Kriterien.
Die Kriterien im Einzelnen:

The criteria of the "red dot award: product design" competition

How can justice be done to the particular innovative quality of each product in the competition? The key word here is differentiation. Assessment is assisted by firmly established criteria. The jury's judgement is aided by the frame of reference provided by the competition rules and criteria; a finely tuned application of these criteria ensures that the individual design quality of each product is properly assessed. The jury of the "red dot award: product design" reaches its decisions in accordance with nine strict and unfailing criteria. These are as follows:

• INNOVATIONSGRAD	• *DEGREE OF INNOVATION*
• FUNKTIONALITÄT	• *FUNCTIONALITY*
• FORMALE QUALITÄT	• *FORMAL QUALITY*
• ERGONOMIE	• *ERGONOMICS*
• LANGLEBIGKEIT	• *DURABILITY*
• SYMBOLISCHER UND EMOTIONALER GEHALT	• *SYMBOLIC AND EMOTIONAL CONTENT*
• PRODUKTPERIPHERIE	• *PRODUCT PERIPHERALS*
• SELBSTERKLÄRUNGSQUALITÄT	• *SELF-EXPLANATORY QUALITY*
• ÖKOLOGISCHE VERTRÄGLICHKEIT	• *ECOLOGICAL SOUNDNESS*

Auf der Grundlage dieser Kriterien werden die Auszeichnungen „red dot" für hohe Designqualität und „red dot: best of the best" für höchste Designqualität vergeben. Das Gütesiegel „red dot: best of the best" kann die Jury in jeder Produktgruppe nur maximal drei Produkten zusprechen. Bei elf Produktgruppen können diese Besten-Auszeichnung in jedem Jahr also höchstens 33 Produkte erreichen. Zusätzlich kann die Jury in zwei Fällen den Sonderpreis „red dot: intelligent design" vergeben. Beide Auszeichnungen stehen für das beste Design im red dot award: product design.

The red dot for high design quality and the "red dot: best of the best" for highest design quality are awarded on the basis of these criteria. The "red dot: best of the best" seal of quality can be awarded to a maximum of three products in each group. Given eleven product groups, this distinction can be conferred on no more than 33 products each year. In addition, the jury may confer two special "red dot: intelligent design" awards. Both distinctions stand for the best design in the "red dot award: product design" competition.

Der red dot – Gütesiegel und Werkzeug internationaler Kommunikation

The red dot – seal of quality and tool of international communication

Mit einem red dot ausgezeichnet worden zu sein, ist ein Ausdruck hoher Wertschätzung seitens einer internationalen Jury. Der red dot design award und sein Label sind mittlerweile zu einem weltweit anerkannten Zeichen des Besonderen avanciert. Die Auszeichnung im Wettbewerb ist für die Designer und Hersteller der Produkte die Bestätigung eines oft langen Entwicklungsprozesses und auch eine Bestätigung ihrer Entscheidung für Design.
In einem nächsten Schritt liegt es nahe, diese Auszeichnung wirkungsvoll zu kommunizieren und auch die Marke erlebbar werden zu lassen. Ein Gewinn im red dot award: product design stellt eine Auszeichnung dar, die alle Kommunikationsmöglichkeiten ausschöpfen sollte. Dies ist auch eine Frage des Marketings und der Kommunikation eines jeden Unternehmens. Der red dot design award impliziert eine Vielzahl von Kommunikationsmöglichkeiten und unterstützt Unternehmen bei möglichen Kommunikationsstrategien. So steht für jeden Gewinner im red dot design award eine qualifizierende Kommunikations-Plattform zur Verfügung. Diese Plattform integriert Instrumente der Kommunikation im Printbereich, in den Bereichen Messe und Point of Sale sowie zur detaillierten Nutzung der Website des red dot design award.

The distinction of a red dot is an expression of high esteem on the part of an international jury. The red dot design award and the label that goes with it have now become a globally acknowledged sign of special merit. For the designers and manufacturers of the products an award in the competition represents recognition for an often long process of development and for their commitment to design.
The logical next step is to communicate this award effectively and to promote market exposure of the brand. All communication channels should be exploited. This is partly a question of the marketing and communication capability of the companies concerned. The red dot design award implies a wide variety of communication options and supports companies in devising possible communication strategies. An effective communication platform is available to all winners of the red dot design award, integrating communication tools in print media, trade fairs and point of sale and the red dot design award website. The website, in particular, is now an established research medium for industry, planners, architects, designers and those interested in design. Many companies also make use of the publications in the red dot edition.

Letztere ist ein etabliertes Medium der Recherche für Unternehmen, Planer, Architekten, Designer und Designinteressierte. Von vielen Unternehmen genutzt werden zudem die Publikationen der red dot edition.

Der red dot design award steht selbst im Mittelpunkt vielfältiger Kommunikationsmaßnahmen. Damit sollen die im Wettbewerb ausgezeichneten Produkte verstärkt in der Öffentlichkeit und der internationalen Designszene etabliert werden. Der red dot design award erweitert und steigert seine internationale Bedeutung durch die Präsenz in Medien wie dem Lufthansa-Magazin, den Design-Fachzeitschriften form und design report und der internationalen Designpresse wie dem US-amerikanischen

The red dot design award itself is at the heart of a wide variety of communication measures and is aimed at establishing the award winning products more firmly in the public eye and the international design scene. The red dot design award extends and increases its international significance through its presence in media such as the Lufthansa magazine, the design trade papers form and design report and the international design press as represented, for instance, by America's ID magazine. The growing importance of the red dot design award also became clearly apparent at the international furniture trade fair in Milan. The red dot designers' session with Matteo Thun drew lively attention. Asia has also been the target of a wide variety of

ID Magazine. Die wachsende Bedeutung des red dot design award wurde auch im Rahmen der Internationalen Möbelmesse in Mailand deutlich. Gemeinsam mit Matteo Thun fand hier die red dot designers' session reges Interesse. Zudem ist der asiatische Raum seit Jahren Zielpunkt vielfältiger Kommunikationsmaßnahmen. Für die japanische Industrieorganisation JIDPO in Tokio etwa wurde in diesem Jahr eine Ausstellung der Preisträger des red dot design award organisiert. Sie stieß auf ein reges Interesse seitens der asiatischen Spitzenindustrie.

communication measures for several years. An exhibition of red dot design award winners, for example, was organised for JIDPO, the Japanese industry organisation, in Tokyo this year which aroused lively interest among the major players of Asian industry.

Das red dot design museum
Ein Ort der Ausstellung und Präsentation

Imposant ist das red dot design museum mit seiner von Lord Norman Foster in Szene gesetzten Architektur. Auf über 4.000 qm Fläche zeigt das Museum für zeitgenössisches Design ständig etwa 1.000 Designinnovationen. Jedes Jahr präsentieren zudem Sonderausstellungen im red dot design museum über Wochen die ausgezeichneten Produkte des aktuellen red dot design award. Die Ausstellungen und Veranstaltungen des red dot design museum informieren Besucher aller Nationen über aktuelle Innovationen und Trends.

Die Gewinnerprodukte des red dot design award werden in der ständigen Ausstellung präsentiert. Die Produkte erlangen auf diese Weise den Status von Kulturgütern und sind den jährlich über 120.000 Fachbesuchern und designinteressierten Besuchern des red dot design museum zugänglich. Das ganze Jahr über rückt der red dot design award das Thema Designqualität in den Mittelpunkt. Die Liste reicht hier von Ausstellungen im red dot design museum bis hin zu zahlreichen Wanderausstellungen im In- und Ausland.

The red dot design museum
A place for exhibitions and presentations

Remodelled by Lord Norman Foster in the imposing architectural setting of Zollverein, this museum of contemporary design houses a permanent exhibition of approximately 1,000 design innovations on a floorspace of more than 4,000 square metres. In addition to this, the current red dot design award winners are featured every year in special exhibitions lasting several weeks. The exhibitions and events held at the red dot design museum inform visitors from all over the world about the latest innovations and trends.

All red dot design award winning products are included in the permanent exhibition. In this way they acquire the status of cultural assets which are constantly accessible to the over 120,000 annual visitors from the trade and the general public at the red dot design museum. Throughout the entire year the red dot design award focuses attention on design quality in events ranging from exhibitions in the red dot design museum to travelling exhibitions in Germany and abroad.

E

EHEIM GmbH & Co. KG
Plochinger Str. 54
D-73779 Deizisau
Seite/page 241

Machinefabriek Elcon B.V.
Postbus 72
NL-2450 AB Leimuiden
Seite/page 289

Emco Bad GmbH + Co. KG
Breslauer Str. 34–38
D-49808 Lingen
Seite/page 219

EMS SA
Ch. de la Vuarpilliere 31
CH-1260 Nyon
Seite/page 320–323, 332

Eschenbach Optik GmbH + Co
Schopenhauerstr. 10
D-90409 Nürnberg
Seite/page 235

Esselte Leitz GmbH & Co KG
Siemensstr. 64
D-70469 Stuttgart
Seite/page 365

Eva Denmark A/S
Højnæsvej 59
DK-2610 Rødovre
Seite/page 179, 181, 204

Eye Shot-Elements
Wittelsbacher Str. 17
D-80469 München
Seite/page 317

F

Faber-Castell Vertriebs GmbH
Nürnberger Str. 2
D-90546 Stein
Seite/page 366

C. & E. Fein GmbH & Co.
Leuschnerstr. 41–47
D-70176 Stuttgart
Seite/page 286

Festo AG & Co. KG
Ruiter Str. 82
D-73734 Esslingen
Seite/page 274–278

Figgjo AS
Aaslandsbakken 1
N-4332 Figgjo
Seite/page 187

Fischer Gesellschaft mbH
Fischerstr. 8
A-4910 Ried/Innkreis
Seite/page 244

Fiskars Consumer Oy Ab
FIN-10330 Billnäs
Seite/page 232, 233

Flatz Verpackungen-Styropor GmbH
Funkenstr. 6
A-6923 Lauterach
Seite/page 311

Flos GmbH
Elisabeth-Selbert-Str. 4a
D-40764 Langenfeld
Seite/page 265

Flow International — A Division Of Neil Pryde
16/F Tins Centre, Stage 3
3 Hung Cheung Road
Tuen Mun
Hongkong
Seite/page 245

Forbo Linoleum B.V.
Industrieweg 12
NL-1560 AA Assendelft
Seite/page 268

Franke GmbH
Mumpferfährstr. 70
D-79713 Bad Säckingen
Seite/page 177

Frei AG
Aktive Reha-Systeme
Am Fischerrain 8
D-79199 Kirchzarten
Seite/page 334

Fujitsu Siemens Computers GmbH
Otto-Hahn-Ring 6
D-81739 München
Seite/page 370, 371

Porzellanmanufaktur Fürstenberg
Meinbrexener Str. 2
D-37699 Fürstenberg/Weser
Seite/page 86, 87

G

Gefu Küchenboss
Braukweg 4
D-59889 Eslohe
Seite/page 198

Georg Jensen A/S
Smallegade 45
DK-2000 Frederiksberg
Seite/page 34, 35, 140

GfG/Gruppe für Gestaltung GmbH
Am Dobben 147
D-28203 Bremen
Seite/page 317

Gimmi GmbH
Carl-Zeiss-Str. 6
D-78532 Tuttlingen
Seite/page 329

Gira Giersiepen GmbH & Co KG
Dahlienstr.
D-42477 Radevormwald
Seite/page 50, 51, 151, 229

Glamü GmbH
Mobilstr. 2
D-79423 Heitersheim
Seite/page 228

A. + W. Göddert GmbH & Co. KG
Mangenberger Str. 348a
D-42655 Solingen
Seite/page 196

Tobias Grau GmbH
Siemensstr. 35b
D-25462 Rellingen
Seite/page 30, 31, 146

green & associates
Rm 1001 Well Fung Industrial Centre 58-76 Ta
Cheun Ping St.
Kwai Chung
Hongkong
Seite/page 205

Friedrich Grohe AG & Co. KG
Industriepark Edelburg
D-58675 Hemer
Seite/page 214, 215, 222

Grundig AG
Beuthener Str. 41
D-90471 Nürnberg
Seite/page 381

H

Haffmans B.V.
Marinus Dammeweg 30
NL-5928 PW Venlo
Seite/page 290

Hansa Metallwerke AG
Sigmaringer Str. 107
D-70567 Stuttgart
Seite/page 220

Hansen & Sørensen APS
Vesterled 19
DK-6950 Ringkøbing
Seite/page 150

Hansgrohe AG
Auestr. 5-9
D-77761 Schiltach
Seite/page 224, 225

Hartl Anlagenbau GmbH
Pem-Str. 2
A-4310 Mauthausen
Seite/page 54, 55

Heidelberger Druckmaschinen AG
Kurfürsten-Anlage 52-60
D-69115 Heidelberg
Seite/page 288

helit innovative Büroprodukte GmbH
Osemundstr. 23-25
D-58566 Kierspe
Seite/page 352

Hess Form + Licht GmbH
Schlachthausstr. 19-19/3
D-78050 Villingen-Schwenningen
Seite/page 269

Hewi Heinrich Wilke GmbH
Prof.-Bier-Str. 1-5
D-34454 Bad Arolsen
Seite/page 334

Holmatro Industrial & Rescue Equipment B.V.
Zalmweg 30
NL-4941 VX Raamsdonkveer
Seite/page 290

Honeywell AG
Böblinger Str. 17
D-71101 Schönaich
Seite/page 289

I

Ib Andresen Industries
Industrivej 20
DK-5550 Langeskov
Seite/page 308

IBM Japan Ltd.
1623-14 Shimotsuruma
Yamato-shi
Kanagawa 242-8502
Japan
Seite/page 379

iittala oy ab
Hämeentie 135
P.O. Box 130
FIN-00561 Helsinki
Seite/page 178, 207

Ikea of Sweden AB
Västergatan 10
S-34381 Älmhult
Seite/page 196

imperial oHG
Installstr. 10-18
D-32257 Bünde
Seite/page 32, 33, 183

Intergas Verwarming B.V.
De Holwert 1
NL-7741 KC Coevorden
Seite/page 260, 261

Interstuhl Büromöbel GmbH + Co. KG
Brühlstr. 21
D-72469 Meßstetten-Tieringen
Seite/page 344

J

JAB Teppiche Heinz Anstoetz KG
Dammheider Str. 67
D-32052 Herford
Seite/page 156

Jabra Corporation
9171 Towne Center Dr., Ste. 500
San Diego, CA 92122
USA
Seite/page 80, 81

Jimten, S.A.
Carretera de Ocaña 125
E-03006 Alicante
Seite/page 217

Erik Jørgensen Møbelfabrik A/S
Industrivænget 1
DK-5700 Svendborg
Seite/page 353

Jumbo International
Krom Boomssloot 57
NL-1011 GS Amsterdam
Seite/page 253

Oneworld Lifestyle Products AG
Residence-Park
Industriestr. 16
CH-6300 Zug
Seite/page 326

Otto Bock Healthcare GmbH
Max-Näder-Str. 15
D-37115 Duderstadt
Seite/page 324, 325

P
Pace Micro Technology plc
Victoria Road, Saltaire
Shipley BD18 3LF
GB
Seite/page 385

Pandora International Ltd.
The Old Rectory, Springhead Road
Northfleet, Kent DA11 8HN
GB
Seite/page 374

Peill + Putzler Glashüttenwerke GmbH
Glashüttenstr. 4-10
D-52349 Düren
Seite/page 148

Pelikan Vertriebsgesellschaft mbH
Werftstr. 9
D-30163 Hannover
Seite/page 362

Plan Creations Co., Ltd.
North Sathorn Road
10500 Thailand
Seite/page 253

Dr. Ing. h.c. F. Porsche AG
Porscheplatz 1
D-70435 Stuttgart
Seite/page 310

C. Hugo Pott
Bestecke und Tischgeräte
Ritterstr. 28
D-42659 Solingen
Seite/page 199

A. Pöttinger Maschinenfabrik GesmbH
Industriegelände 1
A-4710 Grieskirchen
Seite/page 291

Pressalit A/S
Pressalitvej 1
DK-8680 Ry
Seite/page 229

Prover Innovative Produkte GmbH
Fritz-Müller-Str. 1
D-82229 Seefeld
Seite/page 361

Puky GmbH & Co. KG
Fortunastr. 11
D-42489 Wülfrath
Seite/page 252

Q
quattro GmbH
D-85045 Ingolstadt
Seite/page 246

Quinten van de Vrie
Valkenlaan 10
NL-4484 RL Kortgene
Seite/page 252

R
Räder Wohnzubehör GmbH + Co. KG
Kornharpener Str. 126
D-44791 Bochum
Seite/page 148

Rado Uhren AG
Bielstr. 45
CH-2543 Lengnau
Seite/page 398, 399

Renault S.A.
13-15, Quai le Gallo
F-92513 Boulogne-Billancourt Cedex
Seite/page 62, 63

Renz GmbH
Hanns-Klemm-Str. 35
D-71034 Böblingen
Seite/page 359

Rexite Spa
Via Edison 7
I-20090 Cusago (MI)
Seite/page 151

Rhombus Rollen GmbH & Co.
Albert-Einstein-Str. 15
D-42929 Wermelskirchen
Seite/page 332

Ritto GmbH & Co. KG
Rodenbacher Str. 15
D-35708 Haiger
Seite/page 271

Roche Diagnostics
Sandhofer Str. 116
D-68305 Mannheim
Seite/page 330

röder Haworth Büro-Sitzmöbel GmbH
Blockdammweg 49-57
D-10318 Berlin
Seite/page 345

Royal Scandinavian Bathrooms AS
Fabriksvej 21
DK-7441 Bording
Seite/page 221

Ryobi Limited
800-2 Ukai-cho
Fuchu-shi
Hiroshima-ken 726-0002
Japan
Seite/page 279

S
Schell GmbH & Co. KG Armaturentechnologie
Finkenstr. 10
D-57462 Olpe
Seite/page 227

Schmitz u. Söhne GmbH & Co. KG
Zum Ostenfeld 29
D-58739 Wickede/Ruhr
Seite/page 335

Schwan-STABILO
Schwanhäußer GmbH & Co.
Schwanweg 1
D-90562 Heroldsberg
Seite/page 363

sdr+ GmbH & Co. KG
Schaevenstr. 7
D-50676 Köln
Seite/page 150

seca Vogel & Halke GmbH & Co.
Hammer Steindamm 9-25
D-22089 Hamburg
Seite/page 327

Sedus Stoll AG
Brückenstr. 15
D-79761 Waldshut
Seite/page 338, 343

serien Raumleuchten GmbH
Hainhäuser Str. 3-7
D-63110 Rodgau
Seite/page 143

Siemens Electrogeräte GmbH
Hochstr. 17
D-81669 München
Seite/page 160-167

Silhouette International Schmied AG
Ellbognerstr. 24
A-4021 Linz
Seite/page 396

Silit-Werke GmbH & Co. KG
Jörg-L.-Vorbach-Str. 1
D-88499 Riedlingen
Seite/page 182, 183, 186

Simonswerk GmbH
Bosfelder Weg 5
D-33378 Rheda-Wiedenbrück
Seite/page 270

Smolik Components
c/o RTI Sports GmbH
Rudolf-Diesel-Str. 21
D-56220 Urmitz
Seite/page 44, 45, 250

Sonic Innovations, Inc.
2795 East Cottonwood Parkway
Salt Lake City, UT 84121-7036
USA
Seite/page 332

Sony Corporation
6-7-35 Kitashinagawa, Shinagawa-ku
Tokio 141-0001
Japan
Seite/page 78, 79, 376, 377, 388, 393

Staedtler Mars GmbH & Co. KG
Moosäckerstr. 3
D-90427 Nürnberg
Seite/page 364, 365

stockwerk3
Bischoff Sigerist Wick
Balierestr. 27
CH-8500 Frauenfeld
Seite/page 146

Storck Bicycle GmbH
Carl-Zeiss-Str. 4
D-65520 Bad Camberg
Seite/page 250

T
Tece GmbH + Co. KG
Hollefeldstr. 57
D-48282 Emsdetten
Seite/page 219

Techo a.s.
U Továren 770/1b
CZ-10200 Prag
Seite/page 347

Tente-Rollen GmbH & Co. KG
Herrlinghausen 75
D-42929 Wermelskirchen
Seite/page 330

Terraillon
Espace Lumiere
57 Boulevard de la Republique
Batiment 8
Chatou Cedex, BP 73
F-78403 Paris
Seite/page 195

Theben AG
Hohenbergstr. 32
D-72401 Haigerloch
Seite/page 195, 369

Thüringer Behälterglas GmbH
Suhler Str. 60
D-98553 Schleusingen
Seite/page 402

Toshiba Corporation
1-1, Shibaura 1-chome, Minato-ku
Tokio 105-8001
Japan
Seite/page 40-43, 206, 392

Tramontina GmbH
Ettore-Bugatti-Str. 11
D-51149 Köln
Seite/page 206

Traxon Group
26 Hung To Road
1702 Westin Centre
Hongkong
Seite/page 262

Tucher Bräu
Schwabacher Str. 106
D-90763 Fürth
Seite/page 402

Tupperware Belgium N.V.
Pierre Corneliskaai 35
B-9300 Aalst
Seite/page 36, 37

Kurz & Kurz Design
Engelsberg 44
D-42697 Solingen
Seite/page 228

L
Harm Lagaam
Dr. Ing. h.c. F. Porsche AG – Style Porsche
Seite/page 310

Gewah C. L. Lam
green & associates
Seite/page 205

Tobias Langner Produkt-Design
Ostwall 33
D-44135 Dortmund
Seite/page 148

Designbüro Laprell/Classen
Kaiser-Wilhelm-Ring 24
D-40545 Düsseldorf
Seite/page 128, 129

Jung-Hun Lee
LG Design Lab
Seite/page 383

Petra Lehmann
Vorwerk Folletto Manufactoring s.r.l.
Seite/page 210

LG Design Lab
LG Gangnam Tower, 679, Youksam Dong,
Gangnam Gu
Seoul, 135-080
Südkorea
Seite/page 383-385

Yorgo Liebsch
INDX Design
Seite/page 386

Stig Lillelund
Erik Herlow Tegnestue A/S
Seite/page 36, 37

Christian Lincke
Eschenbach Opitk GmbH + Co
Seite/page 235

Piero Lissoni
Lissoni Associati srl
Via Goito 9
I-20121 Mailand
Seite/page 169

Hans Lobermeier
Friedrich Grohe AG & Co. KG
Seite/page 222

Logitech Ireland
The Village Chambers
Station Rd.
Ballincollig, Co. Cork
Irland
Seite/page 387

Cathal Loughnane
Design Partners
Seite/page 195, 387

Mattias Lövemark
Bahco
Seite/page 282, 283

Mattias Lövemark
Bahco Belzer
Seite/page 284

Michele De Lucchi
Via Pallavicino 31
I-20145 Mailand
Seite/page 147

Alexander Luxat
Atelier Peill + Putzler
Peill + Putzler Glashüttenwerke GmbH
Seite/page 148

M
MA Design
Düvelsbeker Weg 12
D-24105 Kiel
Seite/page 390

David Maher
Design Partners
Seite/page 84, 85

Luca Majer
Tuttoespresso S.p.a.
Seite/page 188, 189

Mango Design
Husarenstr. 4
D-38102 Braunschweig
Seite/page 88, 89

Tim Manson
PDD Ltd.
Seite/page 374

Gentile Marafante
Vorwerk Folletto Manufactoring s.r.l.
Seite/page 210

Christophe Marchand
Seefeldstr. 303
CH-8008 Zürich
Seite/page 28, 29

Jason Martin
Nike
Seite/page 234

Hiroko Matsumoto
Toshiba Corporation Design Center
Seite/page 42, 43, 206

Yoshiyuki Matsumura
Canon Inc. Design Center
Seite/page 238

Ferdinand Mayer
Lerchenstr. 42
D-72644 Oberboihingen
Seite/page 241

Alberto Meda
Via Savona 97
I-20144 Mailand
Seite/page 207

Mehnert Corporate Design
Erkelenzdamm 11-13
D-10999 Berlin
Seite/page 268

Jan Melis
MNO Design
Seite/page 267

Thomas Merkel
Buschgasse 22
D-50678 Köln
Seite/page 150

meyerhoffer
1371 Main Street
Montara, CA 94037
USA
Seite/page 245, 247

Bernhard Meyerspeer
Porsche Design GmbH
Seite/page 356

Prof. Ralph Michel
Am Römerbad 4
D-73525 Schwäbisch Gmünd
Seite/page 235

Miele Design
Miele & Cie. GmbH & Co.
Seite/page 211

Keun-Sik Min
LG Design Lab
Seite/page 385

MM Design Edition
Rathenaustr. 4
D-51427 Bergisch Gladbach
Seite/page 206

MNO Design
Volmarijnstraat 118
NL-3021 XW Rotterdam
Seite/page 267

Mocca Design
Bülowstr. 66, Aufgang D2
D-10783 Berlin
Seite/page 201

Martine Moineau
Obere Wiesenstr. 21
D-32120 Hiddenhausen
Seite/page 157

Cord Möller-Ewerbeck
Möller Design GmbH & Co. KG
Residenzstr. 16
D-32657 Lemgo
Seite/page 142

Christiane Müller
Keizersgracht 73
NL-1015 CE Amsterdam
Seite/page 350

Robert Müller
Tedes Designteam
Seite/page 331

Carter Multz
Apple Industrial Design Group
Apple Computer, Inc.
Seite/page 379

Paul-Jean Munch
c/o Glamü GmbH
Seite/page 228

Stephen Murkert
Dr. Ing. h.c. F. Porsche AG – Style Porsche
Seite/page 310

MZ Team
Müller Zell GmbH
Seite/page 155

N
Achim Nagel
TWO Design
Seite/page 70, 71

Kazuhito Nakajima
Yamaha Product Design Laboratory
Seite/page 248

Naumann Design
Hohenbrunner Str. 44
D-81825 München
Seite/page 303

Ulrich Nether
B+T Design Engineering AG
Seite/page 72, 73

Manfred Neubauer
Neudörfler Möbelfabrik
Karl Markon GesmbH
Seite/page 351

Alexander Neumeister
Neumeister Design
Seite/page 381

Neumeister Design
Liebigstr. 8
D-80538 München
Seite/page 320, 321, 332, 334, 381

Nexus Product Design
Muerfeldstr. 22
D-33719 Bielefeld
Seite/page 219

Takuya Niitsu
Sony Design Center
Sony Corporation
Seite/page 376, 377, 388

T. Nishikawa
Toshiba Corporation Design Center
Seite/page 392

Nissan Design Europe Ltd.
181 Harrow Road
London W2 6NB
GB
Seite/page 300

Nissan Technical Center
560-2 Okatsukoku, Atsugi-shi
Kanagawa 243-0192
Japan
Seite/page 300

Noa Design
Bismarckstr. 106
D-52066 Aachen
Seite/page 334

Nokia Design Team
23621 Park Sorrento, Suite 101
Calabasas, CA 91302
USA
Seite/page 88, 89, 389

Nose Applied Intelligence
Hardturmstr. 171
CH-8005 Zürich
Seite/page 243

npk industrial design
Noordeinde 2D
NL-2311 CD Leiden
Seite/page 211

O
Neil O'Connell
Logitech Ireland
Seite/page 387